巴洛克风格

建筑　雕塑　绘画

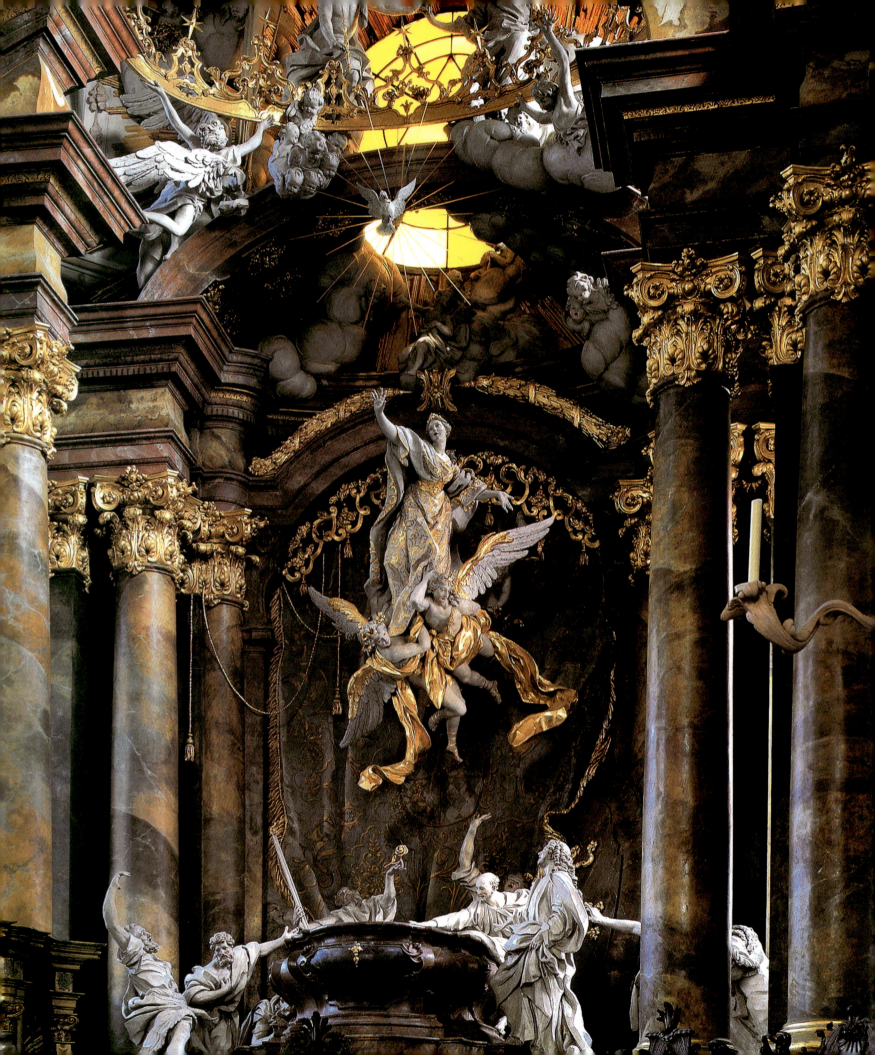

巴洛克风格
建筑　雕塑　绘画

[德] 罗尔夫·托曼（Rolf Toman） 主编
中铁二院工程集团有限责任公司 译

丛书翻译：朱颖　许佑顶　秦小林　魏永幸　金旭伟　王锡根　苏玲梅　张桓　张红英　刘彦琳　祝捷　白雪　毛晓兵　林尧璋　孙德秀　俞继涛　徐德彪　欧眉　殷峻　刘新南　王彦宇　张兴艳　张露　刘娴　周泽刚　毛灵

华中科技大学出版社
http://www.hustp.com
中国·武汉

图书在版编目（CIP）数据

巴洛克风格：建筑、雕塑、绘画 /（德）罗尔夫·托曼 (Rolf Toman) 主编；中铁二院工程集团有限责任公司译. -- 武汉：华中科技大学出版社，2020.9
ISBN 978-7-5680-6149-0

Ⅰ.①巴… Ⅱ.①罗… ②中… Ⅲ.①巴罗克艺术 - 艺术评论 Ⅳ.① J110.94

中国版本图书馆 CIP 数据核字（2020）第 118764 号

Baroque:
© for this Chinese edition: Huazhong University of Science and Technology Press Co., Ltd., 2017(or 2018).
© Original edition: h.f.ullmann publishing GmbH
Original title: Baroque, ISBN 978-3-8480-0403-4
Editing and design: Rolf Toman, Birgit Beyer, Barbara Borngässer
Photography: Achim Bednorz
Picture research: Barbara Linz
Cover design: Carol Stoffel
Printed in China

本书简体中文版由德国 h.f.ullmann publishing GmbH 出版公司通过北京天潞诚图书有限公司授权华中科技大学出版社有限责任公司在中华人民共和国境内独家出版、发行。
湖北省版权局著作权合同登记号　图字：17-2020-121 号

巴洛克风格：建筑、雕塑、绘画
BALUOKE FENGGE:JIANZHU、DIAOSU、HUIHUA

[德] 罗尔夫·托曼　主编
中铁二院工程集团有限责任公司　译

出版发行：华中科技大学出版社（中国·武汉） 　　　　　武汉市东湖新技术开发区华工科技园 出 版 人：阮海洪	电话：（027）81321913 邮编：430223

责任编辑：陈　忠
责任校对：周怡露
责任监印：朱　玢
印　　刷：深圳市雅佳图印刷有限公司
开　　本：889mm×1194mm　1/16
印　　张：31
字　　数：1122 千字
版　　次：2020 年 9 月第 1 版第 1 次印刷
定　　价：598.00 元

本书若有印装质量问题，请向出版社营销中心调换
全国免费服务热线：400-6679-118 竭诚为您服务
版权所有　侵权必究

目录

芭芭拉·博恩格赛尔 / 罗尔夫·托曼

绪论 ... 7

沃尔夫冈·容（Wolfgang Jung）

巴洛克早期至新古典主义早期的意大利建筑和城市 ... 12

芭芭拉·博恩格赛尔（Barbara Borngasser）

西班牙和葡萄牙的巴洛克式建筑 ... 78

拉丁美洲的巴洛克式建筑 ... 120

法国的巴洛克式建筑 ... 122

英国的巴洛克式建筑 ... 162

埃伦弗里德·克卢克特

德国、瑞士、奥地利和东欧的巴洛克式建筑 ... 184

乌韦·格泽

巴洛克时期意大利、法国和中欧的雕塑 ... 274

约斯·伊格纳西奥·埃尔南德斯·雷东多

西班牙的巴洛克式雕塑 ... 354

卡琳·赫尔维希

17世纪意大利、西班牙和法国的绘画艺术 ... 372

基拉·范利尔

17世纪荷兰、德国和英国的绘画艺术 ... 430

附录 ... 481

参考文献 ... 488

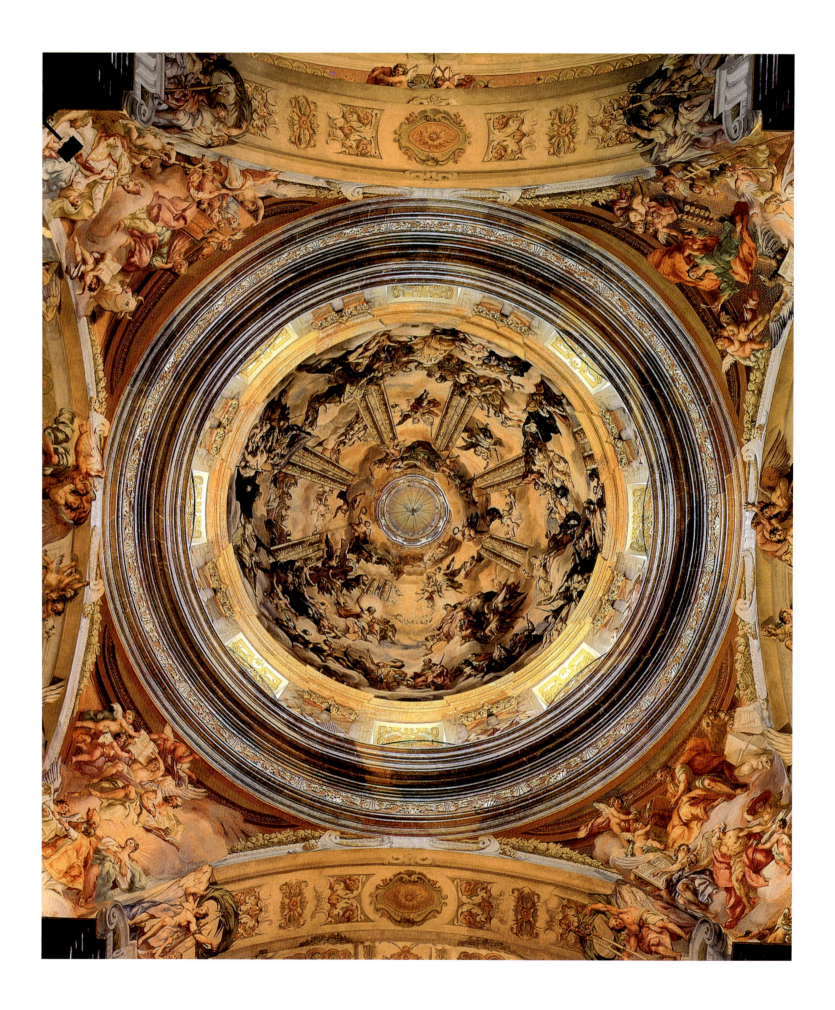

上一页：
约翰·米歇尔·若特迈尔
穹顶湿壁画，1716—1717年
梅尔克史蒂夫特教堂

弗朗切斯科·博罗米尼
罗马，圣卡罗教堂（S. Carlo alle Quattro Fontane）
正立面细节，1664—1667年

芭芭拉·博恩格赛尔／罗尔夫·托曼

绪论
世界剧场：
人生是艺术的融合

西班牙诗人卡尔德隆·德·拉·巴尔卡的作品唤起的巴洛克精神，就感召力而言，世界上鲜有作品能企及。在1645年首演的寓言剧《世界大剧场》（*El Gran Theatro del Mundo*）中，他将古典思想"人生如戏"运用到他所处的时代。该思想认为，所有人在上帝及天主面前均是演员，他们所演的戏就是演绎他们自己的生活，他们的舞台就是整个世界。

"世界舞台"这一比喻盛行于整个巴洛克时期，即从16世纪末到18世纪晚期。这一思想包含了许多台前幕后都能发现的重要矛盾概念，如本真与表象、富丽堂皇的生活与苦行生活、强势与弱势。这些矛盾是那个时代持续对立的特点。在一个充斥着社会动乱、战争和宗教冲突的世界里，宏大戏剧的形象似乎带给了人们某种稳定感。同时，巴洛克时期的统治者们——无论教皇还是君主，其浮华背后似乎还有另一层政治目的：他们那些盛大的仪式可视为代表这一"世界剧场"的舞台指导，以及代表臆想中他们对上帝安排的高级秩序的反应。

美术，甚至表演艺术，在这个时期似乎发挥了两种明显不同的功能：旨在传达某种特殊的思想意识，感染大众，甚至使之神魂颠倒；同时，为戏剧的呈现提供布景，有利于营造出井然有序的世外桃源。在这一背景下，以巴洛克式教堂和宫殿的天顶画所采用的艺术视角为例，它们在建筑上空打开了一个空间，好似从这里就能直接进入天堂。

然而，人们常常不可能忽略现实生活的矛盾，而巴洛克艺术在一定程度上反映了这些矛盾。对物质财富的炫耀与对信仰的虔诚形成鲜明的对比，肆意放纵的感官享乐生活受到了必死意识的影响。箴言"铭记汝将必亡"（memento mori）可看作是一个充满生活痛苦的动荡社会的主题。在那个时代，出现细节丰富的静物画绝非偶然，这些静物画通过蠕虫、腐烂的浆果、啃了半边的面包片等悲惨形象让我们目睹了死亡。

在第一个例子中，巴洛克艺术倾向于从感官上吸引观众。艺术家们利用戏剧的悲情效果、幻化似的手段以及不同样式之间的交

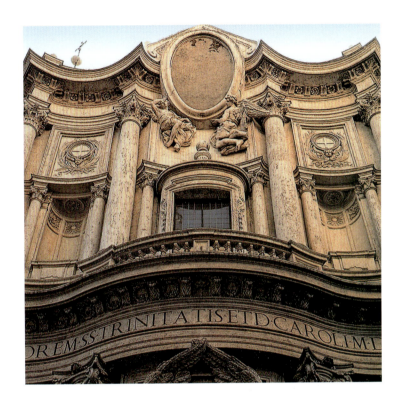

互作用，试图借此打动人们、说服人们，并引起人们内心的回应。这也许可以解释为什么人们通常觉得这种风格是奢华的、炫耀的，甚至是装腔作势的。在18世纪末期，意大利作家弗朗切斯科·米利齐亚曾将博罗米尼的巴洛克风格建筑描述为"怪诞或者极度滑稽的夸张表现"。20世纪期间，巴洛克风格经常受到批评。例如意大利哲学家贝奈戴托·克罗齐就在20世纪20年代批评过巴洛克风格虚无空乏。他称巴洛克是"一种游戏……一种对惊异效果的追寻。就其内在本质而言，尽管它具有溢于表面的动感和温暖感，但巴洛克最终还是冰冷的。因为其图案中融入的财富与权力给观众留下的是一种空虚感"。这类偏见在一定程度上仍普遍存在。也许在当今这个时代，由于人们明显更多地被表面的魅力所吸引，所以人们对艺术史上这一段迷人时期的态度将发生新的变化。

通过研究个别艺术家，可以超越最初的视觉感官方法，更加深刻地对巴洛克文化进行评价。巴洛克艺术的历史、知性与社会背景日渐成为艺术界严肃研究的课题。本书将反复提到对一些课题的新研究，比如修辞学对意象结构的影响、"合成艺术"概念、宫廷节日活动在创作昙花一现的艺术作品中的重要意义等。

保罗·德克尔
理想王宫远景图
摘自《皇家建筑师》(Fürstlicher Baumeister)
奥格斯堡 (Augsburg), 1711—1716 年

菲利波·尤瓦拉
剧院远景图
都灵国家图书馆 (Biblioteca Nazionale)

下一页：
巴尔塔扎·诺伊曼
布吕尔城堡 (Brühl, Schloss Augustusbuq)
楼梯, 1741—1744 年

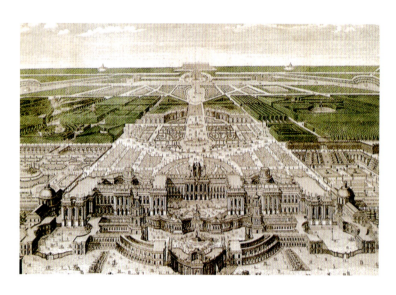

巴洛克，既是一种风格概念，也代表一个历史时期

事实上，即使在巴洛克艺术开始成为一种独立风格时，轻视之风也很明显。19 世纪末期，在被命名为特定风格之前，"巴洛克"一词就已经被普遍用为贬义，用以形容任何被视为荒谬、怪诞、华丽、含混、混淆、矫揉造作及不自然的事物。甚至在《迈尔百科全书》(Meyer's Konversationslexikon, 1904 年) 第二版中，相关词条写道："巴洛克……原意指粗糙（用于珍珠），引申指不规则、奇怪、怪异……"直到 1956 年，只有汉斯·廷特尔诺特才对克罗斯及其同事在关于"巴洛克概念征服"的历史论文中的一些观点提出了有力的质疑。

在审美价值观念方面持相同见解的学院派人士按照教条主义的方法，大肆宣传巴洛克的负面形象，将其作为一种华丽甚至荒谬的风格，他们的审美价值观念牢牢扎根于对古典主义的崇拜中。许多学者，例如德国伟大的艺术史家约翰·约阿希姆·温克尔曼，认为巴洛克时期仅仅代表的是"一时的狂热"。尽管和温克尔曼一样，雅各布·布克哈特拥护的也是古典主义风格。但是，他却是第一个将 17、18 世纪的建筑不作为孤立的异常现象进行研究，而是强调其与文艺复兴时期各种风格的联系的人。虽然他把从文艺复兴向巴洛克的过渡描述为"自我表达的堕落"，但是他的研究工作考虑到了从更高的鉴赏力层次上评价这一时期的艺术，同时也代表了对这种艺术成分最早进行的严肃研究。1875 年，他坦言道："我对巴洛克的敬意时时刻刻都在增加，我已经准备好承认它是现有建筑的真实总结和最终结局。"——这是值得注意的态度转变。

19 世纪 80 年代，在建筑师、艺术史学家科尔内留斯·古利特的作品中，巴洛克终于被接受为一个值得进行学术研究的课题。值得强调的是，这一情况出现在这样一个时期：新巴洛克开始崭露头角，以及人们开始对这种风格抱着更为开放的态度。随着学院派的审美标准（基于古典主义原型）遭到摒弃，巴洛克才被命名为一种单独的特定风格。在随后的几十年中，海因里希·沃尔夫林在巴洛克研究领域享有盛名，著名作品包括《文艺复兴与巴洛克》(Renaissance und Barock, 1888 年) 和《艺术史中的基本概念》(Kunstgeschichtliche Grundbegriffen, 1915 年)。他试图采用成对的反义形容词，例如"单一—复杂""振动—静止"及"开—关"，以便界定巴洛克特有的特征。他首次将心理因素、观众体验与幻觉效果纳入考虑范畴，并为读者进行解读。

埃尔温·帕诺夫斯基有关贝尔尼尼"国王大楼梯"(Scala Regia, 1919 年) 的著名论文以及汉斯·泽德尔迈尔的《奥地利的巴洛克建筑》(Österreichische Barockarchitektur, 1930 年) 也对这些问题进行了研究。大约在同一时期，人们研究起了巴洛克艺术的历史文化背景与反宗教改革运动和肖像学起源之间的联系，肖像学起源早在切萨雷·里帕的《肖像学》修订版 (1593 年) 中就进行了探讨。

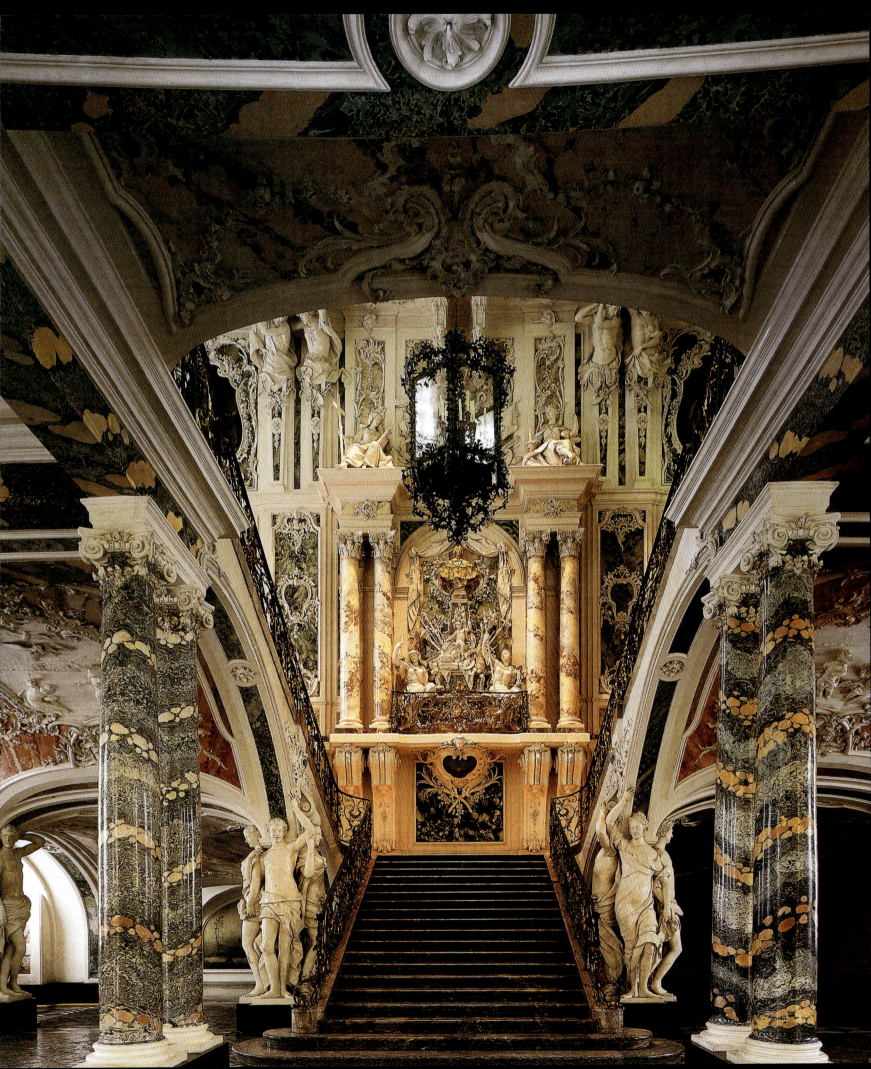

过去几十年来，由于扩展了跨学科研究方法，我们对巴洛克的理解发生了进一步的改变：时下学者对"合成艺术"的研究兴趣正浓，研究包含各类书写文化与视觉文化的综合效应与相互作用，即将围绕修辞学的各种思潮与装饰艺术和美术结合起来考虑。目前，"世界剧场"概念从本质上体现了一个时期的较为复杂的画面，这一时期不再被视为不协调的怪诞，而被认为是表现聪明才智的舞台。

悲情效果与戏剧

荷兰历史学家约翰·赫伊津哈在其《17世纪的荷兰文化》（*Dutch Culture in the Seventeenth Century*）中清晰地总结了巴洛克文化的基本要素："华丽与高贵、夸张的手势、严格实行的规章制度以及封闭式教育制度为其原则；顺从敬畏教会和国家为其理想。君主专制制度被其推崇：各国均提倡自主和冷酷的利己主义民族政策。在社交场合一般使用高雅语言，即一种完全谨慎的语言。华丽和炫耀主宰着盛大的庆典活动。西班牙画家鲁文斯与贝尔尼尼以图画形式描绘信仰的恢复，他们的画作洋溢着胜利喜悦，让人产生高度共鸣。"赫伊津哈将这种分析用作探索完全不同性质的荷兰文化背景："刻板的风格、夸张的手势和高贵的威严难以表现这个国家的特点；它完全缺乏巴洛克及其艺术形象所必需的夸张。"

为了表现巴洛克统治者对浮华、炫耀需求、节庆文化的需求与从中产生的建筑物之间的密切关系，我们在此将只考虑最为重要的巴洛克城堡与宫殿——尤其是楼梯——因为它们为社会生活的登场和退场提供了最好的舞台。德国文化史学家里夏德·阿勒温很好地描述了它们的功能："毋庸置疑，在这样一个特定的空间里，引起那个时代想象力的是迎接仪式，特别是斜穿这一特定空间的可能性，这非常符合巴洛克的精神要素，即只有运动时，这一空间才会真正展现其风貌。楼梯便是一个需要观众运动起来才能目睹所处空间风貌的经典例子，而运动是所有巴洛克空间艺术的根本原则。因为客人的到来与接待如此重要，所以楼梯和门厅均变得至关重要，且就其功能而言，必须将其视为成排仆人恭迎客人和举办迎接仪式的场所。"

除了举办这种迎接仪式外，巴洛克时期繁荣的宫廷文化还融入了一系列具有高度象征意义的其他社交活动。其中最著名的是法国路易十四的"起居"（lever and coucher）仪式，这一盛大场面持续数小时之久，且涉及整个王室家庭（见第138—139页图）。如今，这些礼节的意义在很大程度上已经失传了，但这并不意味着我们的社交做作行为减少了。然而，我们已无法得知古典戏剧的规则，并且由于我们不清楚其中蕴含的具体象征意义，所以我们会歪曲场景、手势和举止的重要意义。对于当时某些肖像画中的姿势，也同样属于这种情况。

巴洛克宫廷里的生活受到刻板的礼仪和庆典约束的同时，尽管有明确的基本生活准则，但是也不缺乏欢娱的机会。没有哪一个时代有这么多奢华的庆典活动。凡尔赛宫要求这种气派，欧洲各大宫廷也纷纷效仿：持续整日整夜的庆典活动广泛结合了歌剧、芭蕾和烟花等，为娱乐设立了新标准。装饰带神话意象的殿堂、花园和大片水域是理想的背景，并利用幻觉和机械把戏不断地将其变换成新的景色。在这几天时间里，整个王室家庭悄然进入了一个充满众神和英雄的世界。这些壮观的场面以及整个宫廷文化对国家财政的影响将在后面章节探讨。

庆典活动延伸到了大街上。时逢万圣节、游行和集会，通过颁布社会法令，受压迫的城市也会装扮临时的木结构建筑物和豪华的饰物。在街头庆典活动中，剧院也颇具特色：喜剧演员们表演粗俗的段子。这反映了一个与宫廷社会的风雅教养形成鲜明对比的现实世界。

修辞学与绮丽体

巴洛克艺术过分浮华的名声不应掩盖它遵循严格规则的事实。正如礼仪影响一个人对另一个人的行为举止一样，修辞学规则决定了演讲和艺术作品的结构。修辞学继承了古典主义传统，被称为"慎思说话的艺术"——即一种演讲风格——它是从古典主义时期到18世纪末的教育组成部分。修辞学不仅为演讲者与听众之间的沟通提供了指南，而且为理解所说内容提供了规律。它证实了必须以恰当的方式向听众发表有关特定话题的演说，而且必须清楚解释这个话题，以便在听众权衡过各种问题之后使演说者说服听众。在这一过程中，可以诉诸于情感法、激将法、离间法等手法巧妙操纵他人。经证明，这三大手法在解读巴洛克艺术时特别有用。这些修辞手法被广泛应用在图像结构和同系列历史湿壁画的场景结构中，如同被广泛应用在雕塑中一样，不管是在贝尔尼尼的《阿维拉圣特雷莎的沉迷》（*The Ecstasy of St. Teresa of Avila*）中表达的狂喜，还是以夸张风格表达的殉教恐惧，二者均旨在为观众带去一种直观的体验。"悦人和感人"既是一次成功演讲的目标，也是一件结构严密的艺术作品的旨趣。

彼得·博埃尔
《项物静物画》
(Still Life of the Vanities),1663 年
画布油画,207 厘米 ×260 厘米
里尔美术馆

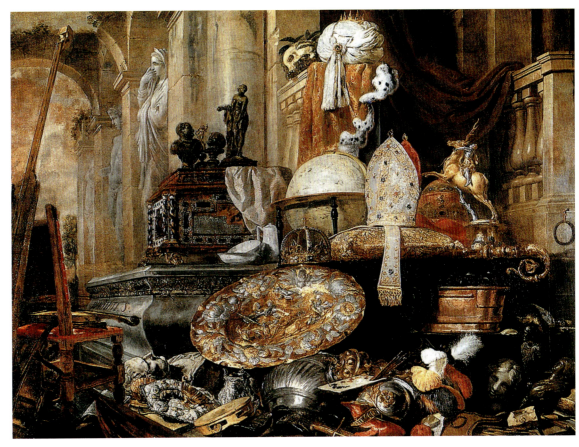

查理六世石棺细节
维也纳卡普欣教堂
地下墓室

甚至建筑也须遵循修辞学规则,这些规则明确规定了哪种古典柱式适合哪类特定目的,以及哪些具有重大建筑意义的结构应安置在教堂内部、城堡外部或广场布局中。因此沉重、坚固的多立克柱式被指定用于敬奉男性圣徒的教堂和战争英雄的宫殿。另一方面,爱奥尼亚柱头被指定用于学者的府邸。由一组达到若干楼层高度的立柱构成的巨大柱式,被认为是自米开朗琪罗以来所有建筑构造元素中最为宏伟的元素。视角在巴洛克城堡布局中起到了至关重要的作用。与礼仪性楼梯一样,这些建筑随着人们走近好像变得开阔起来。这里的建筑也一样,正如从凡尔赛宫一连串的房间和庭院中所看到的那样,建筑学提供了舞台指导,如同在一篇好的演讲中,主题思想层层推进。内室布局表现宫廷生活的等级结构,而外部建筑则利用打动或震慑效果针对大众生活。保罗·德克尔的《皇家建筑师》(*Fürstlicher Baumeister*)是一本记录自 1711 年起宫廷建筑设计的画册。遗憾的是,德克尔充满想象力的设计从来没有被实现过(见第 8 页,左图)。无论是埃尔·埃斯科里亚尔修道院充满苦行的严格布局、卢浮宫蔚为壮观的立柱,还是凡尔赛宫的选址,虽然它们是整个景观的主导内容,但仍然可以从中洞悉建筑师为表达资助者的意图所采用的说服观察者或参观者的手法。

这一独具匠心的运用,预示着只有学者提出了缜密的理论方法,设计才能实现。宗教和世俗贵族,有时甚至艺人本人,吸引诗人、朝臣,通常还有宗教人物,为他们就某一特定主题出谋划策。这些智慧贡献是艺术作品的重要组成部分。艺人本人很少能够致力于构思,然而,这却是超越匠人档次的一条途径。赫尔曼·鲍尔将构思定义为"一个想法经过若干阶段后的转变","从对象到其重要意义的实现途径(隐喻)"。构思是巴洛克艺术作品的一个"构成"要素。

"结局"

让我们回到卡尔德隆的"世界剧场"。在这一出戏中,世界为每个演员提供与其社会生活地位相对应的所有需求,不管他是乞丐还是国王。演员通过一个标有"摇篮"的门走上舞台,再通过第二个标有"坟墓"的门退出舞台,在这里演员们都卸下各自的身外之物,审视自己是否已经完成了所扮演的角色。在彼得·博埃尔的油画(上图)中,放弃的权力标志生动地描绘了这一出戏的场景,这是对幻想和幻想破灭的注解。在卡尔德隆的剧本中,只有乞丐和智者因为自满和自负而保持清白无瑕。只有他们理解了这一出戏的道德教育意义,并因此逃过了下地狱的命运。

当帷幕落下时,只剩下"最后四样东西"——死亡、审判、天堂和地狱。对这四个概念的寓言式表述充斥着整个巴洛克时期,并为这个时期最感人的艺术作品提供了思想源泉。

沃尔夫冈·容（Wolfgang Jung）

巴洛克早期至新古典主义早期的意大利建筑和城市

建造"轻盈之城"

伊塔洛·卡尔维诺在他这本《看不见的城市》（Invisible Cities）中，将一个名为芝诺比亚的地方归类为"轻盈的城市之二"。他形容这座城市是与众不同的、复杂的，且往往是自相矛盾的。然而，他认为，目前几乎无从知晓这座城市的创建者在确定芝诺比亚的布局时，提出了哪些具体的要求，因为后代添加的无数建筑层已经将它们都遮掩起来了。不过，如果你让一个居民描述他理想中的幸福，答案总会指向一个类似芝诺比亚这样的城市，不一定是芝诺比亚发展的现阶段，但是从根本上一定要包含其最初设计的元素。卡尔维诺接下来说到，这意味着将芝诺比亚描绘成一座快乐或是不快乐的城市都是毫无意义的。将城市进行此种归类也是毫无意义的，必须找到其他类型的城市。城市应该被分成两种，一种是指其建筑物经过许多年和无数次的改造，已经塑造了其居民的愿望，另一种则刚好相反，是指其建筑物为了居民的需求作出了牺牲并且不再表达居民的愿望和需求。

就17世纪城市对居民愿望的影响而言，芝诺比亚是其他任何欧洲城市都无法企及的，而芝诺比亚就是罗马。其中一个最有名的罗马居民，吉安·洛伦佐·贝尔尼尼，曾被邀请去巴黎竞标卢浮宫的外观设计。对于这一点，我们确信无疑。巴黎是那个时代欧洲的政治大都市，贝尔尼尼将罗马和巴黎进行比较，他强调巴黎和他的故乡罗马在外观上是如何不同，罗马以可追溯到古代和文艺复兴时期的文物建筑（他特别列举了米开朗琪罗的作品）为主，现代建筑为辅。总体而言，他评论罗马"所有建筑都富丽堂皇、外观宏伟壮丽"。主要就是通过这些建筑特点体现罗马艺术家和资助人的需求和愿望，尤其是罗马教皇及其家族。如下事实就是这方面的一个最好的例子：教皇亚历山大七世是一位建筑设计资助人，在设计圣彼得广场时他也跟贝尔尼尼合作过，他下令在他的私人寓所里建造一个详细的罗马中心木制模型，这样他可以直接检验他对建筑设计方案的一些想法。

在亚历山大七世去世以后，人们这些年来似乎永无止境的乐观突然消失不见了。他们很快清楚地知道，在那个时代的欧洲政治舞台上，梵蒂冈的作用基本上无足轻重了。尽管如此，在衰落期间，罗马依然是意大利及欧洲各国众多艺术家首选的艺术胜地。建筑师诸如特辛、菲舍尔·冯·埃拉赫、施劳恩、瓜里尼和尤瓦拉，他们奔赴罗马，主要是为了直接学习贝尔尼尼、博罗米尼和彼得罗·达·科尔托纳的现代建筑设计思想，以及在大型建筑设计工作室获取经验，以便回国后学以致用。

即使进入 18 世纪之后，就独特的外观而言，罗马城依然是巴洛克晚期意大利建筑的杰出代表。这也是 18 世纪 40 年代昙花一现的建筑热潮的特点之一。其他重要的发展情况有：参观者对遗址的兴趣增加（这些艺术家和显赫的游客可以看作是早期浪漫主义的先驱），以及诞生了更加系统化的考古方法。研究文物是新古典主义运动的特点。

因此，17 世纪和 18 世纪的罗马是如何展现其建筑师和教皇的理想，以及建筑师和教皇本人是怎样被启发打造巴洛克式城市规划的，成为了这类研究的主要课题。我们将在此讨论许多问题，尤其是让规划得以实现的法律和法律体系的作用，以及主要来源于剧场的特定正式模式在建筑中的运用。在对各个建筑设计的探讨中，着重讨论巴洛克创新和古典主义传统之间的相互影响。正是这一相互影响给那个时代的许多方面都打上了烙印。

除罗马外，意大利最重要的巴洛克建筑中心还有都灵和那不勒斯，随着法国和西班牙在南部影响力的下降，它们在 17 世纪末具有举足轻重的地位。威尼斯将单独予以探讨。虽然直到 17 世纪，威尼斯才符合文艺复兴晚期的模式，但巴洛克风格从未真正建立起来；到 18 世纪初期，威尼斯开始萌芽新古典主义，远远早于罗马、都灵和那不勒斯。

原则上，这里将重点介绍城市建筑。虽然城市可以塑造其统治者和建筑师的思想，但是似乎个人及个人思想不会自动融入城市中。即使是在巴洛克鼎盛时期，规划也拖延数年甚至数十年之久。新的统治者常常下令更改先前统治者发起的项目。同样地，在规划阶段和建造阶段，建筑师也不断被更换。这样就出现了改造和新的规划、现有建筑物设计的变动、建筑物结构局部或整体破坏等结果。就城市和建筑设计的发展而言，明显模仿"天才"的设计和艺术表现方法通常似乎比逐步和反复无常的发展更受关注。这就是我们在此大致按时间顺序进行介绍的原因。

手法主义晚期和巴洛克早期的罗马

教皇的建造方针始终具有一个明确的目的。旨在匹敌甚至超越中世纪以前的文物古迹的建筑结构，给人留下了深刻的印象，它们是"教会权力"（auctoritas ecclesiae）的象征。同时，盛大的场面（spettacoli grandiosi）将增强薄弱的信仰，带领人们重新回到上帝的怀抱。这种想法有着悠久的历史：早在 1450 年，教皇尼古拉斯五世就提出了以

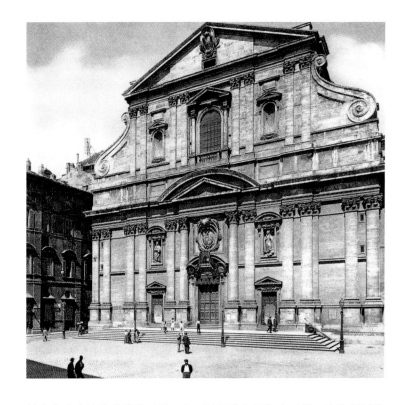

贾科莫·巴罗齐·达·威奥拉
（Giacomo Barozzi da Vignola）
贾科莫·德拉·波尔塔（Giacomo della Porta）
罗马耶稣教堂，1568—1584 年

教会名义实施这类建造工程。直至已经进入巴洛克时代，这些规划依然处在实施过程中。200 年以后，在非常相似的情况下，贝尔尼尼开始着手圣彼得广场的设计。

据贝尔尼尼称，圣彼得大教堂，即教皇亚历山大七世首次承担的建筑工程，其目的在于吸纳所有的天主教徒、坚定他们的信仰、重新团结异教徒和他们的教会、将真正信仰之光照耀在非教徒的身上。

教皇建筑方针的另一个同等重要的目的是确保教皇的个人声望永垂不朽。在 15 世纪末期，教皇西克斯图斯四世就属于这种情况。就这种倾向而言，教皇亚历山大七世是另一个值得注意的例子：在他的寓所里，他的灵柩被放置在前面提到的城市木制模型旁。该模型象征着亚历山大的梦想，即他的建筑设计方案将不仅为天主教会增添荣耀，而且确保他自己的声望永垂不朽。

16 世纪最重要教皇的建设方案在教皇尼古拉斯五世的城市规划和设计方案里都能找到影子。我们将在此详细介绍这些规划和方案。尼古拉斯五世的贡献不仅为 17 世纪和 18 世纪所有类似项目奠定了基础，而且他最重要的城市改造建筑特征在早期得到确立，并在随后的规划中被频繁采用。

教皇西克斯图斯五世的城市
规划中的湿壁画
罗马，梵蒂冈博物馆

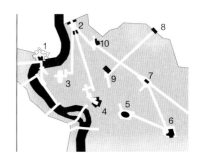

罗马城市规划（16世纪与17世纪）
1 圣天使城堡（Castel S. Angelo）
2 人民广场（Piazza del Popolo）
3 纳沃那广场（Piazza Navona）
4 卡比多广场（Capitol）
5 罗马圆形大剧场（Coliseum）
6 拉特兰的圣乔瓦尼教堂
　（S. Giovanni Laterano）
7 圣母大教堂（S.Maria Maggiore）
8 庇亚城门（Porta Pia）
9 奎里纳勒宫（Quirinale）
10 圣三一教堂（S. Trinita dei Monti）

下图：
乔瓦尼·巴蒂斯塔·诺利
罗马平面图，1748年

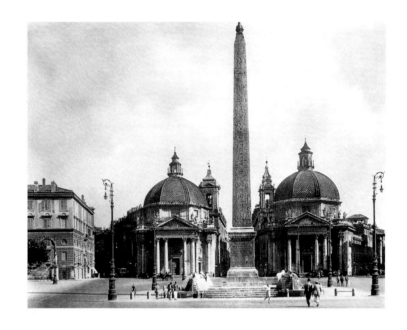

罗马，人民广场
面朝巴别诺大道、科尔索大道
（立庇得街及双子教堂—蒙特桑托圣母教堂和奇迹圣母教堂）

从教皇尤利乌斯二世到教皇西克斯图斯五世

教皇尤利乌斯二世和教皇利奥十世策划的"重建罗马"是受到了权力和炫耀欲望的驱使。"重建罗马"是指一系列主要关于圣彼得大教堂的规划，圣彼得大教堂的修建有力激发了宗教改革运动。尽管如此，这两位教皇还是继续实施在西克斯图斯四世时期就已开始的中世纪旧城改造工程。在现代化改造方面，笔直街道起到了重要作用。在教皇尤利乌斯二世统治期间，修建了念珠商大道、朱利亚大道和伦加拉大道；在教皇利奥十世统治期间，则修建了立庇得街。街道不再被认为是其周边房屋未占用的剩下空间；如今它已经成为一个界定其周边环境的、完全独立的实体。司法宫前面的广场情况也可能一样，只是该广场未曾建成。

对巴洛克时期视觉文化具有极大影响力的三岔路（trivium）也能追溯到16世纪开初几十年。早在邦齐地区的天使之桥那里改造了三条笔直的街道，三条街道汇聚在广场的同一角落。在教皇保罗三世统治期间，人民广场也朝着品奇欧公园、沿着巴别诺大道向东延伸。

在规划街道和广场的过程中，教皇保罗三世大肆强调戏剧元素和强权政治；反宗教改革运动期间，他硬是将教皇游行路线从耶稣教堂延伸到卡比多广场，并委托米开朗琪罗设计卡比多广场。与圣彼得大教堂一样，卡比多广场并非只是教皇游行的重点区域，也是整个城市的定向点。教皇保罗三世统治期间，布法利尼于1551年测量和起草的城市平面图，在1748年被诺利（Nolli）重新发布，使人们可以更深入地了解这些工程项目（见第14页图）。

下面几项设计选自教皇西克斯图斯五世统治期间制作的湿壁画（见第14页图）。第一项设计极具影响力，是教皇庇护四世委托米开朗琪罗设计的庇亚大道。该设计方案反映了教皇庇护四世有意将城市扩建到坎波马尔齐奥地区。虽然几位教皇事先已经将他们的规划限制在中世纪晚期和文艺复兴早期罗马人口稠密的区域，但是庇亚大道的修建预示着开始在城市中心周边空旷场地开展城市化建设，远至奥勒利安城墙。在这些场地主要建有古代遗迹、早期的基督教教堂、别墅和园林。跟卡比多广场一样，庇亚大道的设计也很新颖。这条路是米开朗琪罗的杰作，它连通从古代的狄俄斯库里雕像到奎里纳勒宫和庇亚城门的历史遗迹。教皇格列高利十三世在连通拉特兰的圣乔瓦尼教堂和圣母大教堂早期的长方形基督教堂时，也以庇亚大道为蓝本。不过他对罗马城市设计的主要贡献则体现在他颁布的法令《市政公用设施》（1574年），即一种市政公用设施观念。这为随后两个世纪里罗马巴洛克时期的创造奠定了法律基础。该法令允许兴建新的街道、矫直和延长现有的街道。同时，还推进了大量空旷场地和中世纪旧城中心的开发。乡间小路沿线的土地所有人也被要求修建高高的院墙。与此同时，城市中心再也找不到孤零零的建筑物：隔火墙之间的空间可以封闭起来；在某些情形下，还能购买相邻的建筑。结果，普遍盛行的两层或最高三层的楼房打造出了独立式街区楼房系统。

教皇西克斯图斯五世发展了教皇庇护四世和教皇格列高利十三世的空旷场所城市化方案，但做了修改，扩大了规模。他取消了相当杂乱的岔路口布局，采用以七个早期长方形基督教堂为中心、向四方辐射的街道系统，而这七个教堂彼此之间相隔很远。从本质上看，教皇西克斯图斯五世的设计方案强调的是宗教象征：游行路线将与这些长方形基督教堂相连。正如湿壁画所示，已经修建了六条街道，还有无数条正在规划当中。然而，随着工程进度推进，自身利益成为了这项宏伟设计的重点。这一点最终集中体现在教皇的蒙塔尔托别墅上。

尽管如此，西克斯图斯五世及其建筑师多梅尼科·丰塔纳的规划为罗马带来了真正有所进步的建筑物。西克斯图斯五世的设计方案提供了一个全面的解决方案，考虑到了可追溯至罗马帝国建造期的大型遗迹以及人口密集的中世纪旧城区。新的街道使得城市扩张成为可能，同时保持城市中心原封不动。很快，宅邸和商铺如雨后春笋般在通往长方形基督教堂的街道沿线涌现出来。

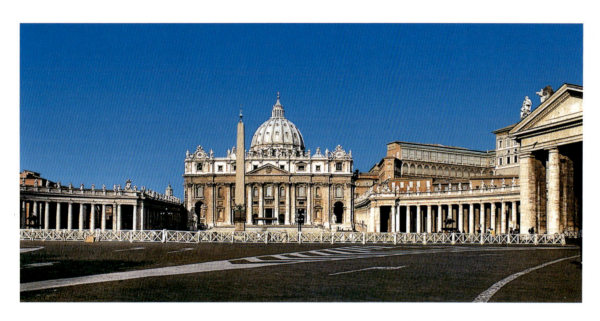

下一页：
卡洛·马代尔诺（Carlo Maderno）
罗马，圣苏珊娜教堂（S. Susanna），
正面图，1597—1603 年

左图：
吉安·洛伦佐·贝尔尼尼
罗马圣彼得广场

下图：
卡洛·马代尔诺
罗马圣彼得大教堂，正立面，
1612 年完工

巴洛克城市规划的另一重要元素是在西克斯图斯五世统治期间形成的，即铺设了通往方尖碑的狭长街道。在教皇尤利乌斯二世统治期间，布拉曼特早就希望调整圣彼得大教堂，使其与方尖碑对齐，这些方尖碑曾被误解为是凯撒大帝的杰作；教皇利奥十世统治期间，拉斐尔和安东尼奥·达·圣加洛打算将传闻属于奥古斯都时期的方尖碑竖立在人民广场上（见第15页图）。尽管政治表达问题影响着这类早期的设计方案，但现今看重的则是建筑全景。方尖碑成为其身后一排建筑物和街道沿线的中心点。虽然在文艺复兴时期建筑师看重宫殿或教堂正面与（符合透视法和具有运动感的）矩形平面之间形成的静态对比，但是方尖碑在几何灵活性和动态视点方面具有调节余地。

起始点位于圣母大教堂长方形公堂之后的费利切大道就是这种创造视觉连接和对齐效果新理念的一个经典例子。如果当时笔直连通是一个问题的话，则可能已经环绕小山铺设了一条更加简单的街道。但是这一进取精神的真正目的是让城市成为一个符号。甚至还曾计划延长费利切大道，穿过圣三一教堂前的广场（此处后来修建了西班牙大阶梯），斜穿品奇欧公园，一直延长至人民广场，当时未考虑巴别诺大道沿线的建筑。

值得注意的是，西克斯图斯五世还补充了教皇格列高利十三世提出的法律条文，这些条文对罗马的发展起了相当大的作用。从而可以更加快速地解决土地所有人之间的地界争端，并通过减免税收和废除建筑限制来刺激建筑活动。

因此，西克斯图斯五世为罗马巴洛克的发展奠定了建筑基础和法律基础。后任的所有教皇，包括亚历山大七世，均未承担过如此浩大的工程项目。然而，西克斯图斯五世的继任者在罗马城市街道网络的中心位置，采用华丽的布景充实了罗马的建筑。

博尔盖塞王朝教皇保罗五世（Paul V Borghese）统治时期（1605—1621年）

17世纪初期，有关城市规划的教皇政策的特点可归结为一点：大胆尝试。这些尝试对罗马的未来发展产生了巨大影响。不过在这一时期，仍有一些建筑设计属于晚期手法主义风格。这一共存期被称为早期巴洛克的过渡期。

约100年之后，圣彼得大教堂的竣工具有重要意义（见上图和下图）。最初，人们曾多年来一直争论这座教堂是否应该像布拉曼特设计、米开朗琪罗规划的那样作为中心建筑物。最后，教皇保罗五世决定兴建一座中堂。卡洛·马代尔诺赢得了中堂修建项目。马代尔诺首先绘制了圣苏珊娜教堂（见第17页图）的正面设计图。这些设计图的起始点位于正面的独特位置，平行于米开朗琪罗设计的庇亚大道，斜穿现如今的托里诺大街。马代尔诺对纵向和对角视野的处理，是在构造一个非常不自然的方案。他的设计与传统古典主义风格的单一平面（例如由蓬齐奥及其学生瓦桑齐奥绘制的）形成了强烈的对比。马代尔诺通过教堂正面反映了主廊和侧廊的内部结构，通过跨间和立柱形成层层律动，愈近中央愈为明显，再利用空间感和纵深感将这种律动进一步加强。三个跨间与立柱和墩的重要布置形成了动态的交相呼应，并与壁龛装饰形成鲜明对照。

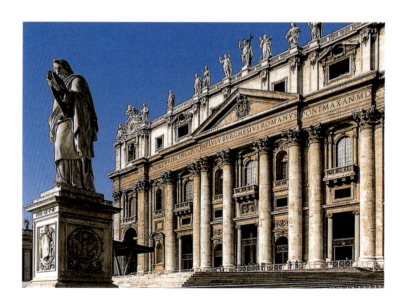

乔瓦尼·瓦桑齐奥（Giovanni Vasanzio）
罗马，博尔盖塞别墅，1613—1615 年
别墅正立面

弗拉米尼奥·蓬齐奥（Flaminio Ponzio）
罗马帕欧拉喷泉，1610—1614 年

马代尔诺无法为圣彼得大教堂打造同样的效果。教皇坚持修建中堂，意味着可能需要完全遮蔽由米开朗琪罗设计的穹顶。马代尔诺尽一切努力限制正立面的高度，以尊重米开朗琪罗的设计。同时，他在两侧设计了塔楼，给穹顶镶上边框，突出展现穹顶。1612 年，保罗五世下令从钟楼开始动工。然而只有基座顺利完工，穹顶、正立面和塔楼的烂摊子都留给了贝尔尼尼。

就城市规划而言，保罗五世的干预微乎其微。他下令将罗马的供水系统扩建至特拉斯特维莱，并委任宫廷建筑师蓬齐奥设计喷泉（见右图）。这个创意将喷泉修建在建筑物内部，但却通向街道，就像舞台布景一样，异常有趣。这揭示了保罗五世喜好大规模地利用喷泉装饰街道和广场。不过，这些规划没有一丁点儿的端倪可以说明马代尔诺的圣苏珊娜教堂设计早在十多年前就已完工。

在这一变化繁多的时期中，保罗五世的侄子红衣主教希皮奥内·博尔盖塞的新别墅设计具有尤为重要的意义。保罗五世统治期间，人们越来越倾向于选择介于市中心和奥勒利安城墙之间的原种植园修建别墅和公园。红衣主教希皮奥内似乎已经成功将该过渡时期里经常冲突的各种元素融入他的个人特色里。他疯狂地收藏拉斐尔、提香、达尔皮诺和奇戈利的作品。他欣赏卡拉瓦乔并发掘了贝尔尼尼，但是却委任蓬齐奥和后来的瓦桑齐奥建造博尔盖塞别墅（该别墅建于 1613—1615 年，见左图）。两位建筑师在别墅上分散布局了无数个壁龛、壁凸与壁凹、雕塑和浮雕，充分表现了晚期手法主义者的形式主义。

巴洛克鼎盛时期的罗马

这里将介绍巴洛克风格鼎盛时期的发展背景。首先，简单介绍风格变化的宗教和文化背景。教皇西克斯图斯五世和保罗五世统治期间，在抵抗统治着整个意大利半岛的西班牙和法国方面取得了一些阶段性的政治胜利。同时，自 1580—1590 年起就一直在北部地区活动的新教基本处于被动防守的局面：天主教信仰已经恢复稳定，且不断巩固。

罗马奎里纳勒宫

祈福凉廊（Benediction Loggia）

吉安·洛伦佐·贝尔尼尼设计，1635年

保罗五世统治期间，正式成立了菲利波内里会和耶稣会；1622年5月22日，格列高利十五世宣布追封依纳爵·罗耀拉、阿维拉的特雷莎、菲利波·内里和弗朗西斯科·哈维尔为圣徒，这是一个意义非凡的日子，被认为是过渡期结束的标志。教会复兴已然完成，预示着巴洛克为期50年的奢侈统治的来临。

在艺术方面，这就意味着形式主义的矫饰风格——强调例外与规则或者抽象思考与肆意幻想之间的对比——被拥护天主教会的、具有革新动力的巴洛克所取代。新教徒主张基督教徒不管做什么也无法获得上帝的宽恕；人们劳动是因为原罪判处他们要受劳役，但是他们的劳动并不会使他们真正获得救赎。

巴洛克充满诗意的原理是突出想象力的作用。艺术是一种表现形式，但是其目的不仅在于使人们认识一个物体，而且在于打动人们、感动人们、说服人们。当然，艺术无法证明信仰的真理，但是它可以突破想象力，没有想象力不可能获得神圣的救赎。现实的束缚必须摆脱，经验才能铸就成功。

巴尔贝里尼王朝教皇乌尔班八世统治时期（1623—1644年）

这个新时期始于乌尔班八世的统治。他批准了天特会议通过的法令，使得耶稣会成为他传播天主教教义最重要的盟友。与此同时，他准许教皇宫廷越来越世俗化，甚至与欧洲王室宫廷分庭抗礼。对抗反宗教改革运动艺术的审丑观出现以后，开始出现对艺术作品进行重新评价的现象。艺术不再只被要求引导和传播教义，还要求提供审美享受。

乌尔班八世着手的第一个建筑设计方案会影响到整个罗马城。他的想法是围绕罗马城修建新的城墙。其中两段建于贾尼科洛，环绕特拉斯特维莱。规划是要修建比奥勒利安城墙更靠近城市的城墙，从而起到更好的防御作用。乌尔班八世还下令维修一系列半废弃的早期基督教堂。其中的一些教堂可通过新街道抵达，并被纳入罗马的主要规划中。从圣奥塞比奥到圣比比亚尼间的街道建设是这项乌尔班八世着手工作的组成部分。乌尔班八世委任彼得罗·达·科尔托纳绘制教堂湿壁画，要求贝尔尼尼设计教堂正立面。他还令人在佩莱格里诺大道（即通往梵蒂冈的朝圣之路）和基耶萨诺沃修道院之间修建一条街道，该街道由博罗米尼设计。

类似地，他扩建了坡顶教皇宫廷前面的奎里纳勒广场，以便为希望受到教皇祝福而聚集的朝圣者们腾出更大的空间。通往广场的凉廊由贝尔尼尼设计，将广场与城市隔开的岗楼也是他设计的。最后，乌尔班还委托人装饰紧邻奎里纳勒宫的许愿泉的正立面。不过这在一百年后才真正得到实施。同时，博罗米尼正着手设计许愿泉广场的卡尔佩尼亚宫。

不过最重要的是，乌尔班八世偏好规模宏大的建筑。后来，他挑选出的建筑师，包括贝尔尼尼、博罗米尼和彼得罗·达·科尔托纳都以截然不同的方式而各自声名鹊起。例如，吉安·洛伦佐·贝尔尼尼迅速受到了红衣主教希皮奥内·博尔盖塞的关注。在他早期的艺术生涯里，他创作了雕像《埃涅阿斯和安喀赛斯》与雕像《大卫》，很快成了乌尔班八世的宠儿。乌尔班八世评论说，对于贝尔尼尼来说，幸运的是他是在位教皇，而对于他来说，更幸运的是贝尔尼尼活在他在位的期间。贝尔尼尼接连为教会服务，包括乌尔班八世的继任者教皇英诺森，当然更多的是为教皇亚历山大服务。

登基后不久，教皇亚历山大就委任贝尔尼尼负责不久前才由马代尔诺完成的圣彼得大教堂的"穿架"。这项工作从未确立过总体设计方案，从华盖设计到圣彼得广场规划，将要花费贝尔尼尼四十多年的时间。相比任何其他工程，这项工作更能象征天主教的复兴，也更能代表鼎盛时期具开创精神的巴洛克建筑。

圣彼得大教堂陵墓上方的华盖设计表现了雕塑与建筑的超凡结合（见第282页）。贝尔尼尼的设计基础是教会游行常见的华盖风格，并对其加以放大。

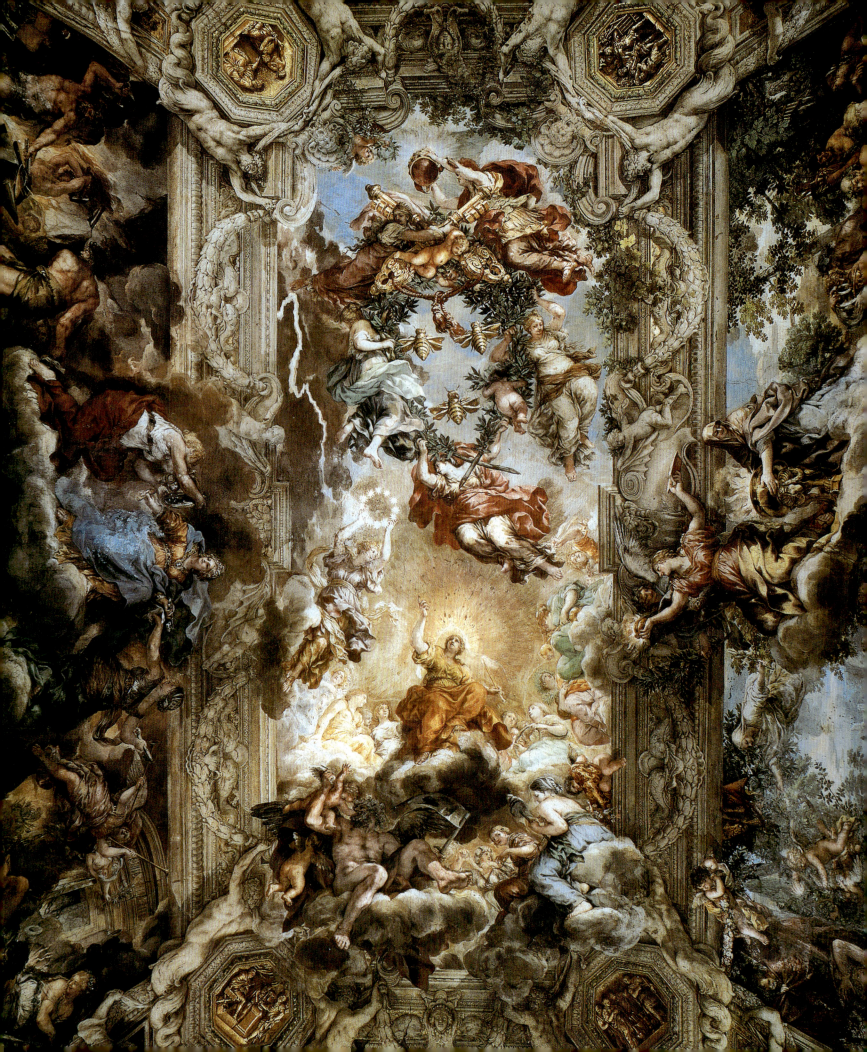

上一页：
彼得罗·达·科尔托纳
《神意的胜利》（Triumph of Divine Providence），1633—1639 年
罗马巴贝里尼宫（Palazzo Barberini）
天顶湿壁画，大厅

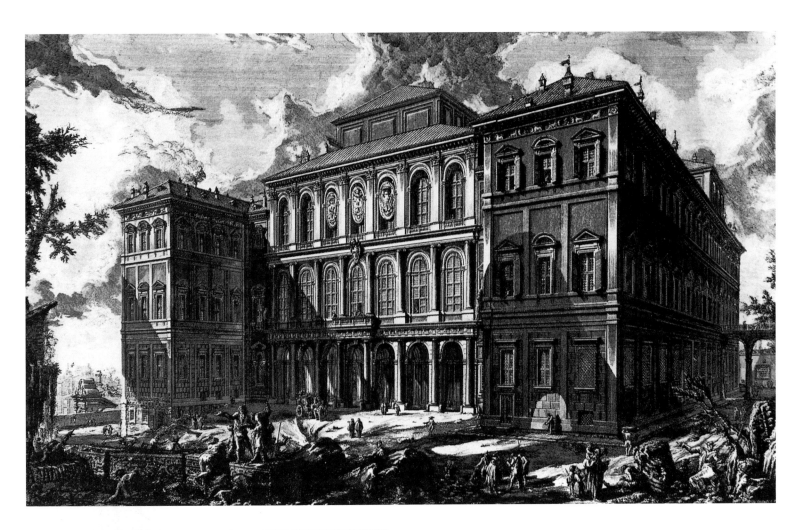

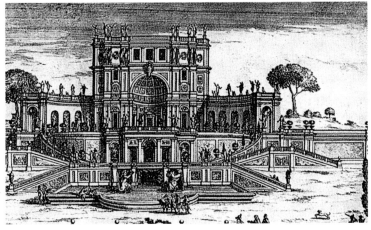

左下图：
彼得罗·达·科尔托纳
罗马萨凯蒂皮奈托别墅，1625—1630 年
摘自盖齐的版画

上图：
卡洛·马代尔诺（设计）
吉安·洛伦佐·贝尔尼尼和弗朗
切斯科·博罗米尼（执行）
罗马巴贝里尼宫，1626—1629 年
由乔瓦尼·巴蒂斯塔·皮拉内西雕刻

在萨凯蒂别墅的设计图中，彼得罗·达·科尔托纳用格外夸张的手法，糅合了台阶与露台、门廊与壁龛、水景以及穴洞等元素。这是对进入宫廷社会的门槛再好不过的诠释。巴贝里尼宫的大门和花园正立面与此类似，环绕园林和凉廊，为各类礼仪和庆典活动提供了完美的舞台。

吉安·洛伦佐·贝尔尼尼
罗马圣比比亚尼教堂（S. Bibiana），1624—1626 年
正立面

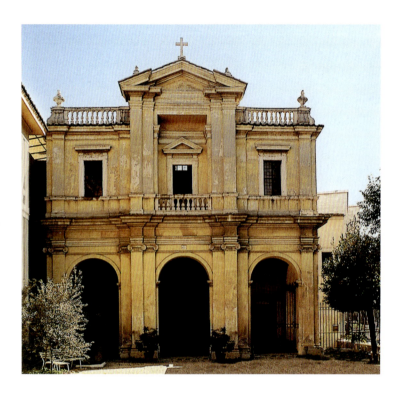

设计效果既出人意料，又令人感到惊奇：华盖成为通往祭坛的走道上的一大特色，令人目不暇接、浮想联翩。同样，贝尔尼尼参照了老圣彼得大教堂后堂和祭坛周围的螺旋形所罗门式立柱，并再次将其明显扩大。通过这些螺旋形立柱（colonne tortili），贝尔尼尼在交叉甬道营造出动感效果。同时，他把原祭坛立柱第二层的设计用于装饰交叉甬道的支柱，与华盖交相辉映，从而传达一种极为错综复杂的图像信息。利用对照效应，华盖既能够寓意宗教传统的延续，又蕴含从简朴的早期基督教时期到奢华的反宗教改革时期的转变。

博罗米尼在 1630 年到 1633 年间与贝尔尼尼携手合作过，为了将这一方案天衣无缝地实施于中堂，绘制了一系列透视图。他们从十字交叉部前的第一个跨间处模拟观察视角。据记载，博罗米尼还设计了庞大的涡形装饰，既增强了立柱的动感，还显然被四个大天使毫不费力地牢牢固定住。四周壁龛中的人像姿势夸张，恰如其分地反映了这个着实与众不同的设计。

1624 年，贝尔尼尼也开始了他的第一个纯粹的建筑设计。他被雇请为圣比比亚尼教堂打造一个全新的、华丽的正立面（见上图）。尤其从楼上的窗户可以明显看出，尽管他的设计版本被修改成更加灵活的样式，他对这个教堂的基本设计风格是沿袭宫殿建筑。

通过叠加柱式，再以肃穆的三角楣饰作最后的润饰，贝尔尼尼突出了正立面的中央部分。向上延长的柱子以及大小柱式的混搭，彰显了晚期手法主义风格基调。尽管这是贝尔尼尼年龄较小、经验不太丰富时完成的作品，但这种不一致的设计处理可与他的另一作品——圣苏珊娜教堂正立面相媲美。

彼得罗·达·科尔托纳也树立起他作为建筑家的早期声誉。相比古人和文艺复兴鼎盛时期大师们的作品，与他同时代的人们对他最早的学术研究赞许有加。他临摹的拉斐尔的《伽拉泰亚》是如此令人震撼，以至于萨凯蒂在他仅 27 岁的时候便对他伸出橄榄枝。不久以后，彼得罗认识了教皇的侄子——红衣主教弗朗切斯科·巴尔贝里尼，后者成了他终生的资助者。彼得罗的艺术生涯始于圣比比亚尼教堂的湿壁画。1634 年至 1638 年期间，他在声名到达顶峰之时担任了圣卢卡学院的院长。

1625 年至 1630 年期间，他为萨凯蒂家族设计了他生平第一个建筑作品——萨凯蒂皮奈托别墅，如今已成废墟（见第 21 页，左下图）。此处的平面图的轴向布局似乎是源自帕拉迪奥，而壁龛的广泛运用又指向布拉曼特和科迪勒·德尔·贝尔韦代雷，不同层次地参照了位于普兰内斯特的古罗马圣坛。彼得罗后来完成了该圣坛的重建工作。从阳台、穴洞和水神殿的布局来看，萨凯蒂皮奈托别墅似乎受到阿尔多布兰迪尼别墅的影响；从华丽弯曲的台阶来看，它的身上似乎还能找到佛罗伦萨手法主义者波恩塔冷蒂作品的痕迹。十分朴素的主正立面和华丽雕琢的花园正立面二者的鲜明对比还明显透露出另一手法主义元素，这似乎是借鉴乔瓦尼·瓦桑齐奥的博尔盖塞别墅。对于彼得罗·达·科尔托纳来说，历史从本质上诠释了这个可见的世界，因此他愈加在作品中融入原始资料元素，为巴洛克式别墅的发展所带来的综合效应也愈具决定性作用。

由于教皇委任，巴贝里尼宫成为贝尔尼尼、博罗米尼和彼得罗·达·科尔托纳联手打造的作品（见第 21 页，上图）。1626 年，早期建筑大师卡洛·马代尔诺最先被委任设计巴贝里尼宫，建造工作是在花了两年时间完成设计后才动工的。一开始马代尔诺选择的是矩形平面上的传统宫殿布局。但这个设计并不是特别合适，因为这座宫殿是要修建在坡地上现有的宫殿遗址之上，远离巴贝里尼广场和庇亚大道。于是他又效仿佩鲁齐的郊区别墅——法尔内西纳别墅绘制了新的设计图。两个立面有 15 条轴线，面朝巴贝里尼广场和庇亚大道，带有凉廊的其他侧面则通向花园。马代尔诺突出了柱式和周围空间的结构细节，尤其是凉廊正面的结构细节。玻璃窗因其视角和结构的灵活性而引人注意。花园和凉廊之间的连接将正面变成了大型游行和庆典活动的完美橱窗。

弗朗切斯科·博罗米尼
罗马圣卡罗教堂，1638—1641 年
穹顶、回廊及平面图

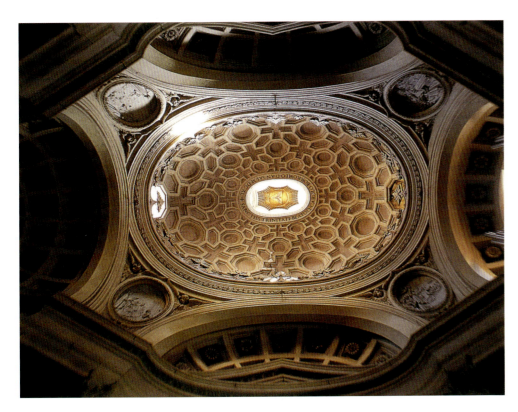

1629 年，马代尔诺去世之后，贝尔尼尼成为巴贝里尼宫的首席建筑师，博罗米尼担任他的助理。贝尔尼尼给了博罗米尼很大的自由设计空间，也许最好的体现就是朝向费利切大道的主厅楼上的凉廊侧窗。博罗米尼在此使用的模型是马代尔诺为圣彼得大教堂阁楼正面设计的窗户，但是却动态地诠释了窗户细节，包括增添了花环图案和 45 度角的上部装饰线脚，这已经展现了这位大师后来作品的特点，即显示建筑元素之间的张力。

彼得罗·达·科尔托纳参与巴贝里尼宫的修建时间很短，他的设计最终没有被采纳。建成的只有剧院，现如今已被改建。彼得罗为大厅设计的天顶湿壁画《神意的胜利》相当成功，于 1633 年至 1639 年实施（见第 20 页图）。这幅湿壁画很快被夸赞为修辞艺术杰作之一。至于彼得罗为萨凯蒂皮奈托别墅所作的设计，艺术性并不是目的，更多的是阐释可见性和即时理解性的手段。

直到 1634 年，博罗米尼才有机会完成独立的设计。圣卡罗教堂和修道院所处位置正如西克斯图斯五世所设计的一样，位于庇亚大道和费利切大道的交叉口，地理位置突出。该交叉口的显著特点是喷泉——教堂是以喷泉的名字命名的。博罗米尼将要在这块面积虽小，但是战略意义重要的土地上完成一个庞大的建筑方案。他的工作首先从庭院、宿舍和餐厅开始。

博罗米尼于 1634 年开始修建庭院（见右上图）。考虑到空间有限，他决定采用很少的几个简单的构件。由四周的连拱廊表现中心主题。通过交替采用承载水平檐口的狭窄式矩形开口和宽阔式半圆开口，他在设计中奠定了连贯的节奏感。博罗米尼打破了传统，他将两种反向轴上的开口风格摆在一起。同时，他还将庭院内部朝向中心的角落打造为弧线。该教堂于 1638 年奠基、1641 年竣工，1646 年献给圣查理·博罗梅奥。连同圣卢卡玛蒂娜教堂一起，该教堂成为罗马巴洛克式建筑早期的典范。到这时剩下的工作就是室内设计。博罗米尼确定了基本结构，即采用垂直于庇亚大道的椭圆形和两个叠加式三角形。这是由垂直面的超大型立柱所体现的。超大型立柱的作用似乎是界定墙面，而在修道院里，则是为了营造一种统一协调的氛围。

彼得罗·达·科尔托纳
罗马圣卢卡玛蒂娜教堂，1635—1650年
内景，平面图和截面图

下一页：
彼得罗·达·科尔托纳
罗马圣卢卡玛蒂娜教堂，1635—1650年
隔着古罗马广场看到的景象

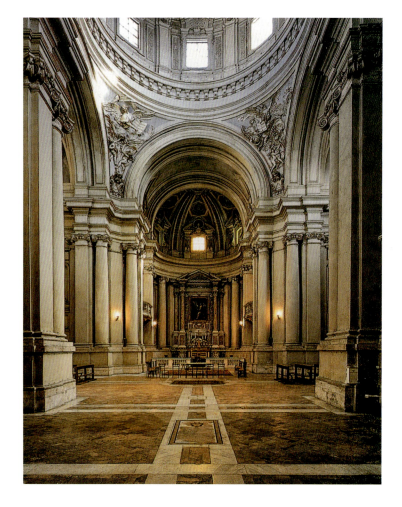

这个设计明显存在借鉴其他建筑的痕迹。室内蔓延式的动感可在哈德良别墅的德欧罗露天广场和佩鲁齐为圣彼得大教堂所作的几个设计里找到踪迹。对角截断的拱门勾勒出的希腊十字架也呈现了与布拉曼特的圣彼得大教堂设计的丝丝联系。早期版本的椭圆形穹顶设计，尤其是下方光照的运用，也早就在塞利奥的作品中出现过。博罗米尼有能力将这些式样糅合成一个影响力巨大、具有独创性的整体，其重要意义立即得到人们认可。随着全欧洲的建筑爱好者争相学习和模仿这座新建筑，建筑师们骄傲地提交他们的作品以供审核。

1635年，圣卡罗教堂施工开始仅一年之后，鼎盛的巴洛克式宗教建筑的第二个典范，即彼得罗·达·科尔托纳设计的圣卢卡玛蒂娜教堂，也已竣工（见左图和第25页图）。圣卢卡玛蒂娜教堂的地理位置与圣卡罗教堂一样突出，位于教皇游行路线之上、卡比多广场之下，可远眺古罗马广场。1634年，建筑师被允许自费扩建圣卢卡玛蒂娜教堂的地下室。不过在挖掘过程中发现了圣玛蒂娜的遗体。于是，红衣主教弗朗切斯科·巴尔贝里尼于1635年下令按照彼得罗的设计重建该教堂。1644年，重建工作结束；1650年，室内装饰完工。

彼得罗的设计基调是希腊十字架，十字架四个末端均设一个后堂。他重新组合了传统式墙壁，交替运用各种建筑柱式，营造出与众不同的立体感。可以清楚区别出三种不同的墙壁立柱组合变式。各后堂里，立柱设于壁龛之中；相邻跨间里，立柱设于墙壁（墙壁背后凹进）之前；穹顶支柱下方，立柱设于较远的支柱中。在这种设计中，立柱恢复了古代曾有的独立性，同时更具可塑性，承载能力也进一步加强。周围成排的立柱不仅勾勒出一个中央区域，而且解决了轴向对齐的问题。

此处的装饰手法特别有趣。三角穹隅、拱角和拱顶的装饰富丽堂皇。彼得罗在拱顶上叠加了两种本质上互相矛盾的装饰风格：万神殿中采用的整体结构的板面绘画与圣彼得大教堂中采用的肋拱棱。博罗米尼希望用装饰手法打造图形式抽象概念和丰富的变幻，而贝尔尼尼则想要使这种装饰手法更为简约，并在一定程度上恢复到其原来的样式。彼得罗利用同样新颖的手法，使得这种装饰与窗户上方的三角墙形成鲜明对照。外观正面中反复运用了这种图案，只是这里最典型的特色是圆墙里高度抽象的窗口和装饰穹顶下部的无数个曲面。

纵向轴线和横向轴线是自由式的，四个支柱合抱在一起。从垂直面看，三角穹隅从整个外围沿线凹凸交替的檐口边线处高高隆起，桶状拱顶进一步加深了深度感。博罗米尼的设计把人们的视线从室内空间流畅的式样带到上方椭圆形的穹顶（见第23页图，左上图）。如同早期耳堂上方的拱顶，该穹顶亦按照透视法缩小了。在八角形之间嵌入的菱形和十字形图案实现了穹顶内部结构的立体感，使得穹顶和灯笼式天窗显得更加高远。

整个穹顶的采光靠主檐部上方的窗户。通过从灯笼式天窗及其下方照亮穹顶，博罗米尼在穹顶中营造出均匀光亮，使得穹顶明显不同于教堂室内的其他部分，仿佛教堂其余部分的头顶。

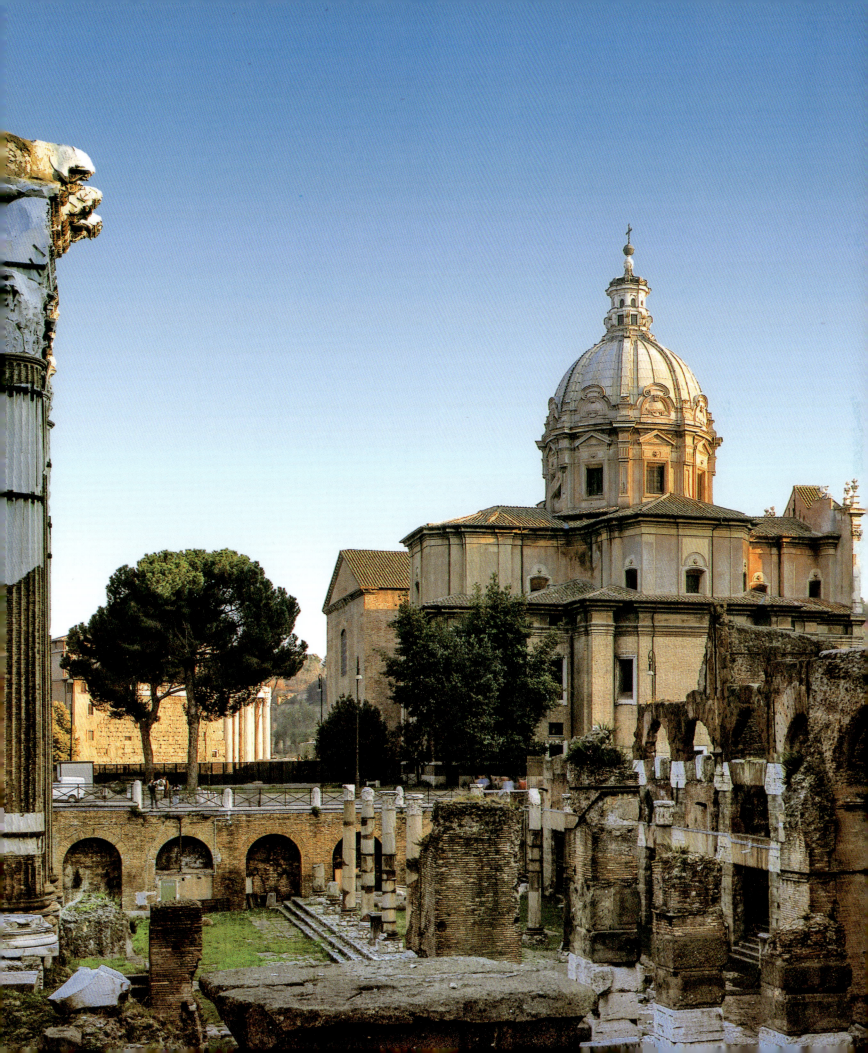

吉安·洛伦佐·贝尔尼尼
圣彼得大教堂正立面及侧塔楼设计图，1636—1641 年
梵蒂冈图书馆（Biblioteca Apostolica Vaticana）
存档编号：MS. Vat. Lat. 13442, f. 4

彼得罗·达·科尔托纳
罗马圣卢卡玛蒂娜教堂，1635—1650 年
正立面

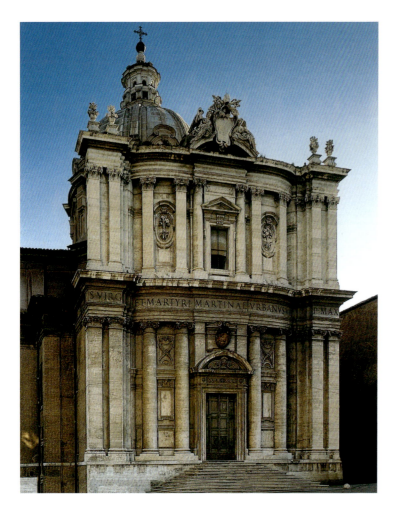

建筑施工被叫停，贝尔尼尼也紧接着失宠。尽管如此，或者可能正是这个原因——他在第二年提出了新的设计方案。但是新的设计方案并未被采纳，1646 年，他所设计的唯一完工的建筑结构也最终被拆毁。

在后来的一个设计图中，贝尔尼尼采用了马代尔诺提议的一种设计方案，以便证明他自己的设计相对更加高超（见左图）。他通过降低塔楼高度，减小对地基产生的负荷，再通过大幅加宽塔楼，进一步减轻塔楼重量。通过与马代尔诺的设计图对比，显示了贝尔尼尼是如何改变正立面外观、缩小前景视野的，但并未缩小圆墙穿顶的视野。可能按照透视图缩小背景也是合适的。据推测，这幅设计图是贝尔尼尼用于尝试说服教皇认同他的方案价值的。1637 年，博罗米尼开始设计和修建圣菲利波内里教堂，这是继耶稣会后重要的天主教会众场所之一。与耶稣会一样，圣菲利波内里会早期已经在教皇游行路线上选择了一处修道院，尽管这条路线未能通到佩莱格里诺大道再往南的地方。教皇乌尔班为了方便通行，开辟了一条从佩莱格里诺大道到圣菲利波内里教堂前面广场和基耶萨诺沃修道院的新街道。博罗米尼对现有正立面采用的处理手法是为教堂再增加两个正立面。圣菲利波内里会的建筑方案包括修建圣母小堂圣器收藏室、教会成员小室、餐厅、祈祷室和藏书室，设计和布局最初是按照建筑师马鲁切利的方案，但该方案未在 1637 年的竞赛中获选。施工进展顺利，教堂于 1640 年投入使用。随后南立面也投入使用，到 1650 年，教皇游行路线上的正立面亦已完工。

博罗米尼将最重要的焦点摆在面朝广场和佩莱格里诺大道的南立面。该礼拜堂是真正的"混血儿"：毫无疑问它并非标准的教堂正立面，但是却反映了传统教堂外观，同时融入了宫殿建筑特征。正立面的设计完全独立于内部布局。中心轴线并不通过礼拜堂，而是源自侧面，位于高坛之下。另一方面，正门介于教堂和礼拜堂之间。新的正立面并非为了与教堂的侧立面抗衡，所以面朝砖墙。该正立面由一个双面凸/凹架构成，且每一列立柱的位置均旨在为观众提供最好的景色，并对光线加以利用。底楼的主轴线呈凸形曲面，而二楼的凹形壁龛由于其上方按透视法缩短的拱券而显得深度感更强，这表明了设计初衷：利用反差实现交错效果。同样地，上檐口柱式有所支撑，而且这个"强壮的"柱式只承载一个双坡面的弯曲三角墙，这个实际情况中存在一个内在矛盾。另一方面，下檐口被窗户上的三角楣截断，这样整体不存在不变的视觉画面。

正立面的处理手法依然超凡脱俗（见第 25 页图）。尽管其他侧面看上去像是棱柱的裁边，且只能模糊表露室内空间，但是入口正面的造型却显得与室内如出一辙，蜿蜒平行于其身后的后堂。正面由两个类似拱座的支柱构成，使曲面的张力感更强。曲面和拱座之间的壁龛从视觉效果上像是通往教皇游行路线。角柱被双倍加固，同时正立面朝角柱方向呈弧形，使得墙壁的透视线面向街道。

1633 年，圣彼得大教堂的华盖完工后，其水平支柱在随后几年足以提前完工，于是教皇乌尔班决定整修正立面。马代尔诺设计的塔楼在停工前已经修建至底层平面。经过一系列提案的考察，乌尔班在 1636 年决定采纳贝尔尼尼的方案来修建钟楼。首先在南塔楼动工，但是很快就遇到了技术问题：底层土出现倒塌，地基明显不合规。有人开始公开批评这个设计，进而演变为漫天的流言蜚语和阴谋诡计。

弗朗切斯科·博罗米尼
罗马圣菲利波内里礼拜堂和修道院，1637—1650年
在佩莱格里诺大道上的正立面

弗朗切斯科·博罗米尼
罗马圣菲利波内里礼拜堂和修道院，1637—1650年
在教皇游行路线上的前侧面

博罗米尼对教皇游行路线上的正立面采用了完全不同的处理手法。整个建筑柱式系统被淡化成几条图形线条。只有高高耸立于正立面之上的圆形钟楼具有一些雕塑冲击感。这样，圣菲利波内里教堂的柱式位于佩莱格里诺大道和教皇游行路线之间。从而，在这个本质上属于城市的空间里培育了精神生活。

特莱维广场位于奎里纳勒宫和奎里纳勒广场正下方，奎里纳勒宫和奎里纳勒广场均在贝尔尼尼的帮助下，于1635年由教皇乌尔班建成。早期许愿泉及其东边相邻的科尔佩尼亚宫的规划在教皇乌尔班统治期间早已启动，但是从未予以实施。1640年到1649年间，博罗米尼为该宫殿草拟了无数规划图，几乎从未予以实现。其间出现了一些大胆的设计方案，它们预测了宫殿建造未来的发展方向。博罗米尼早先将巴贝里尼宫作为他的出发点，调整单轴线沿线建筑的各个构件。他的大门厅、开放式台阶和椭圆形庭院布局设计史无前例。最终从众多提案中挑选出的平面图显示具有两座台阶，围绕椭圆形庭院各侧面步步而上。可惜其中一些构思在瓜里尼设计的卡里那诺府中才得以部分实施。

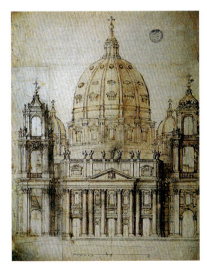

弗朗切斯科·博罗米尼
科尔佩尼亚官平面图，1640—1649 年

弗朗切斯科·博罗米尼
罗马圣伊芙教堂（S. Ivo alla Sapienza），
1642—1644 年
主体正立面的平面图和视图

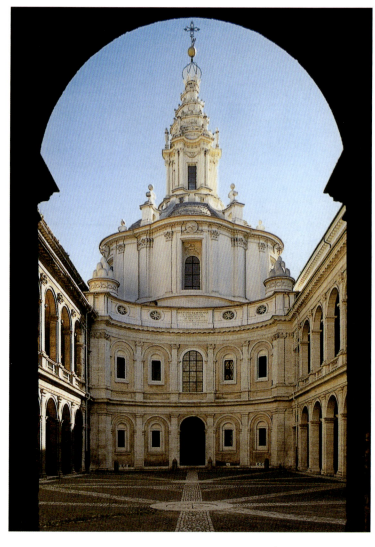

　　圣伊芙大学教堂（见右图）不可能是单独一位艺术天才的作品。这个建筑物几乎耗费了二十年时间，牵涉三位继任教皇所作的决定和改动。政治利益冲突和品味变化势必影响各个施工阶段，强迫建筑师修改规划图、作出改动、加强建筑物构件。

　　1632 年，贝尔尼尼推荐他当时的助手博罗米尼担任该大学的建筑设计师。博罗米尼立即开始完善最初由贾科莫·德拉·波尔塔负责的建筑物南翼设计。1642 年，他接受了相关教堂的委任。在接下来的两年里，按照改动过无数次的规划图，建筑的施工进度已经到达灯笼式天窗。该建筑物的平面图是基于两个重叠的等边三角形，各三角形的顶点被梯形和半圆形后堂切断。两个角则被趋向中央区域弯曲的弧形切断。

　　这种设计的基本原理类似于圣卡罗教堂，即利用一个建筑柱式主宰全场，如该教堂支柱所示。庭院宽敞、开放的入口介于这些支柱之间，祭坛壁龛则深深凹进。博罗米尼为该教堂设计了与他原设计截然不同的圆屋顶结构。圣卡罗教堂的屋顶基于简单的椭圆形形状，如今的圆屋顶式样则顺着墙壁的凹凸曲面。然而，随着曲面上升，凸起的部位愈来愈凹进，最终与相邻部位融为一体。这些结构之间的肋拱棱主要为支柱角落的向上运动提供了极富动感的延长结构。如此一来，基本设计的复杂性被予以修改，以营造整体简约之风。

弗朗切斯科·博罗米尼
罗马圣伊芙教堂
穹顶纵深图（左上图）
灯笼式天窗（中图）
灯笼式天窗平面图（右上图）
内景（左下图）

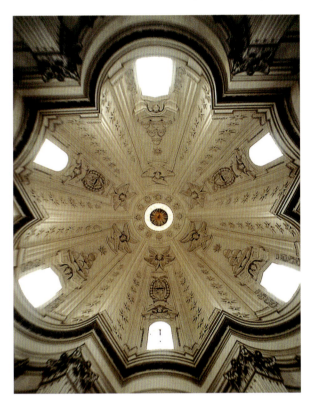
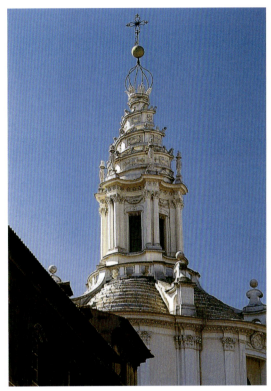
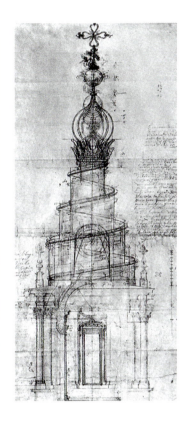
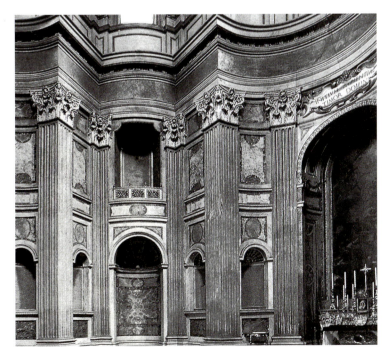

圆屋顶是在教皇英诺森十世登基后完工的，尽管项目委托可追溯到英诺森十世的前一任教皇乌尔班。不过没过多久，修建工作就被暂停，这主要是因为潘菲利和巴尔贝里尼两个教皇家族之间的矛盾。经建造商和该大学的法学系没完没了的请求，最终于1652年获得批准，修建工作方才得以继续。随后增建了灯笼式天窗和螺旋式塔楼。十多年后，人们很快发现博罗米尼没有按照原来的设计方案建造这些元素。这是因为密集排布的双纵列拱座将灯笼式天窗限制在狭小范围内，每对立柱间的檐口向内弯曲的曲面又进一步束缚了灯笼式天窗，这样灯笼式天窗就使整个圆屋顶结构具有倒塌的危险。为了满足紧急加固的需要，最后的外观多少有点即兴创作的意味：在圆屋顶的底座插入了一根铁环，在铁环上添加数根蜿蜒弯曲的支撑肋。

此时，建筑工作已经结束，但是下一任教皇亚历山大七世决定进一步改造这座教堂。这就意味着重新布置通往教堂的入口，封堵窗户；至于外观，则改动了鼓形柱的形状。对贝尔尼尼来说，建筑提供了一个戏剧舞台；在圣伊芙教堂里，建筑的戏剧艺术就是一个内在元素，即其设计的构成要素。然而，博罗米尼大概没有想到这一戏剧艺术会主宰建筑本身。

弗朗切斯科·博罗米尼
罗马拉特兰的圣乔尼凡尼教堂内景，1646—1650 年

菲利波·尤瓦拉
拉特兰的圣乔尼凡尼教堂正立面和广场的素描

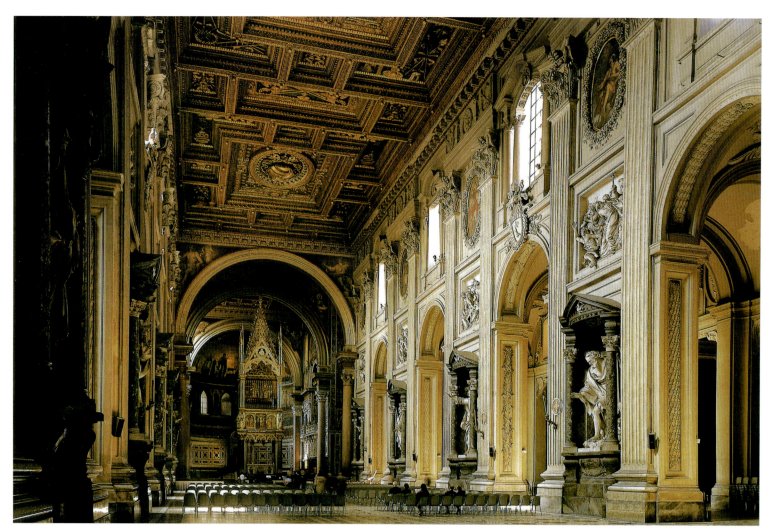

潘菲利王朝教皇英诺森十世（1644—1655 年）

相比教皇乌尔班众多的规划方案，接任他的教皇则把修建工作重点放在罗马城内少数几个地点。起初，教皇英诺森十世非常重视教皇游行路线。他首先命人完成卡比多广场的修建工作：此处规划修建第三大宫殿，约 1 个世纪前由米开朗琪罗设计，毗邻天坛圣母堂；接下来将完成圣卢卡玛蒂娜教堂的修建工作。尽管如此，另外两个修建规划似乎引起了更多的关注，特别是拉特兰的圣乔尼凡尼教堂长方形公堂的修葺工程，以及纳沃那广场的翻新工程。前者为了呈现上帝至高无上的荣耀，后者则旨在增添教皇英诺森十世个人的荣耀。

由于大赦年庆典即将到来，1646 年便急匆匆地开始了圣乔尼凡尼教堂的修葺工程，创历史记录地仅花费四年就已完工，还包括一个剧场形状的大型广场的设计，但该广场并未真正得到修建。尤瓦拉后来绘制的草图（见上图）使我们对这些修建规划的性质有了一些了解。就此草图而言，显然在美鲁拉纳大街沿线引入一排排统一式样的建筑物，这条大街可通往圣乔尼凡尼教堂和圣母大教堂。二十四座房屋代表了巴洛克时期第一个综合街道的规划。

因为教皇英诺森十世希望为他的家庭在纳沃那广场兴建一座宫殿，所以必须找到空地。实际上，这就意味着必须大肆破坏城市建筑物，包括某些具有数百年历史的建筑物。

罗马纳沃那广场

潘菲利宫（Palazzo Pamphili）和圣阿涅塞教堂（S. Agnese）（左侧）

吉安·洛伦佐·贝尔尼尼设计的四河喷泉（Fountain of the Four Rivers，中央）

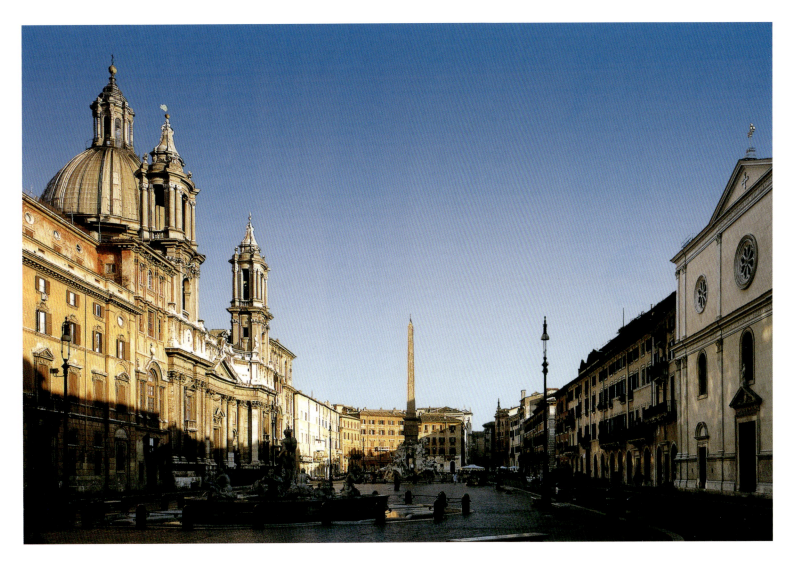

此外，纳沃那广场还是一个重要的商业生活中心。英诺森十世积极推进他的规划，不惜违反教皇格列高利十三世约100年以前颁布的法律。附近的人们被赶走，靠近工程用地的建筑物被拆除。为了弥补这一切花费，英诺森向毗邻房产全部所有人和这一地区的全部业主征收赋税，最终目的是为了使整个广场成为他私人府邸的前院。

1646年，英诺森委任博罗米尼修葺罗马除圣彼得大教堂外最重要的教堂，即破旧不堪的早期基督教教堂——拉特兰的圣乔尼凡尼教堂。在这之前的一个半世纪，布拉曼特就曾被委任过一个类似的工程——修葺圣彼得大教堂。

不过他成功说服教皇尤利乌斯二世重建该教堂。毋庸置疑，英诺森也会采取同样的举措：他的箴言明确为"保留并改善"。这意味着博罗米尼必须在现存建筑物上动工，他本可以选择的方案也必然或多或少地受到限制。

在修葺工程中，博罗米尼的首要重心是放在该教堂五个中堂里最中央的那一个（参见上图左侧建筑物）。他利用高达正堂屋顶的巨型柱式取代了承载高墙的立柱群。通向四个相邻中堂的宽敞通道，连同狭窄的神龛一起，在新式围墙里营造出动感节奏。早期的设计表明，博罗米尼最初是尝试将对角样式作为他设计的基调，这样总体上将立柱、墓穴入口和结构特征融为一体。

吉安·洛伦佐·贝尔尼尼
罗马纳沃那广场
四河喷泉细节
1648—1651年

可是为了在中央区域打造连贯效果，他做出了第二次设计，以突出中央区域角度对面和前面墙壁上的巨大柱式，如同圣卡罗修道院一样。在这种布局里，从神龛贯穿至中堂的凸起曲线形成和谐的对照。铜绿色的立柱显得神龛越发威严，令人感受到强烈的色彩触感。为了统一室内各种各样的元素，博罗米尼还打算在沉重的木制天花板下安装桶状拱顶。不过在圣年结束之后，这不再是一种备选方案。英诺森抓紧督促纳沃那广场的修建工作，其冷酷程度不亚于他当时对待圣乔尼凡尼教堂时的表现。除了他的私家府邸外，这个修建工程还包括翻新或修建广场上的喷泉和建造圣阿涅塞教堂。英诺森于1646年委任吉罗拉莫·拉伊纳尔迪负责规划潘菲利宫（见第385页图）。拉伊纳尔迪用粗略的简图进行规划，并不十分令人信服，这大概就是为什么后期博罗米尼会来协助他的原因吧。楼廊的设计可以说是出自他的手笔，还有宏伟的门侧柱和广场上正中央的窗户，其顶端设有向上蔓延的檐部。后来彼得罗·达·科尔托纳还在室内添加了湿壁画（见第385页图）。

1648年，贝尔尼尼被委任设计四河喷泉，即有四个喷嘴的喷泉。1653年，他被要求对广场两端的喷泉（最初由贾科莫·德拉·波尔塔设计）进行重新设计。四河喷泉（见第289页左图）将城市景色和大自然环境紧紧合二为一，四个大理石人体雕像象征着四大河流：多瑙河、恒河、尼罗河和普雷特河。喷泉底座四方均打有泉眼，支撑着一根取自马克森提乌斯竞技场的巨大的花岗岩方尖碑，在当时象征着太阳的光芒和基督教的胜利。怪石嶙峋的岩层非常自然，棕榈树仿佛随风摆动，泉水哗哗流入泉池。河神对方尖碑的反衬作用增强了河神本身以及教皇和天主教的神秘力量。

1652年，吉罗拉莫·拉伊纳尔迪与他的儿子卡罗最早被委任修建英诺森私家府邸旁边的圣阿涅塞教堂（见第33页图）。父子二人采用希腊十字架作为设计基调，辅以短横楣和具有立柱的、按对角截短的扶垛。不幸的是，他们的这些设计，尤其是主门廊和主门廊前台阶（恰如其分地延伸至广场）的设计，很快受到激烈的抨击。1653年，英诺森另聘博罗米尼取代了拉伊纳尔迪父子，博罗米尼将在底层已经完成的建筑上继续建造工作。尽管如此，他依然有办法做出一些决定性的改动。他的主要贡献是教堂内景，让十字形扶垛朝着耳堂方向伸入室内空间。如此一来，就出现了一排排几乎一样的缝隙，进而从本质上改变室内的建筑节奏。十字交叉部变成一个近乎完美的八边形。白色教堂和红色大理石立柱形成强烈的视觉对比，显得更加生机盎然。在立柱上完全凸出的檐口象征着各建筑元素之间的动感张力，为室内增添一个强烈的纵向焦点。

博罗米尼的名字也被刻在鼓形柱上，位置远远高于原来的计划，同时辅以高高的弧形穹顶。博罗米尼摒弃了拉伊纳尔迪设计的前厅，从而把教堂的正立面从广场往后退移。同时，虽然受地理位置限制，他仍然将中央穹顶分离开来，使其介于两个西塔楼之间，显得更加高远。

弗朗切斯科·博罗米尼、吉罗拉莫·拉伊纳尔迪与卡罗·拉伊纳尔迪
罗马圣阿涅塞教堂，1653—1657 年
内景

弗朗切斯科·博罗米尼和卡罗·拉伊纳尔迪
罗马圣阿涅塞教堂，1653—1657 年
正立面（1666 年完工）

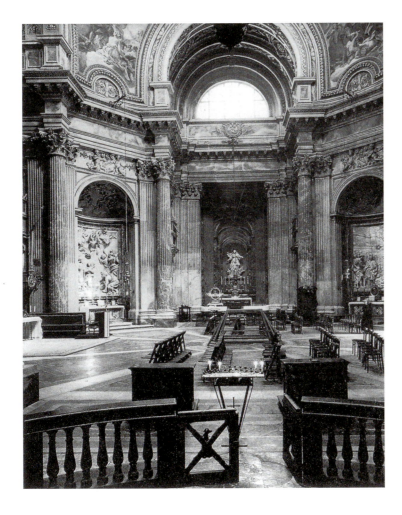

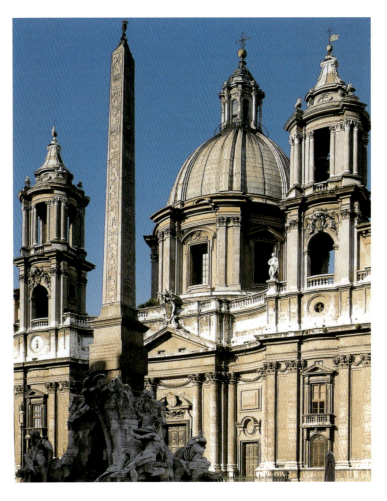

利用这种设计，博罗米尼加重了教堂中央部位的笔墨，但是在文艺复兴时期，这一构思在圣彼得大教堂中堂的修建过程中出现问题，随后导致塔楼被拆除，一时间成为人们激烈争论的焦点。虽然因为与教皇和红衣主教潘菲利（教皇去世后）意见不合，在教堂建成前博罗米尼就已被撤职，但他仍然在这个教堂里实现了塔楼和穹顶结构的和谐一致，这也是米开朗琪罗和布拉曼特原来的意图。卡罗·拉伊纳尔迪对教堂外观的改动微不足道，他只修改了阁楼、简化了灯笼式天窗和塔楼。

除圣乔尼凡尼教堂和纳沃那广场外，教皇英诺森十世在位期间还制定了一系列重要的建筑方案：虽然这些方案并不是他发起的，但是他相当重视它们的进展。

1646 年至 1650 年间，小马蒂诺·隆吉为红衣主教马萨林在特莱维广场上修建了圣文森佐教堂，正对博罗米尼打算为科尔佩尼亚宫选择的地点。教堂在这个位置斜对广场。

这就使得隆吉得以打造一个独特、圆满的正立面：中央轴线两边各有三根并拢的独立式立柱，楼上的立柱也采用同样的布局方式（见第 34 页图）。通过反复运用这些基本建筑元素，进一步突出了这种阶梯式效果。两对立柱标志着正立面的整体宽度。一楼和二楼均设计了三个三角楣，且二楼的三角楣造型各异，异常醒目。三角楣和立柱的设计并不明显一致，仍能察觉出手法主义风格的对比手法。不管怎样，通过这些建筑元素，隆吉为古罗马建筑的大小和规模增添了一种非比寻常的意义。

小马蒂诺·隆吉
罗马圣文森佐教堂，1646—1650年
正立面

小马蒂诺·隆吉
罗马圣文森佐教堂
正立面细节

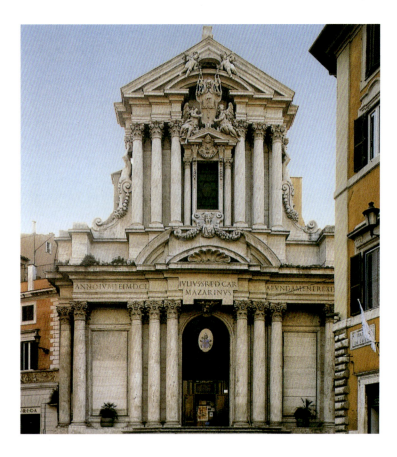

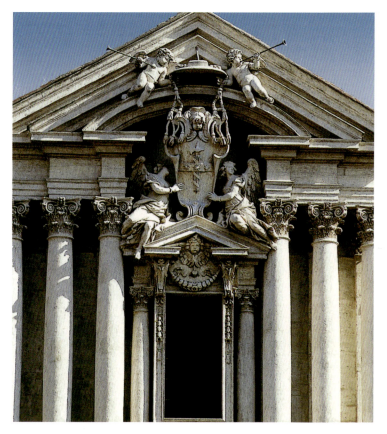

佛拉特的圣安德鲁教堂工程无疑证明了在这一时期里，负责任何类型建筑工作的建筑师都必须拥有超凡的耐心。1653年，布法洛侯爵（Marchese Bufalo）委任博罗米尼修建该教堂。1655年，拖延已久的建筑工作中断，距离教堂建成还具有相当长的日子。到此时，博罗米尼完成的部分特别迷人（见第35页图）。

穹顶被打造成一个巨大的砖砌圆柱，其中设有数个弧形拱座。凹面似乎陷入穹顶圆柱，形成凸起，而粗大的立柱又在交叉位置强调了这些凸起。这里没有设计灯笼式天窗，但是塔楼却伸向街道。每层楼的结构均截然不同，二楼属完全封闭式，方形平面图上可见其具体规划。对角线上的立柱向外推出。其次，在深深探出的檐口之上，可看到一个像是圆形寺庙的天窗。最顶点处是一个檐口和造型奇特的栏杆。然而，另一层取代了这一天窗，采用的是会令人联想起圣伊芙教堂的灯笼式天窗的凹凸设计。和圣伊芙教堂不同的是，这里的双立柱上所装饰的是小天使。

弧形的涡卷饰耸立于这一层之上，支撑起看似相当不牢靠的卷轴形结构，其顶端饰有一顶王冠。厚实沉重的封闭式鼓形柱和穹顶结构为塔楼提供了完美的背景。实际上，这种看似异常奇特的设计，其基本原理可在古代建筑里找到踪迹，鼓形石非常类似于位于圣玛利亚卡普阿维特雷大剧场的一个罗马陵墓——拉科诺基亚陵墓（公元2世纪前50年）。不过尚不清楚博罗米尼是否亲眼见过这些图形或它们的临摹，或者他自己独立创作了这个设计。

传信修院的修建持续了相当长的时期（见第36页图），该修院由若干建筑物构成，紧邻佛拉特的圣安德鲁教堂，是传教会众的总部。1646年，博罗米尼被委任为该修院设计新的建筑物以及整改已有建筑。博罗米尼很快提交了他为建筑群设计的初步方案，建筑群坐落于巴别诺大道尽头，这条路的另一头通往人民广场。他的设计中还包括朝向西班牙广场的正立面，这是修改了贝尔尼尼的设计，还包括一个由贝尔尼尼修建的教堂。然而这个改动较大的设计直到1662年至1664年才被付诸实践。

弗朗切斯科·博罗米尼
罗马佛拉特的圣安德鲁教堂
穹顶视图，1653—1667 年

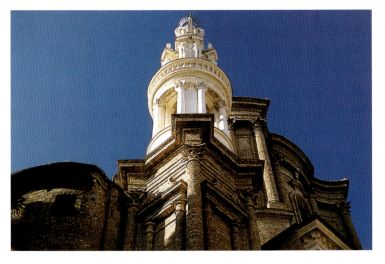

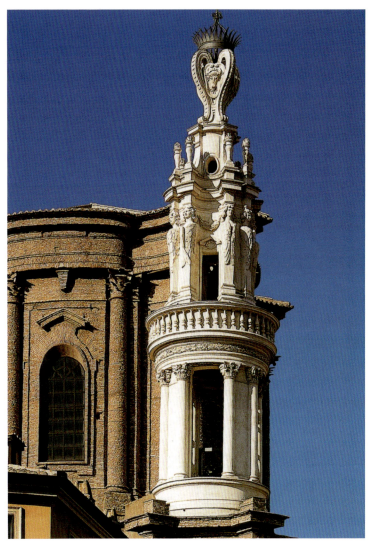

博罗米尼最初打算保留贝尔尼尼的教堂，这个教堂在某些方面与他第一次为圣卡罗教堂绘制的草图颇为相似。不过他最终还是用另一种形式的大厅取代了这个教堂。同样，他的设计还是借鉴了米开朗琪罗巧妙的大小柱式组合。同时，大厅背后的连接墙层次众多，每层均具有独立部分。这个庞然大物外观的处理手法类似于圣菲利波内里会众集会的礼拜堂。博罗米尼计划将相对细节较少的柱式用于不那么重要的外部正立面，不过对于正门正立面，他借鉴宫殿建筑，采用了彻底颠覆传统的设计。

在狭窄的街道上，仅能看到这个正立面大幅缩小的样子，而且还是倾斜的。因此，博罗米尼比修建圣菲利波内里教堂时在这七根呈现跨间和细节的巨型柱式上花费了更多的心思。他成功地将光与影投映在错综复杂的窗框和凹凸元素上，不断在细节上呈现对立的特征。他还抛弃了传统的宫殿正面，将柱式抽离出来，赋予它们全新的解读：他将柱头简化为几条垂直线条，檐口则未加装饰。中央地带呈凹形，与表现正面其余部位特色的平面形成强烈对比。相较底楼朴实的抽象感，楼上精雕细琢的开口展现一种更具对比性的动感，仿佛是因为受到水平压力而从墙壁平面向内弯曲、从凹进部位向外弯曲。正立面为细节丰富的窗框提供了朴素的背景画面。

弗朗切斯科·博罗米尼
罗马传信修院
1654—1662/1664 年

基吉王朝教皇亚历山大七世（1655—1657 年）

相比教皇英诺森十世，教皇亚历山大七世对建筑似乎拥有无限的热情，具体表现为修建了一系列的大型建筑。他手中保留有无数与他对罗马城构想相关的已有建筑记录甚至图纸，表明了他对打造罗马未来的不懈热忱。前面已经提到，他把城市模型放置在寝宫，即便突发灵感，也可以立马检验其可行性。不过亚历山大七世的设计方案旨在增强美感和审美效果，几乎不考虑市民的需求。

亚历山大七世设计的建筑遍布整个罗马城，但很显然，在推出真正的综合性规划上，他所做的尝试非常有限。他改建了人民广场、圣彼得广场等著名广场以及万神殿和圣玛丽亚教堂前面的广场，还翻新了许多名气较小的广场，如罗马耶稣会公学、卡提奈利圣卡诺教堂和河对岸圣母堂前面的广场。

科尔索大道是从北方进入罗马城以及抵达威尼斯广场最重要的通道，其沿线的诸多建筑之间无疑存在着密切联系。亚历山大七世于 1655 年登上教皇之位，随即委任贝尔尼尼重建罗马城的大门——人民城门，以及修葺了人民广场上的人民圣母教堂。1652 年至 1655 年间，贝尔尼尼整修了人民圣母教堂里由拉斐尔设计的属于基吉教皇家族的小教堂。随后，亚历山大七世下令将科尔索大道整修成笔直的道路，并将其拓宽为双车道。期间，尽管古老的葡萄牙凯旋门妨碍了新的建筑工作，不过耽误时间并不长；因为专家们很快确信它只是一个赝品，所以可将其拆除。最后，亚历山大七世还自威尼斯广场修筑了普雷比席特路，直接连通科尔索大道和教皇游行路线。

所有这些建造工作的真正目的其实是方便在科尔索大道的中间位置——科隆纳广场上为亚历山大家族修建一座富丽堂皇的府邸。贝尔尼尼的传记作者马内蒂向我们提供了有关该方案的详细资料。最初的想法是效仿教皇英诺森十世的纳沃那广场，重新布局科隆纳广场。贝尔尼尼计划扩大广场面积，将图拉真市场前面的图拉真凯旋门从其历史位置迁出，把安东尼记功柱移至一侧，再修建两座喷泉。彼得罗·达·科尔托纳也建议应将附近许愿泉处女水道桥的输水管道延长至该广场，作为他所设计的基吉宫的主要特点。

亚历山大七世登基后不久，便忙于规划圣彼得广场；1656 年，他委任贝尔尼尼设计该广场（见第 37 页图）。圣彼得广场向四面八方延伸开来，连通整个罗马城，相当于圣彼得大教堂的穹顶。该广场的基本特征表现在一系列变幻无穷的远景和露天场所。它展示了记忆力和想象力两者之间超乎寻常的交相呼应。最为重要的是，它寓意着基督教的胜利。

不顾来自内部的阻力和元老院的诡计，亚历山大七世和贝尔尼尼规划并实施了这项工程。广场的布局主要是为了便于在这里举行各种仪式和教皇游行。在这方面，尤为重要的是复活节文告："降福于罗马和世界"。此时教皇将求神赐福罗马和全世界。广场的形状在某种意义上表达了这种综合姿态，并为教皇游行路线提供了一个适宜的出发地点。此外，其还须考虑现存建筑，尤其是西北面教皇宫殿的大门。

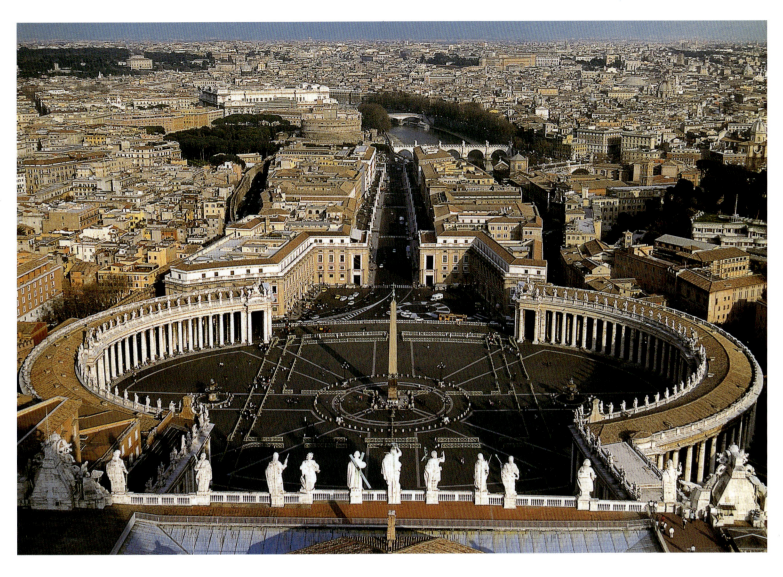

上图和右下图：
吉安·洛伦佐·贝尔尼尼
罗马圣彼得广场，1656—1657 年
连拱廊细节

左下图：
吉安·洛伦佐·贝尔尼尼
罗马圣彼得广场，三分之一连拱廊（terzo braccio）视图
雕版，乔瓦尼·巴蒂斯塔·法尔达（Giovanni Battista Falda），1667 年

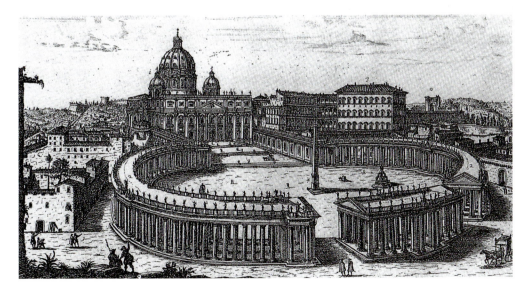

彼得罗·达·科尔托纳
罗马圣玛丽亚教堂（S. Maria della Pace）
正立面，1656—1657 年

彼得罗·达·科尔托纳
罗马拉塔路圣母堂（S. Maria in Via Lata）和多里亚宫（Palazzo Doria，加布里埃莱·瓦尔瓦索里（Gabriele Valvassori））
1658—1662 年

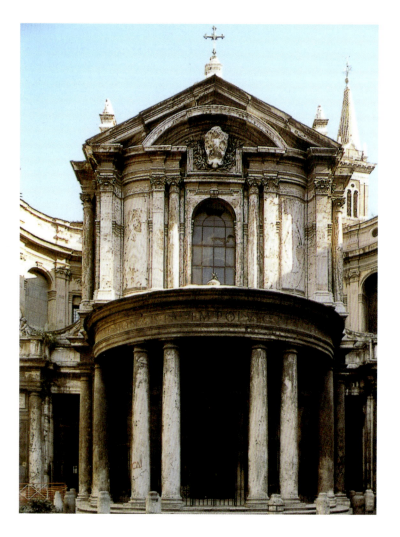

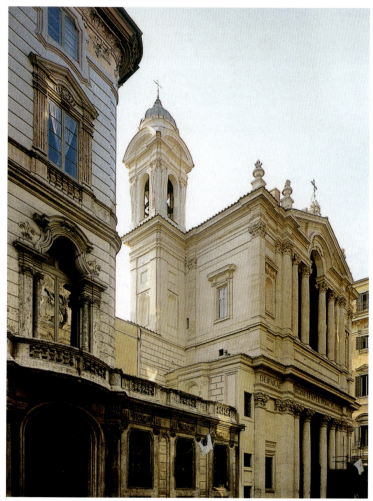

贝尔尼尼最早将该广场设计成梯形，正立面则设计成自传统宫殿演变而来的两层楼格局。但是这个设计要求用最低的投资在广场里打造出特定的磅礴气势，这种限制势必影响新建筑物的高度。1657 年的春天，贝尔尼尼提出设计成椭圆形格局的建议，最初打算使用立柱构建独立式的连拱廊，夏天时连拱廊被水平檐部的柱廊取而代之。这个设计，如今摆脱了世俗关联，终于呈现出预期的正式面貌。这次设计最终产生了最简约、最具表现力的可行建筑形式。同时，高度限制约束了整个设计，只有一楼可以提供更广阔的视野；它不仅更加经济实惠，还增强了广场和教堂之间的视觉联系，尽管广场的几何形状系取决于现存建筑物、梵蒂冈宫和圣天使城堡之间的费瑞斯科回廊以及与教皇游行路线排成的直线。

贝尔尼尼原先设想的是利用三分之一的独立式柱廊将广场两翼分离开来，同时当参观者从博尔戈方向的街道走过来时，也挡住了他们的视线。即将踏入广场的时候，他们看到的将是广袤无垠的广场全貌，四周伫立着朝向圣彼得大教堂弯曲的立柱。但是从来没有出现过拓宽博尔戈进入圣天使城堡街道的问题。

1656—1657 年，彼得罗·达·科尔托纳被委任修葺 15 世纪建成的圣玛丽亚教堂（见左上图）的正立面，并在其前面修建一个广场。亚历山大七世希望表现他与他的祖先教皇西克斯图斯四世之间的关系。如今，两位教皇的盾形纹章占据着这座教堂两翼的显赫位置。教堂正面雄伟的气魄与带有扶垛的门廊凸曲面形成对比，后者覆盖原教堂正面的整个宽度：将布拉曼特设计的小神殿和帕拉迪奥设计的位于维琴察的奥林匹克剧院舞台设计融为一体。

吉安·洛伦佐·贝尔尼尼
罗马，奎里纳勒圣安德鲁教堂（S. Andrea al Quirinale）
平面图与正立面，1658—1661 年

令人印象深刻的是其将正面与教堂建筑分离开来的设计，这种形式的设计在当时是史无前例的。正面不再是边界线，现在成为了独立的可塑实体，专门为它的背景而设计。从侧面看过去就是邻近的街道，城市直接成为它们的背景画面。贝尔尼尼也将这种把设计融于城市的手法直接运用在圣安德鲁教堂上。彼得罗·达·科尔托纳继续把重心放在角落之上，这早已在圣卢卡玛蒂娜教堂正面的基本特色里有所体现，其中立柱为正面提供足够空间，引入从楼上突出的凹面之中。这些围墙构成了背景图，四周紧紧围绕着一对对多立克式立柱，恰如其分地投映在广场之中。向附近建筑的过渡非常有趣，因为它也是从围墙到凉廊逐步转变的焦点。

彼得罗·达·科尔托纳还负责将他为拉塔路圣母堂所做的设计用在已有建筑的正面上，这项工程仅仅稍有延迟。不过，这在人群拥挤的中世纪旧城区并不能实现，而是出现在通往罗马的主通道拉塔路，即今天的科尔索大道（见第 38 页右上图）之上。

针对这一情况，彼得罗继续研究实现雄伟效果的更简单的方法。圣卢卡玛蒂娜教堂设计中复杂的成分被几个大型图案取而代之，然而例如圣玛丽亚教堂的古典主义风格则被保留下来。彼得罗还是规划两层完整的楼层，但是这次中央区域保持开敞。他依然再次在底层柱廊两侧和柱廊上方的凉廊两侧使用巨大的建筑结构。顶端设有一个特大型门楣中心。这个建筑结构看上去明显受到古典主义建筑风格影响。至于街道，彼得罗同样在正面营造出明晰的深度感，柱廊和凉廊中的立柱在朦胧背景的衬托下异常醒目。此外，巨大的横向拱座不仅起到背景作用，而且还形成反差效果。总的来说，当站在街道上朝正斜面望去，所选的基于矩形平面图的正面显得样式多变、气势宏伟。贝尔尼尼在设计圣安德鲁教堂时也采用了这种方法。

同一时期里，贝尔尼尼短时期内连续被委任规划三个教堂，他似乎同时进行这三个教堂的工作。这三个教堂是位于冈道尔夫堡的圣托马索维拉诺瓦教堂（1658—1661 年）、圣母升天教堂（1662—1664 年），以及最为重要的位于罗马的奎里纳勒圣安德鲁教堂（见右图，建于 1658—1661 年）。

红衣主教卡米洛·潘菲利委任贝尔尼尼设计圣安德鲁教堂的耶稣会初学院教堂，该教堂位于庇亚大道上、奎里纳勒宫的对面，距离博罗米尼设计的圣卡罗教堂较近。贝尔尼尼没有采用当时他正在修葺的万神殿的圆形平面图，以及他后来用在阿里恰的希腊十字架形状，反而选择了他早已用在圣彼得广场规划中的椭圆形结构。不过，他用富有新意的方式进一步发展了这种图案。

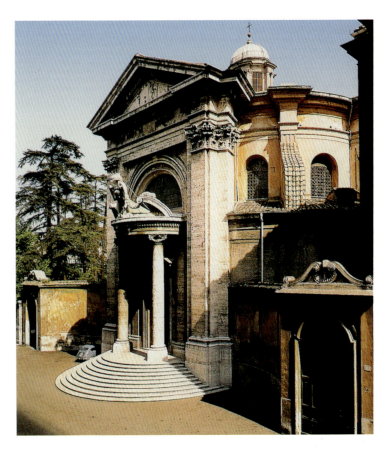

庇亚大道连通奎里纳勒宫和庇亚城门，是一条动感十足的路线。贝尔尼尼成功捕捉这种动感，在这条路以内打造了一个广场。为了尽可能将教堂和现有的初学院教堂区别开来，同时将教堂从街道退回原位，椭圆形结构被设计成沿着庇亚大道纵向延伸。在椭圆形结构前面，凸出的围墙环绕在广场四周。贝尔尼尼扩建教堂规模，使其宏伟壮观，从而与周围的别墅区别开来。每一个元素都是既简约又夸张，第一眼见到的就是雄伟的柱式和柱式上方的门楣中心，它们主宰着整个正面的风格。与圣玛丽亚教堂原来的设计不同，现在门口的拱顶盖仅由两根立柱支撑，独创性地只经由非常宽敞开阔的三级台阶通往教堂。拱顶盖上的浴场式窗体积庞大，盾形纹章看上去像是快要掉落到大街上。从建筑学角度来看，椭圆形拱顶上的螺旋状拱座几乎没有存在的必要，但是效果显著，并且参考了拉塔路圣母堂。这个正面变成舞台布景，着重渲染了建筑，使其显得宏伟壮观。相比基本建筑结构本身，韵律和夸张运用的阴影在建筑的整体效果里承担了更重要的作用。

吉安·洛伦佐·贝尔尼尼
罗马，奎里纳勒圣安德鲁教堂，1658—1661 年
穹顶与祭坛壁龛

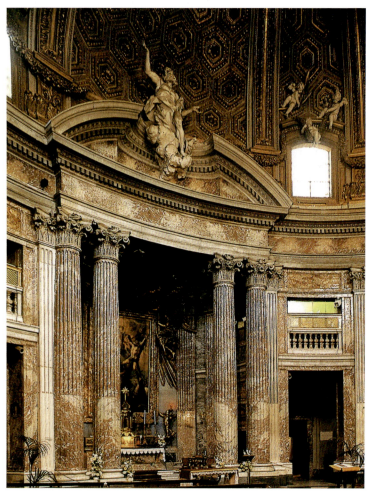

室内的重点明显还是放在通往庇亚大道的纵向轴线。大门上方的浴场式窗格外分明，只有它打破了鼓形柱和穹顶的几何结构的一致性。贝尔尼尼在大门对面设计了第二个室内正面，正中心位置设有祭坛和殉道场景的雕像（见左上图）。灵活的表现形式、简单的双立柱结构，再加上特大号的门楣中心，都更加突出了这幅雕像。同时，整个室内布局里，一连串的半露柱加重了整个中堂的深度感，而开口的韵律又凸显出十足的律动感。两扇拱券通向一片阴暗的小教堂，唯一的光亮则是从祭坛供案顶上狭窄的窗户透进来的背景光线。接着映入眼帘的是两个小巧、深色的矩形开口。参观者的眼球先是被吸引至椭圆形结构内部的围墙上，随后全部注意力又落在了圣坛上。

在这里我们见到即将开始的殉道场景，伴有灰泥粉饰的天使，对于参观者来说，就像是一场戏剧表演。顶上的光线照亮了这个舞台，显得其将要通向不朽的永世（见左下图）。为了实现这种幻想，贝尔尼尼运用了玻璃镶嵌砖，它们变幻着不同色调的蓝色，愈靠近中心轴线，蓝色则愈显得淡雅。这种明显的开口也打断了柱式清晰的轮廓。不管从哪个角度观察，祭坛都处于最高点。

底部有意设计的黑暗、白石膏抹成的天堂、朝着光源冉冉升起的人像，还有这只鸽子，无不彰显出明显的寓意。艺术设计将想象中的圣安德鲁升入天堂变成现实。除色彩以外，光线也被巧妙用于打造天堂之路的场景。在这个远离地球的天穹里，均匀洒满了自檐口上窗户透过的光亮，构成一个由白色和金色组成的色彩世界。小教堂里的光线则要暗得多了，这里有的只是逆光（contre—jour）。各个小教堂的明暗有着微妙的差异。中堂附近的两个小教堂沐浴在散射光线之中，然而其他的小教堂却非常阴暗。这加强了以小教堂为核心的戏剧张力。

打造这些效果的每一个元素——广场、大门、椭圆形室内结构、小教堂和穹顶——共同构成了这出完美表演的背景。它们将圣安德鲁救赎的奇迹转变为可见的事物，实现了教堂会众可以直接参与其中的奇迹。对于解读如同天主教讲道那样通过死亡的苦难而获得上帝的救赎，很少有比这更有说服力的诠释，而这里采用的诠释手法则是雕刻，尤其是建筑。

1660 年，亚历山大决定重建位于贫民区的坎培泰利圣母教堂（见第 41 页图），并委任卡罗·拉伊纳尔迪完成重建工作。卡罗·拉伊纳尔迪多年来一直与其父亲一起工作，而他的父亲依然沿袭着其老师多梅尼科·丰塔纳的手法主义传统风格。在他们设计了潘菲利宫和圣阿涅塞教堂之后，卡罗差不多在同一时期被委任负责三个重要的工程：坎培泰利圣母教堂（1660—1667 年）、圣安德鲁弟拉瓦雷教堂（1661—1665 年）以及人民广场上的双子教堂。

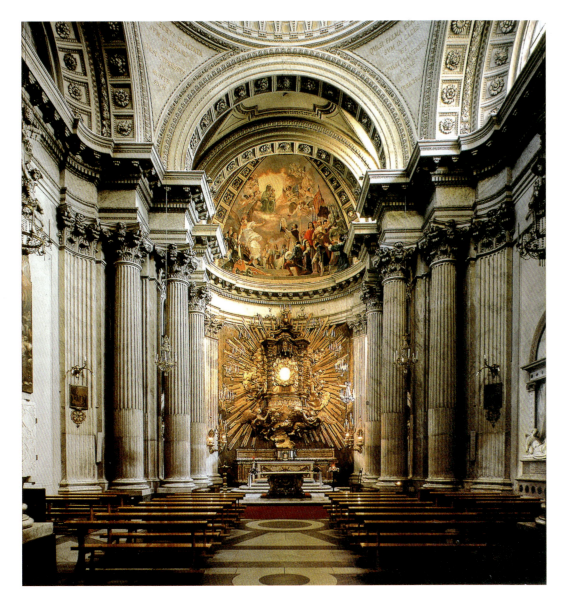

卡罗·拉伊纳尔迪
罗马，坎培泰利圣母教堂
（S. Maria in Campitelli），1660/1662—1667 年
内景和平面图

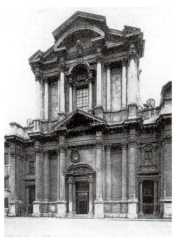

　　在随后的两年里，拉伊纳尔迪为坎培泰利圣母教堂绘制了一系列设计图，展现了他所运用的多方资源，以便最后得出独立的、对罗马来说也是独特的解决方案。最开始，他在圣阿涅塞教堂的设计初稿上加以改动，该教堂的正面系借鉴圣卢卡玛蒂娜教堂。

　　接下来需要利用双层式柱廊和凉廊（拉塔路圣母堂中早已用过）完善凸起的曲线。平面图系基于用于教堂集会的椭圆形结构，再保留一个圆形空间安置这座教堂所供奉圣母的超凡塑像。耳堂的设计借鉴了贝尔尼尼设计的圣安德鲁教堂和弗朗切斯科·达沃尔泰拉设计的圣贾科莫德利因库尔瓦蒂教堂。这样，拉伊纳尔迪就将手法主义旨趣和鼎盛巴洛克风格融为一体。最后，他用中堂取代了椭圆形结构，显得耳堂格外突出。建造工作于 1663 年开始。

　　每一个细节都功不可没，它们把参观者的视线从教堂主体转移到整座建筑的尾部，勾勒出一幅无与伦比的美丽画卷。第一部分的平面图是以希腊十字架形状显示，在桶状拱顶的渲染下，其动感直达祭坛。从理论上，突出的耳堂与这种动感形成反差，着重描绘出中堂的律动，尤其再加上独立式立柱的烘托。

弗朗切斯科·博罗米尼
罗马圣卡罗教堂
正立面，1664—1667 年

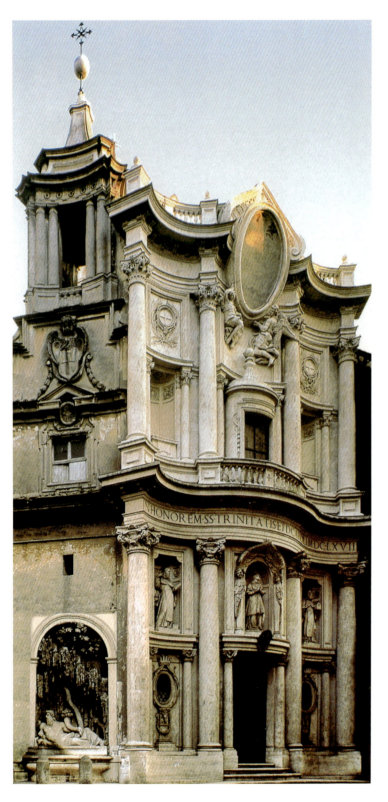

卡罗首先在侧面的壁龛运用了这种效果，接着在教堂主体到圣坛的过渡、圣坛本身、到后堂的过渡中又反复加以运用，令人感受到室内空间里连续的镜头感。突出这些视角的方法是，在全白的内部空间里，两侧小教堂顶上的拱券以及过渡到高坛和后堂的上方均采用金饰。出于同样的道理，独立式立柱上方的檐口也呈不对称状支撑。如此一来，檐口则指向平行于中堂的侧端小教堂，着重突出了已有的动感。人们的视线从一个立柱移到另一个，又从一个室内空间看向另一个。光线的运用也起到了画龙点睛的作用。第一片区域最暗，仅由檐口上方的四个窗口照亮，但是主要是耳堂里面向参观者的这两个窗口，用它们近乎耀眼的逆光，给圣坛带来明亮闪烁的光芒。从而，在统一和处理罗马鼎盛时期典型的通风采光时，取代了尚无定论的手法主义时期惯用的多条视线对比方法。这种视角顺序在巴洛克晚期别有一番趣味。

修建双子教堂（蒙特桑托圣母教堂和奇迹圣母教堂）的主要目的在于标记从北方进入罗马、再到梯形结构的人民广场和从这起源的三岔路的道路（见第 43 页左图）。这一特殊的地理位置意味着将教堂建于广场四周等通常做法都不可取。卡罗·拉伊纳尔迪提出了特殊的设计方案，即将两座教堂建于广场旁边的历史古迹之上，同时将它们当作从此处延伸开去的街道的锚地。如此，建筑师们得以成功地为科尔索大道、立庇得街和巴别诺大道形成的三岔路提供完美的场所，这三条路于文艺复兴鼎盛时期教皇利奥十世和教皇保罗三世统治下已开始修筑。

城市规划的历史留下了一个令人难忘的、关于数位建筑师如何在巴洛克时期的罗马工作的例子，即要么同时一起工作，要么一个接着一个工作。最初，拉伊纳尔迪在同样的十字形平面图上为两座教堂设计了高高的穹顶。尽管如此，因为两块土地的形状并不一致，所以两座教堂也迅速有了不同的设计，这可能是受到贝尔尼尼的影响，左边的平面图变成椭圆形结构。这是对通过差异化的手法来实现完全视觉识别所做的一次尝试。直到 1673 年，拉伊纳尔迪还在指挥修建蒙特桑托圣母教堂；在他被撤职之后，由卡洛·丰特纳接手他的工作，贝尔尼尼监工，于 1675 年建成这座教堂。最后，拉伊纳尔迪开始修建的另一座双子教堂——奇迹圣母教堂，也由丰特纳接手，于 1677 年至 1681 年建成。

卡罗·拉伊纳尔迪、吉安·洛伦佐·贝尔尼尼与卡洛·丰特纳
罗马人民广场
蒙特桑托圣母教堂（左侧）
奇迹圣母教堂（右侧）
1662—1667 年

吉安·洛伦佐·贝尔尼尼与卡洛·丰特纳
罗马基吉宫—奥代斯卡尔基，1664 年
正立面

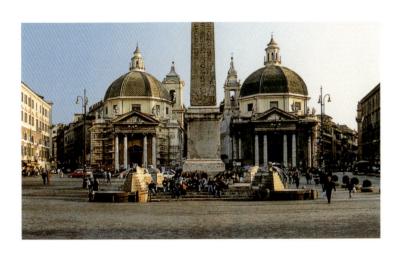

这两座教堂的设计系效仿万神殿；不过，由于二者的室内规模截然不同，所以前者需要重点强调建筑特征，尤其是穹顶的效果。为此，拉伊纳尔迪为两座教堂设计了异常厚重的鼓形柱和穹顶，同时运用了投射在肋拱棱上的光线以加强效果。带有古典主义风格元素的门廊也用同样的手法进行处理，只不过建筑师将门廊减少到只有四对立柱，顶端各饰有一个三角楣。这个设计似乎最早是由贝尔尼尼发明的，当时他与丰特纳联手，试图在圣彼得大教堂前面打造这种类型的门廊，但最终只停留在图纸上。教堂设计效仿的对象，即宏伟的万神殿，如今成了背景，只是舞台变成了人民广场。

同一时期，即 1664 年至 1667 年间，两座教堂的正立面设计完成，二者用截然不同的方式诠释了城市文脉。贝尔尼尼设计的基吉宫成为巴洛克式贵族宫殿的基本格局，然而另一方面，博罗米尼为圣卡罗教堂设计的正立面则成为巴洛克"离经叛道"的代名词，受到古典主义者猛烈的批判。两位建筑师的任务都是在已有建筑上增建一个新的正立面。

七个装饰华丽的跨间占据基吉宫的中央部位，两侧的三个跨间则显得无足轻重（见右上图）。底层成为一排两层楼高的巨型柱式的底座。越靠近顶部，细节设计越加繁复，这种装饰性建筑学特征形成的层次感令人惊叹。后来，尼古拉·萨尔维和路易吉·万维泰利将正立面增大了一倍，窗轴增至 16 个。

博罗米尼为圣卡罗教堂设计的正立面（见第 42 页图）与贝尔尼尼为基吉宫所做的设计不相上下，其特点在于极度的不连贯、零散，甚至并不宏伟。它被认为是一种意向。它深深伸入庇亚街上，但却并不试图融入街道环境之中。

贝尔尼尼早已多次参照这种由米开朗琪罗首创的巨型柱式。博罗米尼选用的巨型柱式嵌有小型柱式，并辅以水平檐口和开口或壁龛，这同样也是效仿米开朗琪罗设计的卡比多宫。然而，博罗米尼颠倒地采用了这种设计，他在两层楼上反复运用，将正立面整体高度连在一起。同时，他还在正立面设计了三重曲线，颠覆了统一式正立面的概念。这种弯弯曲曲的柱式为大量对比提供了框架。壁龛正对着窗口，底层大门正对着上一层的壁龛。壁龛里面竖立着圣查理·博罗梅奥的雕像，四周环绕着小天使，与大天使高高举起的圆形浮雕形成鲜明对比，同时檐口上向内弯曲的部位与外弯曲线、底层不断延伸的檐口与上层因圆形浮雕而断开的檐口之间也形成反差效果。

在博罗米尼的设计里，最主要的特点就是呈现差异感和对比效果。正面的墙体被减至最低，立柱和雕塑鳞次栉比，目不暇接。建筑已经成为博罗米尼的雕刻作品，这与贝尔尼尼则刚好相反，贝尔尼尼是将建筑与雕刻二者分离开来，因为对他来说，雕刻本质上只是一种表现艺术，而建筑则为雕刻创造背景舞台。然而两人的分歧进一步扩大。博罗米尼借用圣卡罗教堂的正立面直接讽刺了贝尔尼尼关于城市规划的构想。对于博罗米尼来说，最主要考虑的并不是表现完整的三维柱式，而是极为丰富的细节展现；同样地，在他的理解中，城市不是反映最强大的权威，例如宗教权力，而是交织着宗教体验和日常生活。同时委身于法国宫廷和博罗米尼建筑的贝尔尼尼对此回应到，这是对文艺复兴时期的拟人手法的质疑，因为那时的建筑基本风格既奢华，也富于幻想，却并不遵循结构规则，但是结构规则的核心毕竟是人类的参考依据。

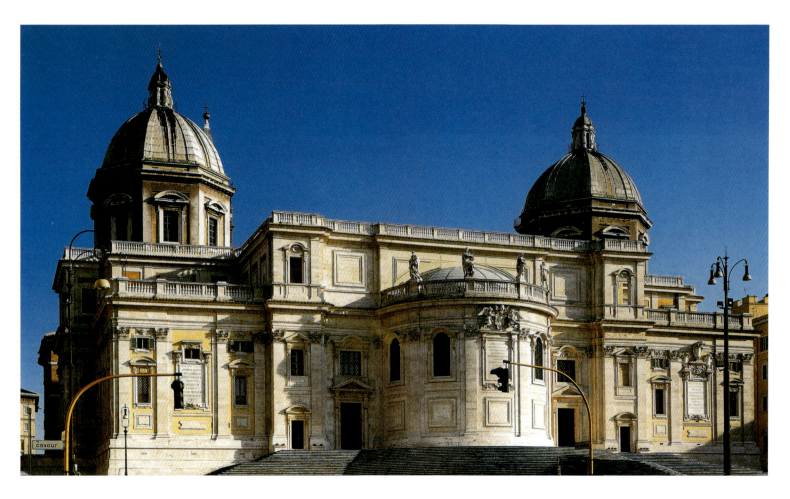

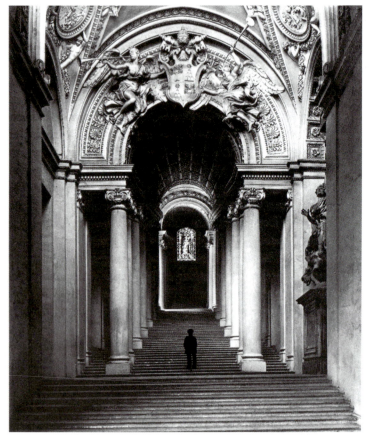

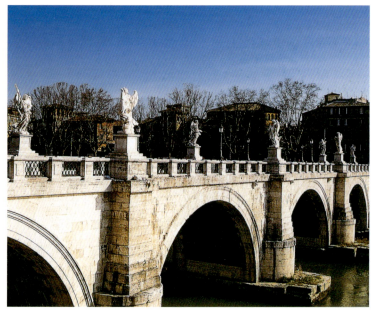

右下图：
吉安·洛伦佐·贝尔尼尼
罗马天使之桥（Ponte degli Angeli）
1667—1668 年

左下图：
吉安·洛伦佐·贝尔尼尼
罗马梵蒂冈宫
国王大楼梯，1663—1666 年

汇合墙和不可移动的地基等现场条件使得很难提供与国王大楼梯相提并论的设计。因此，贝尔尼尼成功克服这些障碍并为游客们呈现出这一景观，则更加令人钦佩。

上一页上图：
卡罗·拉伊纳尔迪（Carlo Rainaldi）
罗马圣母大教堂（St. Maria Maggiore）
后堂，1673年

巴洛克晚期和新古典主义早期的罗马

随着亚历山大七世的驾崩，罗马的巴洛克鼎盛时代突然没落。天主教会随即感到其政治权力锐减。1648年教会未能参与威斯特伐利亚和约谈判，更是凸显了其影响力的丧失。同时，法国作为欧洲主要强国，发展势头并未受到挑战，这就意味着在建筑上，罗马已失去其文化主导地位，而路易十四统治下的巴黎则成为活跃的新艺术作品创作中心。

另外，在亚历山大七世逝世后的头十年内，天主教会不仅在政治上影响力锐减，其财务状况也继续恶化，致使建筑发展陷于停滞状态。直到17世纪30年代和40年代，在克莱门特十一世、本尼狄克十三世和克莱门特十二世的领导下，罗马的巴洛克建筑中出现了新的设计构想，建筑业才出现短暂的复兴和较活跃的阶段。

在世纪相交之际，罗马鲜有新的巴洛克建筑出现，但还是吸引了大批艺术家，尽管大量外国艺术家来到罗马，目的可能并非接受任务，建造更多巴洛克风格的建筑，而是朝拜这个前古代和现代的建筑之都。在这项活动中，法兰西学院扮演了非常重要的作用：法国学者们研究、复制并大量吸收古典建筑思想。

在接下来的时期内，古代建筑得到重新阐释，其历史成为理论概念，并因此而产生了一门新的学科——考古学。教皇也对古代建筑产生了浓厚的兴趣。在世纪之交，克莱门特十一世统治时期下的梵蒂冈博物馆和克莱门特十二世与本尼狄克十三世统治时期下的卡比托奈博物馆成为保存与修复古建筑品的主要地点。最后，克莱门特十三世任命温克尔曼担任罗马古代建筑收藏的总监。

克莱门特九世罗斯皮廖西（1667—1669年）与克莱门特十世阿尔铁里（1669—1676年）

在克莱门特九世与继任者克莱门特十世统治时期，建筑速度明显减缓。但是，亚历山大七世统治时期未完工的建筑工程仍在继续，特别是圣彼得广场与人民广场上的教堂。

克莱门特集中精力扩建了费利切大道上的西斯廷教堂，并主持了圣母大教堂后堂（见第44页，上图）的设计，他否决了贝尔尼尼所提出的过时方案，而同意了卡罗·拉伊纳尔迪的方案，因为这一方案更加节省且要求较低。但克莱门特九世还是任命了贝尔尼尼装修帕帕利路上的关键性建筑——天使之桥。

贝尔尼尼设计了一组非常有表现力的雕塑，从轻盈的栏杆（也为这位建筑师所设计）处望去，这组雕塑就像漂浮在台伯河河面上，与圣天使城堡的厚重、大气形成强烈的反差（见第44页，右下图）。

另外他还设计了一个广场，处在17世纪早期修建的一个三岔路的起始点，但后来因为修建台伯河水位控制工程而被毁。从此，天使之桥成为梵蒂冈与罗马市中心的真正纽带。

英诺森十一世奥代斯卡尔基（1676—1689年）

这位教皇因为特别虔诚而与当时的时尚和潮流脱节，显得与众不同。其虔诚在现代环境下体现为在所有建筑活动中的绝对保守性。究其原因，很大程度上是因为当时梵蒂冈背负着巨大的债务负担，因而当然在面对动荡的政治形势时显得谨慎。

英诺森十一世拒绝了贝尔尼尼完成圣彼得广场建设的提议，包括在广场柱基上修建第三排柱廊。在执政早期，为节省成本，他甚至没有为圣彼得广场任命一位主建筑师。直到后来，因为当时穹顶的稳定性受到了威胁，他才任命卡洛·丰塔纳作为第一任主建筑师。丰塔纳受到任命后对广场进行全面检查，并将检查结果用作研究依据。他通过研究将圣彼得广场的修建时期追溯到布拉曼特时代。丰塔纳的《梵蒂冈神庙》（Templum Vaticanum）出版于1694年，在此书中，丰塔纳提出完成圣彼得广场的两个替代方案。

卡洛·丰塔纳很快成为当时最有影响力的建筑师。另外，他还在彼得罗·达·科尔托纳和拉伊纳尔迪工作室中从事过绘画工作，他在贝尔尼尼工作室中的绘画工作则持续了近10年。1665年左右，他开始独立工作。他的第一件重要作品是科尔索圣马尔切罗教堂，建造时间为1682—1683年，是巴洛克后期与新古典主义早期的重要建筑物（见第46页，左图）。此教堂正立面的构成与巴洛克鼎盛时期的教堂截然不同。此处对所有元素的处理都富有逻辑且清晰：遵守相关柱型的规定，并且通常可以很容易地解释其中的建筑语言。正如七十年前马代尔诺的设计一样，正立面再一次成为内部空间的映射。正立面分为三个跨间，各个跨间均按一种柱型构造而成。但是，与马尔代诺的设计不同的是，此处柱型的各个元素均有相同的对应物。图纸上显示对称立柱的宽度完全相等。底层正立面的逻辑性设计在上层正立面中同样得到体现。只有悬空壁龛的中部入口结构显得明显突出。

此项目之后，丰塔纳又接受了很多其他项目，其中包括几项国外项目，如耶稣会教堂和修道院。而在罗马的项目则多种多样，包括宫

卡洛·丰塔纳
罗马科尔索圣马尔切罗教堂
正立面，1682—1683 年

卡洛·丰塔纳
圣彼得广场向东扩建方案
出版时间：1694 年

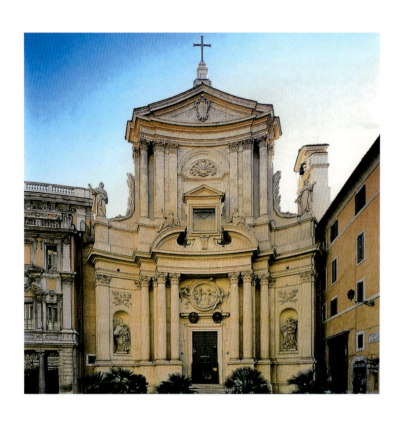

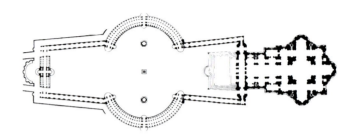

英诺森十二世皮尼亚泰利（1691—1700 年）

在即将进入新世纪时，梵蒂冈的财务危机似乎至少部分得以解决，因此建筑工程重新开始加速。这位教皇主要关注公共建筑与服务。值得一提的是，除茱莉亚路上的监狱外，还有不朽的圣米歇尔大里帕港收容所（见第 47 页，上图）：该机构收容了残疾人、妇女和三百名儿童，并供他们做点小生意。为了同一目的，拉特兰宫被改造成一个可收容五千人的收容所。教皇还关注司法管理。他不仅废除了自西克斯图斯五世统治时期起即存在的一个惯例——将公共职位卖给出价最高的人，还要求法庭建筑足够大，能够满足整个城市的服务需要。因此，他任命丰塔纳完成英诺森十世统治时期由贝尔尼尼开始建造的卢多维西皇宫，即后来的蒙地卡罗皇宫。

殿、小教堂、纪念馆、祭坛、喷泉和节日装饰设计。1692 年，丰塔纳被任命为圣卢卡学院的主要负责人，其任期一反惯例，长达八年之久，他也因此开始在整个建筑界名声大噪。

丰塔纳在上文提及的原创性著作《梵蒂冈神庙》中提出两种完成圣彼得广场的方案。其一为拆除博尔戈（Borgo）的中心建筑物，并修建一条从圣天使城堡到广场的道路。其二基于贝尔尼尼之前提出的在广场椭圆型边界外修建一座钟楼的方案，不同的是此钟楼与广场直接相邻。他修改了景观，并提议修建第二个梯形结构，与圣彼得广场前深深切入附近鲁斯提兹广场和博尔戈区域的第一个梯形结构相互映衬（见右图），将钟楼修在此梯形结构的末端。这方案放弃了使整个建筑群成为一个相互连贯的整体的设计理念，让踏入新广场的参观者看到广场本身而并非其平面图，使得贝尔尼尼的拱廊看起来像广场平台上的一对翅膀。尽管巴洛克鼎盛时期风格强调动态的内部空间，在这里我们可以看见一系列得当的内部层次安排，绝对体现出巴洛克建筑后期受新古典主义影响的特点。

丰塔纳计划在皇宫前面建一个半圆型的广场，但却因为广场上建筑物的强制性收购、拆迁和改造成本太高而未能实现。他的另外一个更加雄心勃勃的计划是将蒙地卡罗皇宫前面与科隆纳广场相连，拆掉图拉真凯旋门，在两个广场中间修建一座巨大的喷泉，但这个计划最终也是纸上谈兵。另一项计划是将处女水道桥扩建至此。但是，似乎其样品显示出过多典型化的巴洛克鼎盛时期的风格，已经不符合当时的需要，因为实用主义才是当时的主流。丰塔纳最后的作品是两座海关办公楼，一座修建在波塞冬神殿附近，旨在为从北边进入该城市的参观者提供服务（见第 47 页，中图）；另一座海关办公楼建于港口，邻近圣米歇尔大里帕港。

在巴洛克鼎盛时期纪念式建筑物席卷整个城市达四分之三个世纪后，一系列可被视为反映中产阶级诉求的变革开始出现了，其中最明显的迹象当属出租房屋的大量修建。

贝尔尼尼于 1650 年至 1655 年间构思并开始建造卢多维西皇宫，但在英诺森十世逝世前仅完成很少一部分。

上图：
罗马台伯河沿岸的圣米歇尔大里帕港
建筑群正立面
约 1700 年

中图：
卡洛·丰塔纳
罗马哈德连神庙中的海关办公楼（即现在的证券交易所），约 1700 年

下图：
卡洛·丰塔纳
蒙地卡罗皇宫前广场平面图，1694 年

丰塔纳于 1694 年重启该项目工程，尽管他在细节上执行的是当时的学院派古典主义风格，但大致上保留了其老师的设计。宫殿的正面由三个部分组成，窗轴顺序为 3—6—7—6—3。平面图结构为凸起的曲线。在中部，从任何角度看不同高度的正面均不会重叠。这些特点受到了古代建筑和法尔内塞府邸建筑风格的启发。

丰塔纳提出在蒙地卡罗皇宫前修建一个半圆型的广场，并使用特殊景观作为圣彼得广场的扩建方案。此方案再次将参观者的视线引向特别的视角。与巴洛克鼎盛时期建筑的动态视觉享受不同，我们现在拥有一个静态的视角。丰塔纳为竞技场教堂设计方案也同样体现出了这一特点。中间的教堂坐落于两个建筑物之间，与后面的椭圆型墙壁隔开。此设计再次借鉴了彼得罗·达·科尔托纳的圣母教堂。此设计旨在显示天主教堂在整个异教徒世界中的绝对领导地位。

无数年轻建筑师拜丰塔纳为师。尤瓦拉是其中最有名的一位，他后来到了都灵；还有其他一些有名的弟子：珀佩尔曼、冯·希尔德布兰特和詹姆斯·吉布斯。他们将丰塔纳的建筑思想传遍了欧洲。

克莱门特十一世阿尔瓦尼（1700—1721 年）

根深蒂固的政治问题和一系列突发情况迫使梵蒂冈再次减少其建筑活动，仅保留了必需项目。仅批准了一系列早期基督教堂的长期和紧急修复项目，如圣克里蒙教堂、河对岸圣母教堂和圣塞西利亚教堂。对整个城市至关重要的两个项目却在同时开工。第一个项目为亚力山德罗·斯佩基的里佩塔卸货站，于 1702 年到 1705 年间迅速完工。第二个项目为斯佩基与弗朗切斯科·德桑克提斯合作的西班牙大台阶，尽管早就开始计划了，但直到 1723—1726 年才实施。

被罗马的古代遗迹和具有神话风格的风景吸引的参观者络绎不绝。除人民广场外，参观次数最多的是里佩塔卸货站，而西班牙广场则为整个城市的中心。里佩塔卸货站曾经是通往河岸的一个室外讨论会场，活动坡道随着自然环境上下起伏（见第 48 页，左下图）。丰塔纳的学生——亚力山德罗·斯佩基因为此设计成为著名的雕刻师。在 19 世纪末因为河道控制和河边道路扩建工程被毁的斯基亚沃尼的圣吉罗么教堂前的建筑，体现出斯佩基和丰塔纳更多地使用了动态景观。设计中两条相反的曲线相互交错，明显体现出巴洛克鼎盛时期风格的回归，更像是博罗米尼的作品。

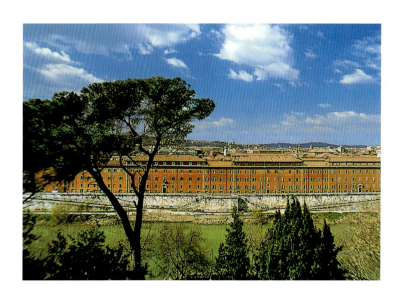

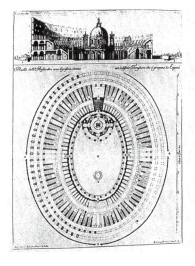

菲利波·拉古齐尼
罗马，圣依纳爵广场（Piazza S.Ignazio）
1727—1728 年

下一页：
亚力山德罗·斯佩基
与弗朗切斯科·德桑克提斯
罗马，西班牙大台阶与吉安·洛伦佐·贝尔尼尼的破船喷泉（Fontana della Barcaccia）

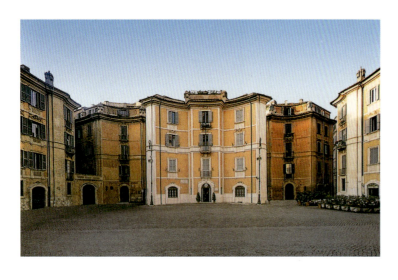

西班牙大台阶的设计也非常相似。贝尔尼尼在被马萨林主教秘密任命的数年前已完成台阶上骑士雕塑的建造（见右下图）。主教希望在台阶的中间树一座法兰西国王的雕像，这是对亚历山大七世前所未有的侮辱，他当然无法接受。在贝尔尼尼的设计因为马萨林与亚历山大七世间的政治冲突而不得不搁浅后，山坡空了一段时间。在18世纪初，事情出现了转变。斯佩基在设计中特别强调自然主义和实用性。根据港口规划，他顺着山坡的自然幅度设计了大量的台阶（见第49页图）。这让来来往往的游客们显得特别优雅。

两个设计都规模宏大，且拥有基于巴洛克鼎盛时期盛大节日中的贵族特点。此设计让人回想起西克斯图斯五世时期规模宏大的场景。

这在雕刻家乔瓦尼·巴蒂斯塔的作品中得到了很好的体现，他设计的港口和台阶像是位于同一水平面上。

本尼狄克十三世奥尔西尼（1724—1730年）

这位教皇身边包围着一群资质平庸但却固执己见的政治顾问，因此他不仅不能阻止梵蒂冈的声名江河日下，反而加速了其没落。在他在位期间，菲利波·拉古齐尼设计了圣迦利加诺医院（1724—1726年）和圣依纳爵广场（1727—1728年）。在这两个设计中，建筑师采用了只有大约一个世纪前博罗米尼曾经采用过的主题，但他似乎不能为此注入新的活力。特别是广场设计，可视为与西班牙大台阶难分伯仲的杰作。与圣依纳爵教堂相比，其面积显得较小，四周是一些式样简单的中产阶级住宅。因为此处没有一环扣一环的舞台式安排，这个特别的庭院不能给人太多的惊喜（见左上图）。

克莱门特十二世科尔西尼（1730—1740年）

在克莱门特十二世的统治下，罗马的建筑活动曾出现过巴洛克鼎盛时期风格的短暂复苏。克莱门特十二世不仅修复了很多重要的教堂，还批准了很多新建筑，如位于奎里纳勒宫正对面的恭煦达王宫，旨在服务其中一个主教委员会。此后，他连续举办了两场声势浩大的建筑比赛，一场为许愿泉，另一场则为拉特兰圣乔尼凡尼教堂正面而举办。他还任命费迪南多·富加设计蒙地卡罗皇宫前的广场。

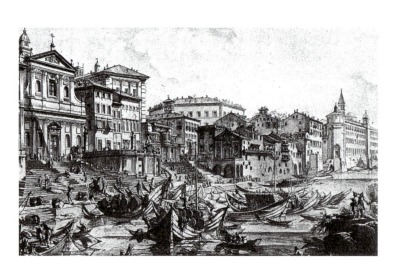

左下图：
亚力山德罗·斯佩基
罗马，里佩塔卸货站
版画作者：乔瓦尼·巴蒂斯塔·皮拉内西
右下图：
吉安·洛伦佐·贝尔尼尼工作室
西班牙大台阶设计图
罗马，1660 年
罗马，梵蒂冈图书馆

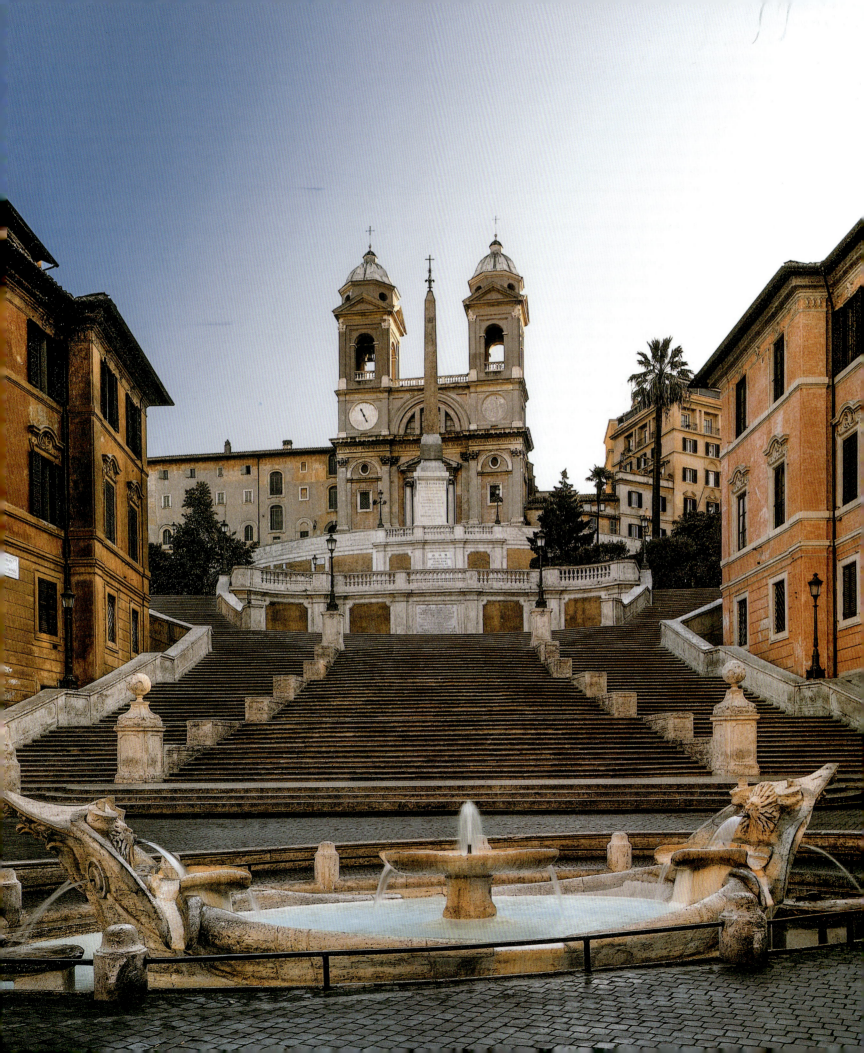

费迪南多·富加
罗马恭煦达王宫
1732—1735年

朱塞佩·萨尔迪
罗马玛达莱娜圣母教堂
正立面，1735年

在他的设计中，富加放弃了丰塔纳的半圆形室外座椅方案，取而代之的是不规则形状。

加布里埃莱·瓦尔瓦索里在设计多里亚潘菲利别墅（1731—1734年）时重新阐述了传统的宫殿正面。他的设计方案是，仅通过窗户及其上方的替代三角楣饰让平整的墙面充满动感。他重视窗框，使用了非常夸张的线条。阳台和栏杆的线条同样很大胆。这种风格轻盈高雅（见第38页，右上图，拉塔路圣母教堂左边）。

一年后，富加改进了这种风格的宫殿正面。他设计的恭煦达王宫（1732—1735年）因其黑暗背景上的白色外墙而出名（见上图）。它们成为支撑大量不同特色的视觉框架，其中很多特色可追溯到米开朗琪罗的作品。标志着结构和装饰特点融合的理性抽象，展示出了罕有的艺术性。尽管富加融合了一些必要的巴洛克元素，但这件作品在理论上仍属于新古典主义风格。

克莱门特十二世和亚历山德罗·加利莱伊最终负责为由拉古齐尼代表的所谓的罗马巴洛克式买单。1632年，教皇宣布为修建拉特兰圣乔尼凡尼教堂正面而举办一场竞赛。来自罗马和其他地方的23位建筑师参加了比赛。裁判委员会主席为圣卢卡学院院长，裁判也都是学院中的成员，因此很容易预测其结果。这场比赛无可避免地臭名昭著，但原因不仅仅是其中的不公平操作。尽管如此，最终选中的加利莱伊的设计却非常具有历史意义，因为它在一个并不提倡古典主义的时代里促进了古典主义建筑的发展。

加利莱伊密切关注18世纪20年代伦敦百灵顿伯爵建筑师圈的讨论。百灵顿伯爵建筑师圈提倡安德烈亚·帕拉迪奥古典主义的回归。尽管当他在1719年离开伦敦时还没有建成一座新帕拉迪奥式的建筑，但他的这一经历无疑对其后来的作品有着重大影响。但罗马传统似乎有着更为重要的影响，特别是马代尔诺设计的圣彼得正面和米开朗琪罗设计的卡匹多利尼宫。

加利莱伊采取科尔索圣马尔切罗教堂风格中的传统，为圣乔尼凡尼教堂设计出可翻修的正面。正面的封闭部分和开放部分之间的关系是全新的，产生一种强烈的强调秩序的明暗面对立感。整个设计充满古典主义气息，其宏大的规模也直接体现了罗马传统。

尼古拉·萨尔维设计的许愿泉（1732—1762年）同样体现出基本的古典主义风格（见第51页右上图和第301页图）。主要参考了彼得罗·达·科尔托纳设计的科隆纳宫，该宫殿的正面也有一个壮观的喷泉。由此发展而来的中心凯旋门特色成为大量寓言和神话场景的雏形。正面还包括洛可可装饰，中间壁龛中所塑的海神像特别体现这一特点。因此，萨尔维通过融合各种不同的传统创造出一种介于加利莱伊的古典主义风格与朱塞佩·萨尔迪的巴洛克后期风格之间的风格。

亚力山德罗·加利莱伊
罗马拉特兰圣乔尼凡尼教堂
正立面，1732—1735 年
尼古拉·萨尔维
罗马许愿泉
波利宫（Palazzo Poli）
正面细节 1732—1762 年

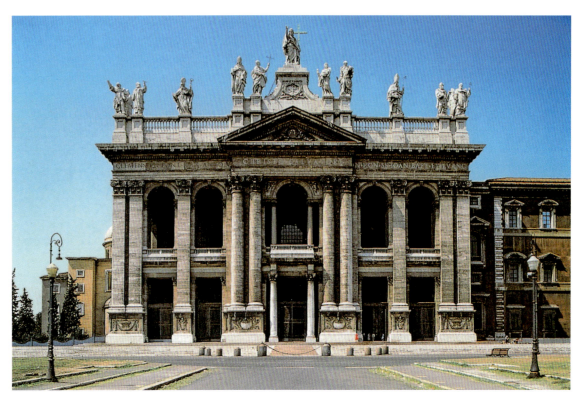

萨尔迪在设计玛达莱娜圣母教堂正面时直接借鉴博罗米尼的作品（见第 50 页，右下图），他的圣伊芙教堂和圣菲利波内里教堂设计图纸最近被当作版画出版。可以从中间壁龛的设计中看出其中的联系，它明显与传统的建筑结构不同。与萨尔维不同，萨尔迪更加广泛地使用了繁复的花园石贝装饰。

本尼狄克十四世兰贝蒂尼（1740—1758 年）

本尼狄克十四世同样大力鼓励建筑和城市发展。他继续修复古代教堂，如万神殿、耶路撒冷圣十字大教堂和已经由米开朗琪罗修缮过的天使圣母教堂。他采取措施稳固圣彼得教堂的穹顶，为圣母大教堂建造新的正面，完成了许愿泉并扩建了卡比托奈博物馆。另外他还对考古学这门新兴学科非常感兴趣，并任命乔瓦尼·巴蒂斯塔·皮拉内西研究古代城市规划图——《罗马大地图》（Forma urbis）中残存大理石碎片之间的关系。同时，他还让诺利将城市规划图制作成雕版。

在 1741 年到 1743 年间，费迪南多·富加修建了圣母大教堂正面（见第 52 页，上图）。该教堂正面特别是其凉廊和柱廊受到新近完工的拉特兰教堂的影响。新的正面与原来的正面相互分离，产生一种镶嵌感。但富加设计的细节部分有一种本质上不同的节奏与比例。他设计的正面不仅使用统一的特色，还将表面分成单独的隔间，修建了不同的出口，且采用了分裂的三角楣主题，与其恢弘结构形成对照。

最后，彼得罗·帕萨拉夸与多梅尼科·格雷戈里尼在设计耶路撒冷圣十字殿（1741—1744 年）时试图融合最近在玛达莱娜圣母教堂中体现出的罗马巴洛克式风格中的轻盈与拉特兰圣乔尼凡尼教堂的纪念碑式风格，但并不十分具有说服力。但其门厅非常引人注意，显示出博罗米尼的风格（见第 52 页，下图）。

卡洛·马尔基翁尼不顾那些试图改变城市中长期存在的建筑传统的尝试，决定在其新作品中主要采用古典主义风格。他奉命为阿尔瓦尼主教在萨拉瑞城门附近修建别墅（见第 53 页，下图），用于放置主教收藏的大量古代雕像，其中的很多收藏是在其朋友温克尔曼的帮助下得到的。该别墅正面的结构性框架结构清晰，理性严谨。每个特征都简化为其基本元素。实用主义虽然并不是其设计依据，但却是主导因素。这可看作当时背景下古典主义的基本原则，就在几年前，卡洛·洛多利就威尼斯附近的建筑风格总结出了理论原则。

对修建罗马时产生影响的教皇统治的总结同样影响了巴洛克城市规划。其理论中特别突出的是独裁统治者与大规模项目的规划与实现之间的紧密关系。尽管独裁干涉也同样是该体系的典型特点，但很多计划因为教皇的兴趣和鼓励得以实施，更有趣的是对教皇的介入和干涉的合理性解释。教皇以上帝的名义实施这些个人计划，为教堂和教皇个人带来荣耀感。但在巴洛克后期，这一现象得到改变。商人的影响不断增长，像法院和医院之类的机构和普通民宅也开始出现。

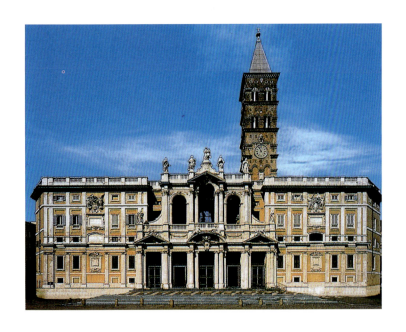

费迪南多·富加
罗马圣母大教堂
正立面，1741—1743 年

欧洲有很多巴洛克风格城市的发展与此类似，但大多数发展的年代较晚（见第 76—77 页图）。

在罗马，巴洛克城市和建筑发展所必需的基础设施由新建的笔直道路和独立设计的广场建设而成，形成一种独立的景观。正如使用方尖碑统一并分散静态景观和动态景观的多条线路一样，三岔路（trivium）的概念是这些发展的重要特点。

最后，正如我们所看见的那样，罗马传统与巴洛克风格和古典主义一起对 17 世纪和 18 世纪的建筑发展产生了重大影响。各种不同风格的影响非常明显。所借鉴的包括古代建筑、文艺复兴时期的建筑，最后是早些时候巴洛克鼎盛时期的建筑。尽管运用的是传统的建筑风格，但却有无数种可能的融合。

一种观赏建筑的全新视角首先出现在法国，有两种理论特别重要。一种理论提倡完全基于古典主义原型的标准比例系统。另一种理论由路易斯·德科尔德穆瓦于 1706 年在其著作《建筑新论》（*Nouveau traité*）中提出：建筑师应当追求真理与简洁，且应以清晰明白的方式表达所有建筑理念。这些思想最终提倡"实用主义建筑"。出现这种现象的一个关键因素在于尽管巴洛克在技术上非常高超，但它已完全成为一种装饰性风格，失去了其宗教内涵。正如我们所见到的一样，如洛多利一类的建筑师将建筑简化为纯粹的结构性和功能性元素。在 18 世纪，对巴洛克艺术的批评不仅在于其风格的明显不实用性上，还在于其方式和目的。在意大利，洛多利的大胆批评得到弗朗切斯科·米利齐亚（他被博罗米尼的继承者们称为"极端狂热者"）和门斯的赞同。门斯和温克尔曼均与阿尔瓦尼主教的关系紧密。

以下章节将介绍继罗马之后，最著名的发展巴洛克城市与建筑的意大利城市：都灵、那不勒斯和威尼斯。

彼得罗·帕萨拉夸与多梅尼科·格雷戈里尼
罗马耶路撒冷圣十字殿
1741—1744 年

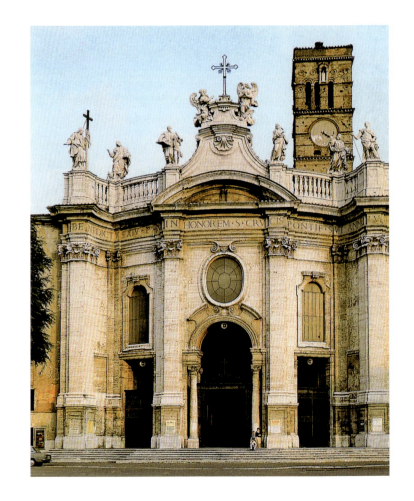

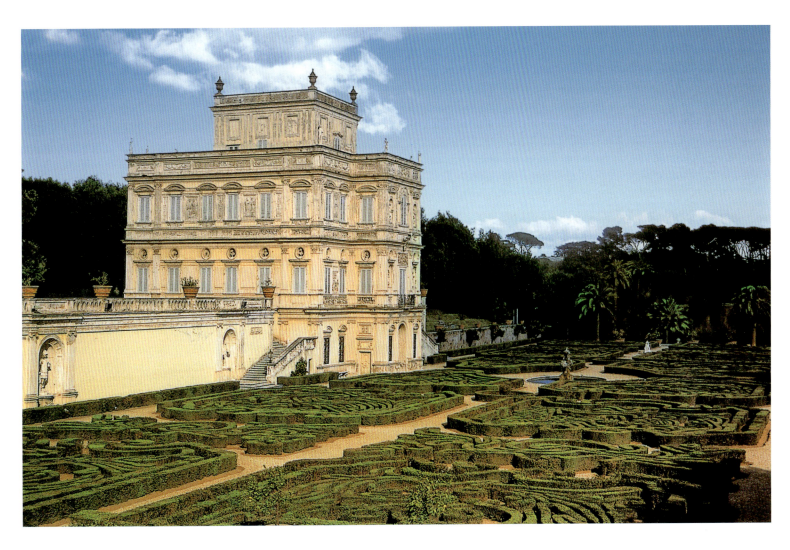

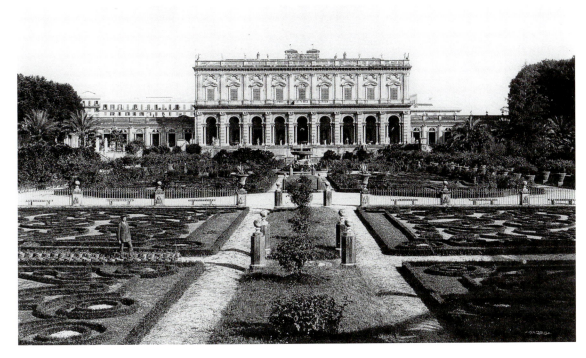

亚历山德罗·阿尔加迪
(Alessandro Algardi)
罗马里亚潘菲利别墅
约 1650 年

卡米洛·潘菲利否决了博罗米尼为里亚潘菲利别墅首次提出的设计方案。博罗米尼将其客户的意思理解成将别墅建成与风向玫瑰标一致的、尽可能安静的堡垒。与博罗米尼不同,接受任命的雕刻家阿尔加迪更倾向于将别墅建成可与已故风格主义建筑师维拉·博尔盖塞(Villa Borghese)的作品媲美的"博物馆正面"的学院派典范,其中展示出无数古代雕塑碎片。

卡洛·马尔基翁尼
罗马阿尔瓦尼别墅
花园正面,始于 1743 年

都灵的巴洛克建筑发展

在17—18世纪，皮埃蒙特是意大利唯一一个已建立政治和经济体系的城邦。在萨伏伊家族的埃马努埃莱·菲利贝托于1563年宣布都灵为其首都后，直到18世纪初建筑师们才来到该城市谋划革新。

都灵曾为古罗马兵营，为罗马城镇建立的标准化兵营状若棋盘，在该城市中的历史已超过千年。在17世纪早期，该城市的统治者开始扩建南面城墙，在1673年向东扩建到波河，最后在18世纪早期由建筑师阿斯卡尼奥·维托齐、卡洛·卡斯特拉蒙特、阿梅迪奥·卡斯特拉蒙特和菲利波·尤瓦拉向西扩建到苏辛那门。该项工程受到法律的严格控制。在卡洛·迪卡斯特拉蒙特完成新市南部的规划后，专门成立了一个委员会监督工程的实施情况，还专门通过了法律来规定街道布局和宫殿的高度与大小。在这些规定的大纲中，审美因素占有主导地位。1620年，首条统一的街面沿着现在的罗马街和圣卡洛广场（自1638年起）建成，而当时在意大利中部，散乱自由的临街宫殿还是主要的街面标准。为了实现外观整洁，摄政王玛丽亚·克里斯蒂娜（Maria Cristina）将大片土地赐给宫廷贵族，条件是他们修建的建筑物必须符合卡斯特拉蒙特的规划。都灵的未来城市面貌就这样经过精心谋划和决断而成，在这些准备活动中建筑起到了最关键的作用。当瓜里诺·瓜里尼1666年到达都灵时，都灵已成为当时意大利最现代化和最重要的城市，而且几乎就在同时罗马建筑中的创新活力开始消退——尤其是当亚历山大七世于1667年去世以后。

瓜里诺·瓜里尼（1624—1683年）

瓜里诺在15岁时即进入摩德纳的基廷会。后来他到罗马学习神学、哲学、数学和建筑。新完工的圣卡洛内饰和教堂的南正面对他产生了重大影响。1647年，他回到摩得纳开始设计圣文森佐教堂。1655年，他搬到墨西拿，并设计了圣母领报广场正面（曾被摧毁）。瓜里尼随后去了巴黎，并在那里接受了很多新观点。在这段时期内，人们试图协调笛卡尔原则与宗教信仰。争论的焦点在于逻辑与对世界理性认识间的表面冲突和接受复活与升天的真实画面的信仰的飞跃。瓜里尼的反应体现出其作为数学家和建筑家的双重角色。他认识到作为假设的想象必须转化成现实。因此，必须掌握某种技巧。

例如在他设计的穹顶中动态结构逐渐增加，明显体现出他提到的这种技巧。他能够使它们实现戏剧性的平衡，似乎正好达到了数学计算与神圣灵感的融合点。因此，他那些大胆且明显怪异的设计以一种精心设计的平衡感体现出理性与想象的融合。

圣辛东教堂（见第55页图）专为安放克里斯特的寿衣而设计。经过长期讨论后，最终决定将小教堂建于大教堂东端，且紧邻皇宫（1667—1690年）。瓜里尼面对着博罗米尼在修建圣阿涅塞教堂（S. Agnese）曾经遇到过的一个问题。阿梅迪奥·卡斯特拉蒙特曾修过小教堂，并已完成第一层。当瓜里尼1667年接手修建工作时，他不得不从一个带八根纪念扶垛和九个帕拉迪奥式结构的球形建筑开始设计。他对用于支撑标准圆墙和穹顶的平衡方案进行了大量修改。在九节帕拉迪奥式结构中，每隔一节修建一个拱券，并在其他三节上装斗拱。他在卡斯特拉蒙特的设计上加了大量夸张的装饰。每一个弯曲幅度很大的拱券均绕过一根明显不是承重柱的扶垛，但更令人惊讶的是他在斗拱上开了大窗口，而通常情况下这个区域的重量最集中。

尽管瓜里尼在很多方面承袭了博罗米尼的传统，如使用三角形和装饰性结构，但他的设计方法在实质上与博罗米尼明显不同。博罗米尼使用各种不同的特色和形式，其最终目的在于实现设计视觉上的连贯性。相反，瓜里尼则故意使用相对立的元素，不时造成一种令人惊叹的不协调感。因此，相邻的两个内部空间毫无连贯性。瓜里尼在装饰中更加强化了这种对立感，这些表面几乎被割裂。

在小教堂中，可以看见博罗米尼设计的圆墙区域直接位于斗拱上方。设计基本上遵循传统，但看起来仅仅是更加清晰地将其上面的结构隔开。36个拱券随着圆墙缝隙的轴线插入，并位于圆墙之间以支撑穹顶。拱券下面有很多窗口，形成一种漂浮起来的感觉。穹顶实际上并不很高，但因为拱券的远大近小透视法效果，使穹顶看起来很高。这种复杂的三角形设计代表圣父、圣子、圣神三位一体（Holy Trinity）。

基廷会教堂——圣罗伦兹教堂（1668—1687年，见第56页图），紧邻大教堂和皇宫。外部采用极简主义抽象风格，只有穹顶非常突出。平面图为八边形，其八条边从中心向外凸出。帕拉迪奥式建筑构成这些分割块。

左图:
瓜里诺·瓜里尼
都灵圣辛东教堂
穹顶内景,1667—1690 年

右图:
圣辛东教堂
穹顶外观与正立面

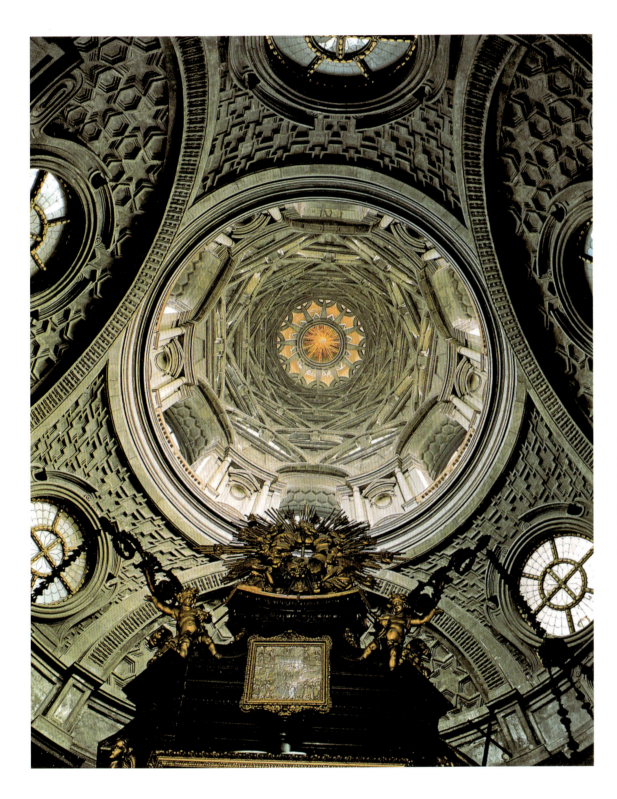

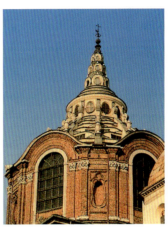

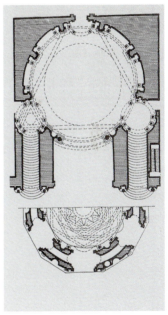

瓜里诺·瓜里尼
都灵圣罗伦兹教堂
平面图，穹顶内景与外观，
1668—1687年

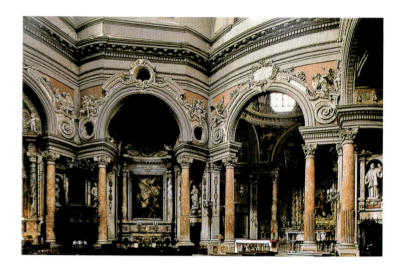

16根大理石扶垛半掩着这些向外凸出的区域，随后我们把视线转到外墙。相似特征的连续重复使我们很难看清整个设计，仅靠飞檐将整个建筑聚到一起。但即使是匆匆一瞥，我们也可以看见在这上面帕拉迪奥建筑以十字形风格再次出现。接下来是第二个飞檐，中间插入椭圆形的窗户，造成另一种结构上的对立感。拱券从这些椭圆形窗户中升起，各带三个窗户，且相互交叉形成一个巨大的八边形。上面是第二面圆墙与第二层穹顶。透明的穹顶因为光照显得更高。关于教堂平面图的第二个大区域，底面呈椭圆形，椭圆形里包含一个圆，教堂主体上使用的装饰风格的各种变体均在这里得到体现。

瓜里尼的设计原则很清晰，突出强调穹顶，实际上他在建筑论文的引言中也特别强调了这一点。直到博罗米尼接手，圣彼得的穹顶一直为统一的样式。尽管博罗米尼打破了这一模式，但他仍然遵守基本的原则。瓜里尼在设计穹顶时没有直接采用以前的模式，但他对这种模型的理解可以追溯到中世纪。

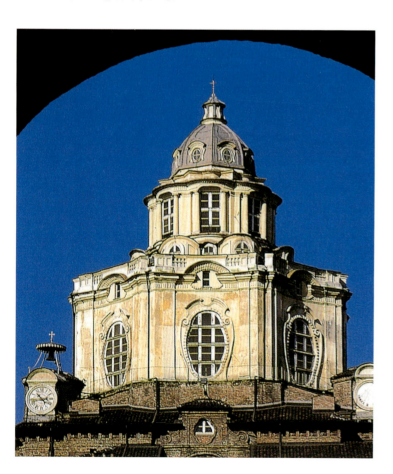

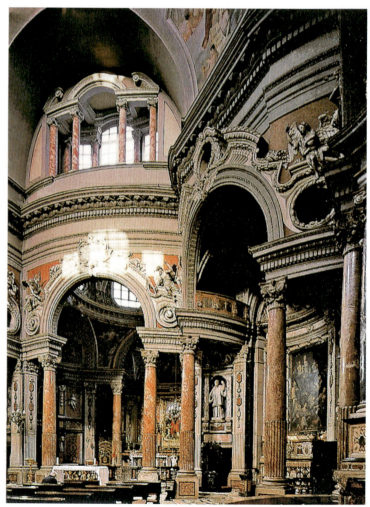

菲利波·尤瓦拉
都灵玛德玛宫
正立面，1718—1721年

瓜里诺·瓜里尼
都灵卡里那诺府
1679—1681年

他在论文中强调哥特式建筑大师们精心设计的承重结构使建筑看起来像被奇迹般地悬挂起来一样。他进一步发展这种思想，用看起来像可以漂浮的结构取代传统穹顶的坚固半球体，使其可以像他所崇拜的哥特式建筑一样象征永恒的神秘感。

在都灵市长方形的统一布局中，两个教堂的穹顶呈现出一种崭新且非凡的视觉冲击力。瓜里尼设计的宫殿正面同样也如此。瓜里尼设计的卡里那诺府（1679—1681年）融合了数学与比喻，成为君主国的官方建筑（见右图）。这种风格从都灵蔓延到全国。

在瓜里尼的作品中，我们可以看到侧重空间安排的古典样式的终结。同时，瓜里尼也是一种现代建筑样式的先驱，这种建筑样式不再强调空间表现，而是创造内部空间和结构的技巧。

菲利波·尤瓦拉（1678—1736年）

瓜里尼死于1683年。他死后，都灵的建筑发展出现中断，直到三十年后，1714年菲利波·尤瓦拉来到都灵。另外，尤瓦拉的建筑风格与瓜里尼有本质上的不同。

开始时，他与金匠父亲在墨西拿接受培训。接下来的十年里，

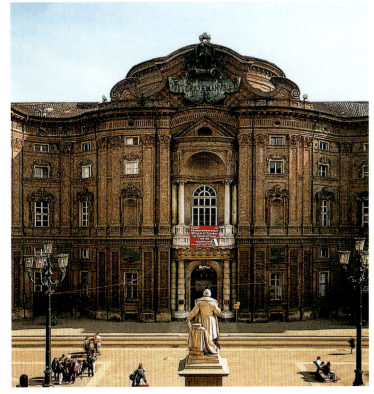

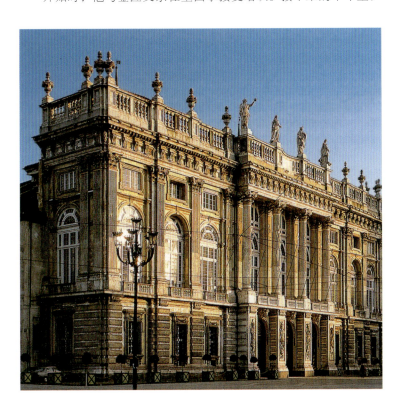

他待在罗马，他的老师丰塔纳让他忘记以前所学的所有知识，学习巴洛克后期学院古典主义风格。但是他在早期对卡比多广场充满想象力的翻新已经显示出一种独特的格调。自1708年为奥托布欧尼工作以后，尤瓦拉设计了很多具有创意的舞台布景。他在赢得由圣卢卡学院举办的建筑比赛——孔科尔索克莱门蒂诺比赛后，更是声名鹊起。

当尤瓦拉于1714年到达都灵时，他已经在整个欧洲非常出名，特别是在剧场布景方面。他在剧场工作的经历让他学会了使用各种技巧运用视角和采光效果。只要能实现预期效果，他不介意融合各种不同的风格和表现形式。在被正式任命为"宫廷首席建筑师"后，他随后设计了教堂、皇宫和市区街景，如卡米尼街和科尔索瓦尔多科间的街道（1716—1728年）与米拉诺街和埃马努埃莱菲利贝托广场间的街道（1729—1733年）。

他在每一项任务中均能采用恰当的建筑风格，其能力令人惊叹。例如，他在设计玛德玛宫时从凡尔赛宫中获得灵感，在修建苏佩尔加教堂时，采用了罗马元素。

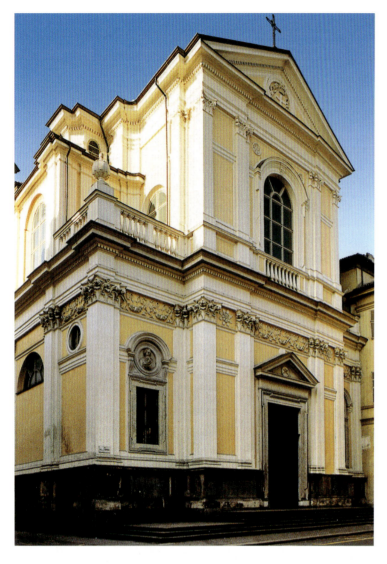

菲利波·尤瓦拉
都灵卡尔米内教堂（Chiesa del Carmine）
正立面与内景，1732—1735 年

下一页：
菲利波·尤瓦拉
都灵苏佩尔加教堂
1717—1731 年

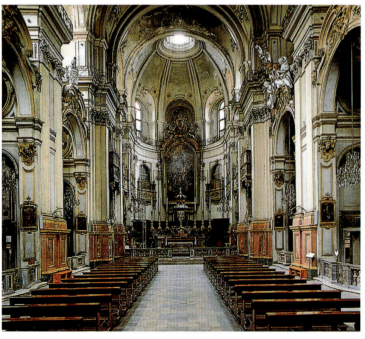

他迅速成为建筑师中的传奇人物，相继在葡萄牙、伦敦、巴黎和马德里工作，最后于 1736 年死于马德里。

苏佩尔加教堂（1717—1731 年）位于阿尔卑斯山山麓小丘对面的山丘之上，俯瞰着整个城市（见第 59 页图）。此教堂建于战胜法国的一场战役之后，既是一座还愿教堂，也是萨伏伊家族的陵墓。尤瓦拉采用了带柱廊的中心建筑，参照模型为经贝尔尼尼修缮后重新开放的万神殿。尤瓦拉采用了相同的办法。因为教堂所处位置较高且远离市区，因此他在设计中特别突出个人元素。圆墙特别高，柱廊很深。其恢弘大气让人回想起贝尔尼尼的圣安德鲁教堂。教堂的背景则让人回想起彼得罗·达·科尔托纳的圣母教堂。教堂两翼上建有塔楼，呈现出博罗米尼的风格，使其看起来更加高大雄伟。

萨伏伊家族的政治模式借鉴了法国宫廷。因此尤瓦拉在设计玛德玛宫（1718—1721 年）时借鉴凡尔赛宫就显得非常合适。玛德玛宫（见第 57 页，左图）位于中世纪城堡之前，正对皇宫，似乎主要用于国宾晚上进入舞厅前在此进行入场排队：只有巨大窗户背后的楼梯通向夸张的筒形穹顶下的广场。在这里，楼梯变成了舞台，就像剧场里一样。与凡尔赛宫的主厅式花园相比，玛德玛宫的主厅式正面更能体现其所强调的清晰简洁。

斯杜皮尼吉狩猎行宫（1729—1733 年）位于平地上，其平面图开阔且富于变化（见第 60—61 页图）。行宫的主要部分由风格简洁、用作服务房和马厩房的低矮建筑构成。它们构成行宫的框架和前台。椭圆型的阶梯状宴会厅从中间升起，外面环绕着楼廊。在中间，延伸着四个舞厅，形成十字形的手臂。此设计的唯一目的似乎在于创造一系列的舞台布景。乡村景色与宫殿外部的镜子与金叶形成反差，造成一种戏剧化的效果。就这样，风景成为幕布，宫殿内部成为舞台。皇室成员在此举行各种仪式。

卡尔米内教堂（1732—1735 年）高高的主中堂与同样高的小教堂通过"桥拱"隔开，形成一种用洛可可风格翻新哥特式教堂的印象（见左图）。靠近主中堂的墙体设计非常引人注目。三个小教堂的各个方向均环绕着高高的楼廊。伸进小教堂的"桥拱"看起来像悬在半空中。靠近主中堂的墙由高大的扶垛替代。只有博罗米尼在设计传信部宫的小教堂的墙面时采用了这种方式。

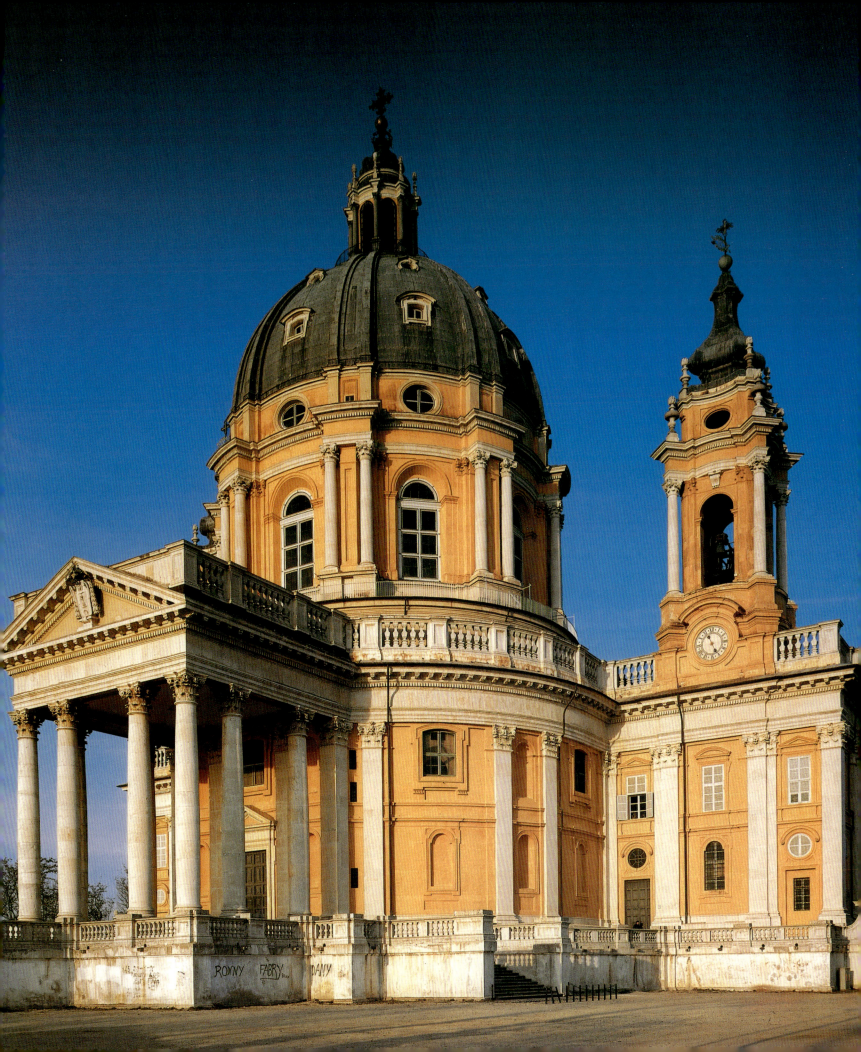

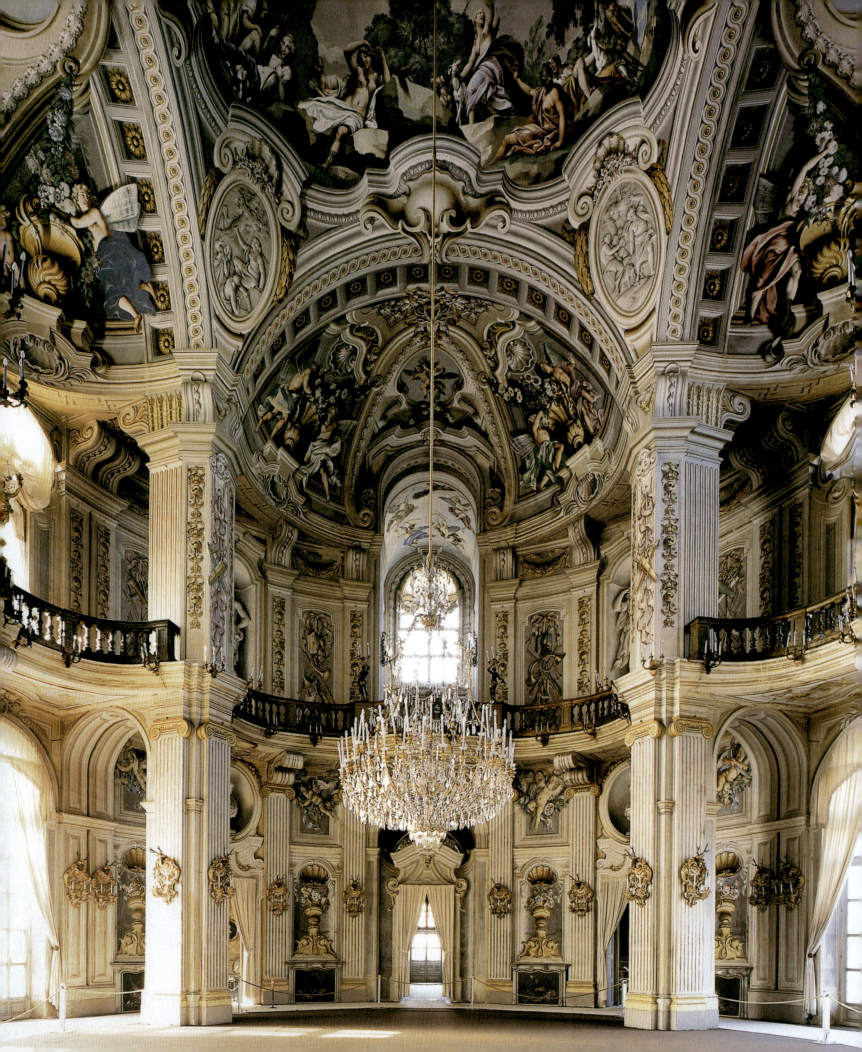

上一页：
菲利波·尤瓦拉
斯杜皮尼吉狩猎行宫
大厅，1729—1733 年

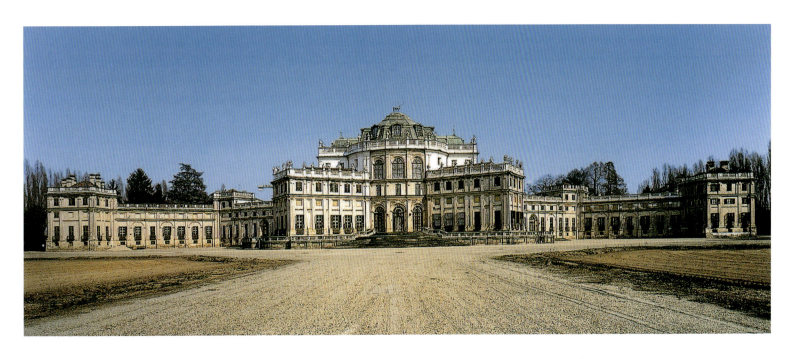

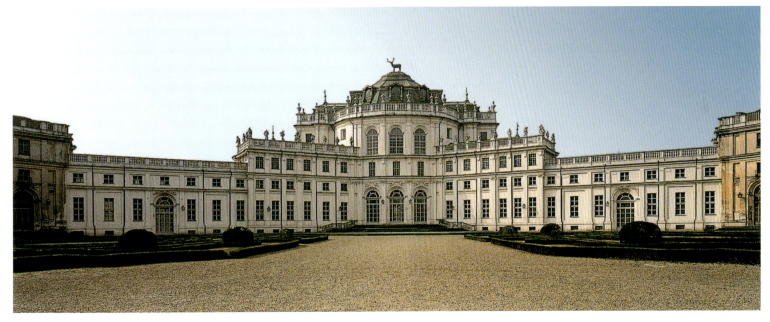

菲利波·尤瓦拉
斯杜皮尼吉狩猎行宫
外观与平面图，1729—1733 年

斯杜皮尼吉狩猎行宫建于平地之上，其平面图开阔且富于变化。行宫的主体部分包括服务楼和马厩，由线条十分简单的低矮建筑构成。它们构成行宫的框架和前景。椭圆型的台阶宴会厅从中间升起。

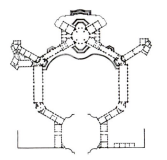

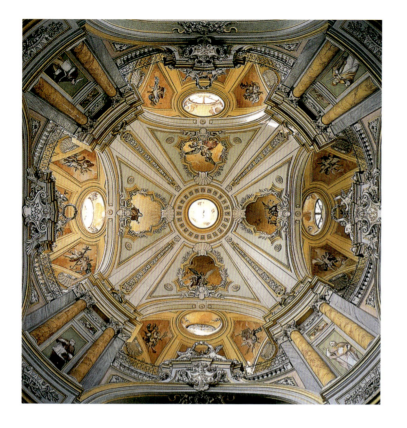

贝尔纳多·维托内（Bernardo Vittone）
布拉，圣基亚拉教堂（S. Chiara）
穹顶和内景，1742 年

尤瓦拉不顾文艺复兴时期的传统，在墙体设计上重新使用中世纪常用的风格，与米兰的圣安布罗焦教堂风格相似。他通过隐蔽的光源间接照亮小教堂内部，通过小教堂上的巨大开口照亮主中堂，此建筑思想令人惊叹。1729 年尤瓦拉为都灵大教堂设计了相似的方案，但未能付诸实施。这些均显示了他如何在主体结构内墙的设计上运用颠覆性的全新概念。

贝尔纳多·维托内（1705—1770 年）

贝尔纳多·维托内的作品融合了瓜里尼和尤瓦拉的成就。他也曾在罗马学习，并获得圣卢卡学院建筑比赛的第一名。后来他回到都灵，当时尤瓦拉的非凡设计——苏佩尔加教堂和斯杜皮尼吉狩猎行宫均已完工。他回来后，基廷会任命他发表瓜里尼的作品。这项工作使他对瓜里尼的作品有了更深的了解，后来他设计了一系列带集中式平面的教堂。同时，他试图将尤瓦拉充满想象力的建筑方法运用到普通建筑中。

他设计的圣基亚拉教堂（1742 年）结构紧凑，四个相同的小教堂呈圆形，围绕着大教堂。穹架由四根非常窄的扶垛支撑，从小教堂往中心看是两个垂直交叉的拱券，其上部深深切入穹架。下面部分用四种颜色装饰，只有圆顶为白色。另外，可透过穹架上四个巨大的开口看见绘有天使形象的第二层穹架。第二层穹架通过邻近窗户采光。其中有一个人工的穹架，似乎正被更高处的圣人和天使注视着。通过增加建筑的复杂程度表示尘世的有限与天堂的永恒之间的对比。维托内所著的建筑学论述中也可以看到这种思想。

尽管当时古典主义风格已经盛行于欧洲其他地方，但维托内还是忠实于巴洛克后期时的风格。他将古典主义风格与"不严肃、不协调"的建筑进行区分，并认为这是对博罗米尼与瓜里尼负责。

那不勒斯的巴洛克建筑发展

随着 1713 年乌得勒支和平条约的签订，西班牙王室失去了对意大利南部长达两个世纪的统治权。1734 年查尔斯三世的儿子加冕成为那不勒斯和西西里的国王，其统治时间到 1759 年止。他是一位较开明的君主。他的开明统治与 17 世纪的西班牙统治形成对比，对建筑发展产生了直接的影响。

在此期间，那不勒斯修建了大量的建筑，其中最出名的有卡波迪蒙特画廊博物馆、卡塞塔政府大楼、穷人之家大楼和格拉纳里。

科西莫·凡扎戈是 17 世纪那不勒斯最负盛名的建筑师。正如贝尔尼尼一样，他既是建筑大师又是雕塑家。他能极富想象力地同时运用各种建筑风格，其能力令人惊叹。他懂得如何融合手法主义后期与巴洛克鼎盛时期元素和严格的古典主义和如画美学效果。他在作品中

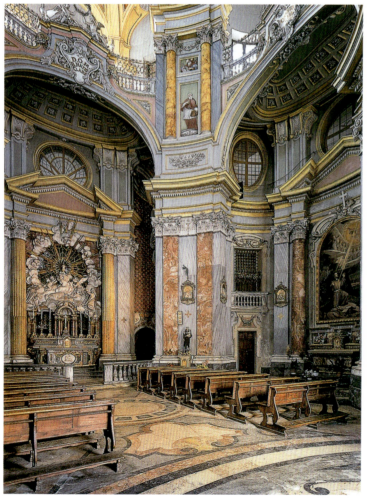

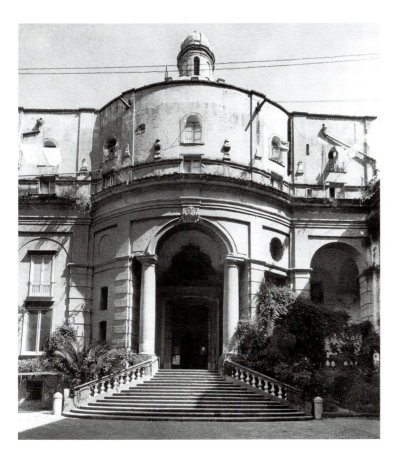

科西莫·凡扎戈（Cosima Fanzago）
那不勒斯埃吉齐埃卡圣母教堂（S. Maria Egiziaca）
正立面，1651—1717年

利用各种现有的建筑风格。但他后期的作品却非常简洁：装饰成为补充部分而非必要元素。凡扎戈死后，建筑发展呈现出两种趋势：多梅尼科·安东尼奥·瓦卡罗与费迪南多·圣费利切采用创新且非正统的建筑风格，但其优雅的装饰风格却与瓦尔瓦索里和拉古齐尼相似。

1750年，他们死后，国王把富加和万维泰利从罗马召集到那不勒斯。他们的建筑风格反映了巴洛克后期古典主义风格的理性主义。同时，基于艺术和手工艺的丰富装饰传统表达出社会变革的大胆理想。当时，赫库兰尼姆与庞贝古城的考古发现让整个欧洲的游客都涌向那不勒斯。1750年左右，那不勒斯政权首要关心的是如何资助城市的基础设施发展，有两个项目特别有趣：穷人之家大楼和格拉纳里。富加首先接到修建穷人之家大楼的任务，穷人之家大楼就像罗马的圣米歇尔大里帕港一样，是一个集收容所、圣殿与教育机构为一体的建筑。他计划修建一座规模宏大的建筑（见左下图），最长的正面长达350米。作为寝房的横向结构设计最为简单，与中间的教堂并列。1779年，富加还设计了格拉纳里。格拉纳里的设计非常简洁，包含一个公共粮仓、一个兵工厂和一个绳索厂，可以视作19世纪工业建筑的先驱。富加十分清晰地分析和解决了功能问题，引导了当时的社会潮流，并提供了新古典主义运动的基本原则。

路易吉·万维泰利（1700—1773年）

那不勒斯附近的卡塞塔皇宫是一座非常实用的纪念碑。其建筑师为路易吉·万维泰利，乌得勒支城一名画家的儿子。最初他也是一名画家，曾参加拉特兰圣乔尼凡尼教堂和许愿泉建筑的设计比赛，随后为教皇建造了一系列的实用性建筑，其中包括安科纳医院。在罗马，他完成了贝尔尼尼的基吉宫。

费迪南多·富加
那不勒斯穷人之家大楼
图纸原稿，1748年

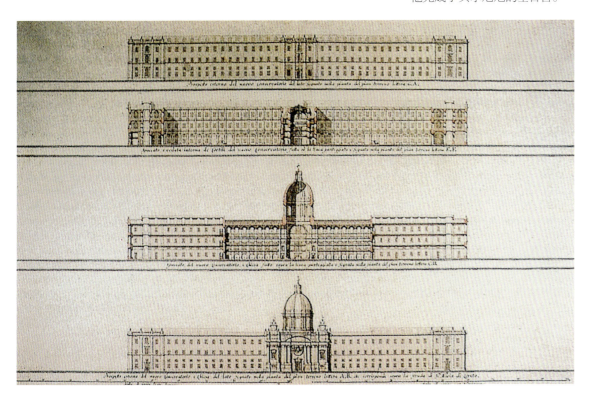

路易吉·万维泰利
那不勒斯，圣阿农恰塔教堂
(Chiesa dell'Annunziata)
内景、正立面与平面图，1762 年

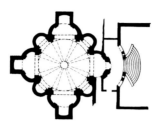

下一页：
路易吉·万维泰利
卡塞塔皇宫（La Reggia），1751 年
楼梯与正立面

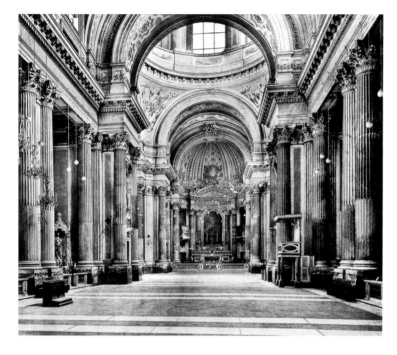

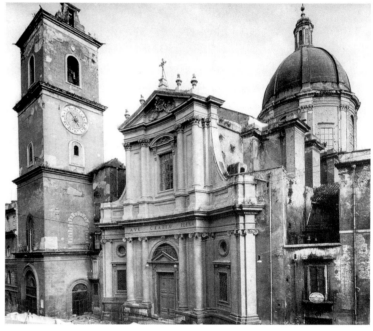

1751 年他受西班牙国王任命，修建卡塞塔皇宫和城市附近的区域。万维泰利习惯于在清楚了解建造要求后才进行设计。因此，他首先对皇宫的功用进行分析，并得出其功用与凡尔赛宫一致的结论，在于容纳所有的政府行政管理人员。他计划修建一座规模宏大的建筑（见第 65 页图）。两百个房间呈正方形，分布于四个庭院周围。中心包括一个巨大的柱廊（gran portico），从中引出四个楼廊。正面看起来是一个建立在高大的双底层之上的两层建筑。正面还有三个位于两端和中间的亭子。建筑师通过此种外部设计将建筑的内部结构和组织与正面区分开来。同时建筑元素直接遵循结构要求。这些元素提供一种将内部空间和景观按照仪式目的人为进行排序的框架。其模型为对角舞台，这种模型在由比比恩纳家族发明之后成为 18 世纪的主要建筑特点。因此，万维泰利在边角而非中间修建了四个庭院。但是他首先通过将整个建筑延伸至花园把人的视线引入无穷无尽的背景中，看起来像舞台布景一样。但这种舞台式空间的基本特点是纯粹古典主义风格的立柱。

几年后，即 1762 年，万维泰利奉命修建位于那不勒斯的圣阿恰塔教堂（见上图）。当时赫库兰尼姆与庞贝古城有重大的考古发现。因此我们能够更好地理解为什么圣阿农恰塔教堂的设计中明显带有古典建筑风格元素。平面图仿照 16 世纪罗马耶稣教堂中的建筑样式。中堂、侧堂和短十字型翼部呈长方形分布。十字交叉部与穹顶几乎位于中央。光线的运用也完全看不出巴洛克风格的痕迹：此处未采用巴洛克建筑中用隐蔽光源造成剧场效果的方法，因为巴洛克鼎盛时期的教堂使用背面衬光的方式投射光线。与卡塞塔皇宫的中央大厅相同，穹顶上的光线落到带凹槽的立柱上，然后反射到附近的小教堂中。修建此教堂的目的不在于说服人们信教，而是举行各种宗教活动。万维泰利的宗教建筑明显体现出启蒙运动时期的思想。

威尼斯的巴洛克建筑发展

在整个 17 世纪，威尼斯的建筑与帕拉迪奥及其继承者紧密相关。因此，与罗马、都灵或那不勒斯相比，威尼斯最早进入 18 世纪的新古典主义时代。

泻湖中的防御工事和相对独立的几个城区使得威尼斯的地形条件非常独特，因此无法修建规模宏大的巴洛克建筑。

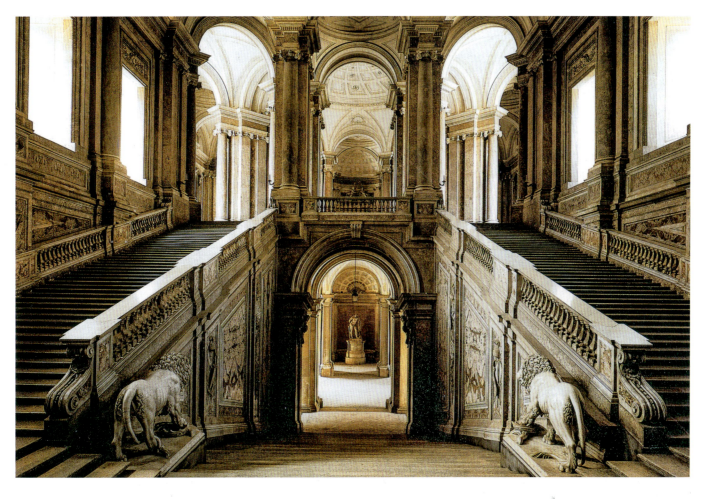

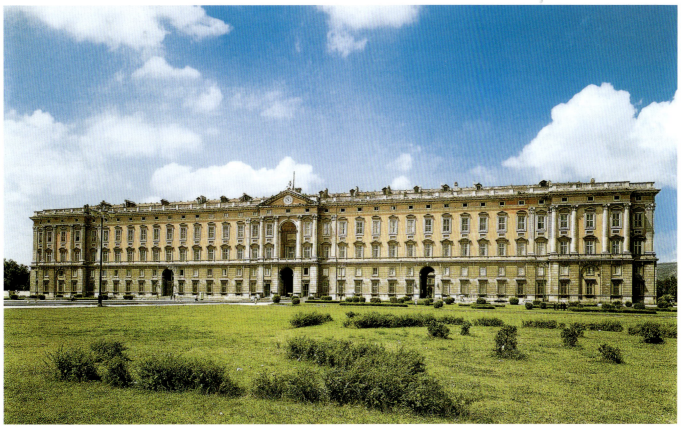

巴尔达萨雷·隆盖纳（Baldassare Longhena）
威尼斯，安康圣母教堂（S. Maria della Salute）
始建于1630年或1631年
内景、平面图和截面图

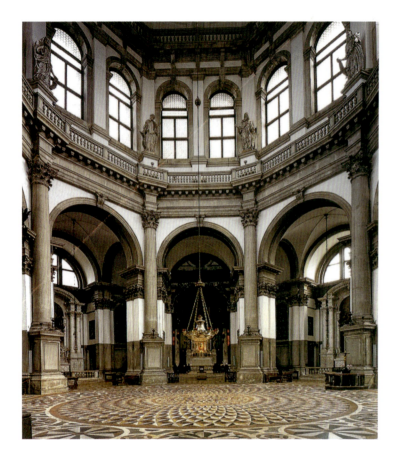

帕拉迪奥在设计连接第一个城区——里阿尔多的桥时，不得不考虑这些独特的因素。建造水上建筑的传统和威尼斯的地平线让巴洛克式风格的建筑师非常为难。但帕拉里迪奥在设计教堂时找到了解决方案。泻湖湖面上矗立着圣乔治马焦雷教堂和雷登特教堂，其正面为文艺复兴后期的古典主义风格，高耸陡峭的穹顶与拜占庭建筑风格类似。这成为17世纪教会建筑的原型。威尼斯宫也同样遵循这一传统。几个世纪以来，平面图和立面图均未改变，只在16世纪重新设计了正面。圣米凯利和圣索维诺设计的正面巧妙运用了威尼斯水上的光线，并在后来成为一种几乎固定的模型。另外，泻湖的底土要求其上的建筑必须采用轻型砖结构和木穹顶。

但是，帕拉迪奥的作品在另一方面也显得意义重大。在17世纪，人们反复重印和分析他的理论著作。他根据维特鲁维奥的观点提出威尼斯的建筑设计必须符合当地的特殊地形条件，并且得到卡洛·洛多利的赞同。洛多利否决了以前所有不符合结构、功能和环境要求的方案。理性结构这一绝对原则成为威尼斯与其他地方的新古典主义风格的主要不同之处。

巴尔达萨雷·隆盖纳（1589—1683年）

与这一趋势相悖的最重要的一个例子为巴尔达萨雷·隆盖纳设计的安康圣母教堂（见左图和第67页图）。隆盖纳师从斯卡莫齐。他同时借鉴帕拉迪奥的作品。因此，他的设计并非主要关注空间设计的预想概念，而是分析相关的具体环境和功能问题。他奉命修建一座还愿教堂，庆祝瘟疫的结束。隆盖纳相应地设计了两层。第一层是用回廊和小教堂连接起来的八角房，而第二层为长方形，带有两个后堂，主要用作感恩活动。最有名的部分当属朱代卡岛对面通向大运河的出口处。隆盖纳设计出一种位置较高的中心建筑物，与周围环境特别是圣马可教堂、圣乔治马焦雷教堂和雷登特教堂的穹顶相衬。这些教堂均有两个带木框架的穿架以减少重量，且无拱肋。放射状小教堂的外墙在视觉上与巨大的涡旋形装饰相衬，这些外墙同时作为圆墙与穹顶的支柱。

内部设计在很多方面也同样遵循威尼斯的传统。灰色和白色的建筑元素直接源自帕拉迪奥。其目的不在于突出承重结构，而是将人们的视线转向旁边的建筑物。因此，扶垛的白色部分引导人们关注上面的空间，而各个开口附近的灰色部分则强调中心建筑物。立柱上的装饰令人耳目一新。这些装饰并不是一直延伸到圆墙之上，而是在支柱结构上变成基座放置先知的雕像。因此立柱变成加固圆形空间的独立结构。同时八角房非常突出，与圣坛的连接则不那么明显。只有唱诗班席入口处的独立立柱和圣坛本身可以体现出这一连接。教堂入口是整个设计的核心。以这一观察点为中心，隆盖纳设计了一系列清晰的景观。这种印象顺序上的帕拉迪奥风格特别明显。但同时，圣卡洛教堂和圣卢卡玛蒂娜教堂内部设计中明显体现出一种具有内部连贯性的罗马巴洛克风格。

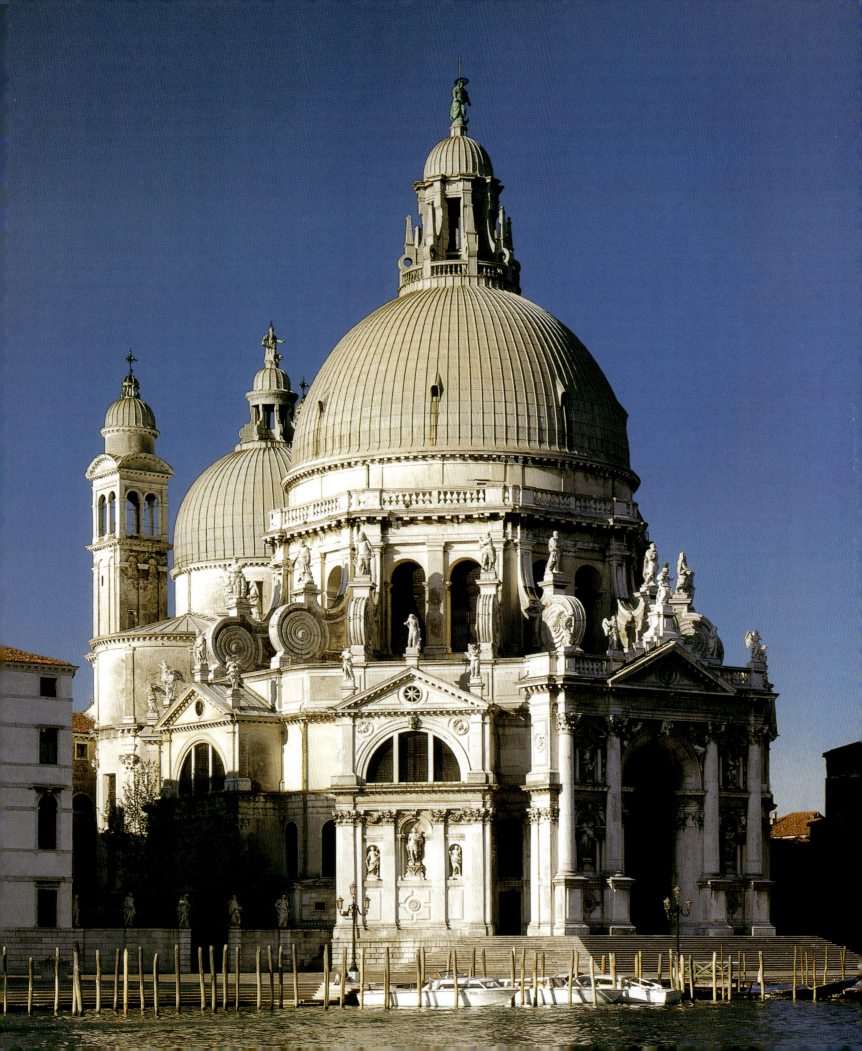

巴尔达萨雷·隆盖纳
威尼斯，圣乔治马焦雷教堂
楼梯，1643—1645年

上一页：
巴尔达萨雷·隆盖纳
威尼斯，安康圣母教堂
始建于1630年或1631年

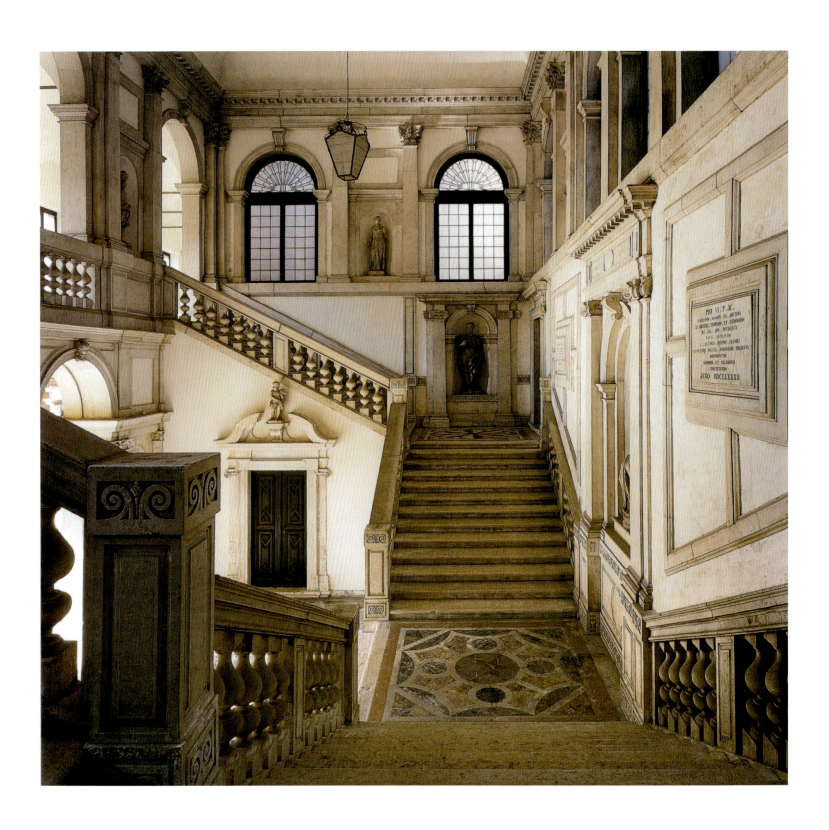

托马索·泰曼扎

威尼斯，玛达莱娜圣母教堂

正立面，1748—1763年

右图：

乔瓦尼·安东尼奥·斯卡尔法罗托

威尼斯，圣西蒙朱达教堂

正立面与平面图，1718—1738年

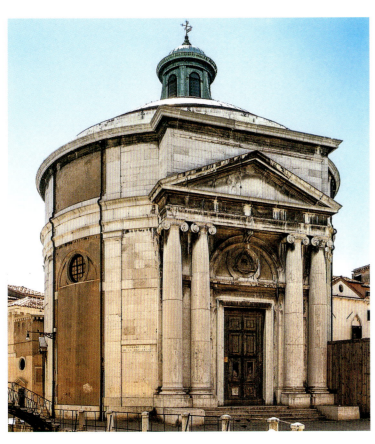

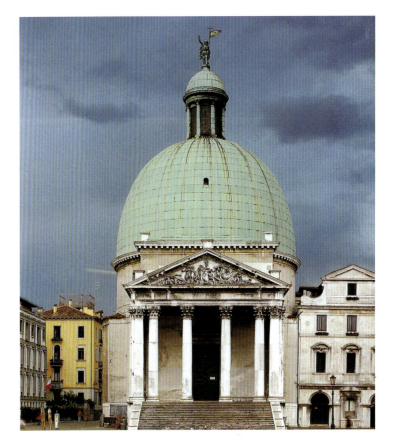

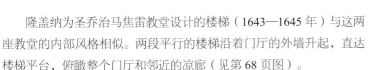

　　隆盖纳为圣乔治马焦雷教堂设计的楼梯（1643—1645年）与这两座教堂的内部风格相似。两段平行的楼梯沿着门厅的外墙升起，直达楼梯平台，俯瞰整个门厅和邻近的凉廊（见第68页图）。

　　1652年隆盖纳开始建造佩萨罗府邸（见第70页图）。粗琢底层上升起两层由立柱隔开、装饰更加精美的建筑。装饰随着高度的增加而越来越繁复。看起来隆盖纳似乎想通过增加采光面与深凹进去的窗口中的阴影形成对比。

　　帕拉迪奥传统在18世纪初期就已完全成型。其第一个例子为安德烈·蒂拉利设计的圣尼科洛达托伦蒂诺教堂正面（1706—1714年）。此处的设计，特别是柱廊明显受到维特鲁维奥的影响。

　　乔瓦尼·斯卡尔法罗托设计的圣西蒙朱达教堂（1718—1738年）成为早期新古典主义发展的重要里程碑（见上左图）。该教堂同样以万神殿为模型。柱廊和通向门廊的阶梯明显源于古代寺庙，但建筑本身却窄而高。

　　木制的双穹顶仍然源于拜占庭——威尼斯传统。内部设计同样借鉴了万神殿，但此处的平面图与安康圣母教堂相同，都增加了一个圣坛。尽管并不是真正的新古典主义风格，但该教堂的建筑方法却属于帕拉迪奥式。乔治·马萨里的作品中也有大量的帕拉迪奥线条，经典例子为葛拉西宫（见第71页上图）。为了消除光影之间的对比，宫殿的正面毫无装饰。相反，建筑师让窗轴相互交替并保留正面中的威尼斯传统元素。

　　在乔治·马萨里修建葛拉西宫的同时，托马索·泰曼扎正在修建玛达莱娜圣母教堂（1748—1763年，见上右图）。泰曼扎曾出版卡洛·洛多利的理论著作，并且是巴洛克风格的强烈反对者——米利齐亚的朋友。他的作品是基于斯卡尔法罗托设计的圣西蒙朱达教堂，但同时提出了批评意见并进行修改。他减少了柱廊，但最主要的变化还是在于去掉了穹顶，这是对古代建筑的古典主义标准的坚决回归。

巴尔达萨雷·隆盖纳
威尼斯，佩萨罗府邸，1652—1710 年

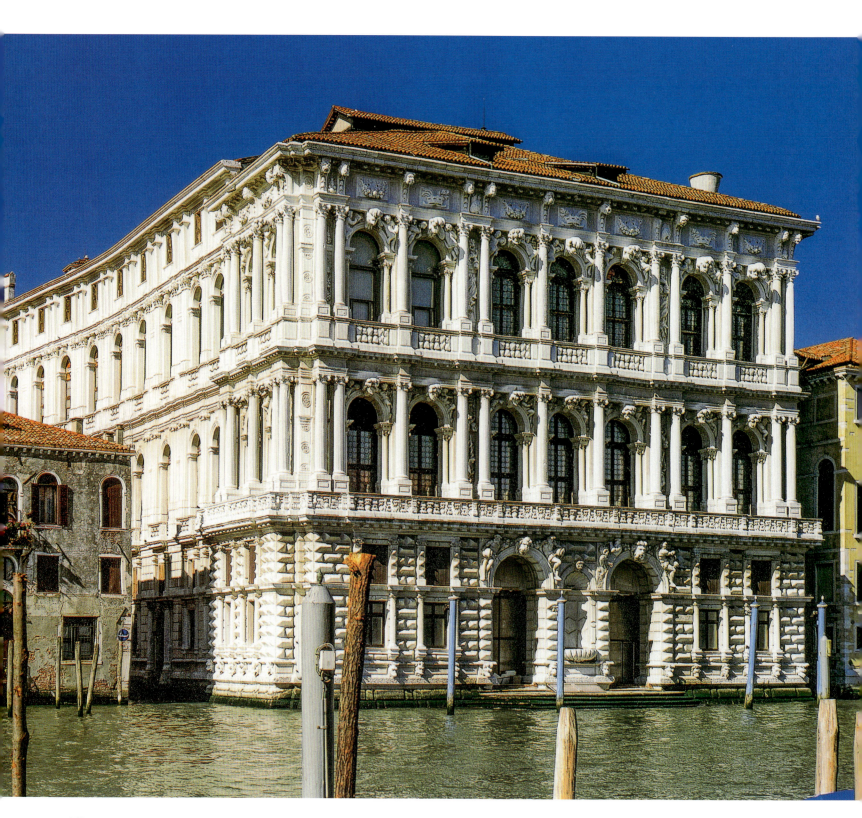

乔治·马萨里
威尼斯，葛拉西宫，始建于1749年
正立面

弗朗切斯科·马里亚·普雷蒂（Francesco Maria Preti）
斯特拉（Stra），比萨尼别墅（Villa Pisani），1735—1756年
别墅正立面

弗朗切斯科·马里亚·普雷蒂在设计位于斯特拉的比萨尼别墅时，借鉴了帕拉迪奥的奥安蒂卡别墅，例如正面中央的寺庙式建筑。但是，与帕拉迪奥的别墅相比，比萨尼别墅的绝对面积完全不同。导致面积不同的原因在于宫殿式建筑的影响不同。在靠近花园一侧的阁楼上增加了一整层，也属于这种情况。

71

下一页：
乔瓦尼·巴蒂斯塔·皮拉内西
罗马，普廖拉托圣母教堂
正立面，1764—1768 年

从普廖拉托圣母教堂（S. Maria del Priorato）
后面花园中的花棚架看圣彼得教堂穹顶

乔瓦尼·巴蒂斯塔·皮拉内西所见的"轻盈之城"（The Thin City）（1720—1778 年）

基于此，我们现在应先回到罗马。第一个问题是罗马的巴洛克艺术如何影响其居民的思想，以及居民的思想如何反过来影响该城市中的建筑。罗马，即芝诺比亚的建设是一系列单独活动而非整体规划的结果。这些单独活动在本质上常常相互矛盾。他们的建筑思想和语言为巴洛克和古典风格，而建筑方式则既参照了剧场，又是对古代建筑考古学般精确的重建。

正是这种相互矛盾的多样性使得巴洛克建筑具有令人惊叹的一致性。作为当时最令人瞩目的艺术家，皮拉内西的作品显示出从巴洛克到新古典主义的过渡时期内的建筑和城市面貌。

甚至他所接受的培训也包含这两种明显矛盾的建筑元素。他出生于威尼托，并在家里接受了石匠和水利工程的实用技巧的培训。他在精确细致分析和文件编制方面的惊人天赋在罗马与乔瓦尼·巴蒂斯塔·诺利和朱塞佩·瓦西齐名：其中乔瓦尼是 1748 年罗马设计图的创作者，朱塞佩是当时最有名的风景画家。随后，皮拉内西与卡纳莱托在威尼斯待过一段不长的时间，并熟悉了卡洛·洛多利的理论。后来，皮拉内西主要关注如何增强城市的剧场性和加强对古代建筑的科学研究。

巴洛克城市巧妙地运用了从古代建筑中承袭下来的戏剧艺术。宗教与政治游行和节日都借鉴了剧场。正如剧场中一样，布景用便宜的木头搭成，这些木头同时保证布景符合建筑规范。另外，巴洛克时期的建筑大师们旨在根据游行和节日的视觉体验建造他们的建筑，并以自己的名义将其转变成一种表演。因此，1665 年为教皇亚历山大七世雕刻的城市景观系列取名为"现代罗马新剧场"（Il nuovo teatro. di Roma moderna），而 1682 年卡洛·埃马努埃莱奉萨伏伊之命收集的城市设计图取名为"萨伏伊国剧场"（Theatrum statuum Sabaudiae）就不是一个巧合。

皮拉内西设计的城市和建筑则更具剧场性。他用戏剧和诗作雕版中的主题，用风景如画的著名废墟作为主要题材。他使用的建筑方法和技巧基本属于巴洛克后期的风格。这主要体现在夸张的比例和大量使用对角上，反映出对角舞台的影响。皮拉内西设计的卡塞利（Carceri）似乎来源于同一巴洛克剧场的舞台布景（尽管它们因为同样的原因被视为原始浪漫主义风格）。

他的建筑作品，特别是所设计的普廖拉托圣母教堂（1763—1768 年）也与此相似。为装饰精美的教堂正面所设计的广场和花园迷宫（见第 73 页图）、内部装饰和圣坛（见第 75 页图）体现出来源于考古发现的奇特组合，但它们的布置却非常有效。

皮拉内西同时是一个谨慎的考古学家。他将赫库兰尼姆的考古发现整理成最为精确的文件，并整理了哈德良别墅设计图，其整体精准性在此后的一百五十年内无人能与之媲美。

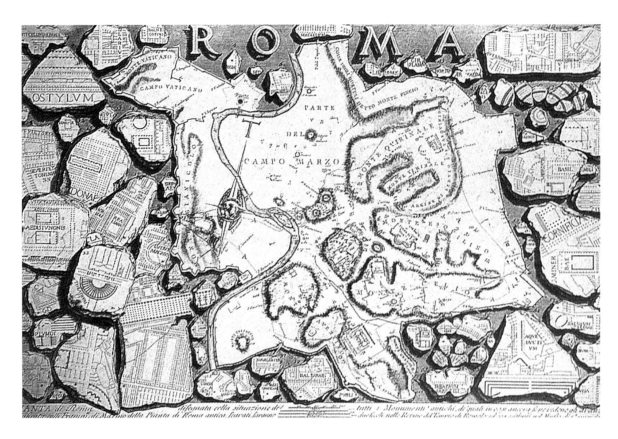

乔瓦尼·巴蒂斯塔·皮拉内西
《罗马大地图》修复
摘自自第一卷《古罗马古物》
(Le Anticbità Romane)
罗马，1756年，插图 II

在持续进行的与古代建筑有关的辩论中，皮拉内西扮演了主要角色。他参与当时的希腊罗马争论，使得该争论越来越激烈。他强调古罗马艺术和建筑的盛行情况，并声称古罗马艺术和建筑优于希腊艺术和建筑。首先，他提出古人，特别是古罗马人为现代建筑提供了原型，研究古代建筑的实用性毫无意义，甚至无聊，根本不存在完全符合逻辑的寺庙建筑。对此有两种假设：古代生活方式已经结束；只能在废墟和碎片中寻找古物，理论依据不可能得以恢复。最后，皮拉内西在自己的著作《狂想曲》（Capricci）中提出历史仅存于绘画、雕刻和想象中。这一背景可以解释为什么他在设计普廖拉托圣母教堂时为实现建筑上的剧场性使用了完全相反的技巧。圣坛前面过多地参考了古代建筑，圣坛背面减少到仅剩基本骨架。

皮拉内西在最重要的研究罗马的著作《罗马的宏大与建筑》（Magnificenza ed Architettura de' Romani）中融合了剧场布景理论和对古代建筑的研究。他通过将奇异的布景元素加入设计中，使建筑背景立刻成为基本法则。但是，这也毫无疑问地证明皮拉内西曾经非常仔细地研究过古代城市形态，并将其用作设计依据。唯一保存至今的罗马古地图的几块剩余碎片——大理石的《罗马大地图》可以证明这一点。是否可以将罗马城的规划简单看作是对昔日盛况的分析与怀念？首先罗马被定义成居民在17世纪和18世纪的理想生活之地，当时没有其他哪座城市能与之相比。罗马毫无疑问地对皮拉内西想象的世界产生了全面的影响。另一方面，皮拉内西通过想象和热情虚构出来的新罗马，尽管其比例毫无疑问被夸大了，但是还有比这更详尽的描绘吗？

乔瓦尼·巴蒂斯塔·皮拉内西
战神广场（Campo Marzio）
摘自《古罗马战神广场文物地图》
(Campus Martius Antiquae Urbis Romae)
罗马，1762年，插图 V

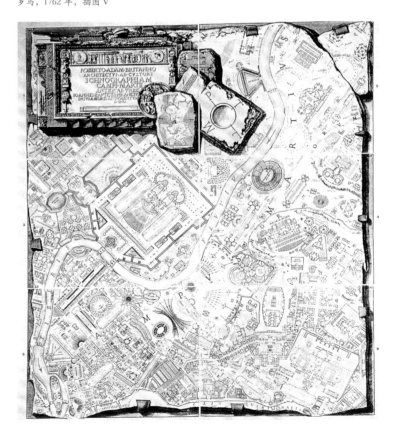

乔瓦尼·巴蒂斯塔·皮拉内西
罗马，普廖拉托圣母教堂
祭坛，1764—1766 年

乔瓦尼·巴蒂斯塔·皮拉内西
普廖拉托圣母教堂内祭坛的设计图纸

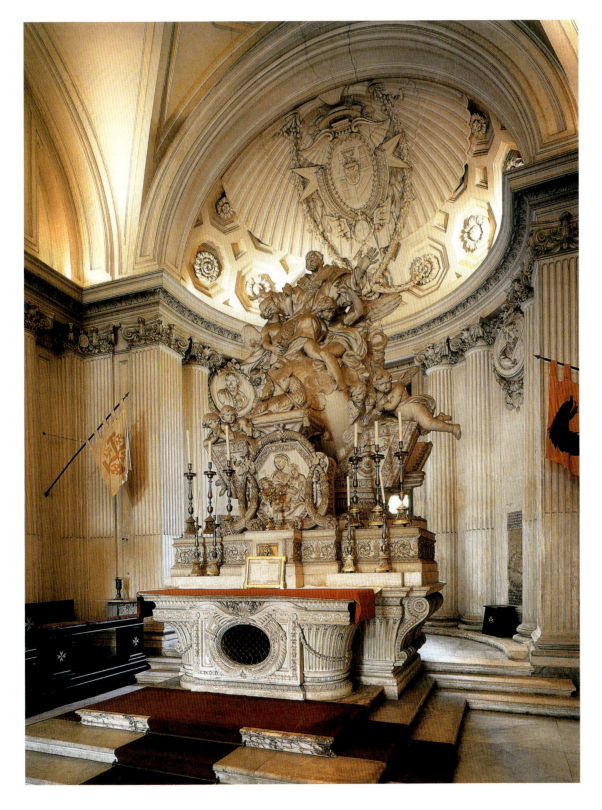

埃伦弗里德·克卢克特

巴洛克时期城市规划

在前一章中，我们已经介绍了罗马的巴洛克艺术发展受到教皇建筑政策的影响程度。现在我们将在该时期欧洲城市建设的背景下讨论罗马和都灵的城市发展过程中最重要的特点。

巴洛克城市建筑设计是建立在城市文艺复兴思想基础之上的，即城市必须符合整体秩序与和谐的原则。巴洛克时期的街道、广场和建筑之间的关系具有戏剧化色彩，因此长方形街道规划常常没有使用规则。

城市建筑设计可以定义成两个不同的方面，一是城市的整修与扩建，二是新城建设。其中最有影响力的城市规划活动为多梅尼科·丰塔纳于1595年奉教皇西克斯图斯五世之命重新规划罗马城。为了留够足够的空间修建古代的大型建设项目，街道由城市边缘向市中心扩展，并尽可能相互连接。各条街的尽头均为带大型广场的建筑物或建筑群，同时这些元素成为该城市的亮点。通过这些建筑或建筑群将城市分为各个区，并逐渐扩展成一个相同的整体。在视觉连接和布局思想发展的过程中，方尖碑的使用也是一大特点。

为政治目的大肆扩张城市时所面临的问题，在罗马旧城和都灵伦巴底教区的扩建中体现得非常明显。菲利波·尤瓦拉于1714年奉国王维托里奥·阿米迪欧之命以旧道路网系统为基础扩建城市（见右图）。城市扩建按规划从古老的市中心向外进行，因星形的防御工事而呈现为杏仁形。

除了罗马和都灵主要是因为政治原因扩建外，其他很多城市是因为战争而重新规划。莱茵的新布莱萨赫堡垒在一个方面显示了城市建设与土木工程相互交织。它建于1697年，并取代了在里斯维克和约中丧失的桥头堡——老布莱萨赫（见第77页，左中图）。

迄今为止最负盛名的堡垒工程师，法国军队建筑师塞巴斯蒂安·勒普雷斯特雷·德·沃邦侯爵（1633—1707年）根据当时最先进的军事思想设计了此工程项目：防御工事为星形，包含三段包围着城市道路的环形围墙和堡垒，其中央为正方形的开阔空地。德沃邦在进行整体城市规划时，从公共建筑到正面装饰都严格遵循实用主义原则。

德国西南部的很多村庄、城市、城堡、修道院和城镇在巴列定奈特继任战争（1688—1697年）、土耳其战争（1663—1739年）与西班牙王位继承战争（1701—1714年）中化为灰烬。如巴登—巴登（Baden—Baden）地区的新宫殿（Neues Schloss）和杜尔拉赫（Durlach）地区的卡尔斯伯格（Carlsburg）均于1689年大部分毁于法国人之手。卡尔·威廉于1709年就任总督，当时他年方三十，对投资重建城市相当不理智。他渴望得到莱茵河沿岸的平原，计划在哈特沃德（Hardtwald）修建一座豪华的宫殿，1715年7月17日，即西班牙王位继承战争结束一年之后，他安放下八边形塔楼的地基石。城市据此而建成扇形，像太阳光线一样环绕着贵族宫殿。援引他的话说，他希望能将城市建成"未来的灵魂安乐窝"。仅在两年后，卡尔斯鲁厄（即查尔斯的安宁之地）升级为该邦国的首都。1722年到1724年，该市得到更多特权，来自德国各地的人搬到卡尔斯鲁厄定居。

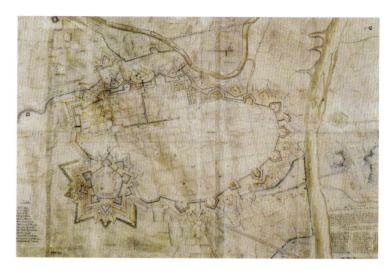

都灵规划图，始于18世纪
都灵国家档案馆

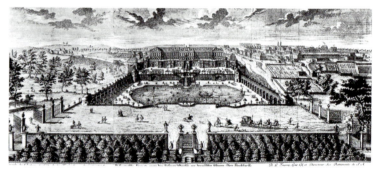

路德维希堡（Ludwigsburg）
乔瓦尼·多纳托·弗里索尼，扩建规划图，1721年

曼海姆城市规划图，约1750年
1. 宫殿
2. 基督教堂与大学
3. 阅兵场
4. 市场
5. 市政厅与教区教堂
6. 归正教堂
7. 内卡河门（Neckar gate）

卡尔斯鲁厄城市规划图，1780年
1. 宫殿
2. 宫殿场地
3. 天主教堂
4. 市政厅
5. 路德教堂（即现在的金字塔）
6. 归正教堂（即现在的"克莱娜教堂"（"Kleine Kirche"））
7. 林克谢姆门（Linkesheim gate）
8. 米尔伯格门（Mühlberg gate）

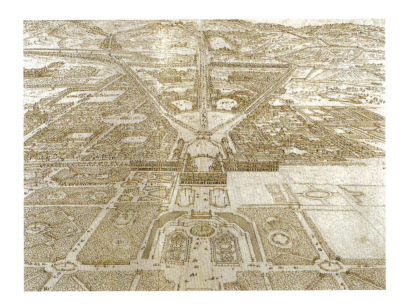

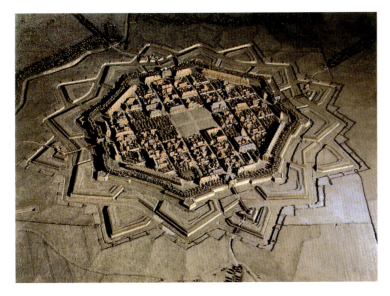

皇宫的修建经常与城市规划相关。在路德维希堡，修建皇宫的同时也在发展城市（见左上图）。约翰·弗里德里希·内特于1709年制作出第一份规划图。为了吸引从事"贸易、制造、艺术和手工业"的人在此定居，公爵承诺十五年内免费给予市民们建筑场地和建筑材料。弗里索尼1715年设计的城市规划图中，包含一个宽阔的正方形市场，四周围绕着拱廊。他仔细区分了主道和边道并确保建筑用地宽敞开阔。全欧洲的统治者们均将凡尔赛宫视为最完美的宫殿原型（见右下图）。

皇宫、市区、公园的统一性及与周围辽阔风景的协调性成为一种秩序的范例，被所有野心勃勃的统治者进行适当的模仿。皇宫的位置及其延伸范围宽广的两翼成为关注焦点，将花园与市区隔离并包围起来。市区正视图包括道路、街道和胡同网，呈星形，由皇宫向外发散。

最后要提到的是另外一种风格的城市，其规划与人文主义思想紧密相关：理想的城市。在文艺复兴时期的意大利，乌迪内附近的帕尔

凡尔赛宫，总体规划及城市全景
按伊斯拉埃尔·西尔韦斯特雷
（Israel Silvestre）的设计制作的雕版
17世纪末

左下图：
新布莱萨赫
地形图，1706年
巴黎博物馆地形图（Musée des Plans—Reliefs）

马诺瓦、皮恩扎教皇城和萨比奥纳达被称为理想的城市规划。这些理想理论的小册子、罗马的规划图出现在各种试验均开始出现的新世界中，甚至为德国北部的新城市开辟了新的大道。1621年，戈托尔夫的腓特烈三世希望收容来自荷兰的异端分子，同时寻找贸易中心，因此在艾达河与特伦纳河间的什列斯维格—荷尔斯泰州建立起一座以他命名的城市——弗里德里希施塔。该城市呈长方形，两旁种满绿树的大运河穿城而过。这就是所谓的理性规划，是典型的专门为宗教难民修建的城市。

罗马的规划图显示，广场的布置在城市规划中至关重要。在文艺复兴后期与巴洛克早期，人们更喜欢放射状的布局或将各边围绕起来的广场，如人民广场和巴黎的王宫广场，而巴洛克时期的城市规划则更倾向于一系列的广场，融合各种不同的空间。在1752年到1755年间，建筑师埃雷·德科尔尼为南锡设计了三个广场连接新城和旧城。

18世纪，自查尔斯二世待在温泉区后，英格兰南部城市巴斯（Bath）的重要性凸显。在对旧城改造以后，计划对附近的城区进行"规范"和重新布局。围绕着三条主干道修建了三个主要的建筑：盖尔街、圆形广场与皇家新月楼。后来南边又增加了皇后广场（见第178页，下图）。建筑师老约翰·伍德·埃尔德和小约翰·伍德·埃尔德为此城市的设计耗费了近半个世纪（1725—1774年）的心血并取得了突出的成就。

他们在城市西边修建了一个圆形广场（1754年），并与后来修建的皇家新月楼（1767—1775年）相连。皇家新月楼呈半圆形，带三十座阶梯式房屋的三角拱券形成一个单独的正面，朝南面对着开阔的公园和草坪（见第178页，上图）。在这几幅几何平面图中，有一种将园林景观连接起来的感觉。皇家新月楼所处位置较高，俯瞰着埃文峡谷。楼下的公园与通向下面市区的露台相交。建筑师在建筑物各个部分的后面均建有大量的花园，旨在形成一种"微型"园林体验。

自然与城市规划之间的联系非常独特，在一定程度上明显体现出中产阶级的诉求。缺少主导性建筑和在非对称城市建筑的基础上增加中产阶级的住宅，更多的是满足普通人民而不仅仅是巴洛克时期君主的需求。

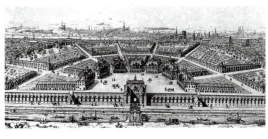

巴黎王宫广场
（Place de France 项目）
C. 沙蒂永
（C. Chastillon）之后
始建于17世纪

芭芭拉·博恩格赛尔（Barbara Borngasser）

西班牙和葡萄牙的巴洛克式建筑

历史背景

与其他地方一样，伊比利亚半岛也在17世纪和18世纪上半叶进入了巴洛克时代。然而，半岛上的巴洛克文化与先前的文艺复兴、手法主义时代，以及后来持续几十年的启蒙运动却没有明确的界线。造成这种现象的原因是一些强大的因素所产生的广泛影响，比如哈布斯堡王朝的支持，或者说之后学院派对艺术革新的阻挠。不过，正是由于文艺复兴与随后持续几十年的启蒙运动中存在这些不是非常纯粹的西班牙或葡萄牙文化因素，我们才能更为仔细地审视让巴洛克风潮席卷伊比利亚半岛的诸多历史因素。

1492年，格拉纳达被攻陷，标志着收复失地运动结束，伊比利亚半岛又再次回到基督教的统治之下。同年，哥伦布受西班牙国王派遣，发现了美洲新大陆。而葡萄牙很早前就已经在非洲沿岸开拓了殖民地，并且也在探寻通往印度的海上航线过程中刚登上今天所谓的巴西。两国遂签订托尔德西里亚斯条约（1494年），将这些地区（当时称为新世界）瓜分，划出自己的势力范围。一朝一夕之间，伊比利亚半岛上的这两个国家已然成为世界霸主，一直到持续到现在，这也着实超乎人们的想象。

在16世纪期间，大量精神资本和物质资本都是在此情形下创造的：西班牙国王以罗马天主教会的名义实行统治，教会则为国王在西班牙国内和殖民地的所作所为实施辩护，为捍卫皇权提供实际帮助。包括方济各会、多明我会，尤其是耶稣会在内的各个修会，将西班牙哈布斯堡王朝推崇的天主教信仰广泛传播到世界各个角落。1563—1584年，菲利普二世建成埃尔·埃斯科里亚尔修道院，将其作为这一神圣王国的象征与标志。

1561年，他又下令在半岛中部一个当时还名不见经传的小地方——马德里——修建王宫，作为未来的首都。1560—1640年，在吞并葡萄牙之后，西班牙统治着整个伊比利亚半岛、中南美洲各殖民地区以及亚洲和非洲的多个地区。但是，这两个宗主国在组建有效的政府、开采在殖民地发现的矿藏、派遣传教士教化"异教徒"、特别是对外关系方面，面临着几乎难以逾越的组织和思想障碍。同时，国内的政治冲突此起彼伏，让整个"黄金时代"矛盾重重。

然而，菲利普二世的继任者——菲利普三世和菲利普四世，却充当了艺术的庇护神，后者尤甚。他们将许多像贝拉斯克斯、鲁本斯这样的艺术家召入宫廷、兴建宫殿，促进了美术和科学的整体发展。不过，严重的经济和社会动荡却动摇了他们的统治。

虽然西班牙将各殖民地的大量财富输入本土，但事实证明，这些财富并未用于造福整个国家，而是用在了打仗上，比如镇压葡萄牙和加泰罗尼亚的叛乱、与法国在比利牛斯山展开的战争以及与荷兰在巴西展开的战争。这一世界帝国的行政管理效率奇低，低到无可救药，且经济萧条（17 世纪时，西班牙曾经四次宣告破产）、人口下降。宗教裁判所为了保持信仰的纯粹，贵族阶级为了维护血统的纯正，造成国家自身消耗了大量生产资料。对摩里斯科人的驱逐以及因此所导致的各类技术工种的衰退就是这种自残式行为的一个恶果。

直到 18 世纪，欧洲西南部比利牛斯山地区取得和平，波旁家族的菲利普五世即位之后，西班牙局势方才得以稳定。贵族阶级和神职人员风光不再，贸易和商业随着中产阶级的兴起而得以复苏。而基础设施的改善和矿产的开发则意味着新的经济增长点和早期工业生产中心的形成。与此同时，具有鲜明地方特色的文化中心也开始出现。另一方面，宫廷则效仿法国。在美术领域，1760 年左右，学院派发生了根本性转变，新古典主义风格崛起。巴洛克时代似乎行之将尽。

评论家眼中的西班牙巴洛克式建筑

16 世纪晚期和 17 世纪被称为西班牙的"黄金时代"。贝拉斯克斯、苏巴朗的画作，洛佩·德·维加、卡尔德隆的戏剧，都被誉为欧洲巴洛克时期的最高成就。相比之下，同时期的建筑大多还沉浸在营造像旅游手册中的建筑一般的老一套幻想当中。在埃尔·埃斯科里亚尔修道院建成之后，到"天才建筑师"安东尼奥·高迪在 19 世纪末崭露头角之前，就连颇为正式的出版物都给人一种西班牙建筑出现真空期的印象，葡萄牙情况更糟。这一时期，两国都没有自己的一流建筑诞生。

伊比利亚半岛的巴洛克式建筑在海外却格外受宠，遍及伊比利亚美洲国家、非洲和亚洲的边远地区，发展成为一种适应性强、又充满生机的建筑形式。在输入拉丁美洲的众多文化元素中，建筑所产生的影响仅次于语言。无论是公共、行政建筑所代表的社会学、政治学属性，还是传教站、修道院、教堂的布局所代表的宗教属性，建筑作为一种具体意识形态的承载者，在宗主国与殖民地之间都起到了十分重要的中介作用。

建筑、装潢特点以及诸多风格元素的传播非常有效。有时候，世界上不同地区的建筑可能比西班牙和葡萄牙周边地区的建筑具有更多的共性。但是，两国的巴洛克式建筑更多时候是归于地方特色艺术或民间艺术，或者视为可能是对国外建筑形式的似是而非的阐释。尤其是西班牙的巴洛克式建筑，多年来一直遭受着严厉的诟病。艺术评论家欧亨尼奥·利亚古纳·阿米罗拉 1829 年就曾说过，这种建筑看起来就像是一张被弄皱的纸。而他实际所指的是像圣地亚哥·德·孔波斯特拉大教堂正立面，或是托莱多大教堂的巴洛克风格祭坛这样的结构。这两者在今天都享有非常高的声誉。当时，这一极具谴责意味的隐喻十分高明：纸是没有结构的，一堆皱巴巴的纸是没有艺术形式的。这样，自维特鲁维奥时代以来被视为建筑的两个必不可少的元素在此被一概否决。这一批评主要是针对奢华、非构造性的装潢；除上文提到的建筑物外，还重点批评了丘里格拉家族、佩德罗·德·里贝拉以及弗朗西斯科·德·乌尔塔多·伊斯基耶多的作品。时至今日，这种扎根于古典审美价值思想之中的观点仍未完全消失。

伊比利亚半岛及其殖民地的建筑看似与早期巴洛克、晚期巴洛克以及洛可可的标准风格不符，这一事实可以解释这些偏见为什么经久不消。这一因素在 15 世纪和 16 世纪早期的艺术领域就很明显了，因此才会出现像"晚期哥特风格""伊莎贝拉风格""银匠风格"等这些对于外行来说令人费解的用词。"文艺复兴""手法主义""埃雷拉风格"，这些词经常用于描述查理五世和菲利普二世时代的建筑。17 世纪，我们会提到"埃雷拉系列""早期巴洛克""版画风格"；18 世纪，我们会谈及"丘里格拉主义""西班牙式洛可可"，对于宫廷建筑，则说"波旁风格"。从某种程度来说，这些用词都在描述各种风格的一个具体方面：那个时代的特征、经济政治标准或者审美标准。

奇怪的是，一种风格名称和某位艺术家作品的联系并不一定与相关的艺术家个人有什么特殊关联，实际情况恰恰相反。就拿埃雷拉和丘里格拉来说，人们用他们的名字指代整个时代的建筑，用得越多，其个人贡献的认可度却越低。这种现象本身也许就是人们对西班牙巴洛克式建筑兴致索然的原因之一：由于建筑师个人并不十分有名，人们既不会根据他们的生活和工作深入研究他们的作品，也不会以此去推敲围绕着米开朗琪罗和贝尔尼尼的作品涌现出的各种传说。与意大利不同的是，西班牙本国缺少一些能激发个人崇拜、鼓励欣赏个人成就的文字记载。

胡安·包蒂斯塔·德·托莱多（Juan Bautista de Toledo）与
胡安·德·埃雷拉（Juan de Herrera）
埃尔·埃斯科里亚尔的圣罗伦索修道院和宫殿，1563—1584 年
建筑物入口

菲利普三世和菲利普四世时代（1598—1665 年）

从手法主义风格没落到巴洛克式建筑在全国兴起的近半个世纪，西班牙恰巧处于菲利普三世（1598—1621 年）和菲利普四世（1621—1665 年）的统治之下。实际上，虽然在 1600 年左右早期巴洛克风潮苗头在巴利亚多利德已经十分明显，但是直到胡安·科梅斯·德莫拉斯出现后这一风格才在作品中固定下来。胡安·科梅斯·德莫拉斯对建筑正立面的设计更为自由，一改胡安·德·埃雷拉追随者的那种呆板的古典风格。话虽如此，埃尔·埃斯科里亚尔修道院的影响却一直持续到 17 世纪。

埃尔·埃斯科里亚尔修道院——西班牙哈布斯堡王朝时期的建筑之典范

埃尔·埃斯科里亚尔的圣罗伦索修道院的建成标志着进入了一个全新建筑时代（见下图和第 81 页图）。维特鲁维奥风格发展而来的罗马式建筑受到追捧，标志着晚期哥特式风格以及所谓的"银匠风格"被明显摒弃。在西班牙，哥特式风格和"银匠风格"一直风行到 16 世纪。古典式建筑和设计的复兴，虽早在 1425—1450 年就已在意大利站稳脚跟，却在很久之后才对西班牙产生了影响。

就连查理五世在格拉纳达的古典式宫殿阿兰布拉宫，也没有像埃尔·埃斯科里亚尔修道院这样被广泛效仿：合理的地面布局、充满古典气息却没有丝毫累赘的正立面、如仪式般严谨又如纪念碑般宏伟的内部装潢、特别是个性十足的当地灰色花岗岩的运用，直到 19 世纪早期都还影响着西班牙的宫廷建筑；就连在佛朗哥独裁统治时期，该修道院仍然被视为典范之作。

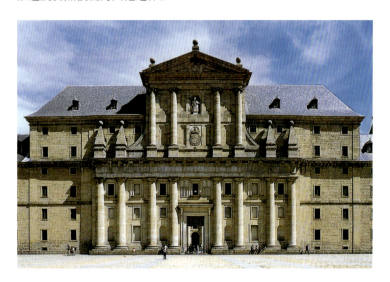

这座修道院和宫殿的落成标志着专制政体、君权神授、一人独大之统治拉开了序幕。为了获得精神和世俗的双重权力，菲利普二世决定将海尔罗尼麦特修道院的风格运用到皇宫和哈布斯堡皇陵上。这一建筑群长 208 米，宽 162 米，融合了西班牙阿尔卡萨宫和一个医院的特点。其中包括了用于科学研究和行政管理的大楼，创造了一个独立的环境、一个国中之国、一个缩影、一个高级秩序的画面。作为一种象征，整个建筑群被布置在教堂和教堂后方国王寝宫的轴向上，这一理念在凡尔赛宫也得到了充分体现。埃尔·埃斯科里亚尔修道院始建于 1563 年。这一年，天特会议解散，而在此之前国王还曾宣布自己会保护并统一罗马天主教会。这些事件的发生并非巧合。建筑非比寻常的位置及其布局所蕴含的象征意义，接二连三地引起了各种臆测：有的人认为，《旧约》中记载的"所罗门神殿"就是埃尔·埃斯科里亚尔修道院的样子，因此也为神所认可；还有的人认为，这种网状布局是其守护神圣劳伦斯在烤架上殉难的一个标志。

对于该建筑的各种比喻性阐释同时反映出大众对这一设计的认可，也算实现了其意图。菲利普二世曾觉察到"浪漫主义"这种建筑风格将开启一个新的政治时期。他自己就曾涉猎建筑，并尝试过找出一种既能代表西班牙全球霸主地位，又能将建筑从老套的中世纪传统中解放出来的新风格。奥古斯都"黄金时代"的复兴似乎特别贴合这一背景。为实现此抱负，这位国王将意大利建筑师或者在意大利学习过的建筑师召入宫廷，得到了最为重要的理论著述及其译本。维特鲁维奥的著作《建筑十书》（Ten Books on Architecture，目前已有西文版），尤其是其中专注于建筑柱式的第三、四卷和塞巴斯蒂亚诺·塞利奥针对维特鲁维奥没有插图的作品进行讲解的书籍和范例，为西班牙人对罗马式建筑的理解奠定了基础。

御用学者、国王的密友胡安·德·埃雷拉（1530—1597 年）当时控制着西班牙全国各种重大建筑项目的筹备工作；他代表了有别于中世纪建筑大师和传统工匠的新一类建筑师。从那时起乃至整个巴洛克时期，都是绘图师掌控着局面，绘图师为负责建筑的设计、与资助人商讨方案的技术工人。相对于负责修建某一项目的施工技术员和监督性质的建筑工头，运营建筑师的职位要高一些：运营建筑师好比一位艺术主管，又好比与资助人密切协作的专业人士。描写天父的宗教文章将这一角色称为"最高建筑师"，足见其受尊崇的程度。

胡安·包蒂斯塔·德·托莱多与胡安·德·埃雷拉
埃尔·埃斯科里亚尔的圣罗伦索修道院和宫殿，1563—1584 年
全景图

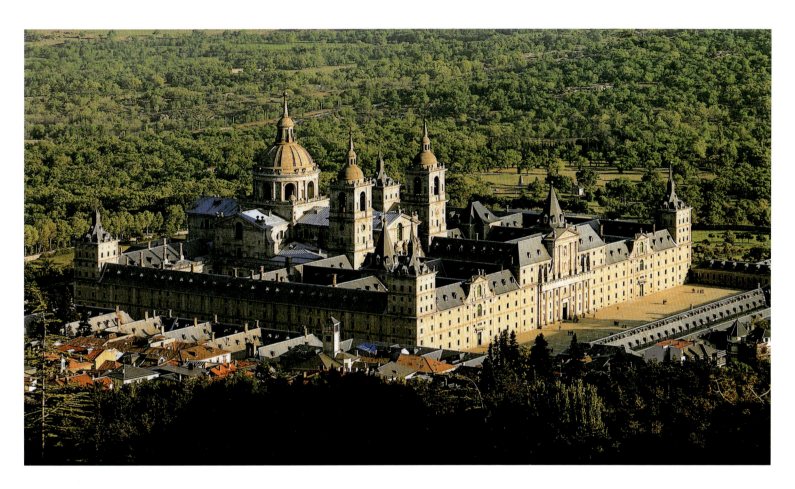

除了参与各个项目而获得的可观酬金外，宫廷建筑师还有固定的职位和年薪（可与医生或教授相媲美）。那时候，建筑师的这种新的职业自信源于维特鲁维奥和阿尔韦蒂的理论基础，也确实是他们刻苦磨练从老一辈大师学到的技艺的结果。一般情况下，只有贵族或神职人员才能继续接受此类正规教育。西班牙建筑师的图书馆藏书量就很能说明这一问题：胡安·德·埃雷拉藏有 750 部专业著作，胡安·巴蒂斯塔·莫内戈藏有 610 册，其中不乏极为重要的西班牙和国外的专题论著和实用手册。

埃尔·埃斯科里亚尔修道院代表了一种综合性建筑的雏形，对西班牙帝国各种层次的建筑均产生了影响。贵族与宫廷之间紧密的联系、反宗教改革势力的精神欲求、西班牙国王的集权统治，共同促成了埃尔·埃斯科里亚尔修道院的最终风格样式，即古朴风格。

从贵族阶级的项目中所体现出的宫廷艺术的设计和内部组织产生的影响甚至更大，尤其是为确保个人救赎所做的炫耀性工作。

他们的全部财富都流入了宗教基金、教堂、祈祷室、回廊和修道院，而让意大利和法国的建筑重获新生的民用建筑，在西班牙仿佛无足轻重。除了凯旋门、灵柩台、圣周节设施等短期有用的建筑外，城市建筑中只有大广场才算得上西班牙本土民用建筑。在西班牙，早期巴洛克式建筑几乎仅限于宗教建筑，这种情况与意大利和法国形成了鲜明对比。除了宫廷，最重要的项目还来自大教堂分会、修会和各种宗教团体。

埃雷拉的接班人与建筑形式新语言的思索

巴利亚多利德，这座在中世纪时期就十分富饶的卡斯蒂里亚重镇，对巴洛克式建筑在西班牙帝国的出现起到了关键的作用。1561 年 9 月 21 日，一场大火将巴利亚多利德镇中心摧毁殆尽，从而催生了新的建设方案。

胡安·德·埃雷拉
巴利亚多利德大教堂模型，1585 年
由奥托·舒伯特（Otto Schubert）重建
平面图

胡安·德·埃雷拉
巴利亚多利德大教堂
内景，1585 年后
最右侧：
巴利亚多利德大教堂
正立面，1595 年后

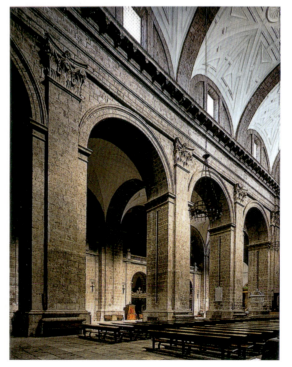

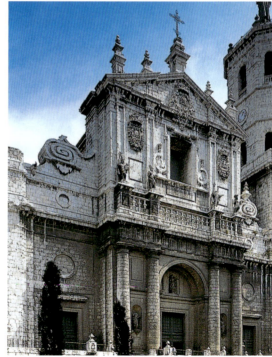

菲利普二世出生在巴利亚多利德镇，他曾承诺将大力支持该镇的重建工作，但他坚持亲自参与规划。由于他主张对西班牙宫廷建筑进行根本性重建，同时不脱离古典主义，所以他构想出来的是一座结构清晰、秩序井然的城镇。根据维特鲁维奥的著作，在意大利专著中已经能够找到合适的例子，但马德里不久前才成为永久性首都；因此，巴利亚多利德这块空地正好成为城市规划试点。这项工程在西班牙非常独特，其规划理念的特点在于，城镇是包括多个独立要素、各部分整合而成的一个协调的整体。整座城镇的中心是建有柱式门廊的长方形大广场和市政厅。这一规划后来为许多类似的广场所效仿。

巴利亚多利德大教堂（见第82页图）的重建也为同类建筑树立了一个重要的榜样。1580年，宫廷建筑师胡安·德·埃雷拉接受该项目。在始建于查理五世时期的地基之上，埃雷拉树立起了一座具有重大意义的建筑。说其意义重大，不只因为其古典风格，还因为其内部空间的组织方式。由于天特会议坚持圣餐庆祝仪式要"贴近群众"，埃雷拉将唱诗席（用大块隔屏围起来的一块区域，以挡住公众看到祭坛的视线）挪到了教堂东侧，这样大门和交叉甬道之间就可形成宽敞的讲道坛。整个结构纵横比协调，中间就是圆顶交叉甬道；完全外露的祭坛则伫立在交叉甬道东侧。底层规划的比例也很协调，并建成了长方形、带四座角楼。虽然埃雷拉十分尊崇罗德里戈·希尔·德亨塔南原来的设计方案，但是，他偏好体现礼拜仪式的独立空间，所以更改了中世纪的统一建筑方法。后来，这种样式主要是在殖民地强制推行。埃雷拉式建筑影响更为深远：他的风格是从古老的形式发展而来，释放出了一个决定性信号：与晚期哥特式最终决裂，取而代之的是一种新古典主义风格。建筑内部由若干粗大的花岗岩石柱支撑向上垂直修建，石柱还搭配了科林斯式半露柱，以支撑中堂上沉重的额枋。公共浴宫和桶状拱顶则突出了内部结构的正式和庄严。大教堂的外部结构同样表现出了这种仿古倾向。在高大的角楼之间（目前仅遗留下一座，并经过改建）矗立着一座两层楼的入口门亭，下半部分是多立克柱式的凯旋门，上面则是一座带三角楣的神庙式前门。虽然巴利亚多利德大教堂的修建持续到17世纪末，或许也正因如此，从埃尔·埃斯科里亚尔修道院衍生而来的这种风格成为西班牙全国上下许多其他宗教建筑的标准。

胡安·德·纳特斯（Juan de Nates）
梅迪纳·德里奥塞科，圣克鲁斯教堂（Santa Cruz）
正立面，1573年后始建

胡安·德·纳特斯（Juan de Nates）
巴利亚多利德，悲伤的圣母礼拜堂（Nuestra Señora de las Angustias）
正立面，1598—1604年

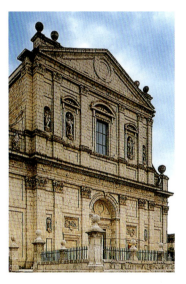 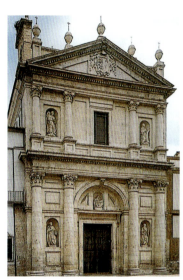

其他较为重要的建筑位于巴利亚多利德镇附近的梅迪纳·德里奥塞科和比利亚加西亚·德坎波斯（位于巴利亚多利德省内）。比利亚加西亚的圣路易斯耶稣会教堂只有一个中堂，带有几个侧堂、桶状拱顶和两层楼高的正立面。正立面中间虽有涡卷饰，但未过分点缀。这种古典的简约之风使其成为西班牙耶稣会教堂的建筑样板。这座教堂是在1575年由埃雷拉的密友佩德罗·德·托洛萨设计的。另一个典范是胡安·德·纳特斯所描述的建筑（具体情况未知）。他第一次看到的罗马式设计是位于梅迪纳·德里奥塞科的圣克鲁斯教堂（见上左图）。该样板建筑由贾科莫·巴罗齐·达·威奥拉设计，本来是要作为耶稣会的教会本部，最终却未付诸实施；但是，他很有可能已经见过雕版作品。在这座建筑的布局中，埃雷拉放松了他一贯朴素的做法。他将单个建筑元素处理成总基调的附属结构，以突出中轴，并通过更为典雅和明快的手法，抹去了手法主义建筑的复杂性。位于巴利亚多利德的"悲伤的圣母礼拜堂"（1598—1604年）同样出自胡安·德·纳特斯之手（见上右图）。尽管正立面很明显借鉴了埃雷拉对大教堂的设计，但在这里新的巴洛克风格也很明显：在各建筑元素中，他偏好明快和层次明晰，于是放弃了古典的平衡形式。因此，底层非常高，正立面则由粗大的半露柱为主。

在莱尔马公爵的鼓动下，菲利普三世再次将巴利亚多利德定为国都。在此之后，巴利亚多利德所确立的建筑形式和结构的新原则在西班牙中部地区的多数城镇内被广为采用。

弗赖·阿尔韦托·德拉马德雷·德迪奥斯
马德里皇室化身修道院
始建于 1611 年

塞巴斯蒂安·德拉普拉萨
阿尔卡拉德埃纳雷斯堡，伯尔纳丁会修道院教堂，始建于 1617 年
内景

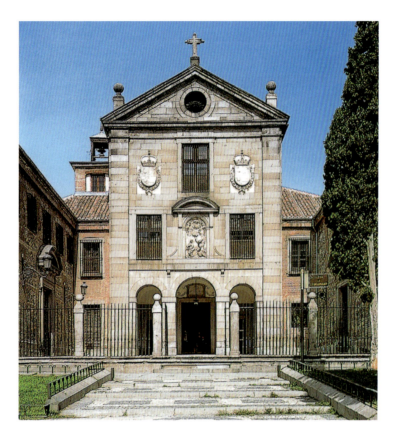

虽然哪怕再提前几年大教堂都有可能被修建成晚期哥特式，建筑在设计时多依据胡安·德·埃雷拉和埃尔·埃斯科里亚尔修道院流派的风格而非实际的古典式或意大利式原型，但眼下，所有的建筑物还是设计成了"罗马式"，即"a lo romano"。这类古典式作品中比较优秀的代表还有梅迪那·德尔坎波医院（胡安·德·托洛萨，建成于 1597 年）、塞戈维亚大教堂的圣弗鲁托斯门（佩德罗·德布里苏埃拉，1607 年）、圣地亚哥·德乌克莱斯修道院的正立面（弗朗西斯科·德莫拉）、托莱多的阿富埃拉医院的礼拜堂（小尼古拉斯·贝尔加拉，始建于 1582 年）以及休达·罗德里戈的卡皮利亚·塞拉尔沃修道院（始建于 1585 年）。位于伊比利亚半岛西北部的城镇加利西亚也有埃雷拉流派艺术家设计的各种各样的优秀建筑，其中的佼佼者有蒙福特·德莱莫斯耶稣会学院（平面图由安德列斯·鲁伊斯、胡安·德·托洛萨、西蒙·德尔·莫纳斯泰里奥绘制），以及 1592 年到 1619 年间的一些作品。位于安达卢西亚的一座胡安·德·埃雷拉的建筑作品同样为 17 世纪的建筑艺术奠定了基调，这就是"龙哈"大楼，即日益扩大的港口城镇塞维利亚的证券交易所，为所谓的伊格莱西亚斯·德卡容教堂（盒子教堂）之雏形。还有一个例子是伊格莱西亚斯·德尔·萨格拉里奥教堂（始建于 1617 年，米格尔·德苏马拉加）；尽管这座教堂形式庄重，但墙壁还是装饰得富丽堂皇。

重要的是，作为在葡萄牙被吞并之后为哈布斯堡王朝修建的首个宏伟建筑，这座教堂也具有埃尔·埃斯科里亚尔修道院流派的特点。位于里斯本的圣比森特·德福拉修道院，其突出的双塔式正立面使其成为当时伊比利亚半岛上最让人难忘的建筑。这座修道院建于 1582 年至 1692 年，由菲利波·特尔西或巴尔塔萨·阿尔瓦雷斯设计；但无论是谁设计，都是埃雷拉的风格。

对埃尔·埃斯科里亚尔修道院的严谨形式稍加自由的运用首见于弗朗西斯科·德莫拉（卒于 1610 年）设计的两处教堂正立面：阿维拉的圣何塞教堂（1608 年）和莱尔马的圣比亚斯教堂（1604 年）。其比例发生变化，以强调高度；底楼的大门宽大、呈圆拱形，进入大门后便是教堂的前廊。其上的墙进行了美化，漩涡装饰、壁龛、窗户在充满古典气息的建筑元素中随着墙面不断变化。阿维拉圣特蕾莎教堂（弗雷阿隆索·德圣何塞设计，始建于 1515 年），其正面过多的矫饰引起了激烈反对。这类建筑中，最协调的也许就是马德里的皇室化身修道院了（见左图）。这座修道院始建于 1611 年，由奥地利的玛格丽特与菲利普三世资助，弗赖·阿尔韦托·德拉马德雷·德迪奥斯设计（他在 17 世纪 40 年代以前比较活跃）。埃雷拉流派的许多建筑都显得傲慢沉重，但后来被一种更为雅致的建筑风格所替代。这种风格部分得益于建筑的正立面向上延展。后者的一个重要特征就是半露柱的运用。柱体贯通建筑各层，构成每侧的外墙框架。

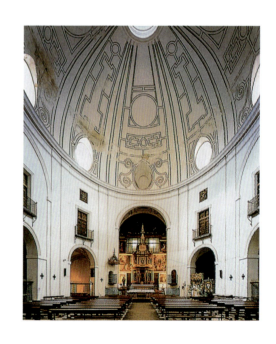

弗朗西斯科·德莫拉与胡安·戈麦斯·德莫拉
莱尔马，弗朗西斯科·桑多瓦尔—罗哈斯（Francisco Sandoval y Rojas）
太子殿，1601—1617年

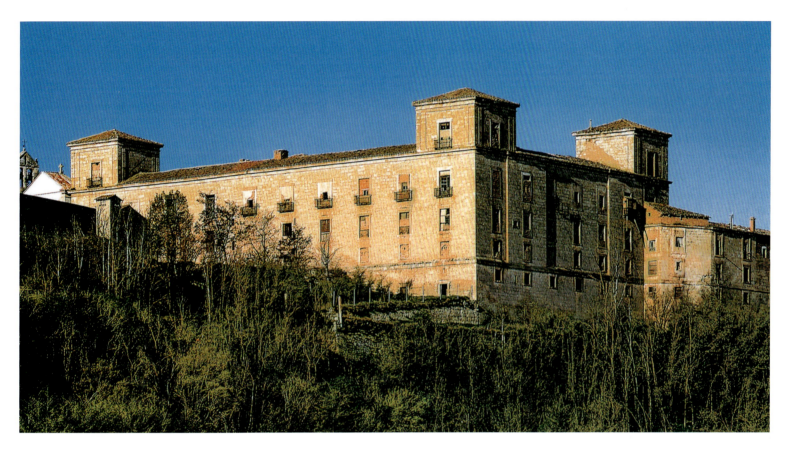

　　从这些样板中可以清楚地看到，建筑艺术的创新大多被限制在宗教领域，民用建筑在巴洛克时代初期并未受到重视。当然，也有例外。其中之一便是位于莱尔马的太子殿。这座宫殿建于1601年至1617年，由弗朗西斯科·德莫拉与胡安·戈麦斯·德莫拉为弗朗西斯科·桑多瓦尔·罗哈斯王子设计，是菲利普三世最钟爱的建筑。这位野心勃勃的王子要求他的宫殿建成四翼结构，配以角楼（见上图），并减小比例，模仿马德里的阿尔卡萨宫。太子殿后来成为西班牙17世纪宫殿建筑的原型。其正立面极为内敛，只是在入口大门上方的拱形门楣上有些许点缀。这一建筑对于园林设计和城市规划也同样重要：宫殿建于高地之上，将富饶的奥·阿尔兰飒平原尽收眼底。正面朝向封建时代的集会场——武器广场。这里以前是本镇的大广场，现在成为公爵私宅。为了表示对莱尔马公爵的虔诚表示敬意，宫殿和中世纪风格的城镇环绕在一圈修道院之中。修道院与宫殿、修道院相互之间则通过凉廊相连接。这座建有修道院的园林式建筑群启发了之后马德里丽池公园的建筑灵感。位于阿尔卡拉德埃纳雷斯堡的伯尔纳丁女修道院教堂是一座完全脱离埃雷拉流派严格古典主义的建筑。这座教堂由红衣主教贝尔纳多·桑多瓦尔·罗哈斯资助修建，由塞巴斯蒂安·德拉普拉萨设计，始建于1617年（见第84页，下右图）。这座圆顶的椭圆建筑（当时唯一流传至今的作品）一定是以西班牙当时的专著（塞利奥系列作品之五）或者椭圆式罗马建筑雕版画（圣安德鲁大教堂、圣安娜与毒蛇教堂）中所描述的罗马式建筑为原型。

胡安·戈麦斯·德莫拉与定都马德里

　　自1610年起，弗朗西斯科·德莫拉的建筑作品中，包括皇室化身修道院，显露出一种变化趋势，姑且看作对巴洛克自由风格的探索，抑或是正统古典主义标准的松动。这种趋势主要体现在建筑表面部分，底层规划或内部结构变化不太明显，后来成为西班牙巴洛克式建筑的一个特色。对于新风格的采用，1611年出任"马德里别墅建筑师和皇家设计师"的弗朗西斯科的侄子——胡安·戈麦斯·德莫拉（1586—1648年）发挥了决定性的作用。他对伊比利亚半岛上建筑的影响似乎持续了40多年。

胡安·戈麦斯·德莫拉
萨拉曼卡市，耶稣会克莱雷西亚学
院，始建于 1617 年
平面图（右图）
屋顶部分（左上图）
教堂内景（左下图）

下一页：
安德列斯·加西亚·德基尼奥内斯
（Andrés García de Quiñones）
萨拉曼卡市耶稣会克莱雷西亚学院，庭院，约 1760 年

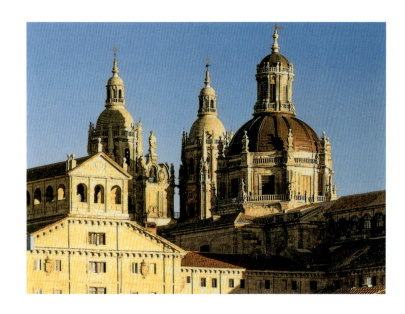

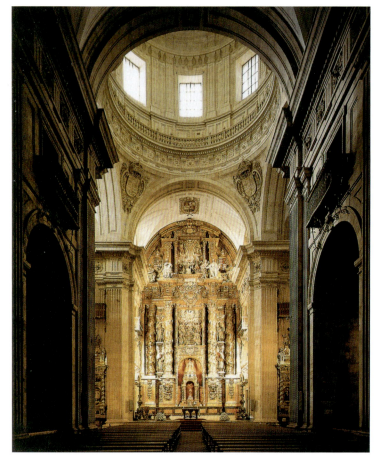

胡安·戈麦斯·德莫拉指导修建的首个主要建筑是由菲利普三世和奥地利的乔安娜资助的耶稣会克莱雷西亚学院（见左图及第 87 页图），位于萨拉曼卡。该学院是在一片反对声中修建而成的，它堪称镇上最宏伟的建筑，其逼人气势甚至盖过了大教堂、综合性大学，以及多明我会的修道院。这是又一座典型的西班牙建筑：在王室的赞助下，宗教建筑大行其道，阻碍了城市建筑方案在更大范围内扩展。1617 年，这座集教堂、学院、修道院于一体的建筑群开始按照戈麦斯·德莫拉的方案破土动工，直到 18 世纪中叶才修建完成。今天，该建筑大致呈"U 形"布局，包含若干个不同部分：东北侧是教堂（设有圣器收藏室）与修道院，呈对角线布局；南侧是学院教室。中间是学院的大庭院，从庭院沿街向南走是大会堂，向后走是宗教活动会议厅。学院和修道院之间是封闭的围廊庭院。教堂内部则通过礼仪性的托斯卡纳圆柱式确定整个基调。这种设计风格与耶稣教堂相似：四个跨间、建有半露柱、相互连通的小教堂、敞而不宽的耳堂以及竖直的（这里就属于这种情况）唱诗班席壁龛。不过，没有证据表明罗马风格对西班牙国内的这类建筑产生了直接影响；许多现成的例子足以说明问题。早一点的有位于蒙福特·德莱莫斯、阿尔卡拉德埃纳雷斯堡的耶稣会教堂（前者位于加利西亚，始建于 1598 年；后者始建于 1602 年），差不多属于当代建筑的有托莱多的圣伊尔德丰索教堂（始建于 1619 年，今圣胡安·包蒂斯塔市）以及马德里帝国学院（始建于 1622 年，后迁往圣伊西德罗）。虽然克莱雷西亚学院的外观体现了埃雷拉的早期巴洛克风格，但教堂正面却比较随意地采用了一些做作的装饰性元素。实际上，由于工期太长，规划的变化和变更都很明显，尽管下面两层及其三条轴线与充满韵律的六根巨大的四分之三立柱形成了一个烘托墙面装饰细节的背景。

胡安·戈麦斯·德莫拉的主要任务在于将马德里建设成为西班牙哈布斯堡王朝的府邸。虽然马德里早在 1561 年就被设为永久首都，但是直到 17 世纪之前，这座城市都缺乏具有首都气势的设施：没有文物，甚至没有地方法规。诚然，菲利普二世确实已经转变了阿尔卡萨宫的中世纪风格，使其顺应勃良第宫廷礼节的仪式需求；也已经在丽池区围绕圣赫罗尼莫皇家教堂修建了皇宫和修道院；但是，他真正感兴趣的还是埃尔·埃斯科里亚尔修道院。

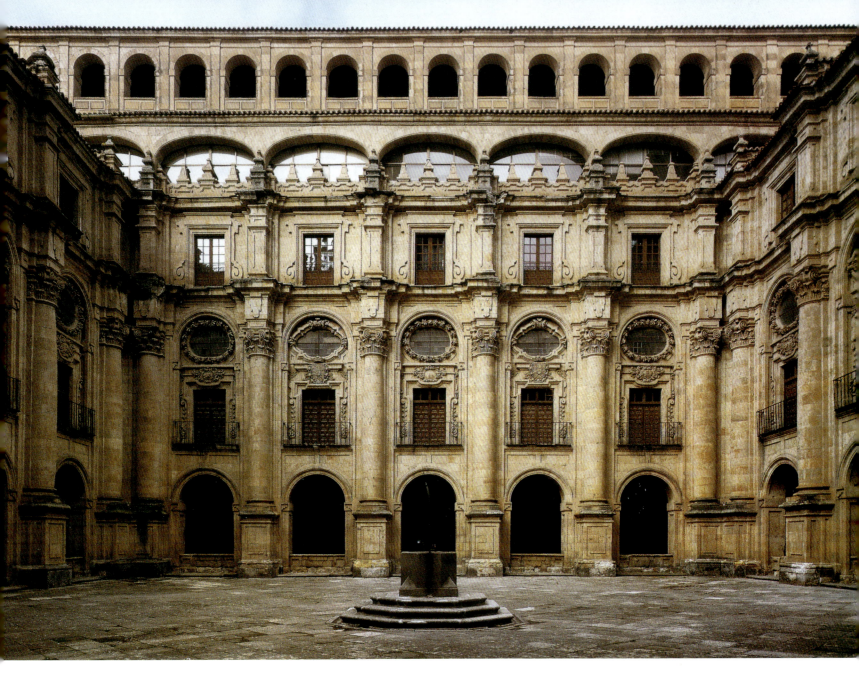

　　1606年，菲利普三世在经历定都巴利亚多利德五年的小插曲之后，最终决定将首都再次迁往马德里。正是在这一年，马德里掀起了一股强劲的建筑风潮，创立了一种适当得体而又不失壮丽的宫廷建筑形式。

　　胡安·戈麦斯·德莫拉成为这些计划的主要建筑师：在做好克莱雷西亚学院规划的那一年，他还交出了大广场（位于镇中心的集会区，用于宫廷事务和市政，见第88页图）初稿。从结构上讲，这座长方形的建筑周围环绕着许多高度一致的多层建筑和拱门，而且大部分与内部并不连通，体现出法国建筑（如浮日广场）或荷兰建筑（如布鲁塞尔大广场）的特征。而除了用于公共行政管理的正式皇家建筑之外，马德里的这座广场还包括"Casa de la Panadería"，即面包房之家。因此，广场还起到了社区和商业区的作用。戈麦斯·德莫拉的这座大广场于1619年竣工，前后历时仅三年。

　　此后，人们就在这里举行各种各样的活动：城市守护神圣伊西德罗（1620年）封圣、未来国王——菲利普四世——的公告（1621年）、戏剧表演、斗牛、罪犯处决以及臭名昭著的宗教审判，包括宗教裁判所的审判。大广场的修建历史也和这些活动一样几经变迁：大广场曾数次被火烧毁，在18世纪末进行了最后一次重建，才呈现出今天这种新古典主义风貌。

　　1619年至1627年，戈麦斯受托改造阿尔卡萨宫。通过陆陆续续的修建工程，阿尔卡萨宫成为一座高度复杂的建筑，看起来更像是当代居住地。由于曾经的一次火灾（重建工作于1734年在菲利波·尤瓦拉和乔瓦尼·巴蒂斯塔·萨凯蒂的指导下展开），有关其原貌的证据只能从历史上流传下来的描述、平面图以及幸存的一个木制模型获得；而这个模型很可能曾在重建中作为模板使用。这说明，戈麦斯·德莫拉通过采用三层楼高的正立面，并突出角楼和中间的门亭，在外观上营造了一种新的连贯感。

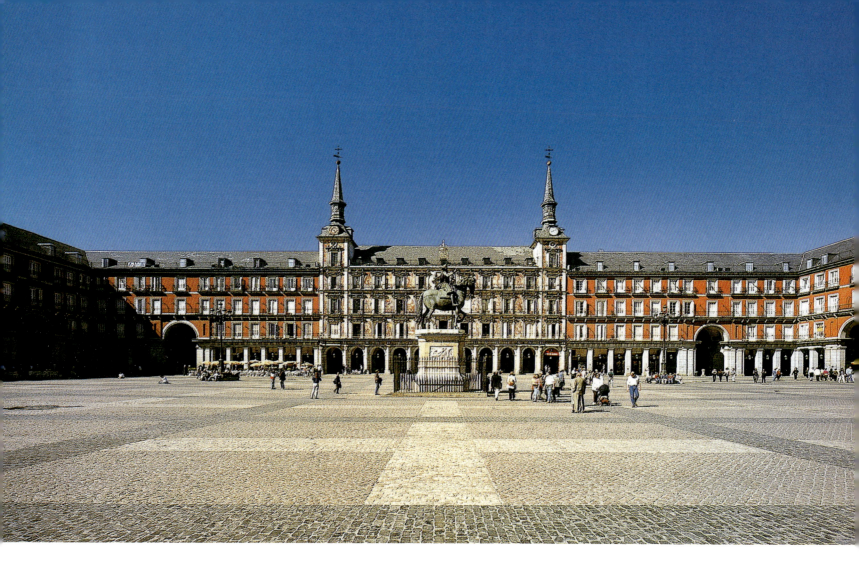

墙面水平方向上分隔着许多带三角形楣饰的窗户；半露柱仅在上面两层使用，以突出垂线。这样一来，西班牙阿尔卡萨宫的防御性质得以保留，而不同于其他国家的住宅。其内部则保存了菲利普四世特别收藏的绘画作品。

另一座基于四翼设计的建筑是皇家监狱。这座监狱现在成为外交部驻地（见第89页图）。1629年，戈麦斯·德莫拉受托设计该监狱，并提交了平面图。从平面图上可以看到两个内院——这是从学院建筑得到的设计理念。但是，门亭顶部装三角楣，门亭中三条轴线的古典式结构，又似乎遵循了传统设计。他在马德里的最后一批作品中，其中之一是始建于1640年的市政厅。该建筑与皇家监狱类似，只是其正立面结构更加繁复，更加做作（门是在18世纪时由特奥多罗·阿尔德曼斯添加上去的）。

极具野心的项目不少，但其中一个在西班牙国王、王后伊莎贝尔·德波旁以及奥利瓦雷斯伯爵指导下的项目最终未付诸实施：一座在马德里修建的堪比圣彼得教堂的大教堂。国立图书馆中所藏的一份戈麦斯·德莫拉手稿证明，他已经根据圣加洛的项目开始了这座罗马式教堂设计。但是，由于经济原因，基墙修成后就停止了建设。直到1883年，马德里终于成为主教区之后，才得以复工。

胡安·戈麦斯·德莫拉在马德里以外完成的项目，本文只说说最为重要的一个，即埃尔·埃斯科里亚尔修道院的万神殿（1617—1654年），它是一座椭圆形的建筑，最终由克雷申齐（Crescenzi）完成。由于祭坛画中有建筑，瓜德罗普修道院内教堂的祭坛装饰（1614年）也是他在西班牙及其重要的作品。这四层有七条轴线的纪念性祭坛装饰以指定用于圣母玛利亚的科林斯柱式为主，形成了雕塑和板面画的框架。

在贵族委托修建的少量建筑中，也许还要谈一谈始建于1623年的梅迪纳塞利公爵府邸。

在建筑中，戈麦斯·德莫拉将埃雷拉流派严谨的古典主义标准与墙面的典雅和装饰处理结合了起来。从极力强调的独立建筑、宫殿大门、教堂正立面和浮雕装饰效果，以及各种对比强烈的材料（如石头、砖）的使用中可以看出，从1625—1650年，西班牙建筑与埃尔·埃斯科里亚尔修道院的风格已经存在一定距离。不过，戈麦斯·德莫拉最伟大的艺术成就还是在广阔的背景下形成的：他系统地阐述了宏伟且富于变化的宫廷建筑和适宜于巴洛克式宫廷仪式要求的首都面貌。与埃尔·埃斯科里亚尔修道院这座代表了菲利普二世政治家意识形态的禁地不同，菲利普四世的宫殿就像是一个巴洛克式的舞台，君王和臣民在这个舞台上扮演着各自的社会角色。

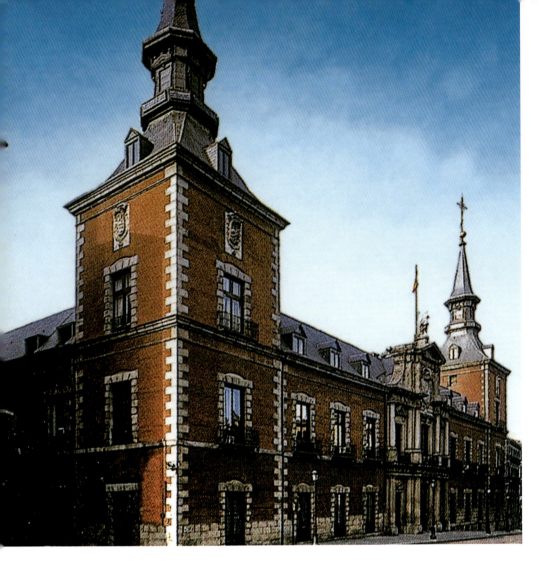

上一页：
胡安·戈麦斯·德莫拉
马德里大广场，1617—1619 年

胡安·戈麦斯·德莫拉
马德里前皇家监狱，1629—1634 年
平面图和外观

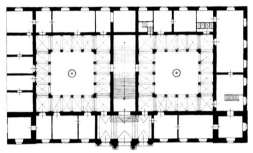

阿尔卡萨宫、皇家监狱、大广场以及各宗教建筑，各自代表了这座理想中维特鲁维奥式城市的最基本元素；然而，它们现在却处于专制君主的控制之下。马德里"维拉和科尔"的建筑是为了赞颂国王，反映世俗生活和精神生活，其中至少包括宗教裁判所的处决。作为城市发展这一复杂工程的发明者，建筑师承担了远远超出任务实际要求的政治和思想责任，就此而言，建筑师只有在真正理解了人道主义的基础上才承担得起这一责任。

修建布恩·雷蒂罗宫这一项目没有交给戈麦斯·德莫拉，该地位于马德里之外，准备建成西班牙国王的避暑宫殿和隐居处。1632年，菲利普四世的大臣奥利瓦雷斯伯爵将这座集修道院、小宫殿、修道建筑为一体的建筑群改建成为一座大宫殿，以满足最时髦的意大利品味。其中包括由意大利行家能手修筑的园林，还有僻静的寺院、岩穴、瀑布和喷泉，无一不是那个休闲、轻松时代的巴洛克式山庄所必需的设施。宫廷生活处处繁文缛节，贵族阶层又特别追求松散的氛围，而这一方案的实施则突出了这两者之间的氛围中鲜明的对比。1633 年，陈旧的宫殿确定进行整修，莱尔马公爵的建筑师乔瓦尼·巴蒂斯塔·克雷申齐（1577—1660 年）负责设计。他的设计与菲利普二世甚至三世的那种严苛、禁欲的生活方式背离。这座由克雷申齐和阿隆索·卡沃内利设计的建筑只有几处恢弘的大厅。值得注意的是，建筑采用了长廊一般的房间。这种房间代表着一种脱离西班牙宫廷建筑模式的新尝试。留存至今的只有布恩·雷蒂罗美术馆分馆、舞厅及一部分北翼的建筑。结构的简陋、廉价材料的使用，说明人们普遍认为布恩·雷蒂罗宫是低等的建筑。但是，其内部结构却有力地驳斥了这种说法。相对于以传统方式建造并突出外形冲击力的阿尔卡萨宫，对于宫廷生活的主要倾向最有意义的参照是集中在此建筑中的：所挂的绘画作品都暗指回归田园和乡村生活——这种天伦之乐无疑比几个世纪以来赋予君王的道德和职责更为重要。贝拉斯克斯、苏巴朗、普桑都曾参与到这一具有全新意识形态的项目之中。在一次巡游蒙塞拉特山的过程中，菲利普四世发现自己喜欢乡村生活，或者说至少喜欢在巴洛克宫廷就可享受到的精华版乡村生活。正因如此，17 世纪的西班牙文学作品，如洛佩·德·维加和卡尔德隆的剧本中才会有乡村元素被结合到宫廷宴会和大型活动当中的描写。这些特点的设计不仅为了彰显建筑风格，同时也是为了个人享受。

弗赖·佩德罗·桑切斯（Fray Pedro Sanchez）与
弗赖·弗朗西斯科·包蒂斯塔（Fray Francisco Bautista）
马德里圣伊西德罗皇家大教堂（cathedral of San Isidro el Real），1626—1664年
中堂平面图和截面图（效仿舒伯特教堂）

修道院建筑大师与建筑理论家

宫廷之外的基督教会建筑主要由修会把持。弗赖·罗伦索·德·圣尼古拉斯（1595—1679年）是奥古斯丁修会成员，也是一位建筑大师。他著有论文《建筑的艺术及运用》（De arte y uso de arquitectura），于1633年首次出版。文中准确记载了17世纪属于修会的庞大建筑师队伍。其原因想必是许多修会成员有时间、有机会进行相关科学文献的必要学习。

虽然欧洲大多数国家都将建筑师视为工程业或军事技术从业者，但是在西班牙，建筑师给人们的印象却是一群在修会总部接受了"精神"训练的宗教成员。造成这种现象的原因多种多样。17世纪，修会，尤其是耶稣会和加尔默罗修会的密集建筑项目中包含着"按需修建"这样一个概念，即便不是标准化建筑，也一定会反映出团体的某种精神诉求。因此，他们才要求自己的队伍中要有专家。建筑师与建筑工在修会内部将知识代代相传。人们觉得他们非常专业，所以才会经常接到团体以外的任务；相当程度上是因为这些建筑师受过全面训练。修会中建筑师数量庞大的另一个原因是修会在新世界的殖民统治中具有举足轻重的作用，尤其是方济各会和多明我会。教会建筑是西班牙和葡萄牙文明的重要输出，也是最具冲击力的文化表现。既能使殖民合法化，又提供了占领"异教领地"的明显例证。征服完成之后，宗教建筑师就成为传教士工作的有力工具。

在宗主国内，主要建筑师最初来自耶稣会。正如阿方索·罗德里格斯·G·德塞瓦略斯在他大量的研究中所说，这些建筑师的工作就是传播埃雷拉之后的古典式建筑。这段时期，耶稣会福音派的特征性建筑也取得发展：只有一个中堂，搭配几个侧堂、楼廊、耳堂以及十字拱顶。这种方案是根据前文所述的位于萨拉曼卡的克莱雷西亚学院而设计。圣查理·博罗梅奥在反宗教改革运动期间强调，建筑的重要之处在于布道和公开举行圣礼；因此，在他就职之后，建筑倾向于空间的简化。这一旨在提高信徒参与度的改革，要求在空间结构方面应与早期要求的有所不同。对于早期要求的空间结构，做礼拜时，主要是神职人员需要看到圣餐仪式。就拿耶稣教堂来说，这种新的教堂类型后来被引入西班牙比利亚加西亚·德坎波斯的联合大教堂，随后又传入拉丁美洲。

耶稣会教堂或学院的建设受到总部的严格控制。所有平面图均必须经过罗马的批准，而且监察员会定期视察省级修会，检查平面图的

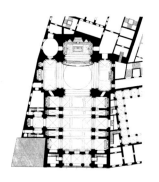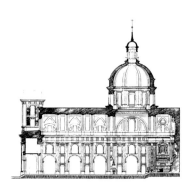

设计是否遵守规定，并加入了特定元素。朱塞佩·瓦莱里亚尼就是其中最有名、影响也最大的监察员之一。他跑遍了大半个欧洲，确保设计符合要求。但是，不出所料，地方传统最终还是得以灵活采用，而没有完全照搬总部设定的条条框框。

安德列斯·鲁伊斯（详情未知）和胡安·德·托洛萨（1548—1600年）也是耶稣会的主要建筑师，他们严格按照埃雷拉的风格在加利西亚设计修建了蒙福特·德莱莫斯学院。该学院成为西班牙西北部许多古典式建筑的模板。佩德罗·桑切斯（1569—1633年）本来活跃在安达卢西亚，后搬到马德里。他尝试着采用了位于塞维利亚的圣埃尔梅内希尔多教堂和葡萄牙的圣安东尼奥教堂的椭圆形结构。他还设计了耶稣会在马德里和帝国学院的教堂，即现在的圣伊西德罗皇家大教堂（见上图）。这座稳重的建筑于1664年由另一位耶稣会成员弗赖·弗朗西斯科·包蒂斯塔完成，其内部改建时结合了15世纪圣安德鲁大教堂（阿尔韦蒂设计的一座具有重要意义的教堂，位于曼图亚）宽窄不一的跨间元素。其高柱式正立面有意识地参照了罗马的圣彼得大教堂。但是，尽管风格上没有完全创新，建筑的技术细节上还是有一点新意：也就是圆顶的结构。建筑历史文献上将这种结构命名为"cupola encamonada"。这种结构首次出现在弗赖·罗伦索·德·圣尼古拉斯的论文中，由于实用而被迅速模仿。这种结构是在内部木质框架的外面铺一层砖，给人一种宏伟的印象。其优点在于，可以通过有效的方式为较大的内部结构修建圆顶。

除耶稣会外，加尔默罗会也培养了一批重要的建筑师。弗赖·阿尔韦托·德拉马德雷·德迪奥斯就是其中之一。和弗朗西斯科·德莫拉一样，他也在莱尔马公爵麾下担任官方绘图师，负责绘制修会承接的各个新项目的地基图。近年来，有人认为马德里的皇室化身

修道院的正立面就是他设计的。上文已经说过，这座修道院象征着建筑从手法主义向巴洛克风格的转变。同样具有这种代表性的建筑还有阿维拉圣特蕾莎教堂，设计师弗雷阿隆索·德圣何塞也是一位加尔默罗会成员。

在西班牙，多数重量级建筑理论家也出自宗教团体，但是埃尔·格雷科例外，他对维特鲁维奥的看法于20世纪70年代被发现。耶稣会成员赫罗尼莫·德尔·普拉多和胡安·包蒂斯塔·比利亚尔潘多有关耶路撒冷神庙的文章和讨论不但务实，而且说明清晰；弗赖·罗伦索·德·圣尼古拉斯（1595—1679年）所著论文《建筑的艺术及运用》，风格迥异，且对于这一行业的青年学者很有针对性。在文中，这位来自奥古斯丁修会的作者对从古至今的主要理论提出了极具启发性的看法，并对各个阶段的建筑师培训给出了切实可行的建议。本笃会僧侣弗赖·胡安·里奇（1600—1681年）著有大量美学原理论文；其中最为重要的是《绘画知识》（*Pintura sabia*，1930年得以出版）和《所罗门柱式建筑简论》（*Breve tratado de arquitectura acerca del orden salomónico*）。在这两部著作中，他提出为每一位圣徒指定具体柱式变体的建筑理论，这一点与塞利奥一致。多立克柱式、托斯卡纳柱式、爱奥尼亚柱式、科林斯柱式、混合柱式等经典柱式通过"所罗门柱式"加以润色；而这种柱式与有可能在所罗门神庙采用的螺旋形柱有关。里奇将这种风格发展成为包括柱基和柱头的完整柱式，大大超越了贝尔尼尼在圣彼得大教堂的华盖（见282页图）。正如我们后来所看到的，所罗门柱式的"发现"的确引起了人们极大的兴趣，特别是在安达卢西亚。

1668年，西多会僧侣弗赖·胡安·卡拉莫·德洛布科维茨（1606—1682年）在维杰瓦诺发表了《民用直体和斜体建筑》（*Architectura civil recta y obliqua*）。在文中，他以耶路撒冷圣殿为切入点进行了说明。然而，与之前的作者不同的是，他从中提出了对维特鲁维奥的批判，并从古典主义的角度解释了他的作品。建筑之于卡拉莫，不是一套死板的教条，而是一门开放的学科，一门随着时间流逝而不断变化的学科。从这个角度上讲，他的论点与同时期法国学术界"古今之辩"大讨论中流行的观点十分相似。值得注意的是，他提出的许多全新柱式（可能是应其资助人的要求），包括拟人化的"亚特兰蒂斯式""男/女僳相式"甚至"哥特式"，虽然人们都对其不屑一顾，认为那些是中世纪末就已过时的样式，但是，这对于重新定位古典主义对美学的杰出贡献却非常必要。

与卡拉莫对于历史传统的随意阐释相比，更具原创性的是其斜体建筑的学说。他宣称，这一复杂的透视理论通过贝尔尼尼的圣彼得广场柱廊得到了充分体现。因此，他提出根据视线对一座建筑的各个部分进行光学纠正。虽然人们在很长时间内都认为卡拉莫的文章都是纯理论性的，但新的研究表明，他的某些建议在实践中也有所采纳。

17世纪晚期至启蒙运动之初的社会和地区差异

虽然17世纪是批判的时代，也是西班牙帝国皇权衰退的时代，出人意料的是，对菲利普三世或四世的资助行为却影响甚微。从首都马德里的发展、杰出艺术家的聘用、宫廷对艺术品的收藏中，我们很难看出这个国家正在经历日益严重的经济衰退。一开始，宫廷的建设工作确实受到了影响，而且，至少在1650年之后，建设进度也确实放缓。经常依靠贵族捐赠的宗教机构也很少能继续已经开工的建筑项目，更不用说启动什么新项目了。胡安·戈麦斯·德莫拉规划的马德里大教堂，国王本打算用它压过圣彼得大教堂的风头，可当时几乎很难在地基上继续修建，更加预示着这个曾经辉煌的世界强国的地位正不断没落。然而，1650年之后，长期笼罩在皇权之下的几个中心却开始修建大型建筑，标志着埃雷拉风格在西班牙残留的踪迹被新兴的巴洛克式建筑取代。

加利西亚

加利西亚就是这几个中心之一。到1650年，位于伊比利亚半岛西北部的这一地区就已经完善了特殊的社会经济条件，使其在全国经济衰退的情况下鹤立鸡群。这种其乐融融的局面主要得益于富裕的神职人员，他们的地产确保了他们有不错的收入，使大量修道院和教堂因此得以修建。这一地区历来能工巧匠辈出。石匠技艺精湛，处理当地坚硬的灰色大理石也不在话下。除蒙福特·德莱莫斯修道院以外，圣地亚哥·德孔波斯特拉大教堂中的圣马丁·皮纳里奥修道院（由费尔南多·莱丘加于1526年设计，始建于1596年）、蒙费罗修道院（西蒙·德尔·莫纳斯泰里奥，1620—1624年）以及属于严格古典主义的奥伦塞大教堂（西蒙·德尔·莫纳斯泰里奥，1620—1624年）也特别采用了这种石材。这些建筑的正立面结构非常清晰地反映出加利西亚建筑的判定特征：建筑表面像是采用了小块方琢石和斜方砌石加工成粗糙面，充满了乡村气息；而宏大的比例和严格的古典风格则与此形成强烈反差。

下一页：

费尔南多·德卡萨斯·诺沃亚
圣地亚哥·德孔波斯特拉 大教堂
正面，1738 年

本笃会的索夫拉多·德洛斯·蒙杰斯教堂，经典与非传统元素并存（佩德罗·德蒙陶多，1666 年），是这一时期加西利亚建筑出现的杰出代表。教堂后面的中堂比例十分独特：宽敞，有桶形拱顶，两侧是狭窄的侧廊。这有可能是借鉴了最初中世纪建筑的风格。

1649 年，卡农·何塞·德维加·贝尔杜戈，也就是阿尔巴·雷亚尔伯爵受邀执掌圣地亚哥·德孔波斯特拉大教堂，开启了一个极其"高产"的时代。他所接受、并在游历各国的过程中得以强化的人道主义教育，增强了他为圣詹姆斯教堂改头换面的想法，赋予这座传统的建筑更为庄重的新面貌。根据《圣地亚哥大教堂工作调查报告》(*Memoria sobre las obras en la catedral de Santiago*，1657—1666 年）中所含的有效来源，他启动了这项浩大的建筑项目，而且竣工神速。其中最让人折服的是圣詹姆斯教堂祭坛上方神龛华盖的修建。这座集合了建筑、雕塑和装饰特点的大型结构堪比圣彼得大教堂的华盖；唯一一处比较大的区别是华盖顶是由四位天使而不是蛇形柱承托（以前规划的穹顶最后没有修建）。另外，建筑的外部也进行了改建：1658 年到 1670 年间，何塞·培尼亚·德尔·托罗（卒于 1676 年）受德维加·贝尔杜戈所托，重建了昆塔纳门（指昆塔纳皇家门廊）、交叉甬道上的穹顶以及钟楼。培尼亚对于传统图纸相对自由的处理手法、对装饰性排列的感觉以及丰富的古典特征的运用，共同体现了他对艺术形式的一种全新理解，而这种形式才刚刚兴起，尤其是在圣地亚哥。继任者多明戈·安德拉德（1639—1711 年），完成了培尼亚的工作，并在晚期哥特式核心建筑体上修建了钟楼（1680 年竣工）。每座钟楼上朝下的漩涡装饰使方形的上层部分更加突出；这些装饰似乎是借鉴了文德尔·迪特林和雷德曼·德弗里斯的手法主义建筑论文中的方案，而且还说明这些作品当时已经传播到大西洋彼岸。尽管对圣地亚哥的文化产生了明显的影响，何塞·德维加·贝尔杜戈在这座朝圣中心却处境艰难。1672 年，他离开了圣地亚哥；而他所留下的审美影响却在半个世纪之后大教堂新正立面的建设中达到顶峰。

费尔南多·德卡萨斯·诺沃亚（约 1680—1749 年）被委以此次建设任务。这位已经为卢戈大教堂的围廊庭院做出华丽装饰的建筑师在圣地亚哥大教堂被任命为"建筑大师"。他首先开始修建缺失的北侧钟楼，用以搭配培尼亚·德尔·托罗修建的南侧钟楼。

新正立面（见第 93 页图）到 1738 年才开始建设。由于需要将许多看似相互冲突的要求融合在一起，其设计需要特别仔细。建设中必须保护后方的罗马式荣耀之门，尽量让其采光充足；必须与朝圣之城的城市建筑相呼应，尤其要与已经开始建设的巴洛克式台阶相融合。而费尔南多·德卡萨斯·诺沃亚非常漂亮地解决了众多审美问题和技术问题。罗马式大门就隐藏在巴洛克式正立面背后，正立面两侧建有塔楼。正立面有三组两层楼高的巨型窗户，没有采用玻璃面，而是通过窗户周围结构的明显凹凸和窗户上方看似哥特式的曲线加以掩饰。一个多层三角楣处于中间部分的顶部，假三角墙既装饰了钟楼下层，又将目光引向了周围建筑的垂直结构。这种正立面叫做"obradorio（车间）"。之所以这样叫，是因为在金银丝的辉映之下，它看起来就像是一件黄金制品，形成一种只有在城市环境的映衬之下方能与其本身合而为一的壮观背景，光影交汇。可以这样说，德卡萨斯·诺沃亚的确在圣地亚哥创建了一件杰作，但是却以一种在 18 世纪还难以理解的方式将古典建筑和明显的中世纪建筑结合在一起，因而受到严厉批评。他解决了如何在巴洛克风格的城市背景下让罗马式建筑保持庄严的棘手难题。新旧风格的融合在一定程度上预示了之后几百年建筑领域的折中主义；大型窗口的采用则是技术上的一次天才之举。

安达卢西亚

安达卢西亚是第二个找到自己与宫廷无关的建筑风格的中心。其发展的历史背景自然与加利西亚截然不同。在查理五世的资助下，格拉纳达成为理想的 16 世纪的城市：阿兰布拉的基督教宫殿、新建的大教堂、综合性大学、总督府、最高法院的建设，都是很好的见证。菲利普二世推行集权统治的政治，驱逐摩里斯科人，剥夺这座城市的生命力，使其停滞不前，甚至变得庸俗。但是，美学的推动力还在。阿隆索·卡农（1601—1667 年）所产生的影响只有贝拉斯克斯可以超越。和贝拉斯克斯一样，卡农也与弗朗西斯科·帕切科在塞维利亚学习，是西班牙唯一一位全才大艺术家。他最重要的作品无疑是在担任菲利普四世的御用画师和巴尔塔萨·卡洛斯王子画师时所绘画作。

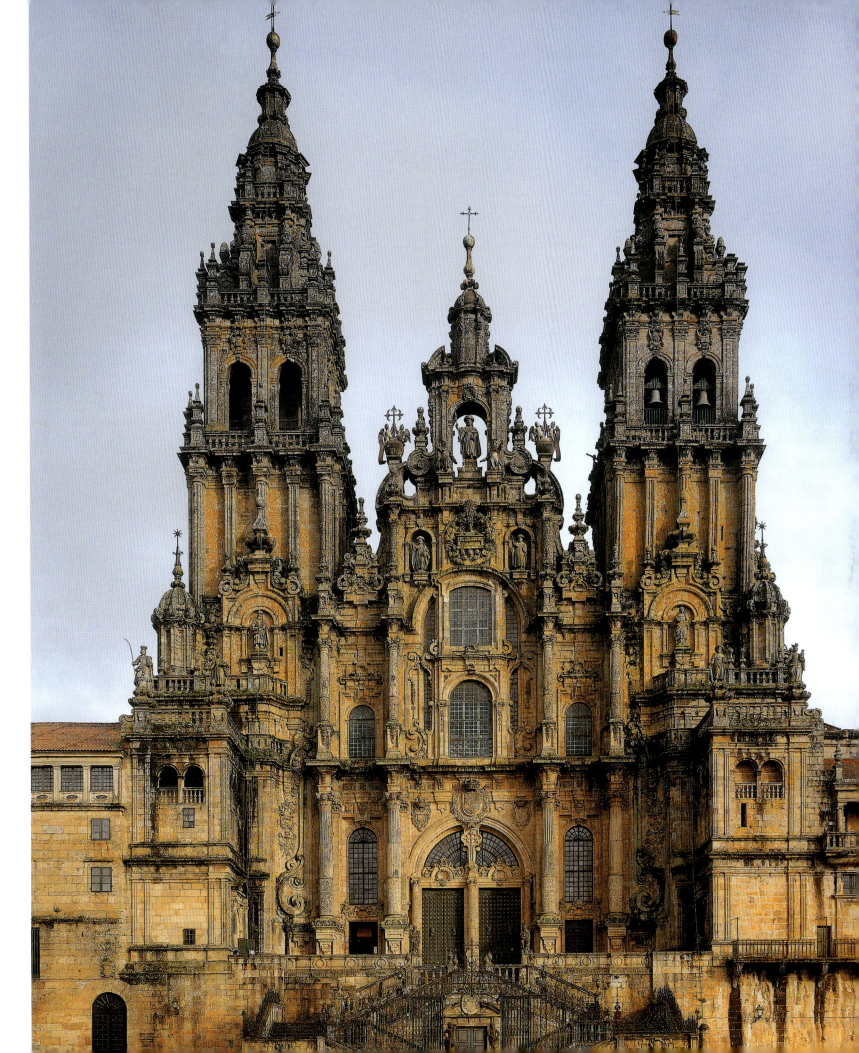

上一页：
赫雷斯·德拉·弗朗特拉（Jerez de la Frontera）
圣母保卫教堂（Santa María de la Defensión）
天主教加尔都西会修道院正立面，1667 年

阿隆索·卡农
格拉纳达大教堂正立面
始建于 1667 年

但是，1644 年，他逝世前不久提交的格拉纳达大教堂（见右上图）的正立面规划至少体现出发明的天才。虽然卡农不得不遵循西洛埃确定的中堂结构，但他还是创建了独具特色的设计，要比当时对于此类问题的解决方法好得多。卡农选用了一种类似凯旋门的框架结构，大门和墙面深深内陷，位于其后。虽然早在中世纪时期，西班牙和葡萄牙民众就了解"隧道门"，但是这种结构仍然让正立面具有创新性的韵律和动感。正面主要是中间部分顶部的圆拱，借鉴了阿尔韦蒂对曼图亚的圣安德鲁教堂的正立面设计。不过，就连建筑于细节，卡农也找到了非传统的解决方法，比如他采用了墙面结构代替柱头，将浮雕"悬挂"在半露柱上。卡农在 1667 年至 1684 年间付诸实施的设计在安达卢西亚和西班牙东部地区被广为效仿。

哈恩市同样为安达卢西亚的巴洛克式建筑艺术作出了卓越贡献。1667 年，欧弗拉西奥·洛佩斯·德罗哈斯（卒于 1684 年）为哈恩大教堂（见右下图）设计的正立面开始修建。五条轴线的宏伟大门采用了大型科林斯柱式和一座参考马代尔诺的圣彼得教堂设计的阁楼层。相比之下，同时期在赫雷斯附近修建的圣母保卫教堂的天主教加尔都西会修道院，看起来则像是巴洛克式的哥特风格圣殿（见第 94 页图）。这跟晚期哥特式中堂建筑没多大关系（尽管对这里的建筑选择性有些许限制），只是因为其旨在通过墙体的装饰和图形解构建筑元素的建筑理念。

塞维利亚，通往新世界的大门，在 16 世纪时曾是西班牙帝国最富有的城市；1649 年，由于瘟疫爆发以及帝国状况整体下滑，塞维利亚的人口减少了三分之一。尽管如此，塞维利亚的巴洛克艺术，尤其是绘画（苏巴朗、牟利罗、巴尔德斯·莱亚尔）和雕塑（马丁内斯、蒙塔涅斯、梅纳）方面，却是西班牙艺术的重要组成部分。建筑方面，16 世纪关于空间的概念最初是通过所谓"伊格莱西亚斯·德卡容"（即盒子教堂）的不断运用而保存下来的。但是，建筑朴实、装饰繁复的做法很早时就成为主流。早期的例子有埃尔·萨格拉里奥教堂。这座教堂是塞维利亚市的教区教堂，1617 年到 1662 年间通过米格尔·德苏马拉加（卒于约 1651 年）的规划并入了大教堂建筑群。在这座方方正正的建筑内部，墙面和拱顶面覆以装饰，将古朴的内部结构与背景融为一体。白圣母教堂，这座 13 世纪的犹太教堂中，大片泥灰装饰、模式化的植物和形象交织，更是为 1659 年由佩德罗·德博尔哈与米格尔·德博尔哈兄弟安装的拱顶锦上添花。

欧弗拉西奥·洛佩斯·德罗哈斯
哈恩大教堂，正立面，1667—1688 年

莱昂纳多·德菲格罗亚
塞维利亚，圣泰尔莫学院
（Colegio di San Telmo）正立面，
1724—1734 年
平面图

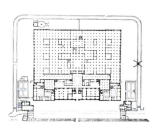

塞巴斯蒂安·凡·德尔·博尔特
塞维利亚香烟厂，1728—1771 年

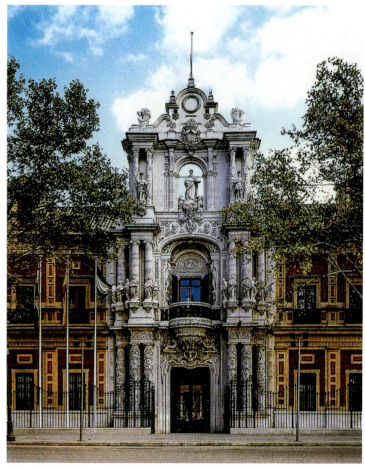

在 17 世纪最后几年中，莱昂纳多·德菲格罗亚（1650—1730 年），这位来自昆卡地区的建筑师，为塞维利亚的建筑带来了重大改变。在他漫长而又硕果累累的一生中，始终注重宣传在所有表面加以图形和装饰的手法。其审美观以及务实手法的特点在于运用红砖让墙面充满动感，营造一种具有安达卢西亚特点的色彩对比，同时，在这样一个缺乏适宜石材的地区，又大大降低了修建成本。尽管他的早期作品，如教士医院（1687—1697 年），表现出他在试用"新材料"（其实已经很古老了）及其发展前途的探索中有所收敛，而且已经开建的几座建筑（塞维利亚的圣萨尔瓦多教堂和圣巴勃罗以及赫雷斯·德拉·弗朗特拉的联合教堂）都处理得更加传统，他在修建圣路易斯耶稣会教堂（建于 1699—1731 年）时还是把意大利元素和安达卢西亚人对装饰的热爱结合了起来。

因此，该教堂砖砌的正面才会含有博罗米尼的圣阿涅塞教堂的元素，而内部的底层规划又模仿了拉伊纳尔迪对纳沃那广场正面的设计。

这座中心建筑的特色在于八根巨型所罗门式柱，柱子分列两侧，柱身凹槽直达其三分之一高处，突出了这座圆顶建筑的中心部分，并增强了其可塑性。但是，这一形式是否为德菲格罗亚的新构想，或者，这种形式是否已经在塞维利亚的其他地方有所尝试，我们不得而知。仿佛一夜之间，多座钟楼的上层部分就都采用了这种形式。

德菲格罗亚晚期的杰作是建于 1671 年的圣泰尔莫学院正面（见左上图），也是一家育婴院，比较典雅。大西洋舰队的新一代船长们就在此学习。从 1722 年起，德菲格罗亚和他儿子马里亚斯开始根据计划将角楼修建在大型内院周围，该建筑即可竣工。这项工程直到 1735 年才得以完成；至此，具有重要意义的安达卢西亚巴洛克建筑之一即告落成。在内敛的砖砌正面的映衬下，这座三层楼高的中央石亭更显雄伟。动感的浮雕建筑，两根装饰华丽的柱子分立中轴两侧，加上露天阳台和供奉圣泰尔莫的露天壁龛，营造出了一种强烈的效果。通过采用寓言人物说明航海科学和塞利维亚的重要性，精巧的装饰效果得以进一步加强，加入大门的建筑元素，使其与宏伟建筑形成美妙的对比。就在圣泰尔莫学院开建后不久，军事建筑师塞巴斯蒂安·凡·德尔·博尔特又启动了另一座大型建筑的修建。这座香烟厂后来因《卡门》而出名。香烟厂建于 1728 年至 1771 年，是幸存下来的最早的工厂建筑之一，根据医院和学院的建筑类型修建。

1700 年，格拉纳达的古典形式被装饰覆盖，而且被完全重新阐释。但是，此时所用的独特材料不是砖，而是灰泥。灰泥更细腻、更精致，在阿兰布拉宫的运用最为成功。这一创新的主要发起人是弗朗西斯科·德·乌尔塔多·伊斯基耶多（1669—1725 年），可能也是最有个性和创造力的西班牙建筑大师。他是安达卢西亚人，既是建筑师、雕塑家，又是装潢师。他的装饰形式虽来源于古典元素，但是角度多样，细节多变，影响安达卢西亚的巴洛克建筑长达几十年，且被公正地归类为独立的西班牙建筑成就。此外，乌尔塔多几乎只为神职人员工作，试图在自己的作品中反映总体艺术的巴洛克概念。这位忠实的信徒相信，巴洛克概念是美学的化身，是通过艺术表达的挚爱。

乌尔塔多最重要的工作是改建格拉纳达天主教加尔都西会修道院的圣殿，即萨格拉里奥教堂，于 1702 年开始在他的指导下进行改建。他将神龛设计成大型圣坛，圣坛的框架围合成一方形空间和拱形圆顶。底部采用雕塑装饰，富丽的华盖采用黑色所罗门柱支撑。

弗朗西斯科·德·乌尔塔多·伊斯基耶多
格拉纳达市天主教加尔都西会修道院所属萨格拉里奥教堂
1702—1720年

弗朗西斯科·德·乌尔塔多·伊斯基耶多与何塞·德巴达
(Jose de Bada)
格拉纳达大教堂圣殿，1704—1759年
平面图和内景

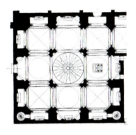

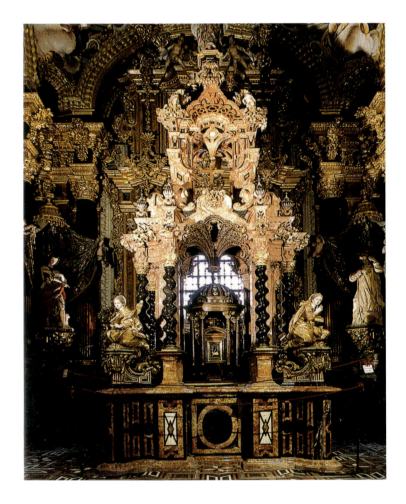

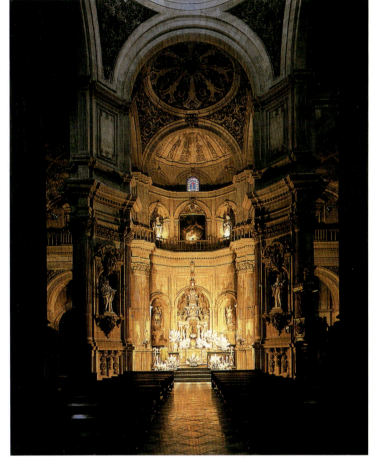

侧堂上有圆形的窗口，通过窗口可观看圣礼。夸张的比例以及大理石非比寻常的颜色都加强了整个效果：镀金柱头和飞檐边缘与粉、绿、黑、白、灰等各色石料交相辉映。这种色调在帕洛米诺天顶湿壁画中可见一斑。

1706年，已是大艺术家的乌尔塔多承担了设计萨格拉里奥大教堂（见右上图）的任务；但是，这一项目持续了很多年，最后由他的同事何塞·德巴达完成。这一中央建筑的经典比例和布局与他早期的作品产生了较大差异：交叉甬道处数根巨大的肋柱，模仿了迭戈·德·西洛埃在大教堂中运用的混合柱式，是一种在旧教堂内固定圣殿的基础上进行的设计。这同样也证明了乌尔塔多在建筑手法上的多样性。

1718年，他仿造格拉纳达的建筑（见第98页图）为加尔都西会的埃尔·巴乌拉尔修道院设计了一座萨格拉里奥教堂。在这座教堂中，圣殿（由特奥多西奥·桑切斯·德鲁埃达修建）分为两个区域。大理石和碧玉神龛高数层，像随想曲一般富于变幻，布置在第一区的中心，外部有四根柱子，内部支柱围成一圈。其后方是两扇采光的圆窗，位于飞檐上。这座教堂位于塞戈维亚后山之中，是卡斯蒂里亚少见的安达卢西亚艺术范例。其实，部分神龛是在安达卢西亚的普列戈制作的，乌尔塔多从1712年起担任当地的皇家税务稽查员。

虽然位于格拉纳达的加尔都西会修道院萨格拉里奥教堂（见第99页图）鲜有记载，但是从审美角度却十分杰出。目前我们只知道这座建筑从1713年就开始规划了，但直到1732年才开始修建，也没有建筑师的相关资料。

弗朗西斯科·德·乌尔塔多·伊斯基耶多与特奥多西奥·桑切斯·德鲁埃达
埃尔·巴乌拉尔，加尔都西会德尔巴乌拉尔圣母修道院所属萨格拉里奥教堂，
始建于1718年
平面图、内景、雕像
佩德罗·杜克·科尔内霍设计

下一页：
弗朗西斯科·德·乌尔塔多·伊斯基耶多
格拉纳达市加尔都西会修道院所属萨格拉里奥教堂，始建于1732年

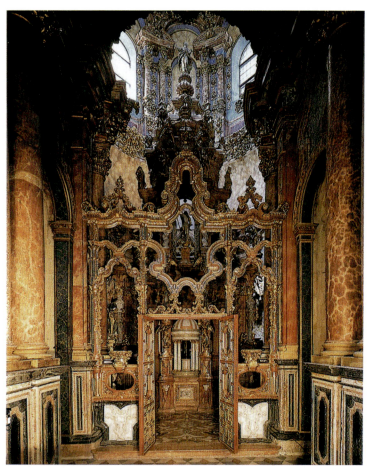
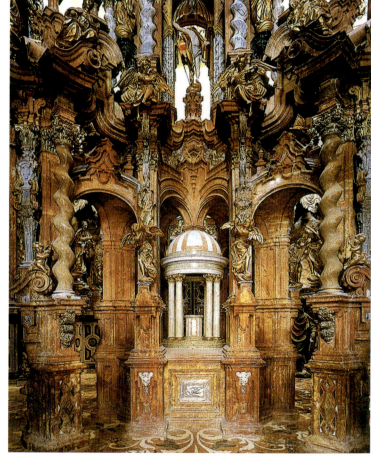

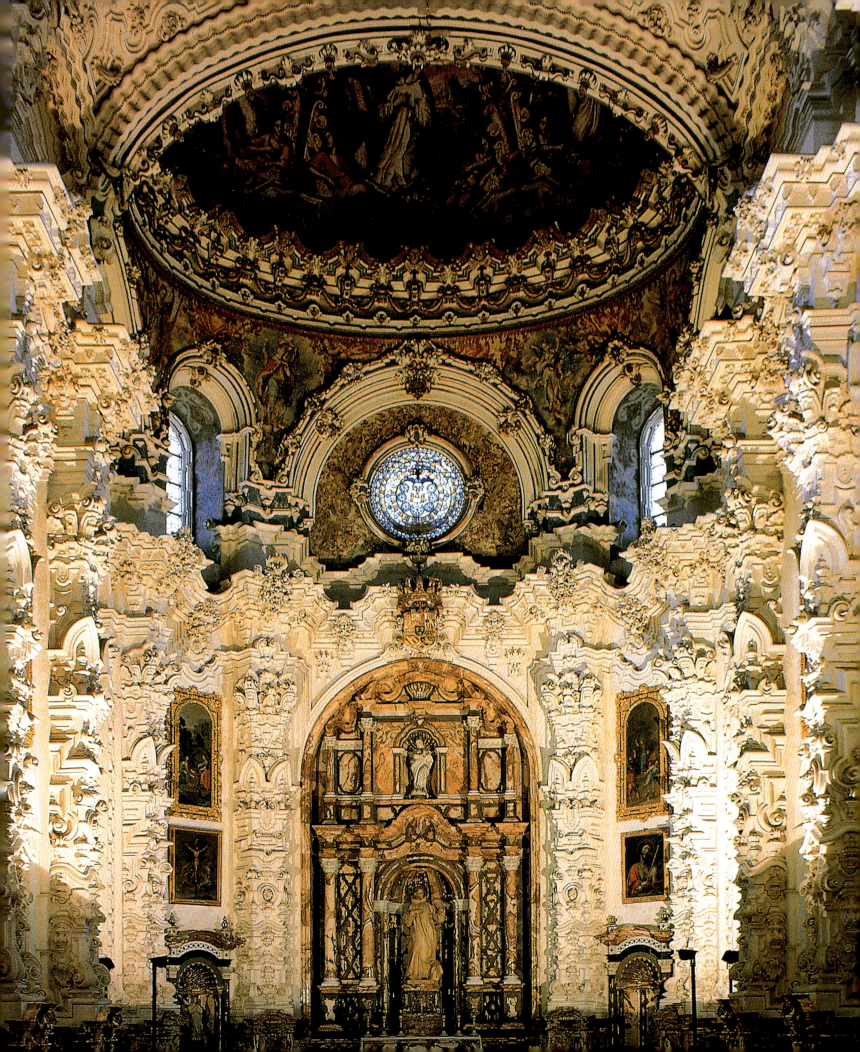

正如前文所述，后人将这一建筑视为西班牙艺术衰落的终极表现，直到最近几十年才对它的设计有了更为客观的评价。教堂仅有一个中堂，结构紧凑，通过将其结构元素以丰富的浮雕加以装饰而赋予其动感；尽管采用了华丽的灰泥装饰，半露柱还是清晰可见。不少于45套标准经典装饰（包括柱头、飞檐、漩涡装饰、烛台以及所谓的"猪耳朵"（叠加在一角上的一段弧形结构））覆盖着墙面。上部飞檐由支柱支撑，层层叠叠，连接着进进出出的墙体轮廓，每一层都比最后一层更平坦。尽管细节丰富，空间依然具有独特的华丽感，给人一种圣坛被金丝、银丝包裹的印象。虽然建筑的修建主要由同事们（路易斯·德阿雷瓦洛、路易斯·卡韦略、何塞·德巴达）监督完成，但乌尔塔多对设计作出的贡献是无可争议的。

在某种程度上，乌尔塔多比较喜欢财务独立的感觉，这是由于他担任皇家税务稽查员的缘故。他还开办了一所比较重要的装潢师和工匠学校，这些装潢师和工匠把他们所学到的艺术传播到了安达卢西亚的各个角落；甚至在殖民地都发现了他们风格的痕迹，特别是在墨西哥。由于安达卢西亚融合了摩尔人的传统装饰风格，因此，当地的西班牙风格还结合了印度式装饰。

丘里格拉家族；卡斯蒂里亚、莱昂和东部地区

来自加泰罗尼亚的一个艺术世家给西班牙中部的建筑艺术增添了新的动力：巴塞罗那雕刻家何塞·拉特斯·达尔毛曾让他已故亲戚的五个儿子到他的工作室学习。他于1684年去世后，这五个孩子——何塞·贝尼托、何塞·曼努埃尔、何塞·华金、何塞·阿尔韦托及何塞·米格尔——则以独立建筑师和祭坛建筑工的身份出现。1693年，长子何塞·贝尼托·德·丘里格拉（1665—1725年）建成了位于萨拉曼卡的圣埃斯特万教堂祭坛（见第102页图）；由于大量采用了所罗门柱式，其空间布局和艳丽的装潢确立了一种意义重大的建筑原型。这一作品与卡拉莫·德洛布科维茨的论文以及安德烈·亚·德尔·波佐著作中提出的理论有很大关系。1709年至1713年，银行家胡安·德戈耶内切委托修建了新巴兹坦教堂，这座教堂既是政府大楼也是宫殿；在这座教堂中，贝尼托·德·丘里格拉在他的建筑中体现出一种根深蒂固的建筑习俗。教堂正面两侧是高大的塔楼，具有一种几近笨重的效果；中间部分则采用相互叠叠、依次变小的帕拉迪奥式三角楣加以突出。华金·德·丘里格拉（1674—1724年）也是在萨拉曼卡修建了自己最为重要的建筑：一座是安纳亚学院霍斯佩德里亚大楼（始建于1715年）；另一座是卡拉特拉瓦学院的大楼（始建于1717年）。这两座建筑将古典形式与源于银匠风格的华丽结构性装饰结合在一起，与他设计的努埃韦大教堂穹顶相似。

这种形式借鉴了16世纪的风格，在其他地方也表现明显，经常被诠释为是有意识地与西班牙辉煌的过去相联系，并反对波旁王朝统治下建筑的国际标准化。小儿子阿尔韦托·德·丘里格拉（1676—1750年）长期处于他几位兄长的光辉之下，直至他们离世，才得以自由发展他自己的风格；不过，已然受到洛可可风格的影响。阿尔韦托最主要的作品是1728年设计的位于萨拉曼卡的大广场。这座矩形的广场坐落在大学城中心，堪比马德里和巴利亚多利德大广场建筑群。广场十分典雅，正面缀以节日般欢快的装饰，直到拱廊之上三层楼高（见右图）。每扇窗都有阳台，装有铁栏杆；就是在今天，这些阳台也是观看广场活动的绝佳位置。围绕大广场的建筑高度一致，两栋大楼从中挺立而出：皇家看台与其对面的市政厅。皇家看台有宏伟的拱顶大门，菲利普五世的圆形浮雕，上方是三角墙；市政厅直到1755年才由安德列斯·加西亚·德基尼奥内斯完成。阿尔韦托·德·丘里格拉还从萨拉曼卡的教会和学院承接了数不胜数的任务；但是，他在参与了一次有关修建该市新大教堂的争辩之后，于1738年去世。

不过，萨拉曼卡却得到了阿尔韦托的杰出继任者安德列斯·加西亚·德基尼奥内斯，他在18世纪中叶比较活跃。1750年到1755年间，他不仅完成了大广场，还建成了克莱雷西亚学院；这座建筑的修建时断时续，持续了很长一段时间。塔楼和庭院（见第87页图）体现出了一种与大广场迥然不同的理念，更具影响力。巨型半身柱建在较高的基座上，檐部深深凸出，其支柱为正面提供了有力支撑，正立面则向后凹进这一突出体系。罗马式建筑的恢宏与伊比利亚风格的表面装饰融为一体。这样一来，学院的庭院就完全不同于波旁王朝的法式或意式宫廷建筑。与其风格最为接近的，要算圣地亚哥·德孔波斯特拉的圣梅尔廷·皮纳里奥学院。

和丘里格拉兄弟一样，纳西索·托梅（活跃时间为1715—1742年）与迭戈（Diego）兄弟出生于雕塑和装饰雕刻世家；他们创造了最为壮丽的西班牙巴洛克建筑、一件超乎想象的艺术珍品：托莱多大教堂的巴洛克风格祭坛（见第103页、369页图）。这座建于1721年到1732年间的建筑是一种"密室"，也就是一个用作储藏室的独立空间，总体上增高了，而且是开敞式的。在托莱多，这种形式成为高大祭坛后方的一种固定建筑模式；信徒可以从唱诗班席回廊看到其圣殿，在很大程度上遵循了天特会议要求让信众参与宗教活动的法令。

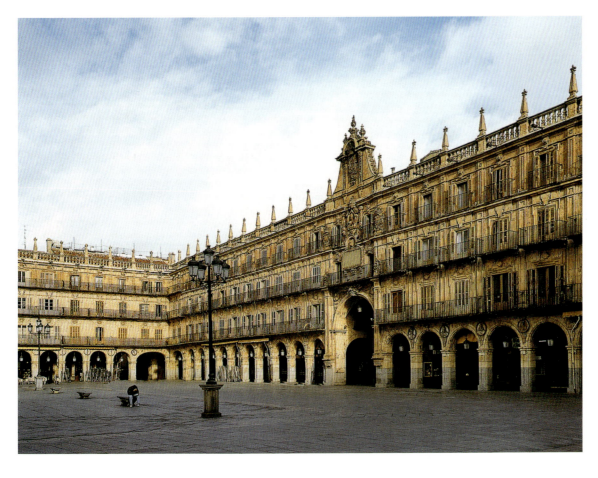

阿尔韦托·德·丘里格拉与安德列斯·加西亚·德基尼奥内斯
萨尔曼卡大广场及皇家看台，1728—1755年

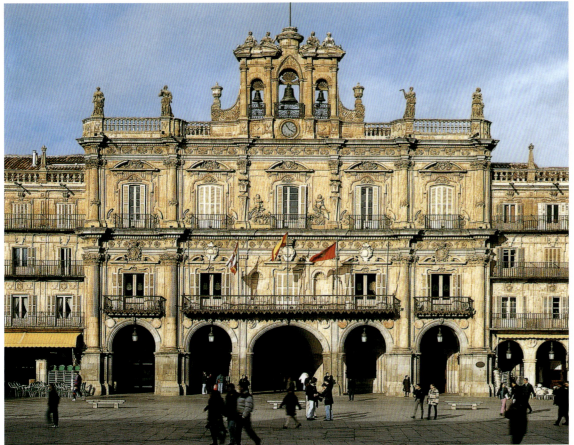

安德列斯·加西亚·德基尼奥内斯
萨尔曼卡，大广场市政厅，1755年

第102页图：
何塞·贝尼托·德·丘里格拉
萨拉曼卡，圣埃斯特万教堂祭坛
1692—1694年

第103页图：
纳西索·托梅
托莱多大教堂"El transparente"巴洛克风格祭坛，1721—1732年

101

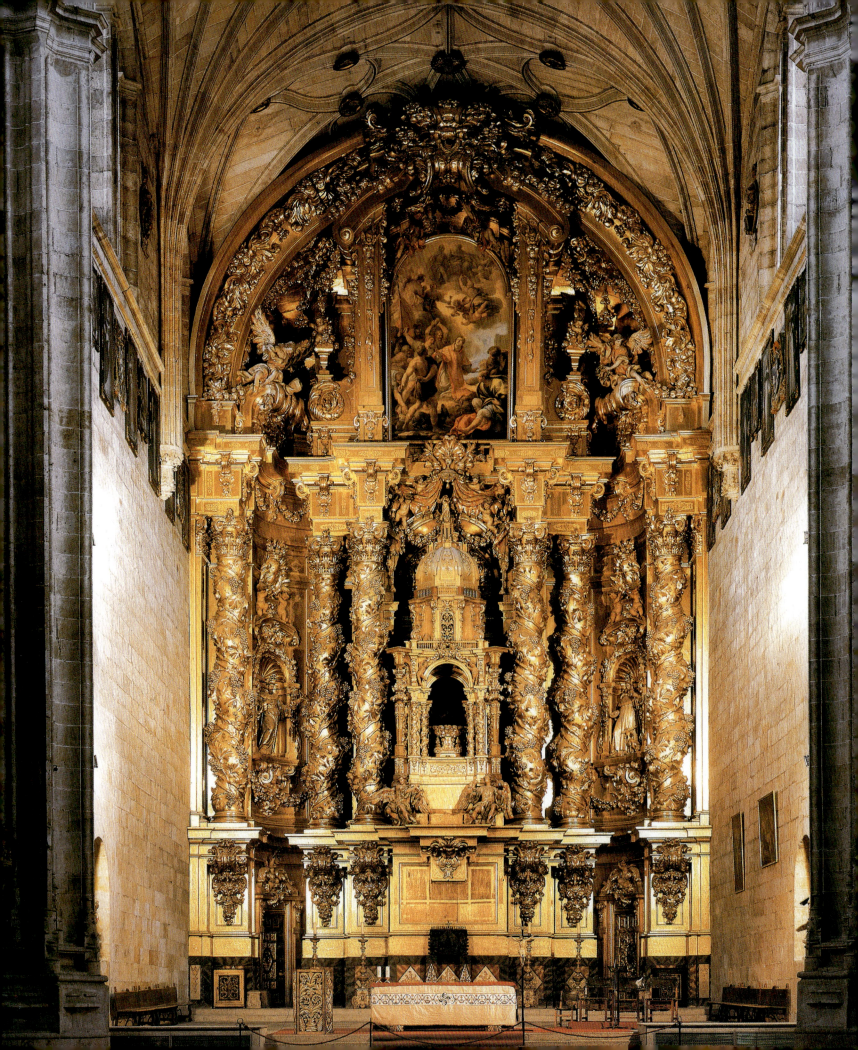

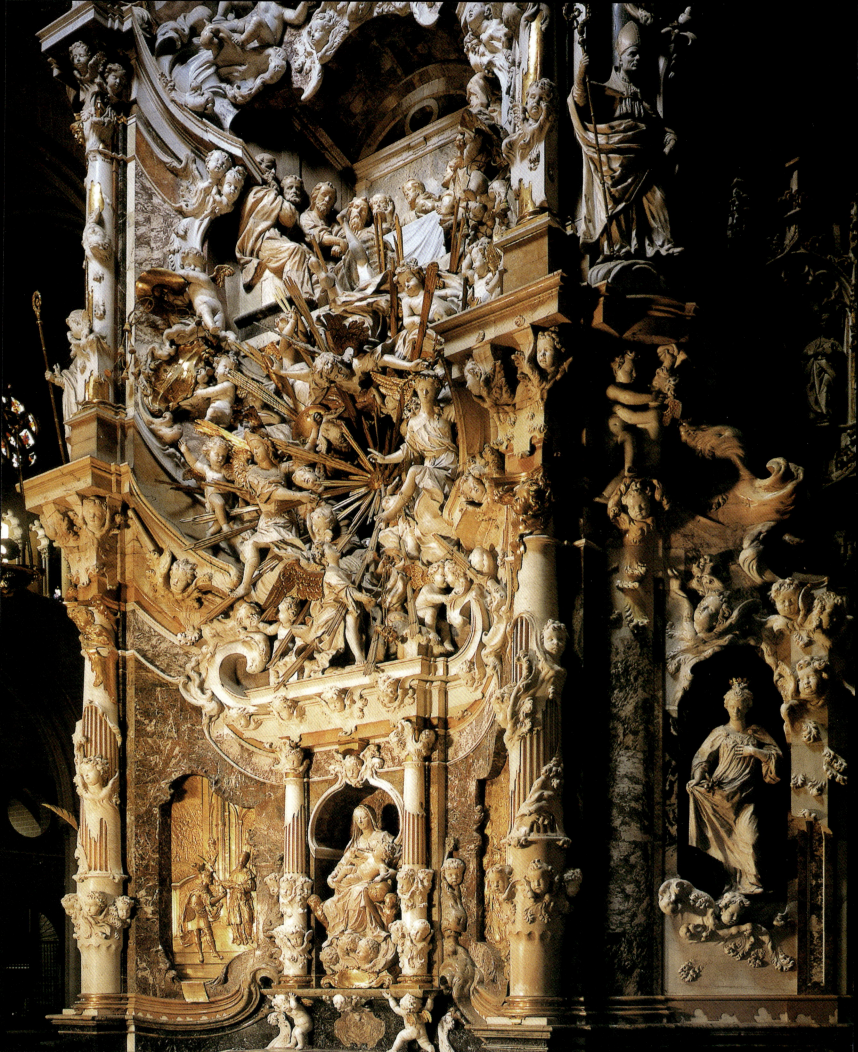

伊波利托·罗维拉（Hipólito Rovira）
巴伦西亚（Valencia）市多斯阿瓜斯侯爵宫（palace of the Marquis of Dos Aguas），大门，1740—1744 年

下一页：
海梅·博尔特（Jaime Bort）
穆尔西亚大教堂，1742—1754 年

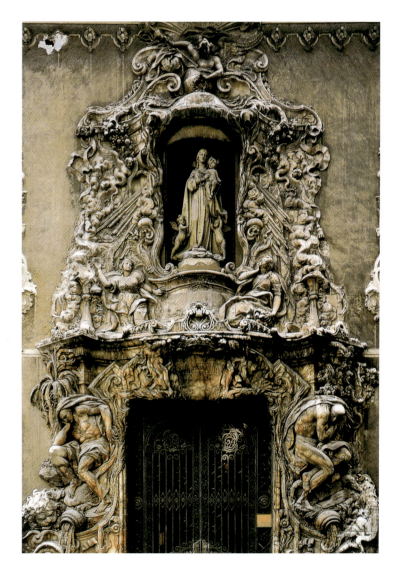

凹陷的祭坛装饰两层高楼，支撑着下部中间圣母和圣子的雕塑群；其上方是最后的晚餐和圣餐的场景。拱顶上有开口，光线可照射进来，寓意进入敞开的天堂；天堂用一群沐浴在宇宙之光中的天使和圣徒表示，位于建筑背景前方。建筑、雕塑、绘画在此天衣无缝般地融合，时人称之为"世界第八大奇迹"。然而，18 世纪的旅行家、美术鉴赏家庞斯却视其为西班牙艺术衰落的象征。

另一位马德里的建筑师是佩德罗·德·里贝拉（约 1683—1742 年）。时人尤其看重他令人惊异的创造力，但后来几百年又被视为简直是个疯子。

作为马德里的"大艺术家"，他担任要职，并设计了大量实用、线条简洁高雅的建筑和教堂。仅从马德里和圣费尔南多庇护院（1722—1729 年）的私人宫殿就可看出他所具有的无与伦比的装饰创造力。但是，这种创造力又仅限于大门和大门上的窗户。有了祭坛装饰，这些建筑围绕在上升几层楼高的框架中，加以华丽繁复的装潢——树木、假山、眼窗等等。壁龛深陷，内供人物像。在西班牙，具有类似正面结构的私人宫殿目前只在巴伦西亚发现；多斯阿瓜斯侯爵于 1740 年到 1744 年间采用画家伊波利托·罗维拉的方案修建了一座城市宫殿。在此，布景的戏剧风格在预言形象（流经巴伦西亚的河流：图里亚河与胡卡尔河）中被推到极致，分列在大门两侧，模仿米开朗琪罗（见左图）。除此建筑以外，巴伦西亚还有另一座历史遗迹，诠释了西班牙巴洛克建筑的独特，即在罗马学习的德国雕塑家康拉德·鲁道夫的作品，他设计的大教堂具有凹凸变换的正立面。该教堂西侧始建于 1703 年，反映了瓜里诺·瓜里尼或 17 世纪晚期罗马建筑的影响。该建筑正立面的影子还可以在穆尔西亚大教堂（见第 105 页图，海梅·博尔特，1742—1754 年）、瓜迪克斯大教堂和加的斯大教堂找到，在整个伊比利亚半岛上十分少见。这些教堂的正立面立体、"破碎"，尽管比例宏大，还有一种金银丝效果，但是，与同时期巴尔塔扎·诺伊曼或迪恩珍赫佛的建筑相比，这些建筑要文静得多。其墙上的浮雕与连绵的"地毯式"表面处理结合，是已经在西班牙风行数百年的一种装饰风格。

在独立的晚期巴洛克式建筑中出现的这些地区性差异被认为是西班牙对欧洲建筑的主要贡献。这些建筑从启蒙运动时期就被打上"Cburriguerismo"（意同低级趣味）的烙印，有的是在最近才受到了较好的重新评价。装饰风格根植于西班牙传统的程度，艺术成就概念对繁复装饰和华丽浮雕建筑的影响受到更为仔细的审视。丘里格拉、乌尔塔多、里贝拉不再被看作没上过学的傻子，而是美术角色当代论述的独立诠释者。他们有意识或无意识地发展出有别于波旁王朝风格的全国性特色。

波旁王朝的宫廷建筑

1720 年之后，与主要基于意大利和法国的古典巴洛克风格的波旁王朝的宫廷艺术相比，西班牙各地区的多种建筑都出现些许衰落。

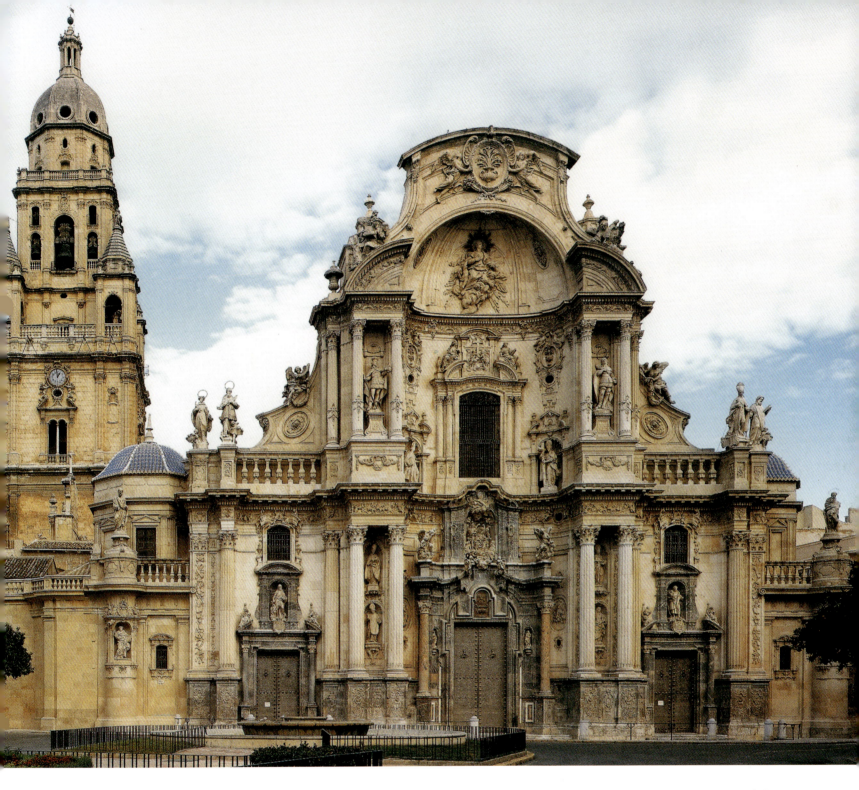

直到18世纪中叶学院派成立之时，虽然引入国门的古典风格还是或多或少地刺激了西班牙本土潮流的发展，但两种倾向一前一后，都继续发展着。然而，看不见的主旋律就不是这么一回事了：建筑师接到的重大项目都是皇家住宅这块曾经被哈布斯堡王朝遗忘的领域；因为皇家住宅几乎全是由外国建筑师负责的，西班牙人不是被辞退，就是只分到辅助性任务。宗教建筑仍然保持着其本国传统，而完全不合时宜的西班牙宫殿则仿佛满足不了新王朝的需求。

因此，1720年以后，宫殿建造突然成为热点，一直持续到18世纪80年代。在马德里，菲利波·尤瓦拉（1678—1736年）和乔瓦尼·巴蒂斯塔·萨凯蒂（1704—1764年）重建了在1737年被烧毁的城市宫殿，但也折中保留了一些阿尔卡萨式设计；而在拉格兰哈与阿兰胡埃斯的避暑宫殿改建中，则完全沿袭了意大利和法国的建筑原则。

拉格兰哈的项目是波旁王朝皇帝首次进行的重要任务（见第106、107页图）。这座卡斯蒂里亚国王的狩猎行宫位于山区，从15世纪到18世纪早期一直是海尔罗尼麦特修会的避暑宫殿。1720年，菲利普五世征用了此地，并吩咐其宫廷建筑师特奥多罗·阿尔德曼斯（1664—1726年）进行设计。

菲利波·尤瓦拉与乔瓦尼·巴蒂斯塔·萨凯蒂
拉格兰哈·圣伊尔德丰索（San Ildefonso）
狩猎行宫（上图），花园正面，1734—1736 年

勒内·弗雷曼（René Frémin）与琼·蒂耶里（Jean Thierry）
拉格兰哈行宫喷泉（下图）

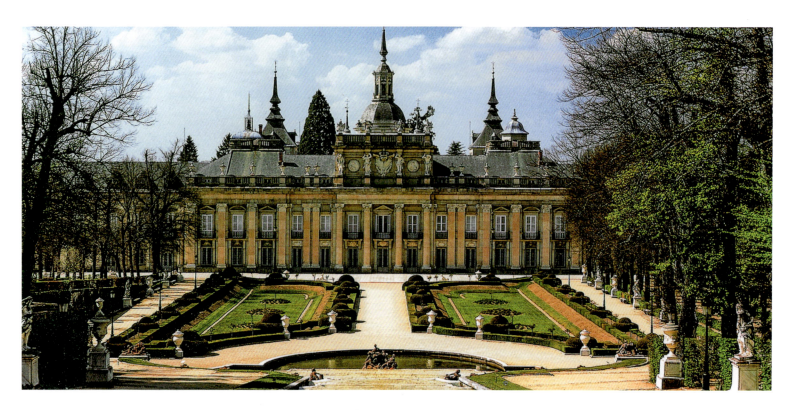

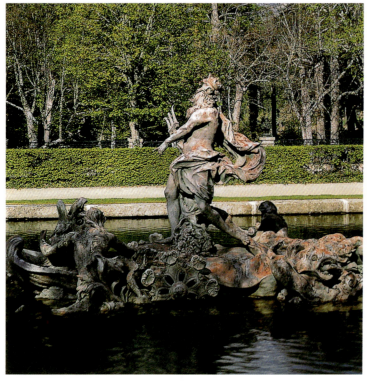

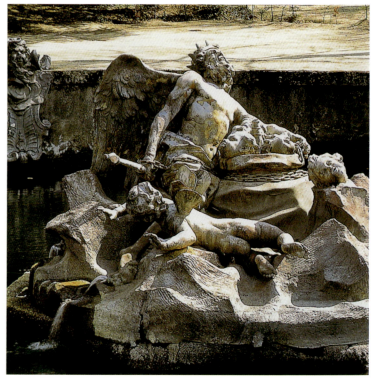

最初，阿尔德曼斯根据阿尔卡萨风格提交了一份具有西班牙传统的平面图：一座方正的建筑，配以角楼，在十字形圆顶小教堂旁朝向西北方。这一位置使其成为整座建筑的焦点，而正面采用高柱式和屋顶层，处理成了典型的18世纪建筑。由于工程在罗马建筑师安德烈·普罗卡奇尼（1671—1734年）和森普罗尼奥·苏比萨蒂（约1680—1758年）的指导下进行，二期建筑受到意大利和法国风格的影响。1730年左右，他们为主建筑增设了两座三翼式庭院建筑；西南侧为帕蒂奥·德拉埃拉杜拉，东北侧为帕蒂奥·德洛斯·科谢斯。这样一来，陈旧的阿尔卡萨风格同时有两座"贵宾庭院"装饰；其中，帕蒂奥·德拉埃拉杜拉更加典雅、豪华。中心的凹进部分（形似马蹄，因此得名"马蹄院"）建在两层以上，屋顶窗与柱子镶嵌的壁龛交替排列，成为一种在侧面不断重复的内敛装饰。改建中，阿尔卡萨式旧塔楼被拆除一部分。国际标准化建筑的侵蚀在完全被意大利巴洛克化的拉格兰哈花园正面体现得比较明显。这座建筑由萨凯蒂根据尤瓦拉的规划建成于1736年。中心亭子的四根高柱、其旁边以巧妙的方式分级排列的大型半露柱赋予其正面前所未有的气势。18世纪80年代，联合大教堂竣工。联合大教堂由萨巴蒂尼设计，正面向外凸出，像是从菲舍尔·冯·埃拉赫的《建筑简史》（*Entwurf einer historischen Architektur*，于1721年出版）中描述的萨尔茨堡教会大学得到了灵感。园林的布置交由法国园林设计师和雕塑家负责。

1734年，马德里阿尔卡萨宫的内部结构因一场大火损毁殆尽。之后，修建一座新的宫殿就成为主要目标。1735年，菲利普五世命令皮埃蒙特建筑师菲利波·尤瓦拉筹备新建筑的规划。尤瓦拉制定出比凡尔赛宫更大的宏伟方案（474米长，共有23处庭院），位于马德里市外。但是，该项目最终未能实施，一方面是因为国王不愿意将这块地纳入其宫殿，另一方面是因为尤瓦拉的逝世。他的继任者——乔瓦尼·巴蒂斯塔·萨凯蒂——修改了他的规划，建成了目前我们所看到的宫殿（见第108、109页图）：一座封闭的四翼式建筑，有内院和边亭，其风格沿袭了西班牙阿尔卡萨宫的传统。建筑正面结合了法式和意式的宫廷建筑元素：底层和夹楼层较高，形成方形的基部，三层楼的大礼堂从高柱和半露柱后方挺然而立。悬出的檐部遮盖着这座大型建筑的顶上两层，目的在于远观效果。

雕像本来是计划放置在栏杆上的，但由于这样会让建筑硬朗的立体线条显得软弱无力，所以摒弃了这种做法。内部布局则模仿同时期

菲利波·尤瓦拉与乔瓦尼·巴蒂斯塔·萨凯蒂
拉格兰哈狩猎行宫花园正面详图，1734—1736年

法国设计中的"appartement double（双层公寓）"手法。在规划过程中，有两个问题几经更改：楼梯的位置和造型以及宫内小教堂（一种椭圆形的建筑，多建在主门道对面）的处理。尽管为了让这座皇宫的外观更时尚花费了不少功夫，其作为堡垒的初衷还是表现得非常明显。时至今日，这一建筑仍然主宰着曼萨纳雷斯山谷，与马德里几乎没有直接联系。

哈布斯堡王朝修建的另一座重要建筑是位于阿兰胡埃斯的皇宫（见第109页上图）；后经菲利普五世和伊莎贝拉·法尔内塞王妃改建。这座皇宫以前是修道院，位于一块湖光水色的狩猎区，菲利普二世曾决定在此修建一座避暑行宫，但是胡安·包蒂斯塔·德·托莱多和胡安·德·埃雷拉的设计最后只由胡安·戈麦斯·德莫拉实现了一部分。17世纪时，数次火灾更是使其雪上加霜。1731年，圣地亚哥·博纳维亚（卒于1759年）开始指导改建工作，但1748年的一场大火又让其付之一炬。

阿兰胡埃斯皇宫
总布局，16—18世纪

第109页上图：
圣地亚哥·博纳维亚与弗朗西斯科·萨巴蒂尼
阿兰胡埃斯皇宫
主体正立面及翼楼，1748—1771年

斐迪南六世主持的重建主要是根据埃雷拉的设计：两层四翼式建筑，重点突出西侧面和角楼。但是，中心的亭子经过翻修，并且加上了双楼道楼梯。翼楼是1771年由弗朗西斯科·萨巴蒂尼（1722—1797年）补建的。博纳维亚在此借鉴16世纪的风格，绝对内藏了一部分新策略，那就是西班牙王座上的这第二位波旁皇帝希望在他的朝代中融入更多的西班牙传统，超过其前任，达到维护其合法性的目的。18世纪中叶前后，宫殿因今天的皇城的修建而被扩张；增建了符合几何学原理的街道网以及为宫廷节庆所用的表演区。扩建后的花园结合了一座独特的码头，以便观赏水景。此外，整座建筑群还包括了圣安东尼奥教堂（一座圆形的圆顶建筑，前面入口拱廊呈弯曲状）和农夫之家（一间农夫的房子，在查理四世时期扩建成了小型的三翼式古典建筑）。

波旁王朝时期修建的18世纪宫殿还有里奥弗里奥皇宫（缩小版的马德里皇宫）和埃尔·帕尔多皇宫（核心建筑建于16世纪，后由弗朗西斯科·萨巴蒂尼在1772年扩建两倍）。但这两座宫殿都未能为西班牙建筑作出新的贡献。

从巴洛克时期到启蒙运动

18世纪中期左右，对巴洛克风格所谓浮夸的批判，以及对于回归到希腊和罗马式建筑的呼吁声日益强烈。17世纪启动的关于"古今之辩"（Querelle des anciens et des modernes）的大讨论持续了四分之三个世纪，如今在西班牙也日渐销声匿迹。因在法国和意大利巴洛克式古典主义主导下形成的波旁王朝宫廷建筑风格，与帝国传统中心区域使用的生动活泼的装饰风格之间出现了明显的分歧，这种争议在西班牙产生的影响更为强烈。

18世纪上半叶，西班牙艺术家们就已意识到并承认了那些罗马和巴黎的学院所发挥的作用，因此，尤其是自1714年和1738年分别成立文学和历史学院以后，西班牙艺术家们极力建议在马德里成立他们自己的艺术学院。1742年，这项建议获得皇家批准。到1750年，即斐迪南六世签署学院建设工程批准书前两年，第一批学者被派往罗马。圣费尔南多学院的职责自然与宫廷利益密不可分，主要是进行建筑科学研究、登记保存具有艺术价值的作品以及培养艺术家。该学院对于艺术创作方面的控制力度非常大——作为一项法令规定——以致于未经学院许可，不得建造任何一项公共建筑，且事先未经学院考查，任何建筑师不得使用"建筑设计师"（arquitecto）或者"建筑大师"（maestro de obras）的称号。在这样的情形下，很容易便确立了古典主义风格在所有皇家和公共艺术作品中唯一的主导地位。

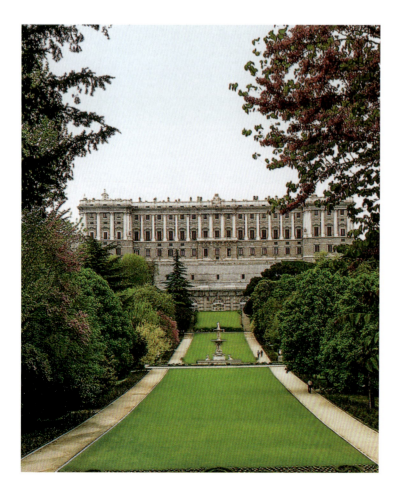

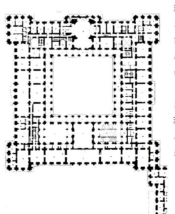

菲利波·尤瓦拉 与乔瓦尼·巴蒂斯塔·萨凯蒂
马德里西班牙皇宫，
1735—1764年
摩尔人广场（Campo del Moro）立面图（左下图）
和平面图（右下图）

第109页下图：
菲利波·尤瓦拉与乔瓦尼·巴蒂斯塔·萨凯蒂
马德里西班牙皇宫，1735—1764年
武器广场（Plaza de las Armas）主立面图

在西班牙，阿尔韦蒂与威奥拉对维特鲁维奥代表的古典主义进行更严谨的诠释，并认可了埃雷拉在建筑上取得的成果，这样进一步推动了新民族风格优势地位的确立。正如波旁王朝国王斐迪南六世统治时期在阿兰胡埃斯和埃尔帕尔多所展示的一样，重新采用腓力二世时期的哈布斯堡皇宫的风格形式又成为合法：它将西班牙传统与现代国际建筑趋势连接起来。

有两位建筑师的作品，可以看作是圣费尔南多学院传承下来的建筑风格的体现，即本图拉·罗德里格斯（1717—1785年）和胡安·德·比利亚努埃瓦（1739—1811年），他们处于巴洛克时期的专制政体与启蒙运动开端这两个时代的转折点。本图拉·罗德里格斯曾跟随尤瓦拉和萨凯蒂等人学习，他的作品风格随着学院模式的巴洛克式建筑到随后18世纪古典建筑风格的转变而转变。直到斐迪南六世去世，他都一直享有宫廷建筑师荣誉。之后，他担任圣费尔南多学院的教授。他为皇室、圣费尔南多学院以及私人委托创作了无数的设计，大约有50件设计是真正付诸实施的。本图拉·罗德里格斯的早期作品完全受到从贝尔尼尼到瓜里诺·瓜里尼意大利巴洛克风格的影响，但到18世纪50年代末期，弗朗索瓦·布隆代尔的《法兰西建筑》（*Architecture francaise*）对其古典主义风格在学术方面的影响则非常明显。

然而，希腊罗马遗迹的发现让罗德里格斯重新关注胡安·德·埃雷拉的作品，罗德里格斯因此放弃了自己的建筑风格传统。

罗德里格斯的第一件彻底的巴洛克风格的重要作品，就是马德里圣马科斯教区教堂（1749—1753年）。该建筑物的外观采用凹曲线形式，使人想起奎里纳勒圣安德鲁教堂的设计，从而使一块不是很好的场地得到了充分利用。内部五个相交椭圆的布局设计参照了瓜里尼在里斯本建造的神意教堂。这样，罗德里格斯以这种方式证明了他是西班牙极少的能够脱离呆板的矩形平面结构束缚的建筑师之一。1750年，罗德里格斯承担了一项改建萨拉戈萨埃尔皮拉尔朝圣教堂（见上图）的艰巨任务。由于那些刻有圣母玛利亚出现在门徒圣雅各面前画面的神圣支柱不能被改造，因此他不得不寻找一个能够满足众多朝圣者需求的方法。罗德里格斯改造了中堂西侧礼拜堂周围的空间，并设计了一种穹顶式椭圆形结构，在四条中轴线的各条线上设置了三侧开启的科林斯式后堂，从而将西面第四面墙封闭起来，作为坛墙。圣徒的塑像并没有放置在中央位置，而是放在主轴一侧右边的开敞谈话间里。与这种巴洛克风格仍然很浓的空间处理方式相比，罗德里格斯对于奥古斯丁教团教士在菲律宾群岛巴利亚多利德修道院（1760年）的设计，则是根据清晰而实用的设计理念，采用古典主义结构以及直接按照埃雷拉的朴素建筑风格创作的。

上一页：
小弗朗西斯科·德·埃雷拉（Francisco de Herrera the Younger）与本图拉·罗德里格斯
萨拉戈萨市皮拉尔圣母礼拜堂（Nuestra Senora del Pilar）
1677—1753年

弗朗西斯科·德·拉斯卡韦萨斯（Francisco de las Cabezas），
弗朗西斯科·萨巴蒂尼（Francisco Sabatini）
马德里圣弗朗西斯科大教堂（San Francisco el Grande）
1761—1785年

尽管在学术上采用了单一的建筑风格，但是几经周折才建成的马德里圣弗朗西斯科大教堂（见右图）在结构上明显受到圣彼得教堂的影响。潘普洛纳大教堂的外观则具有更加震撼的效果。该教堂于1783年建成，其宏伟和哀婉动人的风格率先预示了19世纪浪漫主义运动的萌芽。

然而，在西班牙建筑中普及新古典主义倾向的重要人物，则是胡安·德·比利亚努埃瓦。作为查尔斯三世与查尔斯四世的宫廷建筑师，胡安·德·比利亚努埃瓦负责重新设计埃尔·埃斯科里亚尔、埃尔·帕尔多和布恩·雷蒂罗皇家遗址，以及负责普拉多博物馆和皇家天文台的捐赠基金事项。

作为马德里主要的建筑师，胡安·德·比利亚努埃瓦曾管理着西班牙首都众多公共建筑工程项目。几年的罗马经历和体验，以及对圣费尔南多学院教学的影响力，让他成为了西班牙启蒙运动时代艺术理论的传播者。比利亚努埃瓦的第一件重大作品就是为王位继承人唐卡洛斯以及他的兄弟唐加夫列尔修建两栋古典风格的小屋（花园宅邸）。1786年，比利亚努埃瓦担任马德里市的主要建筑师一职，便从此开始了他在西班牙首都二十五年的建筑师生涯。在这些年里，马德里整个城市的面貌焕然一新。受宫廷所托，比利亚努埃瓦首次为市政厅修建柱廊，并且重建曾在大火中损毁的马约尔广场。不过，修建普拉多博物馆和皇家天文台具有更重要的艺术历史意义：二者均由皇家捐赠修建，预先体现了启蒙运动价值观，并且是西班牙新古典主义时期的主要成就。

普拉多博物馆（见第112页，左上图）的设计原意并不是美术馆。1785年，本图拉·罗德里格斯的方案被否决后，比利亚努埃瓦为即将坐落于布恩·雷蒂罗附近公用地上的一座科学博物馆和科学院设计了一些方案。最初的一个草案中，构思了一个中央圆形大厅，经由圆柱式门廊和长廊与两间开敞谈话间相连；与圆形大厅相平行，一间宽敞的礼堂沿另一中轴线坐落，经由前廊与圆形大厅相通，穿过几个套房可到达边亭。随后开始修建，但未完工就在法国人入侵西班牙时被损毁，1819年重建时保留了原来的基本布局，但是修建在对角线位置上。这就意味着长廊转变成了将上层遮掩的爱奥尼式柱廊，而下层则建有拱廊和矩形壁龛。边亭被扩大且建有圆形建筑。巧妙凸出的多立克式柱廊通往平行于正面中央的一处半圆场所。展览厅为罗马式风格，带有格子和穹顶状拱顶。尽管与梵蒂冈庇护——克莱门蒂诺博物馆及圣费尔南多学院的各项工程有密切关系，但是向公众开放的普拉多博物

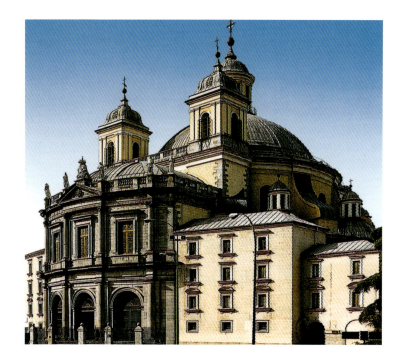

馆还是为后世树立了标杆。

位于博物馆附近的天文台是比利亚努埃瓦的最后一件大作（见第112页，右上图）。该天文台开始修建于1790年，并于1808年大致建成。平面呈十字的天文台建筑，尽管有很多变动，但仍然是一个展示非古典设计进入西班牙建筑的重要范例。设计准则是功能性和几何精确性；与带有一个由圆形建筑构成的中央会客室的科林斯式柱廊相比，设计形式发生变化，并且设定了装潢特点，即预先使用了19世纪的浪漫表现手法。不过，该建筑也是最实用的。这座圆形建筑物将天文台及其设备全部安置其中。

比利亚努埃瓦的影响力及其众多优秀建筑和设计，显示出西班牙建筑最终放弃巴洛克式的结构原理。合理的方法要求以及有意识地采用古典风格，造成新古典主义的最终来临。新古典主义对民族遗产和传统进行了重新评价。事实证明，比利亚努埃瓦既是启蒙运动的先驱，也是复兴式风格的早期实践者。

葡萄牙

在葡萄牙，"巴洛克"一词通常与复辟和若昂五世（João [John] V）君主制时期联系在一起，即指1640年至1750年这一时期。

胡安·德·比利亚努埃瓦
马德里普拉多博物馆
1785—1819 年
平面图和正立面

胡安·德·比利亚努埃瓦
马德里天文台，1790—1808 年

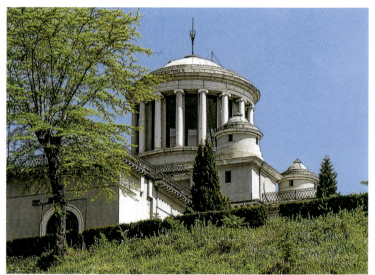

　　然而，一直到 17 世纪最后的二十几年，葡萄牙都没有什么值得一提的建筑活动。随着金矿和钻石矿在巴西米纳斯吉拉斯州被发现，葡萄牙经济经历了令人难以置信的发展。几乎在一夜之间，葡萄牙成为世界上最富有的国家。葡萄牙宫廷竭力效仿路易十四，但唯一不同之处在于葡萄牙试图用华丽的材料和兜售恩典来弥补传统的欠缺。若昂五世（1706—1750 年）错过了发展国家基础设施建设的机会，反而浪费大量金钱和黄金用于修建无数建筑工程，但大多数工程都没有完成。他一直幻想在特茹建立第二个梵蒂冈——艺术历史上的一个精彩章节。然而，据说 1750 年若昂五世去世时，国库中竟没有足够的钱来办理一场体面的葬礼。1755 年，一次大地震大肆破坏了里斯本及其具有历史意义的市中心，这个国家再次受到命运的打击。但是，这也提供了彻底重新开始的机会：在首相庞巴尔及其现代国家理论的指导下，葡萄牙进行灾后重建。葡萄牙成为最先传播启蒙运动信息的国家。

　　毫无疑问，任何巴洛克式建筑的历史必定始于 18 世纪以前。葡萄牙在幸运者曼努埃尔统治时期，即与意大利保持密切联系时期，就已经经历了一次艺术繁荣发展，采用古典主义比西班牙还早，而且为后来的发展奠定了基础。自 1530 年起，有一个值得注意的变化，建筑日益呈现出内部空间结构畅通、块状外部结构以及大量的古典式结构的特点。

　　自乔治·库布勒时期起，这种被视为彻底否决曼努埃尔时期华丽装饰艺术的风格，通常被描述为 "质朴建筑"（arquitectura chã）。

与西班牙的朴素风格（estilo desornamentado）相比，这种质朴风格在精神上，与葡萄牙特有的哥特式大教堂传统偏好更贴近，并且仅限于小型的非纪念性建筑结构。简化主义审美观扎根于军事建筑中，这早就成了葡萄牙这个殖民帝国的地位标志，但通过若昂三世（1500—1557 年）的禁欲主义观点，还被赋予了更多的意义。在修建贝伦（Belém）海尔罗尼麦特修道院唱诗班小教堂的过程中，展示了向古典风格转变的主要特点。装饰奢华的中堂与简洁的主小礼拜堂（由迭戈·德托拉尔瓦与热罗尼莫·德罗奥设计，1572 年建成）形成鲜明的对比。

　　1580 年，腓力二世继承葡萄牙王位。当时伊比利亚半岛的西部地区已形成一种高品质的建筑风格，从而对手法主义建筑作出了自己独有的贡献。特茹曼努埃尔皇宫建筑群内部修建的具有独特风格的一座新的塔楼，体现出的不仅仅是现代化意义：这似乎表明里贝拉宫曾作为皇宫的财产，象征性地作为进入该城市的入口。埃雷拉的学生，菲利波·特尔西仔细参考了葡萄牙的军事建筑，而且结合了埃尔·埃斯科里亚尔建筑的立面结构。对待葡萄牙公共建筑的态度以及象征性控制行为的一个类似折中办法，在圣比森特·德福拉修道院建筑上有所体现。该建筑是根据特尔西早期的意见以及巴尔塔萨·阿尔瓦雷斯进行的更多最新研究，依据胡安·德·埃雷拉的设计方案建成的。带有相通侧堂的单独中堂建筑，让人想起威奥拉的耶稣教堂。

巴尔塔萨·阿尔瓦雷斯
波尔图市格里洛圣母大教堂
正立面，1622年

从很远的地方就可以看见教堂正面、教堂前厅以及双子楼，这也反映了这种成为几乎所有葡萄牙巴洛克式宗教建筑物模型的葡萄牙式基调。

腓力三世在1619年即位后造访里斯本，这次皇家访问对于17世纪的建筑风格具有重要影响。为了庆祝这次访问，里斯本修建了大量的临时凯旋门，模仿1599年欢迎大公爵夫妇阿尔贝特和伊莎贝拉到达佛兰德斯的壮观情景。经弗雷德曼·德弗里斯和文德尔·迪特林所著的、一直在欧洲广为流传的著作证实，西班牙国王的这次访问推动了佛兰德斯式巴洛克风格的流行。一个例子就是波尔图格里洛圣母大教堂（见下图）的立面。该教堂建于1622年，是巴尔塔萨·阿尔瓦雷斯的另一创作。该建筑中找不到任何受到中欧时期风格影响的蛛丝马迹。

1640年葡萄牙王政复辟，从而开始了一个新的时期。该时期可看作是真正巴洛克风格的开始。最初是贵族阶层炫耀其近来重新获得的权力。里斯本城外本菲卡弗龙泰拉宫（始于1667年后）在建筑方面，仍然源于手法主义建筑风格。在复杂的宇宙学计算基础上，宫殿与公园完美融合（见第114页图）、楼梯设置精巧以及各式各样的房间装饰，相当符合巴洛克风格理念。

宫殿的主人若昂·马什卡雷尼亚什在所谓的"战厅"为其自制了一副骑在马上的真人大小的粉饰浅浮雕。此处的一个特色就是，使用了蓝色和白色上光花砖的砖图系列，甚至花园池塘的墙壁上也有侯爵祖先骑在马上的画像。意大利基廷会建筑师瓜里诺·瓜里尼（1624—1683年）绘制的设计图，解答了这项神秘工程。一本素描簿中包含里斯本神意教堂的平面图和立面图。该教堂并不是按照这些设计图来建造的，但具有椭圆形平面。对于17世纪葡萄牙建筑来说，这是非常罕见的。通过瓜里尼数次出版的设计图，博罗米尼的影响力传到伊比利亚半岛，甚至触及拉丁美洲。尚不清楚该建筑师是否在里斯本待过，不过，有证据显示1657年至1659年左右，他研究摩尔式穹顶建筑时曾有一次西班牙之旅，可以从其灵建筑中寻出踪迹。

1682年，开始了重新修建曾在飓风中损毁的圣恩格拉西亚教堂的艰巨任务。带穹顶的中心结构是若昂·安图内斯（约1645—1712年）的作品，明显受到1506年布拉曼特的圣彼得教堂设计的影响。尽管该建筑在最近才完成，但是它代表了葡萄牙宫廷的一种新的方向：如今，罗马已成为衡量每个艺术成果的模型。

若昂五世统治时期仿建永恒之城纯属荒唐之举。在他统治时期，即1707年至1750年期间，他幻想能够在特茹河岸边建成第二个罗马，甚至第二个梵蒂冈。特使给他提供了所有罗马宏伟建筑的模型和设计图，以及教皇仪式礼仪。单单这些，投入的钱财就达到骇人听闻的地步。那些建筑工程几乎都没有完成，但毁掉了这个富有的国家。展示他抱负的一个突出例子就是马弗拉修道院。这是一座比埃尔·埃斯科里亚尔修道院规模更大的综合建筑，也是圣彼得教堂、圣依纳爵教堂以及贝尔尼尼式蒙地卡罗皇宫形式的综合体。该工程始于1717年，但是直到19世纪40年代才完成，并且从未有人居住。该工程的负责人是德国南部建筑师约翰·弗里德里希·路德维希（1670—1752年）。他是一个罗马式风格的二流设计师。而大约同一时间，大主教官邸计划正在酝酿中，这也是特地将菲利波·尤瓦拉带到里斯本的原因。但是这项工程同样几经删减和修改后才实施。尤瓦拉在葡萄牙待了数月后，违约离开了此地。然而，可因布拉皇家图书馆由路德维希于1728年建成。路德维希曾将维也纳王室图书馆作为其设计模型。从类型学观点来看，梅尼诺·德乌斯祈祷教堂非常有趣：一个不规则的、内部装饰奢华的八角房，而其中所有艺术品均发挥了作用。

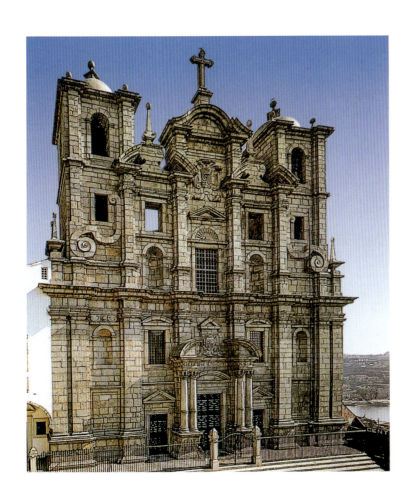

里斯本附近的本菲卡弗龙泰拉宫,1667—1679 年
双层小屋庭院

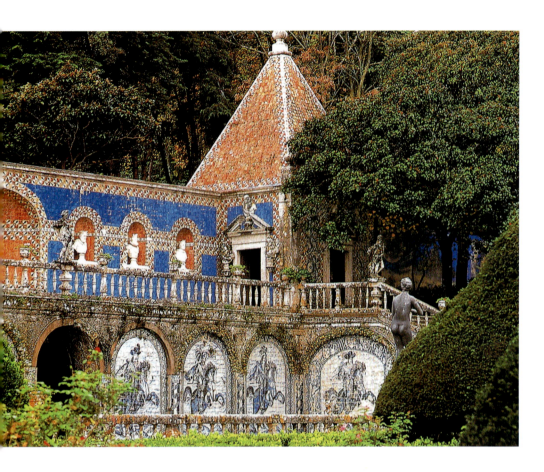

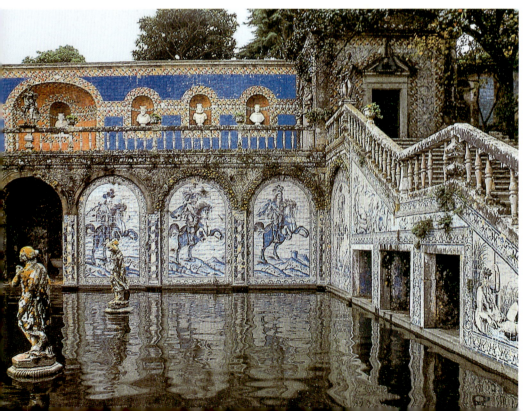

约翰·弗里德里希·路德维希
马弗拉修道院，始于 1717 年
平面图和教堂前厅视图

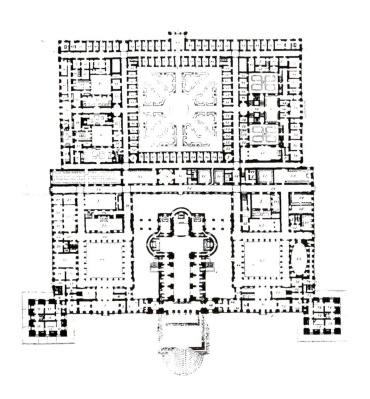

最壮观的就是将一间小教堂整个从罗马搬到了里斯本，仅仅是为了确保若昂五世能够得到一栋曾经由教皇供奉的建筑。这间由路易吉·万维泰利于 1742 年进行设计，以及尼古拉·萨尔维负责修建的小教堂，实际上在罗马建成，并由本尼狄克十四世赐福，然后拆开、运送，并于 1747 年在里斯本圣罗克教堂进行安装而成（见第 118 页图）。这件献给国王的守护神圣约翰巴蒂斯特的建筑采用斑岩——稀有大理石，以及奢华的半宝石以最华丽的风格进行装饰。其建筑形式已经显示出新古典主义产生的早期影响力。

除了这些主要用于颂扬君主的宏伟建筑外，一些有益于大众的公共建筑同样系若昂五世所为。他在里斯本于 1729—1748 年修建了"自由之水"水道桥，带有一系列新建的喷泉，用于里斯本的供水。这是当时伟大工程成果的其中之一。

在远离宫廷生活的葡萄牙北部地区，一所新的私立建筑学校于 1725 年后成立。学校创始人是尼古拉·纳索尼（1691—1773 年），他是一位锡耶纳画家，到达波尔图之后，方才发现他自己真正的才能。纳索尼的主要作品是克莱里戈教堂（Dos Clérigos，建于 1732 年）。该教堂为椭圆形结构建筑，西立面前面为复式楼梯，带有单独的典型钟楼。教堂的东面与医院侧楼相连（见第 116 页，左上图）。除了这个与众不同的设计之外，教堂正面装潢还完全摒弃了若昂五世时期奢华宫廷艺术表现。花冠、花瓶、带条以及涡旋形装饰全部呈现出来。带窗的两层房子正面还装饰有塑像、教皇纹章以及建筑布景。整个教堂别具一格，让人联想到节日或剧场装饰。纳索尼的风格包含了意大利洛可可风格元素，非常成功。在接下来的几十年里，他收到了大量的委托，其中包括马托西纽什耶稣圣殿（1748 年建成）和弗雷舒宫的正面设计。弗雷舒宫是葡萄牙北部地区及杜罗河谷众多巴洛克晚期风格的乡间别墅之一。

另一个巴洛克晚期建筑中心位于布拉加。大主教唐罗德里戈·德莫拉·特莱斯（1704—1728 年）在这个中心的发展中发挥了重要作用。他不仅扩修其宅邸，装设喷泉及在市中心修建新的广场，而且还在布拉加市周围兴建了一圈修道院。安德烈·苏亚雷斯设计的布拉加市政厅始建于 1754 年，其建筑正面含有洛可可风格元素，正门为弧形，窗户上方有冠状装饰。苏亚雷斯（1720—1769 年）是圣托马斯·阿奎那社团成员，其作品包括法尔帕拉朝圣教堂（1753—1755 年）、蒂邦伊斯本笃会修道院（1757—1760 年）和布拉加拉约之家（1754—1755 年）等。这些建筑中，与建筑结构相比，巴洛克晚期装饰风格似乎显得更加突出。

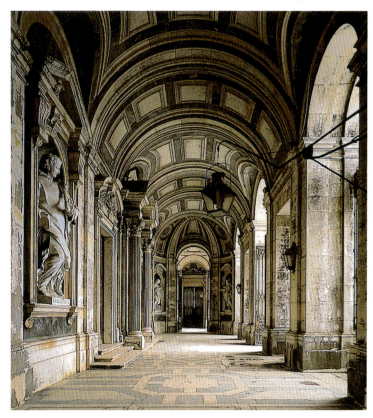

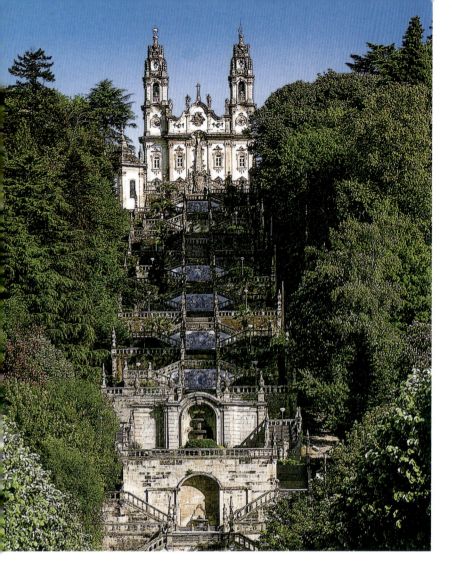
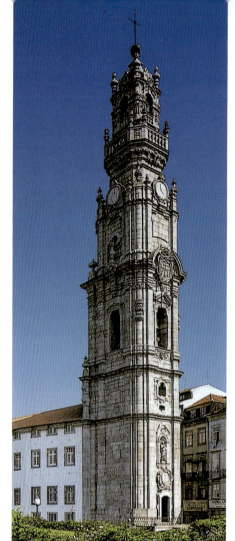

下一页：
布拉加，蒙特耶稣圣殿，
1784—1811年
十字架苦路与教堂正面

左上图：
尼古拉·纳索尼、
安德烈·苏亚雷斯或若泽·德
菲格雷多·塞沙斯
拉梅戈，雷梅迪奥斯圣母教堂
礼拜堂（1750—1761年）和
台阶（自1777年）

右上图：
尼古拉·纳索尼
波尔图市克莱里戈塔

 这一时期最惊人的宏伟建筑就是蒙特耶稣圣殿（见第117页图）。自1494年起就位于布拉加城外山上的这块圣地，在大主教唐罗德里戈·德莫拉·特莱斯时期，变成了一座圣山。在十字架苦路上，可以找到基督徒和古代异教徒人物事件结合的唯一见证。这条苦路通向教堂（直到19世纪才建成）。最上面的六层采用梯道连接，罗马众神喷泉水池对面的方形礼拜堂中，塑有耶稣受难时的情景。在这下方另一区域位置，再次装饰有喷泉和塑像，将五官象征与《旧约》中的场景结合在一起。通向神的灵魂之路、福音、感官以及水的救赎作用均是这幅图像的主题，但其完整含义至今仍未弄清楚。仿造蒙特耶稣圣殿最杰出的一座圣殿则是巴西孔戈尼亚斯耶稣圣殿——尽管没有精神意义上的楼梯象征。该圣殿的十字架苦路以相同方式铺设，展示了现实和理想的从世俗进入天堂的升天情形。阿莱雅迪尼奥，一位来自米纳斯吉拉斯州的传奇黑人建筑师兼雕塑家，将葡萄牙模式转变成一种更为流行的风格。甚至目前都不清楚他是怎样知道原模式的。

 在葡萄牙北部地区，社会经济环境相对稳定，从而为建筑的继续发展提供了基础。但里斯本的政府所在地却在1755年遭受了两次严重打击：若昂五世去世和地震。这些打击使建筑政策突然发生了改变。当年12月1日，里斯本三分之二的地方沦为废墟，死亡人数超过10000人。这样的情形并不表示一个时代的结束，而是意味着这个殖民列强的历史发生了根本性的改变。其后果本文只能进行概略的总结，那就是进入到启蒙运动时代，并且不再与巴洛克式建筑评论相关。尽管如此，它们还是与之前的时代联系过于紧密，而不能继续保持完全不加探索的状态。空荡荡的国库、对死去的偏执而肆意挥霍的国王的厌恶以及几乎完全损毁的里斯本旧城，为实现彻底的，有时是乌托邦式的社会政治理想的新开端创造了理想条件。

 大臣塞巴斯蒂昂·德卡瓦略，以及之后庞巴尔侯爵的出现，在城市规划等其他方面将里斯本带向了一个新的时代。庞巴尔一直怀有在里斯本下方地区被摧毁的拜沙废墟上修建一座理想之城的念头，他召集了三位军事建筑师，分别是曼努埃尔·德马亚（1680—1768年）、卡洛斯·马代尔（1763年去世）和欧热尼奥·多斯桑托斯（1711—1760年）。考虑了各种各样不同方案后，他们为被夷为平地的市中心提出了一种创新型的布局方案。该布局的基本思路是：街道相交，相互成直角，两侧为两座壮观的广场，即原皇宫遗址上的宫殿广场和里斯本旧城另一头的罗西奥广场。

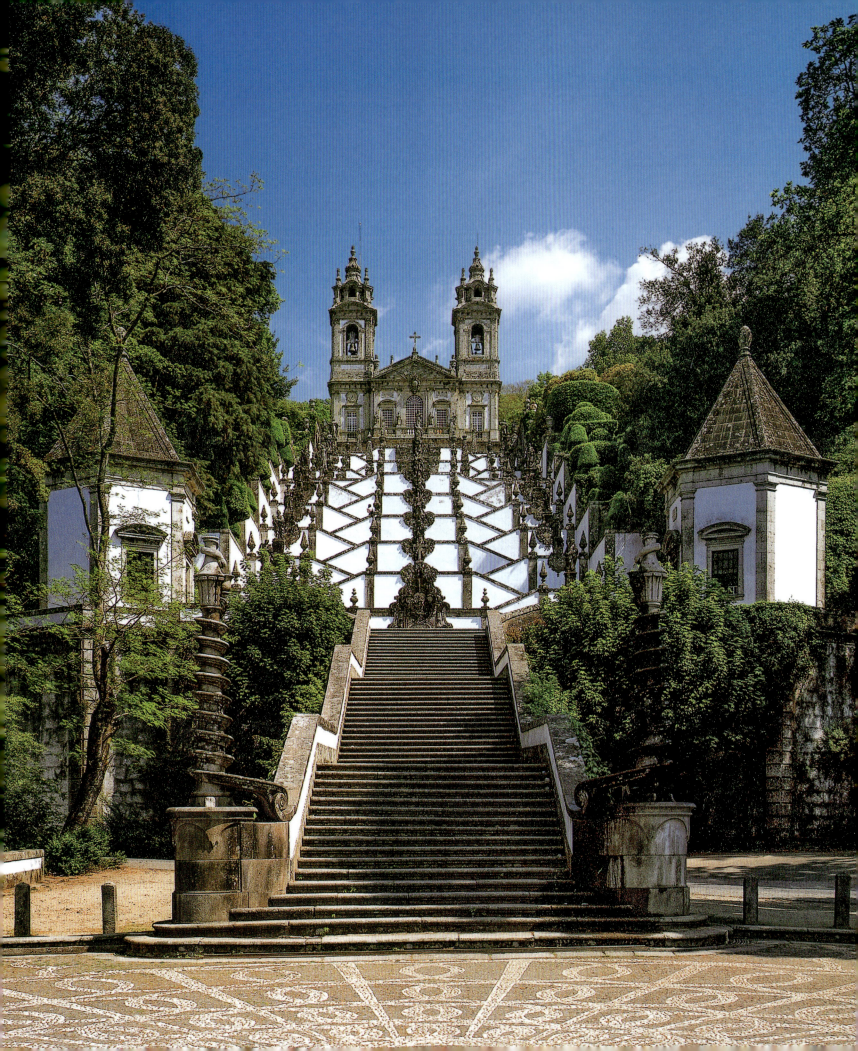

路易吉·万维泰利与尼古拉·萨尔维
里斯本圣罗克教区，
圣约翰巴蒂斯特礼拜堂
1742—1751 年

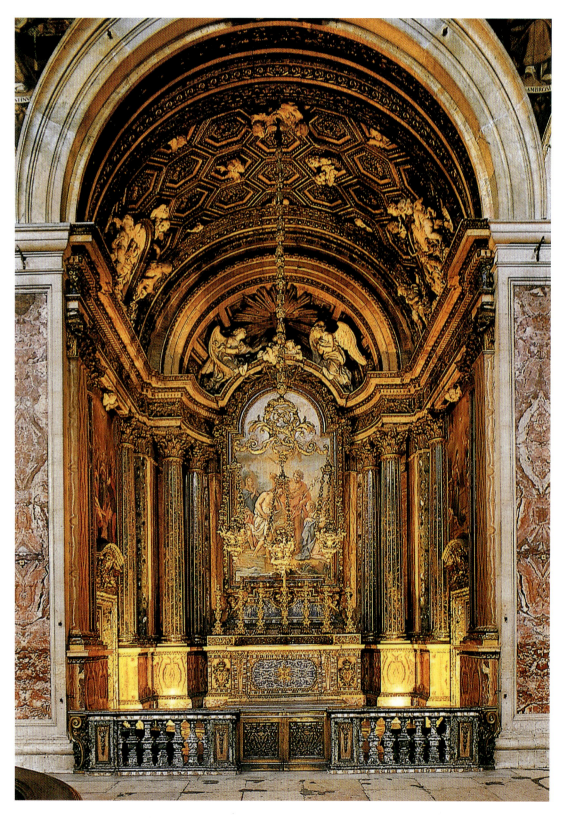

这一网格区域内的所有建筑均为相似、实用且标准化的建筑。这些要求是 19 世纪时期城市发展的最重要的特征。

除了这些在往后的几年中——实现的进步观点外，毫无疑问，仍然存在着保守思想的影响。因而，在若昂五世还活着的时候就开始修建的王子避暑行宫，到若泽一世时期才在克卢什修建完成。这是葡萄牙洛可可式建筑的一个瑰宝（见第 119 页图）。马特乌斯·维森特是建造这幢三翼式综合建筑的工程师。该建筑建有一个宽敞的贵宾庭院，内部装修华丽，带有法国式假山、哥白林双面挂毯和绘画作品。

庭院也展示了旧政权时代的高雅品位，并自 1758 年由让巴蒂斯特·罗比永根据勒诺特雷的设计制定详细方案。建于倾斜地面上的空中花园，带有亭子和喷泉，再次以象征手法呈现了整个巴洛克时期。1779 年，在埃斯特雷拉地址上，耶稣皇家大教堂开始修建。该教堂是多纳·玛亚王妃为感谢儿子的诞生而修建的一座还愿教堂。其设计很大程度显示了当时的矛盾情绪。罗马十字架、穿顶以及两座塔楼的立面布局，是一种以巴洛克晚期风格装饰的马弗拉教堂，并且是若昂五世统治时期奢华巴洛克风格的绝对代表。

马特乌斯·维森特与
让巴蒂斯特·罗比永
里斯本附近克卢什皇宫
自 1747 年改建
所谓"宫殿式立面"（上图）
和堂吉诃德（Don—Quixote）翼楼视图（下图）

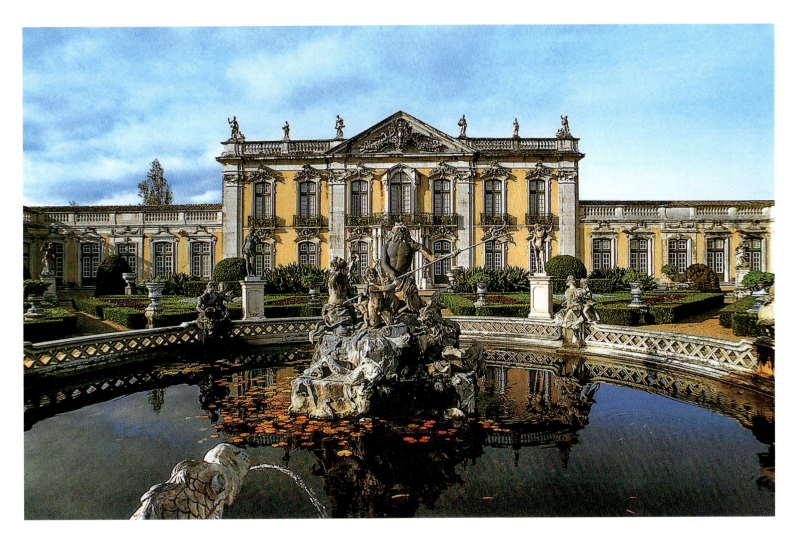

芭芭拉·博恩格赛尔

拉丁美洲的巴洛克式建筑

受篇幅所限，这里不可能对中美洲和南美洲巴洛克时代的建筑进行全面的概述。尽管如此，本小节将围绕本章的主题，介绍一下艺术史学家有点不屑一顾的前西属和葡属南美殖民地国家的建筑艺术。

在这块长达7600千米，宽5000千米的次大陆上，地理特征和民族特色大相径庭，历史背景各不相同。毫无疑问，寻找一种名为"殖民地建筑"的统一风格，是非常荒谬的。毋庸置疑，在这些国家中，16世纪因塞利奥和威奥拉著作的流行和传统建筑柱型的使用所形成的建筑，要比纯"本土"文化的遗迹更容易看到。但是，在个别情况下，它们与西班牙或葡萄牙原创建筑通常只是表面上的相似。

新世界的建筑师们都具有创造力：施工技术须与地理条件相适应。因当地缺少石料，所以他们聪明地使用木材建造拱顶。极端的气温、雨水和干旱等气候条件要求新的空间理念，而地震危险迫使他们找出新的建筑方法。前往新世界的工程师们通常在行李中携带许多的样本书籍，并根据这些样本书籍修建教堂、修道院以及公共建筑。他们会为进一步的建筑工程轮流提供一类原型：在这个过程中，产生了地区差异和改变。人们对这种当前的欧洲元素和地区个性特征之间的互动还从未进行过足够深入的探讨。当地居民住宅文化背景是一个新的研究领域。

殖民地城市的建立和自发定居之间的相互关联，以及与建造要塞和并居区——耶稣会传教地区——的关系，是最近研究的主题。

研究探索当地对文化所作贡献的作用，从而与以欧洲为中心进行的殖民影响调查进行对照。通常，新世界是进行城市规划试验的理想场所。因为几乎没有对城市结构进行过正式的规划，所以殖民者抓住机会，将其转变成了可能在旧世界(欧洲)行不通的城市和社会乌托邦。

各种不同文化的交融并没有产生许多新的文化，至少我们讨论的范围内并没有，占统治地位的文化太占优势了。与此同时，墨西哥式前庭（在教堂前部的一块区域，用作教育"异教徒"）就是如此情况。

在此情形下，基督徒早期时期的传统特征重新流行并适用于当前需求。"开放式教堂"——体现出对印第安教堂及其与大自然之间文化精神纽带作用的承认——既是令人吃惊的，但也是实用的。若努力寻求新的解决方法的话，那自然就能找到。在那些征服者和传教士遭遇逃离殖民统治的原始部落或当地文化的安第斯山脉地区，或者现位于阿根廷或巴拉圭的人口稀少的地区，欧洲原则标准的应用非常强势。

同样的事情也发生在加勒比海和中美洲地区。在这方面，如同欧洲的桥头堡，伊比利亚美洲建筑与安达卢西亚建筑保持着相当密切的关系。

天主教堂——征服统治的真正动力，在打动和说服异教徒方面，在这里要考虑的东西比在殖民地母国多。带有或多或少华丽装饰的建

圣克里斯托瓦尔—德拉斯卡萨斯，
墨西哥，圣多明哥教堂，
正立面，约1700年

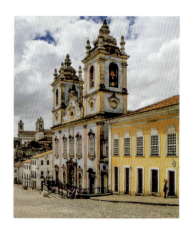

圣萨尔瓦多—巴伊亚，
巴西黑人玫瑰圣母教堂，18世纪下半叶

筑，则为这一目的提供了理想工具。在殖民统治初始阶段之后，殖民地和战略筑城，伴随着一波波的传教士和各类宗教修道会的设立，在17世纪和18世纪关心的是巩固权力。

宏伟庄严的新教堂、教区教堂、教士礼拜堂以及朝圣中心均是发挥作用的殖民政治体制的明显标志。这些建筑物的建设委托项目几乎完全将世俗建筑置于次要的地位。主教管区和各区域首府，例如安提瓜（危地马拉）、哈瓦那（古巴）、墨西哥、柏布拉、瓦哈卡（墨西哥）、基多（厄瓜多尔）、库斯科、利马（秘鲁）和拉巴斯（玻利维亚）（仅列举最重要的地区），随着经济的繁荣，修建了大量的宗教建筑，尽管这些建筑常常受到自然灾害的威胁。

在这一过程中，墨西哥和安第斯山脉地区的教堂形成了其各自的风格，通常混淆地被叫做"典型的拉丁美洲"，但根本上只代表西班牙原风格的一种变形：教堂正面，尤其是中央部装饰华丽、精致，与中美洲教堂更浓的塑形设计有很大区别。在建造方面，它们与通常在殖民地母国所见的祭坛装饰或临时凯旋门非常类似。其建

哈瓦那古巴大教堂，建于1742年

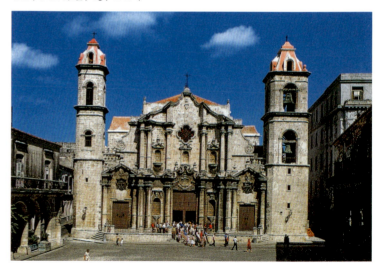

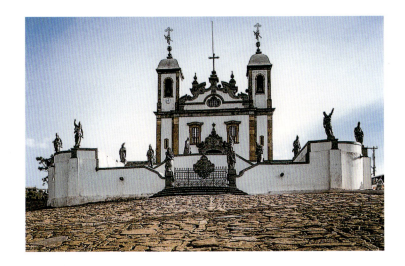

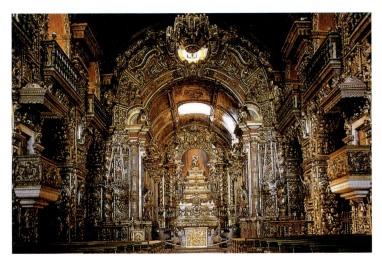

左上图：
阿莱雅迪尼奥
孔戈尼亚斯
马托西纽什耶稣圣殿
巴西，1757年至19世纪初

左下图：
里奥·德雅内罗（Rio de Janeiro），
巴西 圣本托修道院
（Monastery of São Bento）
教堂内景，建于1617年
设计和装饰改造，自1688年起

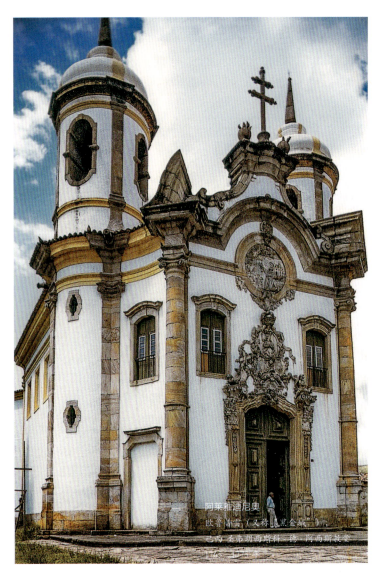

阿莱雅迪尼奥
欧普雷图（又称"黑金城"），
巴西 圣弗朗西斯科·德·阿西斯教堂

筑风格起源于手法主义风格。在这样的框架上，产生了大量的雕塑和装饰用品。它们也代表了印第安图案、动植物，并且很明显用于打动和教导土著居民。土著居民直接或间接受到这类建筑结构影响的程度，以及对西属美洲艺术作出的创新贡献的范围，是一个不得而知的问题。同样地，殖民时代教堂与安达卢西亚教堂内部装饰之间的关系，尤其是偏爱纯抽象装饰风格的弗朗西斯科·德·乌尔塔多·伊斯基耶多的作品（见第97—99页图），仍尚不清楚。

葡萄牙的殖民统治仅限于沿海地区。最初的殖民地建立在侵入者的要塞附近。直到1763年，最重要的城市及政府所在地为圣萨尔瓦多。该城市拥有的"教堂的数量多于一年的天数"。大多数教堂都是模仿葡萄牙的建筑，例如里斯本或可因布拉的格特式大教堂，典型的双塔立面，或者是模仿塞利奥著作中的描述。仅圣弗朗西斯科教堂在审美语言上可以与安第斯山脉国家教堂立面的装饰相媲美。

相比之下，18世纪晚期，巴西在米纳斯吉拉斯州地区周围形成了一种独特的巴洛克晚期风格的变异形式。弧形平面设计、中央内部结构、背后建有塔楼的凹凸正面以及完全塑性结构诠释在拉丁美洲的其他地方均是无可比拟的。建筑师阿莱雅迪尼奥是这块大陆上少数几个其个人经历为人所知的建筑师之一。阿莱雅迪尼奥是一个混血儿，也是一个残疾人（他的名字是aleijado，意为"残疾的"），并且他是自学成才。尽管这位天才建筑师很快引起巴西历史学家的兴趣和关注，但研究他的作品却十分困难。即使现在，他与德国南部地区的波西米亚建筑师丁岑霍费尔的相似之处仍催生了很多疯狂的理论。他还很有可能受到瓜里诺·瓜里尼作品的影响。

坚持采用久经考验的模式、不间断地获取和应用理论文献以及存在风格创新压力，则意味着哥特晚期风格、穆德哈尔式、银匠风格以及手法主义元素同时存在，并且一直延续到19世纪。这些风格即使是在巴洛克式内部布景方面，都可以很自然地一起连用。这就意味着传统的艺术形式和结构几乎没有间断，直到19世纪下半叶折中主义出现。

121

芭芭拉·博恩格赛尔

法国的巴洛克式建筑

历史背景

"环绕在国王身边的光辉和显赫，在一定程度上确立了他们的权力地位。"孟德斯鸠的这一评述，为理解法国在巴洛克时代的治国方略提供了答案，同时也为当时治国方略的成功提供了解释。在当时，城市规划和建筑设计被用来表现甚至隐喻国王的绝对权力，这在欧洲历史上还是第一次。这个时期修建的皇家建筑不计其数，其中的顶级作品有浮日广场、旺多姆广场、附设医院的穹顶荣军院、改造和扩建之后的卢浮宫和凡尔赛宫等，它们只是涉及国王住所搬迁的建筑，其设计当然有实用性的功能，但主要目的还是为了显示皇家的威严和气派。

当时法国宫廷修建这些建筑的决心很大，投入的财力和管理无可比拟，此外，尤其是建筑工程的质量也非常精湛，所以在数年后，法国在这方面就已经领先其他国家。

法国当时的国家权力很集中，所以巴黎和宫廷成为建筑发展的核心区域，其他地区的建筑深受这些建筑的影响，或者干脆是这些建筑的直接复制。在当时，甚至私人城堡也纷纷以皇家宫殿为蓝本，因此这些建筑反映了君主拥有最高权力的王权社会的等级结构。当时法国的治国之道，还有两个非常重要的固定观念：即模仿经典古制和坚持经典形式。统治者认为，不管当时的流行趋势怎样，这些才是最适合大型建筑设计的方式。这也成为表达君主意志的强制形式，其影响在时间和空间上远远超出法国的范围。因此可以说，虽然洛可可式建筑形式起源于法国，但它却成为当时几乎独一无二的装饰形式。

这里所讨论的两个阶段分别是17世纪和18世纪，当时的法国刚好处在由亨利四世开始、到1789年法国革命时才结束的专制统治之下。在这两百年的时间内，法国是当时欧洲最强大的国家。波旁王朝的亨利四世（Bourbon Henri Ⅳ，1589—1610年）1593年皈依天主教，1598年颁布《南特法令》（Edict of Nantes），实施并确立宗教平等，从而结束了当时的宗教战争。随后他便开始着力扩大君王的权力，恢复国家的主权，以及恢复国家的经济。亨利四世统治之下的法国社会稳定，但是由于路易十三（1610—1643年）的无能统治，在玛丽·德·美第奇摄政期间，这种稳定很快被摧毁了。除了跟胡格诺派之间持续的明争暗斗之外，社会动乱主要还是由贵族们企图扩张权力而引发的。直到1624年，红衣主教黎塞留掌管国家事务以后，法国国内才逐渐恢复和平，与其他国家之间也逐渐恢复友好。他运用熟练的谈判技巧使经过欧洲三十年战争混乱时期后的法国王室的地位得以加强，而另一发面，使奥地利议会的权力遭到削弱。黎塞留同时也为法国文化的兴起奠定了基础：当时的君主政体采取了一系列具体措施，以求促进

科学和艺术的发展，并把科学和艺术发展作为国家事务，其中的首要措施便是在 1635 年建立起了法兰西学院。

红衣主教马萨林后来继续执行黎塞留的政策，他在路易十四（1643—1715 年）年龄尚小的时候执掌国家事务。

马萨林在平息投石党运动（在 1653—1654 年爆发的由政府议会和上等贵族组成的反对绝对王权专制的动乱），以及跟西班牙签订和平协定以后，把法国推上了走向欧洲霸主的道路。1661 年路易十四亲自掌权，他巩固了边疆，建立了政权的行政结构，靠自己的能力并通过他的财政大臣让·巴蒂斯特·柯尔贝尔的贸易政策，形成了管理完善的金融体系。其海军实力的大大加强意味着法国正在扩大自己作为殖民地国家的影响力。路易十四和西班牙国王菲利普四世的大女儿玛利亚·特雷莎的联姻，又使波旁王族具有西班牙王位的继承权。这个世纪中叶法国的非凡进步，对于该时期的艺术和科学也产生很大影响。

笛卡尔的知识理论，帕斯卡的批判，高乃依的悲剧，拉辛的散文，拉·封丹的寓言，乃自莫里哀的喜剧都出自柯尔贝尔的扶持。柯尔贝尔自 1664 年起一直担任建筑业的督事，并在 1671 年成为法兰西学院的院士，对建筑风格的定型起到了决定性作用。

在 17 世纪末期，情况发生了变化：法国各地战争连连，国家财政蒙受巨大压力；在西班牙王位继承战争以后，虽然当时路易十四的孙子安茹公爵菲利普五世继位西班牙国王，法国在欧洲的霸主地位还是被瓦解了。法国社会的经济、社会、甚至道德矛盾激化，最后导致这一古老王国的衰落。路易十四在位 72 年，于 1715 年去世。在他去世以后，一个新的权力平衡以及经济和社会领域的动荡时期又开始了。奥尔良公爵的摄政和他之后路易十五（1715—1774 年）的亲政（开始于 1723 年），都未能采取有效措施减少国家债务和维护国家领土完整，最终还把殖民地加拿大割让给了英国。社会变革，尤其是针对社会各阶层平等征税的政策，遭到彼此利益休戚相关的宫廷和贵族的阻力而不能进行。议会要求更多的权力，但也徒劳无果。

路易十六（1774—1792 年）在 1789 年登基，他重开了在 1614 年就被取消的三级会议，但当时改革为时已晚。于是法国革命开始了。

亨利四世、路易十三和红衣主教马萨林摄政期间的法国建筑

拉开法国近两百年的杰出建筑艺术序曲的是由亨利四世发起的、并在他的大臣同时也是建筑规划师的苏利支持下实现的城市开发建设。亨利以教皇西克斯图斯五世提出的改造罗马的措施为模板，意图建立一座体现君主专制统治的"新"城。在整个巴洛克时代，公开展

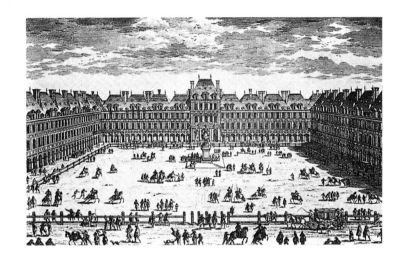

巴黎浮日广场，始建于 1605 年

示君王对于臣民的责任和社会的等级构成，都是制定建筑设计和城市规划时通常会考虑的重要因素。即使是第一个项目，位于新桥和西堤岛之间的太子广场，也充分证明了其理论性和实用性方面的考虑。三角形布局处于城市发展地段的显现位置，这样的布局跟之前的把城市分隔开来的轴线形布局大相径庭。同时，设计又强调了以塞纳河作为城市发展的中轴线。亨利四世的雕像被树立在广场中心，这是第一尊现代王室的纪念雕像。亨利四世的第二件作品——浮日广场（见上图），是后来王宫广场的设计原型。这个四四方方的广场位于马雷斯，广场四周环绕的是拱形游廊上统一的两层楼砖房。唯一突出之处是两边高出来的亭子，分别是国王亭和王后亭。广场内的居住和商务区域最初是提供给丝绸商人们使用的，但是后来很快成了贵族们聚会的地方。浮日广场的中心位置原本要树立亨利四世骑马的雕像，但由于当时雕像没有造好，后来就改树了路易十三的雕像（树立于 1639 年）。作为亨利四世的城市开发建设项目，王宫广场（见第 77 页图）也很值得一提。王宫广场为星形布局，分别以法国八个省命名的道路在城门处交汇，这个项目虽然最终并未建成，但在城市规划当中具有重要的里程碑意义。

在路易十三统治时期，建设项目的重点发生了改变；之前的重点是道路的建设、街道两旁建筑的卢森堡宫（1615—1624 年）。这些建筑得到广泛的好评，并对此后很长一段时间内的此类建筑产生了巨大影响。从归类角度来讲，皮卡第宫的结构是最为有趣的，因为它是第一个没有采用标准的法国 U 型宫殿设计的建筑，而且还没有设计翼楼。这种基于建筑最核心结构的、只有主楼的设计和让建筑物直接跟外面的景观区域相连的方式，为整个欧洲巴洛克式宫殿建筑以后的发展提供了榜样。

萨洛蒙·德·布罗塞
巴黎的卢森堡宫
1615—1624 年
宫殿正立面和平面设计图

弗朗索瓦·芒萨尔
布卢瓦城堡加斯东公寓，1635—1638 年

与此同时，建筑师萨洛蒙·德·布罗塞、弗朗索瓦·芒萨尔和路易·勒沃也对用现代方法解决传统建筑的问题进行了深入的研究。他们开发出宫殿和教堂的建筑模型，这些模型不仅对于法国巴洛克的建筑，而且对于其他建筑都有着深远的影响。

德·布罗塞（1571—1626 年）是宫廷建筑师，也是一个建筑师团体当中的著名成员，他在 17 世纪 20 年代建造了三座宫殿：科罗米斯尔宫（1613 年）、皮卡第宫（1614—1619 年）和巴黎卢森堡宫（见左上图）。卢森堡宫是为玛丽·德·美第奇王后建造的，宫殿最初的设计图被雕刻在一块板子上。雕刻显示出宫殿不仅有主体，而且还有角庭、翼楼和不高的入宫楼，在中心区域还有一个强调其中心位置的穹顶。宫殿的外观威严庄重，结构层次清晰明了；屋顶的设计把各个四方结构连接在一起。宫殿正面具有乡村气息，很像原来的美第奇家族在佛罗伦萨的城市宫殿碧提宫。加斯东·奥尔良从 1642 年起就将这座宫殿用作住宅，他在内部也做了非常独特的装饰。宫殿的几个角亭都是独立完整的套房，包含数间不同形式的房间，这是为以后增加房屋进行的设计，以改善房屋的舒适性和实用性。此外，宫殿右翼的走廊墙上挂着从 1622 年至 1625 年间名画家鲁本斯绘制的美第奇系列画作，左翼的墙上本来设计是要挂上反映亨利四世生活的画作，但是后来一直没有这样做。萨洛蒙·德·布罗塞的另外一些设计包括位于雷恩的立法大楼（1618 年）和位于巴黎的立法大楼（1619—1622 年）的大礼堂。

弗朗索瓦·芒萨尔
城堡宫殿（拉斐特城堡），1642—1650 年

路易·勒沃
维孔宫
花园正面和平面设计图，1612—1670年

弗朗索瓦·芒萨尔（1598—1666年），他可能是德·布罗塞的学生或者学徒，承担一些其他建筑的设计。相较于宫殿的整修，他对宫殿立面的造型结构更感兴趣。他的杰出作品是位于布卢瓦城堡的加斯东公寓（见第124页，右中图）。加斯东公寓是他在1635年到1638年间为加斯东·奥尔良修建的，由三座翼楼组成，坐落在一个小庭院内，翼楼与主楼之间通过弧形的柱廊相连；中亭有三根轴线，用三组叠加起来的成对壁柱装饰，看起来特别精致优雅。中亭内设有大型楼梯，楼梯把庭院和花园立面的轴线精巧地连在一起。这种中亭的设计后来在为富足的勒内·德·隆格伊家族设计的城堡宫殿（见第124页，右下图）时被再次采用，城堡宫殿始建于1642年，后来更名为拉斐特城堡。特别需要指出的是建筑采用了陡峭向上的屋顶和高耸的烟囱设计，具有16世纪的怀旧色彩。此外，增加的翼楼和楼阁本身也因为屋顶结构的特点而显示出是法国城堡的典型设计。18世纪开始兴起精致的前庭设计，至今仍在形式上被奉为经典。

维孔宫城堡位于默伦（见上图），这座城堡发生过历史上鲜见的丑闻。它是在1656年由宫廷建筑师路易·勒沃（1612—1670年）为财务大臣尼古拉·富凯所设计的，建造时间仅为一年，耗资巨大。据当时的观点，这座建筑所取得的成就超过了此前的任何一座建筑：城堡周围由一条壕沟环绕，壕沟的设计有点老式，但是却很实用，城堡前面是郁郁葱葱的草坪，草坪的设计者勒诺特雷（1613—1700年）当时还只是一名默默无闻的园林设计师。宫殿两侧是翼楼，经过宫殿前面的华丽庭院，就可以进入到宫殿里面。宫殿的主楼两边设计有角亭，主楼的长方形门厅与庭院相连，呈椭圆拱形的客厅正对着花园。其正立面是由双层拱廊结构构成的，拱廊结构的上方是山形墙图案，和其半露的小壁柱一起与两侧巨大角亭形成了鲜明的对比。费用昂贵的宫殿室内设计是由夏尔·勒·布兰（1619—1690年）担任的。维孔宫城堡设计的创新之处在于设计师对于庭院和花园的位置安排。宫殿透过两侧的翼楼和门前庭院缓缓呈现出来，再与它前面的门厅和大会客厅相接，最后再跟外面的草坪连成一片，这样的一种位置设计后来成为宫殿设计最基本的格局，凡是可以被称得上宫殿的建筑设计都会采用这样的格局。

路易·勒沃
巴黎兰伯特酒店，1640—1644年
二楼平面设计图和酒店正立面

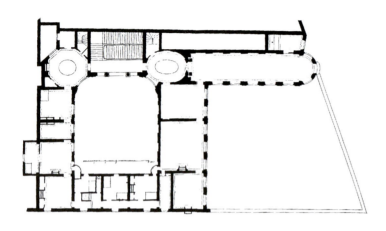

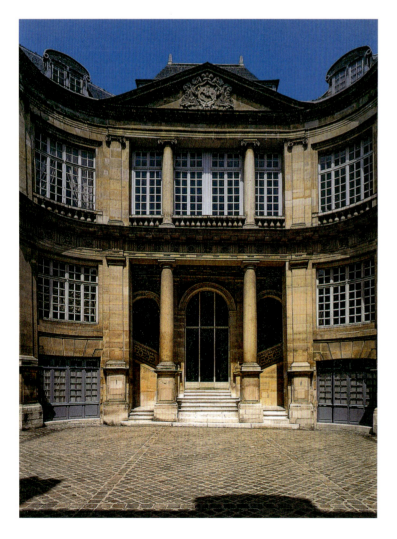

宫殿的内部设计也有一些重大的创新，比如，宫殿采用了双排房的设计（而不是单排房），这样的设计可以调整房间布局，使其能根据庆典活动或者家庭具体需求而变动，从而让房间更加实用。这样一来，房间的公用空间和私人空间得以有效分离。维孔宫城堡的设计具有非常深远的影响，它为后来法国最重要的城堡凡尔赛宫的设计提供了样板。

在17世纪的法国，除了这些引领建筑创新的城堡、酒店和宫殿之外，在巴黎，还有非常奢华的贵族和绅士们的宅邸。尽管表面上这些宅邸是私人寓所，但后来也被改造为公共场所。把这些私人的宅邸改造成公共场所，需要把建筑的一些不规则结构改造成适合公共用途的规则结构，对于设计师来说，同设计整个建筑的非凡装饰一样，是一项巨大的挑战。正如前面提到的，萨洛蒙·德·布罗塞在设计皮卡第宫和卢森堡宫的时候，打破了中世纪以来一直沿用四座翼楼的传统。他更加重视主楼的设计，而且赋予庭院以更加新颖和开放的形象。这些因素在酒店的设计中也被采用，但同时也自然地要做些调整以使之适合酒店的城市建筑特性，调整的结果就产生了复杂的建筑平面图。城市建筑的设计中也采用了不同的庭院轴线和花园轴线设计，但这样的设计经常会因为庭院的面积倍增受到影响。双排房的设计，也就是两排房间的设计，也是针对房间实际用途所作的调整。建筑的门厅、楼梯和走廊是为庆典所做出的设计，设计师们在这些地方采用最为夸张的元素来装饰。在所有城市建筑中，最为著名的可能要算坐落在圣路易斯岛上的兰伯特酒店（见左图和第127页图）。针对酒店占地面积狭小的情况，勒沃为酒店设计采用了一种全新的布局：他没有把花园的位置沿着在门厅—庭院—卧室构成的轴线设计，而是把花园放在庭院右侧靠近庭院的位置。截去四角的花园一直延伸至酒店内巨大的楼梯，楼梯两侧是椭圆形的门厅。楼梯通向侧向设计的画廊，画廊位于花园和空地之间。酒店立面的装饰既体现了法国式的精致优雅，同时也包含罗马式的庄重威严。庭院的立面采用了多立克柱式叠加在爱奥尼亚柱式之上的设计，一根横梁贯穿两翼。酒店最突出的设计是三角墙、入口阶梯和酒店地面层的多立克立柱。二楼立面采用爱奥尼亚风格的立柱和中间玻璃门扇的设计——这是勒沃的主意，目的是要体现当时法国宫殿设计的风格。大力士画廊的内部装饰（至今仍被完好保存）于1654年完成，里面陈列有勒·布兰的画作和范·阿巴斯特勒的浮雕，建筑画廊的目的是为了唤醒对远古和大力士般的英雄气概的向往。

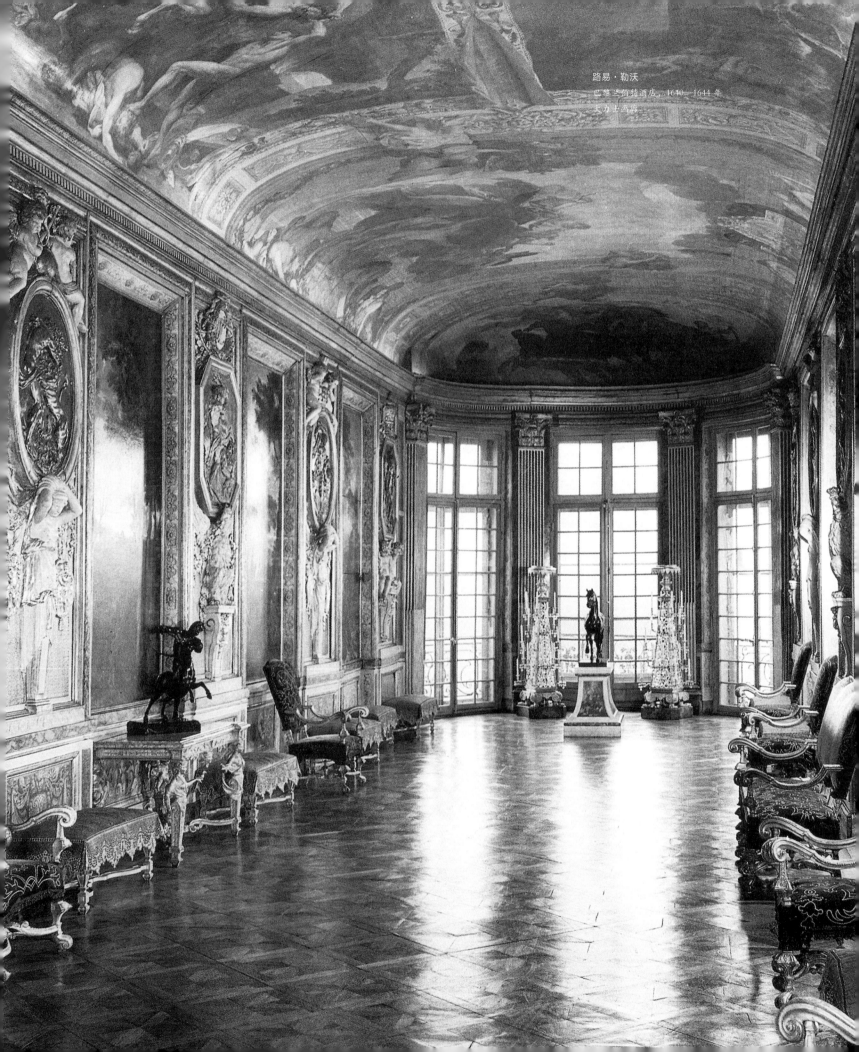

路易·勒沃
巴黎兰伯特酒店,1640—1644年
大力士画廊

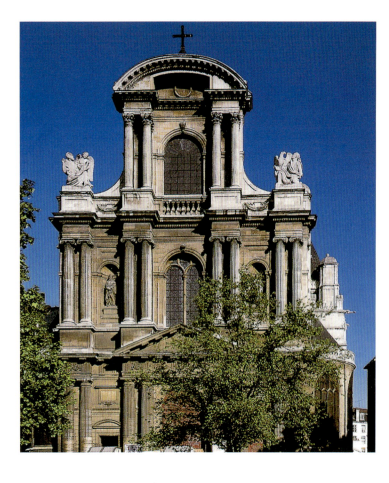

萨洛蒙·德·布罗塞
或克莱芒特·梅特佐
巴黎圣吉尔伐斯教堂，1616—1621 年

雅克·勒梅西埃
巴黎索朋教堂，1626—1635 年
庭院正立面见下图，
平面设计图见右图

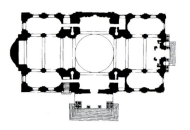

两边有很小的耳堂，垂直方向排列的是长长的侧堂，侧堂的平面图和罗马的圣·卡洛·艾卡蒂纳教堂有类似之处。教堂西翼的立面体现了罗马耶稣会教堂的结构，设计了宽阔的大门，大门两侧配以壁龛。教堂一层地面采用的是厚重结实而且进行了底部加固的科林斯式立柱，二楼以上采用的是半露柱。柱上楣构也非常有力，强调了其水平线条。教堂庭院的立面采用了另外一种设计风格（见下图），设计师综合使用了神庙门前的台阶效果、凯旋门、四坡屋顶以及带鼓状带的圆顶等元素来营造一种画卷般的舞台效果，是古典设计与巴洛克风格的完美结合。

另一座穹顶结构的教堂是为庆祝新王位继承人的诞生而修建的，它就是瓦尔·德·格拉斯教堂（见第 129 页，左下图）。这座建筑 1645 年在弗朗索瓦·芒萨尔主持下开始动工，后来由勒梅西埃继续修建，到 1710 年才由皮埃尔·勒米埃和加布里埃尔·勒迪尤最后完成。这座建筑物虽然体现了罗马建筑设计的基本理念，但芒萨尔的设计是对罗马建筑中庄重肃穆风格的重新解读和运用，他的设计也决定了该建筑的地面和以上部分直至屋顶的风格。跟通常的教堂建筑不同的是，靠近十字交叉部位的礼拜堂不直接对着中堂或者耳堂开放，而

法国宗教建筑的新方向

法国的宗教建筑也在跟着其他世俗建筑一起发展，但是刚开始却没有显示相同水平的创造性。长期以来，宗教建筑的设计师们对于哥特式风格的迷恋以及模仿罗马建筑的倾向，限制了他们对于宗教建筑的形式和与周围城市建筑之间关系的合理寻求。法国的宗教建筑只是慢慢地发展自己的巴洛克风格，在最顶峰时期应用最多的是穹顶设计。

法国第一座巴洛克风格的主要宗教建筑是位于巴黎的圣吉尔伐斯教堂（1616—1621 年），这栋建筑可能是由萨洛蒙·德·布罗塞按照 16 世纪的风格设计的。教堂建筑模仿菲利贝尔·德·坡米在阿内府邸的立面所采用的手法主义设计，把法国宫殿的精致优雅与罗马巴洛克建筑的庄重肃穆有机地结合起来。这座三层建筑物具有轻松向上的风格特征，跟它由于模仿罗马建筑所形成的庄重沉稳的风格形成鲜明对比。这样多种风格交替呈现的设计，构成了法国教堂建筑的特色。雅克·勒梅西埃的设计进一步加强了意大利的设计风格对于法国教堂建筑的影响。雅克·勒梅西埃生于 1585 年，1604 年到 1607 年间在罗马做建筑设计，曾研究过贾科莫·德拉·波尔塔的作品。1624 年，他受路易十三任命，设计了卢浮宫的钟楼亭。他在设计了大量的酒店和教堂以后，又为红衣主教黎塞留完成了示范城市黎塞留城的整体设计（始于 1631 年），后来又设计了巴黎的卡迪那宫（即现在的皇宫，始建于 1633 年）。在法国经典巴洛克风格的发展历程中，具有里程碑意义的另一座教堂也是黎塞留下令修建的，即索朋教堂（始建于 1626 年）。这座教堂结构十分紧凑，中间的穹顶是建筑的核心，

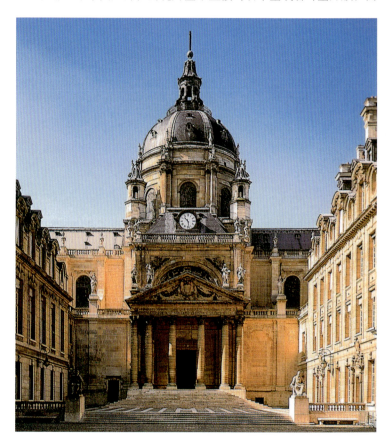

弗朗索瓦·芒萨尔和雅克·勒梅西埃　　查理·加马尔和达尼埃尔·吉塔尔
巴黎瓦尔·德·格拉斯教堂，始建于1645年，　巴黎圣叙尔皮斯教堂，始建于1646年，
由皮埃尔·勒米埃和加布里埃尔·勒迪尤建成，　内景（右图）
1710年

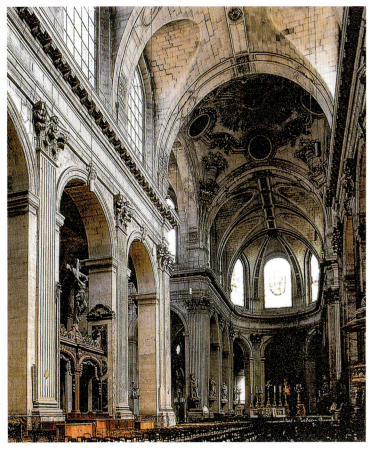

是以贝尔尼尼的风格斜向开在穹顶下面的高坛所在的位置。高大的柱间墙和穹顶由下面沉重结实的墩柱支撑。教堂的立面设计也对罗马风格进行了改动；教堂的正面设计有科林斯柱式的独立门廊，让人联想到卡洛·马代尔诺的作品圣苏珊娜教堂。就像索朋教堂一样，这样的设计赋予建筑以丰富深沉的内涵，同时也为建筑的华丽繁冗的风格奠定了基础。16世纪中叶所建造的第三座穹顶结构建筑是四国学院（见第130页图，即今天的法兰西学院），这座建筑是主教黎留塞任命建造的最后一座建筑，也是他的遗体埋葬之地。勒沃依照罗马巴洛克式的风格，设计了面向塞纳河的学院主立面，主立面展示了凹弧形的侧翼，把中央式教堂结构及其椭圆形的内饰都框在中间。学院的正门为经典的门廊设计，屋顶是高高的鼓形和穹顶设计。

尽管从罗马建筑设计中复制了很多元素，这些结构紧凑的穹顶建筑还是让法国的教堂建筑具备了自己独特的巴洛克风格。然而，还有其他一些趋势也在随着时代而发展。由查理·加马尔设计，达尼埃尔·吉塔尔（1625—1686年）从1646年开始建造的圣叙尔皮斯教堂（见

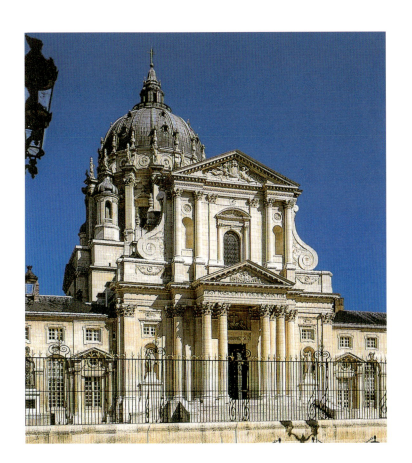

右上图），便是一个范例。圣叙尔皮斯教堂是一座中世纪传统风格的经典建筑，里面设计有走廊、耳堂和回廊。

路易十四时期

1661年，黎留塞去世以后，路易十四开始管理国家大事。法国在时年23岁的路易十四的统治下，短短几年的时间内，就成为当时威震八方的王国，以致后来太阳王被用来隐喻对世界的绝对统治。艺术，尤其是建筑艺术在法国的崛起过程中扮演了重要的政治角色。它在一方面体现了其审美价值，另一方面又通过具体形象来表达某种意识形态上的内涵。

让·巴蒂斯特·柯尔贝尔是一系列治国方略背后的主要力量。他当时既是财政大臣，又同夏尔·勒·布兰一起担任创立于1648年的皇家绘画雕塑学院的院长，他还在1664年被委任为法国建筑业督事，负责所有皇家建筑的设计和修建。到了1666年，法国皇家绘画雕塑学院向罗马敞开大门，这提供了一个明显的信号，就是法国作为一个世界强国，意图在文化霸权方面与永恒之城罗马一较高低：超过罗马，使巴黎成为世界文艺的中心。巴黎建筑学院的成立（1671年）是这个过程中的重要阶段，它为培养未来高水平的建筑师提供了保证，同时也在建筑领域的理论发展中扮演了重要角色。学院后来成为国家制定和实施建筑领域相关政策的工具。

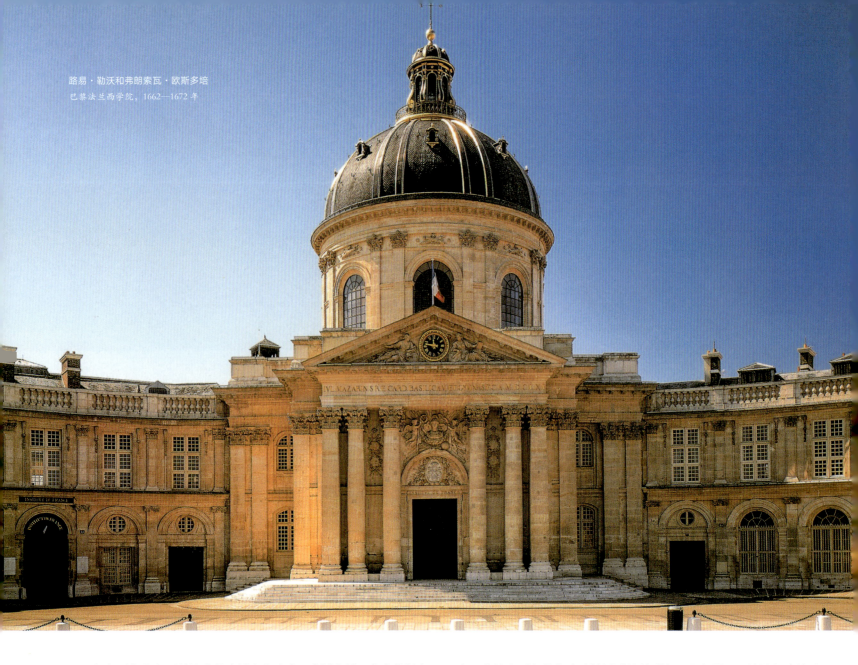

路易·勒沃和弗朗索瓦·欧斯多培
巴黎法兰西学院，1662—1672 年

　　柯尔贝尔的主要关注点是卢浮宫的改造。卢浮宫是一座类似堡垒的四翼结构建筑，从 16 世纪开始就不断地在扩建和改建。宫殿当时的最后一次改造由勒沃负责，勒梅西埃为宫殿增加了一座钟楼，库尔·卡雷对宫殿的东边部分进行了改造，但是，改造之后，尚缺宫殿面向城市一面的立面。安托万·利奥诺·乌东（最初在 1661 年设计的是由立柱组成的宫殿正面，六年以后克洛德·佩罗实现了这一设计。勒沃建造的另一座建筑也包括柱廊的设计，但是卢浮宫所需要的立柱是这座建筑所用的两倍。山形墙设计的亭子占据了宫殿中间位置，亭子后面是宽敞的椭圆形门厅。但是柯尔贝尔不同意对东边立面的设计，因此他请来了当时最著名的意大利设计师吉安·洛伦佐·贝尔尼尼、彼得罗·达·科尔托纳、卡罗·拉伊纳尔迪和弗朗切斯科·博罗米尼，让他们提交工程设计方案。博罗米尼拒绝了邀请，彼得罗·达·科尔托纳和拉伊纳尔迪的设计也没有引起柯尔贝尔多大兴趣，这样就只剩下了贝尔尼尼的两个设计方案（见第 131 页图）。他的第一份设计是在凹凸的立面上横向建造椭圆形的鼓形穹顶的亭子，设计里各建筑元素的顺序排列和轮廓的构成，会让人联想到圣彼得广场。但这份从建筑角度和效果角度来看都很不错的开放式设计被柯尔贝尔否决了，他认为该设计不符合当地的气候条件，而且也缺乏安全性的考虑。柯尔贝尔要求对第二个方案进行修改，但对修改后的方案仍然不甚满意。尽管如此，贝尔尼尼在 1665 年 4 月还是被邀请到巴黎起草另一份卢浮宫规划，同年 10 月 17 日卢浮宫奠基。然而，即使是这份同样简洁明快、方方正正的设计，也毫无未来可言：设计几乎不可能达到卢浮宫前期的设计水准。

　　贝尔尼尼的失败提供了很多的信息。按照意大利的传统风格，罗马建筑师们的设计总是富丽堂皇，而且跟周围的环境相互映衬。于是，贝尔尼尼的第一份设计包括长长的两翼，跟广场对面的露天半圆会场相呼应。但是柯尔贝尔要求建筑必须体现君王高高在上的绝对权力，从而成为君王权力的标志性建筑。因此，在 1667 年 4 月，成立了佩

吉安·洛伦佐·贝尔尼尼
卢浮宫的最初设计方案
1664年第二方案（见右中图）
卢浮宫的第三方案 1665年（见右下图）

克洛德·佩罗
巴黎卢浮宫东立面，1667年

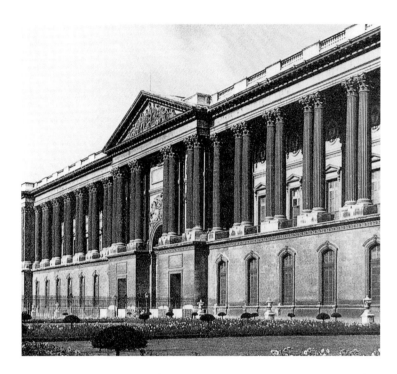

提行政院，达成一致并形成最终的设计决定，当然卢浮宫未来的改造很有可能会更改这些设计。

卢浮宫的东立面（见右上图）在 1667 年到 1668 年间终于建造完工，当时既是医生又是数学家的克洛德·佩罗负责这项工程，实际上，该工程是卢浮宫作为法国君主专政的标志性建筑的再次改造。此次立面设计也采用了柱廊这种中世纪后期最基本的宫殿设计结构，但是佩罗的诠释却蕴含一种全新的经典意味。纵向延伸的圆柱大厅位于陡坡上方坡度不容易被察觉的结构底面之上，大厅四角采用类似凯旋门的亭子，显得特别醒目。突出的寺院正面加重了中心轴线。宫殿的结构融入了宗教元素。叠加的科林斯式立柱的排列是最显著、最为人所称道的设计，横跨整座建筑的屋脊更让下面的立柱显得厚重结实。

卢浮宫立面设计的争议，以及后来采用经典学院风格的设计，对于理解艺术在法国专制主义下的作用有着重大意义。然后，毫无疑问，这位权倾朝野的大臣柯尔贝尔，在制定统一的国家建设方案的过程中起到了重大作用，而不是国王本人。而卢浮宫正是这样的一个例证。1671 年，他命令举行一次建筑设计竞赛，把宫廷内供他消遣的内院进行一系列法国式装修，其立意就是要模仿世界各国的房屋装饰风格，让这些房间以微观的方式代表世界各国，从而表达法国国王统领世界的这一观念。但是，投石党运动和路易十四的计划给柯尔贝尔的目标带来很大压力，随着佩罗立面完工，他的宏伟计划就此搁浅，国王转而投入他最钟爱的建筑项目，即着手装修改造位于巴黎郊外凡尔赛的皇家狩猎场。

凡尔赛宫

凡尔赛宫之所以成为欧洲顶级的宫殿，不仅因为它宏大壮观、气势磅礴、布局一流，更因为它体现了君王的绝对权力。凡尔赛宫不像菲利普二世修道院或者埃斯科里亚尔王宫那样籍籍无名，宫中住的是堪为帝王典范的太阳王路易十四，它是帝国不朽的象征（见第 138 至 139 页图）。建筑艺术和肖像绘画加强了这样的概念。

131

路易·勒沃和朱尔·阿杜安·芒萨尔
凡尔赛宫
花园正面视图，1668—1678年

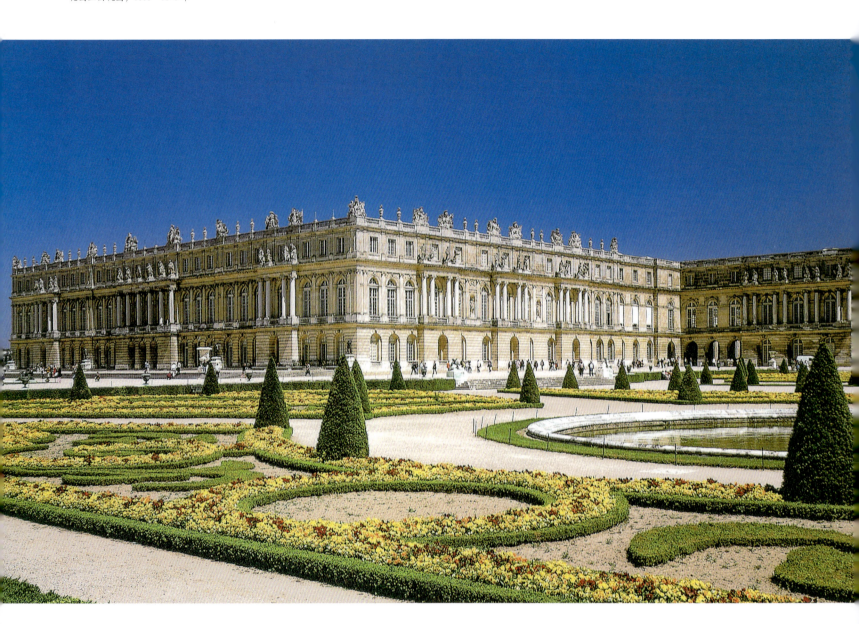

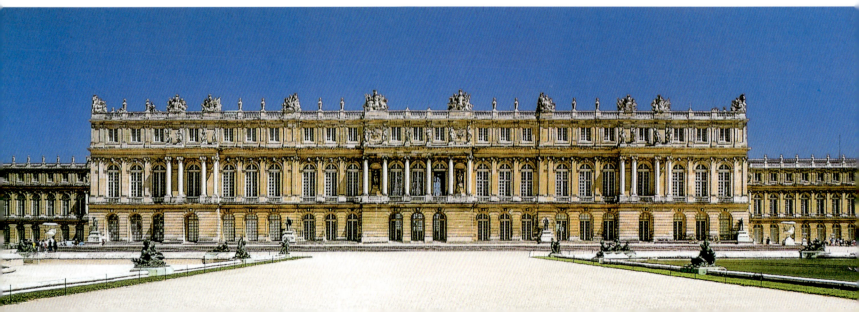

安德烈·勒诺特雷和朱尔·阿杜安·芒萨尔
凡尔赛宫宫殿庭院
拉托那喷泉，从这里可以看到大运河，
1668—1686 年

右下图：
凡尔赛宫宫殿和庭院
按伊斯拉埃尔西尔韦斯特雷的设计雕刻
17 世纪末

凡尔赛宫当初是路易十三的狩猎行宫，1631 年被初步扩大到由三座翼楼构成的建筑。到了 1668 年，经过一系列的奢华改造，凡尔赛宫已经初具雏形。当时，路易十四把勒沃、勒诺特雷和一些参与建造过维孔宫和富凯宫殿的设计师们召集到一起，共同参与凡尔赛宫的建造。路易十四对凡尔赛宫的这次改造充满了前所未有的雄心壮志。改造的杰出之处在于实现了建筑与周围自然环境的有机结合，也体现了建筑在庭院和花园之间的概念。改造采取的第一项措施便是划出核心建筑，即通过宽阔的台阶与花园相连的建筑，并在此基础上确定整体规划，最后再作出花园的布局。1677 年至 1678 年间，就在宣告法国对欧洲的霸权地位结束的《奈梅亨条约》签订不久之前，路易十四决定把宫殿迁至凡尔赛宫。这次王宫易址牵涉许多详细的额外工作，因为整个皇族都必须迁至"郊区"。当时年仅 31 岁的朱尔·阿杜安·芒萨尔承担了这项工作，在接下来的 30 年间，他还担任了凡尔赛宫改造工程的指挥工作，在某些施工阶段宫殿的劳工达三万之多。

阿杜安·芒萨尔所做的第一步是拆除花园，然后在花园的台阶位置建起镜厅（于 1687 年建成），这样的改造赋予宫殿以庄严肃穆的风格，是弗朗索瓦一世在建造枫丹白露宫时率先采用的设计。核心建筑部分被整合为路易十四的居所：其中心位置是国王的寝宫，因为君王与太阳同起同落，房间采取东西走向。勒沃新建的房间当中，南端的房间是作为王后玛利亚·特雷莎的寝宫，北端的房间被用作会客厅。会客厅也被称作"贵宾之所"，其尽头为使节楼梯（已不存在）和大力士沙龙，这是皇宫内举行正式典礼和接见贵宾的场所。

芒萨尔在这三层楼的核心建筑上又增建了南（1684—1689 年）、北（1678—1681 年）两栋横向的房屋，在原来的大理石庭院的基础上围合出第二个庭院，即皇家庭院。该宫殿 670 米宽的立面给人以宏伟壮观的印象。新增建筑与原建筑立面的高度保持一致，而比填高的主地面上较低部位的建筑略高，爱奥尼亚风格的立柱按精密测量的间隔分布。玻璃门外面为爱奥尼亚风格的壁柱，阳光可以透过玻璃门照进屋内。最顶层建有以纪念碑做装饰的阁楼。

花园的坐落位置为宫殿将来的改造提供了重要的条件，跟宫殿本身一样，花园也具备举办庆典的功能，同时也蕴含一些重大事件的寓意。花园还是娱乐场所——尽管在初期计划中没有过多强调，但成为许多宫廷庆典活动的自然背景。

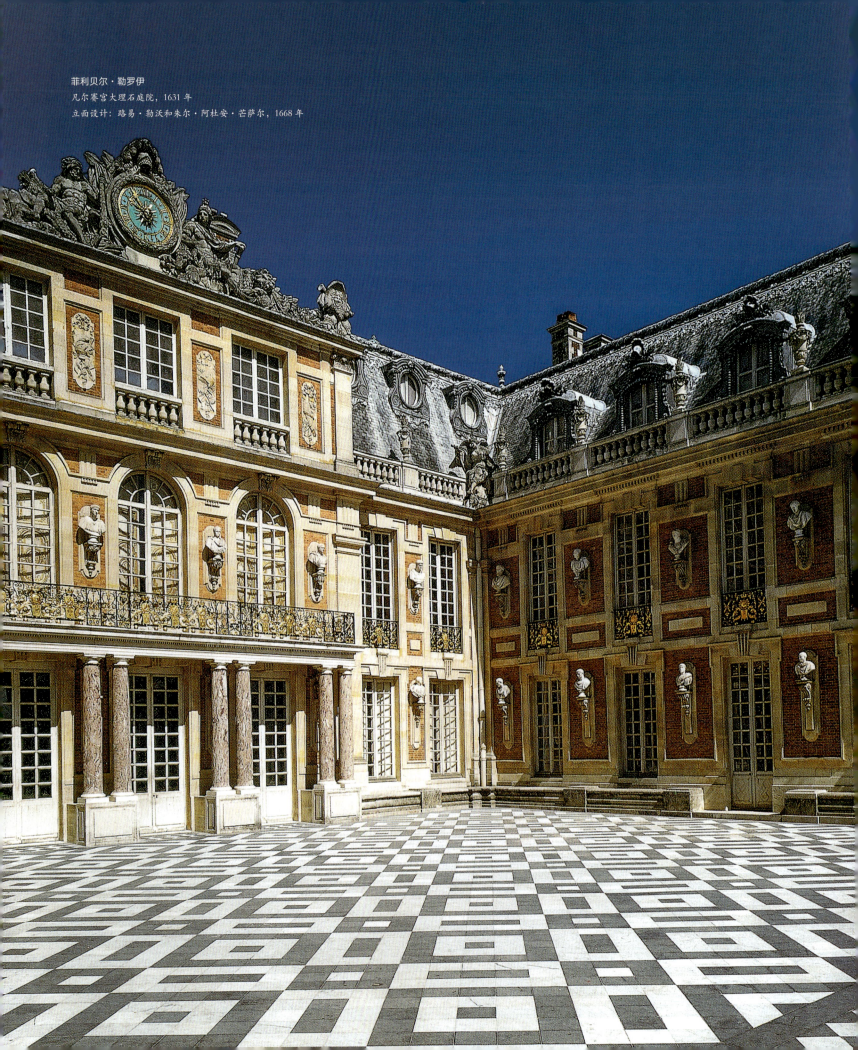

菲利贝尔·勒罗伊
凡尔赛宫大理石庭院，1631 年
立面设计：路易·勒沃和朱尔·阿杜安·芒萨尔，1668 年

朱尔·阿杜安·芒萨尔和罗贝尔·德·孔泰
凡尔赛宫宫殿立面布局

朱尔·阿杜安·芒萨尔和罗贝尔·德·孔泰
凡尔赛宫宫殿教堂，1689—1710 年

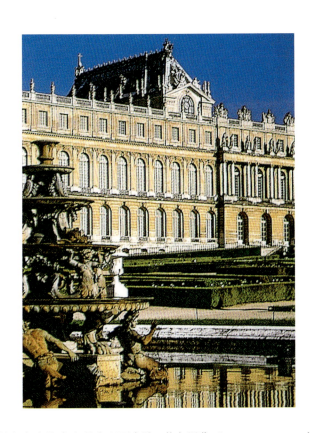

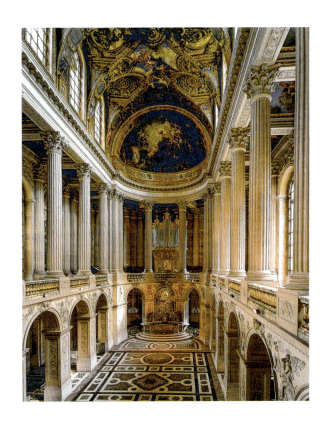

凡尔赛宫的中心是大理石庭院，英文译作"the Marble Court"（见第 134 页图），其周围是皇家的宫殿。它在三座庭院中是最高的建筑成就——内阁院和皇家庭院的修建都早于大理石庭院，为日后修建大理石庭院提供了技术资料。其实，大理石庭院因其黑白相间的大理石装饰地面而得名。早在路易十三时期菲利贝尔·勒罗伊初建宫殿的时候，它就已经是整座宫殿的中心。皇家庭院在 1980 年曾被修葺改造，它比大理石庭院高出五个台阶。在路易十四时期，路易·勒沃和朱尔·阿杜安·芒萨尔曾对大理石庭院的立面重新进行结构处理。他们用栏杆、雕像、雕塑、花瓶等来装饰立面，又在四根立柱上安装镀金的阳台，这些都给人留下深刻印象。

凡尔赛宫小教堂（见左上图）位于整座宫殿的北翼，是法国后巴洛克时期杰出的代表性建筑。该教堂由芒萨尔从 1699 年开始兴建，由罗贝尔·德·孔泰在 1710 年建成。整座教堂设计以圣路易的圣礼拜堂为模型，结合了古典、中世纪和巴洛克三种风格，内设多边形回廊。教堂设计同时也彰显了法国君王专制的背景。奢华的装饰、通透的光线以及光线、石头和壁画（安托万·夸佩尔）蓝色背景的强烈对比，引领了之后几个世纪美学风格的潮流。

镜厅和与之相连的两个会客厅，德拉盖尔沙龙和德拉佩沙龙，形成"贵宾之所"成行排列的建筑群，对外连接花园。这些建筑和"贵宾之所"一起构成宫廷节日庆典、款待贵宾的奢华场所。

镜厅总长度为 75 米（见右上图），由弗朗索瓦·芒萨尔在 1687 年建造完成。夏尔·勒·布兰担任了镜厅的内部装修工作。按照柯尔贝尔的说法，勒·布兰对于镜厅立面的结构处理体现了浓郁的法国建筑风格。镜厅的内部设计把当时顶级的艺术表现形式与多重艺术元素相结合，包括寓言故事，以展现直至签定《奈梅亨条约》为止的法国历史。然而，镜厅最为突出的是让不计其数的镜面反射光线的这一设计。镜面通过对阳光甚至蜡烛光芒的反射，有效地表现出路易十四"太阳王"的形象。镜厅尽头是战争沙龙（见第 136 页图）和和平沙龙，展示的是路易十四在位期间的辉煌战绩。其中，战争沙龙主要展示路易十四与敌作战大获全胜的过程，和平沙龙主要展示在他统治下的法国国泰民安、人民安居乐业的场景。一幅巨大的浅浮雕作品占据了战争沙龙的主要位置，作品由安托万·库娃泽乌科斯创作，表现的是路易十四国王在战场上英勇杀敌的场面。

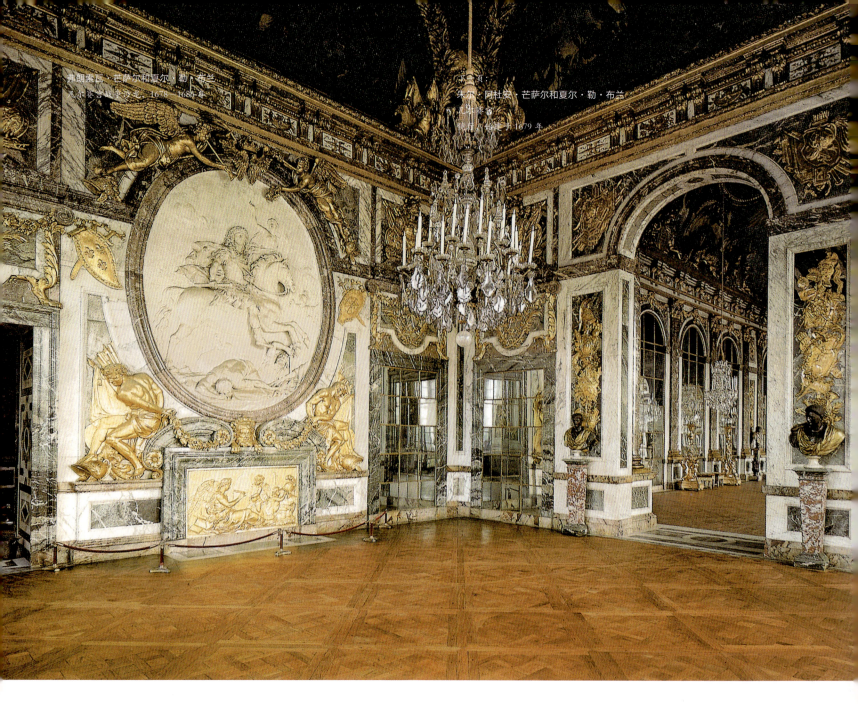

太阳王的大舞台

巴洛克时代是一个属于戏剧创作的时代：世界就是巴洛克时代的大舞台。这种观念被以下的事实强化：这个时期中有无数的历史、文化和社会历史学的作品被冠以诸如剧院教会、剧院仪式、史学家政治、皇宫、剧场等名字。这些作品是对事实和事件的描述，但同时也是对所谓游戏规则的阐述。如此一来，生活就成为故事或者传说。普通人的生活就是一段精彩的故事，君王就是神所赐予的万物之主的具体形象。

在路易十四的身上更加体现了世界就是一个大舞台的概念，无人可以超越他。他的宫廷被视作宇宙的微缩景观，在那里，路易十四是丘比特，是阿波罗，或者是普照万物的太阳。一些文物古迹和基督教的资料证明了以上说法。例如，诗人维吉尔在他的诗集《牧歌》中描述了太阳神所统治的新"黄金时代"的来临。在君士坦丁时代，对于信奉基督教的君王来说，这样的预言被认为是上帝之子的来临。近代，神秘的太阳被等同于乌托邦，就像在托马索·坎帕内拉的作品《太阳城》（1602年）中所描述的那样。而且，太阳神阿波罗被认为是缪斯众神之首。因此，推动科技和艺术以及两者间的共同发展，促进两者间的和谐共存，成为巴洛克时代的君王执政重要的肖像画研究任务之一。

这样一来，形成了一个非常庞大复杂的象征系统。历史画卷、人物画像、纪念建筑和奖牌、奖杯被广泛用作象征用途，而且颂歌也成为文学作品最基本的表现手法。当然，最具有象征意义的还是国王自己。路易十四的日常生活跟日升、日落紧密相连，他的每样行动，从起居到吃饭、会见宾客，甚至在花园里走路散步，都具有象征意味，是他作为神所赐予的万物之主的象征。关于宫廷礼仪的书籍详细记录了这些复杂冗长的程序，这些程序都公开进行，有时候甚至就在公众的眼

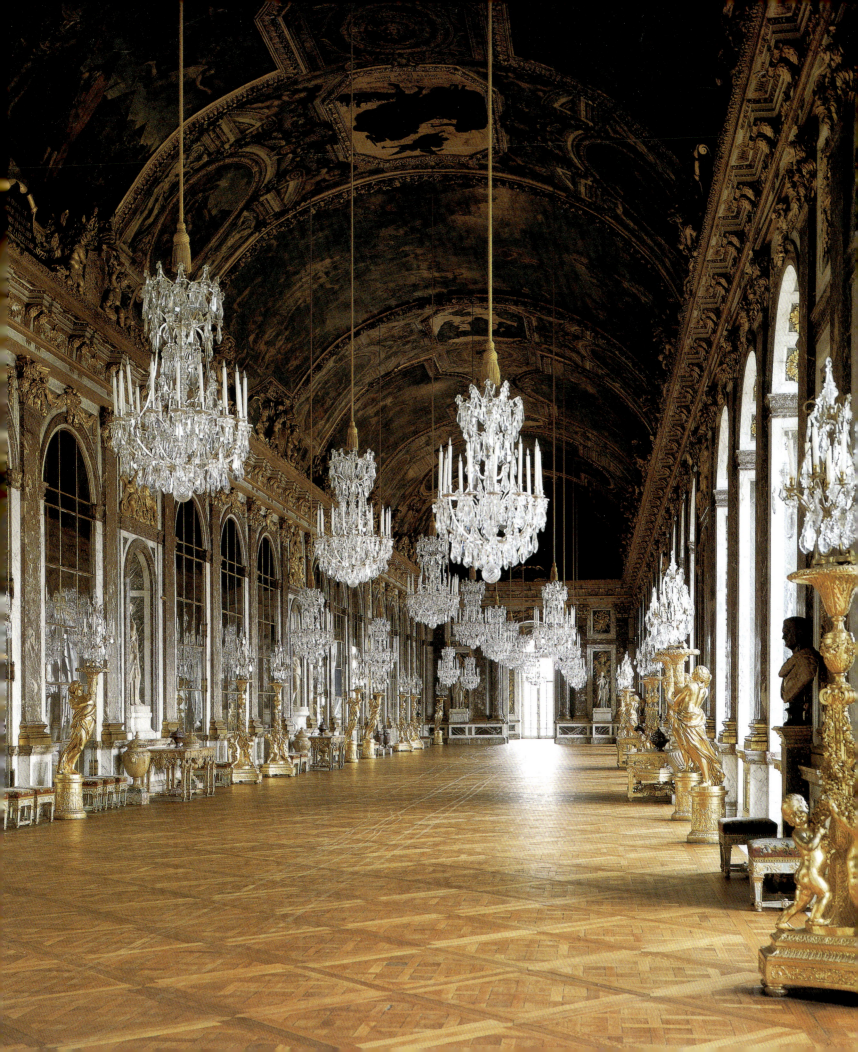

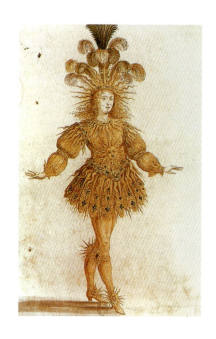

左图：
路易十四所扮演的阿波罗，
亨利·吉西所画
《夜晚的芭蕾舞团》，1653 年
巴黎国家图书馆

左下图：
《暹罗使节的皇家观众》
法国国家图书馆

右上图：
凡尔赛宫路易十四的寝宫

皮底下进行。其中，最重要的程序是日出仪式，即国王在太阳升起时起床穿衣。这个程序牵涉到一大群国王的侍从，关于他们的每个步骤、每个动作，都有大幅篇章作出详细规定。而且，类似日出仪式的每个程序都有相应的礼仪规定，如此一来，当国王终于起床穿好衣服，通常已经过去了好几个小时。在国王进行这些程序的时候，王室成员们会站在一旁，他们认为跟国王靠近，能让自己分得上天赐予的荣耀。

很明显，整座宫殿的设计和建造都是基于这一理念。凡尔赛宫是太阳王的居住之所，它里面的每一寸空间都体现了对太阳王的隐喻，而且宫殿里面没有私密空间。国王的寝宫的设计为自东向西的走向，位于整座宫殿的绝对中心位置，即路易十三的大理石庭院的中心位置（见下文）。国王的寝宫也是进行日出仪式的地方，那里既是国王崇拜神灵之地，也是宫廷内部权力的核心位置。宫殿内房间的顺序

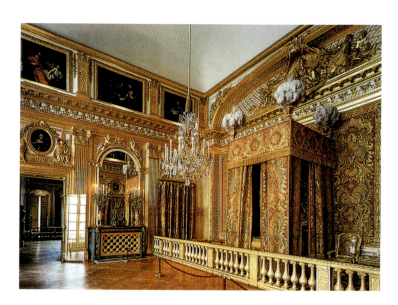

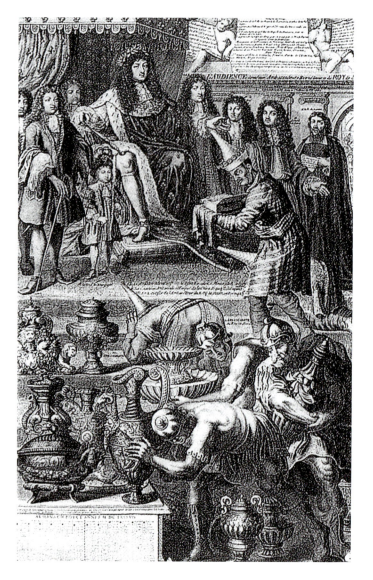

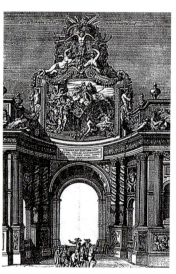

新市场铜版版画中的凯旋门，节选自作品《进入凯旋》（1660 年）

圣—吉尔伐斯基金会的凯旋门，
铜板版画，节选自作品《进入凯旋》，
1660 年

排列和准入情况，也与太阳王的隐喻大有关系。国王对大臣的宠幸程度，决定了这位大臣在宫廷内部的准入等级。要进入这位亦真亦幻的太阳王的宫殿，必先经过"使节楼梯"。凡尔赛宫的"使节楼梯"是巴洛克时代第一个也是最重要的一个仪式性楼梯设计。这种楼梯设计在后来成为主要的宫殿设计样式，使宾客来访和觐见国王在最安全的情况下进行。

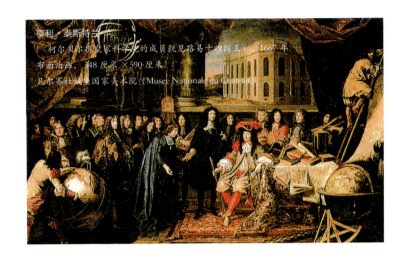

亨利·泰斯特兰
《柯尔贝尔携皇家科学院的成员觐见路易十四国王》，1667年
布面油画，348厘米×590厘米
凡尔赛杜城堡国家美术院（Musee Nationale du Chateau）

"贵宾之所"内有勒·布兰设计安置天地诸神的大厅，路易十四把它作为处理国事的地方，后来因为国王要表现他的亲民姿态，每周向公众（实际上是社会上层）开放三次，作为他们游戏、比赛和跳舞的场所。

按照设计师们最初的设计，大力神是镜厅、战争和和平沙龙的主题，但后来，它们用来展示"从《比利牛斯条约》到《奈梅亨条约》的国王历史"，与最初的设计大相径庭。作家弗朗索瓦·沙尔庞捷以建筑铭文的方式加入了宫廷方面的意识形态解释。虽然宫廷每月发行的《骑士快报》（Mercure Galant）都会公布活动安排，但是这些奢华的房间主要还是用于重要的宾客接待。

宫殿的花园至少也是同样重要的（见154页和306页图），花园中间设计有避暑屋、喷泉、凉亭和成组的雕塑，是进行大型庆典活动的理想场所。1664年凡尔赛宫改造之前，就因为《善桩魔术》这部戏剧闻名于世。国王亲自在剧中扮演骑士罗杰先生，有人怀疑这部名为王后创作的戏剧，实际是为路易十四的情人德拉·瓦莱尔创作的。在庆典进行的第三天，宫内举行了大型的焰火表演，但焰火引发了大火，烧毁了阿尔西纳（Alcina）的宫殿，为庆典所修建起来的临时建筑也在大火中烧掉。国王路易十四早在年轻时就开始戏剧表演，在1651年至1659年间，他在舞剧《芭蕾艺典三重奏》担任演员，饰演阿波罗这一角色（见第138页，左图）。

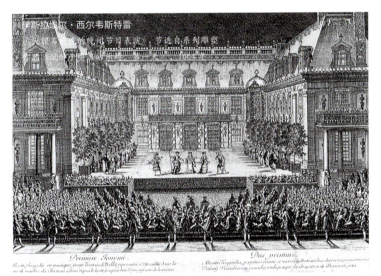

伊斯拉埃尔·西尔韦斯特雷
《雕塑……宫……同节目表演》，节选自系列雕塑

庆典和为庆典所修建的临时建筑，在巴洛克艺术发展中扮演了重要角色。从当时的版画作品和历史记录可以看出，不管其目的在于取悦宫廷还是娱乐大众，类似的活动都让人们从日复一日压抑的生活中解脱出来。路易十四这种缘于中世纪传统的治国风格，引得全欧洲的争相效仿。他们设计出奢侈的场景、昂贵的道具和木制的凯旋门（见第138页，右下图），来表现路易十四的治国有方、卓越的政府机构以及理想化世界的画面：善良战胜邪恶，信仰战胜无信，秩序战胜混乱。处于和谐世界最中心位置的，仍然是那位亦真亦幻、真神化身、神中之神的路易十四。城市就是一个舞台：街道和更重要的广场和剧院，都是展现和谐世界的舞台。在这样多重舞台背景之下，至少在统治者眼中，一个朝气蓬勃、稳定安康的理想社会正展现在眼前。

这些设计作品既对王族进行了褒扬，又显得妙趣横生。它们的创作灵感一方面来源于普通老百姓的生活，另一方面来源于一些宗教的节日活动。国王的国事访问和他们的诞生、登基、婚礼，甚至死亡等，宫廷都会投入大笔资金举行游行仪式和修建临时建筑等。宗教的节

日活动，比如在科珀斯克里斯蒂举行的复活节周游行，也很有戏剧性。由于建筑临时性的特征，而且通常建设周期也很短，就决定了其只能短期存在的命运。在当时，即使没有受过教育的人，也能理解在神圣或者世俗的雕塑作品中蕴含的寓意：因为象征性的场景、语言和图像的隐喻、修辞的原型和象征性的建筑在巴洛克时期比现在更为普遍（见第428—429页图）。

139

雅克·布瓦索
凡尔赛小特里阿侬宫，1762—1764年
庭院正立面

夏尔·米克
凡尔赛小特里阿侬宫地面
爱情之殿，1775年

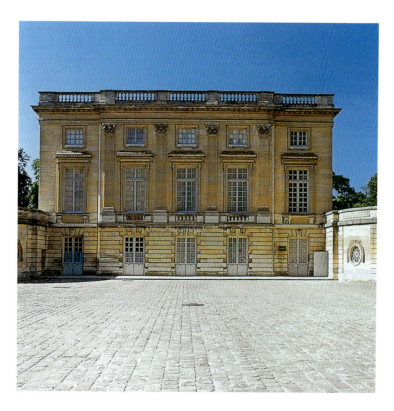

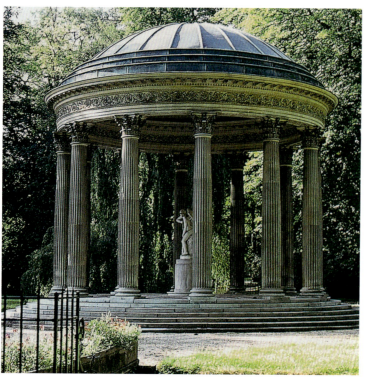

这些作品是由艺术家和工程师们共同完成的，不论是形象设计还是戏剧演出，都具有高度的创造性。这样一来，各种各样的艺术形式综合在一起，形成了艺术作品的"艺术品博览会"。

作为凡尔赛宫装饰性建筑之一的特里阿侬，位于由朱尔·阿杜安·芒萨尔所修建的橘园旁边。特里阿侬瓷宫以它所在的小村庄命名，最初是为路易十四和蒙特斯庞夫人提供幽会地点而建造。虽然瓷宫的设计也很奢华，宫顶遍铺代尔夫（Delft）瓷砖，但它并不温暖舒适，所以后来在瓷宫的原址上重新建造了大特里阿侬宫（1687—1688年，见第141页图）。这是一座设计了开放式圆柱大厅和单层两翼结构的永久性建筑，由阿杜安·芒萨尔仅用半年时间建成。它简单轻松的意大利式外观设计和以舒适性为主要考虑的室内设计，也为之后随意自然、温暖舒适的建筑设计风格做好了铺垫。

八十年之后，路易十五命令为他的宠妃蓬帕杜尔夫人建造大特里阿侬宫的姊妹建筑——小特里阿侬宫（见左上图）。另一座爱情之殿小特里阿侬宫由设计师夏尔·米克设计，并于1775年建成。夏尔是玛丽·安托瓦尼特最钟爱的设计师。

虽然宫廷已经搬到了凡尔赛，巴黎依旧是建筑发展的中心。在学术圈，关于怎样看法国国家观点理论基础的辩论正在热火朝天地进行。在"古今之辩"中，古代艺术与现代建筑的相关性遭到了质疑。建筑学院既是教育机构，又是建筑领域最高权威，而且还控制着所有法国建筑设计，学院内弗朗索瓦·布隆代尔（617—1686年）和克洛德·佩罗（1613—1688年）展开了激烈的争论。所以，这所学院不只是官方机构。布隆代尔尽管支持建筑的自由设计，但他真正认同的还是对于传统经典的传承。而作为自然科学家的佩罗，坚持主张在传统设计上的勇敢创新，模仿古代设计不应该是约定俗成的定律。克洛德·佩罗的弟弟查理·佩罗在他的作品《古典和现代之比》（1668—1697年）一书中讲述了当时的情况。始建于1676年的巴黎天文台体现了佩罗的设计理念，建筑的设计包含了一些传统经典的元素，但并不奢华张扬，是一座以实用性为目的而修建的现代建筑。而波特圣但尼（1671—1673年）的凯旋门则体现了布隆代尔的设计理念，建筑的设计基于传统设计中精准的比例安排，把传统设计中的经典结构巧妙地结合在一起。

然而，法国巴洛克时期最成熟的建筑却出于阿杜安·芒萨尔之手，他也是凡尔赛宫的设计者。1676年，他从利贝哈勒·布吕昂（Libéral Bruant）手中接过专为医治退役战士而建的荣军院的设计工作。后来在

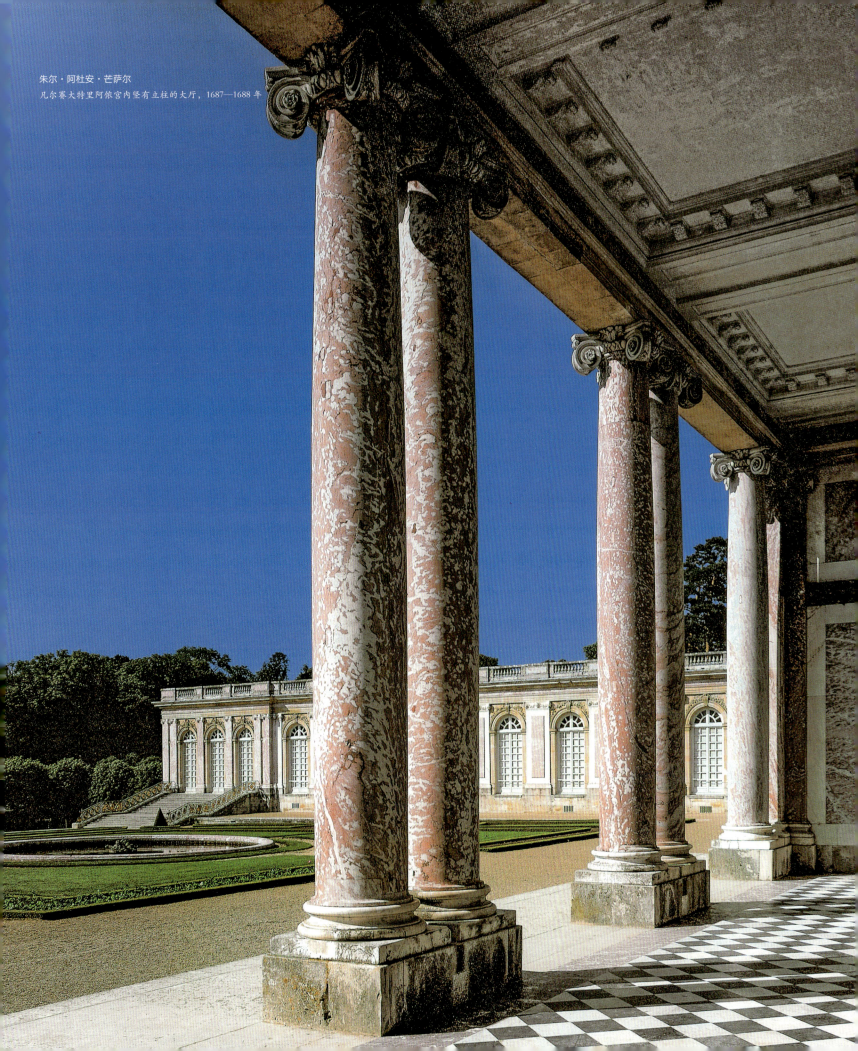

朱尔·阿杜安·芒萨尔
凡尔赛大特里阿侬宫内竖有立柱的大厅,1687—1688年

利贝拉尔·布吕昂（Liberal Bruant）和朱尔·阿杜安·芒萨尔
巴黎荣军院教堂，1677—1706 年
穹顶内景

弗朗索瓦·芒萨尔
位于圣但尼，为波旁王朝设计的丧葬教堂
设计图，1665 年

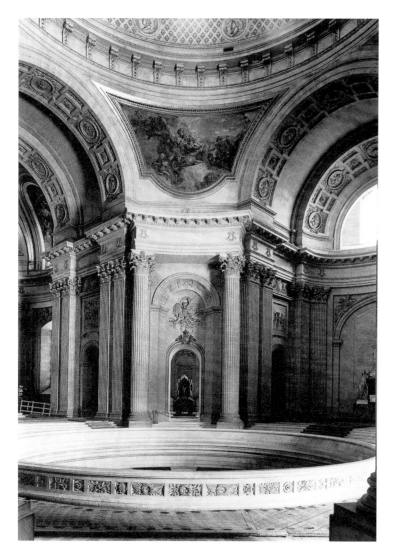

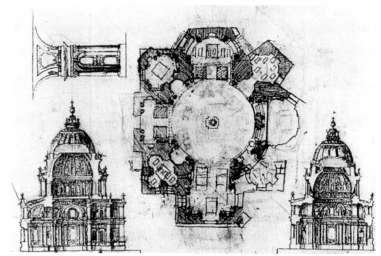

1706 年，他又设计建造了荣军院教堂（见左上图和第 143 页图）。两种建筑设计，即鼓边穹顶的风格与旁边底座之上的四方形结构的综合运用，创造出两者相得益彰的非凡效果。双立柱的设计赋予建筑自下而上的灵动气质和不同寻常的可塑性，而立面从外围比如入口到立面的中心位置距离中心位置越近，轴线变化的幅度就越大，浮雕的深度也越大。与勒梅西埃戏剧风格的立面设计和布隆代尔枯燥乏味的经典设计不同的是，荣军院教堂设计更倾向于罗马巴洛克风格。穹顶高 105 米，有眼状开孔，占据建筑内部的主要空间。中央空间一直往外延伸到横向短扶手处，同时四方性建筑的边角也另有穹顶设计。

跟瓦尔·德·格拉斯的设计一样，所有这些都在交叉部位按对角线布置。巨大的科林斯立柱强调普遍存在的垂直线，同样地，这些立柱也是建筑的主要轴线。这座建筑的设计结构和装饰风格显示，路易十四准备把它作为自己过世后的安息之地。但是，路易十四的遗体并没有被安放于此，在此安息的是另一位法国君王。1861 年，维斯孔蒂在教堂的中心位置修建了地下室，用于安放拿破仑国王的遗体。荣军院主体建筑的设计跟弗朗索瓦·芒萨尔设计的位于圣但尼的波旁王朝丧葬教堂风格类似（见右上图）。虽然波旁王朝的丧葬教堂后来并没有建成，但是这项包含了双穹顶的宏伟设计后来被广泛模仿，尤其是克里斯托弗·雷恩所设计的伦敦圣保罗大教堂。

朱尔·阿杜安·芒萨尔占据 17 世纪法国建筑设计的重要地位。1691 年，他作为首席建筑师参与凡尔赛宫的建造；1699 年，他作为王宫和国家建筑监察长，负责首都巴黎和全国各省的建筑项目。他的成功除了取决于让人艳羡的才能和天赋以外，毫无疑问，同时也取决于他旗下的一个组织有序的设计工坊，因为通过工坊，他才有能力承接大型项目的建筑设计。他把圆形的胜利广场（1682—1687 年）和旺多姆广场作为城市的两个核心，然后准备在它们周围兴建一排皇家学院。朱尔·阿杜安·芒萨尔的设计通过他的学生传给了后代，所以他的风格在 18 世纪仍然有很大的影响力。

马萨林摄政与洛可可

18 世纪初期混乱的政治局面，以及法国日益衰落的国力，对于建筑设计产生了直接和间接的影响。所产生的直接影响便是很多皇家建筑项目的进展缓慢，或者根本就停止施工。而间接且更深远的影响在于，原本由宫廷设计建造的项目，被移交给贵族们修建，等于是移交给各省修建。这样一来，这个时期的重要建筑就不是那些具有历史纪念意义的广场宫殿，而是一些更加平易近人的庄园式建筑。

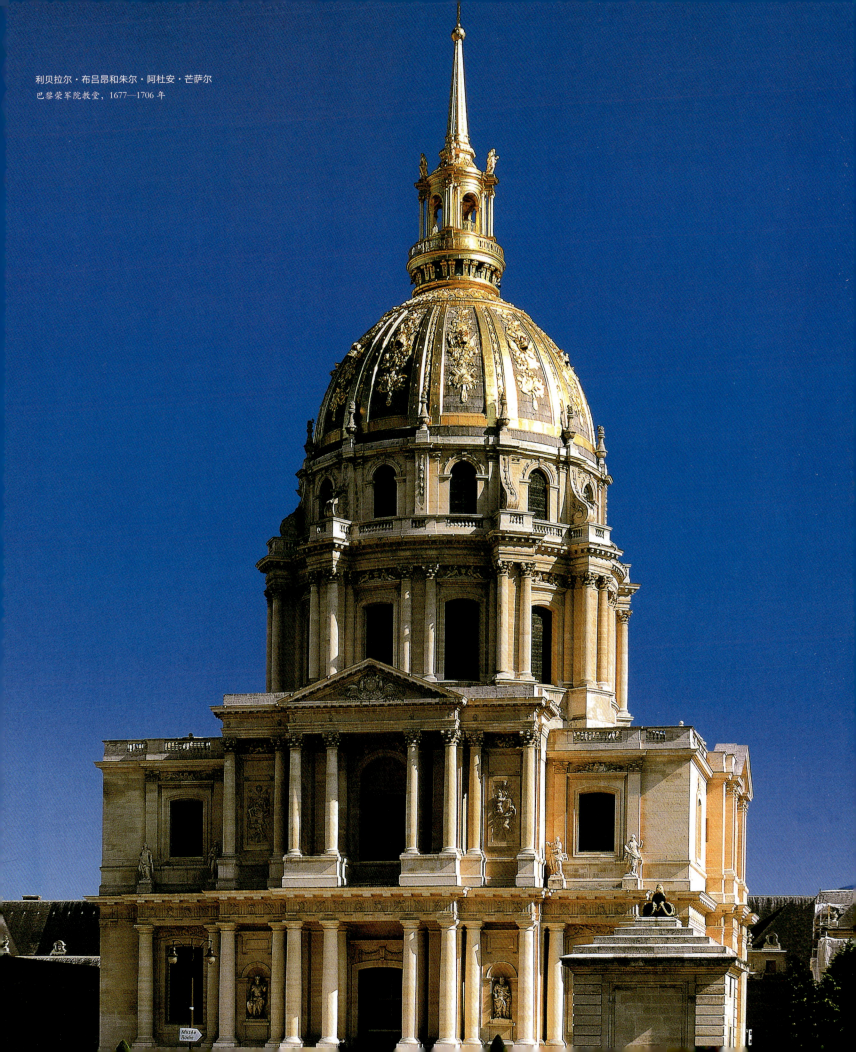

利贝拉尔·布吕昂和朱尔·阿杜安·芒萨尔
巴黎荣军院教堂,1677—1706年

皮埃尔·亚力克西·德拉迈尔
苏比斯府邸
庭院立面，始建于1704年

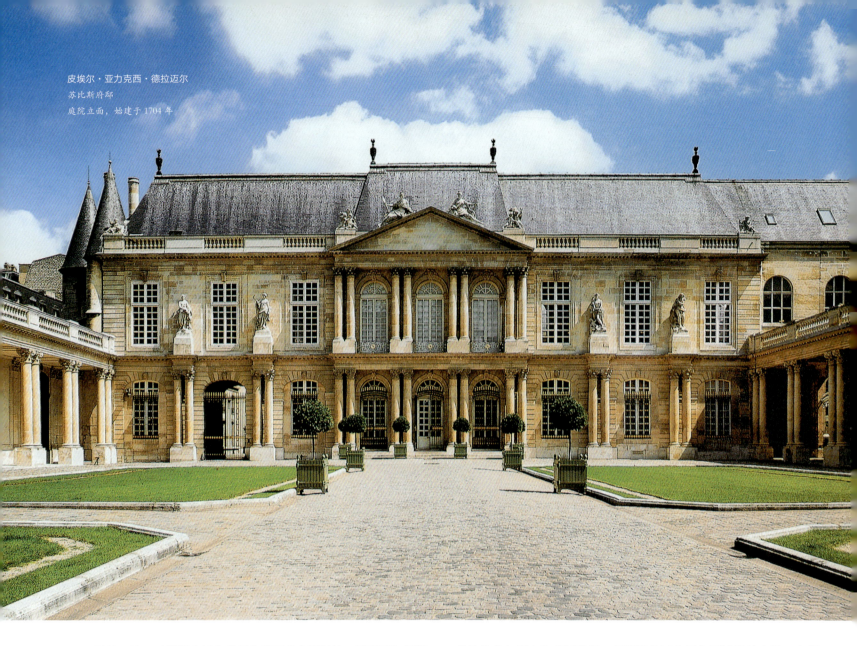

 而且，这一时期摒弃了之前复杂华丽的立面装饰，转而更加重视给人以舒适和方便感觉的室内装饰，当然这种风潮的代价自然也不菲。那些被路易十四强行搬迁到凡尔赛宫的贵族们，当时最迫切的愿望就是回到巴黎，然后在巴黎重振旗鼓，尤其当他们看到路易十四的万丈光芒在逐渐消散熄灭的时候。这样的结果就是巴黎城内随处可见风格独特、质量上乘的城市宫殿：三翼或者四翼结构属于17世纪风格的建筑，但带有套间，又比17世纪的建筑在设计方面更加多样化和复杂化。由于建筑地块太狭窄或者不规则，设计师们不得不开动脑筋，制定出最适合相应地块的平面设计图。类似的调整可以从阿姆落酒店（1710年）中看出，阿杜安·芒萨尔的学生和合作人热尔曼·博夫朗（1667—1754年），为酒店的建造提供了全新的设计方案。酒店的庭院被设计成椭圆形，位于弧线上的房间被设计为五边形。

 从追求奢华壮丽的立面装饰到重视房间的内部装修，这样急剧的变化在罗汉苏比斯府邸（见上图和第145页图）得到清晰的体现。由皮埃尔·亚历克西·德拉迈尔设计的酒店花园（始建于1704年）仍然效仿凡尔赛宫的花园设计，但开始尝试在居住区域设计大道。府邸男女主人都来自名门望族，在他们儿子的劝说之下，他们解雇了德拉迈尔，然后雇用了热尔曼·博夫朗。博夫朗当时已是位极具才华的室内设计师和能工巧匠，他为府邸设计了几个公寓，分别与椭圆形区域相连。当时最为漂亮的房间当属公主馆，馆内装饰有艺术家夏尔·约瑟夫·纳图瓦尔的粉刷和绘画。房间以最为完整的形式表现了当时的新风潮：设计用布满整个房间墙壁和天花板的镀金掐丝粉刷，来表现凉亭下的枝叶交错繁盛的景象，但是房间的装饰在技术手法上显得并不完整和可控。高镜与拱形木板错落排列，层层折射出房间的精巧的装饰，使房间具有很强的空间感。房间最为突出的设计是墙壁与天花板之间的距离，以及漫溢到飞檐的装饰，里面洁白色、细腻的灰绿色和蓝绿色的颜色组合，带给房间一种纯粹和宁静的气息。位于房间窗户和天花板之间的是纳图瓦尔的画作，这样的设计又一次表明，早期的繁冗奢华的装饰风格已经让位于更加纯粹和生活化、更加满足人们敏感需求的装饰风格。

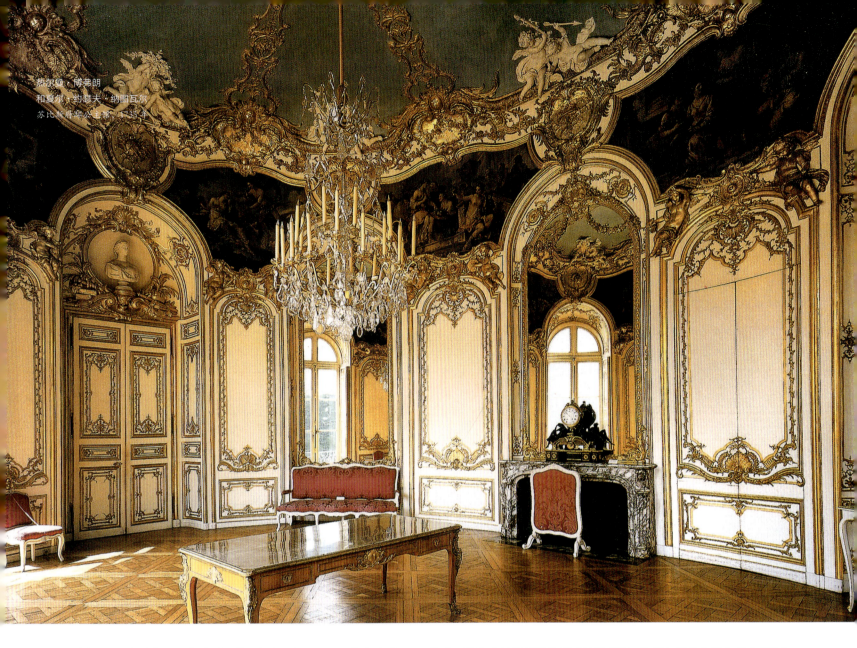

热沃兹曼·博弗朗
和夏尔·约瑟夫·纳图瓦尔
苏比斯亲王府公主寓所,1735年

　　这种新的设计形式,后来才随"洛可可"(rocaille,英文意思是贝壳)这个法语单词被命名为洛可可风格(rococo),到了18世纪20年代的时候,已经发展得很成熟了。这种设计形式最基本的特征表现在:墙板、镜子和门上饰板的分离;被分为拱形和顶棚两部分的天花板;漩涡花边和帷幔的封口设计以及拱形的木板形状。这些都是洛可可风格的典型元素,这种风格在巴洛克时期风靡一时,甚至在后来的文艺复兴和手法主义时期也相当盛行。在凡尔赛宫,这种新的设计样式被运用于某些套房和大特里阿侬宫的设计。到了奥尔良公爵执政时期,这些只运用于对称结构建筑的设计元素,开始融合建筑元素,慢慢运用于非对称结构的建筑。到了18世纪30年代,欧洲很多主要国家都在采用洛可可式的室内设计风格,甚至把这种风格的运用延伸到了建筑的立面。

　　但是,这种在1730年左右也被称作"风景画派"的洛可可风格,在法国国内却遭受到了严厉的批评,主要的批评来源于把经典设计奉为唯一适合公共建筑设计样式的学术圈。从伏尔泰的文学作品《寺味》(Temple du Goût)中可见一斑,作品把这种风格描绘成在路易十四执政期间的文化繁荣之后,最为粗暴的艺术表达形式。然而,实际上,经典风格和洛可可风格是共存甚至是互补的,因为装饰设计师大多数接受了正规的学术训练,或者是从阿杜安·芒萨尔的合伙人开始做起的。由阿杜安·芒萨尔的得意门生——设计师让·奥贝尔(大约1680—1741年)为波旁王朝公爵(见146页)设计建造的位于尚蒂伊(Chantilly)的马厩,就是两种设计风格结合的成功范例。这座所谓的"骏马的宫殿"既从凡尔赛宫汲取了决定性的元素,又采用了法国巴洛克艺术自由表达的特点,同时还进行了装饰细节的添加处理。

　　罗贝尔·德·孔泰(1656—1735年)是18世纪上半叶最具有影响力的设计师之一,他是阿杜安·芒萨尔的学生兼合伙人。1689年,他同雅克·加布里埃尔一道游历到意大利;同年,他被任命为法国国家建筑学会的会长;芒萨尔去世以后,他被任命为宫廷建筑师。

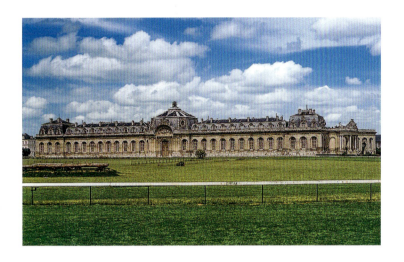

让·奥贝尔
尚蒂伊，马厩，1719—1735 年

右上图：
罗贝尔·德·孔泰和马索尔
斯特拉斯堡罗汉宫，1731—1742 年

右下图：
热尔曼·博弗朗和埃马纽埃尔·埃雷·德科尔尼
南希政府宫，1715 年
正立面细节

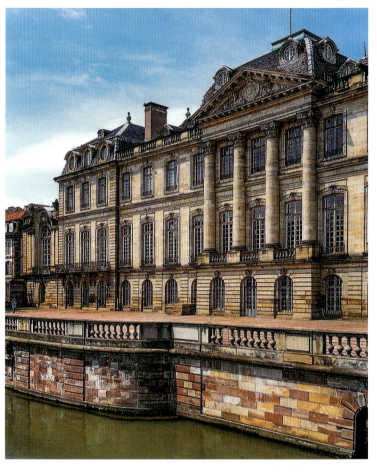

跟前任一样，他利用这些职位执掌了法国公共建筑的国家政策。罗贝尔·德·孔泰在巴黎兴建了大量酒店，还对弗朗索瓦·芒萨尔所设计的维利埃尔酒店进行了改造，使其更具有当代特色。因为有一个组织严密的设计工坊的协助，他经常同时承接好几个建筑项目，其中包括维尔茨堡、布吕尔宫施莱斯海姆宫的设计，还有马德里皇宫和位于都柏林的里沃利城堡的修建。他还设计公共广场，比如位于里昂的白莱果广场和位于波尔多的皇家广场都出自他的手笔，他也为一些富裕的牧师设计宫殿。罗贝尔·德·孔泰为法国建筑设计带来了巨大影响。然而，德·孔泰首先应该是策划家和设计师，他的策划和设计都是通过当地的大师级建筑师来实现的。他最伟大的作品罗汉宫，即斯特拉斯堡主教的宫殿，就是由斯特拉斯堡当地的建筑师马索尔通过这种方式来建造的。这座宏伟建筑（见右上图）的最初设计用途为酒店，它最显著的特征便是正对着伊尔姆河立面设计，上面开着十七扇窗户，中心位置由巨大的立柱支撑起顶部的亭子。然而，马索尔在修建的过程中不仅保留了他已经失明的老师的设计，还增加了一些他的老师德·孔泰意在表达的其他效果。罗贝尔·德·孔泰对于整个欧洲看待法国建筑的态度产生了不可估量的影响，他的建筑设计工坊对于后巴洛克时期宫廷建筑风格的传播，胜过任何一种理论的影响。与此同时，越来越多的省份开始要求独立修建本省的建筑，在这些他们各自修建的建筑中，最重要的例子是南希，即路易十四的岳父斯坦尼斯拉斯·莱什钦斯基的宅邸。南希是宫廷设计师埃马纽埃尔·埃雷·德科尔尼设计建造的一座引人入胜的建筑，埃马纽埃尔·埃雷·德科尔尼是博弗朗的学生。这座形式多样的建筑，既能跟周围城堡似的老城相互融合，又能跟之后修建的新城相得益彰，所以被认为是洛可可城市设计风格的主要作品（见右下图）。

古典主义风格

在 1753 年颁发的《建筑条约》（*Treatise on Architecture*）中，耶稣会住持马克·安托万·洛吉耶要求建筑设计回归原来的传统古典风格，他的理性主义理论在传统古典的支持者中获得了强烈支持，因为即使在黎留塞摄政时期和洛可可时代，对于传统古典的支持从未销声匿迹。

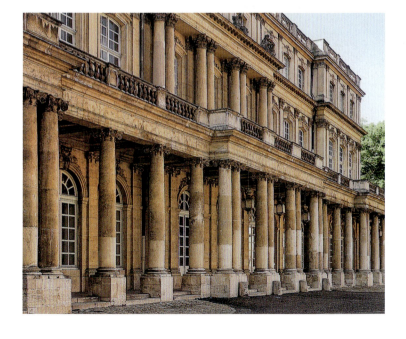

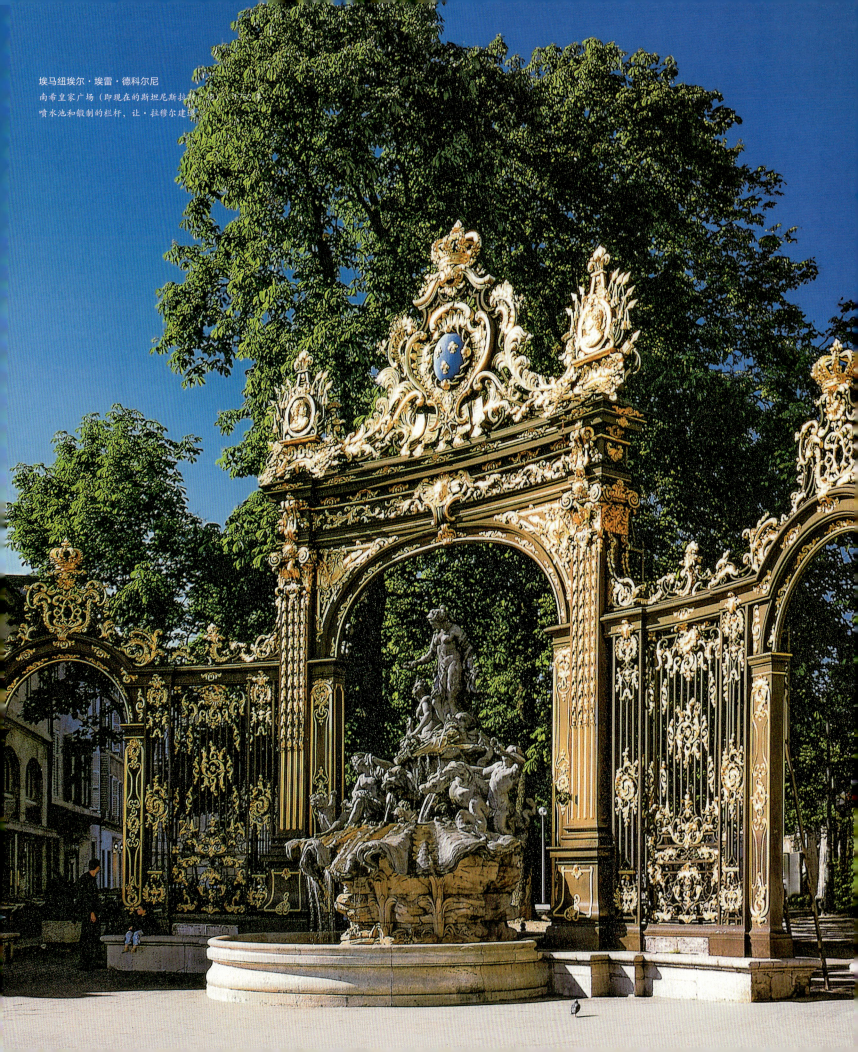

埃马纽埃尔·埃雷·德科尔尼
南希皇家广场（即现在的斯坦尼斯拉斯广场）的
喷水池和锻制的栏杆，让·拉穆尔建造

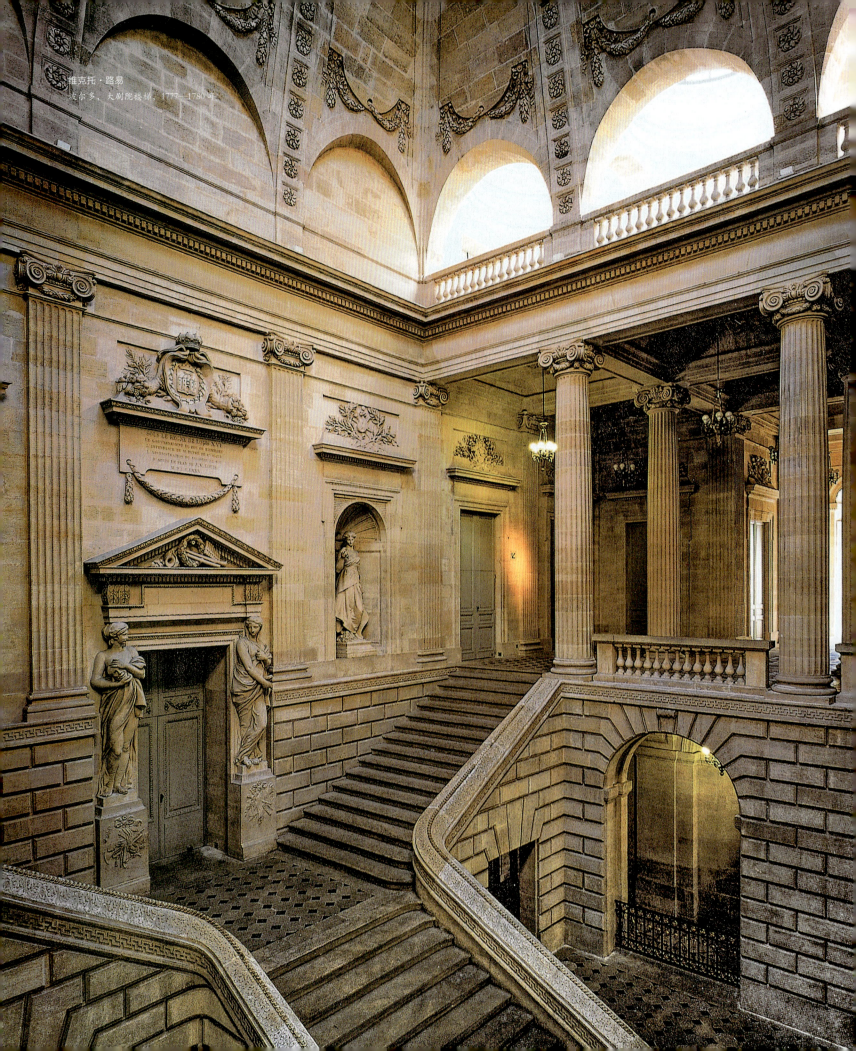

维克托·路易
波尔多大剧院楼梯，1777—1780年

右上图:
雅克·热尔曼·苏夫洛
巴黎万神庙(即之前的圣吉纳维芙教堂),
始建于1756年

右下图:
雅克·加布里埃尔
波尔多股票交易所,1730—1755年
正立面

雅克·弗朗索瓦·布隆代尔(1705—1754年,与弗朗索瓦·布隆代尔无亲戚关系)在十年之前创办了一所私人学院,培养下一代延续传统古典设计风格的设计师。法国跟所有的欧洲国家一样,受到希腊古典建筑风格的影响,尽管当时也有人尝试把它跟当代法国的流行风格以及具体设计需求结合起来,其中一位叫雅克·布瓦索(1698—1782年)的设计师就把多种风格结合起来。他的主要成就是之前提到过的建在凡尔赛宫花园里的小特里阿侬宫(见第140页图),这座矩形结构的装饰性建筑在面朝花园一端竖有科林斯式立柱;整个概念跟英国新帕拉迪奥式风格对于帕拉迪奥别墅的阐述类似。加布里埃尔所设计的路易十五广场,即现在的协和广场,同样也体现了建筑与自然和周围环境的和谐融合,广场设计充分考虑了跟杜乐丽花园、塞纳河流向以及香榭丽舍大道的相对位置。

设计师雅克·热尔曼·苏夫洛在这方面代表着一种更加严谨的态度。他在受命建造圣吉纳维芙教堂(始建于1756年,见右上图)的时候,就向往把"希腊式的庄严崇高与哥特式的空灵飘渺"相结合,于是,他在四臂长度相等的希腊十字架结构的基础上建造建筑物,又采用加长的门廊设计。新古典主义的教堂内部设计充满了谨慎的学究味道,但也显得轻松有趣,而且为了支撑上面巨大的穹顶,十字架的底座在建筑过程中必须被加固。这座被洛吉耶高度评价为"第一座完整的建筑"的教堂,在共和党时期被改造为神庙。同样在18世纪中期以后被视为艺术史范例的还有阿拉斯大教堂的内部设计:设计师尝试把理想化的哥特式设计风格和古典主义的风格相结合。具体表现在设计师皮埃尔·孔唐·迪维瑞(1698—1777年)把巴西利卡与中殿结构和科林斯柱式相结合,从而使教堂内的空间更加通透明亮。

逐渐地,建筑设计形成一种固定的趋势,就是非传统的设计中运用新古典主义的风格。从宫廷设计独立出来的公共剧院的设计,便是一个很好的例子。法国国家建筑学会里的罗马学者、设计师维克托·路易(1731—1800年)设计的位于波尔多的大剧院(见第148页图),在当时被公认为世界上最漂亮的剧院。这座建于1777年到1780年间的剧院,前墙设计有一排立柱,顶部设计有美观精巧的楣构,里面豪华气派的楼梯设计是后来巴黎歌剧院的设计模型。

规划中的工人城市位于阿尔克埃·色南皇家盐场(见第150页图),尽管修建于不同时期,它还是引领了后来大革命时期的建筑风格。克洛德·尼古拉·勒杜(1736—1806年),这位有着远大社会政治抱负的理论家,计划设计一座具有贵族气息的椭圆形理想城市(集中式的管理人员住宅区),该城市带有乌托邦似的道德标准。

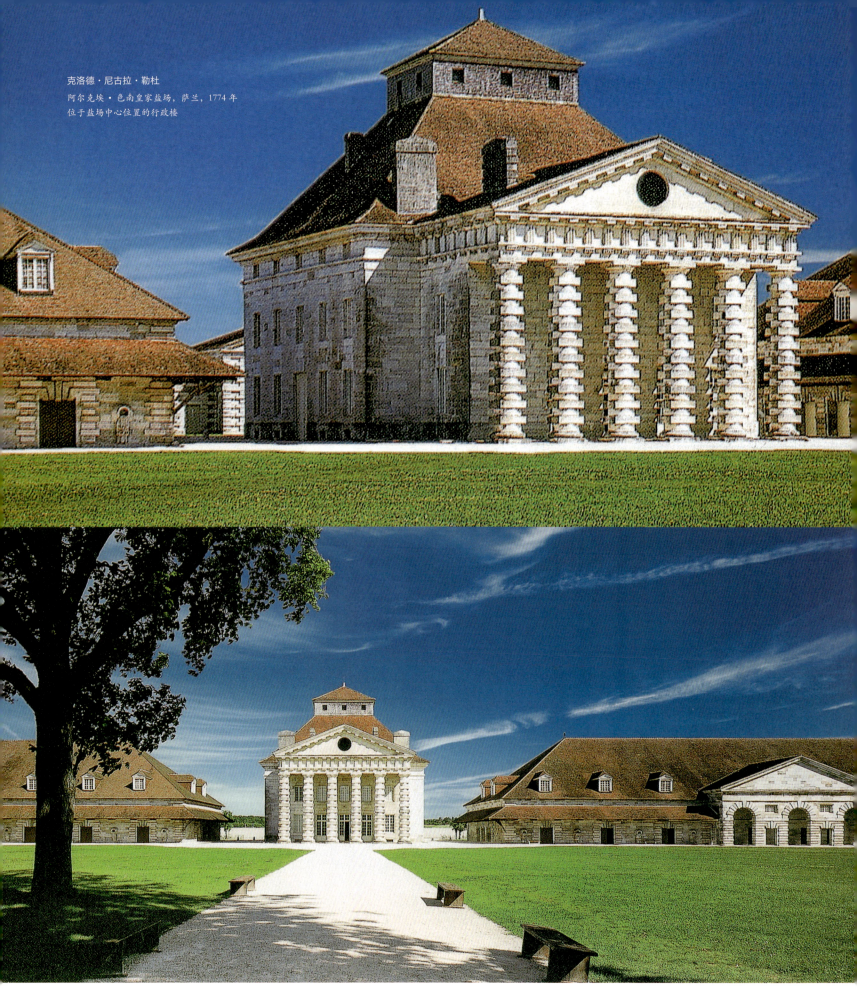

克洛德·尼古拉·勒杜
阿尔克埃·色南皇家盐场,萨兰,1774年
位于盐场中心位置的行政楼

整座城市的风格偏向于古典设计,但同时勒杜在各座不同建筑上面又采用某些激进的表达方式。他用仿制钟乳石来装饰酿酒屋,把轮胎制作坊设计成圆盘形的同心圆建筑,又用毫无修饰的立方体来表达抽象含义,这些都是他在城市设计中采用的典型手法。勒杜不遗余力地从历史和故事当中寻找建筑设计的灵感,这样的自由度在当时是非常少见的。他的目的并不在于使过去复苏,而是从过去发现更加通俗易懂的建筑表达方式,一种"会说话的建筑"的理论,即建筑内涵的理解不需要靠复杂的理论基础,或者深厚的知识积累,而是通过人的情感体验,最终通过自然的方式而实现。让·雅克·卢梭在他的著作《新爱络绮思》(*La Nouvelle Heloise*,1762 年)中介绍了很多类似的观点。

甚至宫廷后来也厌倦了古板严肃的设计风格,同时对于时代潮流却视而不见,因此他们要建造人间天堂的梦想随之破灭。坐落于田园之间、与自然合二为一的乡间风格——当然也要秩序井然——可以让人们从烦琐的现实逃离出来。这样的表达方式可以从夏尔·米克(1728—1794 年)在凡尔赛宫的花园内为玛丽·安托瓦尼特所设计的农庄看出一二。这是一座完整的农庄,不仅有磨坊和挤奶棚(见右图),而且还附设有剧院、图书馆和爱情之殿,这一切构成了一幅理想生活的美好图景。英国园林设计所形成的风格当时也在法国建筑设计中得以运用,但是田园牧歌式的风格也具有欺骗性。农庄是法国大革命之前在凡尔赛宫最后建造的建筑,几年之后,米克和他的恩主就被送上了断头台。

夏尔·米克
凡尔赛特里阿侬王后小村庄王后之屋(上图)
和磨坊(下图),1782—1785 年

埃伦弗里德·克卢克特
巴洛克园林建筑设计
欧洲巴洛克

园林景观的发展，融合了两种互相矛盾的参照标准：几何规则和大自然。巴洛克园林既可看作一种几何形式，又可看作一个划定了分界线的有机自然生长区。这两种对立的园林设计理念产生了两种类型的园林，即规则式园林和田园式园林。前者成形于法国，而后者成形于英国。

别具一格的英式园林取代了刻板的17世纪园林装饰形式，并迅速风靡整个欧洲。与法式园林的精巧和矫饰相比，人们更喜欢秀美大自然的魅力。

然而，这一分析忽略了一个重要元素：大自然。大自然通常以几何形式或以"自由"发展的规范体系为园林景观设计提供了基础。此外，法式和意式园林的标准及流行的几何规则并不一定要与既有的园林艺术理论一致。譬如，在雅格布·桑纳扎罗于1504年出版的《阿卡迪亚》前言中，他表示更喜欢"高大的树木，在没有任何艺术装点下，以其繁茂的枝叶非常自然地披拂巍峨的山峰；与花园里采用科学方法精心培育的观赏性植物相比，这些树木通常更令人赏心悦目。"

16世纪桑纳扎罗的《阿卡迪亚》大受追捧且广为流传，这足以证明早在英国景观园林理念形成之前，田园式园林就倍受青睐。此外，法国巴洛克园林并不是形式呆板园林的唯一代表。这可能符合勒诺特雷对凡尔赛的艺术构思，但这却不适用于兴起于1750年左右的路易十五世风格，此类园林意欲表达凡尔赛园林的田园风复兴。

意大利

按照皮特拉克风格，意大利文艺复兴式园林中表现的自然与追求安静闲适有关。人们将花园视为田园牧歌式的居所，其与城市的热闹喧嚣形成鲜明的对比，成为人工建造的世外桃源。根据莱昂·巴蒂斯塔·阿尔贝蒂的观点，房屋与花园应按照同样的几何形状构成艺术单元。在《寻爱绮梦》（Hypnerotomachia Polypbili）一书中，多明我会修道士弗朗切斯科·科隆纳就曾提及错综复杂的花圃设计和奇形怪状的林木修剪模型。这些设计与模型之后也出现在法国巴洛克园林中，并以不同的方式被采用。花坛园的艺术布局与建筑线条相互对称，连同结纹园、花圃和小径的结构一起影响着整个欧洲的巴洛克园林设计。梵蒂冈的贝尔维德园（见右上图）为17世纪和18世纪的园林设计提供了参照样板，台地、台阶、坡道和半圆形室外座椅等许多建筑元素由此衍生。由于教皇尤利乌斯二世注重别墅与教皇宫殿高度协调共通，两栋建筑之间设有三百多米长的斜坡，向上直通贝尔维德园。梵蒂冈贝尔维德园是该时期内将建筑艺术用于园林建造的经典范例。皮罗·利戈里奥将这一理念运用至另一处建筑：贝尔维德园竣工那一年，他正在蒂沃利城为红衣主教伊波利托二世制定伊斯特园的设计方案（见右中图）。该红衣主教府邸矗立于山顶之上，那里是观赏乡村美景的绝佳位置。这座综合式花园别墅群从较低的位置向上朝宫殿延伸，跨过了由小路、台阶和坡道相互连接的五大台地。雅各布·布克哈

罗马，梵蒂冈贝尔维德园，雕版，作者范谢尔（Van Scheel），1579年

罗马蒂沃利镇，伊斯特别墅全景图，雕版，作者艾蒂安·迪珀雷（Étienne Dupérac），1573年

罗马，博尔盖塞别墅，雕版，作者塞利奇（Selice）

维孔特城堡,宫殿与花坛园最初花园布局图,
设计者设计师:安德烈·勒诺特雷

特在《奇切罗内》一书中表达了他对伊斯特别墅的钟爱:"最富丽堂皇的杰作,集天地之精华,而为世人所无法企及。"直到罗马博尔盖塞别墅(见第152页,右下图)的修建,园林景观中建筑艺术的主导地位才遭到决定性的打击。房屋建筑大师红衣主教希皮奥内·博尔盖塞认为观赏性灌木和修剪工整的树木比那些为宫殿或娱乐场设计的小巷、坡道和台阶更重要。博尔盖塞别墅把宽阔的地面分割为几个区域,其布局完全不考虑任何对称性。与娱乐场类似的塞格雷蒂花园为橡树、月桂和丝柏丛所环绕,花香四溢,绿树成荫,同时还设有围猎场和捕鸟器。法国人从罗马博尔盖塞别墅的新颖风格中受到启发。当然他们也借鉴了梵蒂冈的建筑式园林方案。

意大利对法国景观建筑的影响要追溯至15世纪末,当时查理八世曾邀请意大利艺术家到昂布瓦兹访问。于是以前报道所称的"意大利奇迹"便在法国遍地生花。到16世纪亨利四世及皇后玛丽·德·美第奇王朝,意大利景观建筑的影响达到鼎盛时期。位于圣日耳曼昂莱的花园在亨利四世时期得以扩建,直到16世纪末竣工。此花园被认为是世界八大奇迹之一。贝尔维德园所蕴含的理念是采用坡道和台阶连接台地,运用半圆形室外座椅式连接脉络为避暑行宫设计最佳位置。这一理念在法国广为运用,并通过添加多种装饰特色如楼廊、凉亭、石窟和力学特性而使景观更加丰富充实。

1612年国王驾崩之后,皇后玛丽·德·美第奇下令在巴黎市内修建卢森堡公园。建筑师们有意为皇后修建一座意大利式具有佛罗伦萨波波里花园风格的花园,以使皇后思乡之情有所寄托。移植的灌木林由皇后亲自参加种植。其布局,还有大花坛的位置以及增设的过渡通道等均效仿佛罗伦萨模型。

然而,路易十四统治时期的法国园林发展为一种深入人心的艺术作品,使其他欧洲园林相形见绌。巴黎杜伊勒里宫沃勒维孔特城堡内举世无双的花园,以及位于凡尔赛的无可争议的巨作——至少绝大部分——均出自最具天赋的欧洲景观建筑师安德烈·勒诺特雷之手(见右图)。值得一提的是,凡尔赛本身正是这位国土及其"园丁"勒诺特雷和建筑师朱尔·阿杜安·芒萨尔(Jules Hardouin Mansart)三人聪明才智的结晶。

卡罗·马拉塔

安德烈·勒诺特雷肖像(1678年)
布面油画,112厘米×85厘米
凡尔赛,凡尔赛宫博物馆

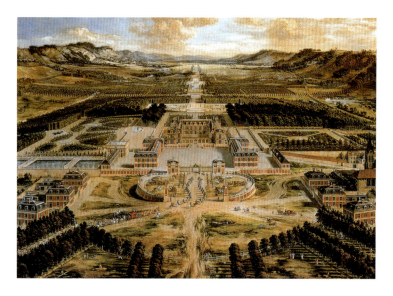

伊斯拉埃尔·西尔维斯特雷（Israel Silvestre）
凡尔赛宫全景图，1680年，巴黎，国家图书馆

安德烈·勒诺特雷1613年出生于巴黎的一个花匠世家。他父亲曾担任国王的首席园丁，并在杜伊勒里宫工作了很长一段时间。大儿子安德烈于1656年因设计沃勒维孔特城堡而一举成名，可惜堡主尼古拉·富凯无福消受这幢豪宅。1661年8月17日，富凯（路易十四的财政大臣）在此举行盛大的就职庆典，王宫贵族们应邀参加。庆典场面极尽奢华，音乐会、喜剧、芭蕾舞等各种表演精彩纷呈，最后以璀璨的烟花结束。可是几天之后富凯就被捕入狱，囚禁至死。因为国王早已认定建造此宫殿和园林的巨额资金一定是通过挖空国库获取的。

勒诺特雷将花园布置在宫殿中心轴周围，在沿轴线的几座台地上设置各种建筑元素，而台地建造于通向山谷的斜坡之上。这座花园的设计方案旨在从远处看来，使一对织锦的花坛显得特别突出。勒诺特雷在城堡前面安排了两座喷泉，与台地中心轴上另一端的大型喷泉相呼应。该创新性的布局使视角向远处延伸。而两侧灌木林的布局也形成了一种结构，避免视线偏离中心线。勒诺特雷从沃勒维孔特城堡汲取了丰富的经验。他运用了源自各种欧洲园林的人工运河、泉池、台阶和斜坡设计，并找到了这些建筑特色的新组合。

毫无疑问，当时年轻的国王被这恢弘壮丽的园林深深打动了，因为国王自己在凡尔赛森林仅拥有一幢供狩猎时休憩的简朴小屋。因此在富凯就职庆典后命运逆转的那一年，路易十四便着手改造凡尔赛的宫殿和场地。勒诺特雷受人推荐，成为凡尔赛宫的景观建筑师。因此，举世闻名的凡尔赛宫苑，其最初构思与沃勒维孔特城堡有异曲同工之妙。

凡尔赛

1668年皮埃尔·帕特尔绘制了凡尔赛宫苑布局与宫殿的全景图（见左上图）。在画作前面从下向上观赏，辽阔的美景尽收眼底：西面的山峦被淡蓝的薄雾所笼罩，南北两侧的山丘微微凸出，共同构成了一幅美丽的画卷。然而，这幅全景图并未透彻反映整座宫苑。让我们将视线从山林景观中抽离出来，转向地平线上的其他景色。基本方法是按油画的三大区域观察，这三大区域以宫殿为参考点：各条小路如日之光芒从该点向外发散，并不断分叉而深入各个部分。三个区域中，首先映入眼帘的是现存的"小林苑"，始建于太阳王之父路易十三，由雅克·布瓦索设计，从现存最早的凡尔赛地图，即所谓的"交通图"（1661年，见左下图）上可清楚看到它。93公顷的花坛旁边种植有灌木林，横向以小路为界与阿波罗池相隔。第二区域是第一区域的十倍大：图中，现今的"大林苑"看似在地平线上，实则远远在运河之外。第三区域即老的"大林苑"，也是最大的区域，占地6500公顷，包括广阔的猎场，内设有圣西尔、雷内穆林和玛丽等村庄。绵延43千米的围墙上设有22道出入口，构成了边界。

凡尔赛的设计初衷并不单单是避难所和休闲娱乐场所，它同样蕴含着空间上的新理念，象征着这个国家乃至整个世界的新秩序。太阳王路易十四就等于太阳神阿波罗，这种思想不仅在神话传说中演绎，也是一种政策策略。

阿波罗——缪斯众女神的掌管者、宇宙和谐的缔造者。这代表了路易十四的政治目标，他将自己视为基督教世界的新统领，而当时基督教亟待平定和控制。而凡尔赛宫的气派正折射出国家权力掌控与操纵文明世界的秩序原则。

"小林苑"的布局和园内肖像的内涵均采用象征的手法，体现了充分理解世界秩序的皇室理念极其重要。晚年时期，路易十四设计了一种环形走道，通向凡尔赛宫的腹地。穿过镜厅，离开宫殿，游人便来到了水花坛。两座泉池经勒诺特雷设计，于1683年至1685年由朱尔·阿杜安·芒萨尔建造。由此望去，人们可直视中央轴线，纵览阿波罗泉池和人工运河之美景直到天际。此间天地看似为以太阳与光线为视角的有序空间。池水映衬着天空，而镜厅内的镜面又反射出这交相辉映的美景，好似将室外的美景引入室内。穿过阿波罗古铜像复制品和朱尔·阿杜安·芒萨尔设计的橘园（1684—1686年）之后，游人便可见到由奇异的动物喷泉和迂回的小路构成的迷宫样的园林——这是勒诺特雷极富想象力的创作（1666年）。

俗话说，迷路是件有趣的事。沿着这条路线，去往宫苑的游客可参观25个景点。透过神话场景和不断变幻的景物，置身植被包围的现实物质世界，游客们感知着这精神世界，体味着大自然。

凡尔赛宫修建的首个主要阶段为1661年至1680年（见第156页图）。此时期内，园内道路两旁种植了15丛灌木。精心的建筑美学设计以及纷繁的立体几何格局使每棵灌木形成了"一花一世界"的体系。源之林（Bosquet des Sources）由勒诺特雷设计，建造于1679年。这片丛林中，条条小道于无数溪流之间蜿蜒曲折，似乎是在模仿整体布局的严格几何规则。勒诺特雷认为规则可于紊乱之中体现。或许是因为上述原因，1684年，芒萨尔奉命"规范"这些灌木，并在丛林修建圆形广场（见右上图）。

同年，国王任命芒萨尔为艺术总监。此时的园林格局呈现出鲜明的经典样式。建筑装饰与"种植特色"严格分开。芒萨尔摒弃了石砌护墙而采用草坪路基。繁复小径在树林中所经之处，芒萨尔都设有开阔的草坪。

供水是凡尔赛宫的一大难题。1664年建立了马拉式水泵房，从卡拉宁（Clagny）泉池引水，这之后又连通了勒沃（Le Vau）水库。然而，由于宫殿及院落耗水量巨大，水源相对不足的情况立刻显现出来。后来将溪流作为水源，并于17世纪80年代修建风车房以驱动水泵。水塔就地建于泉池旁，便于为水池乃至灌木丛供水。1678年到1685年间，园内铺设了多条排水渠，为凡尔赛内众多小泉池和沼泽地排水。水流被引向各个泉池之中，再经人工运河流向几座水库。最终，将水流引入宫殿和花园。1676年至1686年间，阿杜安·芒萨尔奉国王之命将玛丽庄园改建为修道院。这里曾建造了一种名为"玛丽机"的体系（见右下图），其设有257台水泵，从塞纳河取水，经沟渠泵过山峰，最后送抵凡尔赛宫。

法国宫廷落户凡尔赛之后，国王开始寻找适宜的度假之地。最后他找到了特里阿侬和上文提到的玛丽庄园。拆除了特里阿侬庄园后，1670年，国王授命勒沃为他的情人修建了"特里阿侬瓷宫"。这是欧洲首座配有中国装饰的避暑行宫。随着"新宠"的出现，这座楼阁让位于新修的"特里阿侬大理石宫"，其由芒萨尔设计并以其半露柱所采用的红色大理石命名。

其花坛园建造为"弗洛尔的王国"，一座鲜花盛放的花园（见第156页图）。经芒萨尔设计后，1676年至1686年间在玛丽庄园修建的花园曾被赞誉为国王最

朱尔·阿杜安·芒萨尔
凡尔赛，宫殿广场
柱廊，详图细节，
1684年

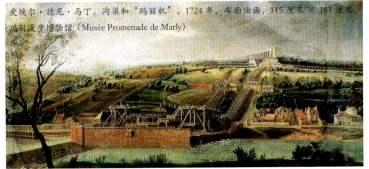

皮埃尔·德尼·马丁，沟渠和"玛丽机"，1724年，布面油画，115厘米×161厘米，玛丽漫步博物馆（Musée Promenade de Marly）

精致的花园。芒萨尔以特里阿侬庄园的勒沃楼为模板，建造了高大的两层楼宫殿。该宫殿布置于花园布局的中心轴周围，旁侧配以六座小楼。在玛丽庄园，花园以凡尔赛宫花园的缩影方式呈现出来，甚至比凡尔赛宫花园更精美，这更多的是水发挥了重要作用。整座复合式建筑修建于倾斜的地面之上，以便为喷泉和其他水体装饰提供足够的压力。

1715年路易十四驾崩之后，路易十五接管了这片土地，并对其进行了彻底改建。此时，灌木林已长成参天大树，无法对其顶部进行修剪。而路易十五认为特里阿侬是度假休闲的绝佳之地，他下令在此处修建一座驯养动物园。当时对田园生活的憧憬具体到田园风格的设计视角，这可以看作是浪漫主义的自然理想化的先导。这片土地逐步转变为了一座园林。那时，国王命令雅克·加布里埃尔建造"小特里阿侬宫"（Petit Trianon）。而这位国王于1774年驾崩后，其继任者路易十六将这座小宫殿送给了皇后玛丽·安托瓦尼特。皇后在这里安享田园生活直至法国大革命。到18世纪末，英式园林越来越流行，而后不列颠式园林大受追捧。此时，由巴洛克式园林主宰的时代即将结束。当时流行人造自然元素，即采用人造布景装饰，如悬崖、瀑布以及野草蔓生的河岸。上述乡村景观通过建造内设11座茅草屋的小村仿造"特里阿侬庄园"（见151页图）的愿望得以实现。

法国大革命后，该花园常年无人管理维修。直到拿破仑时代特里阿侬庄园才得以重建。

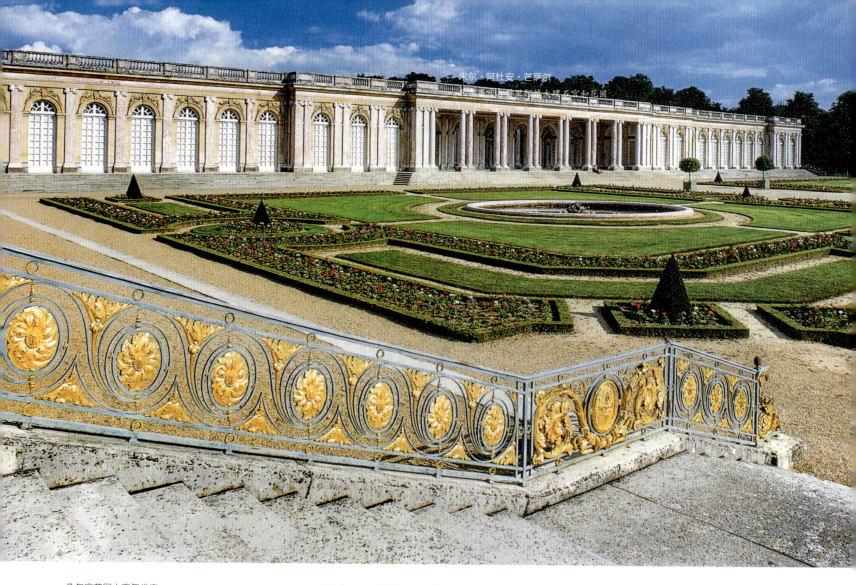

朱尔·阿杜安·芒萨尔

凡尔赛花园大事年代表

1623 年	建造狩猎行宫	
1638 年	布瓦索设计的首座花园	
1661 年	翻修林苑与宫殿	
1662 年	勒诺特雷设计的花坛园与灌木丛	
1666 年	莫里哀（Molière）的著作《伪君子》(Tartuffe)首演；建造迷宫	
1668 年	勒诺特雷扩建宫殿和拆除特里阿侬	
1670 年	建造特里阿侬瓷宫（1687 拆除）	
1671 年	勒诺特雷设计的水上剧院林苑	
1674 年	宫殿迁址至凡尔赛	
1675 年	迷宫改建为凤驾林园（Bosquet de la Reine）	
1676 年	朱尔·阿杜安·芒萨尔设计的玛丽修道院（于 1686 年竣工）；建造玛丽机（水管与水泵站）	
1678 年	阿杜安·芒萨尔的指挥扩建宫殿；宫殿和场地内共雇用了 3.6 万名工人	
1679 年	修建瑞士式水塘（Pièce d'Eau des Suisses）	
1680 年	大运河竣工（始建于 1667 年）	
1681 年	山石林园与圆形露天剧场	
1682 年	法国宫廷正式落户凡尔赛	
1683 年	阿杜安·芒萨尔设计的水花坛	
1684 年	修建阿杜安·芒萨尔设计的橘园和灌木丛的第二部分	
1685 年	修建阿杜安·芒萨尔设计的柱廊以及从玛丽庄园到凡尔赛的沟渠	
1687 年	修建特里阿侬大理石宫（后来被称为"大特里阿侬宫"）	
1699 年	建造阿杜安·芒萨尔设计的宫廷小教堂	
1700 年	安德烈·勒诺特雷去世	
1708 年	阿杜安·芒萨尔去世	
1715 年	路易十四驾崩	
1722 年	路易十五掌管花园	
1750 年	勒·特里阿侬（Le Trianon）的驯养动物园	
1761 年	于勒·特里阿侬修建观赏花园和苗圃	
1762 年	沿主花园轴线修建雅克·布瓦索设计的小特里阿侬宫，拆除果莱园	
1774 年	清除灌木丛，重新种植树木（1776 年完工）	
1775 年	建造法式花园剧场	
1779 年	模仿英式园林的田园风格植物园	
1783 年	建造特里阿侬小村（Hameau de Trianon）（综合型乡村庄园）	
1789 年	法国大革命所有工程停工	
1793 年	路易十六被处以死刑；分割土地，部分土地受到破坏	
1795 年	建立中央学院（École Centrale）；凡尔赛宫对外开放	
1798 年	建造自由之树	
1805 年	国王拿破仑一世将特里阿侬改建为其私人寓所，翻修"小特里阿侬宫"和"哈姆雷特"	
1860 年	清除路易十六时期种植的灌木林并重新种植树木	
1870 年	土地被普鲁士军队破坏	
1883 年	重新种植灌木林	
1889 年	1789 年法国大革命一百周年开放中央学院	

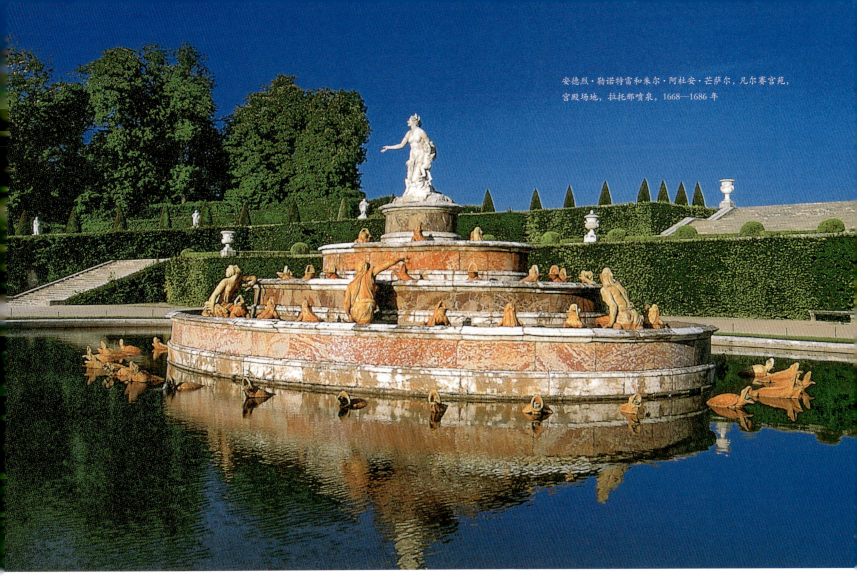

安德烈·勒诺特雷和朱尔·阿杜安·芒萨尔,凡尔赛宫苑,宫殿场地,拉托那喷泉,1668—1686年

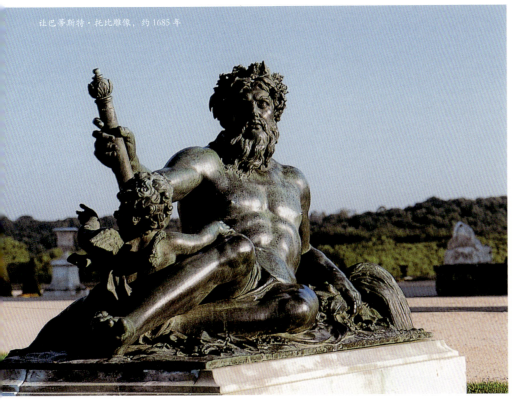

让巴蒂斯特·托比雕像,约1685年

勒朗贝尔,水上林荫(Allée d'Eau)小喷泉

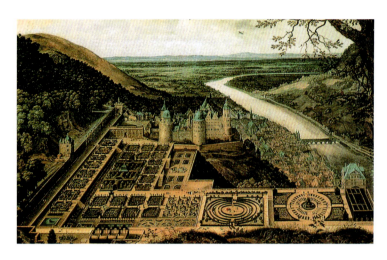

海德尔堡，霍图斯帕拉提乌斯之所罗门
作者富夸尔，海德尔堡，库尔法尔茨博物馆

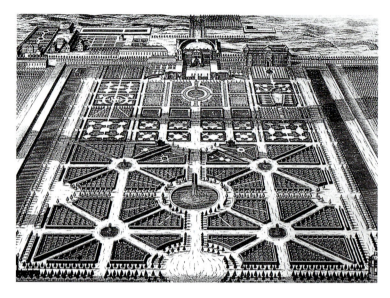

汉诺威，海恩豪森宫，花园，雕版，扎森，1720 年

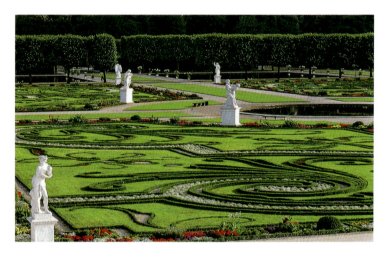

汉诺威，海恩豪森宫，花园

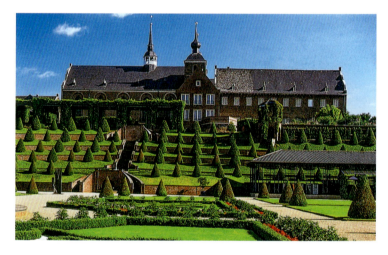

坎普林特福特梯台式花园，1740—1750 年

德国巴洛克式园林

海德尔堡（见左上图）旁的霍图斯帕拉提乌斯宫为德国巴洛克式园林的发展奠定了基石。普法尔茨选帝侯腓特烈五世聘请法国建筑师萨洛蒙·德科负责该项目。萨洛蒙以设计意式花园、法式花园、低地国家花园和英式花园而著称。1614 年，他开始着手初步设计。现在，这座花园几乎已经消失了，后人仅可从建筑师的版画和富夸尔的绘画想象当时花圃的规模与格局。这座带螺旋图样的意式结纹园为该花园提供了原型。鉴于倾斜的地面，并未采用台阶、斜坡、半圆形室外座椅。萨洛蒙将注意力集中放在三座花坛园的花圃装饰上。同时，他还布置了灌木，配以绿廊，设于带繁复环形小道的水花坛旁。

霍图斯帕拉提乌斯海德尔堡所呈现的花园风格被视为文艺复兴与巴洛克之间的过渡，其可与符腾堡黑森的皇家休闲花园（比如斯图加特的公爵花园或黑森的布伦瑞克花园）相媲美。到 17 世纪末，临近汉诺威的海恩豪森宫的哥洛莎花园（见右上图）在下萨克森市建造。汉诺威选帝侯腓特烈委任法国景观建筑师马丁·沙博尼耶策划和执行该方案。

这里的花园与同时期的法式花园设计明显类似。花园与宫殿共轴，轴线止于圆形水池。灌木林和花坛园的布局完全参照法国巴洛克式园林，如同赛格雷坦花园就在宫殿旁一样。然而这里也有与法国园林截然不同的特色。1696 年开始设计之前，沙博尼耶访荷兰，考察了纽伯格宫、洪斯雷迪克宫和罗宫。

他采用运河包绕花园的灵感或许正来自这种荷兰模型。此外，果园也表现为德式风格，呈三角状，通过山毛榉树篱合围而成。然而，沙博尼耶也懂得如何将这些特色融为一体，从而营造出一种花园风格，最终成为北德平原的一大特色。

布伦瑞克芬比特县内公爵安东·乌尔里希的官邸萨尔泽达伦姆宫几乎与海恩豪森宫同时建造。

1697 年，选帝侯与后来的王后——汉诺威索菲家族的女儿索菲·夏洛特下令建造柏林的夏洛腾堡宫。该城堡由名家勒诺特雷的学生西梅昂·戈多设计。半个世纪之后，距离夏洛腾堡宫不远处，一座风格迥异的花园拔地而起。这便是位于波茨坦的梯台式花园无忧宫。该花园于 1744 年至 1764 年间竣工（见第 200 页图）。

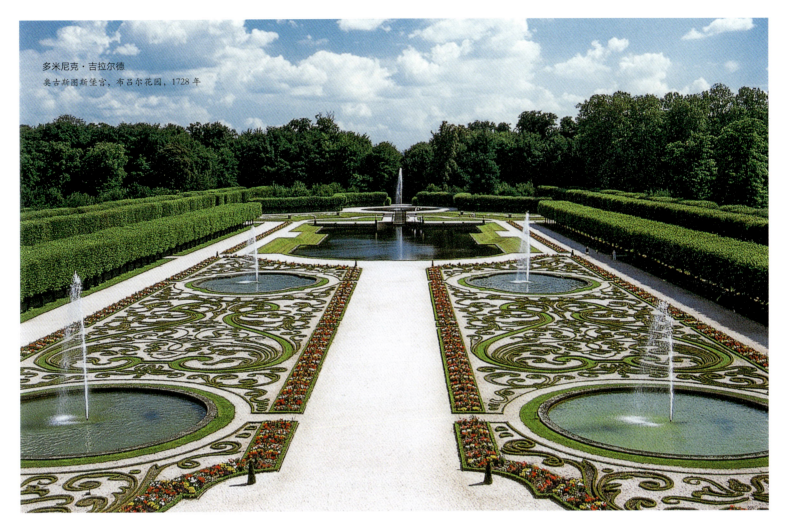

多米尼克·吉拉尔德
奥古斯图斯堡宫，布吕尔花园，1728 年

腓特烈大帝为建筑大师格奥尔格·文策斯劳斯·冯·克诺贝尔斯多夫提供了便于参考细节的施工图。宫殿、半圆形室外座椅式台地以及侧边斜坡均直接以文艺复兴和巴洛克式典范衍生出来。

有趣的是，几乎在同一时间（1740—1750 年）另一梯台式花园于下莱茵前坎普熙笃会修道院（见第 158 页，左下图）修建。尽管两座花园之间并无任何直接联系，但其相似度实在令人瞠目结舌。

人们至少可以看出二者均取材于古代罗马半圆形室外座椅和剧院。然而，实用主义可能也发挥了一定作用。有关园林建筑的手册说明了凹面台地如何获得充分的日照并改善热流分布。

位于布吕尔的奥古斯图斯堡宫是大主教科隆与巴伐利亚选帝侯克莱门斯·奥古斯特最青睐的度假胜地。这座花园由多米尼克·吉拉尔德于 1728 年设计（见上图），建造于宁芬堡运河体系之上。效仿凡尔赛宫的格局，庄重宏大的林园为水流所环抱，大水池位于中央轴上，是整座林园的中心。呈对角线的小路连接至配有林地的主花坛。

许多其他著名德国巴洛克式园林均值得一提，比如位于卡塞尔附近的卡尔斯博格沃尔林园（见右下图）（英国旅游作家萨谢弗雷尔认为其比蒂沃利花园乃至凡尔赛宫更令人叹为观止）、别具一格的魏克斯海姆花园（1705—1725

卡塞尔，威廉高地山公园，
卡尔斯博格沃尔林园，
1701—1711 年

年）、效仿凡尔赛的宁芬堡花园（1715—1720 年）以及位于盖贝奇的洛塔尔弗伦茨冯舍恩博恩花园、泽霍夫花园、波墨斯斐登花园。

在德国，巴洛克式园林建筑时代在施韦青根画上了句号。1753 年到 1758 年间，选帝侯卡尔·特奥多尔曾希望建造一座狩猎用避暑行宫，因继续进行花园的设计而终究未能如愿。尼古拉斯·德皮盖奇是德国西南部一个伟大的建筑师，普法尔茨宫廷园艺师约翰·路德维希·彼得里建造了当时别出心裁的花园。仿罗马式建筑废墟、中国式桥梁、伊斯兰教堂以及精心设计的呈现自然美景的视角，将这个花园打造成反映英式园林主流风格的田园景观。该花园由弗里德里希·路德维希·斯凯尔建造完成，并由其于 18 世纪 70 年代扩建。

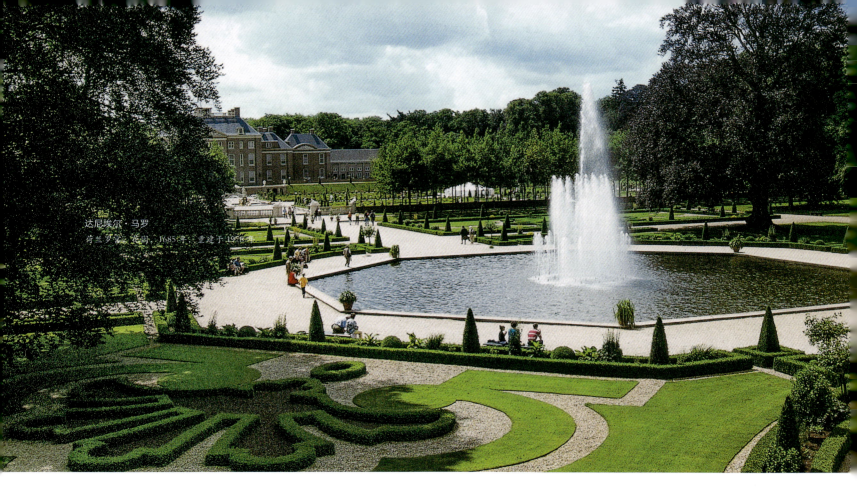

达尼埃尔·马罗
荷兰罗宫，花园，1685年；重建于1978年

维也纳贝尔维德园

为凯旋的陆军元帅欧根亲王建造的官邸内，维也纳贝尔维德园的布局与两大宫殿的独特景观外形及其位置相呼应。宏伟的上贝尔维德建筑与结构较紧凑的下贝尔维德（Lower Belvedere）之间坐落着精巧的林苑，其精巧的布局可从萨洛蒙·克莱纳（Salomon Kleiner）的原型版画中看出（见右下图及第254页图）。1717年，曾设计宁芬堡和施莱海姆宫（Schleissheim）的皇家巴伐利亚建筑师多米尼克·吉拉尔德负责欧根亲王官邸的设计。

他采用斜坡作为水平轴线，其上配以台阶和中央瀑布，从而将花园划分成两大台地，由此解决两座宫殿之间高度差的问题。下台地上建有修剪林木构成的花园，而上台地上设有花圃和水流装饰。

上述花园的设计方案明显反映出其与凡尔赛宫的相似性，但这绝不仅仅是简单的效仿。德扎莱尔·阿尔根维雷斯于1709年发表的一本园林著作曾描述灌木丛及其呈对角线的小径的布局，该书后来成为18世纪最重要的原始园林建筑资料。

罗宫

这座荷式花园达到了约17世纪70年代的艺术创作高度，同时其也大量取材于法式园林，并在德国园林界具有极其重要的深远影响。北部地区脱离西班牙统治之后，贵族统治者前来统领荷兰城市。贵族们认为不应废弃宫廷建筑，但必须按象征意义对其改建，以符合新的政治环境。

1685年，荷兰统治者即后来英格兰的威廉三世在其宫殿罗宫（见上图）

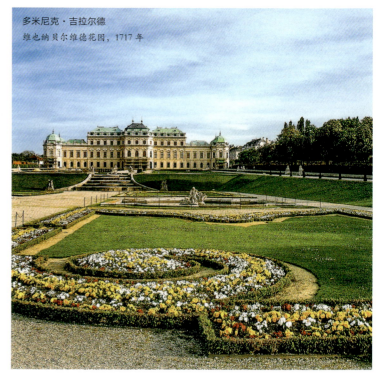

多米尼克·吉拉尔德
维也纳贝尔维德花园，1717年

花园中采用了达尼埃尔·马罗的设计。御医瓦尔特·哈里斯当时为这座花园绘制了蚀刻版画并作描述，充分展现花园的美轮美奂。该花园在1800年后无人问津，于1978年得以重建。

罗宫花园所蕴含的基本理念仍以凡尔赛宫为基础。尤其是上部花园的布局，

那不勒斯附近卡塞塔，临近那不勒斯
宫殿与花园纵览全景图
雕版，18世纪末（左下图）

拉格兰哈圣伊尔德丰索花园
（右侧上图和下图）

错落有致的小路从中央轴向外发散，而后在远处分叉。而下部花园以宫殿为主，多呈荷式风格。此外，其被分为互相反衬的各个区域。三路小道和树篱等荷兰特色景观在整座复合式建筑中随处可见。

西班牙的拉格兰哈与意大利的卡塞塔

西班牙王位继承战争后，菲利普五世即路易十四之孙成为西班牙和那不勒斯的国王。因此，西班牙的拉格兰哈与意大利的卡塞塔在风格上有着千丝万缕的联系。18世纪初，从小于凡尔赛宫长大的菲利普下令在塞哥维亚附近的圣伊尔德丰索山海拔1000多米的位置修建拉格兰哈。该宫苑的设计方案亦无可避免地参照凡尔赛宫。但由于地形的原因，该设计并不如其原型宏大或广阔。另一方面，这里有充足的水源供无数喷泉与水流装饰使用（见右侧图及第106页图）。

拉格兰哈宫苑依山而建。而卡塞塔的意式花园同样如此。菲利普之子及王位继承人波旁王朝国王查理三世于1734年买下了卡塞塔庄园，并在那里建造了富丽堂皇的宫殿与林苑，作为其对西班牙家园的惦念。花园在距离宫殿不远处建造，这里的视野被山峦封闭。

凡尔赛宫的基本视觉特点为世界秩序的象征。在拉格兰哈和卡塞塔，这一理念得以体现，营造了一个封闭空间的浓缩景观。

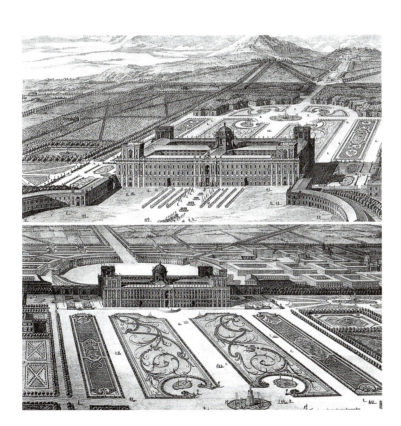

芭芭拉·博恩格赛尔

英国的巴洛克式建筑

历史背景

在英国，巴洛克时代始于文艺复兴的"发现"。伊尼戈·琼斯（1573—1652年）画像制作师、艺术家、布景师曾于1613至1614年间游历威尼斯、维琴察和罗马，最后带着对建筑设计师安德烈亚·帕拉迪奥的崇敬返回英国。琼斯为古代建筑所呈现的质朴与和谐深深吸引，并且从对维琴察建筑大师的研究中获得启发，开始从事古典建筑研究。他曾与艺术收藏家阿伦德尔勋爵分享这份刚唤起的对古典建筑的热情，而这一热情不仅体现在他的作品中，还成为英国建筑的一种自成一体的风格，这一风格一直盛行至18世纪晚期。

我们将在此讨论巴洛克时代。随着浪漫主义运动兴起和哥特复兴，巴洛克时代也因此终结。巴洛克时代可被分为三个阶段：帕拉迪奥时期，即大约17世纪第2个30年间，主要受伊尼戈·琼斯推动而发展；"纯正"巴洛克时期，即克里斯托弗·雷恩时代，于1666年伦敦大火之后进入全盛时期；新帕拉迪奥主义时期，存在于18世纪早期，其与艺术赞助人及业余建筑师百灵顿伯爵密切相关。随着对古代文物更系统性的考古研究，新古典主义美学在18世纪下半叶应运而生，反映出人们对古代建筑的更深刻的认识。英国的洛可可风格可看作古典风格主流中不太重要的伴随物，同时也是对中世纪的一种崇拜。而哥特风格从未消失过。早在浪漫主义运动复兴中世纪建筑语言之前，霍勒斯·沃波尔已在草莓山上建起了一座"哥特式"乡村宅邸。

英国园林为历史上的各种建筑风格提供了绝佳的实验环境：18世纪时，这里开放的环境为建造非传统乃至新奇怪异的建筑提供了机会。这就是当时的大环境，为19世纪历史性和折中性风格的盛行做了良好铺垫。

这段时期内的英国建筑在几个基本方面有别于当时欧洲大陆的潮流。本文所述的这个时代涵盖整个斯图亚特王朝，包括奥利弗·克伦威尔和理查德·克伦威尔护国公时期、汉诺威王朝的建立以及英国成为世界大国。随着英联邦宣告成立，王室与要求限制君主制权力的国会之间的矛盾达到了顶峰。18世纪时期，贵族和中产阶级商人开始控制数量可观的金融资产并玩弄权术，发挥其政治影响力，他们无疑是这场争斗的胜利者。因此，这个时期英国建筑建造的出发点显然不同于法国路易十四时期所盛行的或罗马教皇宫廷的出发点。在罗马和法国，艺术是政府的一种工具。

第二个因素对英国的巴洛克式建筑的奇特之处至少具有决定性意义，即1533—1534年亨利八世为了与阿拉贡（Aragon）妻子卡特琳

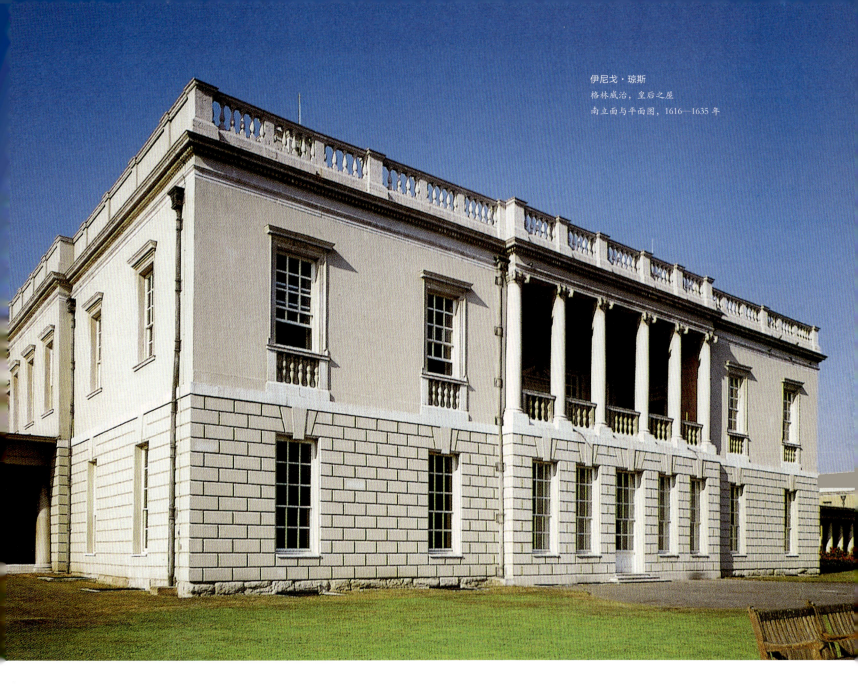

伊尼戈·琼斯
格林威治，皇后之屋
南立面与平面图，1616—1635 年

离婚而并非宗教原因与罗马决裂。这意味着英格兰教会被奉为国教，而各修道院于 1536—1539 年解散，其土地和珍宝均上缴皇室和贵族。后来，许多次试图修复英国教会与天主教关系的努力都以失败告终。尽管随后的几个世纪的历史见证了皇室的各种专制主义倾向（一方面是其建立的教会，另一方面是代表中产阶级的清教）之间的激烈矛盾，但新教仍保留了英国社会的主要特色。基于上述原因，英国教会并不热衷于教堂的兴修：外观富丽堂皇的奢华教堂根本不在其考虑之列，而这是反宗教改革的一大特色。

因此，在英国，艺术的目的和含义有别于欧洲大陆天主教专制君主制度所标榜的艺术。同样的建筑学被引入到英国，服务于上层阶级，而他们的理想并不是实现人文主义，而是效仿宫廷风格。

伊尼戈·琼斯（1573—1652 年）

这是一位大器晚成的艺术家，他带领英国建筑走出了后期可能出现的僵局。琼斯生于一个裁缝家庭，曾接受过艺术、服装设计和布景设计方面的教育，最初服务于丹麦克里斯蒂安四世的宫廷。自 1605 年起，他为詹姆斯一世工作。1615 年，尽管缺乏实际经验，他仍被国王任命为宫廷建筑师。虽然已经游历巴黎和威尼斯，但直到 1613 年至 1614 年的旅行，他才形成自己独特的建筑风格，促进英国建筑艺术的变革。在年轻友善的贵族阿伦德尔伯爵的陪同下，琼斯造访了意大利。他们先是在威尼托游玩，之后又到了佛罗伦萨、罗马和那不勒斯。

在永恒之城罗马，琼斯和阿伦德尔观赏了出土文物，他们购买了一些雕塑，并将其送回英国。鉴于当时英国新教视罗马为教皇施展阴谋诡计的老巢，他们二人的上述行为具有特殊而重大的意义，因而被官方人员制止了。

伊尼戈·琼斯
伦敦，白厅
国宴厅，1619—1622 年

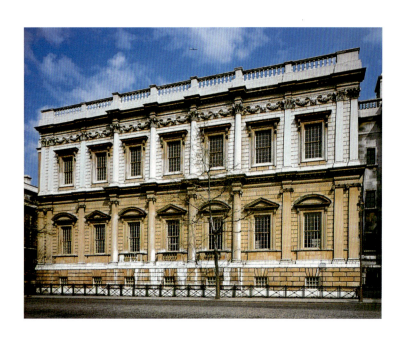

琼斯在维琴察和威尼斯多花了几周时间，深入其建筑学研究，并学习帕拉迪奥的《建筑四书》（*Quattri libri dell's architectura*）（全书首版于 1570 年发行）。

琼斯在国外学习的经验首先反映于其作品皇后之屋——位于格林威治的一座皇后宫殿，于 1616 年奠基（见 163 页图）。这幢建筑历经地面布景和几次修改之后到 1635 年才得以完成，其折射出英国建筑设计导向的突变，彻底摒弃了中世纪后期的矫饰风格。皇后之屋包括两个由桥梁连接的长方形建筑。一楼具有乡土风格，上面是主厅，主厅连着凉廊，凉廊靠着花园一侧，采用粗大的支柱作为支撑。北区有一座方形大厅，占两层楼，为简朴的凉亭所遮掩。这幢方正的综合楼因几排雅致的窗户，尤其是上层的爱奥尼亚式石柱，变得简约而典雅。我们不难发现这座城关山庄式乡村贵族宫殿的原型：位于波焦阿卡亚诺，由建筑师朱利亚诺·达·圣加洛设计的美第奇别墅（1480—1485 年），具有类似的砖瓦结构，经柱式凉廊与林苑连接；琼斯在威尼斯参观的斯卡莫齐别墅也对花园正立面采取了相同的变化手法。皇后之屋独特之处主要在于所使用的各大特色的比例。深受意大利文艺复兴影响的皇后之屋在英国的感染力的确不容小觑。这幢房屋被观察家描述为"某种新奇的设计"，然而其基于最初形式的古典建筑风格预示着英国建筑的未来发展。

1619 年，伊尼戈·琼斯接到了生平最重要的任务——白厅街国宴厅。这是一座供宫廷节日用的建筑，其最初设计为宏大的宫殿综合楼的一部分（见左图）。短短三个月的时间内，琼斯尝试吸纳古典建筑和帕拉迪奥作品的风格，设计出一幢纪念碑式的建筑，其融合了威尼斯和维琴察的装饰，成为英式帕拉迪奥风格的一大特色。值得一提的是，后来建筑师们不强调在原设计中采用三角楣构成正立面，以便构造增强水平线效果的连续檐部。国宴厅如同古代长方形公堂一样宽敞，天花板上绘有彼得·保罗·鲁本的湿壁画。起初，这里甚至还有一个后堂，用作王座厅。其垂直面主要采用下层的爱奥尼亚式半露柱和上层的复合式半露柱构成，而其图案同样显现于外墙上。

皇后小教堂（1623—1627 年）为伊尼戈·琼斯所设计的第一座教堂，体现了为宗教建筑寻求帕拉迪奥式解决方案所做的尝试。这座宫廷小教堂为圣詹姆斯宫的组成部分，其内未设侧廊：厢式空间采用藻井天花板；窄细端用窗户分成三个部分，并效仿威尼斯式结构将额枋与拱顶结合在一起。而效仿古代的三角楣突出了入口处的墙面。

此外，我们还应注意伊尼戈·琼斯对城市发展规划的重要作用。科芬园是英国第一座城市广场，具有重大的纪念意义，其外围设有统一建筑物。在这座广场的设计中，琼斯仍参照了古典风格以及文艺复兴和巴洛克建筑大师的解读：他那时肯定已了解 25 年前修建的巴黎浮日广场。然而，采用这种风格建造教堂是很新潮的，比如科芬园内圣保罗教堂（1631 年竣工，1795 年于一场大火后重建）。琼斯严格按照维特鲁维奥对神庙前部的设计思路修建该教堂正立面，同时采用了托斯卡柱式。该柱式是多立克柱式的变体，选用粗大立柱，无柱身凹槽，仅有柱基础。为什么琼斯为圣保罗教堂（自宗教改革后英国的第一座教堂）选择这种最"低级"但更适合乡村环境的建筑柱式？至今无人能对此解答。他是想表现新教的本土性？或者，这应被看作通过托斯卡式家居向美第奇家族表示敬意，因查理一世经美第奇家族结识了妻子亨利埃塔·玛丽亚。

伊尼戈·琼斯还为查理一世建造了另一座更具纪念意义的工程，这一工程与内战引起的混乱发生了冲突。这便是白厅宫——气势恢宏的综合宫殿，人们将其规划时期（1638 年到 1648 年）分为几个不同阶段，从而对其进行解读。

伊尼戈·琼斯与艾萨克·德科
维尔特郡，威尔顿宅邸
始建于1632年，翻修于1647年火灾后"双立方体"
的外景（左图）和内景（右图）

最重要的素描画是18世纪早期科伦·坎贝尔和威廉·肯特发表的作品，他们对新出现的新古典主义风格有着深远的影响，采用扩展的套间和一些内部庭院绘制出长方形空间的画面。整座建筑的核心为两座连续的庭院，均采用两层立柱构建，前者呈圆形，后者呈方形。参照君士坦丁式公堂建造的皇家小教堂和大礼堂构成了这座完整的宫殿，其设计如同埃斯科里亚尔皇家教堂一样寓意着专制者的权势。正立面以粗大的立柱和阁楼为特色，中央采用两座带穹顶的塔式结构予以突出。而从科芬园中，人们可清楚地感受到伊尼戈·琼斯艺术能力的发挥已走向尽头：建筑比例的协调在小规模工程中的确赏心悦目，而若是大规模工程，由于添加了各式各样的元素，不免让人产生视觉疲劳。尽管伊尼戈·琼斯除了担任宫廷建筑师外，偶尔也为国会成员工作，但1642年的清教改革之后，他的职业生涯戛然而止。

当时几乎没有建筑师（多数是其合作者和学生）不受这位伟大的建筑创新大师的影响。据最新发现，他们当中的艾萨克·德科曾设计威尔顿宅邸（见左图，维尔特郡，始建于1632年，翻修于1647年火灾后）。正立面具有协调的比例且气势宏伟，以两座高大的边亭为翼，采用威尼斯风格装饰的窗户凸显中央部分的效果（见右图）。内部装饰采用立方体、双重立方体、两间厢式待客厅的格局。待客厅采用最典雅的装饰，配以范戴克的画作——房屋主人彭布罗克伯爵家族肖像画。

约翰·韦布（1611—1672年），伊尼戈·琼斯的学生及侄女婿，曾设计大量田园式宅邸，风格与伊尼戈·琼斯颇为相似。其最重要的

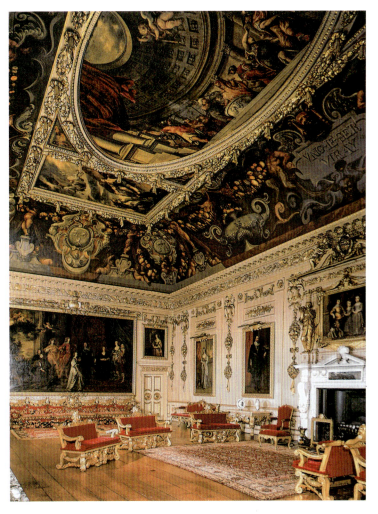

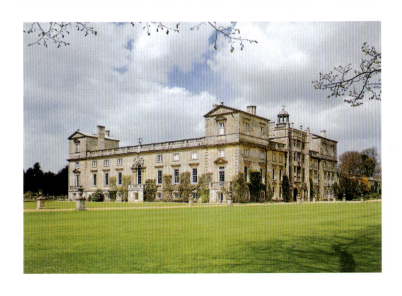

作品是位于格林威治医院（1662—1669年）的查理王宅邸。罗杰·普拉特爵士（1620—1684年）曾于内战期间游历意大利、法国和荷兰，1649年返回英国后受雇于贵族。虽然罗杰·普拉特仅有几座别墅作品，但其在建筑史上意义重大。遗憾的是，这些建筑的原貌现在已经无法看到了。其中，最大的宅邸是位于皮卡迪利大街（1664—1667年）的克拉伦登宅邸。这是英国第一座法国古典巴洛克式建筑，后来被许多建筑师效仿。同时，除了古典巴洛克式以外，英国还出现了晚期哥特式与文艺复兴风格，特别是以荷式建筑为原型修建的建筑，一直流行至17世纪中叶。克里斯托弗·雷恩爵士（1632—1723年）让罗马式古典主义风靡英国。更重要的是，若不是当时政治局势有利于天主教，这简直就是不可能的事。

克里斯托弗·雷恩爵士
伦敦，圣保罗天主教堂
与修建时一样的1673年的大型模型
和平面图

下一页：
克里斯托弗·雷恩爵士
伦敦，圣保罗天主教堂
1675—1711年，西立面

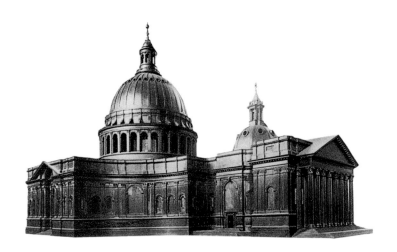

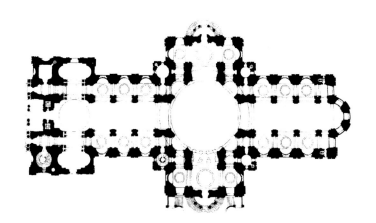

两位克伦威尔国王统治下的共和及护国政体过渡期后，查理二世的复辟意味着皇室支持罗马，为随后几年建筑史上的重大发展做了精神铺垫。命运也起到了一定的作用：1666年的伦敦大火烧毁了1.3万座房屋、圣保罗教堂和87座城市教堂。查理二世任命克里斯托弗·雷恩，以及年长的同行罗杰·普拉特与休·梅为重建现代城市制定方案。由于雷恩的方案无法实现，该工程最终失败了。但翻修的圣保罗教堂与另外51座教堂大都为他的作品。庞大的重建计划背后，建筑物的各色风格、其技术成就及结构功能为雷恩赢得了极大的尊重，使他成为英国伟大的建筑师之一。

如同许多同行一样，克里斯托弗·雷恩爵士亦自学成才。出生于受人尊敬的书香门第，克里斯托弗·雷恩自幼专研自然科学，曾在牛津结识了一群青年才俊，他们当中的一些人后来组建了皇家学会。1651年，他成为天文学教授，于1661年被聘入牛津。他的第一个建筑创作——谢尔多尼安剧场（1662—1663年）出炉后，紧接着他又修建了彭布罗克学院小教堂（1663—1665年）。两幢建筑虽均出天才的"业余建筑师之手"，但其与雷恩后面的作品一样，展现了他惊人的创作天赋。1665年到1666年，克里斯托弗·雷恩留学荷兰、佛兰德斯和法国，他在那里创作了无数画作（"我要把整个法国画下来给你"），并遇见了弗朗索瓦·芒萨尔、路易·勒沃和贝尔尼尼。之后他承认"为了得到贝尔尼尼的卢浮宫设计，我愿意付出一切代价"。回国之后，他参与了圣保罗教堂的重建规划。

伦敦大火造成的惨重后果以及加入重建委员会开展的调查使得雷恩有机会实现他自己的建筑思想。除一两座帕拉迪奥式建筑风格尝试以外，新教的宗教建筑没有必须遵从的模型，因而建筑师有机会进行各种风格的尝试。雷恩采用了许多不同风格的模型，并创造了大量令人惊叹的极富想象力的新解决方案；他的构思主要源于荷兰和法国古典主义，但许多细节仍出自哥特风格和罗马式巴洛克。

通过参照圣彼得神庙的官方设计方案，新圣保罗教堂设计的难题迎刃而解。所谓的1673年"大模型"（见上图）与米开朗琪罗穹顶式中央结构比例相等。虽然该平面图后来历经无数次修改，但其仍采用了传统的中堂结构，配以著名样式——大型双层穹顶（111米高）跨过十字交叉部位。主正立面采用双层多对科林斯立柱与旁侧的塔楼结合（1706—1708年修建）。添加不同特色的手法延续至该教堂内部：穹顶与耳堂构成的中央复合结构有几分牵强地加在纵向的中堂和唱诗班席，而其拱顶不同流俗地采用了桶状拱顶与圆顶结合的样式。其主要风格仍是一种学院派的古典主义。虽然因施工期长（1675—1711年）而产生了许多理念性的修改，但圣保罗教堂，尤其是其穹顶，被当时英国的许多教堂建筑频频效仿。最令人惊讶的是该教堂采用了源自罗马宗教建筑的平面图，而就在几十年前，英国禁止一切"天主教"元素，任何独立兴建的结构都要接受审查。

由富商资助的圣斯蒂芬沃尔布鲁克教堂（1672—1687年）是雷恩设计较成熟的几座教堂之一。此处，中堂与中央结构的结合以一种原始的方法处理：采用多根立柱和多个侧堂将中堂夹在中间，同时在中堂后分隔出一个方形的空间，在方形空间上设有带三角穹隅的木质穹顶。雷恩曾尝试在其他建筑中使用椭圆形拱顶（圣玛丽波教堂，1670—1677年，破坏后于1941年重建）或带桶状拱顶的廊厅。而多数上述教堂的内部采用了各式古典母板。雷恩通常采用哥特式特色或借鉴博罗米尼的装饰，比如牛津大学基督教堂的汤姆塔或伦敦福斯特路的圣菲达斯塔。剑桥大学的三一学院（见第168页图）图书馆就是威尼斯马尔恰那图书馆的变体。

汉普顿宫是英国皇室的凡尔赛宫（见第169页图）。1689年至1692年间，威廉三世及其妻子玛丽命人在都铎宫处为其建造一座避暑行宫。然而，这仅仅是庞大工程的一部分，其包括不同功能的厢房，"国王侧楼"和"王后侧楼"、楼廊、庭院和花园，委实是卢浮宫的翻版。

克里斯托弗·雷恩爵士
剑桥大学，三一学院图书馆
宫廷庭院，1676—1684 年

克里斯托弗·雷恩爵士
格林威治医院，始建于 1695 年

克里斯托弗·雷恩爵士
汉普顿宫
1689 年，平面图

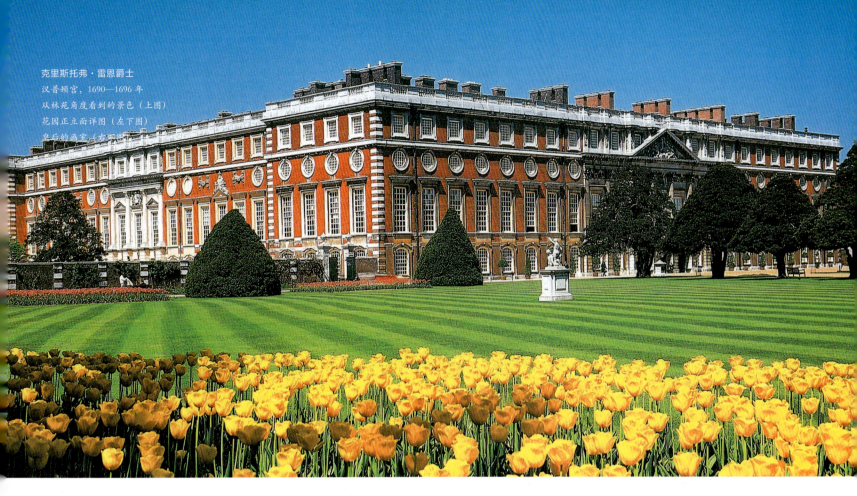

克里斯托弗·雷恩爵士
汉普顿宫，1690—1696 年
从林苑角度看到的景色（上图）
花园正立面详图（左下图）
皇后的画室（右下图）

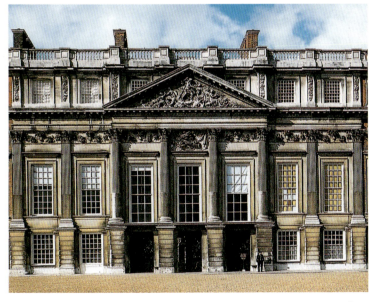
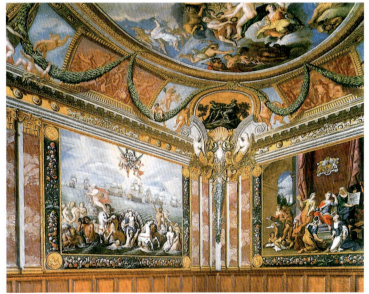

　　其外观同样做了根本性的改变，以至于人们将现在所呈现的这座建筑视为一种折中处理。石雕工艺与红色砖墙形成了鲜明的对比，亮丽迷人。从横贯正立面的窗户布局以及花园正立面、正门和三角楣，人们可清楚地感受到法国风格的影响。

　　雷恩的最后一件作品为格林威治医院（始建于1695年）。这幢由皇室资助的复合式建筑计划占用扩建的查理二世府邸。其住宅为几座庭院所包围，这些庭院一个接一个地排列在轴线上，与泰晤士河齐平。该顺序参照了凡尔赛的样式，雷恩在温切斯特宫的建造中也再次使用了这种顺序。整座建筑采用延伸的柱廊为统一元素。在其周围环境内，这幢复合式建筑的独特之处因河流的映衬而更明显：朝河流流向看去，可以看到成对的圆柱式门廊，门廊封堵了建筑的两侧，而中间留有空间，让人一眼可见伊尼戈·琼斯早期的作品皇后之屋（见右下图）。各庭院间，横向还有建筑，其采用以穹顶塔楼为主的柱廊式正立面。这些建筑内设小教堂和大礼堂，配以标志性科林斯式半露柱和极其精巧的特色。这座复合式建筑是高水平的英国巴洛克式建筑之一，最终由雷恩的学生约翰·范不勒和尼古拉斯·霍尔斯莫尔完成。

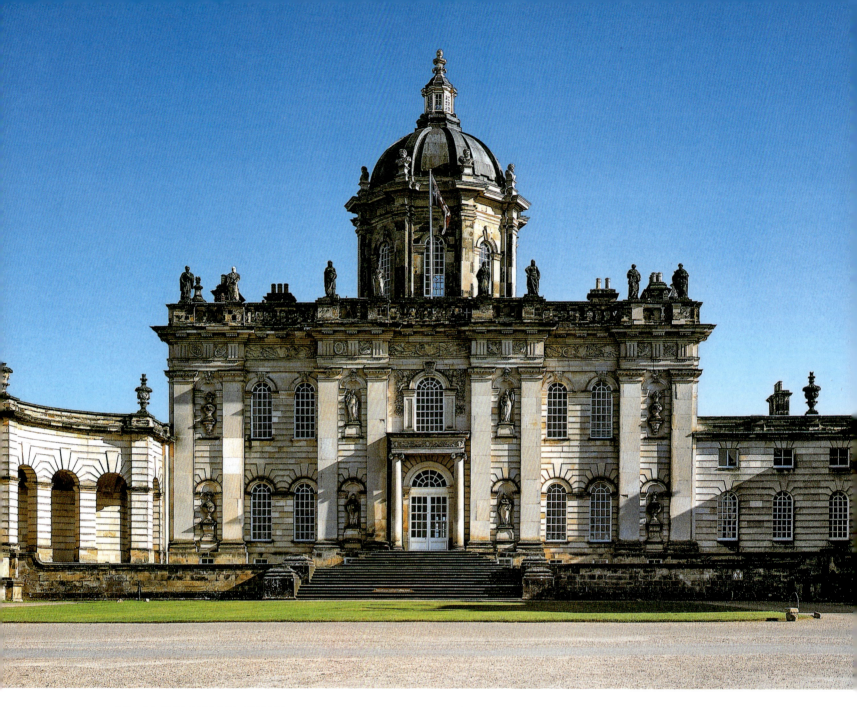

约翰·范不勒爵士和尼古拉斯·霍尔斯莫尔
霍华德城堡，1699—1712年，入口及平面图

约翰·范不勒爵士和尼古拉斯·霍尔斯莫尔

约翰·范不勒（1644—1726年）和尼古拉斯·霍尔斯莫尔（1661—1736年）大大弘扬了雷恩的风格，并使其更具如画美学的风格。他们的创作时期大约是在安妮女王与国王乔治一世统治时期。这个时期，英国逐步发展成为主要的世界大国，而贵族们正不断扩大其影响力。范不勒为佛兰德斯逃亡者之子，在贵族家庭长大，在好冒险的青年时代就学习建筑，从对剧院的好奇爱上建筑艺术。霍尔斯莫尔是一位装饰家，出生于英国农户家庭。他们二人性格迥异，步入建筑行业的途径亦各不相同，但都曾辅助雷恩修建格林威治医院。范不勒曾受卡莱尔伯爵的邀请设计霍华德城堡（于1712年竣工）——一座北约克郡的乡村别墅。自1699年起，他们二人奉命修建这座城堡。与法国建筑将宫殿设于庭院与花园中间的风格一样，这座复合式府邸建于庭院与花园之间，包括廊式居住区。

尼古拉斯·霍尔斯莫尔
霍华德城堡（北约克郡）
陵墓，始建于 1729 年

约翰·范不勒爵士
霍华德城堡（北约克郡）1699—1712 年
门厅

居住区的中央为客厅，客厅通向花园，庭院的另一侧设有宽敞的方形大厅，从而使庭院布局达到平衡。方厅为宗教活动而设，其带有精巧的耳堂和壮观的穹顶，而这种结构之前在英国的世俗建筑中从未出现过。凹形拱廊延伸至仆人住房和马厩房的侧立面，远处的庭院围绕在其周围。小教堂坐落于宫殿与马厩的交叉点上。格林威治医院的建筑将增量式设计和景色层层推进等个别特征展现得淋漓尽致。尽管那简朴的花园正立面让人联想起玛丽，但成对粗大的多立克半露柱与两列窗户更迭交替，这样的设计极富创造力。在这座景观建筑中，对于正门和旁门，范不勒还尝试采用历史主义元素；这些特征元素来自古典主义神庙、埃及方尖碑、土耳其楼阁和中世纪塔楼。

历史主义在这个时期非常流行。维也纳建筑师约翰·本哈德·费歇尔·冯·埃尔拉赫曾出书《历史主义建筑》（*Historic Architecture*）介绍这类设计。尽管如此，1729 年霍尔斯莫尔设计的陵墓，比如霍华德家族陵墓坟冢（见下图），即为浪漫主义运动感召下的开创性建筑结构。摒弃了初期严格效仿古典主义的风格，霍尔斯莫尔建造了一座带有多立克柱头的圆形神庙，其设计依据为布拉曼特所设计的罗马蒙托里欧圣彼得神庙内的坦比哀多庙。这幢如画式建筑建于高地之上，其以独特的方式融入了英式建筑如戏剧般生动的创造力。

布莱尼姆宫（牛津郡，1705—1725 年）为英国巴洛克式宫殿建筑的一个典型例子（见第 172—173 页图）。该宫殿是马尔伯勒公爵

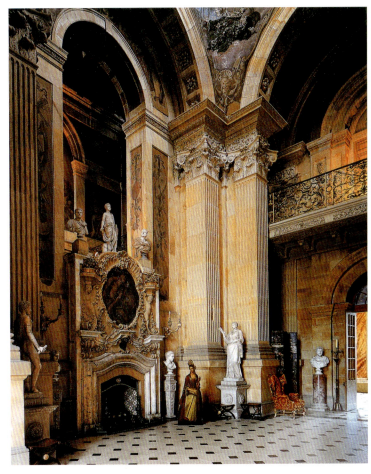

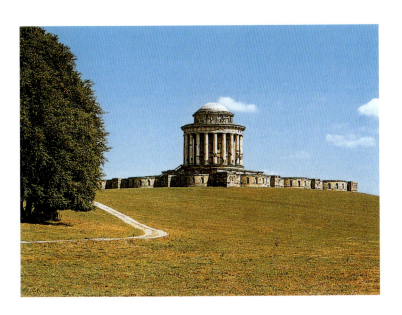

在布莱尼姆战役中击败路易十四，凯旋后献给皇后的一份礼物。起初由范不勒设计，后来因其与皇后的意见发生矛盾，改由霍尔斯莫尔来完成。

这幢宏伟的复合式宫殿有 275 米长，175 米深，以大贵宾庭院为中心。如同霍华德城堡一样，大厅和客厅位于纵向轴线中央，而厨园与马厩园等相关设施设于横轴之上。这座宫殿也采用不同建筑元素拼接的方式，各种连接亦采用柱廊和圆柱式门廊。然而，它与霍华德城堡的不同之处不仅仅体现在建造规模上。霍华德城堡内，独栋建筑使用欧洲原型的例子比比皆是，而此处显而易见是以英式传统建筑为主。这里的科林斯柱式门廊早已出现在白厅和格林威治医院的设计中，而宏伟的角楼配以形如烟囱的塔顶，又让人想起伊丽莎白宫。此外，由格林林·吉本斯设计的装饰物同样清晰地展现了这座纪念碑式建筑鲜明的民族特色。

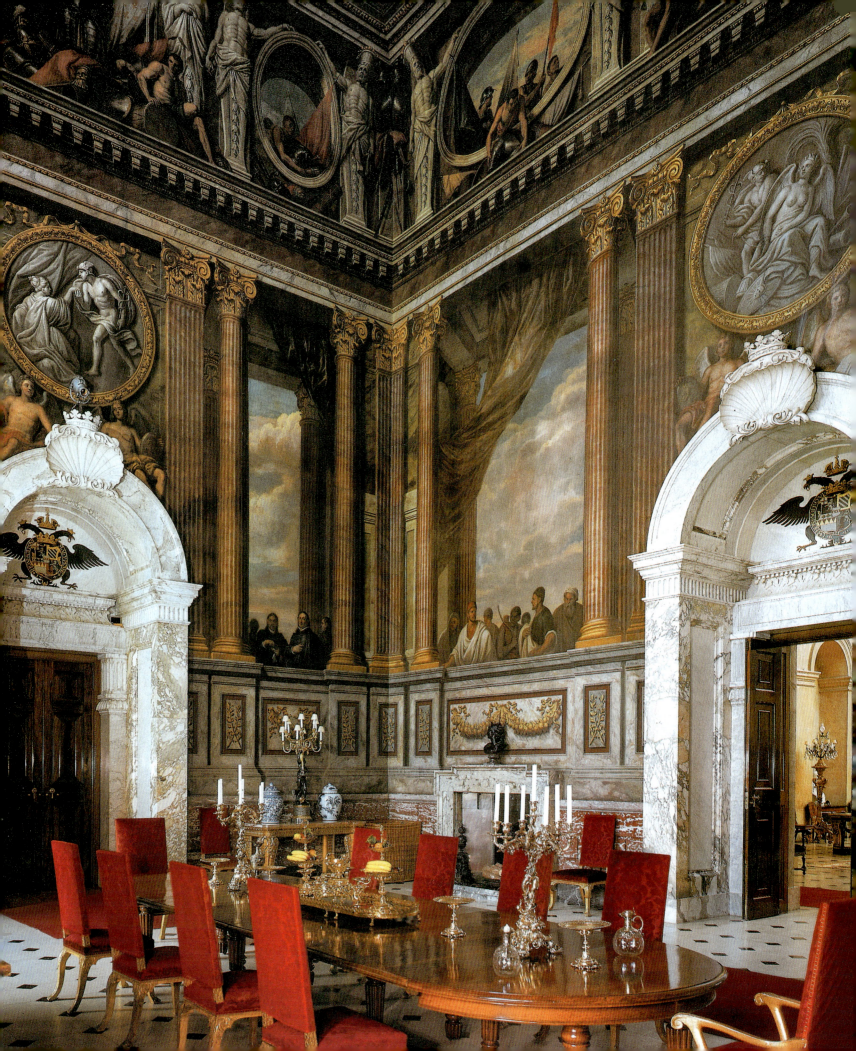

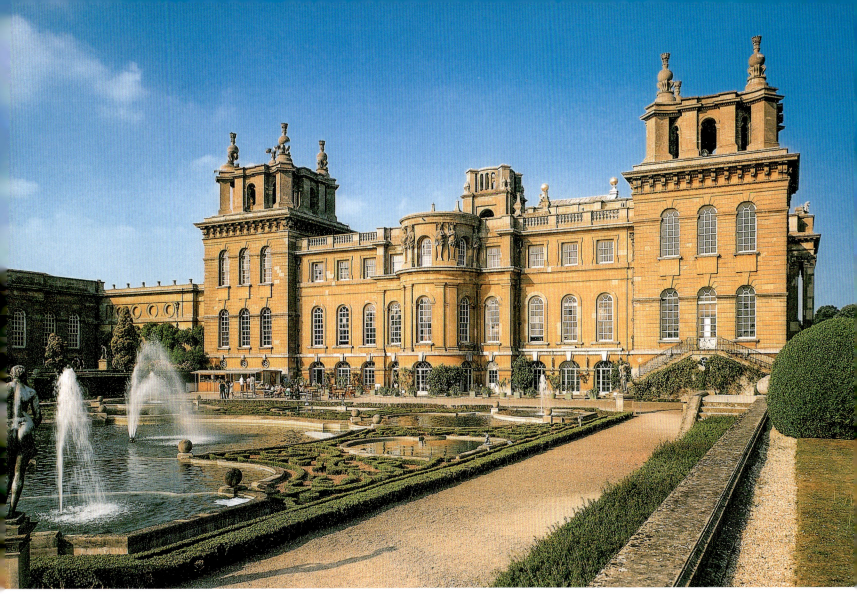

上一页：
约翰·范不勒爵士和尼古拉斯·霍尔斯莫尔
牛津郡布莱尼姆宫，牛津郡，1705—1724年
客厅

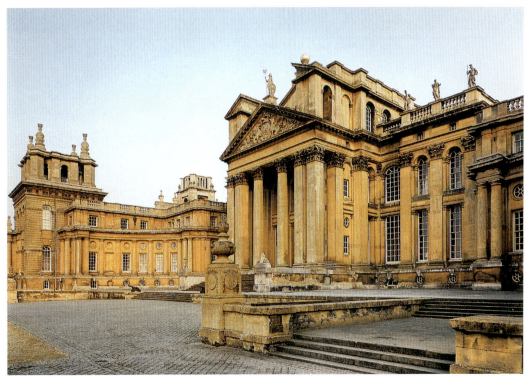

约翰·范不勒爵士和尼古拉斯·霍尔斯莫尔
牛津郡布莱尼姆宫，牛津郡，1705—1724年
楼廊（上图），平面图及入口（下图）

约翰·范不勒爵士
诺森伯兰郡西尔斯德拉沃，诺森伯兰郡
1718—1729 年

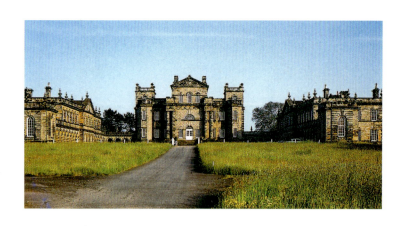

范不勒的后期作品西尔斯德拉沃（1718—1729 年）效仿中世纪建筑风格，甚至有过之而无不及。这座宅邸以多边形塔楼为翼，由多立克式立柱构成具有乡村风格的正立面，俨然一座边塞堡垒。而其帕拉迪奥式窗户又与简朴的建筑外观形成鲜明的对比。

1666 年火灾后雷恩兴起的教堂建筑艺术于 18 世纪之交的几十年间停滞不前。1711 年，保守党通过了一项法案，"建筑法……50 座石砌教堂及其他材料建造的教堂，各配以塔楼或尖塔"。仅通过此法案，创新之风便重返该建筑领域。范不勒当时就为准备建在广袤乡村的教堂设计了方案，这些方案反映出与其宫殿建筑设计相关的精神元素。他将古典式、巴洛克式甚至哥特式建筑形式平等地罗列在一起。其目的与其说是恪守常规的建筑学理念，还不如说贯彻一种让建筑风格和材料更符合具体任务的严谨思路。这与文艺复兴时期的理想如出一辙，而且可以在当时付诸实践。

然而，建筑计划的执行之后被授予了他人。霍尔斯莫尔曾提出 6 座教堂的设计方案，其中包括汇集各种古典布景样式的布鲁姆斯伯里的圣乔治教堂（1716—1727 年），以及让人联想起雷恩的圣玛丽伍诺斯教堂（1716—1727 年）。而引人瞩目的是托马斯·阿彻（1668—1743 年），他曾研究过罗马建筑家贝尔尼尼和博罗米尼的作品，建立了最具巴洛克风格的程式——位于德普特福德的圣保罗教堂（1712—1730 年）。该教堂为粗大的科林斯立柱所围合，立柱前是圆柱式门廊，门廊包括一座半圆形的小神殿。詹姆斯·吉布斯（1682—1754 年）也依循意大利式原型，同时还效仿雷恩的风格。

在伦敦城外，宗教和学校建筑主要由各大学城修建。富裕的捐助人、建筑爱好者、艺术名家共同捐建学校，那里盖起了宏伟壮丽的大楼。于是，牛津大学基督教会学院教长亨利·奥尔德里克设计了帕拉迪奥式裴克沃特四合院（1704—1714 年），而 1714 年霍尔斯莫尔提交了改建万灵学院的设计。该设计所涵盖的各阶段表明那座历史性的小教堂所呈现的哥特式风格在一定程度上影响着整座四合院复合式建筑的设计。几年之后便出现了哥特风格的复兴。

新帕拉迪奥主义

追随范不勒和霍尔斯莫尔的后世建筑师强烈反对克里斯托弗·雷恩及其继承者的建筑构思。"历经几个王朝，我们已耐心地见证了最华丽的公共建筑的凋亡……其出自某位宫廷建筑之手……我怀疑我们的耐性是否还能继续坚持……几乎不可能……我们难道忍心看到白厅被修成汉普顿宫，或甚至新建的大教堂被修成圣保罗教堂。"这实际上是一封来自意大利的邮件，阐述了沙夫茨伯里伯爵的观点，表达了对某种风格程式的厌恶。1688 年光荣革命之后的几年内，反对绝对君主政体的辉格党占据上风。汉诺威王朝 1714 年获得皇权后，该政党作为执政党统治了几十年。由于势力的天平偏向了大地主和上层中产阶级一方，所以建筑构思，特别是与大建筑方案相关的构想，发生了改变。与许多罗马的雷恩式建筑相比较，当时的建筑师和资助人正寻求一种"返璞归真"的理念，即去掉繁杂装饰的建筑学。

两卷《英国玻璃艺术》（*Vitruvius Britannicus*）自 1715 年问世，第一卷含一百幅古典式英国建筑版画，第二卷为帕拉迪奥《建筑四书》的英译本。两本出版物被称为"辉格主义产物"，献给了乔治一世，再由科伦·坎贝尔出版；之后，1727 年，威廉·肯特发表了对伊尼戈·琼斯设计的观点。坎贝尔（1673—1729 年）和肯特（1685—1748 年）均为帕拉迪奥运动主要倡导人——理查德·博伊尔百灵顿伯爵（1694—1753 年）三世旗下的建筑师。他们的目的是回归"严谨而高贵的准则"，这与古典主义、帕拉迪奥所阐释的理论以及国人伊尼戈·琼斯的作品所呈现的风格一致。因此，之后的几十年内，英国建筑结构主要呈现古典主义程式与民族传统。然而，贯穿帕拉迪奥式建筑的矫饰元素则被彻底剔除。

百灵顿爵士周围的业余艺术家的思想主要影响着世俗建筑。百灵顿自己曾多次造访意大利，学习帕拉迪奥别墅。他曾让坎贝尔建造百灵顿宫（1718—1719 年），而坎贝尔最终超越了更接近巴洛克传统的吉布斯。

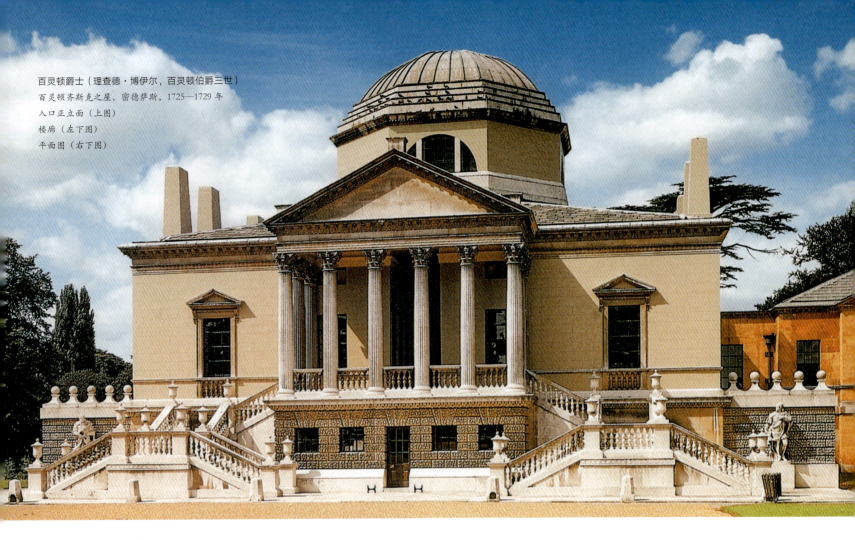

百灵顿爵士（理查德·博伊尔，百灵顿伯爵三世）
百灵顿齐斯克之屋，密德萨斯，1725—1729 年
入口正立面（上图）
楼廊（左下图）
平面图（右下图）

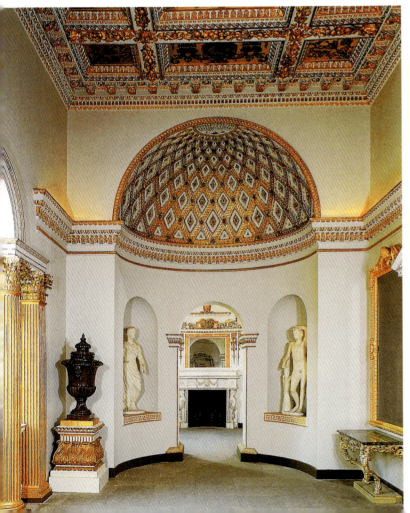

　　18 世纪上半叶，坎贝尔设计的田园式宅邸：位于肯特郡的梅瑞沃斯（1723 年），维尔特郡的斯托黑德（自 1721 年），白厅街的赫伯特官邸（1724 年），成为英国世俗建筑的原型。与此同时，朴素的古典主义建筑形式日益多样化：清晰而对称的平面图、殿廊、柱廊和中央穹顶区域以新组合的方式再现了帕拉迪奥式作品。

　　百灵顿伯爵自己创作了最经典的帕拉迪奥式建筑范例。密德萨斯的百灵顿齐斯克之屋（见上图和左图）建造于 1723 年至 1729 年间。仅因为其规模适中，这幢建筑相比坎贝尔的田园式宅邸，更类似于威尼托式别墅。其平面图呈正方形，中央包含一八角形，让人联想起帕拉迪奥式圆顶别墅。其中，一组相互连接的几何空间包围在穹顶中央大厅周围；同时这些空间又向装有壁龛雕塑的后堂延伸。这幢建筑的外观融合了多种古典主义元素：圆柱式门廊的六根科林斯式立柱效仿了罗马的朱庇特·斯塔多式神庙；鼓形壁上的半圆形小窗户让人联想起罗马的桑拿浴室，而花园正立面那些建筑元素，带有曲拱和插入式立柱，是威尼斯原型的变体。

175

威廉·肯特
诺福克郡霍尔汉姆宫，诺福克郡
始建于1734年
正立面与楼梯

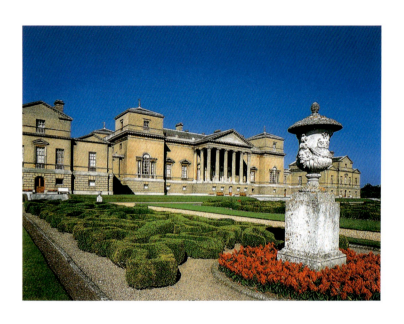

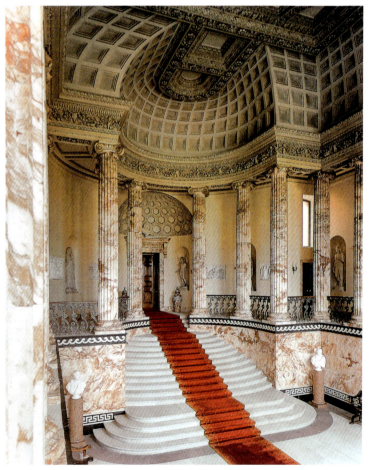

这些特征并不代表对古代建筑的刻板参照，而是对16世纪的一种解读，即通过帕拉迪奥式绘画和建筑反映的内容来了解百灵顿。只有通向主圆柱式门廊的楼梯将巴洛克元素融入其古典主义布局中。而内部装饰主要受伊尼戈·琼斯设计理念影响，其以自己的方式解读帕拉迪奥的设计方案。宅邸内的房间相互连接，且每间房有明确的功能，从家具摆设和绘画作品即可看出。尽管，寝室与红色壁橱之间的私人厢房陈设华贵，有画作、枝形吊灯、天鹅绒和稀世木材。但会客厅、图书室、画廊以及位于上层中央的"特别法庭"均体现了整座别墅的庄严性。

这座田园式宅邸虽耗资巨大但主要还是按比例效仿。与之相反，诺福克郡霍尔汉姆宫（始建于1734年）向我们展示了新帕拉迪奥构思的巨大转变（见左图）。尽管它基本参照百灵顿的新帕拉迪奥构思，但这座复合式宫殿使齐斯克之屋看起来有些华而不实。

其严谨而对称的平面图由中央建筑正立面，配以会客室和四座以楼廊相连的辅助建筑构成。门厅几乎达到了宗教效果的极致，而由立柱围成的楼梯连接至主厅。此处，该建筑采用昂贵的材料，经典的雕带，尤其是庄重的藻井天花板体现了罗马式比例。肯特对剧院布景的天赋从其小型建筑设计可见一斑，如伦敦44号伯克利广场上迂回的立柱，成为当时最富感染力的内部装饰特色之一。

18世纪早期盛行的帕拉迪奥式风格的特例可能出现在詹姆斯·吉布斯（1682—1754年）的某些作品中。这位建筑大师来自百灵顿，之后却在百灵顿宫的设计中被坎贝尔取代。吉布斯，苏格兰人，信奉天主教，保守党人士，对流放国外的斯图亚特国王有怜悯之情。神学院学习期间，他曾于1703年造访罗马，之后拜建筑师卡洛·丰塔纳为师学习建筑。吉布斯的首座建筑建于英国本土——河岸街圣墓教堂（1714—1717年）。这座建筑已反映出意式建筑元素，即手法主义典范。吉布斯最重要的作品为圣马田教堂（1721—1726年），通过历史主义元素而彰显自由（见第177页图）。这座带有科林斯圆柱式门廊的庞大建筑效仿万神殿，因此其选用了雷恩式中堂和塔楼，而不是穹顶空间。神庙正立面与高耸的塔楼相结合的创意为整个国家的许多教区教堂提供了模板。然而，早在这以前，吉布斯已提出城市教堂非同一般的设计理念：圆形结构，配以立柱构成的内环，与意大利建筑师安德烈亚·波佐对视觉的处理一致（本文摘自1707年英国出版物）。该设计方案最终因高昂的造价而被拒绝采纳。尽管如此，后来几项设计中的中央结构仍获得了赞同。

詹姆斯·吉布斯
伦敦，圣马田教堂，1714—1717年
正立面和侧视图

下图：
詹姆斯·吉布斯
牛津，拉德克里夫（大学图书馆），
1737—1749年

牛津大学的拉德克里夫图书馆同样具有意式手法主义传统，外观笔挺端庄。其乡村风格的基础建筑上盖有圆形穹顶，成对科林斯式半露柱使正立面更富立体感。虽然吉布斯的作品主要以传统典范为基础，但他仍获得了保守派人士的大力支持。他的书籍《建筑学之书》（*A Book of Architecture*）（1728年）和《若干建筑部件作图法》（*Rules for Drawing the Several Parts of Architecture*）（1732年）也曾运用于19世纪的某些建筑中。

巴斯市被誉为英国的温泉疗养所，自罗马时代就因其温泉而著名，后来与景观设计融合，成为城市规划的中心。1725年至1782年间，老约翰·伍德（1704—1754年）和小约翰·伍德（1728—1781年）父子采用帕拉迪奥式风格规划了位于艾芬河（Avon）河畔的巴斯城城区。该设计的主干可分为三大标志性区域：皇后广场（老约翰·伍德，1729年）、星形连接式大型圆形露天广场（小约翰·伍德，1754年）和皇家新月楼（小约翰·伍德，1767—1775年）。皇家新月楼为新月形复合式建筑，其面向公共绿地，旁设曲线通道与之伴行（见178页图）。伍德父子围合广场的构思与巴黎皇家广场上结构统一的居所以及芒萨尔的胜利广场的圆形结构不谋而合。然而，在18世纪，巴斯市建筑最终未选择巴黎风格，而是更多地融合了罗马式风格。除采用从古典建筑中挖掘的都市设计方案外，正立面的结构也融入了罗马元素。因此，圆形露天广场所采用的建筑柱式序列：多立克柱式、爱奥尼亚柱式、科林斯柱式再现了古罗马竞技场，而新月形广场的巨大立柱又让人想起了米开朗琪罗时代的罗马。

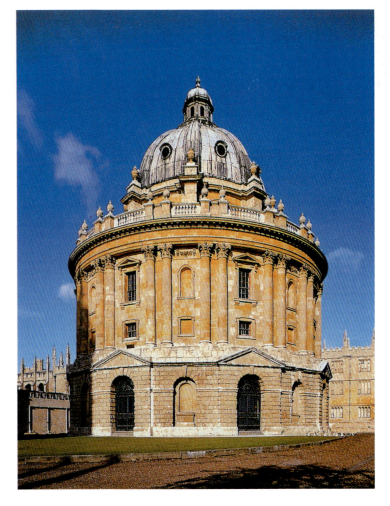

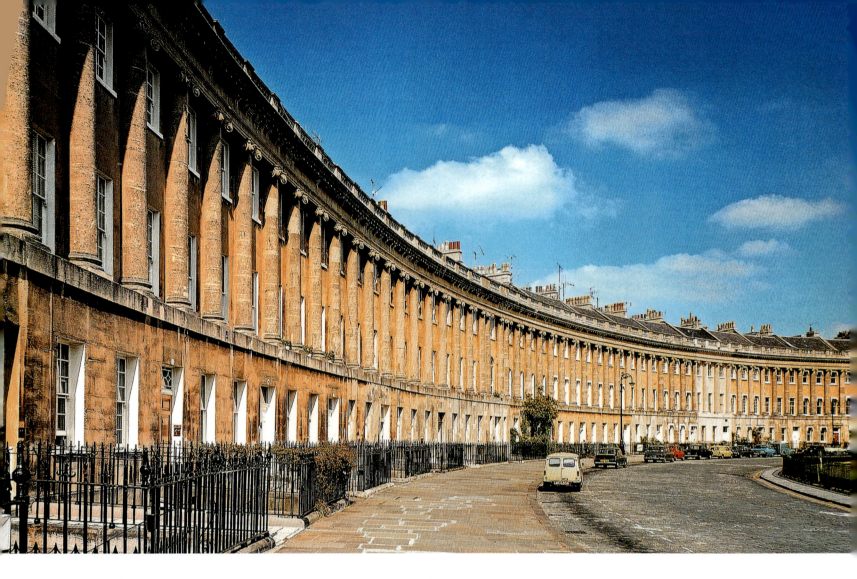

小约翰·伍德

英格兰巴斯市,皇家新月楼(上图),1767—1775 年

老约翰·伍德

巴斯市皇后广场(下图),始建于 1729 年

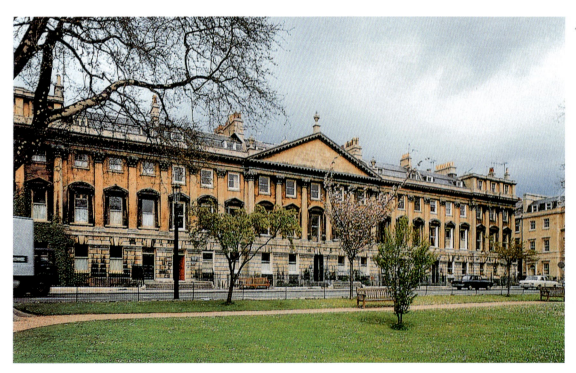

巴斯市基本布局

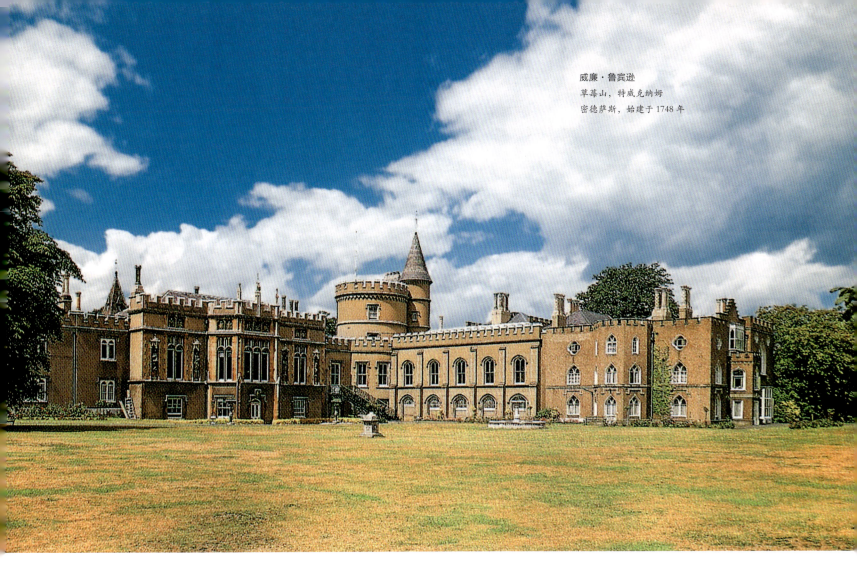

威廉·鲁宾逊
草莓山，特威克纳姆
密德萨斯，始建于 1748 年

罗马式建筑与其周围景观的关系也开始影响 18 世纪英式花园的"受控自然主义"。

罗伯特·亚当（1728—1792 年）被认为是 18 世纪晚期最重要的建筑师。身为苏格兰建筑师之子，罗伯特·亚当曾驻留罗马长达四年（1754 年至 1758 年），并在那里结识了著名的建筑理论家和雕刻家乔瓦尼·巴蒂斯塔·皮拉内西以及法国制图家克莱里索。当时，他还为了记录斯普利特的戴克里先宫的准确尺寸而远征达尔马提亚。该测绘结果于 1764 年以名为《斯巴拉多之废墟》（*The Ruins of Spalato*）的论文发表。返回英国后，亚当主要投身于现有建筑的内部装修。位于密德萨斯的赛恩别墅（1763—1764 年）反映出亚当解读和强化源自各种不同古典主义的元素的才能。1768 年到 1772 年间，罗伯特·亚当及其兄弟詹姆斯在泰晤士河畔的阿德菲设计了奢华的复合式城市住宅，然而这次尝试并未成功，并将该家族推向毁灭的边缘。

尽管亚当能以鲜活而独特的方式演绎源自古代的装饰元素，但他的某些作品仍反映出对 18 世纪假哥特式的喜爱。斯特拉思克莱德的卡尔津城堡（1777—1796 年）具有中世纪风格，暗示英国出现了即将被浪漫主义运动所统领的新主题。这场变革的基础酝酿了几十年，直至草莓山上霍勒斯·沃波尔伯爵的田园式宅邸（见上图）出现：到 1749 年，英国古文物研究者已收购了土地，供威廉·鲁宾逊建造轻松愉快的新格特式建筑。其最重要的特征为原形设计中不再运用带有扇

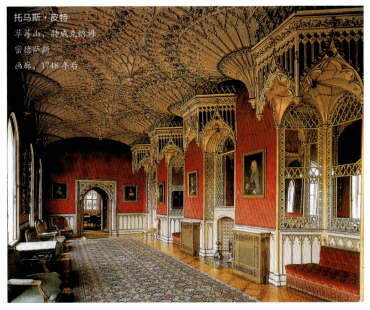

托马斯·皮特
草莓山，特威克纳姆
密德萨斯
画廊，1748 年后

形拱顶的楼廊（托马斯·皮特）。其效仿亨利七世威斯敏斯特教堂的小教堂。沃波尔宅邸之所以在当时被奉为珍品，部分是因为其以相当琐碎的方式呈现中世纪建筑风格，这种做法而后被认为是重要先驱，其更准确地重现了 19 世纪的哥特式复兴。这幢建筑即是业余建筑师影响英国建筑史的极好佐证。

荷兰的巴洛克式建筑

17世纪上半叶，南尼德兰以及后来的比利时都经历了经济和文化的扩张期。这一特点更多地体现在艺术领域而非建筑领域。当鲁本斯、范戴克和约尔丹斯探索新尺度绘画时，建筑仍囿于传统模式而裹足不前。这是因为建筑艺术在一定程度上受到反宗教改革的影响，防止其受到南尼德兰联省共和国的新教主义的革新。南尼德兰的建筑师以既有的风格设计原型继承当地哥特式建筑风格，坚持手法主义装饰，效仿法式建筑，而并未进行原创性的创造。

屈指可数的特例包括鲁本斯为其在安特卫普的居所设计的房屋（建于1611—1616年）。这座三厢房复合式建筑，配有庭院和花园。由于其并未呈现任何既有的设计方案，因此不能将它划分为某种特定的风格。房屋的正立面及堡垒式的圆柱式门廊让人想起意大利的手法主义建筑，而这肯定是鲁本斯在意大利——阿尔卑斯山的八年工作生涯中学到的。尽管如此，是这位艺术家的版画图册《迪热那亚宫》（*Palazzi di Genova*）（1622年）而并非其建筑设计激发了世俗建筑的设计。

17世纪中叶左右发生了一场变革，同时出现了外观装饰繁复而奢华的宗教建筑，比如圣卢普教堂（始建于1621年，由彼得·海森斯设计），鲁汾鲁汶的圣米歇尔耶稣教堂（威廉罗伯特·亚当赫休斯，1650—1666年，见右下图），布鲁塞尔的浸礼会圣约翰教堂（1657—1677年），以及梅赫伦市（Mecheln）的圣彼得和圣保罗教堂（1670—1709年）。

多数教堂高耸的正立面面向长方形会堂，会堂连着三个走廊，其风格为哥特式结构与古典主义建筑柱式、手法主义装饰形态相结合。浮雕立柱、半露柱和拱门是南尼德兰建筑特色，而这在被法国古典主义深深影响的国家是毫无可能的。

布鲁塞尔市场于1695年被法国摧毁，重建的市场展示了对传统风格的保留。1700年新建的公会议事厅完全效仿历史上的原有建筑：狭窄的前部为窗口所占据；各种繁复而绚丽的装饰用以加强直立线的效果，让人联想起哥特式中产阶级建筑。直到18世纪，法国学院派古典主义风格才逐步渗入南尼德兰。

北尼德兰

尼德兰北部省份在1648年以前一直在西班牙的统治之下。其建筑艺术的发展之路与南尼德兰完全不同。这些省份向加尔文主义转变，决心建立荷兰国会，使得他们与哈布斯堡王朝君主制度发生冲突进而分离，最终他们完全从神圣罗马帝国的影响中解脱出来。这仅仅萌发了破坏圣像运动，而宗教建筑仍以独特的方式发展。经济因素至少是很重要的：北尼德兰各城市贸易迅速扩张，使其成为欧洲第一大海上强国，而这意味着中产阶级成为最重要的受益人和艺术品消费者。

阿姆斯特丹的扩张也促进了城市规划的繁荣。1612年围绕该城市的三大运河竣工以及辐射式城市发展规划，为这座城市划定了令人印象深刻的纪念（由达尼埃尔·斯托帕尔特于1615年起开始执行）。

笔直的运河、树木连接的河岸、平行布局、高大砖砌正立面仍然

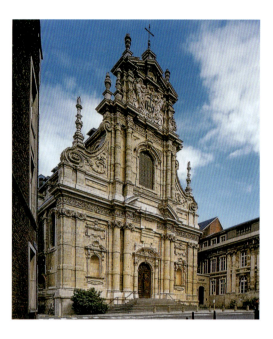

布鲁塞尔大广场（Grande Place）正立面，约1700年

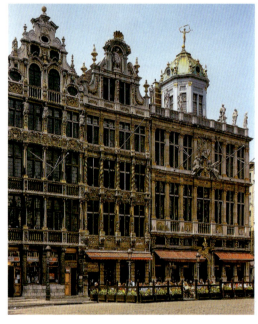

威廉·赫休斯
鲁汾鲁汶，圣米歇尔耶稣教堂
1650—1666年

是这个城市的特色。与阿姆斯特丹一样，17世纪初，许多荷兰城市采用宏伟壮观的商业建筑美化其街道。位于莱顿市的西博尔德住宅充分展示了北尼德兰城市宫殿的一些独特性。

亨德里克·德凯泽（1565—1621年）是当时主要的建筑大师之一，建造了许多居住性房屋，并效仿英式建筑修建了世界上第一所证券交易所（1608年）。他设计的教堂造型新颖，演绎了新教建筑的新设计原则。西教堂始建于1620年，尤其是同年修建的诺德科克教堂（亨德里克·德凯泽或亨德里克·史代兹），代表了宣讲加尔文主义的教堂，成为整个新教世界教会结构典范。中央空间以庄严而界限分明的几何特征为主，包括方形、椭圆形、圆形或希腊十字形。圣坛和洗礼盆设于中央，由座椅包围，座椅的布局类似剧院座椅。

莱顿市马雷教堂始建于1639年，是这类教堂的典型例子之一（见

右上图）。建筑大师阿伦特·范格拉芬桑德采用了源自古代建筑的平面设计和带回廊的八角房，而这已被莱昂纳多·达·芬奇所解读。乃至之后的建筑，比如雅各布·范坎彭以含十字交叉的方形为基础设计的海牙新教堂（1645年），或阿姆斯特丹路德会教堂的圆形建筑（阿德里安·多斯曼，约1685年），均遵循这种结构原则。

世俗建筑在17世纪经历了翻天覆地的巨变。直到1600年后不久，北尼德兰的建筑仍以文艺复兴风格为主。这种风格灵活地将手法主义装饰与传统砖瓦结构相结合，从而清晰地勾勒出城市的轮廓，即我们现在可通过哈勒姆市的肉制品市场（利文·德基斯，1602—1603年）或米德尔堡的克洛文尼厄斯多伦（射击场）（1607—1610年）想象出来的城市。然而，在法律界，受法国和英国帕拉迪奥式风格的影响，古典主义倾向在1620年后较为明显。

古典主义大受欢迎的原因应归结于雅各布·范坎彭（1595—1657年）。他是一位生活富足的艺术家和建筑师，曾到意大利学习，作为杰出的创造家进入荷兰建筑艺术界。范坎彭的第一座建筑为位于阿姆斯特丹的科伊曼斯别墅（1624年），呈现出其与建筑大师帕拉迪奥和斯卡莫齐的相似性。海牙莫瑞泰斯宫是范坎彭为弗雷德里克·亨德里克·约翰·毛里茨修建的宅邸（1633—1644年），之后成为许多过分矫饰的城镇和田园式别墅效仿的对象（见右中图）。

方形建筑坐落于高高的地基之上，突出了冠以三角楣的粗大爱奥尼亚式立柱；从正立面看，这幢建筑为带有三条轴线的楼阁。除了高处的四坡屋顶以外，淡雅的方琢石与深红色的砖块形成鲜明对比，让这座建筑看起来像一座荷式建筑。

范坎彭毫无争议巨作的是阿姆斯特丹市政厅（现为皇宫，见右下图）。这幢建筑于《威思法利亚和约》签订后开始修建，于1648年竣工。其平面图呈规整的四方形，内含两座庭院，以宽敞的大厅——伯格尔厅为中心。桶状拱顶以及空旷高大的大厅给人以强烈的宗教视觉冲击。与其外观一样，阿姆斯特丹市政厅具有特别显眼的两组科林斯半露柱。

该建筑的装饰雕刻者为阿图斯·奎利纳斯及其工作室，绘画由伦勃朗和约尔丹斯合作而成，充分展现了阿姆斯特丹人的自信。世界位于阿姆斯特丹保护神的脚下，保护神两侧是象征力量和智慧的寓意画。古代神明、四元素和美德，统统为年轻的荷兰共和国效劳，颂扬着她的荣耀。

到17世纪末，法国之风再次席卷几乎整个欧洲。当时的政治环境又推动了这一进程的发展：《南特法令》（*Edict of Nantes*）颁布之后，大量胡格诺派（Huguenot）建筑师背井离乡，凭借自身的艺术才能，供职于其他欧洲宫廷。古典巴洛克式风格则通过这些逃难的艺术家而传遍整个欧洲。王子威廉三世的橘园狩猎行宫——阿培尔顿附近的罗宫就充分展示了胡格诺派技法。1684年后，雅各布·罗曼和达尼埃尔·马罗（约1660—1752年）严格效仿法国的学院派建筑，建造了罗宫宫殿和花园。作为威廉三世的宫廷建筑师，马罗追随其主人到英国，后来又返回荷兰并定居海牙。在这里，他修建了包括皇家图书馆（1734年）在内的几座晚期巴洛克式宫殿。

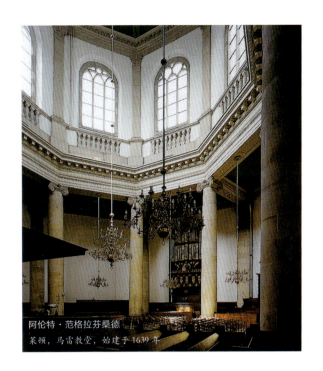

阿伦特·范格拉芬桑德
莱顿，马雷教堂，始建于1639年

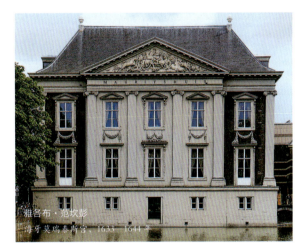

雅各布·范坎彭
海牙莫瑞泰斯宫，1633—1644年

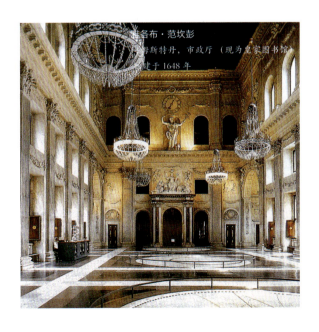

雅各布·范坎彭
阿姆斯特丹，市政厅（现为皇家图书馆）
始建于1648年

北欧的巴洛克式建筑

丹麦和瑞典对17世纪和18世纪的建筑艺术作出了重要贡献。其风格特色主要集中于建筑材料，以及砖墙与砂岩装饰、铜皮屋面等的结合。斯堪的纳维亚建筑，包括新教的宗教建筑在内，主要以荷兰为蓝本。然而，到17世纪下半叶，意大利和法国建筑元素也渗入到北欧。当时的建筑项目主要由宫廷和达官贵人提供。他们已从向新教主义的转化中保住了自己的中心地位。同时，中产阶级偶尔也对建筑修建给予支持。在挪威，艺术创作的主要源泉是美术与手工艺术。

丹麦

随着政府所在地——哥本哈根市的落成，效仿德国的手法主义和早期巴洛克式建筑在克里斯蒂安四世统治下有过短暂的繁荣。该繁荣要归功于小汉斯·范·斯蒂恩温克设计的罗森堡宫的避暑行宫（1607—1717年）和证券交易所（1619—1631年，1639—1640年）（见右下图）。罗森堡宫是一座宽敞的阶梯式建筑，顶部冠以高大的屋顶采光窗和三角墙，据说这是国王亲自设计的。17世纪最雄心勃勃的工程为城市中央的八角广场，但其因欧洲三十年战争而未能得以实现。

始建于1672年的夏洛腾堡宫将古典巴洛克风格带到丹麦。这段时期最重要的建筑家为兰贝特·范海文（生于1630年）。他曾在意大利学艺，但其作品以荷兰元素为主要特色。

位于克里斯钦港的沃拉佛雷斯塔勒教堂（救世之教堂）为集中式建筑，结合了希腊十字形与角落的四方形，采用了从北尼德兰新教教堂发展出来的设计。18世纪，建筑设计开始加入螺旋形小尖塔（劳里茨·德图尔纳）。从哥本哈根的别墅式复合建筑——（早期）索菲·阿美琳堡王宫，人们可清楚地感受到意大利风格的影响。

直到18世纪中叶，建筑艺术再次兴盛起来。1754年，包含阿美琳堡广场和弗雷泽里克教堂在内的城市综合体工程开始动工。该综合体的设计灵感源自法式风格，后来成为丹麦洛可可风格最重要的一件作品。核心部分呈八角形，其主要轴线与长长的大道纵横交错，相得益彰，四座宫呈对角分布，重在突出各立面的中央楼阁。

另一四边形广场中央是大圆顶弗雷泽里克教堂（直到1849年才

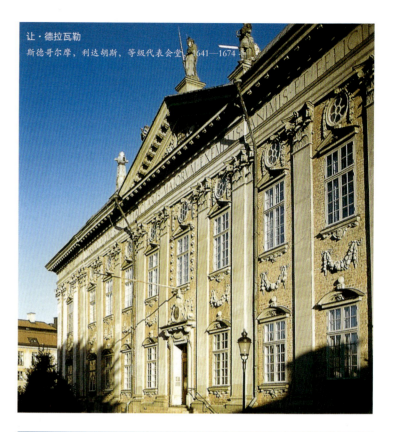

让·德拉瓦勒
斯德哥尔摩，利达胡斯，等级代表会堂，1641—1674年

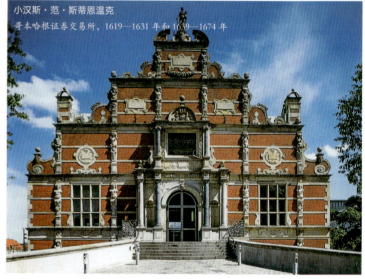

小汉斯·范·斯蒂恩温克
哥本哈根证券交易所，1619—1631年和1639—1674年

竣工，见左下图）。整个设计由尼古拉·埃吉韦德（1701—1754年）完成。他是一位游历四方的园林师和业余建筑师，曾向珀佩尔曼学习建筑设计。这位德累斯顿建筑师的第一件杰作——夏洛腾堡宫（1733—1745年），就让他一鸣惊人。

而作为克里斯蒂安六世和弗雷德里克五世的宫廷建筑师，埃吉韦德也是哥本哈根艺术学院的院长。

劳里茨·德图尔纳（1706—1759年）将其"维也纳式"隐居寺院融入哥本哈根的鹿园中，并在救世主教堂中效仿博罗米尼设置了小尖塔，他也因此享有国际盛誉。1746年到1749年间，他出版了《丹麦维特鲁维奥》。

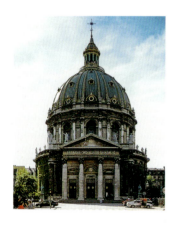

尼古拉·埃吉韦德
哥本哈根，
弗雷泽里克教堂，
1649—1849年

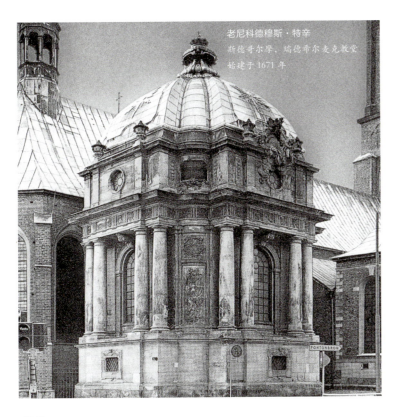

老尼科德穆斯·特辛
斯德哥尔摩，瑞德希尔麦克教堂
始建于1671年

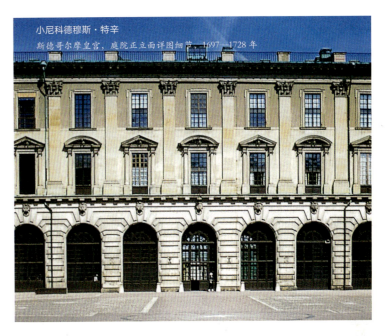

小尼科德穆斯·特辛
斯德哥尔摩皇宫，庭院正立面详图细节，1697—1728年

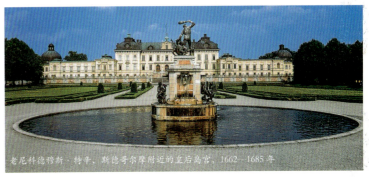

老尼科德穆斯·特辛，斯德哥尔摩附近的皇后岛宫，1662—1685年

瑞典

起初，瑞典学院派也效仿荷式手法主义，尽管法国建筑师西蒙·德拉瓦勒（死于1642年）曾于1639年号召宫廷建筑师让·德拉瓦勒（1620—1696年）及其年长的门生，但那时巴洛克古典主义已明显占上风。

尼科德穆斯·特辛（1615—1681年）也以瑞士巴洛克式建筑而出名，赢得了国际赞誉。

这一新风格通过斯德哥尔摩的利达胡斯体现了出来。这座建筑受卢森堡宫的影响，由西蒙·德拉瓦勒初步设计，后于17世纪50年代由西蒙·德拉瓦勒和荷兰建筑师于斯特斯·芬伯翁做了一些修改。

正立面以粗大的科林斯式立柱为特色，微微凸出的装饰部分因平坦的三角墙而更引人注目；此处，砖块与轻质砂岩形成的反差同样达到了很好的效果。相对于底层而言，顶部的原创特色之一为两层曲线式屋顶。

1650年，让·德拉瓦勒开始着手建造乌克森谢纳宫。这座宫殿正是他之前在法国和罗马学习成果的体现。邦德宫（亦建于1650年）是第一座建造了贵宾庭院的瑞士宫殿。此时，荷式风格仍旧为圣凯瑟琳教堂（1656年）等教堂建筑的主要风格。

1649年，老尼科德穆斯·特辛被任命为宫廷建筑师。紧接着，他花了相当长的时间游历各国，了解德国、意大利、法国和荷兰的主要建筑作品。因此，他的建筑作品源源不断地展示了他从国外带回的建筑风格。卡尔玛大教堂让人想起罗马的意大利艺术，而斯德哥尔摩的卡罗琳博物馆（1672年）更像是法国古典主义。在其最重要的作品皇后岛宫（见右下图）中，小尼科德穆斯·特辛首次运用了维孔特城堡的设计。但他设置了两座主楼，采用侧楼和边庭对其进行补充，从而建造了一座含两个庭院的复合式建筑。而宫殿内部以宏大的楼梯为主。这座宫殿的建造和扩建部分的布局则由其子小尼科德穆斯·特辛负责。1681年，小特辛（1654—1728年）取代其父，担任瑞典宫廷和皇宫建筑师。那时，他也已经完成了欧洲学习之旅。在罗马，他与贝尔尼尼、卡洛·丰塔纳建立了亲密的友谊，这在其后来的创作成果中起到了决定性的作用。

他的主要作品——重建斯德哥尔摩皇宫（见右上图），反映出他非常熟悉贝尔尼尼的晚期作品卢浮宫和奥代斯卡尔基的基吉宫，不同之处在于特辛将上述原型转变为更为细腻的风格。

这座复合式建筑呈四方形，含四座配楼，内设三层楼，拥有强大的地基，并以曲式马厩房为补充。大庭院的中心设有查理十一世的嵌装塑像，这与法国皇宫如出一辙。

斯德哥尔摩皇宫的对面，特辛建造了自己的城市宅邸。这是一座建筑展品，融合了法式宾馆的平面设计和罗马别墅的建筑元素，这座花园被设计为阶梯状，而整个建筑结构像是一座纪念碑。

18世纪最后的二十多年里，古典主义运动在斯堪的纳维亚相对发展迅速。罗斯基勒大教堂（C.H.哈斯多夫，1774年）、内弗雷德里克四世的陵墓小教堂和格里普斯科尔摩城堡（让·路易斯·德普雷，1743—1804年）的剧院掀起了19世纪建筑艺术特别震撼的希腊复兴之风。

埃伦弗里德·克卢克特

德国、瑞士、奥地利和东欧的巴洛克式建筑

简介

在德国占主导地位，可与巴洛克风格相提并论的园林景观，只有在斯瓦比亚、巴伐利亚和弗兰克尼亚各州才能看到。其中，德累斯顿和波茨坦这两座城市被誉为巴洛克艺术的杰出代表。还有某些类型的巴洛克建筑具有明显的地域性特点，诸如什列斯维格—荷尔斯泰州的乡村别墅、法兰克福东北部福格尔斯贝格山地区的砖木混合结构教堂以及德国北部明斯特地区的湖畔宅邸。本节的目的并非对德国巴洛克文化进行全面考察，而只是对德国、瑞士、奥地利和东欧的巴洛克建筑作一个简单介绍。

本文按照地理区域介绍德国的巴洛克建筑，以便更多地探索以往被忽略了的边缘地区及其建筑风格。这并不意味着对德国巴洛克建筑历史底蕴的忽视，恰恰相反，历史背景正好能解释巴洛克风格建筑为何在某些地区分布密集，而在另一些地区则稀疏寥落。但值得注意的是，与其他欧洲国家相比，德国的巴洛克艺术起步明显较晚。这在很大程度上归因于以德国为主要战场的"欧洲三十年战争"（1618—1648年）。直至17世纪末，非宗教和基督教会人士才有足够的经济实力进行较大规模的修建活动，以便为专制政体和反宗教改革运动服务。

什列斯维格—荷尔斯泰州、梅克伦堡州、汉堡市和下萨克森州的乡村别墅、宅邸及教堂

什列斯维格—荷尔斯泰州的巴洛克园林景观以其17、18世纪的领主宅邸和乡村别墅而著称。这些宅邸和乡村别墅展示了一种异质的巴洛克风格，较新教教堂不加渲染的庄重风格，其形式更为灵活多变。与欧洲各地相似，坐落在什列斯维格—荷尔斯泰州公爵领地、伯爵领地和领主庄园之上的巴洛克建筑也是为政治服务的。提到丹麦皇室与地方庄园领主间的领土争议，具有代表性的当属戈特奥夫公爵与丹麦国王之争。1698—1703年，位于什列斯维格的戈特奥夫宅邸南翼的广阔区域内，一座宫殿（见第185页，左下图）拔地而起。在政治争议中，戈特奥夫公爵获得了瑞典——这一与丹麦相抗衡势力的保护与支持。戈特奥夫宅邸与于1697年由小尼科德穆斯·特辛建造的斯德哥尔摩皇宫的建筑结构和建筑比例相仿，也许并非巧合。这一相仿体现的不仅仅是一个标志或一种偏好。丹麦的巴洛克建筑深受荷兰影响，而瑞典的巴洛克建筑则青睐皇室奢华风格。

值得一提的是，受克里斯琴·阿尔布雷赫特公爵之令，尼科德穆斯·特辛呈交过关于在戈特奥夫宅邸之上修建新建筑的设计方案。遗憾的是因资金问题当时未能得以兴建，后来在克里斯琴·阿尔布雷赫特公爵的继任者——弗雷德里克四世公爵的督造下方建成。然而，弗雷德里克四世公爵自己也未能入住他的新宅邸。北方大战（1700—1721年）期间，连同宅邸在内的"戈特奥夫领地"于1713年被丹麦所占领，而此时宅邸的内部装饰尚未完工。

什列斯维格—荷尔斯泰州的许多宅邸均具有意大利风格，即具有一种特意反丹麦式的外观。代表性建筑当属位于丹普的宅邸大厅，其内部设计是由北意大利人卡洛·恩里科·布伦诺于1720年前后完成的。奢华的两层大厅墙面以灰泥粉饰，在大厅的一半高度处环绕着一条华丽的楼廊，通过两段楼梯便可到达那里。石贝装饰的天花板富丽堂皇，其上的天使们好似正吹奏着他们的号角和长笛。与天花板的连接是如此的似真似幻，好似天使们会突然飞身而下一般。作为当时十分奇特的一种风尚，这一大厅身兼多能，既是会议室，又是会客室，还作私人教堂之用。

如果要评出巴洛克建筑成就之最，什列斯维格—荷尔斯泰州的两座大厅可谓难较高下。除位于丹普的这座大厅外，另有一座位于海瑟伯格的乡村别墅大厅（见第186页图）。这座别墅也同样呈现出意大利特色。大厅的壁画是1710年为德尔纳特伯爵而创作的，很可能出自布伦诺的一位意大利助手之手。外观的粉刷与装饰都颇为收敛，使得通往楼廊的阶梯显得越发开阔。

拾级而上，观者抬头便可见另一假层，复杂而色彩鲜明的透视效果营造出另有一层建筑的假象。这种绘有完整的诸神形象的仿造建筑壁画不禁令人联想起南部的伍尔兹堡、坡莫斯非登和北部的瑞典皇后岛。远眺修建于1763年的城门，你将发现它位于宫殿的中轴线上，并形成了以其为中心的纵深约650码（1码约为0.9米）的庭院群落。巨大的屋顶优美地向上延伸，直达顶部天窗，看起来好似一座亭阁。墩柱和未经修饰的墙面相连接，优雅而收敛，与殿宇建筑的朴素相呼应——迥异于华丽矫饰的宅邸大厅。整个建筑群本质上体现了对农业的实用性关注，装饰和图绘变得无关紧要。这种建筑风格通常意在寓指土地所有者所承担的政治义务。

位于埃姆肯多夫和普龙斯多夫的别墅在外观上可与之前提及的宅邸相媲美（见右下图）。其立面所取样式在许多其他宅邸中均有迹可循。中央部分向上凸出，与大型壁柱相连，弧形或三角形山墙置于其上，是此类建筑的典型风格。两段式楼梯通往门道，门道或装饰华丽，或略加装饰。

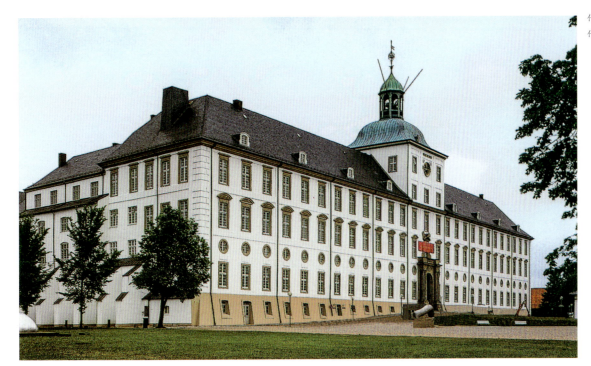

什列斯维格地区戈特奥夫宅邸南翼，什列斯维格，1698—1703年

普龙斯多夫乡村别墅，普龙斯多夫

海瑟伯格宅邸，1763 年
城楼

海瑟伯格宅邸，1710 年
大厅

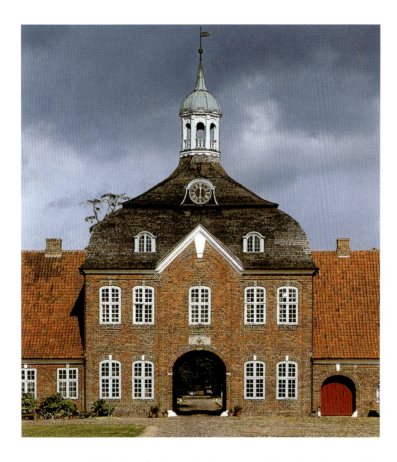

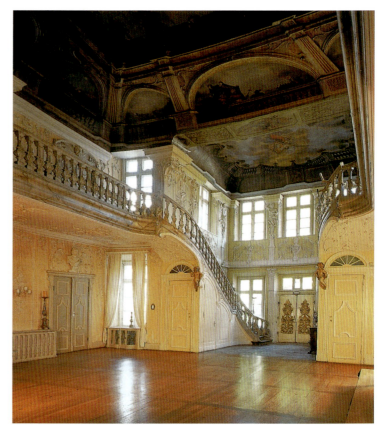

　　1728 年为德特勒夫·冯·布赫瓦尔特建造的位于普龙斯多夫的别墅，也表现为与中央凸起一脉相承的转角凸起。其上的复折式屋顶为整座建筑营造出高贵庄严的气派。虽然在普龙斯多夫，各种花式砖是占主导地位的建筑材料，但到了 18 世纪末期，出现了建筑材料多样化的趋向。位于平讷贝格的府邸，砖块加以粗琢来砌筑中心截面上的转角立柱与三层立柱，使整个建筑具有了雕刻般的风情。立面各部分凹凸有致，复折式屋顶边缘略呈弧形，使整个建筑更为灵动。

　　18 世纪中叶建于波斯特的领主宅邸，多了些法国式的风流雅致，可以说已完全浸染了洛可可风格。两段式弧形楼梯通向门道，门道由两根高高的壁柱支撑。上层窗户上饰以岩状漩涡饰物，华丽有如皇冠，其上伸展出的弓形拱与屋面阳角线相交错。椭圆形空间也是受了法式风格的启发，这在什列斯维格—荷尔斯泰州的宅邸中是极为罕见的。

　　什列斯维格—荷尔斯泰州的巴洛克式教堂建筑远远不如其乡村别墅那样引人注目。

　　虽然如此，基尔附近普罗布施泰尔哈根的教堂高坛却值得一提。教堂原为早期哥特式建筑，以碎石砌筑而成。18 世纪时人们对教堂进行了扩建。高坛可谓内部装饰的点睛之作，修造于 1720 年，其紧凑而雄伟的装饰衬托出一种意大利风情，正如位于丹普的大厅所呈现的那样。位于普罗布施泰尔哈根的教堂和位于丹普的大厅，均是卡洛·恩里科·布伦诺在同一时期的建筑装饰作品。

　　瑞林根和维斯特尔这两处的教堂，外观迥异。教堂内部明净亮堂，但装饰却收敛而庄重。瑞林根教堂（1754—1756 年）（见第 187 页，左下图）的设计师凯·多泽希望建造一座糅合法式风格和意大利风格的祭典大厅。他充满热情地宣告，他所建造的这座大厅将"超乎寻常的美丽雄伟，注重内在而非外在，在这个国家无可比拟，在意大利、法国和英格兰可能可以寻见，但规模更为宏大，虽外表相似，本质却大相径庭"。

　　平面图中，正八角房为多泽所采纳，并将形状优美的复折式屋顶置于其上，最高处设有天窗。高窗由墩柱支撑，以达到突出转角截面的效果。

埃姆斯特·格奥尔格·索宁
汉堡圣米歇尔教堂，汉堡
1750—1757年
版画（见右上图），作者：A.J.希勒斯（A.J. Hillers），
1780年左右
高坛俯瞰（见左上图）

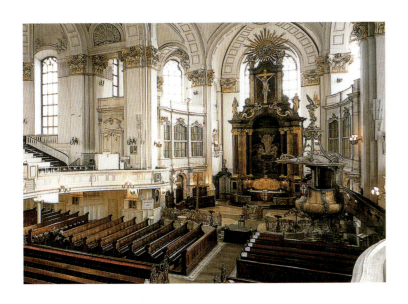

单从外观来看，你也许会设想教堂内部一定宽敞开阔，但事实并非如此。究其原因，立柱和楼廊占据了内部空间，并以一种令人遗憾的方式遮挡住了窗体区域。这些立柱和楼廊使内部狭窄局促，而不是所宣称的"内在的雄伟"。

勃兰登堡建筑师埃姆斯特·格奥尔格·索宁于1775—1780年间建造的教堂建筑，如位于维斯特尔的教堂，在营造比例效果上则技高一筹。相比他的同行多泽，索宁对新教教堂宏大布道厅的设计赢得了更多声誉。平面图中，索宁采用了扩展式的八角房，并将凹向东、西截面的侧面收窄。将底层压低并将粗琢立柱升高，外部连接则显得更为简洁。布道坛从圣坛的凸型地下墓室一直延伸至带有楼廊的教堂内部，好似一艘船的船头一般。

埃姆斯特·格奥尔格·索宁曾设计了什列斯维格—荷尔斯泰州的许多建筑。他建造了位于威尔斯特的许多贵族宅邸，并参与了基尔堡翻修工程。但他最杰出的作品还是汉堡市圣米歇尔教堂的重建工程。1750年，圣米歇尔教堂毁于一场大火，同年，索宁和图林根人约翰·列昂纳德·佩雷呈交了教堂重建提案。次年奠下基石，1757年12月举行落成典礼，但当时仅有塔底覆于其上，直至二十年后筹措到资金，方得以修建其上的高塔。

高塔的建造展现了索宁作为技术工程师和结构工程师的天分——令人们大为惊讶的是，他未使用脚手架就将整座塔建造起来了。

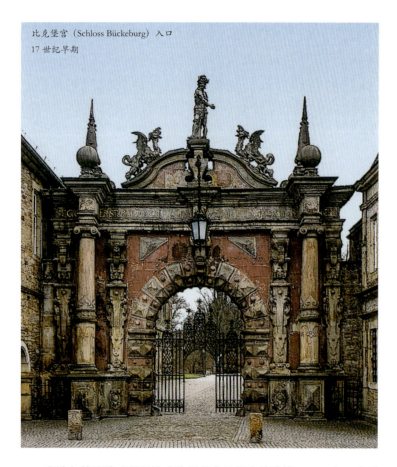

比克堡宫（Schloss Bückeburg）入口
17世纪早期

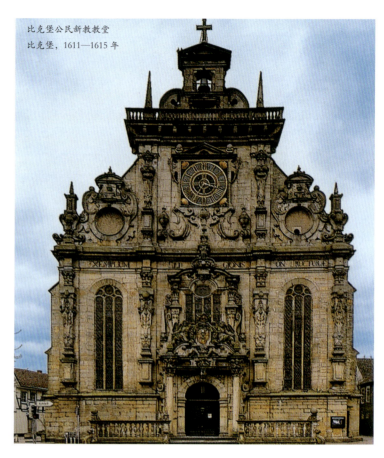

比克堡公民新教教堂
比克堡，1611—1615年

米歇尔教堂建成后很快成为汉堡市的标志性建筑。1786年，庄重肃穆的米歇尔教堂最终得以开放。

高塔和中殿采用了不同的设计方案。最底部的两层高塔沿中殿建筑结构顺势而建，但以大柱支撑的钟楼、大钟和天窗则与总体方案脱离开来，独树一帜。这种设计在建筑史上尚属首例。佩雷所提出的中殿设计方案仍孕育自后期的巴洛克风格，并带有洛可可式的风流灵动。教堂落成典礼后不久，佩雷去世，工程由索宁接手。索宁所赋予这一建筑的，是一种深受古典主义影响的更为刻板的建筑风格。

汉堡的米歇尔教堂与德累斯顿的圣母教堂一起，被誉为新教巴洛克教堂的杰出代表。走进去之后，你会发现形容这座建筑是概念上的新教教堂和实践上的天主教堂并不为过。中央大厅的空间比例和尺寸特别引人注目，特别是当你站在楼廊上观看的时候。楼廊本身绕中央空间和通向高坛的三座耳堂而建，呈优雅的弧形。祷告室直接嵌入侧面跨间中，简洁利落。四个支柱标出底层十字形平面范围，上面支撑着宽阔的镶板装饰的横拱，横拱本身又支承着高耸的双山形拱顶，拱顶以宽大的凸缘和环形钩栏装衬。站在不同的角度观看，大多数时候你会不由自主地顺着宽阔的拱形结构望向各个空间、拱肩之上的岩状饰物以及镀金大字上的叶形装饰。只有往楼廊下看，方能感受到新教教堂内部装饰的朴素。

而教堂中巴洛克风格的运用通常被视为城市景观的显著特征，很少有人单单在有限的结构环境中进行考量。同样，我们也不能将巴洛克式的官邸单独加以考量。官邸和园林通常是密不可分的单元。另

比克堡宫平面图：壕沟环绕的宫殿和毗邻城区

1. 宫殿和宫殿墓地
2. 宫门
3. 古市政厅坐落之处
4. 以前的库房
5. 亲王公署
6. 金库
7. 公民教堂
8. 首条巴洛克式城市中轴线（现为班霍夫大道）
9. 长街
10. 宫园

外，官邸也通常是城市规划的中心参考点。官邸要么是作为一个新市镇的起点而规划并建造的，要么是坐落在市镇的大环境中，就如下萨克森州的比克堡，恩斯特·冯·绍姆堡亲王在此地建造了他的城堡并将其融入其中。

长长的、宽阔的街道通往宫城，其前身是中世纪的堡垒，四围壕沟围绕，并有一些16世纪中叶增建的建筑。四大公共建筑——库房（建于同一时期）、砖木结构的市政厅（现已毁坏）、金库和亲王公署——在当时是重要的城市地标，并将市镇与宫殿连接起来。集市广场面向宫殿，坐落其旁的是久负盛名的建筑群，这其中包括装饰华丽的宫门（见左上图）。现在看来，宫殿建筑群显得缺少视觉上的连贯感，皆因其分属不同时代的建筑。与其说比克堡是一座巴洛克建筑的代表，不如说其首先是一个早期巴洛克城市群落。

如果说比克堡上延伸的城堡建筑是融入了它所在的城市环境中，那么位于梅克伦堡州路德维希斯卢斯特县的狩猎庄园则扩建成了整个巴洛克式的城镇。

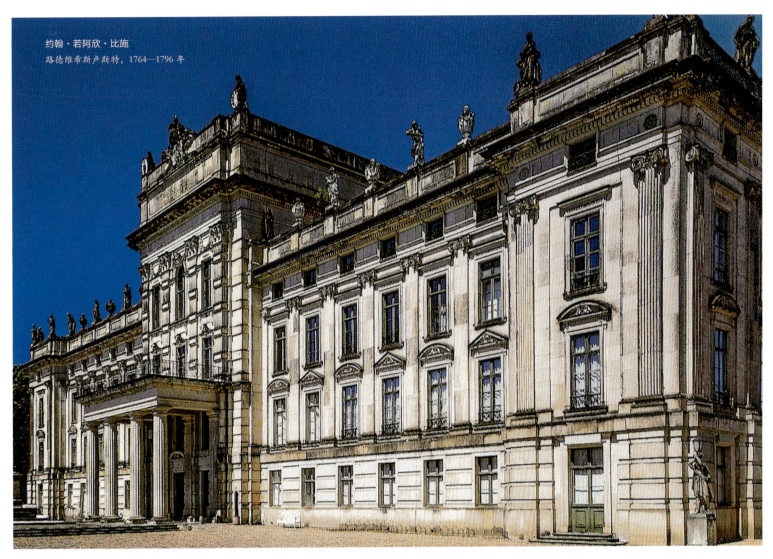

约翰·若阿欣·比施
路德维希斯卢斯特，1764—1796 年

1724 年，梅克伦堡什未林的克里斯琴·路德维希二世下令在克莱诺村附近建造一座舒适的王室静修所。这座静修所建在所谓的"灰色地区"，位于什未林南面的苏德河与埃德河之间，以其灰色沙土和狩猎场而著称。克里斯琴·路德维希二世称这一住所为路德维希斯卢斯特（意为"路德维希乐园"）。其子腓特烈游历甚广，曾经远游至凡尔赛。继承父位后，他便筹划着在梅克伦堡州兴建一座华丽的法式宫殿。1764 年，他将亲王府邸从什未林移至路德维希斯卢斯特，并将工程交给他新近委任的宫廷建筑师约翰·若阿欣·比施。比施一直效力于这项工程，直至 1796 年退休。小村里的房宅均被拆除，取而代之的是大片规划整齐的土地。宫殿、王室教堂和施洛斯街沿轴线整齐排列，以广场东面为枢轴点，架于壕沟之上的吊桥标识出施洛斯街的起点，一条宽阔的街道由此延伸开来。建在西边的宽广的公园与教堂—宫殿轴线以东的城镇区域相呼应，布局平衡。

高高耸立的中央凸起被用于增强宫殿（见左上图左侧）的视觉效果，它的前面是塔斯干柱型的门廊。与中央截面相连的是两个侧翼，一直延伸至窄面亭阁，使得整个平面图呈 E 字形。东翼是为公爵设计，而西翼是为公爵夫人设计的。原有的内部房间格局仍清晰明了。门厅

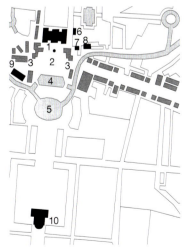

宫殿、花园和路德维希斯卢斯特城镇平面图
1. 宫殿
2. 宫殿广场
3. 公共建筑
4. 储藏所
5. 水池
6. 泉水房
7. 消防站
8. 廷臣住宅群
9. 马厩
10. 公民教堂

两侧均设有楼梯间，通往以黄金装饰的两层高大厅。从黄金大厅可通往各个房间，房间内少许室内陈设还保留着其原有的样式。1837 年保罗·腓特烈大公摄政时，公爵府邸又迁回至什未林，路德维希斯卢斯特沦为侍从和守卫居住的城镇。

约翰·康拉德·施劳恩
临近瑟格尔附近的哈姆宁克雷门斯韦尔特狩猎庄园，
1736—1745年
面朝别墅和服务大楼府邸的一侧

西伐利亚（Westphalia）选帝侯公国之建筑——建筑师约翰·康拉德·施劳恩

约翰·康拉德·施劳恩（1695—1773年）是在西伐利亚具有举足轻重地位的巴洛克建筑师，他早年四处游历，对欧洲的主要巴洛克建筑已经非常熟悉。1720—1721年，施劳恩师从维尔茨堡的巴尔塔扎·诺伊曼，并开始了在公爵府邸的工作。之后他又到罗马游历，1723年才返回明斯特。

不久施劳恩即受命于选帝侯克莱门斯·奥古斯特（时任科隆大主教），接手了也许是他早年职业生涯中最引人注目的一项工程。1724年，已被委任为工程主持人的施劳恩受命重修科隆附近的布吕尔宫（见194—195页图），任务十分艰巨。选帝侯期望通过建造合适的府邸以彰显其作为统治者的身份，但另一方面，他又想节约修建费用。因此他下令，拆毁之前的建筑——一座带壕沟的城堡时，必须仔细寻找能够再次利用的材料。施劳恩接手的是中世纪建筑的底层平面图，但他敏锐地借鉴博罗米尼和贝尔尼尼的现代罗马风格。

然而，他的雇主对他交出的最终作品显然不甚满意。奥古斯特的兄弟，巴伐利亚的选帝侯查理·腓特烈狠狠批评了这一建筑，并派遣他自己的宫廷建筑师弗兰索瓦·德·屈维利埃从慕尼黑赶赴科隆，由他重新设计。1728年施劳恩被免去在这一工程中的职务，但随后又受雇于选帝侯在别处的工程。

平面图
1. 别墅
2. 明斯特（Münster）亭阁
3. 希尔德斯海姆（Hildesheim）亭阁
4. 帕德博恩（Paderborn）亭阁
5. 基钦（Kitchen）亭阁
6. 奥斯纳布吕克（Osnabrück）亭阁
7. 克莱门斯·奥古斯特（Clemens Augustus）亭阁
8. 科隆（Cologne）亭阁
9. 梅根特海姆（Mergentheim）亭阁
10. 带圣方济（Capuchin）式圆廊庭院的教堂

施劳恩建造了带U形庭院和中世纪圆塔的传统城堡，屈维利埃将其改建成了一座具有法式风格的现代宫殿，并带有夏宫的特色。1741年，巴尔塔扎·诺伊曼来到布吕尔，设计了楼梯间，并于三年后予以建造。至此，长达四十多年的宫殿修造竣工，它融汇了借鉴自意大利、法国和德国南部主要巴洛克建筑的风格特征。

1736—1746年，施劳恩又奉克莱门斯·奥古斯特之命着手修建另一大型工程，即位于奥斯纳布吕克北部邻近瑟格尔的哈姆宁克雷门斯韦尔特的狩猎宫。回想起在布吕尔不光彩的解职经历，施劳恩决定从邻近慕尼黑的宁芬堡宫花园内的宝塔城堡开始寻找灵感。他还从玛莉·黎·罗伊城堡和布鲁塞尔附近布切福尔的狩猎宫中提取了素材。

约翰·康拉德·施劳恩
纽贝格鱼施浩斯，1745—1749 年
自庭院观看

热拉尔·科佩斯
克雷门斯韦尔特狩猎宫，克雷门斯韦尔特
绘有狩猎场景的楼梯间天花板，1745 年

结果建造而成的狩猎宫在效果上远远超出了其所参考的这些原型。狩猎宫为两层建筑，其线条以红砖砌筑而成，形状优雅，周围以亮色砂岩作为装饰，平面呈十字形。建筑格调与周围葱绿的草坪形成鲜明对比，狩猎宫本身装饰得十分简朴。以狩猎宫为中心，自定位精妙的窗户延伸出八条小径。这八条小径分别通往八座亭阁，亭阁之后另有一座小型礼拜堂和其他附属建筑。狩猎宫中的壁画反映了选帝侯的狩猎探险活动，选帝侯自己的形象就出现在其中四大场景内。除反映狩猎探险活动的壁画外，楼梯间巨大的天花板壁画（见右图）上还绘制了狩猎女神黛安娜肖像。

施劳恩在克雷门斯韦尔特创立了他自己的风格，即笔直简洁的线条和简单甚至是不加装饰的隔墙。他拒绝了新兴洛可可风格中的繁复矫饰，好像试图从后期巴洛克风格直接跨入德国南部或法国的早期新古典主义风格一般。

尚在瑟格尔工作时，施劳恩就被委以在明斯特建造克利门特街教堂的任务。他设计了中心平面图，并将其融入"怜恤弟兄修道院"建筑群中，即此后的克莱门特街医院的前身（1745—1753 年）。整个建筑群毁于第二次世界大战。教堂进行了重建，但修道院原址之上如今修建的是一座停车场。

施劳恩留下的图纸中，有一份博罗米尼绘制的圣伊芙（1642—1660 年）罗马教堂的实测图。

施劳恩关于克莱门特街教堂的设计无疑参考了博罗米尼所绘制的精细平面图，这一平面图由带内接圆面的三角形构成。人民广场、奇迹圣母教堂和蒙特桑托圣母教堂的立面设计对施劳恩的设计也起着决定性的作用。

而这位威斯特伐利亚建筑师最为大胆的建筑作品无疑是位于明斯特的爱伯德罗斯霍夫宫，这座宫殿是紧随克莱门特街教堂之后设计的（1949—1957 年，见第 192—193 页图）。施劳恩面临着这样一个问题，就是如何利用位于这所城镇角落的一片区域。他的解决之道，就是将凸起的中央大楼两侧的侧翼收紧，使其沿着盐街和林戈尔德斯嘎斯旁越来越逼仄的角落呈现出弧形。造型优雅而富有变化的立面形成了前方的三角形庭院，庭院以栏杆环绕。大门设在街道的交汇处，也是庭院的斜角处，正位于在府邸中轴线上。因而马车可直直地穿过入口拱门到达后立面，以备随侍之便或由此通往马厩或外部附属建筑。门厅两侧均设有略呈弧形的楼梯间，楼梯间通往两侧房间，另有一段楼梯通往门厅之上的带楼廊的两层祭典大厅（见第 192 页图）。

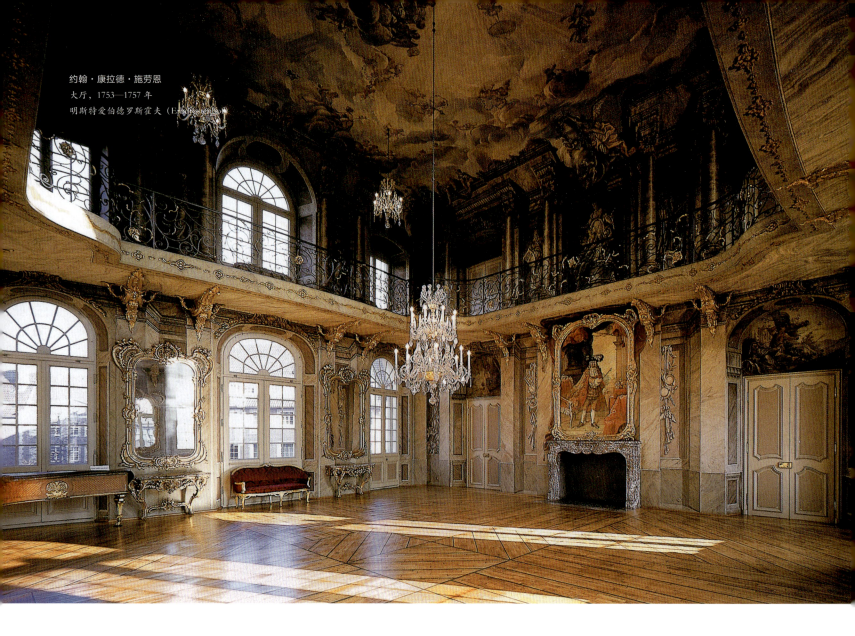

约翰·康拉德·施劳恩
大厅，1753—1757 年
明斯特爱伯德罗斯霍夫（Erbdrostenhof）

这座建筑显然也从意大利风格中汲取了不少灵感。轴向亭阁的五个跨间有可能取自博罗米尼所建造的罗马圣菲利波内里教堂的正立面设计，这一设计也曾用在布吕尔城镇府邸的正立面上。带三心拱的中央立面也可以说是自更大的曲面中凸出（见第27页，左图）。贝尔尼尼于1665年提出的卢浮宫（Louvre）东立面的第二种设计方案在这座建筑中的痕迹可能更为显著。卢浮宫正立面由凹面中央大楼与类似弧形侧翼构成，侧翼后移，其窄边与中央凸起在同一个平面。施劳恩也许是将这一建筑放在城镇大背景中予以考虑的，因而其将爱伯德罗斯霍夫与相邻的克莱门特街教堂设计成了一个连贯的群落，爱伯德罗斯霍夫宫的正立面拱券就朝向克莱门特街教堂。

在明斯特西北部不远处，施劳恩于纽贝格附近景色宜人的鱼施浩斯为自己建造了一座乡村宅邸（见第191页，左下图），是在1745—1749年间他修建克莱门特街教堂期间建成的。他在自己的宅邸中成功地将明斯特地区的乡间农舍风格与法国"快乐之家"的轻松明快融合了起来。中央大道通向庭院正立面，设有宽阔的入口拱门。与主体建筑相连的附属建筑分列于庭院侧面，犹如双翼。

公园正面以精巧的窗户、门框以及阶梯做装饰。1825年，鱼施浩斯成为德罗斯特·徽尔斯霍夫男爵的封地，诗人安妮特·冯·德罗斯特·徽尔斯霍夫也不时来此处小住。

1767—1773年这六年时间内，施劳恩在明斯特城堡原址上精心设计并建造了亲王主教宫（见第193页，下图）。宫殿与城镇之间未使用的土地改成了一座大型园林，内设法式风格的大道和广场。宫殿本身设计了三翼。窄面自带立面。主殿的巴洛克建筑风格并不突出，这也许预示着新古典主义即将登上历史舞台。从许多细节构造上可以看出亲王主教宫当属一座转型时期的建筑。1773年，施劳恩过世，享年78岁，当时完成的仅有外部工程。此后由威廉·费迪南·利佩尔接手，并于1782年建成了具有新古典主义风格的内部工程。

普鲁士大都市：安德烈亚斯·施吕特在柏林

三十年战争（1618—1648年）期间，瑞典军队和帝国军队洗劫并摧毁了勃兰登堡和柏林。

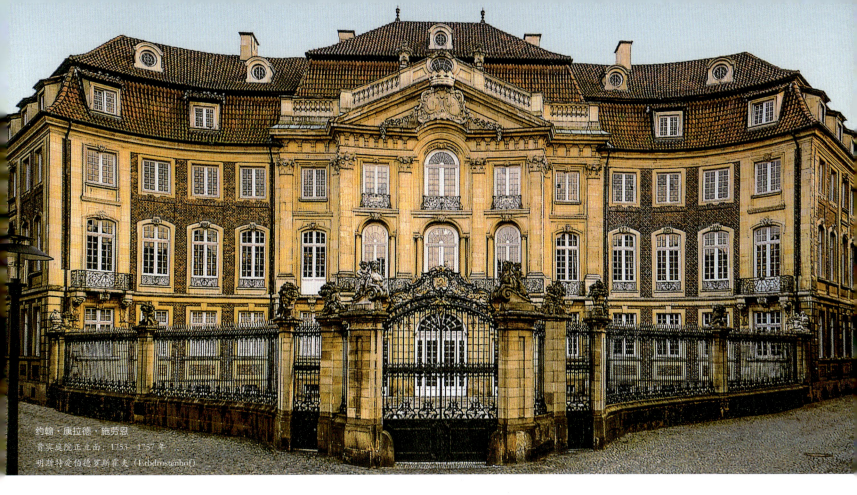

约翰·康拉德·施劳恩
贵宾庭院正立面；1753—1757年
明斯特爱伯德罗斯霍夫（Erbdrostenhof）

1. 爱伯德罗斯霍夫宫
2. 克莱门特街教堂

约翰·康拉德·施劳恩
亲王主教宫
明斯特，1767—1773年

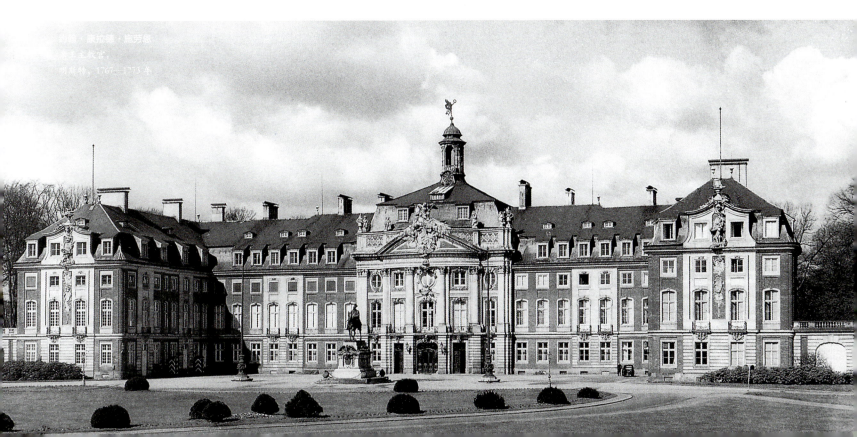

约翰·康拉德·施劳恩与 弗兰索瓦·德·屈维利埃
布吕尔奥古斯图斯堡，布吕尔
1724 年和 1728—1740 年

内庞穆克礼拜堂（左上图）
餐厅（右上图）
自东面观看的宫殿正立面（右下图）

下一页：
巴尔塔扎·诺伊曼
布吕尔奥古斯图斯堡，布吕尔
楼梯大厅楼梯厅，1741—1744 年

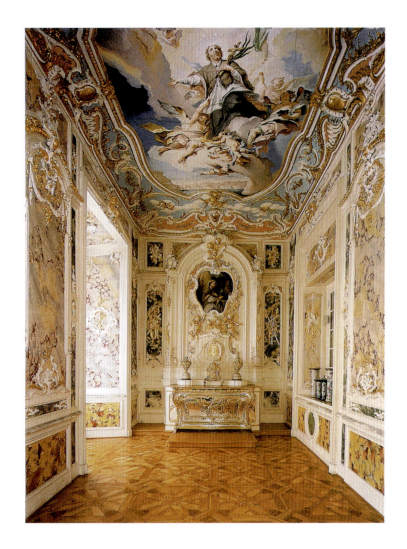

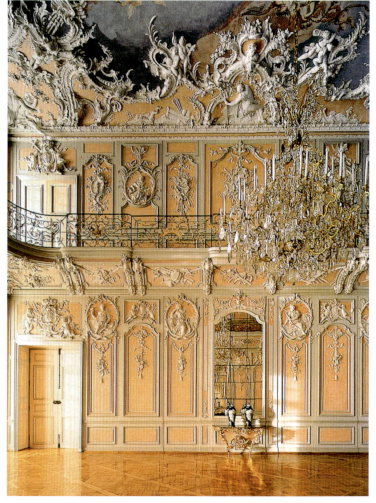

奥古斯图斯堡宫的建造者选帝侯克莱门斯·奥古斯特（1700—1761 年）钟情于布吕尔，因其风景壮丽。选帝侯大部分时间都在此度过，为了他最大的爱好——猎鹰。因而施劳恩最初设想的是建造一座狩猎宫。他设计了一份东向三翼平面图。雇主下令要节省费用，因而施劳恩将部分旧建筑保留下来，并将它们融入整体建筑中。穹架最终建成后，克莱门斯的兄弟，巴伐利亚的选帝侯查理·艾伯特对他大加奚落，称该建筑的风格老旧过时。

这座建筑需要重新设计。慕尼黑宫廷建筑师弗兰索瓦·德·屈维利埃替代了施劳恩，将原有设计改换成了带有夏宫特色的官邸，翻修了外部立面，并重新布置整修了内部。这座建筑因融合了意大利、荷兰以及德国南部的装饰风格而著称。

四十年后，宫殿落成，立即被誉为最为出色的巴洛克宫殿之一。克莱门斯·奥古斯特生前并未能看到宏伟的宫殿全部落成，只是在生前最后一年（1761 年）看了一眼各个祭典房中的豪华陈设。祭典房中的壁画相当别致。克莱门斯·奥古斯特十分钟情于来自意大利的物

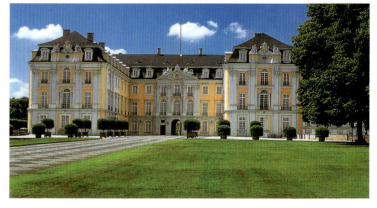

件，并设法聘请了一位重要的壁画艺术家，就是仅次于蒂耶波洛的隆巴尔·卡洛·卡洛内。卡洛内设计了楼梯间大厅、音乐室、餐厅和门卫室以及内波穆克礼拜堂内的壁画。他还绘制了多幅布面画，克莱门特街教堂内就有一幅。画家卡洛内因绘制壁画而获得的报酬高达 5325 泰勒（旧时德意志诸国的大银币）。

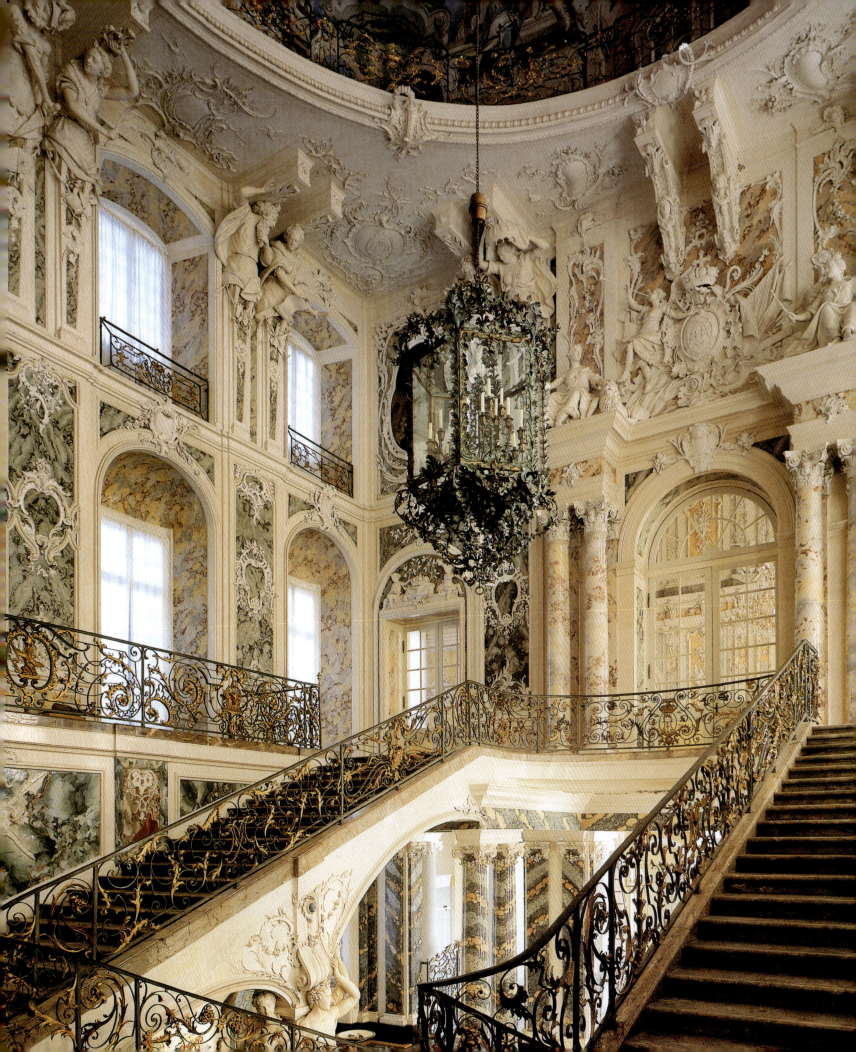

三十年战争结束后，选帝侯腓特烈·威廉（即大选帝侯）下令修建城镇的防御工事。1685 年，他颁布了《波兹坦法令》（*Edict of Potsdam*），收容从法国逃往国外的两万名胡格诺教徒。他们的手工技艺和艺术才能为柏林的经济文化繁荣作出了重要贡献。腓特烈·威廉的继任者，勃兰登堡选帝侯腓特烈三世，于 1701 年在哥尼斯堡加冕称帝。数年之后，即 1709 年，柏林和科隆被并入弗里德里希斯韦尔德（1669 年）、佐罗赛斯塔德（1674 年）以及弗里德里希斯塔德（1688 年）的城镇规划中，统一规划为皇家首府和王宫所在地。这几十年的时间内，选帝侯相当成功地将柏林改建成了一座巴洛克城市。

这些城镇的发展规划工作由建筑工程主持人约翰·阿诺德·内灵承担，内灵还参照 1688—1691 年的法式建筑将奥拉宁堡宫改建成了由三座翼楼构成的建筑。1694 年，即内灵去世前一年，安德列亚斯·施吕特（1659—1714 年）来到了柏林。施吕特来自华沙，是一位雕塑家和建筑师，可能出生在但泽（今为格但斯克）。施吕特参与过很多工程，其中之一便是库拉辛斯基宫三角楣浮雕的设计。选帝侯命其负责完成由内灵设计的军械库（军火库）门窗上的冠石，在外部另砌筑一系列头盔，并在庭院上砌筑 22 名垂死战士的头像。内灵过世后，施吕特还接手了他承担的其他任务。这其中包括重新设计位于柏林的城市宫（见第 197 页，上图）。1698 年左右，选帝侯命施吕特承担宫殿的督造工作，随后委派其为工程主持人。当时施吕特还同时忙于监督军火库、铸造厂以及教区教堂的建造。

施吕特不仅负责建筑工程的设计和督造，还承担装饰和壁画设计工作。他熟悉维也纳、德累斯顿和斯德哥尔摩皇家宫殿的设计平面图，并在美泉宫的建造者约翰·伯恩哈德·菲舍尔·冯·埃拉赫 1704 年访问柏林期间获知了美泉宫的平面设计图。但这一设计对施吕特来说没有太大的参考价值，因为在柏林很难找到像维也纳宫殿现场那样特殊的丘陵地带。反而是这位维也纳建筑师从施吕特的想法中获得了一些灵感，其 1713 年在布拉格修造的克拉姆—加拉府邸中的转角亭阁即借用了施吕特在入口和窗户部位采用的连接风格。

施吕特与斯德哥尔摩也有过接触。1697 年，瑞典建筑师小尼科德穆斯·特辛开始修建位于斯德哥尔摩的皇家宫殿，他 1688 年在柏林之时曾与内灵讨论过军火库的设计。特辛十分欣赏贝尔尼尼所提出的卢浮宫设计方案，因而计划在宫殿东侧修建一座带平屋面和大型柱式的方形建筑。这意味着放弃巴洛克风格而选择更为庄严的古典主义。

关于特辛选用新颖而不同寻常风格的消息，显然传到了柏林，因为 1699 年选帝侯曾向瑞典宫廷征求关于建筑问题的建议。柏林宫东北面平屋面大楼与以大型柱式装饰的中央凸起立面显然是受了斯德哥尔摩建筑的影响。

施吕特随后在柏林所做的努力并不那么成功。宫殿工程的建造速度相当快。1705 年初，施吕特一度接手了位于波兹坦的城镇宫殿的督造工作，同时还在卡普特、格利尼克等地区修建夏宫和狩猎宫。柏林宫在修造过程中不断出现失误，而在其承担的其他任务中，譬如姆兹图姆的修建（自 1702 年起），施吕特犯了致命错误而导致相邻建筑损毁。1706 年，为防止整体垮塌，姆兹图姆被拆除。一年后，约翰·弗里德里希·艾奥桑德·冯·哥德接手了宫殿修造工程。1713 年国王死后，施吕特离开了柏林，到了圣彼得堡，效力于彼得大帝，一年后在圣彼得堡过世。柏林城市宫在第二次世界大战中被毁，1950 年其废墟被拆除。遗留下来的建筑雕塑现陈列于柏林各个博物馆内。

波兹坦与格奥尔格·文策斯劳斯·冯·克诺贝尔斯多夫的建筑

1664 年，拿骚·锡根的约翰·莫里茨亲王拜访大选帝侯腓特烈·威廉，提到波兹坦时曾这样说过，"这整个小岛一定会成为一个天堂"。四年之前腓特烈·威廉获封波兹坦镇和周围一些相邻乡村。他将波兹坦建造成了柏林之外的第二个皇家宫殿。正如作为基督徒的克罗科伯爵颇有见地的看法，波兹坦代表着普鲁士的精髓，都浓缩进了绘画作品和标志象征之中。"普鲁士准则"体现在其整齐划一之中，连华丽也是颇为收敛的华丽。巴博斯堡边界上位于施特恩（Stern）的庄严肃穆的狩猎宫即遵循了这一理念。这座狩猎宫是由"军士之王"腓特烈·威廉一世下令修造的，其子腓特烈二世（腓特烈大帝）喜好"腓特烈式"洛可可风格，而腓特烈一世则钟情布局统一的、带标准装饰风格的结构剖面。当时流行的一句谚语也许能恰当地诠释普鲁士巴洛克风格："作为普鲁士人相当荣幸，但却并非乐事。"

1664—1670 年大选帝侯着手兴建的第一座建筑就是波兹坦城市宫，其取代了原来建于其上的用于保护哈弗尔河上一座渡口的中世纪城堡及其附属建筑。在其去世前八年，约翰·格雷戈尔·梅姆哈尔特、米迦勒·马蒂亚斯·斯米兹以及内灵合作建成了这座宫殿。17 世纪 90 年代，大选帝侯之子选帝侯腓特烈三世（1701 年加冕称帝，即腓特烈国王一世）对这座宫殿加以改造，采用了包含三个立面的设计方案。

安德烈亚斯·施吕特
1号入口
柏林城市宫
始建于1698年，1950年被毁（左上图）

安德烈亚斯·施吕特
柏林城市宫楼梯大厅楼梯厅
始建于1698年，1950年被毁
（右上图）

格奥尔格·文策斯劳斯·冯·克诺贝尔斯多夫
波茨坦城市宫
始建于1664年
由约翰·阿诺德·内灵与其他建筑师自1680年开始扩建
由克诺贝尔斯多夫于1744—1752年间改建
毁于第二次世界大战（下图）

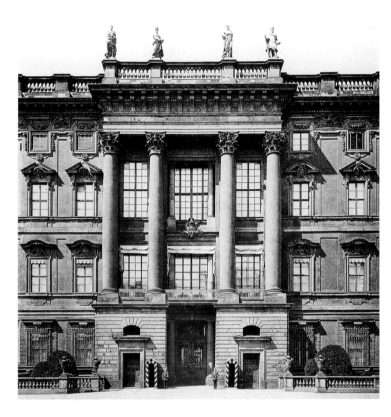

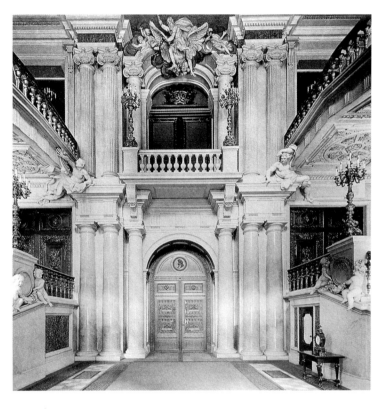

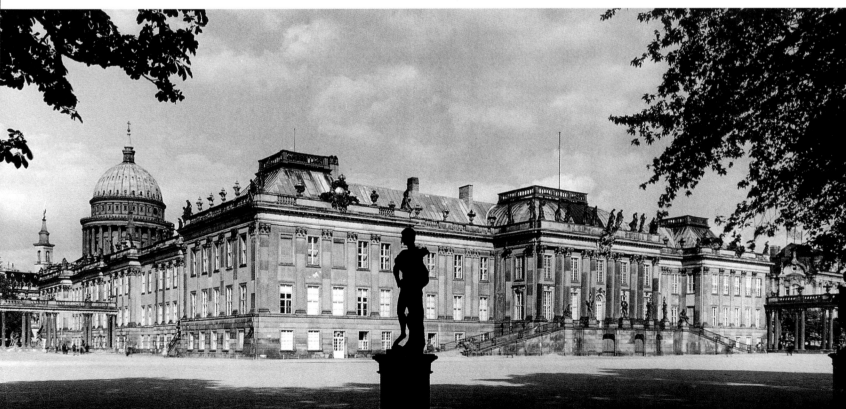

格奥尔格·文策斯劳斯·冯·克诺贝尔斯多夫
金色楼廊东翼，1740年后修建
柏林夏洛腾堡宫
第二次世界大战期间被毁后，于1961—1973年重建

格奥尔格·文策斯劳斯·冯·克诺贝尔斯多夫
柏林夏洛腾堡宫东翼
柏林，1740年

直到爱好哲学和音乐的普鲁士国王腓特烈二世继位后，波兹坦城市宫才得以重新修造（1744年与1752年）。腓特烈将这一工程委派给了格奥尔格·文策斯劳斯·冯·克诺贝尔斯多夫。尚在莱茵斯堡为王储之时，腓特烈就已经结识了克诺贝尔斯多夫，其继位前一直居住在他父亲腓特烈·威廉一世为他建造的莱茵斯堡宫中，莱茵斯堡宫修造在格里埃内里克湖旁的田园风光之中。1737年，王储命克诺贝尔斯多夫扩建宫殿，并且在继位后不久，这位新任国王便将这位建筑师派往德累斯顿和巴黎。克诺贝尔斯多夫归来之后，腓特烈二世命其担当王室宫殿和园林的督造人，并命其立即着手扩建位于柏林的小蒙比茹宫。

建造波兹坦城市宫（见第197页，下图）是腓特烈二世的主要规划之一。在克诺贝尔斯多夫的指导下，来自斯特拉斯堡的雕刻家约翰·米歇尔·霍本豪特和室内设计师兼装饰雕刻家约翰·奥古斯特·内

尔对房间进行了设计规划，完成的内部装饰此后被誉为腓特烈式洛可可风格的杰作。这座宫殿毁于第二次世界大战，其废墟于1959年被拆除。

1740年继位后不久，腓特烈二世就立即交给克诺贝尔斯多夫一项重大任务，命其开始一项新的建筑工程，即按要求在柏林菩提树下大街修建一座剧院。

剧院原拟用作君王圣堂，是君主王国地位的艺术象征——其中一处刻有"腓特烈阿波罗和缪斯（Federicus Apollini et Musis）"字样的铭文。从某种程度上来说，这座建筑的建筑结构，或者说是形象结构，即反映了这一主题。腓特烈要求将宫廷节日庆典与歌剧表演结合起来，如同几年前在德累斯顿茨温格宫举行的祭典仪式一样。阿波罗室作为休息室和餐厅。与之毗连的是剧院大厅和舞台，周围立有八根柯林斯式立柱。乐池可以上升至与舞台齐平，从而形成一个宽敞的舞厅。剧

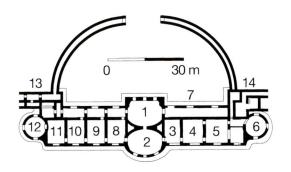

格奥尔格·文策斯劳斯·冯·克诺贝尔斯多夫
波兹坦，无忧宫（Sanssouci）
始建于 1745 年
平面图（左上图）和大理石厅外部（左下图）
1. 门厅
2. 大理石厅
3. 会客室／餐厅
4. 起居室
5. 睡房／书房
6. 藏书室
7. 小楼廊
8～12. 客房
13～14. 佣人房

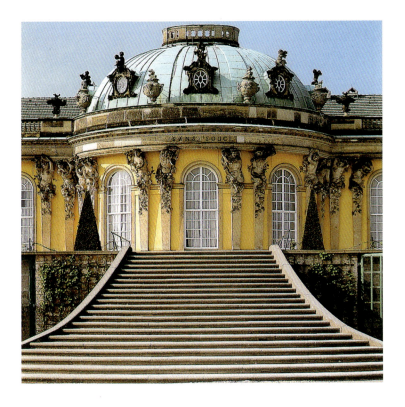

院外部呈现代法式风格，装饰寥寥无几。两段楼梯通向高耸的柱式门廊两侧，阿波罗室即由此进入。这一在德国当时的历史时期显得不同寻常的庄重风格源于英格兰的影响，特别是伊尼戈·琼斯、百灵顿伯爵和威廉·肯特所倡导的帕拉迪奥建筑形式。腓特烈二世及其工程的主持人对上述几位建筑师及作品显然并不陌生，来自英格兰的帕拉迪奥建筑形式似乎首先在德国站稳了脚跟。

柏林的夏洛腾堡宫是国王的居所和府邸。早在 1740 年，他就曾命克诺贝尔斯多夫为宫殿扩建一个新的翼角，并从西里西亚战争的战场上向工程主持人传信，命令其尽快完工。主体建筑旁增建了东翼（见第 198 页，右上图），在某种程度上与位于西翼的橘园宫相映衬。优雅的楼梯间将休息室与餐厅连接起来，据说这楼梯间为国王赢得了诸多称赞。与之相邻的金色楼廊（见第 198 页，左上图）呈现出一种时尚而又收敛的华丽，装点着岩状饰物、涡形装饰、花卉和舞动着的小天使像。金色楼廊是欧洲最为精致的洛可可式宴会厅之一。

众所周知的是，腓特烈向其建筑师授意的不仅仅是大致想法，而是有板有眼的详细规划。这种干涉常常导致他与克诺贝尔斯多夫之间的关系紧张，工程的进行也常常受到影响，因为克诺贝尔斯多夫不得不根据这位王室资助人的固执命令而做出改变和调整。他们就曾因无忧宫的规划产生严重分歧，甚至激烈争吵。1744 年，国王下令将波兹坦中心东面小山的南坡修造成梯台式，用来种植葡萄。一年之后，他决定修建一座夏宫（见右侧图及第 200—201 页图）。他希望无须攀登阶梯，即可从法式窗台直接步入梯形台。但克诺贝尔斯多夫期望将宫殿建造在低层地下室之上，而地下室又在梯形台前端之上。这样在园林中即可尽览整座宏伟壮丽的宫殿。国王自然不同意这一设计，今天我们也能明显发现这一决定确实错了，因为整座建筑完全变成了克诺贝尔斯多夫所担心的样子。

上层梯形台遗憾地遮挡了宫殿正立面。一年以后，即 1746 年，克诺贝尔斯多夫被宫廷解聘辞退。1753 年，克诺贝尔斯多夫过世，工程由来自阿姆斯特丹的约翰·鲍曼接手。从 1732 年起，鲍曼就一直居住在波兹坦，并曾在此设计了荷兰区。

尽管如此，克诺贝尔斯多夫无疑仍是宫殿内腓特烈式洛可可风格的缔造者。在他的督造之下，法式洛可可风格的普莱桑斯堡，这座坐落在自然风光之中的花园夏宫，呈现出一种新的特色，虽然我们不难发现他的想法经常被国王横加干涉，而不得不进行不断的修改。在这里看不到华丽元素的展示，宫内的房间也一间接着一间，好似没有尽头一般。这是一座具有私密感的建筑，是一处有着合适比例和精巧陈设的静修所。尤其令人惊叹的是克诺贝尔斯多夫所设计的狂欢雕像，展现出狂饮之后步履蹒跚但兴致高昂的模样。这些雕刻着森林之神和宁芙女神的雕像被砌筑成胸像柱，好似支撑着顶梁和毗邻的窗户一般。

腓特烈每年夏天都移居到无忧宫中，四十年均是如此。遗嘱中他命令将他葬在他的十一条爱犬旁边，"无需装饰和点缀……就安放在梯台顶上，沿梯形山攀登上来之后的右手边。" 腓特烈二世于 1786 年去世，但直到两百年后，他的遗骸才被迁回他在遗嘱中所要求的安葬地。

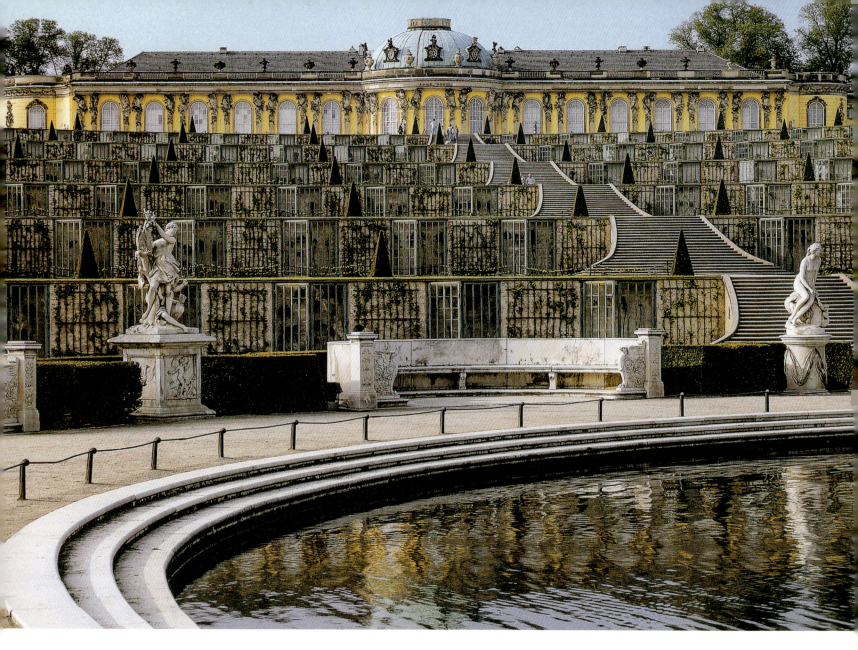

格奥尔格·文策斯劳斯·冯·克诺贝尔斯多夫
波兹坦无忧宫,始建于1745年,
带葡萄园的花园正面(上图),
平面图和截面(右图),1744—1745 年

波兹坦,无忧宫

1744 年,人造梯形台式的葡萄园建成,共有六个略呈弓形的梯形露台,台阶设在中央位置。腓特烈二世选择此地修建夏宫。尽管从现存的草图中也能看出腓特烈二世自己也参与了设计,但无忧宫及其宽大的花园主要是按照克诺贝尔斯多夫的设计而修造的。

工程开工后仅两年,在克诺贝尔斯多夫的指导下,内部装饰也随后开始了。大约一个世纪以后,路德维希·佩修斯和费迪南·冯·阿尼姆为宫殿修造了折翼。

无忧宫的标志显然是其椭圆形的中央区域,区域中矗立着宫殿的主建筑,其中包括用彩色大理石砌筑的圆顶大理石大厅。与之毗邻的是国王的起居室、音乐室和睡房 / 书房。雪松镶板和青铜饰品使得圆形藏书室看起来好似一颗珍贵的宝石。后方的庭院由柱廊环绕。

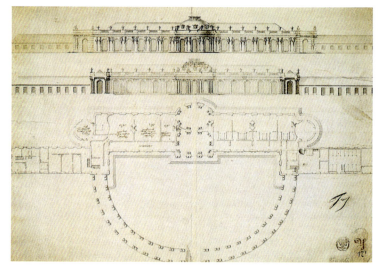

下一页:
格奥尔格·文策斯劳斯·冯·克诺贝尔斯多夫
波兹坦无忧宫门厅,波兹坦,始建于 1745 年

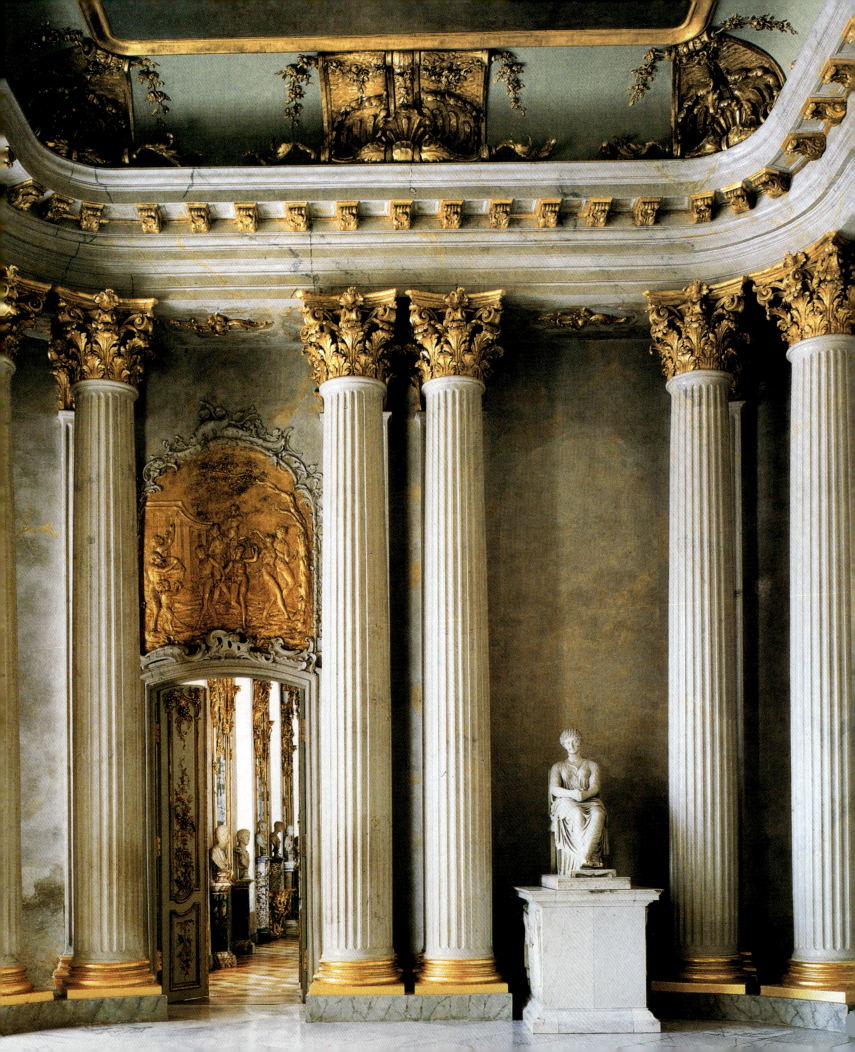

约翰·乔治·施特克
德累斯顿哥洛莎花园宫，
德累斯顿，1687—1783 年

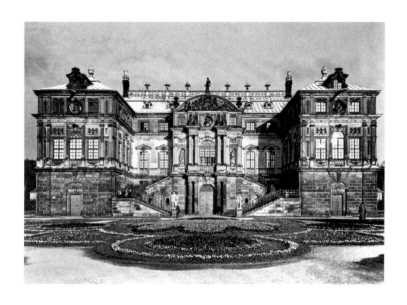

萨克森的巴洛克建筑

1718 年，作家约翰·米歇尔·冯·勒恩在德累斯顿观光旅行期间，充满热情地写道："德累斯顿市好似一座大型游乐宫殿，所到之处皆是令人赏心悦目的建筑艺术作品，它们互相融汇，但又各有特色。刚刚来到这里的人要想把城市中所有的精致与华美之处看个究竟，必须花上几个月的时间。"

此时是奥古斯都时期，当时的德累斯顿被视为德国城市之最。并不仅仅是因为它的宫殿和教堂，也因为其不同寻常的、丰富的艺术藏品。考古学家温克尔曼对其古典文物藏品赞赏有加，这些藏品被视为阿尔卑斯山北部同类藏品中最了不起的收藏。诗人歌德将 1722 年发现的内藏 284 幅绘画作品的画廊称为"圣地"。

腓特烈·奥古斯都一世（强力王奥古斯都）（1670—1733 年）和其子腓特烈·奥古斯都二世（1696—1763 年）将德累斯顿和萨克森改造成了宏伟的巴洛克宝藏库。后者是一位狂热的艺术爱好者，他将自己的政务丢给布吕尔伯爵——大臣海因里希，一心追求艺术。伟大的文学评论家赫德认为，论及艺术藏品之华丽和丰富，在德国没有任何地方能与萨克森相媲美。另外，论及当时德国的音乐中心，萨克森也占据一席之地。在莱比锡，圣托马斯教堂的唱诗班指挥约翰·塞巴斯蒂安·巴赫正创作他的新曲目，并将其送至弗赖贝格·格特弗里德·西尔伯曼的风琴工作室中，该工作室在整个欧洲都十分有名。

普鲁士吞并奥地利的西里西亚之后，萨克森的文化繁荣画下了句号。十六年后，七年战争爆发（1756—1763 年），整个国家成为废墟。战争所造成的损毁估计超过三千万泰勒，并且需花上二十多年的时间才能重建这个国家。

早在强力王奥古斯都掌权之前，萨克森在三十年战争后不久就已经开始繁荣起来，当时选帝侯约翰·乔治二世曾委派建筑师沃尔夫·卡斯帕·冯·克伦格尔（1630—1691 年）担任萨克森省的首席建筑师。克伦格尔曾深入研究过意大利建筑。1661 年，他被派往莫里茨堡参与 16 世纪承城堡的修造，莫里茨堡位于德累斯顿西北部九公里处。这座城堡以莫里斯公爵的名字命名，是萨克森文艺复兴时期最为精美的建筑之一。克伦格尔负责礼拜堂的修建，他设计了高高的拱窗结构，将礼拜堂和之前的建筑连接起来。礼拜堂内部设有弧形楼廊，这一结构此后也用在他于同时期（1664—1667 年）修建的德累斯顿剧院之中。这座建筑的样貌仅出现于一幅版画之中，因为其存在的时间很短。

奥古斯都时期另一位重要的建筑师是约翰·乔治·施特克（1640—1695 年）。1678 年，施特克应选帝侯约翰·乔治三世（"土耳其征服者"）之命在位于德累斯顿的哥洛莎花园中修造一座宫殿（见左图）。花园为法式风格，由约翰·弗里德里希·卡歇尔应选帝侯约翰·乔治二世之命于两年前修造的。其蓝本当然是凡尔赛宫，从横贯宫殿的笔直大街中即可看出。施特克采用了 H 形平面图，修造了一座两层半的宫殿。在 H 形结构所留出的空间中修造了两段式楼梯，楼梯通往华丽的门道，门道两侧是建在第二层之上的立柱，进入门道便是大厅。可能是受了克伦格尔某一建筑想法的启发，选帝侯自己绘制了宫殿的建筑方案。施特克在执行这一方案时，很有意思地将意大利夏宫风格与法式城镇宫殿风格结合了起来。建筑的中央部分与阶梯的布置令人联想到意大利式乡村别墅，但窗框与建筑装饰又紧承法式宫殿的装饰风格。这座宫殿成了萨克森地区巴洛克建筑的典范。

1680 年，三位重要人物来到了德累斯顿。他们是来自乌尔姆的马库斯·康拉德·迪策，此前曾在意大利长期居住的巴尔塔扎·佩莫瑟和来自西伐利亚的马蒂亚斯·达尼埃尔·波贝曼。但直至萨克森选帝侯腓特烈·奥古斯都一世于 1694 年成功称帝后，这几位建筑师才得以发挥才能。三年之后，奥古斯都一世又获得了波兰王位，被称为波兰国王奥古斯都二世。"双冕国王"命令雕刻家兼建筑师迪策设计一座新王宫。他要求在位于旧城堡和城堡外庭之间的竞赛场上修造一所橘园，并亲自绘制了草图。迪策设计的是一座马蹄形的建筑，此后的建筑群——茨温格宫（见第 203—205 页图）即是在这一建筑的基础上扩建起来的。中央亭阁打算按照迪策于 1692 年提出的宫殿"绿色"入口设计来建造。

马蒂亚斯·达尼埃尔·波贝曼
德累斯顿茨温格宫楼廊和堡垒亭阁
德累斯顿，1697—1716 年

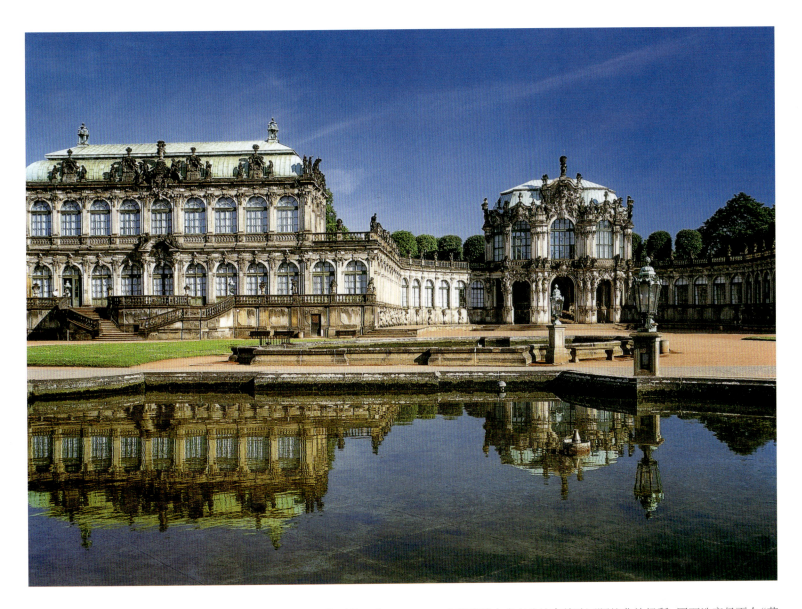

　　1704 年，迪策因事故身亡。选帝侯派波贝曼和佩莫瑟接手其工作。1709 年，波贝曼开始绘制整体平面图。1716 年，橘园内的多个单层楼廊建筑形成了一个 Ω 形平面图，沿弧形楼廊中间的阶梯之上另建了一座围壁亭阁（Wallpavillon）。两年之后，这位王室雇主想出了一个总计划。他可能回想起了 1709 年丹麦国王的到访，当时他曾令人修建一个带拱廊的木质圆形露天剧场，以举行接待典礼。也许他还想到了将于 1719 年为其继承人腓特烈·奥古斯都和哈布斯堡（Habsburg）的女大公玛丽亚·约瑟法举办的结婚典礼。因此，他打算修造一个宽敞而不同寻常的庆典场地，与宫殿建筑无任何直接连接。

　　宫廷建筑本身在此处有单独区隔的典礼场所。因而选帝侯下令"茨温格宫花园建筑"应当"根据经批准的平面图修造成一座专门建筑……无需与宫殿对称排列"。波贝曼显然完全理解并遵守了选帝侯的命令，也照样联想起丹麦国王到访时修造的圆形露天剧场结构。他呈交了一份简单但极有灵感的平面图，这一平面图中包含了一组新建筑，是现有建筑的镜像。纵轴穿过围壁亭阁，而横轴穿过钟琴亭阁。中轴以王冠门为标志，王冠门的修造工作始于 1713 年。茨温格宫于 1728 年建成。易北河岸边的尾端由不是那么结实的"暂时性"木制楼廊构成，直到 1847—1854 年才由格特弗里德·森珀替换成永久性楼廊。

马蒂亚斯·达尼埃尔·波贝曼
德累斯顿茨温格宫
堡垒亭阁上的装饰
茨温格宫，德累斯顿，1697—1716 年

马蒂亚斯·达尼埃尔·波贝曼
德累斯顿茨温格宫
皇冠塔局部图细节
茨温格宫，德累斯顿，1697—1716 年

下一页：
马蒂亚斯·达尼埃尔·波贝曼
德累斯顿茨温格宫，
德累斯顿，1697—1716 年

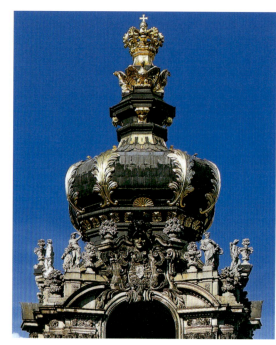

茨温格宫，德累斯顿，整体平面图
1. 皇冠塔
2. 堡垒亭阁
3. 钟琴亭阁
4. 带喷泉的水道口
5. 宫廷庆典场所
6. 数学和物理沙龙（大厅）
7. 艺廊
8. 历史博物馆
9. 瓷器博物馆

德累斯顿的茨温格宫很好地体现了巴洛克宫殿中常常出现的即兴创作、如临时搭建的舞台布景般的特征。对于亲王和国王们来说，从建筑设计到建筑落成的时间如此漫长，以至于他们急不可耐地命令建筑仓促落成，抑或冲动地对计划不断加以修改。德国文化史学家里夏德·阿勒温曾恰如其分地将巴洛克时期称为"急不可耐的文化"的反映。

茨温格宫是设计用于接待和宫廷庆典的场所。波贝曼之所以采用 Ω 形，想必是受了法式宫殿建筑的启发。1670—1672 年建于凡尔赛宫的特里阿侬瓷宫可能是这一建筑的蓝本；特里阿侬瓷宫数年后被拆，由大特里阿侬宫取而代之。意大利式花园建筑可能是这一设计的另一灵感来源。茨温格宫内的雕塑和建筑相当协调一致，均适合盛况和庆典氛围。围壁亭阁是由巴尔塔扎·佩莫瑟设计的，寓意为向选帝侯之荣誉致敬。

1720—1723 年，波贝曼开始修造另一工程，即位于易北河旁的皮尔尼兹宫，其设计理念及其地形均与茨温格宫相类似。原址上所建府邸的主人女伯爵科泽尔在宫廷失宠，于是选帝侯下令在此处修建夏宫。波贝曼设计了"水上宫殿"，立面沿易北河岸伸展开来，屋顶呈弧形，是当时流行的中国艺术风格（见第 206 页，上图）。四年之后，他又修建了与水上宫殿比肩的山区宫殿。这两座建筑勾勒出一片庭院区域，一座休闲花园坐落其中。

佩莫瑟并未参与其设计，他更钟情于法式建筑更为庄重的线条，并设法使墙面连接清晰可见。佩莫瑟所受的影响可能来源他的同行扎哈里亚斯·隆格卢内，一位来自巴黎的建筑师和画家。自 1715 年起，隆格卢内曾与波贝曼合作，其明显喜好更为庄严的法式风格。

1723 年，皮尔尼兹宫刚刚落成之后，波贝曼被召往莫里茨堡，与隆格卢内一道重修位于此处的府邸，将其由文艺复兴风格改为巴洛克风格（见第 206 页，下图）。外墙被拆除，另修了一座祭典大厅，与克伦格尔修建的雄伟的礼拜堂相呼应。为保证比例和谐，建筑师扩建了三座圆塔。萨克森巴洛克风格常用的赭色和白色将四座宫殿大厅和两百多间房间装点得富丽堂皇。1730 年，在法式园林周围修建了一个大型湖泊，此后此处常用于表演模拟海战。其附近坐落着法桑南斯洛斯凯纳（小雉堡），一座由 J. D. 沙德和戈特利布·豪普特曼于 1770—1782 年建造的洛可可式建筑。

萨克森最为重要的教会建筑之一是位于德累斯顿的圣母教堂（见第 207 页图），由格奥尔格·巴赫尔建造。巴赫尔是一位来自德累斯顿南部菲尔斯滕瓦尔德的木匠，或者说至少这座德累斯顿建筑的督造者——瓦克巴特伯爵是这样形容他的。1705 年，巴赫尔升职为城市木匠长，1722 年他受命修建一座新教建筑时，被授权为建筑总管。

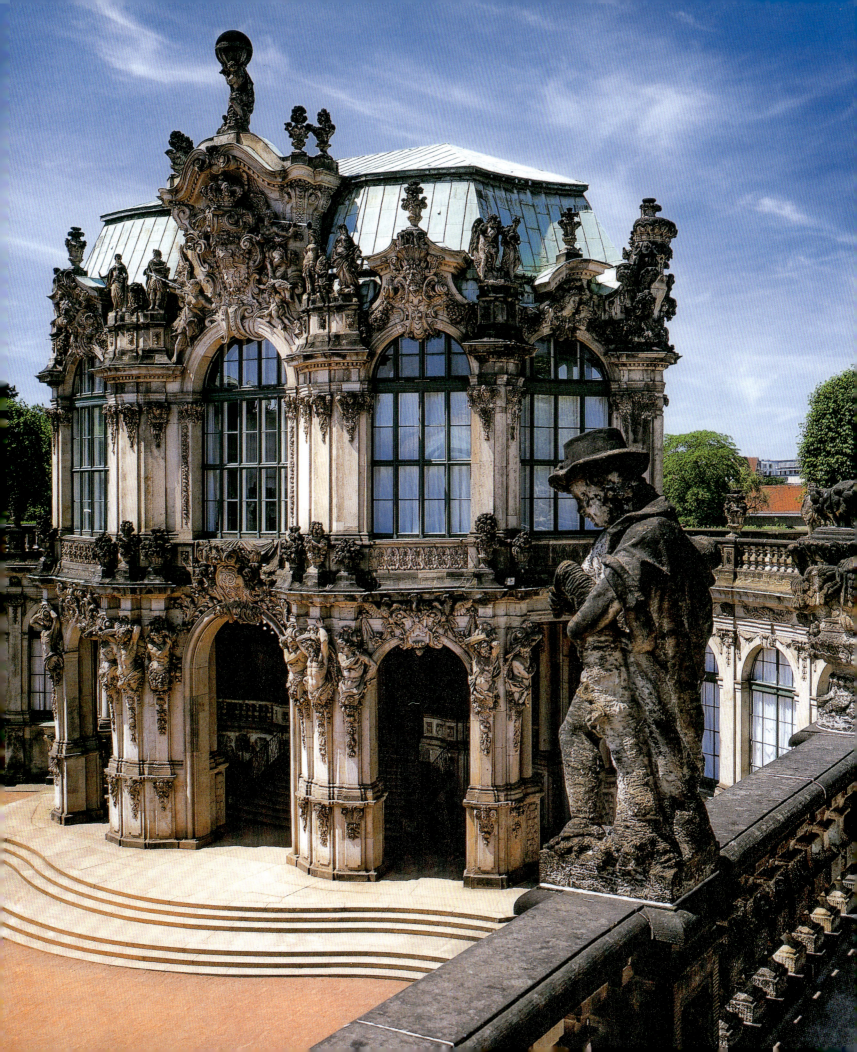

马蒂亚斯·达尼埃尔·波贝曼
皮尔尼兹宫，1720—1723 年（上图）

马蒂亚斯·达尼埃尔·波贝曼
莫里茨堡宫，1723 年（下图）

巴赫尔设计了一份方形平面图，并有三个雄伟的立面图，以及四座呈对角线分布的带楼廊阶梯的塔楼，整座建筑之上是一个高高的穹顶。这一平面设计图参考的蓝本是乔瓦尼·安东尼奥·维斯卡尔迪于 1700 年开始建造的位于弗赖施塔特（属上普法尔茨行政区辖区）的玛丽亚希法教堂。但新教建筑中心平面图这一理念很可能取自更为接近的蓝本，即巴赫尔家乡埃尔斯山卡尔斯费尔德的 H. G. 罗特教堂

（1684—1688 年）。巴赫尔将高坛略略升高，并沿高坛前扶垛安设了两段弧形楼梯，以消除标高差。几年前（1719—1721 年）在修建位于拉施塔特的宫殿礼拜堂时，类似的方法也用于处理中央区域与高坛之间的标高差。八根细长的、互相分离的立柱使得祭典大厅看起来仿佛露天场所一般。在巴赫和亨德尔作品的影响下，教堂音乐扮演着日益重要的角色，这或多或少地也影响了平面图的设计。风琴塔（风琴是由弗莱贝格的格特弗里德·西尔伯曼发明的）设于祭坛之上的显著位置。唱诗班席位分列在侧面，高于祭坛水平面。教堂内共有五座楼廊，座位总数达 5000 个。

其上冠有灯笼式天窗的巨大穹顶被德累斯顿的人们称为"石钟"，在 1738 年巴赫尔去世之后方由约翰·格奥尔格·施密德建成。现场督造人约翰·克里斯托夫·克内费尔与巴赫尔在细节设计上存在许多分歧，并且克内费尔还推迟了穹顶的完工，因他声称无法相信一个"木匠"能解决这其中涉及的复杂技术问题。然而，这座建筑却在七年战争期间普鲁士人的炮轰下存活了下来，1945 年的地毯式轰炸也没能使它倒下，最后这座已被烧焦的砂岩建筑又遭炮击，两天后方倒塌。直到如今，这座建筑的废墟仍被视为反战纪念碑。2006 年，整座城市为其举行了 800 周年庆祝活动，并决定重修这座教堂。

1719 年，信奉新教的萨克森地区的统治者腓特烈·奥古斯都二世为了继承波兰王位，改信了天主教。身为新教选帝侯和天主教国王，腓特烈·奥古斯都二世在德累斯顿修建了一所天主教堂，以证明其对这两重宗教信仰的忠诚。这就是位于奥古斯都桥桥头的大教堂，或称宫廷教堂。不久前曾参与设计圣彼得堡某些部分的罗马人加埃塔诺·基亚韦里受命设计这一与新教圣母教堂比肩的建筑。工程于 1738 年动工。十年之后，画家卡纳莱托恰好来到此地，将易北河堤坝、大教堂及其尚未建成的塔楼、奥古斯都桥、圣母教堂气势宏伟的穹顶（见第 207 页，左侧图）收入其独一无二的画作之中。

这座德累斯顿"最后的巴洛克建筑"于 1755 年落成。基亚韦里在圣彼得堡和华沙工作期间已经熟悉了北方教堂建筑。因此整座建筑突出了西塔楼，以金银丝装饰而成，颇似哥特式建筑外貌。自易北河和奥古斯都桥远眺，这座塔楼正位于自宫殿塔楼和茨温格宫延伸出的线条的交汇处，从而形成了一个枢轴点，整座城市的建筑由此延展开来。面向城市的教堂中殿是一座长方形建筑，东西截面上的末端呈半圆形。中殿以栏杆装饰，柱基上饰有栩栩如生的圣人小雕像，是由洛伦佐·马蒂耶利雕刻的。

格奥尔格·巴赫尔
德累斯顿圣母教堂，德累斯顿，1722—1738 年
详图，摘自卡纳莱托画作的局部图（左上图）

卡纳莱托
德累斯顿及其圣母教堂和大教堂入画的德累斯顿风光全景图，1748 年
德累斯顿国家艺术博物馆，德累斯顿（左下图）

格奥尔格·巴赫尔
德累斯顿圣母教堂平面图（右上图）及其内部内景（右下图）
德累斯顿，1722—1738 年
毁于第二次世界大战之前

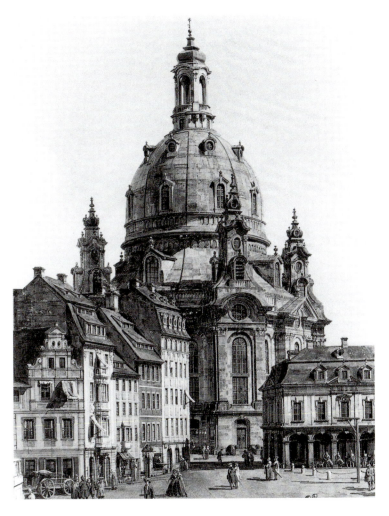

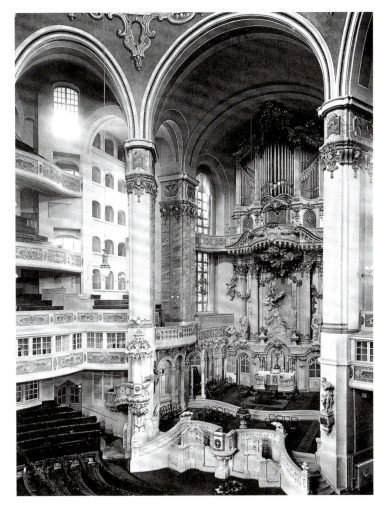

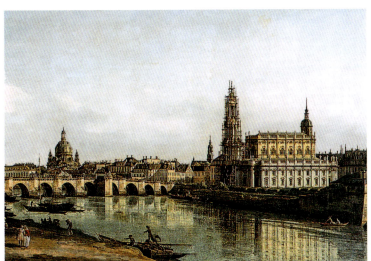

207

巴洛克风格砖木建筑

即使在加洛林王朝时期，石料建造的教堂在阿尔卑斯北部及东北部也很罕见。教堂大多为木质建筑。但木质教堂并非都是砖木结构。欧洲的砖木型教堂分布在荷兰、德国北部及东部直至普鲁士东部（现在的波兰东北部和俄罗斯飞地加里宁格勒）一带。诺曼底和英格兰南部也零星分布着一些砖木教堂。砖木结构并非为巴洛克建筑所特有，但却是巴洛克文化的一个新视角。

要想知道为什么黑森地区的砖木教堂特别密集，应该结合宗教改革加以考察。宗教改革是由黑森的"宽厚者"菲利普伯爵于1526年经由洪堡会议引入黑森的。之前黑森各下辖区没有自己教堂建筑，其居民必须长途跋涉至母教会，现在他们获准建立自己的教堂或礼拜堂。由于是村民集会自行筹资兴建的，所建的小教堂和小礼拜堂都简单朴素——通常受当地民宅建筑风格，如砖木结构的影响。

17世纪和18世纪期间，法国宗教难民的到来使得黑森的砖木结构愈见增多。因此，黑森特别是福格尔斯贝格山地区的砖木结构教堂发展成了文化景观，并在巴洛克时期尤为兴盛。超过十分之一的黑森乡村教堂主要或完全为砖木结构。

前巴洛克或早期巴洛克时期（约1500—1670年）的砖木教堂通常为倾斜比例，上层楼面通常用作日常用途，如在瓦根富尔特地区教堂将其用作水果储藏。东端通常呈直线，直到18世纪才转变为多边形。此后一段时期通常采用立柱和木架砖壁混用的建筑型式。直到1700年左右，真正华丽的砖木结构教堂才出现，到今天仍为当地风光增添不少风韵。这些宏伟的建筑带有高高的中殿，最西端是大量的屋脊小塔。东端此后多为多边形，以强调建筑的礼拜用途。外墙分为两至三个截面，以减少高高的屋顶所带来的横向推力。为了赋予墙壁结构所需的力度变化和强度，在墙角、首柱或立柱处以撑臂加固。在德拉门、

砖木建筑构件
1. 底系定板/地面板
2. 托梁/地板
3. 砖壁木架
4. 托架
5. 格栅
6. 撑臂
7. 撑臂
8. 立柱
9. 过梁/挺杆
10. 窗

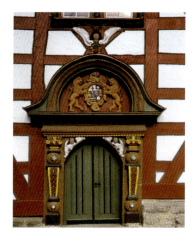

砖木结构教堂的门道，砖木结构教堂，比斯菲尔德（黑森），1699—1700年

塞洛德（Sellnrod）、斯顿珀坦罗德以及布罗恩格沙因等地的教堂即是这种结构。

建于1696—1697年的斯顿珀坦罗德的砖木结构教堂（见下图）是福格尔斯贝格山地区同类教堂中最大的一座。其墙壁结构十分复杂。高窗之间的表面过宽时，窗户过梁之上则另外装上挺杆。角柱、撑臂和立柱将墙壁表面变成了密集的木结构网络。窗户之上的屋顶和拱顶横向推力最强。

因此，拱顶的起点——顶壁板和屋顶上部起点之间的区域由横梁区分成各个小块。所以"主支撑结构"中的许多撑臂和角撑保证了墙壁上部必须具有的刚度。

黑森的巴洛克式砖木教堂的还有一些其他特征，如装饰华丽的门框以及内部的雕刻柱。

右图：
砖木结构教堂，
斯顿珀坦罗德（黑森），1696—1697年
砖木结构图示

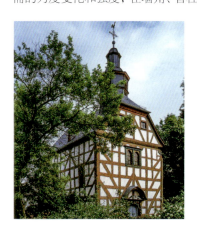
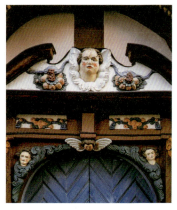
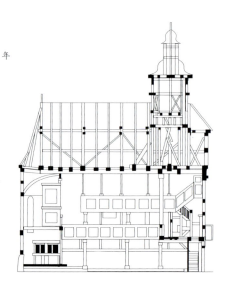

左图（从左至右）：
砖木结构教堂，斯顿珀坦罗德（黑森），
1696—1697年

砖木结构教堂的门道局部图细节，
砖木结构教堂，
斯顿珀坦罗德（黑森）

砖木结构房屋的门道,泽尔恩·罗特

阿勒曼尼砖木形状也用在巴洛克建筑中
1. 圣安德鲁十字
2. "斯瓦比亚辅助支撑结构"
3. 早期"主支撑结构"
4. "主支撑结构"
5. 次主支撑结构"

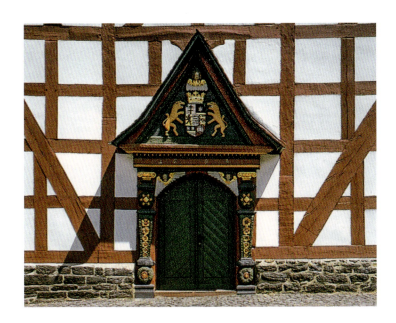

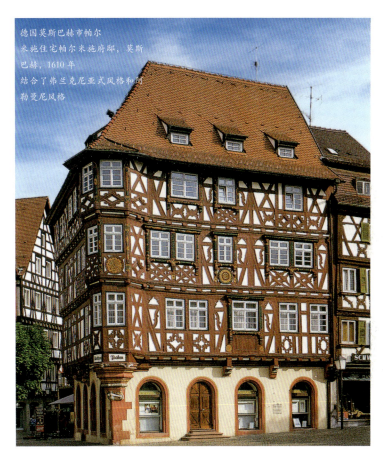

德国莫斯巴赫市帕尔
米施住宅帕尔米施府邸,莫斯巴赫,1610年
结合了弗兰克尼亚式风格和阿勒曼尼风格

斯顿珀坦罗德和比斯菲尔德(见第208页,上图)的门道特别引人注目。在18世纪上半期的霍恩罗特,人们将带艺术装饰的圣坛和长凳与立柱相连,立柱上饰以华丽的叶形装饰和涡型装饰。直至17和18世纪,德国西南部的"砖木"巴洛克建筑仍旧使用阿勒曼尼砖木结构,并参考弗兰克尼亚式的装饰风格。奥登林山风景如画的莫斯巴赫小镇是巴洛克木结构建筑的珍贵藏品。特别值得一看的是集市广场四周建于16世纪至18世纪期间的民居(见右中图),带有建于石质底座之上的砖木结构。阿勒曼尼风格(如"主支撑结构"和圣安得鲁十字)与弗兰克尼亚式装饰风格(如弧形撑臂和十字形结构)和谐地融汇在一起。阳台和窗户带有雕饰框和托臂,并且许多木质结构满布各式各样的玫瑰花形装饰和叶形装饰。在辛德芬根古城,不难找到砖木结构从其起源到巴洛克时期的文化历史。显然,带华丽装饰的砖木结构房屋应当说属于文艺复兴时代而非巴洛克时代。在符腾堡,巴洛克式砖木建筑在结构上更注重的是对称性,而非亲王乐宫上装饰华丽的石雕作品。其原因在于,住在砖木结构房屋中的是中产阶级,他们对公爵周围变化无常的圈子中的奢华活动表示怀疑,也不感兴趣。对于中产阶级家庭来说,即使点一根蜡烛都被视为奢侈,而对于公爵来说,一次宴会就要点上成千上万支蜡烛,这简直微不足道。相比之下,中产阶级的朴素和虔诚还体现在其住宅以及公共建筑的审美风格上。这一收敛的风格在符腾堡的新教地区体现得尤为明显。在天主教地区,弗兰克尼亚式装饰风格通常将木结构装饰得轻柔明快,特别是17世纪和18世纪期间富裕家庭的住宅,例如海伦贝格附近阿尔廷根的"斯韦德宅"(见右下图)。

"斯韦德宅",阿尔廷根,海伦贝格附近,17世纪

马克西米利安·冯·韦尔施和
巴尔塔扎·诺伊曼等其他建筑师
布鲁赫萨尔宫花园正面，始建于1720年

巴尔塔扎·诺伊曼
布鲁赫萨尔宫楼梯大厅楼梯厅，布鲁赫
萨尔宫

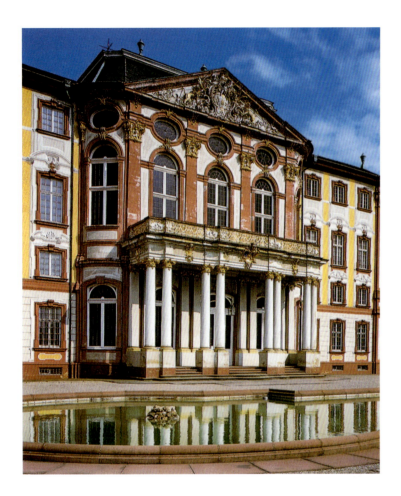

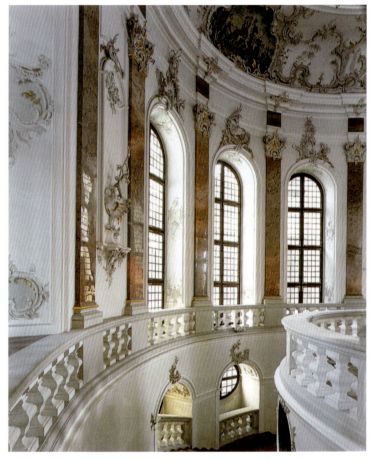

弗兰克尼亚州的宫殿与教堂

弗兰克尼亚的巴洛克建筑与一座城市和一位大师有着特别的联系，那就是维尔茨堡市和巴尔塔扎·诺伊曼（1687—1753年）。尽管这样说对德国南部这一地区各式各样的巴洛克艺术来说并不公平，但这确实突出了德国巴洛克建筑独特的一面。诺伊曼是非常幸运的，因为他生在当时著名的"舍恩博恩时代"。18世纪和19世纪的弗兰克尼亚州因其宏伟的建筑设计和灿烂的艺术生活而著称，弗兰克尼亚和莱茵兰地区那些来自舍恩博恩家族的统治者们均热衷于资助建筑的兴修，并且毫不吝于雇佣像约翰·丁岑霍费尔和约翰·卢卡斯·冯·希尔德布兰特这样的著名建筑师。

这一家族的领袖是选帝侯洛塔尔·弗伦茨·冯·舍恩博恩（1655—1729年），他还同时担任美因兹大主教、帝国总理和班贝格亲王主教等职。其侄子约翰·菲利普·弗伦茨·冯·舍恩博恩（1673—1724年）是维尔茨堡的亲王主教，也是诺伊曼的雇主。

约翰·菲利普·弗伦茨·冯·舍恩博恩的侄子，弗里德里希·卡尔（1674—1746年）是维也纳的帝国副总理，并从1729年起担任维尔茨堡和班贝格的亲王主教。他们正如当时的人们所形容的——"疯狂地迷上了建筑"。洛塔尔·弗伦茨聘请马克西米利安·冯·韦尔施（1671—1745年）为工程总监，另外还聘请了约翰·丁岑霍费尔。选帝侯还聘请了维也纳的希尔德布兰特担任其客座建筑师，希尔德布兰特是选帝侯的侄子卡尔向其特别推荐的。

雇主与建筑师之间特别的关系对于解释诺伊曼在维尔茨堡中的活动是至关重要的。1719年受命修建维尔茨堡主教宫时，诺伊曼刚从土耳其战争归来，曾是一名中尉。诺伊曼当时才32岁并有机会与著名的建筑师一起工作，如马克西米利安·冯·韦尔施，约翰·丁岑霍费尔，希尔德布兰特，以及法国人加布里尔·杰曼·博弗朗和罗贝尔·德·孔泰。

工程于1720年开工。1722年，诺伊曼与韦尔施和希尔德布兰特一起参与了大教堂中舍恩博恩礼拜堂的规划，并且直至1736年，他一直

马克西米利安·冯·韦尔施,约翰·卢卡斯·冯·希尔德布兰特和
巴尔塔扎·诺伊曼等其他建筑师
维尔茨堡亲王主教宫入口立面
维尔茨堡,1720—1744 年

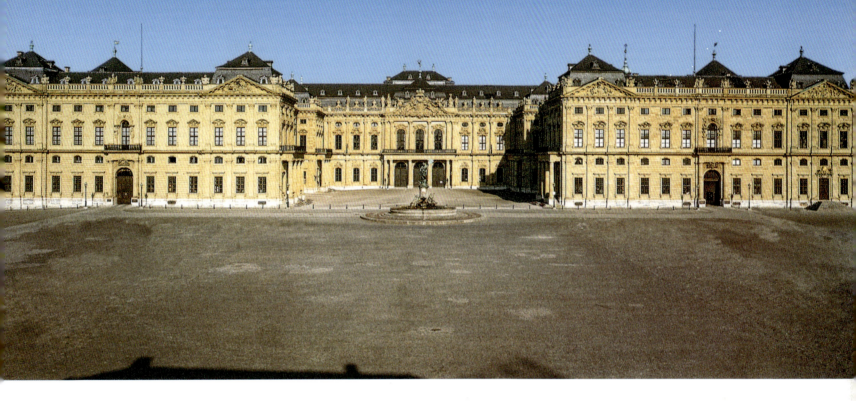

负责监造这一建筑工程。1723 年,他前往巴黎,与博弗朗和德·孔泰讨论宫殿修建计划。讨论的内容均记载在诺伊曼写给亲王主教的信中。

德·孔泰严厉批判了维尔茨堡主教宫空间布局,从而出现了两种完全不同的建筑方案。诺伊曼认为四方形的内部庭院是"建筑连接的一种手段",而德·孔泰则认为这是建筑空间的浪费。诺伊曼意见坚定,辩称其方案是以"原理图"为出发点,由外至内,从而建造和谐的、成比例的立面。德·孔泰则计划从内至外修建,从而实现宫殿的祭典功用。因此他抱怨缺少一座中央宫殿礼拜堂,并且建议将其中一间楼梯大厅楼梯厅改建成教堂,教堂距离宫殿中心不应过远。才思敏捷的诺伊曼立即以凡尔赛宫为例进行还击,凡尔赛宫中的宫殿礼拜堂离宫殿中心就有一段距离。

一年以后,即 1724 年,亲王主教去世。主教克里斯托夫·弗伦茨·冯·胡藤接任后,主教宫工程一度停工。此后几年诺伊曼继续修建舍恩博恩礼拜堂。此后不久,即 1727 年,诺伊曼应施派尔亲王主教维尔茨堡已故亲王主教的兄弟——红衣主教达米安·胡戈·冯·舍恩博恩之命来到布鲁赫萨尔,修造位于此处的宫殿。布鲁赫萨尔宫已经于 1720 年开始动工修建,最初采用的是韦尔施的设计方案,由诺伊曼的学徒约翰·达尼埃尔·塞茨现场监造。这一工作此后由来自拉施塔特的米歇尔·路德维希·罗勒接手,但不久之后罗勒与亲王主教之间发生了争吵。此后几年,雇主与这位建筑师之间的争吵愈演愈烈,以至于考虑免去诺伊曼的职务。但诺伊曼呈交了新的方案,新方案中包括此后 1731 年由约翰·格奥尔格·施塔尔按其设计修造的著名的两段式弧形楼梯。楼梯从四方形前厅延伸至主厅,形成一个圆形空间,其上是宽大的穹顶。这一结构十分引人注目,也正是这一结构形成了宫殿的框架(见第 210 页,右图)。

新任亲王主教入主维尔茨堡仅至 1729 年。继任的是弗里德里希·卡尔·冯·舍恩博恩,其就任后即下令立即继续修造主教宫。1737 年,工程进展十分顺利,已经开始修造楼梯大厅楼梯厅。1742 年拱顶已经搭建完毕。同年帝国大厅的大拱顶和白屋(White Room)建成,1744 年,自首次动工之日起 25 年之后,整座建筑的穹架搭建完毕。

1806 年 10 月 2 日,拿破仑在这座宫殿前签署向普鲁士的宣战书时,他的将军们想必会注意到他此刻正站在"欧洲最大的牧师住宅草坪"之上。

这座大型建筑的前方是一片长 180 码、宽 100 码的宽阔区域,再加上这宏伟的宫殿,意在向欧洲的统治者们表明,舍恩博恩家族的宫殿也能与作为法国王权和哈布斯堡王朝中心的凡尔赛宫、美泉宫平起平坐。这座建筑的主立面两侧带有侧翼,每个侧翼内均有两个庭院,以突出占主导地位的中央凸起立面。站在远处更容易看出其结构规划。自广场的远侧端观看,侧翼的立面和中心立面好似在同一平面上,给人一种只有一面长长的宫殿立面的感觉。但之后发现立面好似在移动:带柱式门廊的凸起的中央截面看起来在往后退去,虽然其仍占据着主导地位。两侧的侧翼展开,宫殿中央显得很深。天主教堂的中央集权和统治者的地位都很好地体现在这个具有动态感的建筑布局中了。

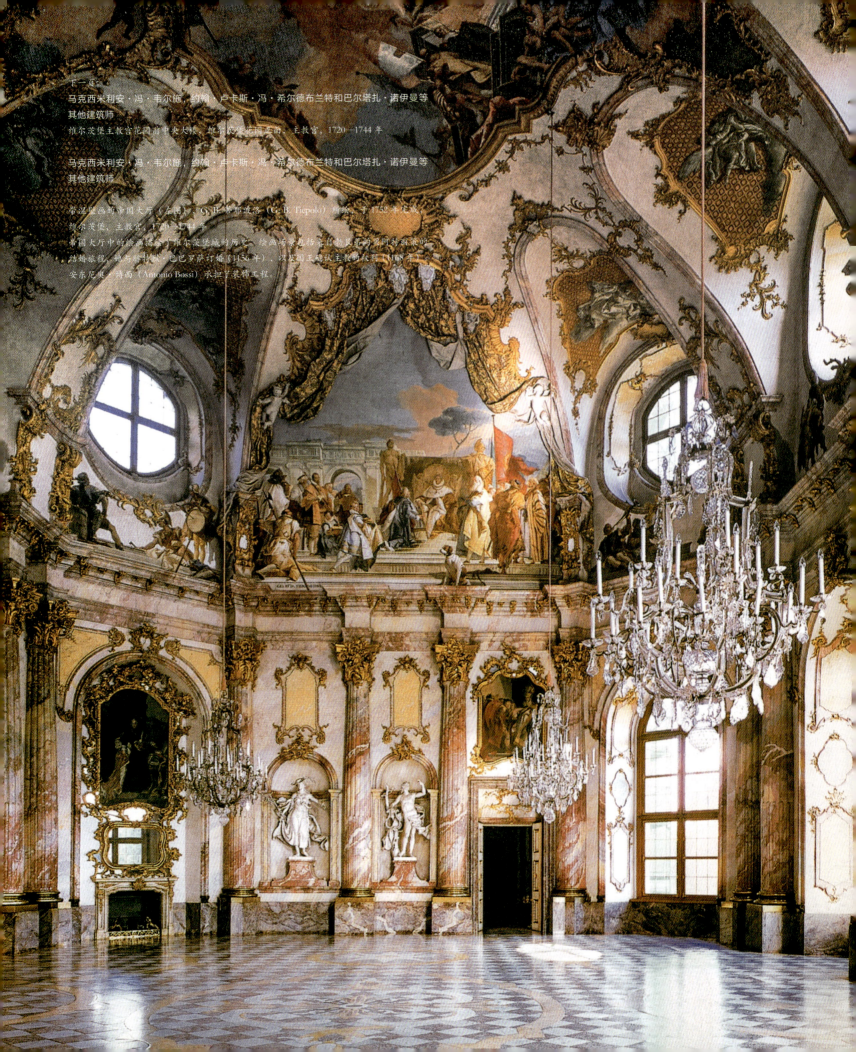

下一页
马克西米利安·冯·韦尔施,约翰·卢卡斯·冯·希尔德布兰特和巴尔塔扎·诺伊曼等其他建筑师
维尔茨堡主教宫花园前中央大楼,维尔茨堡宫花园立面,主教宫,1720—1744年

马克西米利安·冯·韦尔施,约翰·卢卡斯·冯·希尔德布兰特和巴尔塔扎·诺伊曼等其他建筑师
蒂波罗画的帝国大厅(左图),G.B.蒂耶波洛(G. B. Tiepolo)所绘,于1752年完成
维尔茨堡,主教宫,1720—1744年
帝国大厅中的绘画描绘了维尔茨堡城的历史,绘画场景是将富有物具有的那种深棕的结婚旅程,他与腓特烈·巴巴罗萨订婚(1156年),波兰国王确认主教的权利(1168年)。
安东尼奥·博西(Antonio Bossi)承担了装饰工程。

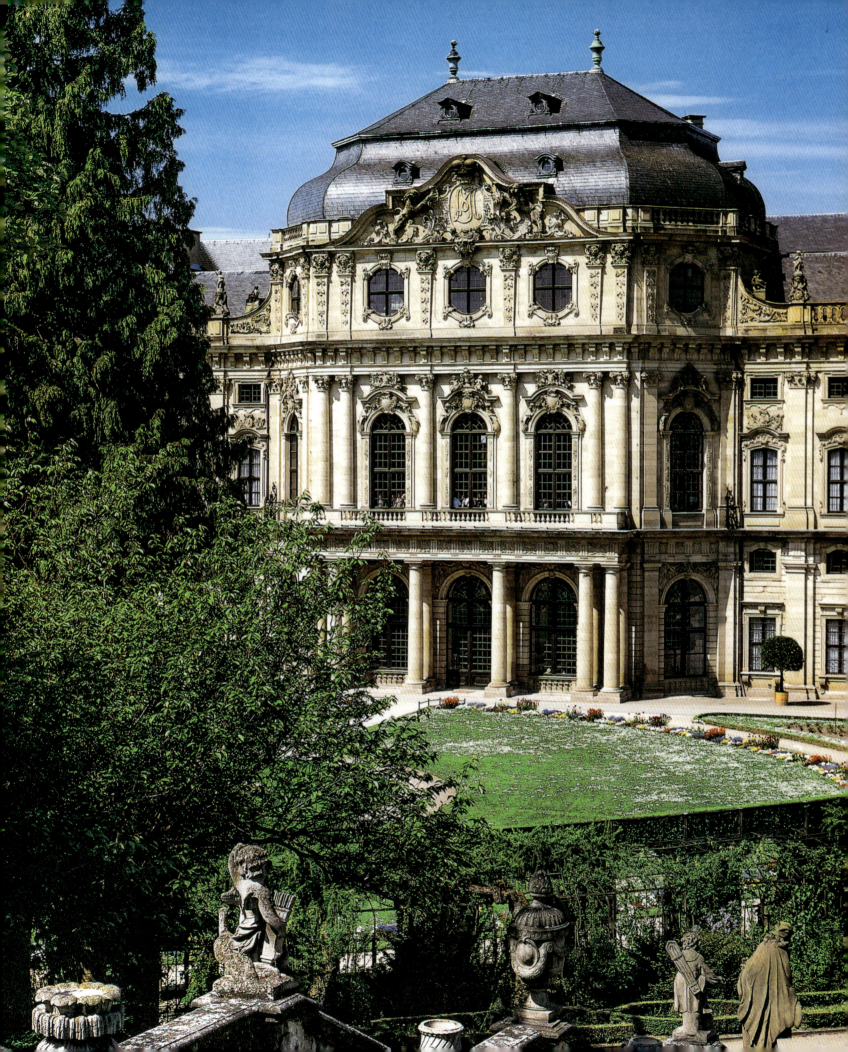

巴尔塔扎·诺伊曼
圣三一教堂（Dreifaltigkeitskirche）内部
内景，加伊巴赫，1742—1745 年

巴尔塔扎·诺伊曼
维森海里根朝圣教堂西立面
1743—1772 年

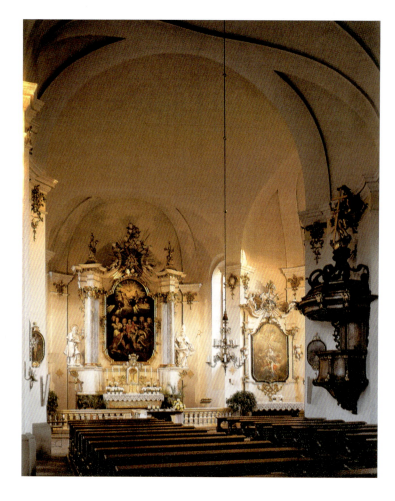

尽管受到来自图林根的宫廷建筑师 G. H. 克拉内所提出的设计方案的影响，以及班伯格的舍恩博恩亲王主教的干涉，在选址规划上有一些问题，但诺伊曼在这一工程中仍然实践了自己的想法。中殿由三个带圆形耳堂的大椭圆形构成，中殿一直伸向高坛，最后在与圆形侧堂和侧廊交界处加以区隔。然而，因为十字交叉部（如平面图中所示）与降低的中堂拱顶相比显得过于突出，中堂向侧面区域扩展，从而在高坛处形成了一个建筑顶点。在高坛处，光影、建筑和装饰交错辉映。在教堂的中央区域，诺伊曼安设了神圣的中心——朝圣者圣坛，大约在入口和高坛的中点处，这是根据其同行 J. M. 基克尔的观点而设计的，基克尔也参与了教堂的修建工作。从而外部的长方形会堂形状转变成了内部的集中式平面图。

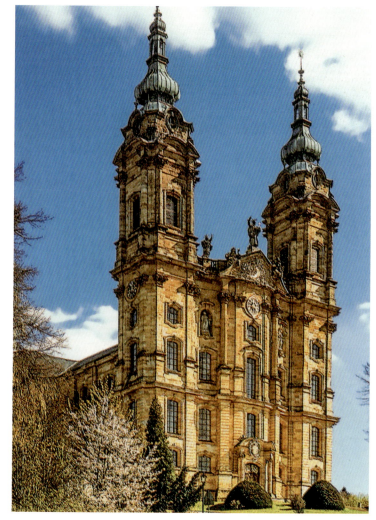

还在修建主教宫期间，诺伊曼就参与了许多其他工程，如韦尔内克的乡村别墅和花园（1733—1745 年）以及美因河畔福尔卡赫附近加伊巴赫舍恩博恩村的圣三一教堂（1742—1745 年）。圣三一教堂新的平面图和拱顶设计非同凡响。其内部包含一个近似球形的椭圆形，为十字交叉形状，并起着十字交叉部的作用。东面有三个椭圆小空间与其相连，构成了高坛和耳堂。立柱向上凸起并支撑着呈对角分布的带状拱券，拱券则与高坛和耳堂的拱形圆顶相连，形状优美，另一部分则又沿立柱向下延伸。十字交叉拱顶与耳堂和高坛融汇成一体是诺伊曼提出的特有设计方案之一。内部装饰轻柔明快，显得宽敞和高耸。

还在修建加伊巴赫的圣三一教堂之时，诺伊曼就绘制了十四圣徒朝圣教堂的设计方案。十四圣徒朝圣教堂建在美因谷之上（见第 215 页图）。成功应用在圣三一教堂中的设计方案，特别是各截面与具有动感而轻柔明快的内部布局的相互融合，在十四圣徒朝圣教堂的修建中更臻于完善。

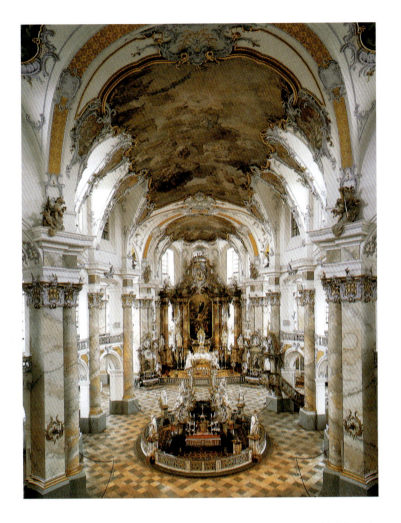

巴尔塔扎·诺伊曼

十四圣徒朝圣教堂的中殿视图（左上图），十四圣徒朝圣教堂平面图（右上图）台架和圣坛（右下图）

1743—1772 年

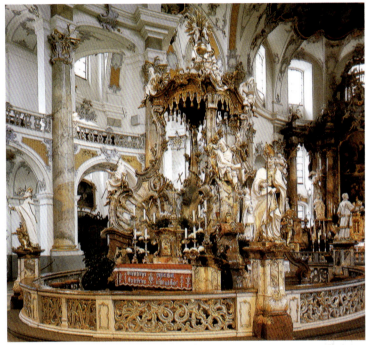

十四圣徒朝圣教堂建成，与其对面修建的邦兹修道院教堂仅仅相隔30年，后者是由约翰·丁岑霍费尔于1710—1718年设计的。诺伊曼通过平面图与拱顶的相互作用找到了一种齐次的空间方案，而丁岑霍费尔则是通过交叉放置的椭圆形将教堂内部连接起来，又将这些椭圆形在伸出的高坛处收窄。各个跨间都有着轮廓分明的窗体区域和拱形圆顶方案，从而形成了一种空间节奏感，戏剧般生动地延伸至高坛的末端。

在十四圣徒朝圣教堂的修建中，诺伊曼比丁岑霍费尔走得更远，他完全抛弃了传统的教堂内部图像学。十字交叉部在唱诗班席拱顶延长的天花板上翘曲线延伸方向下降之处消失，在通风用的侧面空间——曾经属于十字形翼部区域范围——加了盖圆形穹顶。礼拜中心挪回中殿中心区域，此处穿通的墙壁由二分之一和四分之三立柱、半露柱和一道楼廊连接起来。遗憾的是建筑师自己未能在生前看到完成之后的杰作。1753年诺伊曼去世，拱形圆顶直至1763年方始修造，九年之后，整座教堂才真正落成。

1745年，哈布斯堡国王弗朗茨·斯特凡及其王后玛丽亚·特雷莎曾访问维尔茨堡主教宫。诺伊曼奉命陪他们参观，可能正是在那个时候他们谈及了位于维也纳的建筑工程。同年希尔德布兰特去世。不管怎样，两年后，即1747年，诺伊曼提交了其关于维也纳霍夫堡的新设计方案。

王后赠送了诺伊曼一支金鼻烟盒表示答谢。同年诺伊曼还绘制了位于斯图加特的宫殿的新设计方案。他可能还在符腾堡宫殿中待过一段时间。可以肯定的是，他曾在巴特梅根特海姆拜访过科隆选帝侯克莱门斯·奥古斯特。诺伊曼接手其他工程可能与其资助者维尔茨堡亲王主教的去世有关，其继任者安塞姆·弗伦茨·冯·英格尔海姆伯爵不久就免去了诺伊曼的工程总监职务。维尔茨堡主教宫的整修工作断断续续，并且很快就完全停止了。

在此期间，诺伊曼四处游历并进行建筑规划，他还前往内雷斯海姆观光，并最终为在此处修建的新修道院教堂（见第216—217页图）拟出了设计方案。两年之后，他递交了一份更为详细的方案。在内雷斯海姆，诺伊曼得以实现他将纵向平面和中心平面相互融汇的愿望——一种跨接后巴洛克风格与早期古典主义风格的建筑理念。诺伊曼首先绘制了一张十字形平面图：东侧和西侧依靠一对十字交叉支撑的带穹顶的椭圆形区域延伸至四对独立立柱所确定的空间，形成一个圆形圣殿，将两侧区域区隔开来。纵向结构和圆形结构连成一体。与中殿和高坛相邻的狭窄后堂还留有长方形会堂的特征。墙墩和独立扶垛穿过墙面，将长方形会堂变成了一座大厅。柱基平面之上高高的楼廊更将这一空间衬托得明亮、轻快而又宏伟壮观。

215

巴尔塔扎·诺伊曼
内雷斯海姆修道院
平面图（右图）和内部内景（下图），
1745—1792 年

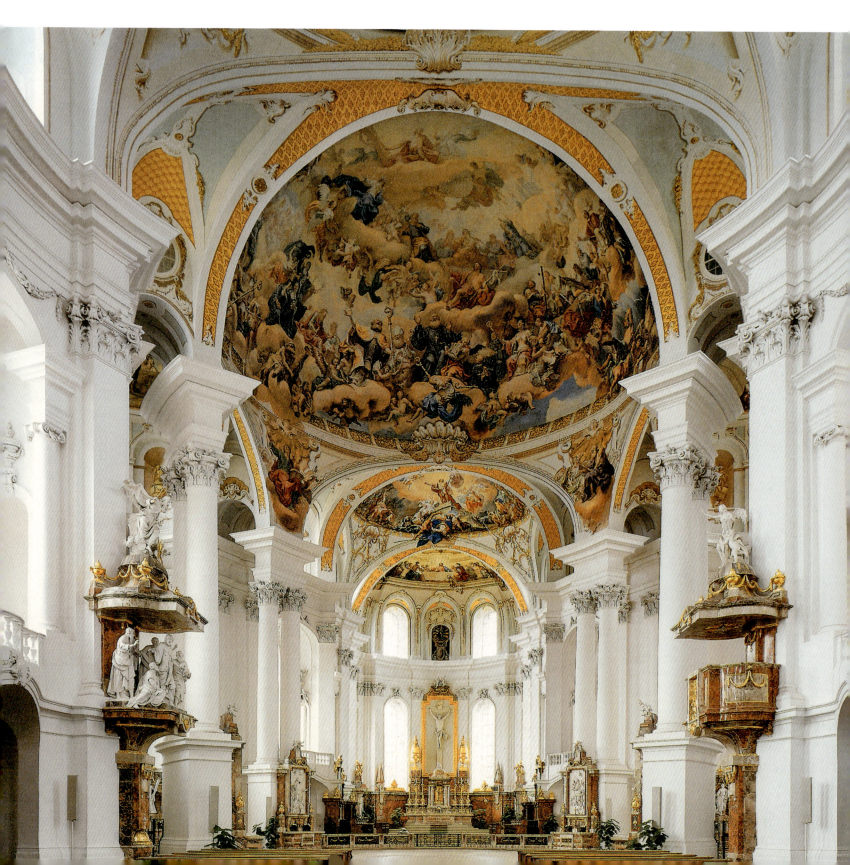

巴尔塔扎·诺伊曼
内雷斯海姆修道院，1745—1792 年
带天顶湿壁画的天花板拱顶，由梅尔廷·克内勒绘制，1770—1775 年

顶壁区域因而变得明亮，赋予跨间排列一种迷人的节奏感。极具特色的是，拱形圆顶使得各个跨间更为突出，同时又好像被引力吸引而移向中心穹顶一般。平伸的横拱将交叉布置的椭圆形穹顶分隔开来。这比十四圣徒朝圣教堂的布置更为张弛有度，也更有气势，横拱则互相交织。

1750 年 12 月 13 日，维尔茨堡宫廷军需官曾写到："昨天维也纳画家蒂耶波洛来了，带着两个儿子和一个仆人。他在宫里住了下来，就住在仓伟格花园拐角房中，有五间房间供他随意使用。在廷臣别墅的餐桌上为他摆好饭菜，开始有贴身男仆伺候其用餐，之后他独自用餐，午餐八道菜，晚餐七道。至于其他方面，都是一无所缺，照顾得面面俱到。"

蒂耶波洛受命绘制帝国大厅上的湿壁画，帝国大厅是一间宽阔的八边形宴会厅，高高的天花板呈拱状。这项工作直到 1752 年才完成。在此期间，画家必定每天都走过楼梯大厅楼梯厅，也必定因这尚未完成其装饰的 6500 平方英尺的天花板而惊叹。蒂耶波洛因而也了解了因季节不同光线是如何变化的，并且可能因其建筑结构的大胆而折服。建成后的楼梯大厅楼梯厅正是诺伊曼原本所设想的样子。诺伊曼最初设计的是小型双层楼梯。直到 1735 年，他最终提出了"光之剧场"方案：楼梯大厅楼梯厅中设置独立的双层楼梯，阶梯梯段很缓，直接向天花板方向延伸，然后又折向另一方向，再沿着超半圆拱顶下方的空间延伸（见第 219 页图）。看起来诺伊曼的这一设计参考了建在坡莫斯非登的魏森施泰因宫（见第 220—221 页图），但却以不同的方式进行了布置。据载，坡莫斯非登是由丁岑霍费尔和希尔德布兰特于 1711—1718 年间建成的。两人合作建造的位于坡莫斯非登的楼梯间只是一个带拱状大天花板的大型空间的一部分。不同的是，诺伊曼建在维尔茨堡的楼梯间组成了一个连贯的空间实体，周围区域依它而建。在坡莫斯非登，你所看见的是由壁画、装饰和建筑构成的艺术装饰品，而在维尔茨堡，你会发现好似空间和天花板壁画是在你眼前渐次展开的一般。

著名的维也纳湿壁画画家蒂耶波洛利用了这间楼梯大厅楼梯厅富有戏剧变化的可能性，拟定了绘画方案的"平面图解释"。沿着阶梯上行，天花板渐次展现，观者亦可渐次观看到画中场景，好似观看动画一般。因此蒂耶波洛不是将壁画设计成了置于某一框架中的整体，而是像一张地图一样渐次展现。沿阶梯上行时，观者会看到一幅美式湿壁画（下右图，图示 A）在头顶上方渐渐展开，出现在眼前的是身处逬射光线和涌动密云中的阿波罗。此时亚洲和非洲

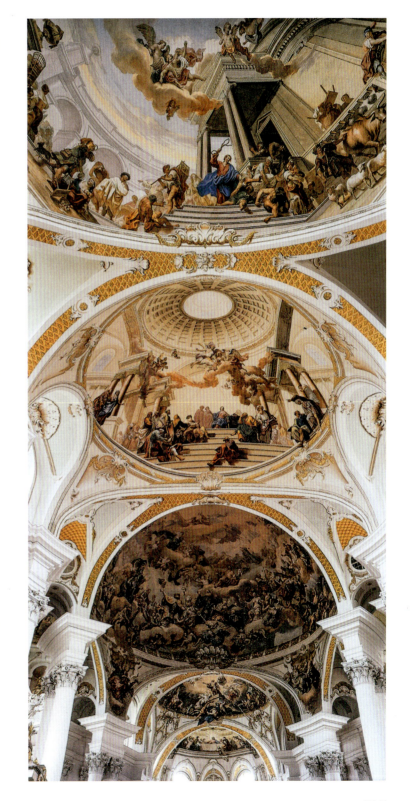

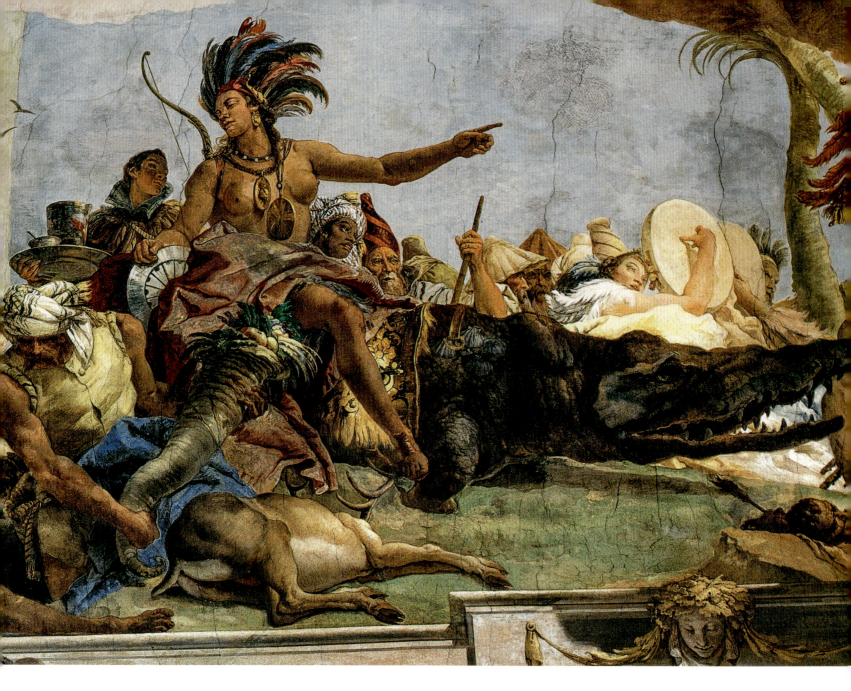

映入眼帘。同时观者到达楼梯过渡平台,楼梯在此处转角180度并分为左右两侧。

阿波罗(下右图,图示B)突然从中央区域移开,并被巨大的云层隔开,进入观者视线的是墨丘利神,并向南指向欧洲——文明的中心。在此处远景铺展开来,各个建筑结构得以最大程度地展示其效果。

坡莫斯非登魏森施泰因宫楼梯大厅楼梯厅(见第221页图)在概念上是一个大型房间,是1712年由约翰·丁岑霍费尔首次设计的。起初他打算将天花板设计成一幅大型湿壁画。环绕而建的楼梯可将壁画中的场景展现在观者眼前。一年以后,这一设计交由希尔德布兰特修改。这位维也纳建筑师采用了不同于其同行丁岑霍费尔的另一空间布局方案,并建议增加一道楼廊。这一方案保留了空间的开阔感,但天花板的尺寸却被缩小,以便与高度成比例。此后巴尔塔扎·诺伊曼又提出了维尔茨堡的另一个修造方案。在考虑宫殿的空间布局时,他将楼梯结构看成一个单独的建筑成分,即建筑中的建筑。

乔瓦尼·巴蒂斯塔·蒂耶波洛
《美洲大陆寓言》画作的细节局部图
维尔茨堡主教宫楼梯大厅楼梯厅天花板湿壁画,天顶湿壁画
1751—1753年,主教宫,维尔茨堡

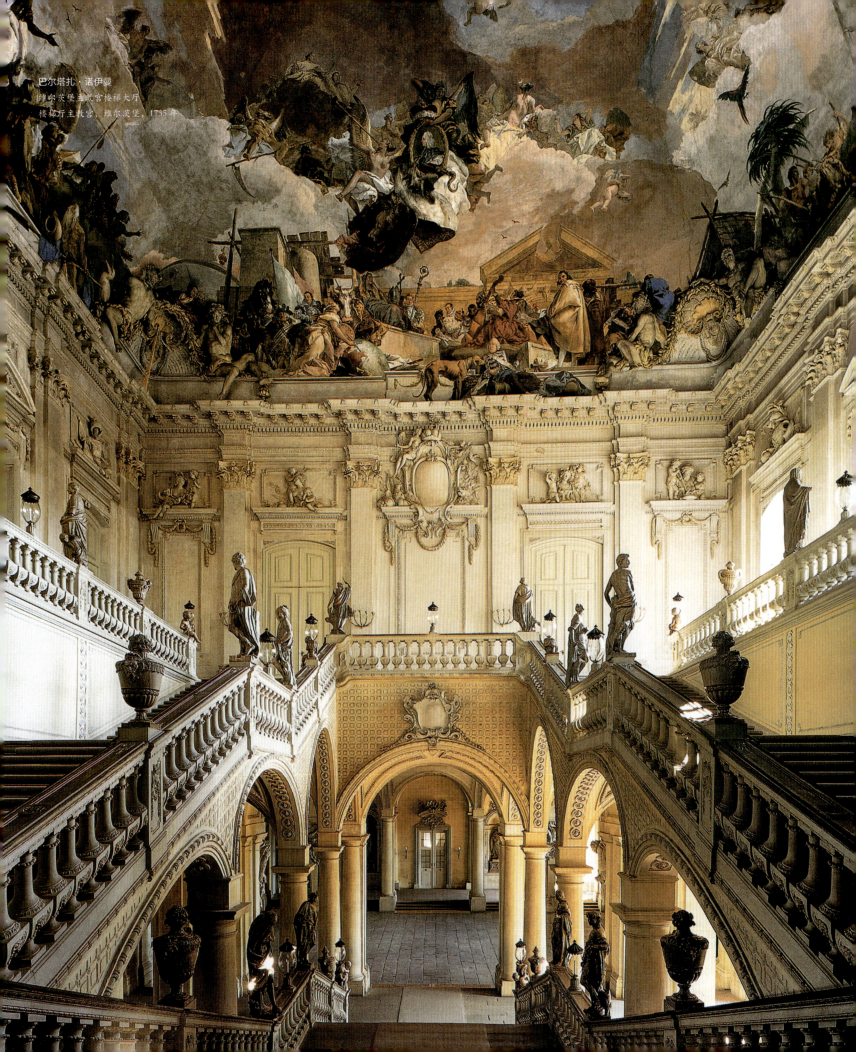

巴尔塔扎·诺伊曼
维尔茨堡主教宫楼梯大厅
楼梯厅主教宫,维尔茨堡,1735年

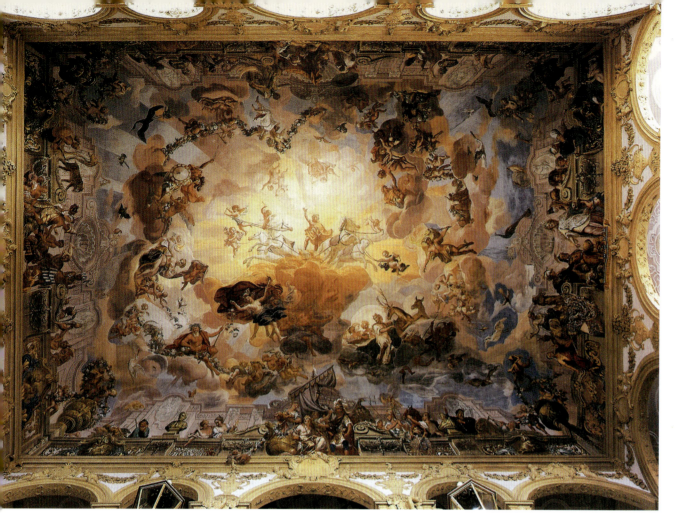

下一页：
约翰·丁岑霍费尔和约翰·卢卡斯·冯·希尔德布兰特
坡莫斯非登市魏森施泰因宫楼梯大厅楼梯厅，魏森施泰因宫，坡莫斯非登，1711—1718 年

约翰·鲁道夫·比斯
坡莫斯非登市魏森施泰因宫楼梯间天花板湿壁画，天顶湿壁画，坡莫斯非登，1713 年（左图）

约翰·丁岑霍费尔和约翰·卢卡斯·冯·希尔德布兰特
魏森施泰因宫庭院图，1711—1718 年（下图）

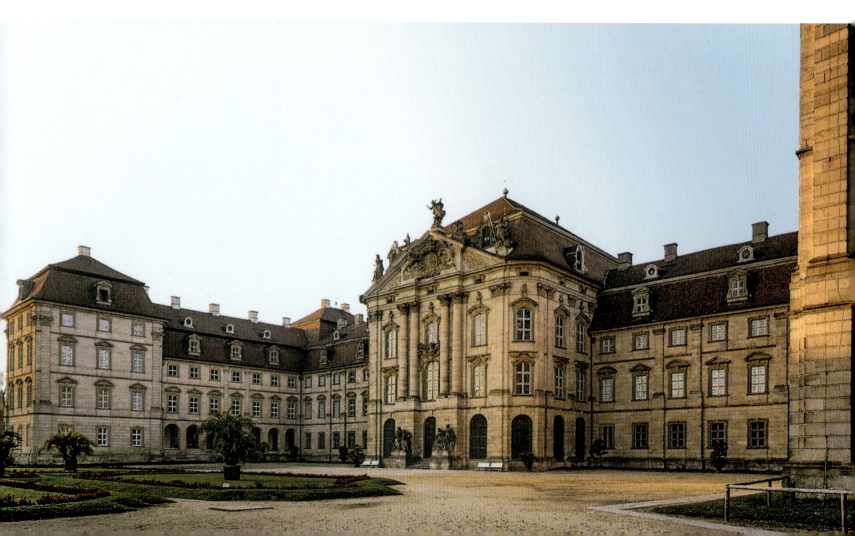

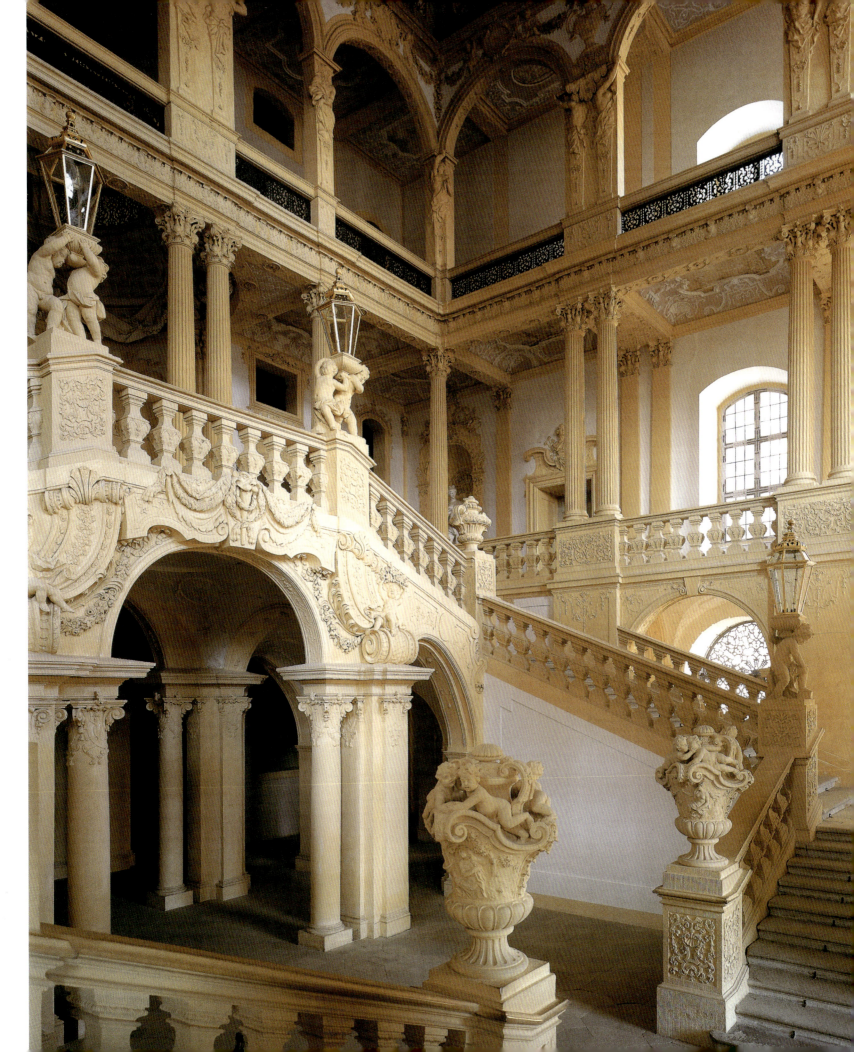

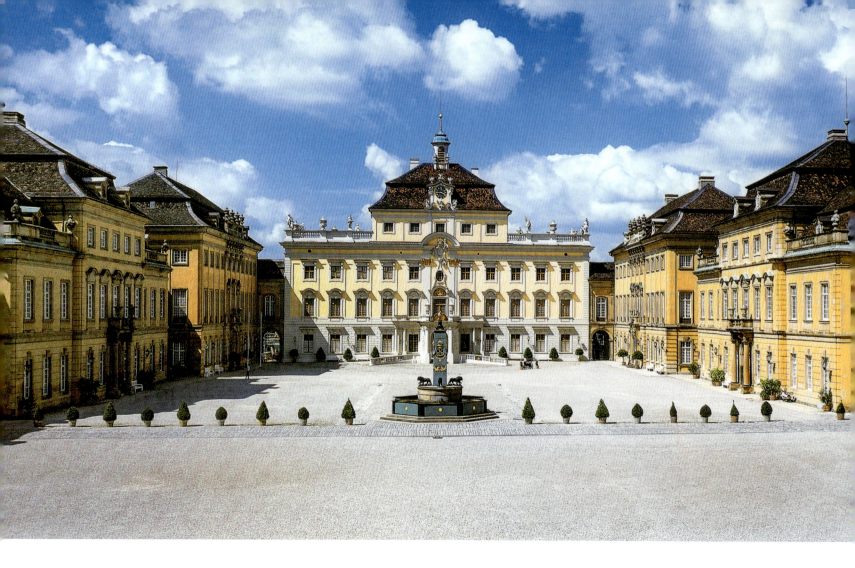

德国西南部的宫殿和上斯瓦比亚地区的教堂

德国西南部的巴洛克时期是以战争为标记的，这些战争包括九年战争（1688—1697年）、土耳其战争（1663—1739年）和西班牙王位继承战争（1701—1714年）。村庄、城镇、宫殿、修道院和城堡尽化为瓦砾和灰烬，新的城镇和宫殿又建立起来。总之，九年战争特别是路易十四残酷的军事行动，使巴登和普法尔茨地区的人们陷入巨大的痛苦之中，也改变了当地的文化景观。

普法尔茨选帝侯的女儿伊丽莎白·夏洛特，又称普法尔茨的莱斯洛特，嫁给了鲁瓦·索莱伊的弟弟菲利普·奥尔良。莱茵兰普法尔茨选帝侯的儿子去世之后，法国国王要求将莱斯洛特的家乡纳入自己的统治版图。这一要求被拒绝后，法国国王发起了战争，选帝侯公国沦为废墟。路易十四不仅毁掉了普法尔茨的海德尔堡市、曼海姆市和其他城镇，还在位于巴登的侯爵领地——杜尔拉赫地区的卡尔斯伯格，以及巴登—巴登的新宫（又称新城堡）施以报复。

这些建筑很快被新的宫殿和新亲王府邸所取代。本文主要对巴洛克亲王主要府邸的建筑特色加以考察。例如路德维希堡宫（见上图）中很容易分别出不同时期所修建的部分。位于斯图加特的狭窄的旧亲王首府可能是城镇和宫殿规划的起点。

更迭可能出现在埃尔拉基霍夫——符腾堡历任公爵的旧狩猎场所的中心地带，位于斯图加特北部，曾毁于路易十四的军队。埃伯哈德·路德维希当时只有16岁，但国王宣布他已经到了法定成年年龄。于是1704年他下令动工兴建工程。最开始不过是要重建位于埃尔拉基霍夫的狩猎宫。之后路德维希的情妇威廉明妮·冯·格拉韦纽斯介入，威廉明妮被人们视为这个国家腐败的根源。很可能是她力劝这位年轻的公爵将狩猎宫改为宫殿。新的埃尔拉基霍夫在主楼北部兴建起来。建筑师是菲利普·约瑟夫·耶尼施和之后的约翰·弗里德里希·内特，内特将这座建筑改建成了意大利式宫殿。这栋平屋面三层大楼在中轴线上建有柱式门廊，有供马车出入的入口侧拱。1709年，内特加筑了右翼（即所谓的柱式立面），一座带复折式屋顶的不加装饰的三层建筑。三年之后，内特又加筑了左翼（即所谓的大立面）。尽管最初规划的仅仅是一座狩猎宫，最后还是建成了一座宫殿。

1714年内特突然去世，来自伦巴第的乔瓦尼·多纳托·弗里索尼接手了这一工程。按照内特的规划，弗里索尼另外修建了楼廊和亭阁，从而扩建了原有的中央立面，并在两侧翼端角处修建了宫殿和柱式礼拜堂。这些另行修建的建筑最终于1720年建成。此后十年间，廷臣住宅群和楼廊都与侧翼成一条直线修建，另外还修建了一座剧院，并在廷臣住宅群旁修建了费斯廷别墅。

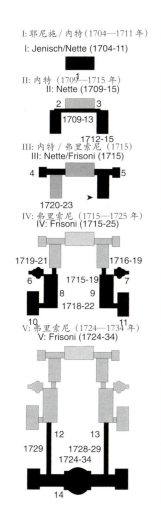

路德维希堡建造史
1. 旧主楼（亲王府邸）
2. 柱式建筑
3. 高楼
4. 狩猎礼拜堂
5. 猎亭阁
6. 柱式礼拜堂
7. 宫殿礼拜堂
8,9. 廷臣住宅群
10. 费斯廷别墅
11. 剧院
12. 画廊
13. 肖像画廊
14. 新主楼

第222页：
耶尼施、内特和弗里索尼
旧主楼内庭，路德维希堡，1704—1734年

上图：
乔瓦尼·多纳托·弗里索尼
路德维希堡珍爱（建筑名）宫，路德维希堡，1718年

菲利普·德·拉·瓜埃皮耶
路德维希堡附近的蒙里普斯，路德维希堡附近

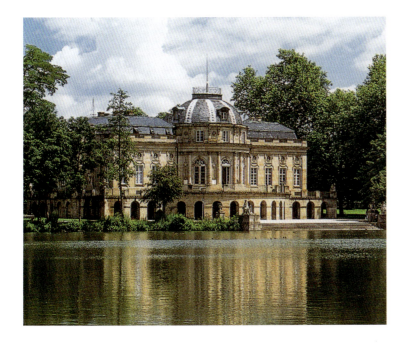

除主要宫殿（王宫）外，巴洛克亲王们通常还在邻近地带修建小型乡村别墅，作为夏宫或狩猎宫。埃伯哈德·路德维希就曾下令在其宫殿（见上图）北面约380码处的小丘上修建一座狩猎宫，命名为"珍爱"。1718年，还在负责宫殿东面廷臣别墅的规划和建造工作的弗里索尼受命绘制狩猎宫轮廓图。宽阔的底层由粗琢石块建成，其上是位于正中的两层方形中央大楼和周围的四座角楼。带复折式屋顶的四座亭阁立于四角。四座小观景塔好似同时代的波西米亚建筑，而大道和大跨度独立台阶好似意大利巴洛克式别墅。

一条风景秀美的白杨大道曾穿过珍爱公园，从路德维希斯堡宫通往一座湖畔小别墅，这座小别墅是查理·欧仁公爵命建筑师菲利普·德·拉·瓜埃皮耶于1760—1765年间修建的（见左下图）。这座建筑的中心是其椭圆形的中央立面，正面呈长方形，侧翼与之相连。

223

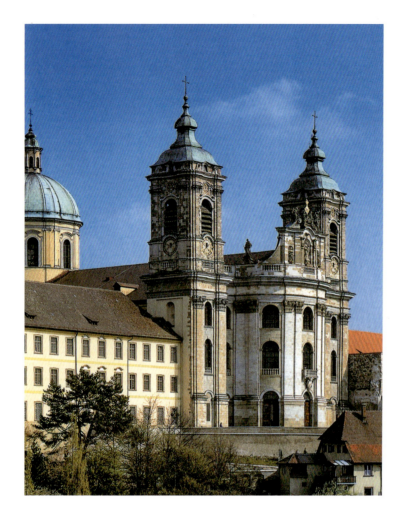
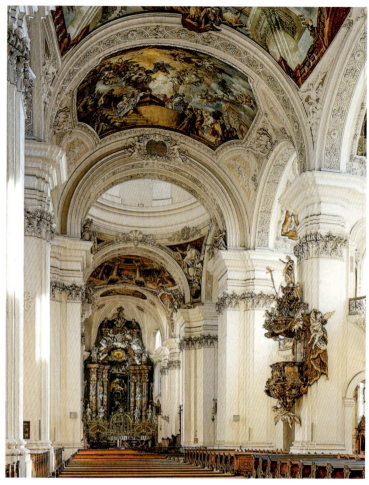

上图：
卡斯帕·莫斯布尔格
拉芬斯堡附近的魏因加滕教堂
西立面（左图）和内景（右图）
拉芬斯堡附近，1715—1720 年

下一页：
约翰·米歇尔·菲舍尔
茨维法尔滕的本笃会教堂内部内景
1738—1765 年

这座别墅坐落在延伸至湖泊的小山丘上，因此靠近湖边的一面必须建在柱基之上。庭院正面与地面平齐。半圆拱和宽扶垛组成的拱廊构成了柱基层，柱基层建在大台地之上，另一面建有通往湖泊的台阶。这位法国建筑师的设计方案可能是以默伦（Melun）附近的维孔堡为蓝本的。想到其位于芬兰和日内瓦湖的乡村别墅，腓特烈国王将这座小型装饰性建筑称为蒙里普斯。

宫廷庆典和剧场表演拓展了巴洛克时期的亲王和公爵们关于幻象空间的体验。实际上，18 世纪期间，审美理念开始趋向幻象式的表现手法。仅仅通过田园般的布景或是牧歌般忧伤的舞台布景已不足以描绘这一黄金时代，寻找一种新的表现手法成为时代的要求。

天花板壁画将建筑扩展成了神圣的空间。上斯瓦比亚拉芬斯堡附近的魏因加滕的修道院教堂（见上图）于 1724 年落成，其壁画由科斯马斯·达米安·阿萨姆于 1718—1720 年绘制。阿萨姆曾在罗马学习过。如兰弗兰科、圭尔奇诺和波佐一样，阿萨姆能使用各种透视手法营造幻象空间。在位于魏因加滕的长方形基督教堂的拱顶上，他绘制了多个带立柱、穿顶、台阶和支柱的大厅，营造出想象中令人神往的建筑空间，好似教堂实际建筑的延伸一般。拱形圆顶的漩涡处打开了天上的门，而天使大军好似要从天而降，降临到众信徒身边一般。卷起的云层围绕着半露柱，天使和圣徒在其中若隐若现。中殿中稳稳立着的巨大立柱巧妙地延伸至檐口和拱券，好似描画上去的一般。

建筑师们最喜欢在楼梯间内布置建筑幻象，其向拱形圆顶的曲线方向移动，拱券呈弧形向上优雅地展开。它们位于两个实体平面的中间，好似剧场布景一般。在魏因加滕，游客们坐在台阶上向上注目观看时，惊叹不已，如《圣母升天》图下方的信徒们一样，也同样虔诚地渴望登上"天梯"。

1691 年出生于阿尔高的旺根并于 1757 年过世的艺术家弗朗茨·约瑟法·施皮格勒，使用这一手法营造出了非同寻常的效果。在巴特塞京根的弗里多林斯米姆斯特教堂（见第 226 页，上图），他将几处台阶融入了"天上建筑"之中。1751 年，施皮格勒受命绘制壁画。在《圣弗里多林升天像》中，楼梯盘绕上升，越过拱顶的装饰部位，与云状装饰中蜿蜒的小径相连，小径到达拱顶对侧时楼梯再次显现，楼梯台阶又向下通向装饰部位，这时仿佛又回到了一个更为现实的人间。

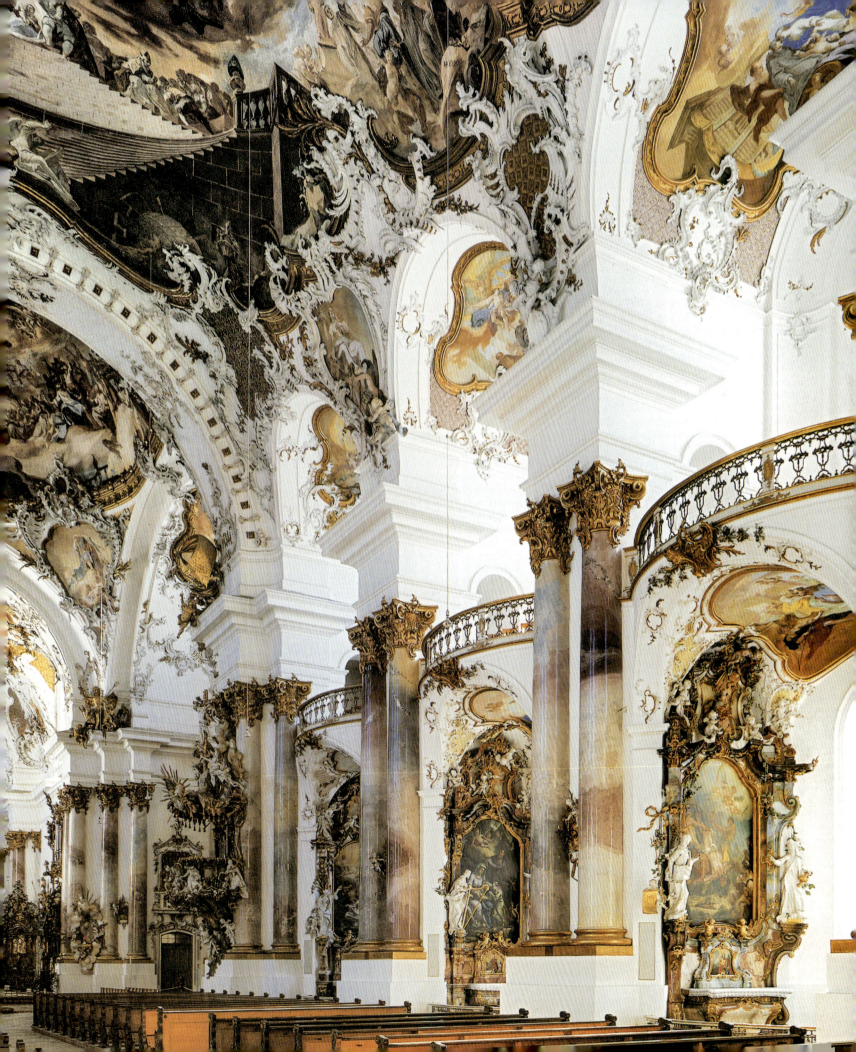

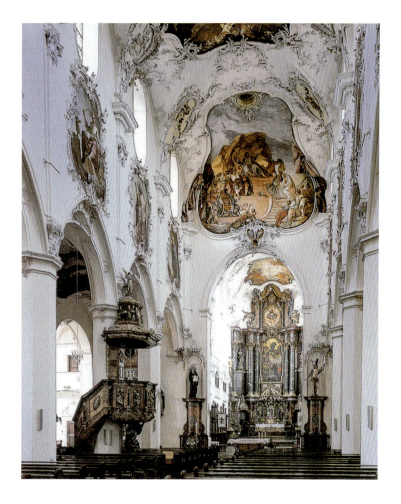

弗朗茨·约瑟法·施皮格勒
弗里多林斯米姆斯特教堂内部内景
巴特塞京根，1751年

下图：
圣安妮朝圣教堂
黑格洛克，1753—1755年

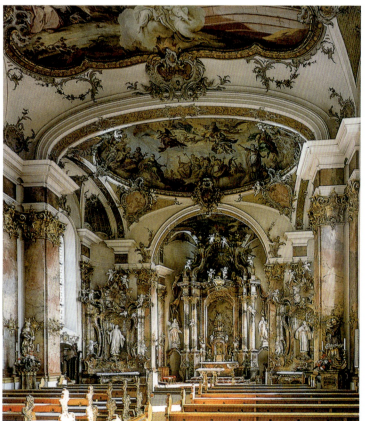

下一页：
多米尼库斯·齐默尔曼
施泰因豪森市圣彼得和圣保罗大教堂（左图），施泰因豪森，1729—1733年
内景及带天花板湿壁画天顶湿壁画的内部（右图），湿壁画由约翰·巴普蒂斯特·齐默尔曼绘制，1733年

楼梯方案此后又运用在茨维法尔滕的本笃会修道院达5300平方英尺的天花板壁画中（见第225页图）。壁画穿过四个跨间，一直向下延伸至拱券。画中的城市建筑随着跨间穿隅和拱券的节奏而起伏，并且沿着陡峭楼梯的拱顶纵轴线向上展开。人物站立在此处以及胸墙的防壁之上，墨洛温国王克洛维和本笃会传教士们在其下正等待着圣母说情。

弗里多林斯米姆斯特教堂中的建筑、装饰和壁画合为一体，反映了施皮格勒与负责雕塑和灰泥粉饰的约瑟夫·安东·福伊希特迈尔（1696—1770年）之间的通力合作。在巴特塞京根，福伊希特迈尔因尽量少用岩形装饰而出名。建筑保留着其主要特征，并为幻象壁画手法提供了基本结构。只有当椭圆形轮廓上的叶形装饰凸出在绘有壁画的天花板之上时，方使贝壳装饰图案与其相映衬。但在茨维法尔滕，建筑本身好像消失在浓厚的粉饰灰泥之中，与绘有壁画的建筑的装饰区域优雅地交叠着。

这种复杂的装饰、互相映衬的高耸而华丽的半露柱、波状漩涡饰物以及向上高耸的建筑成分展现了德国西南部洛可可风格那令人惊叹的浮华艳丽。这种风格的洛可可装饰在康斯坦茨湖面上的毕尔瑙圣母朝圣教堂的"上帝之厅"作品中更是显得极尽奢华，负责雕塑和灰泥粉饰的福伊希特迈尔很快在毕尔瑙定下了上斯瓦比亚地区洛可可风格的基调。以福拉尔贝格的彼得·萨姆所建造的建筑作为画布，福伊希特迈尔完成了一幅无与伦比的艺术作品（1748—1750年）。相对宽阔的教堂窗户使得室内光线充足，甚至照到了隐蔽处和缝隙处的岩状漩涡饰物上。环绕楼廊的栏杆，一再出现许多小型的装饰，这些装饰似乎要从栏杆上飞离出来，而又融合在互相交织的弧形结构中。在云中蜿蜒小径和凸起的灰泥装饰张弛有度的起伏和浪涌之中，小天使像隐约可见，半遮半掩地藏在粉饰灰泥之后，或是出其不意地出现在高坛旁，其中以舔蜂蜜的小天使像最为出名。

上部空间随一幅壮丽的天花板壁画而伸展开来，这幅壁画是波希米亚人戈特弗里德·伯恩哈德·格茨创作的。一根接一根的半露柱将观者的目光引向高坛，高坛向上弯曲并没入交叉拱，交叉拱划定了壁画的边界，并好似支撑起了上了色的檐口，大理石双立柱由此伸向满布漩涡般云彩的天空之中。

在最高处，新月之下的圣母好似启示录中的光明妇人一般坐着，正将地狱臭虫扔向深处。

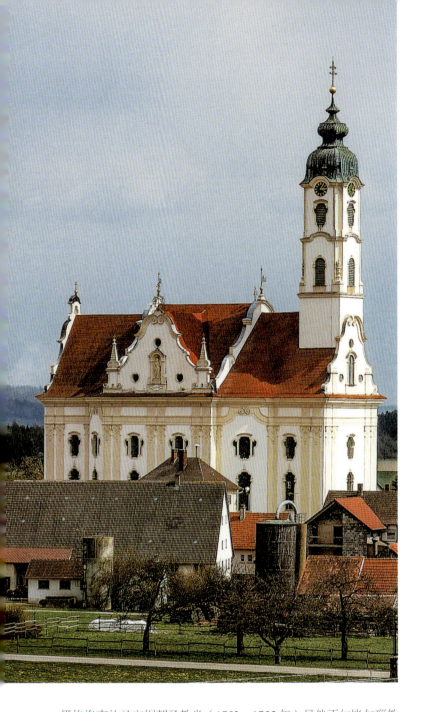 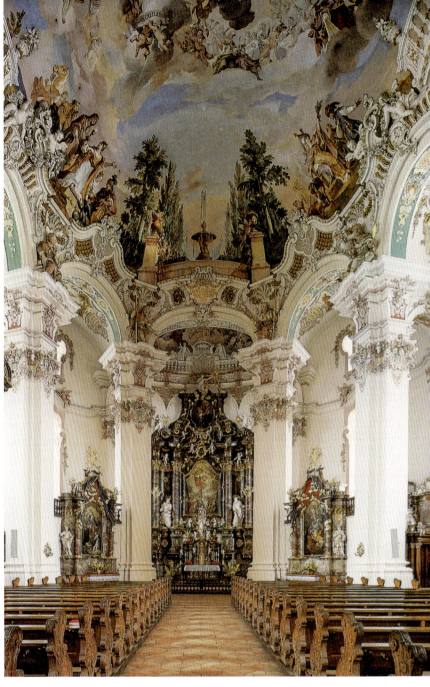

　　黑格洛克的圣安妮朝圣教堂（1753—1755年）虽然不如毕尔瑙教堂宏伟，但也留给人们类似的印象，即空间和谐，建筑、壁画与雕塑连贯一致（见第226页，左下图）。教堂可能是由著名的慕尼黑艺术家约翰·米歇尔·菲舍尔规划的。灰泥粉饰师福伊希特迈尔，雕塑师J. G. 韦克曼以及画家迈因拉德·冯·奥将这座小型建筑变成了一件不可思议的艺术作品。高坛之前展开的比例堪称完美——中殿的长度与耳堂宽度相等，好像舞台之上正在升起的幕布。中殿延伸到耳堂，然后收紧，好像中殿在向高坛移动一般。中殿和高坛的扶垛和半露柱一根接着一根，一直延伸至后堂深处。观者顺着往上看，便能看到祭坛上的涡旋形装饰，然后是雕着许多嬉闹的小天使像的纷繁复杂的装饰。

　　装饰在高坛穹顶上蔓延开来，一直延伸至巨大的天花板拱顶上的漩涡装饰处，天花板拱顶上描述的是圣母的母亲——圣安妮的故事。

　　在毕尔瑙和黑格洛克，建筑、灰泥和壁画装饰结合起来，创造了空间幻象的两件杰出作品。也许此处我们应当称之为"洛可可空间"而非"巴洛克空间"，因为这种幻象手法通常是跟洛可可风格联系在一起的。在没有看到上斯瓦比亚施泰因豪森的教堂之前，很难想象还有比这更为奢华的洛可可式建筑。在施泰因豪森教堂里，艺术与幻象以一种新的形式在空间中铺展开来（见上图）。圣彼得和圣保罗的朝圣和教区教堂是多米尼库斯·齐默尔于1728—1733年间建造的，我们最好将他所修建的维斯教堂结合起来考察。在圣彼得和圣保罗教堂内，齐默尔曼成功地将由独立扶垛建造的大厅和中央平面结合了起来。在椭圆形的平面中另外嵌套了一个椭圆形状，一个一直延伸至天花板拱顶的"扶垛椭圆"，从而使得空间更具有同质感。

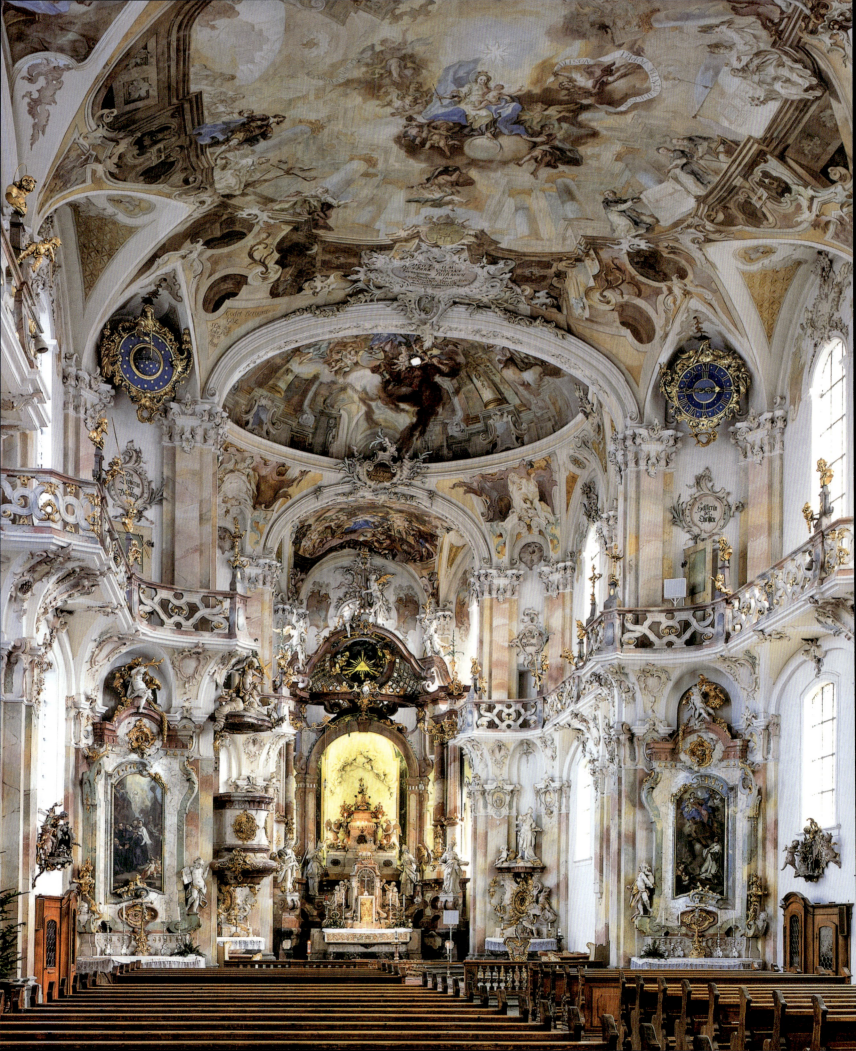

上一页：
瑟夫·安东·福伊希特迈尔

毕尔瑙圣母教堂内部内景，
毕尔瑙，1748—1750 年

右图：
墙墩教堂平面图

毕尔瑙

魏森诺（Weissenau）

埃伯斯巴赫（Ebersbach）

齐默尔曼故意绕开了毕尔瑙和黑格洛克教堂中的戏剧性建筑布景，而是强调椭圆形穹顶中的高度感。在穹顶之上，其兄弟约翰·巴普蒂斯特·齐默尔曼绘制了一幅幻象派湿壁画，展现了由大地的四极和天堂所寓指的世界，教堂内部通向其中，但世人却无法到达。天花板上的这一区域，信徒们无法到达，但写实的细节描绘又让人觉得其似乎可达——灰泥装饰中许多动物清晰可见，扶垛之上的啄木鸟、巢中的喜鹊、一只蝴蝶、一只松鼠、一只戴胜鸟。天堂的花园正召唤着信徒。

《阿坞课程》和建筑楼廊艺术：福拉尔贝格建筑学派

在毕尔瑙，装饰和建筑相互映衬，奠定了幻象基调。但我们肯定不能将此类建筑作品称为"幻象建筑"，我们称之为福拉尔贝格（现为奥地利领土）墙墩建筑。福拉尔贝格学派的主要建筑师包括彼得·萨姆（毕尔瑙的建造者）、米歇尔·萨姆、约翰·米歇尔·菲舍尔、弗伦茨·贝尔、约翰·格奥尔格·库恩和卡斯帕·莫斯布尔格。他们的建筑理念和理论原理记录在手册集《阿坞课程》中，是根据福拉尔贝格一座叫阿坞的村庄命名的。

手册中均包含以下卷册：透视图、建筑类型图案、主要罗马巴洛克教堂轮廓图以及作者自己在福拉尔贝格所建造的建筑作品的图纸。虽然并非真正意义的原创，但福拉尔贝格建筑学派专攻的领域就是墙墩和楼廊的使用，即众所周知的"墙墩教堂"风格。1719—1731 年在修建阿尔萨斯埃伯斯穆恩斯特本笃会教堂时，彼得·萨姆首次提出了这一理念。在提出设计方案之前，他学习了弗伦茨·贝尔关于俄伯尔马切塔尔教堂和魏森诺教堂的设计。这些建筑也是萨姆在弗莱堡东北部黑林山修建的圣彼得本笃会修道院（1724—1727 年）的蓝本。他利用墙墩系统扩大了三对建有楼廊的侧堂。第四个跨间被扩展成一座支承耳堂。在毕尔瑙（1746—1750 年），萨姆提出了一些不同凡响的设计。他将耳堂压缩为三联拱，墙墩直接倚墙而建。这就形成了一个凸起的空间，萨姆设计了巨大的天花板，从而将这一凸起空间并入中殿结构。空间留作灰泥粉饰和湿壁画之用。展开的祭坛壁龛标示出中殿向高坛以及高坛向后堂之间的细微过渡。楼廊环绕着墙墩和墙面，看起来好似弧形的缎带装饰着教堂内部。这为萨姆在修建位于黑林山和阿尔萨斯的建筑中遇到的难题提供了富有启迪性的建筑解决方案。

正如之前我们提到过的，墙墩系统并非福拉尔贝格建筑学派的原创。墙墩曾用于哥特晚期以及文艺复兴时期的教堂建筑中，如施魏根的市政教堂（1514 年）或黑格洛克的城堡教堂（1584 年）。但来自萨姆家族和贝尔家族的福拉尔贝格建筑师们为这一建筑特征染上了个性化、艺术性的应用色彩，从而奠定了其在德语西南部地区的风格。而这一风格的成型期可能是在 1705—1725 年。

也正是在这一时期内，弗伦茨·贝尔（1660—1726 年）完成了其在俄伯尔马切塔尔的建筑（1690—1692 年），并转向了新的方向。这可在魏森诺（1717—1724 年）修建的普雷蒙特雷修会大型地基中清楚地看到。他以礼拜堂的形式将三中殿跨间的中部向外延伸，并将倒数第二个跨间改成耳堂，用四根立柱营造出交叉效果。建在其上的是一个拉平的圆屋顶，支承着一个高高的假穹顶结构。优雅的楼廊围绕礼拜堂之上墙墩留出的空白区域而建，光线十分充足。这一建筑理念在魏因加滕的本笃会修道院教堂的设计中显得意义更为重大。显然贝尔进行了建筑规划，1715—1716 年间工程也确实由其负责。之后，工程转由安德烈亚斯·施雷克和克里斯蒂安·萨姆监造。空间尺寸很大，为修造高处的楼廊过道留出了空间。在十字交叉部，墙墩看起来像是大型立柱，其上是意大利式穹顶的鼓形壁。诺贝特·利布认为，这种意大利式手法——在德国西南部地区及其罕见——已经成了贝尔所提出的设计方案中的一个特色。因此，这种手法不能归功于"斯瓦比亚"意大利人多纳托·朱塞佩·弗里索尼。弗里索尼曾被委派为符腾堡的工程总管，并自 1718 年起参与工程修建。他唯一的贡献是楼廊的凹形结构。

福拉尔贝格建筑师们创造了被严谨的连接系统所"驯化"的曲线墙面，这种墙面出现在上斯瓦比亚的许多教堂建筑中，在德国西南部地区却很少见。但不能确定这一方案是否应被视为新古典主义的早期案例并作为转型风格的代表，因为只有在巴黎法兰西学院的法国建筑师们到来之后，他们才提出了此类新观念。

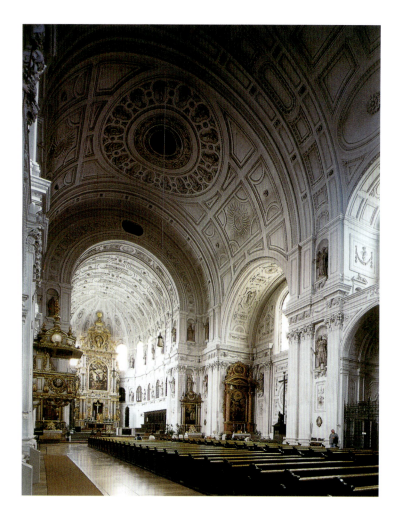

慕尼黑的圣米歇尔大教堂，始建于1583年
高坛视图（左上图），
平面图（右上图）

巴伐利亚巴洛克风格

慕尼黑的圣米歇尔大教堂（见上图）建于16世纪末期，此后成了无数巴洛克式教堂的典范，这不仅在巴伐利亚的基督教堂中得到了印证，而且在德国南部的巴洛克式教堂建筑中也很普遍。圣米歇尔大教堂的墙墩、无窗横拱式桶形宽拱顶及带横向桶形拱顶和顶层楼座的祈祷室启发了其后无数教堂的设计。圣米歇尔大教堂于1583年开始修建，其最终实施方案堪称定制方案，因为公爵的艺术总监弗里德里希·索斯崔思（Friedrich Sustris）充分研究了各种设计和方案后才确定了这一方案。教堂的施工监理包括数位建筑工头，沃尔夫冈·米勒便是其中一位。

墙墩支撑的桶形拱顶以及通过楼廊形成的楼层间的间隔，重现在由米歇尔·萨姆设计的普雷蒙特雷修会修道院教堂中。普雷蒙特雷修会修道院教堂坐落在俄伯尔马切塔尔，修建于一个世纪后的1686—1701年。当然，这种拱顶并未向下延伸到楼廊平面上，而是停留在远高于楼廊女儿墙的凸柱头上。所以，萨姆在高处继续采用了这种墙墩，并设计了可以使阳光照射进室内的高连拱廊。在设计普雷蒙特雷修会修道院教堂之前不久，萨姆就已在位于埃尔万格尔附近的嫩贝格朝圣教堂（1681—1695年）的设计中运用了这一理念。不幸的是，萨姆于1690年逝世，未能活着见证这两座教堂的完工。他在俄伯尔马切塔尔的建筑师监管工作由其哥哥克里斯蒂安·萨姆及堂兄弗伦茨·贝尔接手。他们二人也来自福拉尔贝格州。因此上述连廊中特有的墙墩和无窗桶形拱顶，在相当大程度上必定是受到了慕尼黑圣米歇尔教堂结构的启发。

但在当时，这种福拉尔贝格设计原则被视作是一种反对占主导地位的意大利式建筑规则的设计原则。尽管圣米歇尔大教堂的空间结构必定受到意大利建筑风格的影响——可能是借鉴了曼图亚的圣安德鲁大教堂——但在圣米歇尔大教堂的设计中故意不采用作为意大利巴洛克式宏伟建筑标志的穹顶，所以它仍是耶稣教堂的模板。肯普滕的前圣劳伦斯牧师会教堂（现天主教市民教区教堂），是三十年战争结束后的首批巴洛克式教堂建筑之一（见右下图）。前圣劳伦斯牧师会教堂始建于1652年，遵循米歇尔·贝尔的设计方案，并在他的监管下建成。其设计使得交叉甬道之上时髦的穹顶显得过于奢侈。贝尔在中殿顶上设置的八角房标示出了高坛区，有效地创建了由四个支柱界定的单独的小礼拜堂。不过，鉴于高坛八角房中殿带低穹顶和灯笼式大天窗仍然是意大利风格穹顶的效仿，这种方案创意不大。然而，这一空间概念并不仅仅是出自审美方面的考虑。贝尔面临着如何将教区教

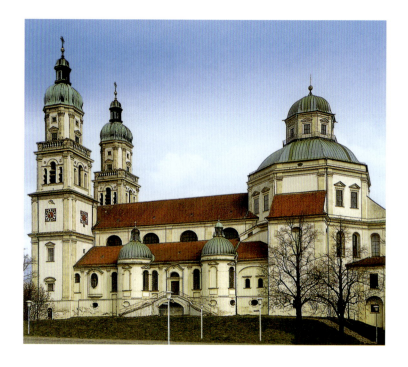

米歇尔·贝尔
肯普滕的圣劳伦斯市民教区教堂，始建于1652年

左图：
位于俄伯尔马切塔尔的圣彼得和圣保罗大教堂（前原罗普雷蒙特雷修会教堂）的平面图

约翰·米歇尔·菲舍尔
慕尼黑市博格阿姆莱姆的圣米歇尔教堂，
始建于1739年，高坛视图

堂与修道院建筑相结合的问题，除了满足修道士为进行祷告所需的单独区域之外，还必须考虑会众对高坛的视线不受阻挡的要求。不久之后，一个纯粹意大利风格的教堂在慕尼黑开始修建。铁阿堤纳教堂由恩里科·祖卡利于1663年设计，模仿了罗马的圣安德鲁西埃廷会大教堂。铁阿堤纳教堂借鉴了诸如紧缩的耳堂、宽阔的中殿以及半圆形的后堂等特点，交叉甬道的鼓形壁支撑着高高的穹顶，与四层塔楼一起，成为整个城镇风景的亮点。按照德国南部的标准，这种建筑是异乎寻常的。

慕尼黑的本土建筑师约翰·米歇尔·菲舍尔及阿萨姆兄弟，逐渐取代了意大利风格的建筑师。1739年，慕尼黑市博格阿姆莱姆的圣米歇尔教区教堂奠基后两年，菲舍尔接手了现场监管工作（见右图）。他把会众区与高坛连接起来，并按黄金比例分割原则将这两个中心区域合并在一起，然后再把高坛细分为前高坛（中央空间）和横向椭圆形圣坛，并为会众区两侧设置了短拱耳堂。一副完全新风格的平面图由此形成。虽然圣米歇尔教区教堂的圆形大厅和长方形公堂带有某些传统空间特征元素，但游客们同样能体验不同寻常的空间感。四分之三的红色大理石主立柱矗立在建筑物内部，与约翰·巴普蒂斯特·齐默尔曼的油画及装饰灰泥一起，创造了与众不同的剧场效果。

菲舍尔乐于尝试新的设计，在博格阿姆莱姆的听众席就是其中的典型。早些时候，菲舍尔曾在因戈尔施塔特工作，并于1736年至1740年间在那里修建了奥古斯丁朝圣教堂。奥古斯丁朝圣教堂在第二次世界大战中被毁，从风格上来说，它似乎就是菲舍尔提前为圣米歇尔教堂的设计所做的尝试。

由拉克·阿默尔（1732—1739年）设计的位于迪森的前圣母升天修道院教堂，尽管在设计中遵循了墙墩式教堂的传统方案，但也属于这类尝试性教堂。五跨间中殿的运动感向带有穹顶的长方形高坛移动，并包围整个圣坛。横拱式拱顶以有序的方式横跨在半露柱式支柱间，似乎欲将视线向前引入高坛。为了增强剧场式的空间效果，进而增强礼拜式象征意义，菲舍尔为高坛前方的最后一段横跨设计了横拱，并以之形成听众席式主区和高坛之间的过渡。

奥托博伊伦的新本笃会修道院建筑（见第232—233页图），是德国南部最大的巴洛克式建筑的建设工程之一。新本笃会修道院建筑的建设方案的规划历史非常复杂，本文只能进行简要介绍。新本笃会修道院建筑于1737年奠基，但并未采用由包括多米尼库斯·齐默尔曼在内的若干著名建筑师编制的方案。最后这项工程的合同授予了一位不怎么出名的斯瓦比亚建筑师辛佩特·克雷默，但又要求他将设计

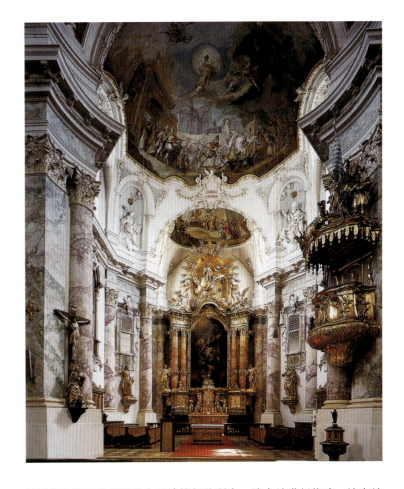

结果提交给巴伐利亚的宫廷建筑师约瑟夫·埃夫纳进行修改。埃夫纳突出了新兴的法式古典风格设计路线，并提议采用直线形的高坛边界。1748年，约翰·米歇尔·菲舍尔应召继续新本笃会修道院建筑的设计工作。他修改了埃夫纳修正设计中的冷酷和严肃成分，但保留了其平面图。菲舍尔将空间效应集中在中央的交叉甬道上，在其上设计了一个皇冠似的巨大穹顶式拱顶。这样中央区域变得灵动起来——或者就参观者而言，当他们从高坛的方向走过来时，至少有这种效果。交叉甬道之前和之后的跨间通过纵向设置的椭圆形拱顶连接，看起来像是被压缩了，从而在纵轴上产生了一种汇聚的效果。支柱和四分之三的立柱看起来像是从檐口和横拱上冲入云霄直至满是瑰丽建筑的天堂。这种建筑与拱顶或穹顶油画的联系，通过约瑟夫·安东·福伊希特迈尔于1757年至1764年间设计的栩栩如生的花园石贝装饰进一步加强。这些湿壁画的画法脱胎于老建筑物，它们的诞生时间跟约翰·雅各布·泽那研制出灰泥差不多在同一时期。

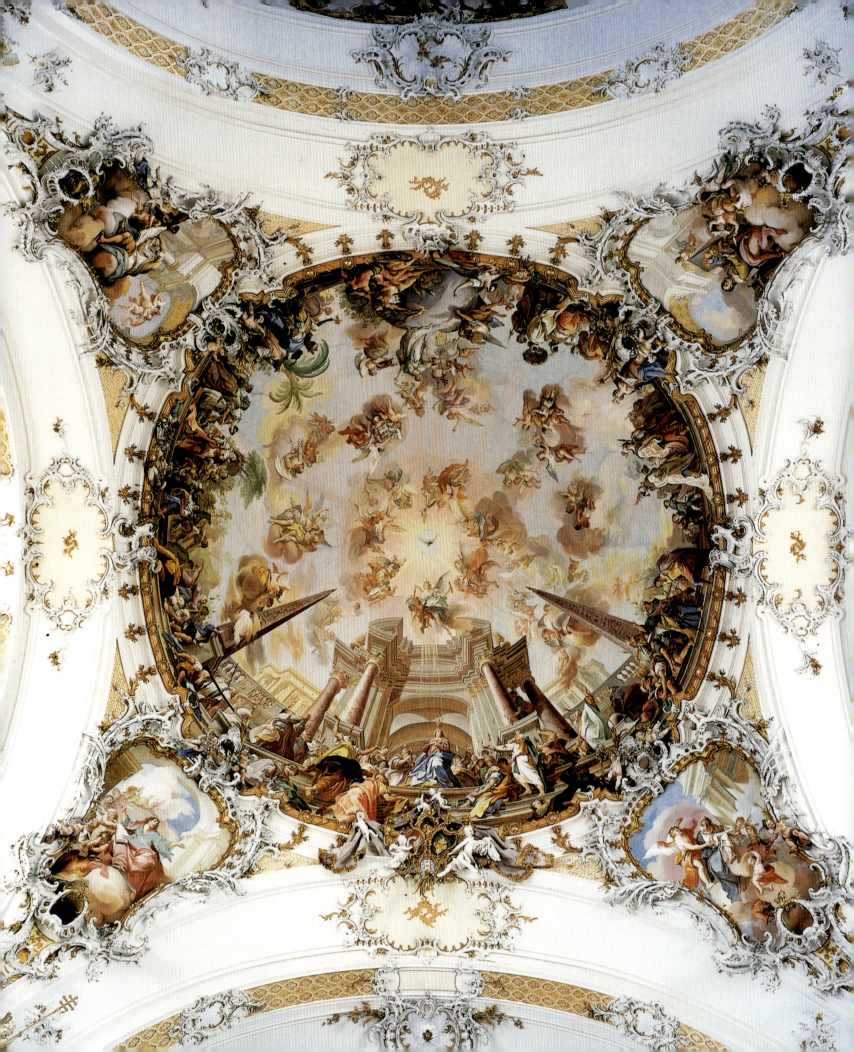

上一页：

约翰·雅各布·泽那

奥托博伊伦修道院本笃会教堂天顶湿壁画，1757—1764 年

下图：

辛佩特·克雷默，约瑟夫·埃夫纳，约翰·米歇尔·菲舍尔等

奥托博伊伦的本笃会修道院，始建于 1737 年

约翰·约瑟夫·克里斯蒂安

奥托博伊伦修道院南面十字圣坛上的天使（右上图），奥托博伊伦修道院的高坛视图（右下图）

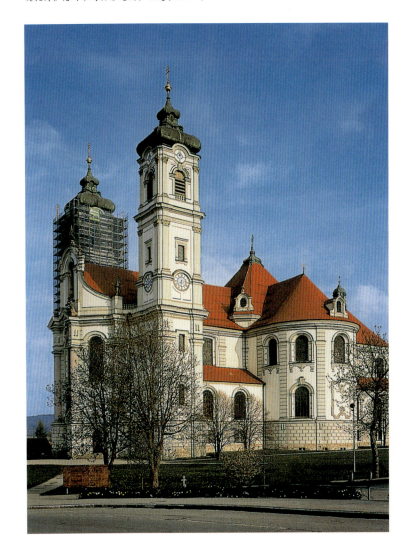

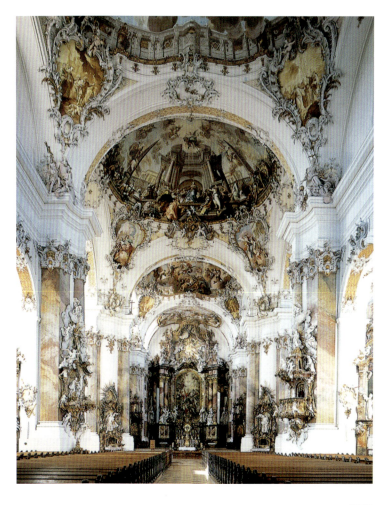

　　双层设计是巴伐利亚巴洛克式建筑的典型特征：内部装饰与外部装饰不一定保持一致；带窗户的外墙不一定限制室内装饰布局。譬如，在奥托博伊伦修道院教堂中，通过内部装饰来调动观众的心理反应，但从外部装饰一点也看不出这种效果，仿佛就是让建筑学元素进行自我表演。这种剧场效应并未限制在高坛和祭坛区（如位于迪森和博格阿姆莱姆的教堂），而是扩展到整个空间。

　　阿萨姆兄弟以巧用这种错觉技艺而闻名。被称为"阿萨姆教堂"的慕尼黑的圣约翰内波穆克教堂（见第 234 页图），展示了雕塑家埃吉德·奎林·阿萨姆和绘画家科斯马斯·达米安·阿萨姆的作品，他们二人同为训练有素的建筑师。1729 年至 1733 年间，埃吉德在慕尼黑的圣德林格街买了四栋房屋。

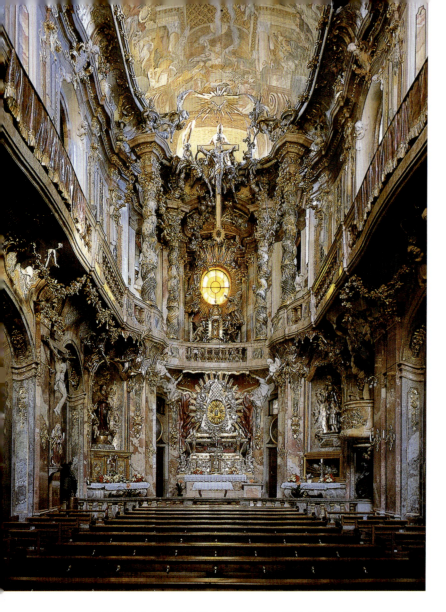 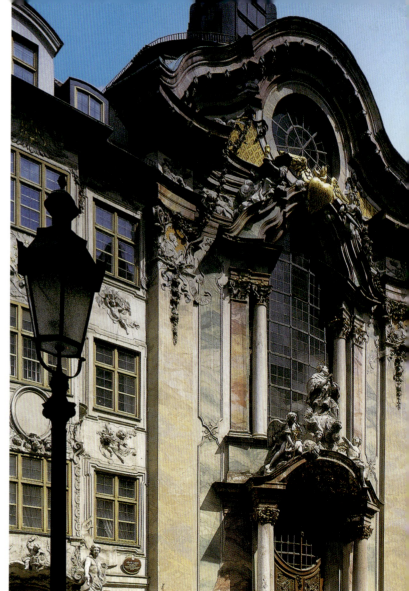

他仅以其中的一栋作为住宅,并留出两栋供圣约翰内波穆克教堂使用,而剩下的那栋被菲利普·弗朗茨·林德迈尔购买并装修成牧师之家。

教堂的两层弓形正面,带有柱式门道、高高的窗户及弧形三角楣;从正面看去,成排的房屋一览无余。借助科斯马斯于1735年创作的错觉风格壁画,正面的向上推的压力感在教堂内部似乎无休止地重复着。顶层正面在弧形三角墙旁终止,三角墙上方的筒形穹顶被无数面向东面和西面的窗户照亮。当你站在祭坛旁边并将视线滑过迂回的立柱时,"天堂圣殿"霎时在你头顶敞开,并与其立柱、托臂和檐口一起勾画出圣约翰内波穆克教堂的生活场景。漫射的阳光、建筑物内部夸张的壁画以及雕刻的装饰物,模糊了真实建筑与壁画建筑的界限,使信徒觉得像进入了另外的空间、一个神圣的殿堂一般。

科斯马斯曾在罗马接受培训,期间他掌握了如何运用意大利式的巧妙视角构建错觉空间并融合壁画建筑与真实建筑的精湛技艺。在慕尼黑,科斯马斯和他的弟弟埃吉德成功地创造了一种艺术作品。该作品使一个越来越逼仄的狭小空间,随着进入"超越建筑"的幻觉而变得开阔起来。

埃吉德·奎林·阿萨姆和科斯马斯·达米安·阿萨姆
慕尼黑的圣约翰内波穆克教堂(即"阿萨姆教堂"),建于1733—1734年
室内装饰(左图)和正西面(右图)

下一页:
科斯马斯·达米安·阿萨姆
威尔腾堡的本笃会修道院,建于1716年
穹顶湿壁画

科斯马斯在坐落于多瑙河上威尔腾堡修道院(见第235页图)中的绘画,凸显了真实与虚幻的迷混不清,较之在慕尼黑的作品更为出彩。这座本笃会修道院修建于1716年。阿萨姆在其主体空间的椭圆形顶部上设置了双层穹顶,即一个延伸的椭圆形空间。穹顶上方是带有壁画式立柱的平屋面。这些立柱就好像经过严格的透视缩短一样,支撑着带有环绕的云彩和灯笼式天窗、经粉饰的鼓形壁。这座色彩鲜明的建筑包含有湿壁画,显示了战胜者教堂。这种湿壁画的错觉效果堪称完美。这种色彩鲜明的错觉壁画沿曲面形成弧形,很难像平坦的天花板一样被发现,而且从各个视角透视均能达到不同的错觉效果。服务于神圣事业、又受到意大利式设计样式启发的错觉设计,在阿萨姆家族的作品中达到顶峰。这种错觉效果多一分都会觉得多余,剧场效应多一分都会显得过于做作。

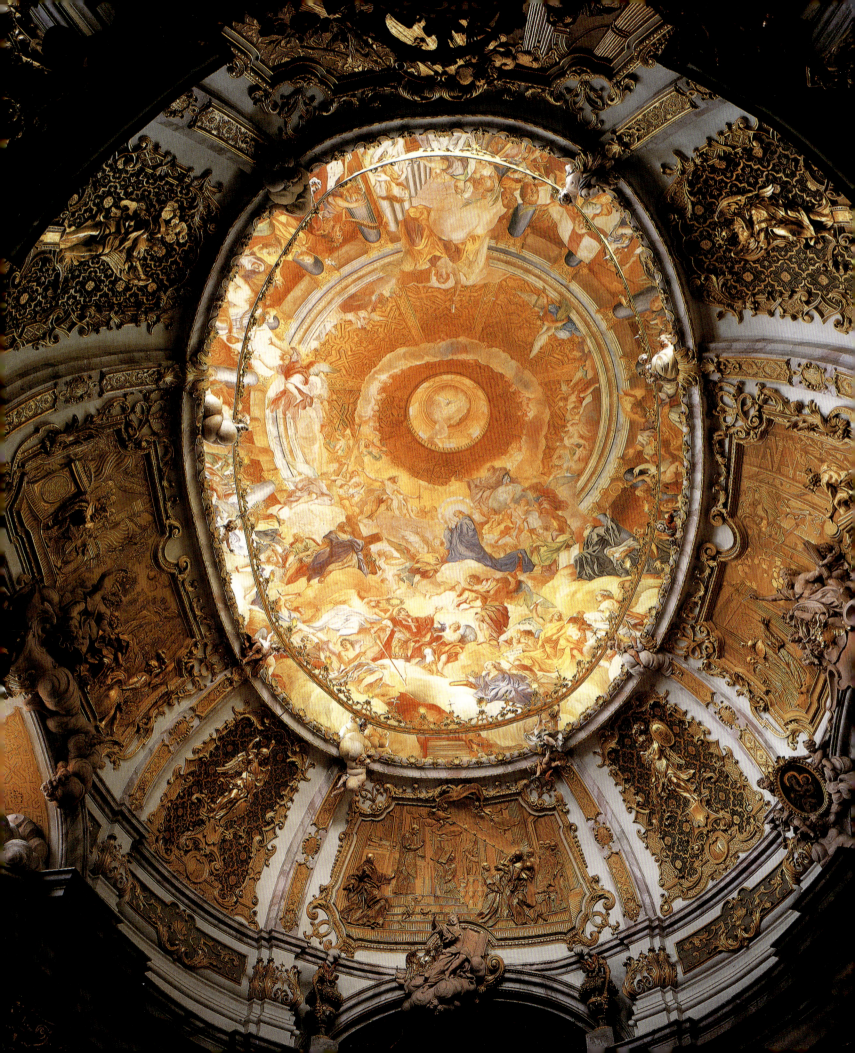

多米尼库斯·齐默尔曼
维斯教堂，始建于1743年
从西南面视图拍摄（下图）
平面图（右图）

下一页：
多米尼库斯·齐默尔曼
维斯教堂，始建于1743年
高坛及穹顶视图

来自韦索布伦的多米尼库斯·齐默尔曼所追求的是截然不同的空间效应。1743年，施泰因加登的修道院院长赫阿齐尼斯·加斯纳将合同授予多米尼库斯·齐默尔曼，以修建"受鞭打的救世主"朝圣教堂（又称为维斯教堂）（见下图和第237页图）。对齐默尔曼来说，福拉尔贝格设计理念是一种成熟的设计理念。他在考斯特奥中找到了在某种程度上已被卡斯帕·莫斯布尔格采用的椭圆形平面图和大厅唱诗班席。此外，他已在几年前（1728—1733年）设计位于上斯瓦比亚的施泰因豪森朝圣教堂时采用了椭圆形平面图（见第227页图）。施泰因豪森朝圣教堂广泛地借鉴了维斯教堂的设计理念，并加强了戏剧性。

在维斯教堂的设计中，齐默尔曼采用了一种将用作主椭圆部分支撑的双支柱和带四个屋脊的柱身融合的非凡设计。与施泰因豪森朝圣教堂的设计形成鲜明对比，齐默尔曼在主椭圆部分的东面设置了一个冗长的高坛，以增强入口处的"宗教仪式景象"效果。同时，作为一位灰泥粉饰家，齐默尔曼还把装饰品融入建筑设计中。艳丽的花园石贝装饰好似湮没了建筑轮廓——显然这就是齐默尔曼希望达到的效果。在结构关键点上（如拱顶部），或二楼区域中独立支柱通常支承天花板重量的位置，或支柱转移拱顶横向推压力的位置，雅致精美的漩涡花园石贝装饰或金银丝饰品陡然出现在眼前。建筑设计与装饰品紧密地结合在一起。在施泰因豪森朝圣教堂中，椭圆形的穹顶就好像是直接置于拱形结构上一样，而拱形结构拱似乎是从柱头上跃出的。相比之下，在维斯教堂中，天花板油画以花园石贝加以框饰，对规则边框弃而不用。规则的拱顶以错觉绘画加以修饰，除了门道带有绘画之外，其他地方均保持原色。

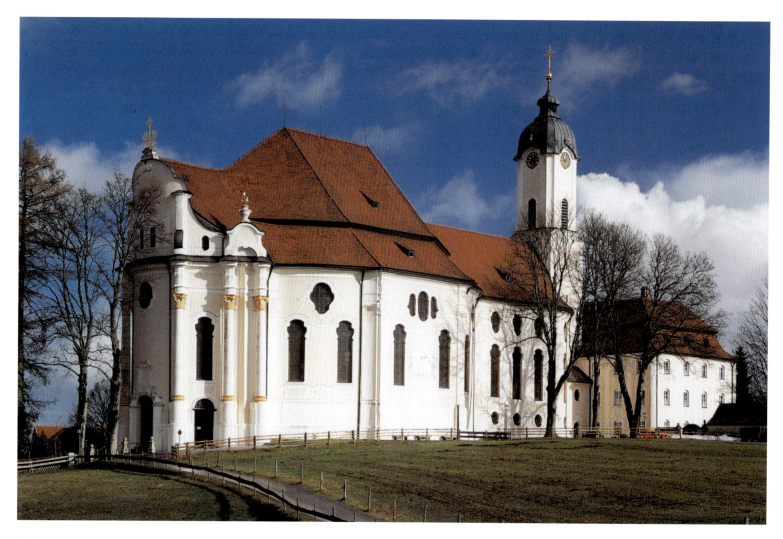

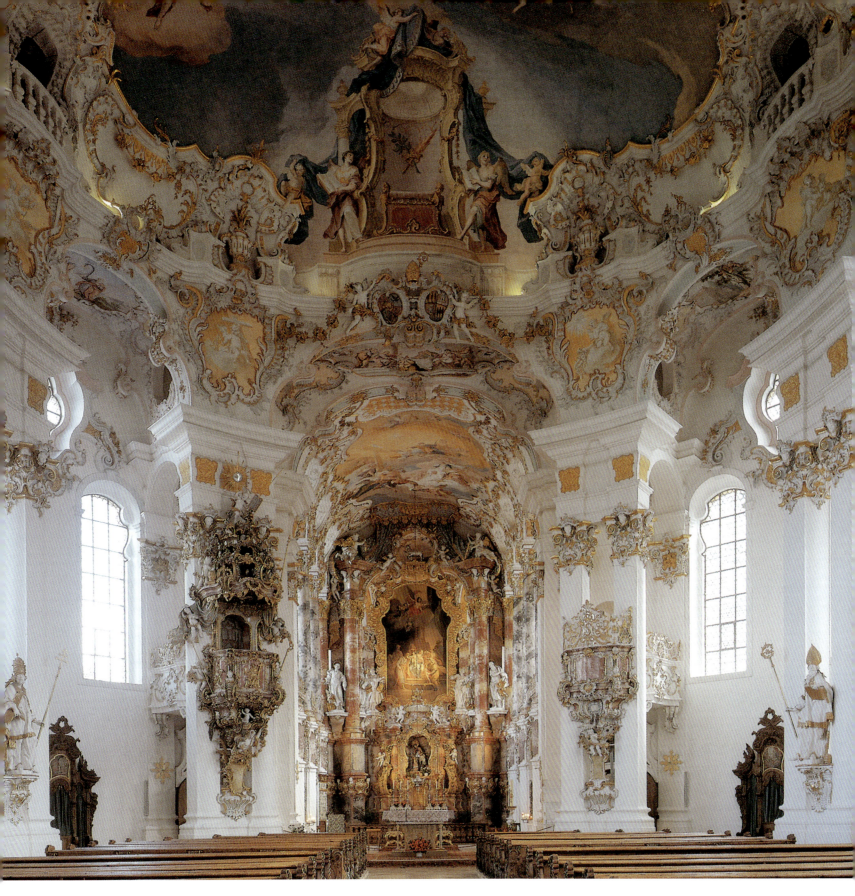

建筑师齐默尔曼和他的哥哥约翰·巴普蒂斯特·齐默尔曼共同创作了著名的天顶湿壁画《基督造人和献身》（*Christ Made Man and His Sacrifice*）。在这幅壁画中，建筑物"装饰化"这一理念可以按照字面意思理解为：由于单调的穹顶由悬吊在桁架下方的木构架组成，而在木构架上涂抹灰泥的目的完全是为绘制湿壁画提供基础——这种设计颇具独创性。

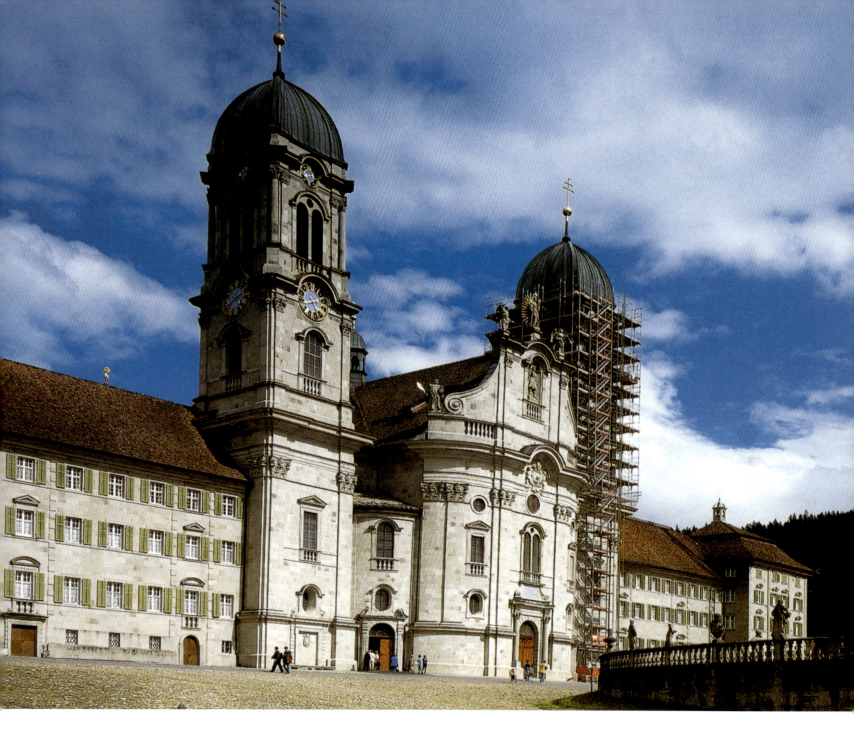

瑞士的教堂和修道院

　　福拉尔贝格学院是瑞士巴洛克式教堂建筑的标志。由于福拉尔贝格学院的建筑师们采用了多种设计，该学院尤其能凸显修道院建筑和宗教教堂的特点。上述宗教建筑体现了把按宗教仪式风格划分的空间紧密连接在一起的特点。

　　起初，艾西德伦本笃会修道院的平面图较为模糊（见右图）。位于施维茨州的艾西德伦本笃会修道院的历史，在某种程度上可以由其看似不同寻常的结构来诠释。由于只有艾西德伦的起源能说明艾西德伦本笃会修道院用作纪念教堂和神殿的功用，因此，巴洛克式的建筑设计过程超过了30年。

　　据说在861年，一位住在艾西德伦名叫迈因拉德的隐士被强盗杀害了，很快，迈因拉德便成了这一带备受尊崇的人物。数位隐士相继

卡斯帕·莫斯布尔格
艾西德伦本笃会修道院，1691—1735年
正西立面（上图）和平面图（下图）

从上到下：
1691—1692年设计图
1705年设计图
1719年最终设计图

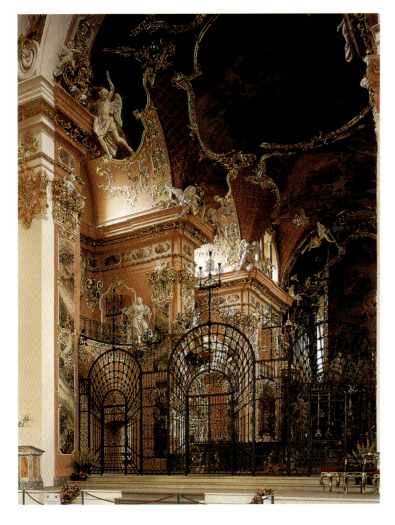
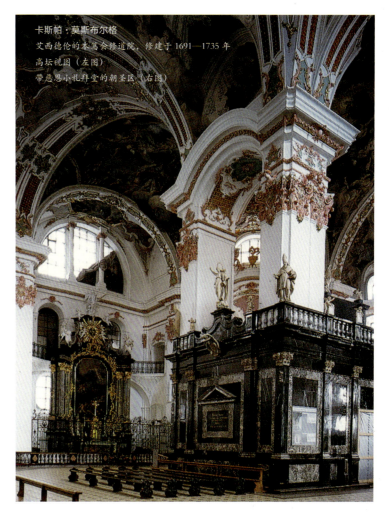

卡斯帕·莫斯布尔格
艾西德伦的本笃会修道院，修建于1691—1735年
高坛视图（左图）
带慈恩小礼拜堂的朝圣区（右图）

在这里定居。仅仅六十年后，一位来自斯特拉斯堡名叫埃伯哈德的教士，成功地把这些隐士转变为本笃会成员。他们的教堂用以供奉"隐士的圣母玛利亚"。15世纪中期，后哥特式艾西德伦圣母像创作完成，所有朝觐均以之命名。这座圣母玛利亚雕像站立在下附属修道院的迈因拉德小修道院中的神圣小礼拜堂中。下附属修道院东侧邻接修道院教堂和上附属修道院。

这是在增建巴洛克建筑之前的建筑布局。1674年，福拉尔贝格的建筑师约翰·格奥尔格·库恩设计了高坛。位于高坛西端的两座罗马式塔楼原计划是要设置在新教堂正面内的。因此事先建立了建筑现场的纵轴。位于老建筑内的慈恩小礼拜堂，这个必须保留的神圣的地方，同样计划与新教堂建筑连接在一起。

1691年，库恩的学生卡斯帕·莫斯布尔格开始进行规划设计。在他设计的平面图中，中殿的设计与库恩的支柱——教堂设计规则相适应。在随后的平面图中，卡斯帕·莫斯布尔格首先制定了主要空间聚集于中心的设计方案，这一原理在最终平面图中得以保留。这一阶段的规划设计一直持续到1693年；仅十年之后，便最终决定重建教堂。1705年，一位米兰建筑师应召担任顾问，他建议将慈恩小礼拜堂设计成椭圆形；而这个小礼拜堂原本是要继续采用支柱式中殿，然后在中央穹顶区展开。莫斯布尔格在这一观念的带动下进行了各种各样的设计，并于十余年后（1717—1719年）在其最终平面图中完善了这一观念，巧妙地设置了这座建筑物的各种宗教仪式功能。慈恩区及其旁侧的塔楼构成了带有两个平坦的矩形耳堂的不规则八角房。实际上，米歇尔·贝尔在1652年左右就已经提出了与之媲美的肯普滕的圣劳伦斯市民教区教堂（见第230页，下图）的设计方案。讲道坛自小礼拜堂引出，用四个支柱加以界定，其屋顶设置了悬吊式穹顶。同时，讲道坛还与两个矩形耳堂连接。空间与空间通过延伸至穹顶区的楼廊相互连接。

正面设计中预先考虑了宽敞的入口区和慈恩小礼拜堂。单半露方柱和双半露方柱真实地反映了室内支柱的布置（见上图）。空间效应集聚在慈恩小礼拜堂后方的讲道区中。讲道区的拱顶向上爬升，最终在穹顶区的楼廊尽头达到顶点。此时此刻，倘若我们站在高坛的入口，这种空间效果会变得更为自然。莫斯布尔格于1723年去世。在12年后的1735年，这座教堂举行了落成典礼。

高坛和穹顶区仅供亲王修道院院长及其修道院成员使用，而宽敞的慈恩区则专供朝圣之用。然而，从某种意义上来说，整个建筑的排列顺序是针对意图通过行走于这座建筑的各部分以体验他们所信仰的真理的朝圣者而设计的。

海因里希·迈尔
索洛图恩（Solothurn）的耶稣会教堂，
始建于 1680 年

卡斯帕·莫斯布尔格、米歇尔·贝尔和彼得·萨姆
圣加尔牧师会教堂，内景，建于 1721—1770 年

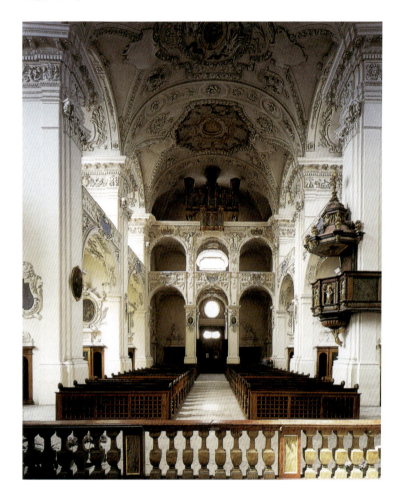

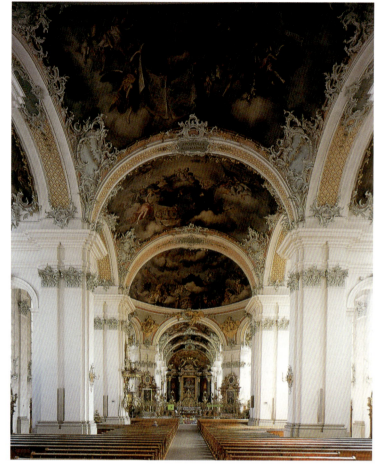

莫斯布尔格首次在贝尔绘制的肯普滕的圣劳伦斯市民教区教堂平面图中发现了将用于宗教的不同区域连接在一起的理念，以及前面已经提及的理念。1711 年，在位于维尔茨堡的新附属修道院中，约瑟夫·格赖辛格同样试着设置一个与中殿和高坛有特殊关系的八角形西区来展示各种朝圣仪式。但是，只有建筑师诺伊曼成功地在十四圣徒朝圣教堂（见第 214—215 页图）的设计中融合了这些与众不同的结构设计理念。

尽管圣加尔巴洛克牧师会教堂（见第 240—241 页图）的壁画最终不如艾西德伦本笃会修道院的复杂，但同样耗费了三十余年的时间。1721 年，初次设计由莫斯布尔格执行。为了连接圣加尔神殿和圣奥思默神殿，莫斯布尔格设计了带两个穹顶交叉甬道的双十字架结构。莫斯布尔格于 1723 年去世。之后，另一位来自布雷克滕的福拉尔贝格建筑师约翰·米歇尔·贝尔接手了这项工作，并制定了包含在中殿中央设置大型八角房的可选方案。1730 年至 1754 年间，条顿骑士团约翰·卡斯帕·巴尼亚托等六位建筑师带着他们的方案加入这项工作。

他们每个人的方案都试图结合莫斯布尔格和贝尔的方案。最终，在 1755 年，彼得·萨姆的方案胜出。该方案把贝尔的方案与包括中心平面图的纵向设计紧密结合在一起，并按照墙墩和支柱系统的相互关系将它们布满整个空间，进而创造了一个连贯的整体。两个高坛不再作为单独的个体出现，而是在中心点上紧密地联系在一起。此外，教堂入口位置的选定，不仅使建筑物的强大魅力通过高坛塔楼的正面展现出来，而且还能使其通过宽度展现出来。圣加尔巴洛克式牧师会教堂于 1770 年落成。两年后，又一位福拉尔贝格建筑师约翰·格奥尔格·施佩希特在绘制位于威灵根的圣马丁本笃会教堂的平面图中采用了这种一体化的理念。由此，最初的新古典主义元素引入德国南部。

瑞士的耶稣会建筑与福拉尔贝格建筑师活动密切相关。在索洛图恩的基督教堂中（见左上图），这种密切关系可从慕尼黑圣米歇尔教堂中的德国南部巴洛克式建筑体会出来。其实，耶稣会建筑监理海因里希·迈尔（1636—1639 年）比任何人都想尽力结合福拉尔贝格学院的新奇建筑设计理念。

据记载，卢塞恩基督教堂由三位建筑师设计。其中一位"来自布雷根茨"的设计师很有可能借鉴了福拉尔贝格的米歇尔·库恩的设计。这座教堂修建于 1666 年至 1669 年，在一定程度上体现了福拉尔贝格支柱系统的设计理念。始建于这一时期的索卢特恩耶稣会教堂于

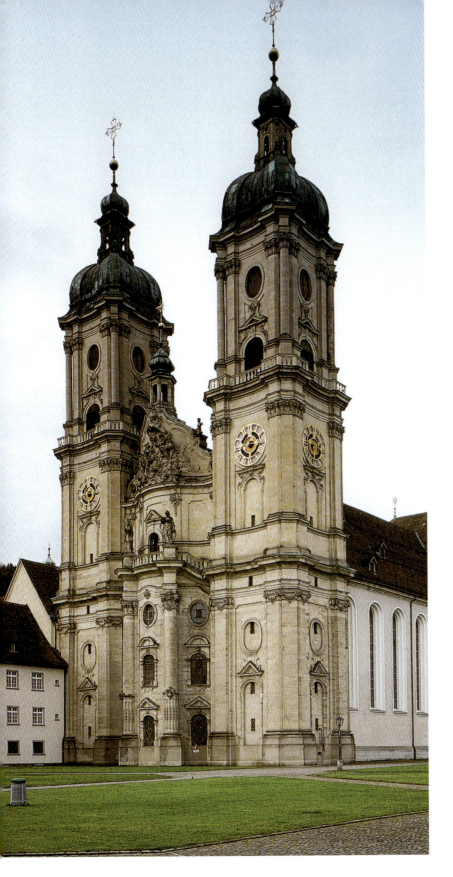

卡斯帕·莫斯布尔格、米歇尔·贝尔和彼得·萨姆
圣加尔牧师会教堂，内景，建于 1721—1770 年

右上图：
由卡斯帕·莫斯布尔格于 1719 年设计

右下图：
教堂竣工平面图，1755—1768 年

1680 年举行了奠基仪式。迈尔可能已经按照福拉尔贝格设计原则完成了最终平面图。在索洛图恩，墙墩按纯福拉尔贝格风格布置。在这一时期，米歇尔·萨姆已经学习了《瑞士耶稣会建筑》，于是他按照索洛图恩设计方案设计了位于埃尔万格尔附近的嫩贝格耶稣会教堂。这座教堂于仅一年之后的 1683 年奠基。海因里希·迈尔来到埃尔万格尔参与了耶稣会的建立，并接手了该教堂的建筑监理工作，巩固了福拉尔贝格设计原则的发展趋势。

但是，这两座耶稣会教堂均吸取了慕尼黑的圣米歇尔耶稣会教堂（见第 230 页图）的设计理念，尤其是厅堂式教堂的设计、楼廊的布置和最基本的耳堂设置。

241

书名镌刻瓦伦蒂尼的《穆泽欧鲁姆博物馆》（Museum Museorum）
摘自瓦伦蒂尼的《穆泽欧鲁姆博物馆》（Museum Museorum）
书名版画，1704年

弗兰斯·弗兰肯二世
昆斯特卡默恩（艺术品收藏室），
1636年后
木板油画，74厘米×78厘米
维也纳艺术史博物馆

《沃米安乌姆博物馆》，版画雕版，1655年
什列斯维格地区的什列斯维格—荷尔斯泰州国家博物馆

艺术品、古玩奇珍和图书收藏

现代博物馆是直接从早期狩猎—采集时期的国王及亲王的"昆斯特卡默恩"（艺术品收藏室）和"文德卡默恩"（古玩奇珍收藏室）发展而来的。许多精美雅致的古玩奇珍陈列室或艺术品收藏室的出现，均源自强烈的收藏爱好，不论是为了保存现有珍品还是为了囤积财富。收藏与好奇心息息相关，甚至在人类历史早期，人们就对来自世界上各个地区的舶来品十分入迷。这种好奇心激发了对知识的渴望，使古玩奇珍收藏室最终成为一部"百科全书"。很多时候，艺术品和古玩奇珍收藏室都设在大藏书室附近，反之亦然。

1565年，一位荷兰医生、收藏家塞缪尔·冯·奎克贝格发表了一部名为《戏剧效果概论》的作品，这部作品后来成为许多艺术品收藏室的设计标准。这部作品共有五章，且各章包含了称为"铭文集"的许多小节。第一章是关于收藏家或创建者及其家族史的。在这一章中可以找到历史族表、家谱、肖像画以及对当时环境的陈述。第二章对应的内容是当时的家族艺术品收藏室，以及收藏的各种艺术品、古币和异国情调的器具或塑型。第三章主要介绍收藏室的特点，第四章主要介绍设计方法。在第五章中，奎克贝格直观地展示了一个绘画陈列室。对奎克贝格来说，这张戏剧效果图是艺术品收藏室的理想效果图。倘若该收藏室与藏书室连接在一起，将会形成一部"可以走进去的百科全书"。

根据1598年的藏书清单，慕尼黑公爵藏品馆就是按照这些设计图修建的。这座藏品馆的历史至少可以追溯到16世纪中期，但到16世纪末，阿尔布雷希特五世将其扩建到近代王宫的规模，并与图书馆相连。1632年，慕尼黑被瑞典人占领后，公爵藏品馆惨遭掠夺。在18世纪，公爵藏品馆重新并入王宫的科隆厅，并成为近代巴伐利亚国家博物馆的主要组成部分。

伊莱克特·奥古斯都在修建了其德累斯顿官邸的新翼楼后不久，于1560年左右，开始修建德累斯顿藏品馆。奥古斯都对物理和数学非常感兴趣。因此，钟表和用以测量用地的测量仪器成为藏品馆的主要藏品。该藏品馆还收藏了货币储备和政府密文。这座藏品馆在1701年的火灾中幸免于难。之后，强力王奥古斯都把密室中的藏品转移到博物馆式的综合建筑中。强力王奥古斯都对精美艺术品有嗜好，所以他的各个房间到处都是绘画作品、雕塑和工艺品。他设置了一间用来存放青铜制品、象牙制品和银器的收藏室，还有一间用于存放贵重物品的收藏室。这个藏品馆最繁盛的时候，房间里到处都是宝石和无数成套的礼仪珠宝。直到重建宫殿的时候，这些收藏品才在茨温格宫博物馆的绿色拱顶上

位于乌尔姆附近的威灵根前本笃会修道院图书馆
湿壁画
由马丁·库恩于1744年绘制

彼得·萨姆
圣加尔修道院图书馆，于1766年建成
木结构由会友加布里尔·勒泽设计

展示出来。

此外，布拉格艺术收藏馆、萨尔茨堡艺术收藏馆、安布拉斯艺术收藏馆、柏林艺术收藏馆和黑森—卡塞尔伯爵藏品馆相继于16世纪末建立，收集了各种稀奇古怪的工艺品，如昂贵的镶嵌有鸵鸟蛋和鹦鹉螺的天文仪器，以及从法国购入的民族服装和古董藏品。1776年至1779年间，腓特烈二世伯爵在卡塞尔建立了欧洲的第一座博物馆——弗里德利希阿鲁门博物馆。当这座博物馆作为议事厅进行改造的时候，馆内收藏品分别收藏在镇上的其他建筑物中。巴洛克式贵重仪器、钟表机械和工艺品可在达姆施塔特的黑森州州立博物馆和卡塞尔天文与科技史博物馆观赏到。

巴洛克式藏品馆的突出特点是同时收藏科学器件和奇珍异宝。令人迷惑的百科知识财富中包含了无法解释的自然现象，比如尤其令人好奇的曼德拉草和类似物体。这与此地的中世纪炼金术士实验室的冒险的炼金活动有一定关系。甚至在17世纪，许多皇室成员还在致力于求解自然奇景或莫名其妙的现象。他们一直试图查证维吉尔的《农事诗》中阐述的"蜂类来自动物尸体"这一理论。

斯坦帕特和普伦尼尔于1735年出版的一幅名为《序言》（Prodromus）的铜版画中出现的奇事奇景，展示了维也纳宝库中的藏品，并用文件证明了把珍宝放在奇珍古玩旁边，以及将自然物品放在工艺品旁边的这种巴洛克式爱好。在巴洛克时期，这种组合时常可以在藏书室中看到，就像利奥波德一世皇帝统治时期（17世纪后半叶）的维也纳皇室藏书馆中的一幅版画所展示的一样。这是一幅从几英尺高的房间看过来的视图。天花板与地面之间的墙体装满了书籍，其他宽敞的房间则布置了有异国情调的野兽标本。地板上摆放着许多橱柜，橱柜的抽屉都被好奇的观众打开了。很明显，这是一个收藏古玩奇珍和贵重物品的地方。

这幅版画于1711年在纽伦堡出版，展示了哈布斯堡皇室拥有的异常庞大的藏书量，临时存放于哈布斯堡皇室钦差大臣的官邸中。11年后，查理六世国王任命约翰·伯恩哈德·菲舍尔·冯·埃拉赫利用始建于1681年的骑士学校建筑扩建哈布斯堡皇宫并重建图书馆。因此，地基和翼楼设计成一个拉长的长方形。菲舍尔把中心区域设置成了带高穹顶的椭圆形，一座独立的建筑由此而成（见第244—245页图）。拱顶上方高耸的空间直达厅顶光束射入处，光束透过宽敞的圆拱式窗户洒满大厅，给人一种庄严肃穆的感觉。这幅穹顶图示由丹尼尔·格兰于1726年绘制，体现了艺术和科学赞助人查理六世的寓意。书架高度接近拱顶的起始位置。一楼的上层书架需要使用梯子才能够着。二楼设有楼廊，但同样需要配备梯子。许多书卷都直接涉及这种异事奇景与既有知识之间的冲突，譬如瓦伦蒂尼作于1704年的《穆泽欧鲁姆博物馆》（见第242页，左上图）。

这间屋子于40年后进行了加固，在菲舍尔设计中，从椭圆形穹顶到纵轴间几乎完美无缺的过渡段中设了停顿。这时，室内设置的横拱、半露方柱和双立柱从中央椭圆区隔出了两个侧房。

除了富丽堂皇的庞大图书馆之外，还修建了许多小型私人壁橱式藏书室。这些藏书室延续了艺术品收藏室和古玩奇珍收藏室的传统房型。例如，腓特烈二世国王的无忧宫中的小藏书室。东圆形大厅是整个皇宫中唯一一个不能直接进入的房间。哲学家国王的这个至圣所，经过一段狭窄的走廊便可到达。由于内室采用的是书架式的门，给人一种人文主义研究室的感觉。护墙板饰以优雅的青铜浮雕，烘托出艺术和科学这一主题。被这些浮雕环绕着的小桌上站立着四座于1742年从波利尼亚克主教藏品馆购买的古香古色的半身像。

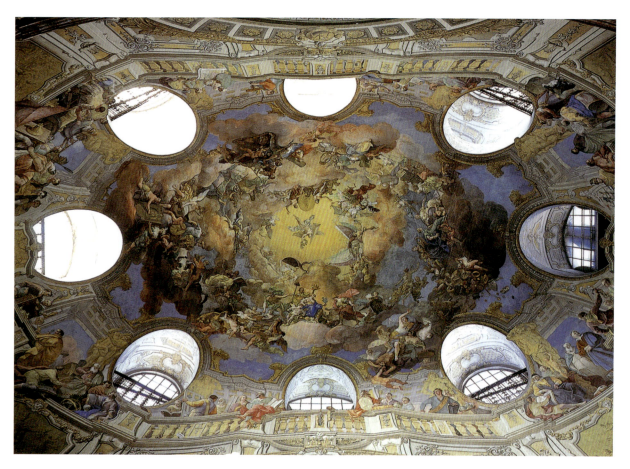

下页：
约翰·伯恩哈德·菲舍尔·冯·埃拉赫
维也纳霍夫堡图书馆，1722 年

左图：
丹尼尔·格兰
维也纳霍夫堡图书馆天花板湿壁画，天顶湿壁画，1726 年，霍夫堡图书馆，维也纳

约翰·伯恩哈德·菲舍尔·冯·埃拉赫
维也纳霍夫堡图书馆
椭圆形大厅视图，1722 年

不仅帝王、国王和亲王们想建立图书馆借以收集那个时代的知识文集，传统的牧师会如本笃会或西多会也希望如此。大概在 18 世纪中期，克里斯蒂安·维德曼修建了位于乌尔姆附近的威灵根本笃会修道院（见第 243 页，左上图）。这座修道院带有一层雅致的弯曲楼廊，该楼廊由三十二根红绿相间的有大理石般色彩纹理的木柱支撑。站立在底座上的白色木雕与这些色彩平衡的木柱形成鲜明对比，体现了美德与科学的寓意。天花板壁画由弗伦茨·马丁·库恩于 1744 年绘制，以令人印象深刻的主要图形结构展示了这个独特的巴洛克式房间的主旋律。人间或天堂的寓意形态，美化了古典的基督教认知，这些认知在伊甸园式园林中央的花园石贝装饰建筑元素之间流转。这些形态上方飞舞的天使、尾随的云彩和装饰物颂扬了神明的智慧。

位于圣加尔的新修道院于 1760 年左右修建，牧师会图书馆（见第 243 页，右上图）于同年修建。这座图书馆收藏了两千余本旧手稿和十万余本书籍。在福拉尔贝格建筑师彼得·萨姆的指导下，这座图书馆于 1766 年竣工。

整个空间垂直地被各侧的四个墙墩划分，但却通过楼廊连接在一起。装饰灰泥由来自韦索布伦的约翰·格奥尔格和马蒂亚斯·吉利设计，而木结构由会友加布里尔·勒泽设计。圣加尔的奇珍时尚馆采用了来自威灵根的类似传统或基督教认知的主旋律。根据约瑟夫·万嫩马赫尔所作的天花板壁画，这与通过神学和科学的争论来捍卫基督教义有关。

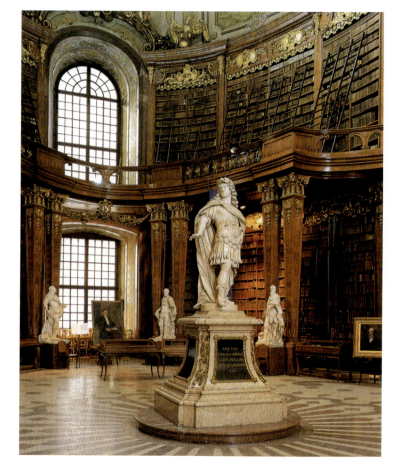

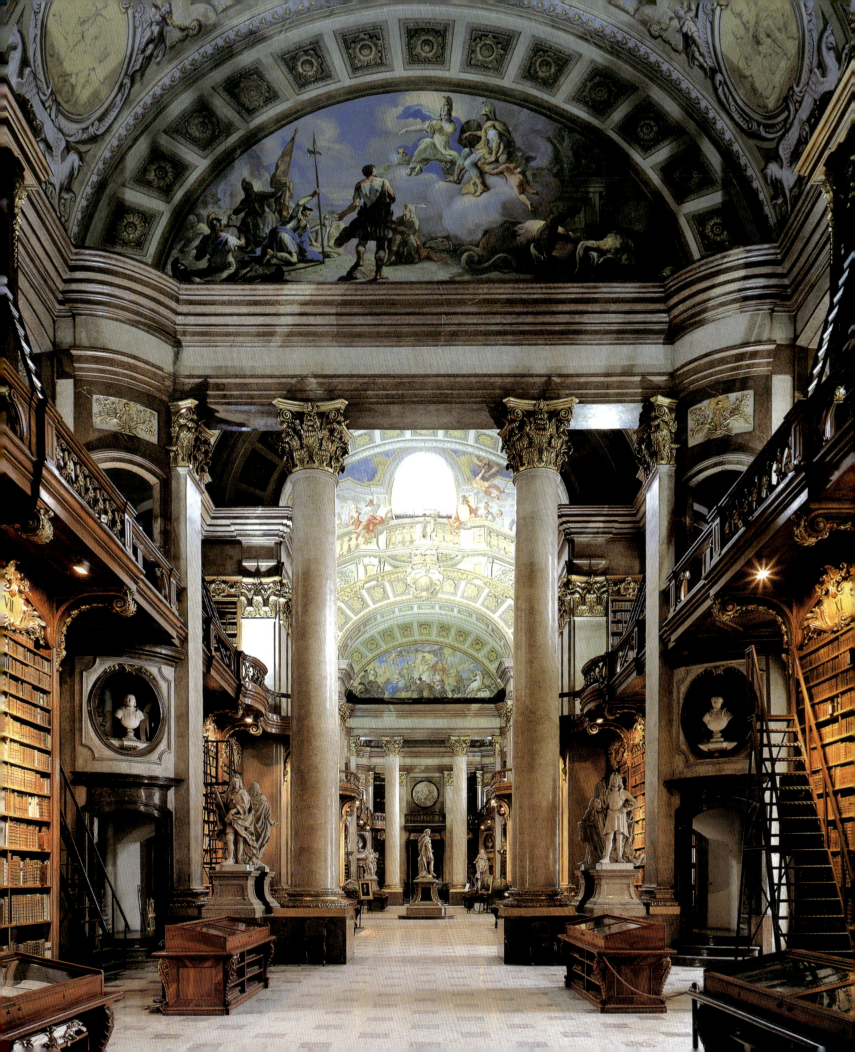

彼得罗·德波密斯
位于格拉茨的费迪南二世国王陵墓，始建于 1614 年
正西立面

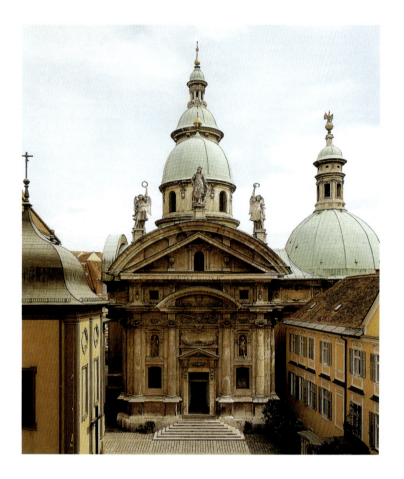

奥地利的田园别墅、城市宫殿、修道院和教堂

三位大建筑师奠定了奥地利的巴洛克式建筑的奢华和雄伟壮丽风格，他们分别是来自格拉茨的约翰·伯恩哈德·菲舍尔（1656—1723 年，于 1696 年被授予贵族称号"冯·埃拉赫"）、来自热那亚的约翰·卢卡斯·希尔德布兰特（1668—1745 年）以及来自蒂罗尔斯坦茨的雅各布·普兰道尔（1660—1726 年）。菲舍尔和希尔德布兰特的大部分时间都在罗马度过。希尔德布兰特师从罗马建筑师卡洛·丰塔纳，并于 1695—1696 年作为工程师服役于大名鼎鼎的"土耳其的大锤"欧根亲王统帅下的帝国军。希尔德布兰特退伍后，定居维也纳，并主要致力于宫殿建设。

菲舍尔是一位生于繁荣作坊雕塑家的儿子。为了进一步深造和体验雕塑艺术，菲舍尔去了意大利。然而，当他在罗马的约翰·保罗·塑尔施的工作室学习的时候（1775—1784 年），他与顶尖的艺术家保持着良好的联系，尤其是与贝尔尼尼。于是，他很快转投向建筑设计。后来，建筑设计便成为他的主要职业。新一代的艺术家深受古典建筑和罗马建筑风格的影响。

在这个时期，意大利式风格对奥地利的巴洛克式建筑产生了无法阻挡的影响，但很快就被上述三位建筑师融合成了一种界定的独立风格。菲舍尔·冯·埃拉赫和希尔德布兰特都是技艺精湛的建筑师，他们把意大利风格融入他们自己的风格中，形成了一种极度奢华的哈布斯堡皇室风格。然而，普兰道尔却对宏伟和庄严情有独钟，他紧紧抓住本土风格的核心，并适当地将传统的建筑风格融入其中。

奥地利的巴洛克式建筑中的意大利式设计手法在位于格拉茨的费迪南二世国王陵墓（见左图）中展现得淋漓尽致。在继位施蒂里亚大公之前，费迪南二世是反宗教改革的忠实拥护者。费迪南雇佣了意大利建筑师彼得罗·德波密斯为其陵墓制作设计方案。这座陵墓大概于 1614 年开始修建。彼得罗·德波密斯很有可能就是第一位在阿尔卑斯山北面的圣凯瑟琳教堂中采用椭圆形平面图的建筑师。他构想了一座带椭圆形穹顶的两层圆形建筑，具有典型的意大利式主旋律。正东面同样采用罗马式巴洛克传统风格。建筑特征部位如四分之三的立柱、半露柱、窗框和檐口均做雕刻设计。严格保持三角墙与节段三角楣的交替。宽阔的末端节段三角楣设置于顶层的三角墙之上——这一主题借鉴了罗马耶稣教堂（1577 年）的正面设计，并支撑着三座大型雕像（两座天使雕像和一座圣凯瑟琳雕像）。

德波密斯于 1633 年去世。之后，陵墓的建造暂停了半个世纪，直到 1687 年菲舍尔·冯·埃拉赫被委任建造这个只完成一半的穹架。或许菲舍尔被所采用的椭圆形穹顶迷住了，这种穹顶形式成了他之后设计的显著特征。

几年后，菲舍尔就已经把这些新的设计理念付诸实践了。1694 年，他受萨尔茨堡的大主教图恩伯爵的委托，在当地建造圣三一教堂。大主教对维尔茨堡的舍恩博恩家族的建筑方案非常着迷，而且他想把维尔茨堡改造成"北部的罗马"。四座主要教堂的建造已规划好，菲舍尔似乎就是他们的理想建筑师。一幅 1699 年的版画描绘了大主教委托人和他的教堂。这些教堂都是建筑师菲舍尔（或 1696 年后的菲舍尔·冯·埃拉赫）的作品：神学院及圣三一教堂（建于 1694 年）、圣约翰医院及教堂（建于 1694—1695 年）、牧师会教堂（建于 1696 年）和乌尔苏拉会教堂（建于 1699 年）。

菲舍尔奉命在城镇范围内按审美要求和职能要求设置每座新教堂，为此，他面临城市规划这个最基本的问题。他必须考虑如何使教堂正面恰到好处地适合城镇环境这一问题。就圣三一教堂而言，这是一个如何合理布置正面、与神学院翼楼相对应的并与以其正前方广场相对位置恰当的问题。

约翰·伯恩哈德·菲舍尔·冯·埃拉赫
萨尔茨堡圣三一教堂，始建于 1694 年
正西立面（左下图）
平面图（左上图）

约翰·伯恩哈德·菲舍尔·冯·埃拉赫
萨尔茨堡牧师会教堂，始建于 1696 年
西立面视图（右下图）
平面图（右上图）

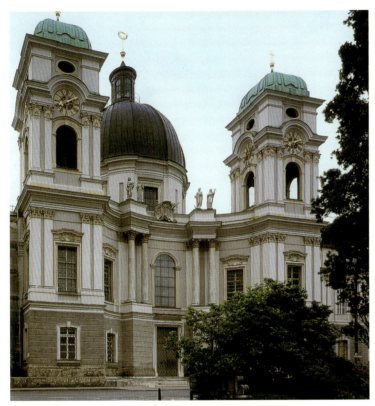

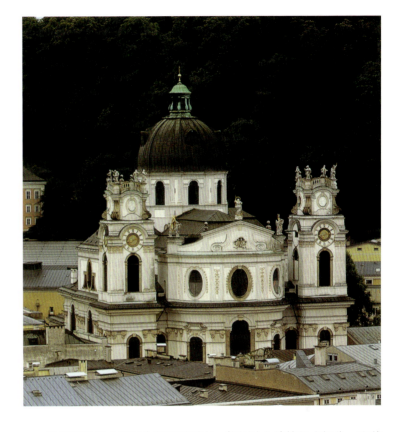

菲舍尔采用了罗马纳沃那广场上的阿科内圣阿涅塞教堂的布置方式。阿科内圣阿涅塞教堂也是一座穹顶式教堂，它的正面呈凹面柱状，两座塔楼分别置于正面的两侧。很显然，菲舍尔借鉴了弗朗切斯科·博罗米尼的优雅设计。事实上，这位罗马建筑师未能通过平面图展现正面的视觉冲击力。如果平面图采用类似的椭圆设计，整个内部可能更有视觉效果。在博罗米尼之前，拉伊纳尔迪兄弟就对此进行了设计，但由于空间原因，他们不得不将其设计成带圆形平面的建筑。相比之下，菲舍尔的内部设计体现了凹形外墙结构的拱形，椭圆形的中殿全面伸展直至高祭坛。在此之上，菲舍尔设置了一个比例变化较大的圆形大厅，这种建筑特征因此确定了他在教堂内部设计方面的空间布置。

两年后（1696年），菲舍尔设计了更具想象力的萨尔茨堡的牧师会教堂（见右下图）。这座教堂同样由大主教图恩委托建造。菲舍尔从最初设计方面改善了圣三一教堂正面的设计，他将正面与两侧的塔楼明显地分开，并将其凸面端线前移到塔楼端线前方。

这种设计形成了三个和谐联系在一起的独立建筑组成部分。这种设计方案影响了远在德国西南部和瑞士，位于魏因加滕、艾西德伦和奥拓博伊伦的教堂。

这种建筑物的空间布置在罗萨蒂设计的位于罗马的卡提奈利圣卡诺教堂（建于1612年）中很常见。在罗马学习期间，菲舍尔·冯·埃拉赫必定仔细研究了这座教堂，因为他的设计大大提高了最初设计的空间效应。高宽比为 4：1 左右，产生一种广阔无垠的峡谷般的空间感。

菲舍尔·冯·埃拉赫的这两个教堂设计方案成为他此后在维也纳获取职位的优胜依据。查理六世于 1711 年加冕。1713 年瘟疫年期间，查理六世郑重承诺，如果能避免这场灾难，他将建造一座教堂献给圣查理·博罗梅奥。这座教堂于两年后开始规划，并开始找寻适当的建筑师。但菲舍尔·冯·埃拉赫遭到了包括宫廷建筑师希尔德布兰特和费迪南多·加利·比比恩纳的强烈反对。

247

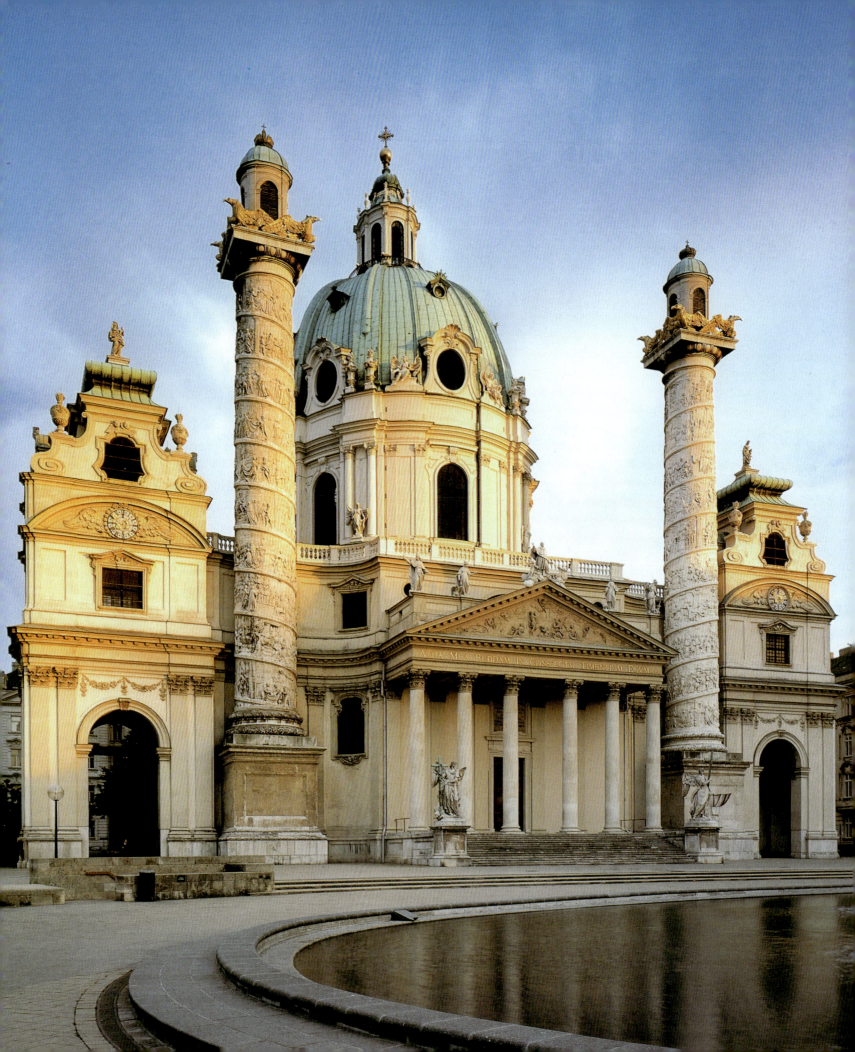

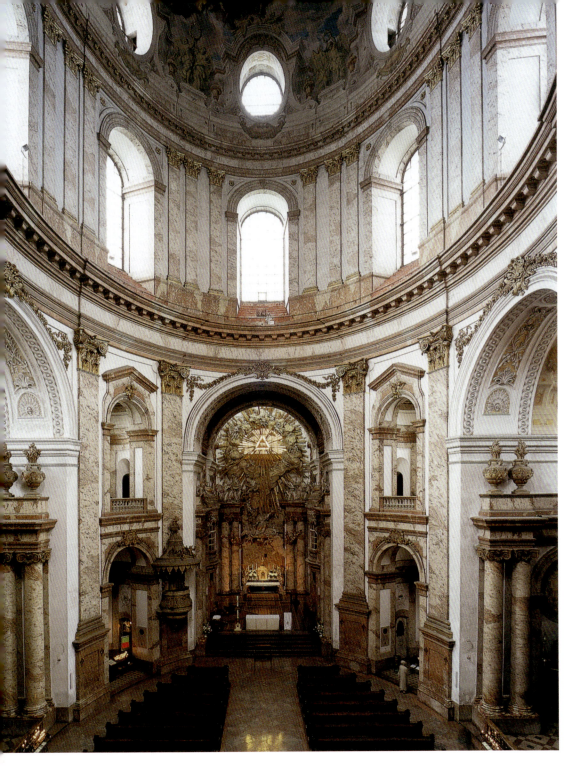

上一页和本页：
约翰·伯恩哈德·菲舍尔·冯·埃拉赫
维也纳卡尔教堂，始建于1715年
正西立面和内部装饰景（左图）
平面图（下图）

卡尔教堂非同一般的宏伟气势，并不仅仅取决于柱式门廊、穹顶和凯旋柱的三位一体。菲舍尔·冯·埃拉赫将穹顶看作整个设计方案的中心点，椭圆形是核心组成部分。穹顶高耸在椭圆形上方的鼓形壁之上。教堂内部，中殿似乎同时在水平方向和垂直方向上延伸。唱诗班席、小礼拜堂、修道院和侧房均布置在高坛周围。

正西面轴横穿过中殿的东西轴。教堂内部打破了正面的安静与线性，并将其转化为一种灵动设计。在入口处，光线吸引着观众，随即又在观众面前呈现出建筑物的运动。无论从结构需要还是凭经验来看，穹顶始终都是建筑物的中心点，在建筑内部和外部均处于最高位置。

菲舍尔绘制了一幅结合了"帝王般庄严壮丽的还愿建筑"这一观念的平面图——这座还愿建筑就是《奥地利人的虔诚》中描写的神圣纪念碑（见上图和第248页图）。这座教堂坐落在两座萨尔茨堡教堂之间，高鼓形壁和穹顶高耸在古典风格的柱式门廊后，两根古典风格的凯旋柱分别设于教堂两侧，给人一种宏伟壮丽的视觉享受。这座教堂明显是本土传统的产物。所以，它象征着哈布斯堡皇室的政治野心——神圣罗马帝国的根源，与神圣罗马帝国向西班牙索赔直接相关。古典风格的神殿正面和凯旋柱，尽管与整座建筑的风格一致，但却显示出极具象征意义的艺术效果，几乎就像是从一本虚构的建筑图册上搬下来的一样。

实际上，当时菲舍尔正在绘制一本图册。这本图册以对开版画的形式展现了现代建筑的起源，适时地成了《历史建筑》的核心内容。这本图册着实与众不同，他并未强调那些作品体现的理论内容，譬如设计规则或建筑比例。对菲舍尔来说，异国建筑（如埃及金字塔）只是在视觉表现上和维特鲁维奥所记载的民主派的建筑工程绘图一样重要。根据维特鲁维奥的记载，马其顿建筑师绘制了一副平面图，将阿陀斯山转化成皇家赞助人亚历山大大帝的坐像，整座城市就在他的膝下以及他伸展的臂膀下横穿而过（见第250页图）。

约翰·伯恩哈德·菲舍尔·冯·埃拉赫
版画,摘自《建筑简史》(*Entwurff einer historischen Architektur*),1721 年

从上到下:
两个花瓶和避暑别墅(第五卷,整页插图 10)
阿陀斯山与亚历山大大帝(第一卷,整页插图 18)
美泉宫的初次设计图(第四卷,整页插图 2)

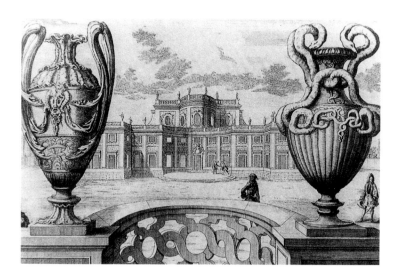

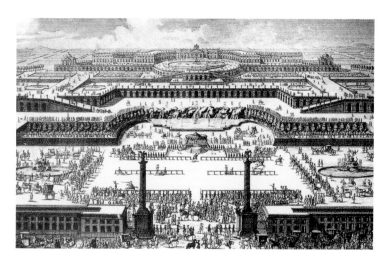

　　菲舍尔的图册第五卷的版图,向读者展示了一幅两个古式花瓶间的花园和避暑别墅的景象(见左上图)。整个正面微妙地设计成了带有一个凹面的一楼前门,上方设有优雅的但却在中心标高处凸起的立面,该立面位于带半身像的女儿墙之后。这种凹凸交替的正面的奇特组合,当菲舍尔在罗马的时候就已经引起了他的注意,这从众多的田园式别墅草图中便能看出(见第 251 页,左上图)。

　　无可厚非,贝尔尼尼对巴黎卢浮宫正面的最初设计对此有着很大的影响。当菲舍尔作为雕塑家在罗马约翰·费迪南·塑尔施工作室接受培训的时候,可能在 1680 年贝尔尼尼逝世之前不久就已经与他接触过了,这次设计中频繁出现的贝尔尼尼式设计风格就是很好的证明。在规划宫殿园林和"逍遥宫"时,菲舍尔转而采用他早期的草图并进行修改,不时展现炫目的效果。对于他 1694 年设计的克列舍伊姆宫,菲舍尔的确是将其描述成"萨尔茨堡大主教埃内斯图斯·冯·图恩的小享乐宫"(见第 251 页,右下图)。平面图包括三个椭圆形,它们相互连接,好似一片苜蓿叶。拱角处设有三个长方形的转角建筑。对立面不充分的表现反而有利于内部设计和外观效果。

　　在两年后修建的萨尔茨堡牧师会教堂的正面中,我们可以看到类似的出发点。在菲舍尔的素描薄(后来被称为《蒙特诺佛手稿》,现存于维也纳的阿尔贝蒂娜博物馆中)中,他展现了花园小屋的设计图。后来,这幅图成了典型的维也纳避暑别墅的布置图。具有讽刺意味的是,菲舍尔在宫殿建筑方面的最大竞争对手希尔德布兰特,居然在施塔勒姆贝格宫殿园林的设计方案中采用了菲舍尔的创新理念。很有可能这并非希尔德布兰特的初衷,而是他为了取悦其委托人的结果。菲舍尔的宫殿园林几经修改后,很快受到贵族阶层的追捧。从他的设计演变而来的这类建筑的标准模型成为主导规则,即使是其竞争对手也愿意采用。

　　菲舍尔还懂得如何使他设计的舒适的花园小屋永久流传,这从他于 1688 年对美泉宫的初次设计中就可以明显看出。这种华丽的设计主要为了给此后的委托者留下深刻的印象(见左下图)。这座宫殿园林于 1695 年开始布置。一年后,菲舍尔设计了狩猎小屋并在利奥波德一世的鼓励下扩建了两个庭院和相应的翼楼,"于是他便能供所有的皇亲国戚使用"。这次变化在《建筑简史》的第四卷中有所描述。约瑟夫一世于 1711 年驾崩后,美泉宫的盛况不再,玛利亚·特雷莎(Maria Teresa)继承美泉宫后,她对其进行了整理并于 1743 年将其转变成寝宫。

约翰·伯恩哈德·菲舍尔·冯·埃拉赫
田园式别墅草图，
约 1680 年

约翰·伯恩哈德·菲舍尔·冯·埃拉赫
欧根亲王位于维也纳的城市宫殿，始建于 1695 年
楼梯大厅楼梯厅

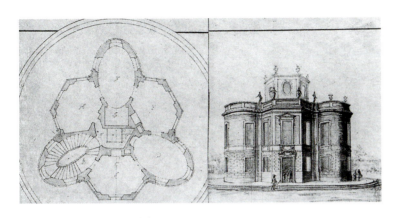

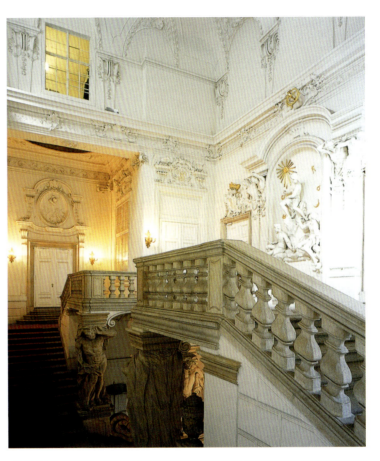

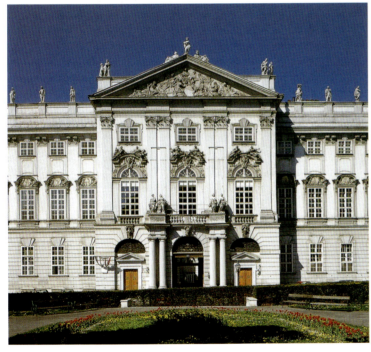

约翰·伯恩哈德·菲舍尔·冯·埃拉赫
特劳特森宫殿园林，始建于 1710 年
正立面

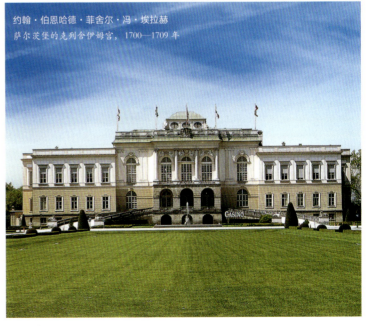

约翰·伯恩哈德·菲舍尔·冯·埃拉赫
萨尔茨堡的克列舍伊姆宫，1700—1709 年

1696 年，菲舍尔·冯·埃拉赫受任为萨伏伊家族的欧根亲王修建一座城市宫殿。他设计了一座七跨间建筑，这座建筑在后来进行了扩建。与宫殿园林相比，他这次的设计看起来格外庄严，与同一时期的维也纳风格迥然不同。正面由一定程度上恒久不变的半露方柱组合构成——从根本上来说，这种设计是陈旧过时的。这也许就是欧根亲王收回对菲舍尔的委任，并于 1700 年转任其最大竞争对手希尔德布兰特修建的原因。

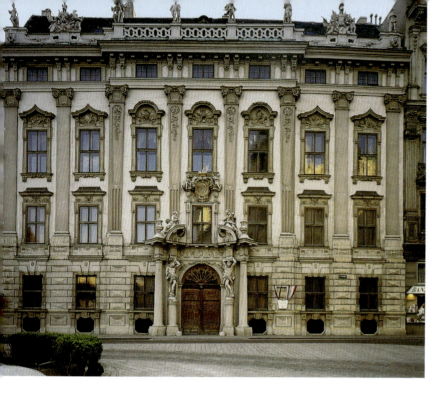

左图:
约翰·卢卡斯·冯·希尔德布兰特
维也纳的道恩金斯基城市宫殿,
1713—1716 年

下一页:
约翰·卢卡斯·冯·希尔德布兰特
维也纳下贝尔维德宫,1713—1716 年
正面花园的中心正立面

下图:
约翰·卢卡斯·冯·希尔德布兰特
维也纳的施瓦森贝格宫(原曼斯菲尔德丰迪宫)
正面花园的正立面,1697 年

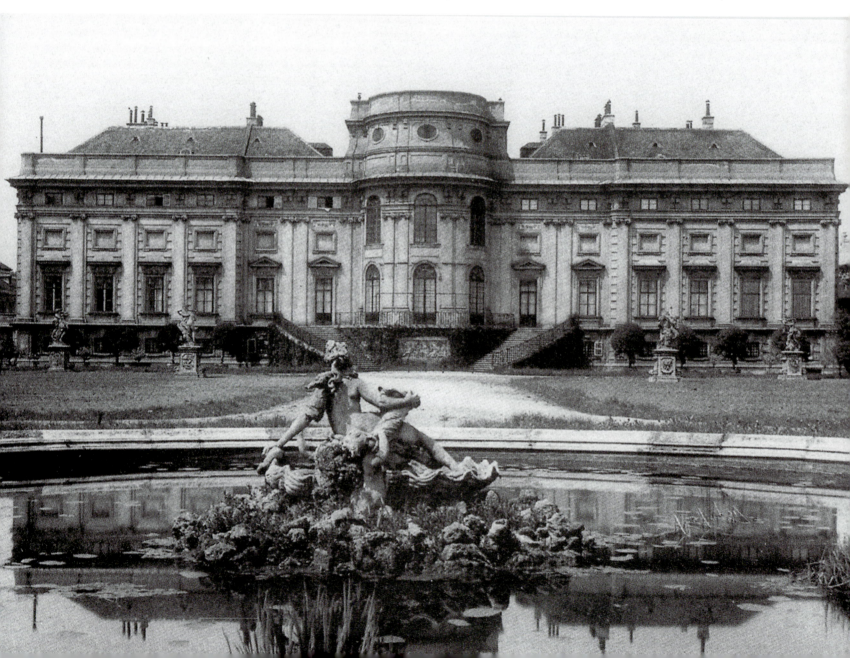

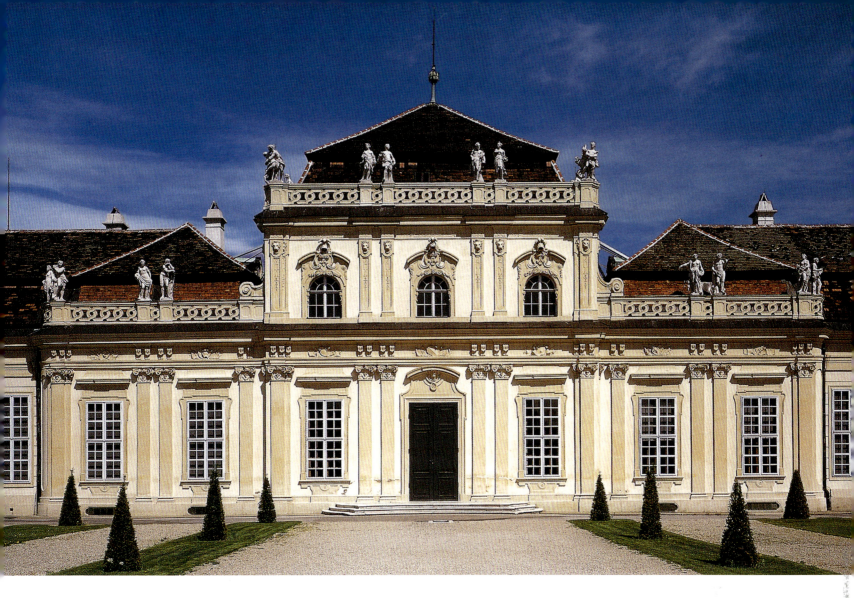

 总之，对在维也纳的菲舍尔·冯·埃拉赫来说，一切都发生了变化。很快地，希尔德布兰特式的华丽的建筑设计原则便深受青睐。尽管如此，希尔德布兰特显然很欣赏菲舍尔的流行宫殿设计，他于1697年建造的曼斯菲尔德丰迪宫（见第252页，下图）中就采用了这种设计。椭圆形中央大楼通过花园边上的两段楼梯便可进入，两侧设有翼楼。但希尔德布兰特未能完成这座建筑。直到1716年被施瓦森贝格亲王收购时，这座建筑仍然只是个穿架。四年后，菲舍尔·冯·埃拉赫获得了这座更名为施瓦森贝格宫的宫殿的装修工作。这是一件引人注目的事。菲舍尔对这座建筑外观进行了彻底改造：将华丽的壁龛更换成半圆拱，并采用接合式设计，以便让檐口和半露方柱更突出、更具三维立体感。希尔德布兰特的典型装饰性设计（包括椭圆形的中央凸出部分）还未付诸实施。菲舍尔将这个中央椭圆当作一种独立的、凸出的建筑特征前移。

 这两位建筑师的两种不同的风格在希尔德布兰特设计的道恩金斯基宫中可以明显地看出，这座宫殿修建于1713年至1716年间（见第252页，左上图）。城内住宅的外观与众不同，其正面装饰得富丽堂皇，令人眼花缭乱。中心立面略微凸出的半露方柱重现于正面的下三分之一处，并粗略地刻有凹槽。二楼窗户的三角楣各式各样——有些是优雅的节段，有些是葱形拱。二楼阁楼上方带古典花纹的优雅的栏杆与高耸的底座上的古典雕塑一起呈皇冠状。希尔德布兰特对微妙细节的处理主要体现在建筑内部。楼梯大厅楼梯厅中栏杆上的蔓叶花样大多为叶形和涡形，或展开呈大型的三角形。

 在这一时期，欧根亲王在城外建造宅邸的设计方案提前完成。17世纪90年代，希尔德布兰特开始布置维也纳城门外的花园台阶。1714年，他全心投入下贝尔维德宫的建造。这座宫殿是一座冗长的单层建筑，仅庄重的中央立面上有二楼（见上图）。这座建筑于两年后竣工。

 上贝尔维德宫（1721年）的设计，毫无疑问更加庄严（见第254—255页图）。高耸的中央亭和大理石厅前方是楼梯大厅楼梯厅和带弧形节段三角墙的门厅。各翼楼末端均设有一座八角亭，八角亭的圆形穹顶延续并总结了各楼层的节奏感。这是一种新颖而不同寻常的设计方案。翼楼为分层结构：中央亭各侧的前五跨间翼楼均为两层楼，从门厅的三角墙后方向外延伸。中央亭在门厅后面拔地而起，其屋面位于整座建筑之顶，呈皇冠状。起伏的屋面轮廓的设置，连同凹凸交替的建筑立面，通过连贯的装饰系统，给人一种极具动态张力的感觉。连续的低矮楼层两端设有穿过和环绕转角亭的柱上楣构，展现了统一的系统设计原则。

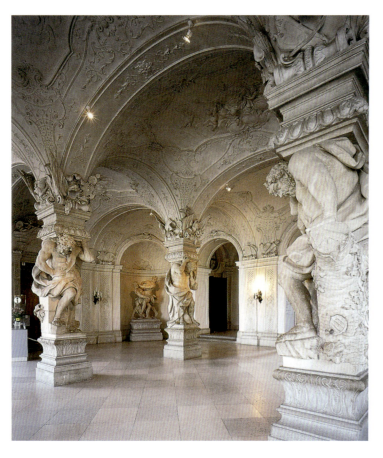

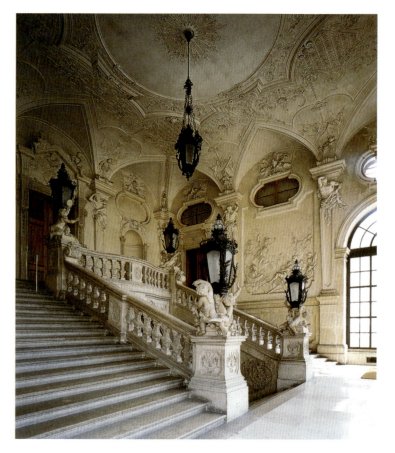

上图：
约翰·卢卡斯·冯·希尔德布兰特
维也纳上贝尔维德宫，
1721—1723 年
地球大厅（左图）和楼梯大厅楼梯厅（右图）

下图：
维也纳贝尔维德宫全景
J. A. 科尔维尼乌斯按照在萨洛蒙·克莱纳的图纸绘图之后绘制制作的版图版画，
1740 年

下一页：
约翰·卢卡斯·冯·希尔德布兰特
维也纳上贝尔维德宫，
1721—1723 年
外部立面

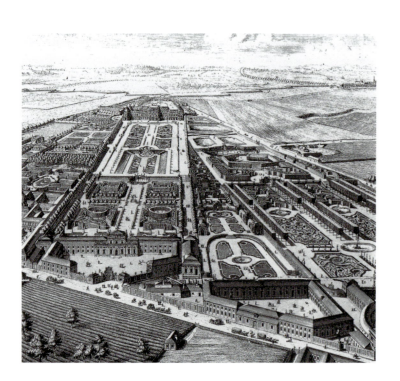

希尔德布兰特的其他作品中，没有任何一个能像上贝尔维德宫灵动的正面一样呈现三维立体空间感和效果。建筑内部，尤其是楼梯大厅楼梯厅，采用了同样的设计理念。楼梯大厅楼梯厅的修建，可以通过研究弗兰克尼亚的灵感来源予以解释。1711 年，希尔德布兰特应召来到波默斯费尔登宫解决楼梯大厅楼梯厅的问题（见第 221 页图）。委托人、选帝侯及大主教洛塔尔·弗伦茨·冯·舍恩博恩为台阶设计配置了过于宽敞的空间。希尔德布兰特通过设置三层楼廊相连的方法解决了这一问题，并用楼梯与下层连接。

空间比例与楼梯间尺寸的相互关系，一定是希尔德布兰特在维也纳面对同样的问题时就想到的。他找到了一种完美的解决方法，并在地球大厅、入口大厅和大理石厅之间创建了一种"滑动"的空间序列。游客从门厅进入楼梯大厅楼梯厅的位置，两段外部楼梯向上延伸至大理石厅和侧面的套房。中间的那段楼梯则向下延伸至地球大厅。

希尔德布兰特设计的教堂建筑同样体现了他极富想象力却正式的风格特征。希尔德布兰特早在 1698 年递交了维也纳皮亚斯特教堂（见第 256 页图）的设计方案，但该教堂于 1716 年才开始建造。之后，基利安·伊格那茨·丁岑霍费尔参与了方案设计。

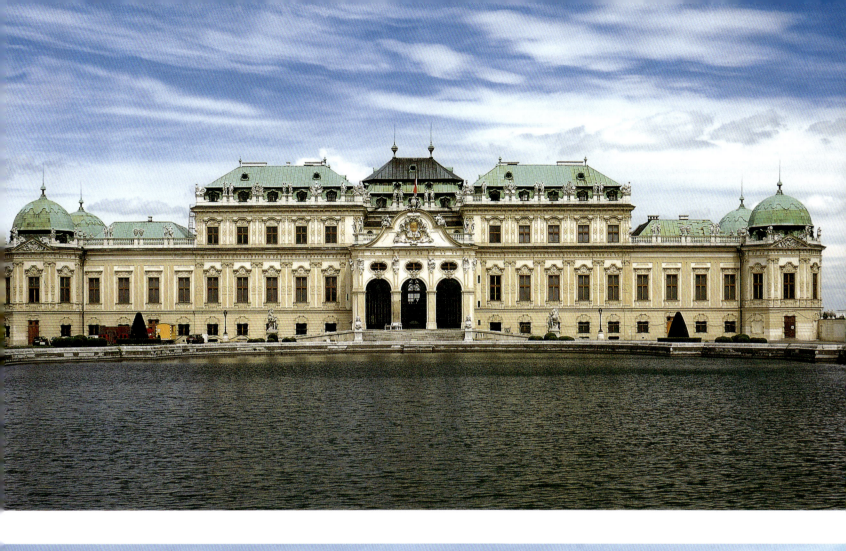
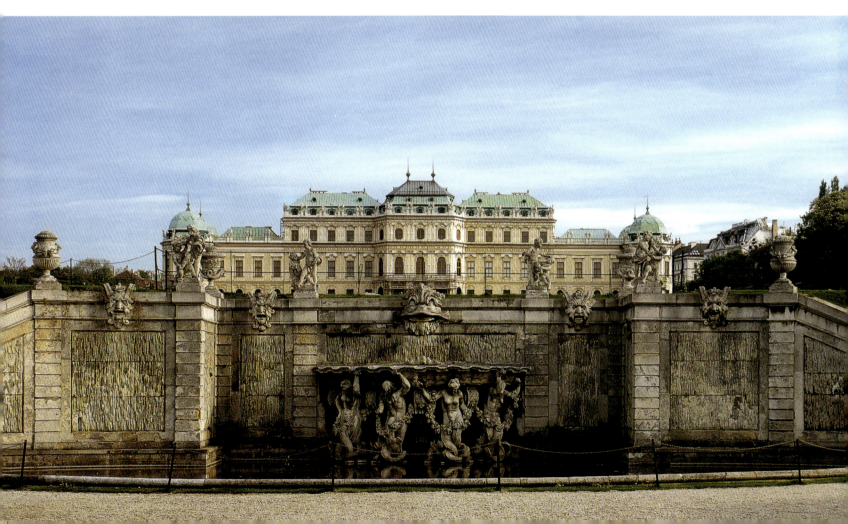

约翰·卢卡斯·冯·希尔德布兰特
维也纳圣彼得教堂（St. Peter's church），
1702—1733 年

约翰·卢卡斯·冯·希尔德布兰特
维也纳皮亚斯特教堂，
始建于 1698 年

圣彼得教堂（见左上图）的正面略微蹲伏，但却支撑着与两侧连接的优雅弧形结构和稍微凹进去的钟楼。巨大的穹顶高高耸立在凹形中心立面上方。这座建筑于 1702 年至 1733 年间施工。希尔德布兰特为戈勒特斯多福教区教堂构想了一种类似的轮廓鲜明的弧形结构，这座教堂修建于 1740 年至 1741 年间。同样采用这种结构的另一个著名作品就是林兹神学院教堂，即原德国骑士团教堂（1718—1725 年）。

华丽的套房、楼梯间和祭典大厅不仅仅是亲王宫殿和避暑别墅的常备要素，同时也是大修道院的特色。势力强大的修道院院长或亲王修道院院长及其政治影响力——或至少其中之一，与维也纳皇室有着密切的联系。皇权的显赫之光从皇室发散出来，也闪耀在教堂的球状穹顶上；这种优势地位就确定了修道院建筑的布局和建造基调。

坐落在多瑙河上的梅尔克本笃会修道院（见第 257—259 页图）毋庸置疑是奥地利最宏伟壮丽的修道院之一。其历史可以追溯到 985 年，巴本堡王朝的利奥波德一世侯爵建立这座修道院的时候。大约一个世纪后，本笃会搬入。目前位于岩石凸出部位的巴洛克建筑群高耸在多瑙河上，是修道院院长贝特霍尔德·迪特马尔与建筑师雅各布·普兰道尔（1660—1726 年）合作的结果。

普兰道尔的艺术生涯与菲舍尔一样始于雕塑家，但后来转投到建筑设计。自 1701 年起，普兰道尔根据他在圣珀尔滕学习的理论基础设计并组建了各种各样的修道院，包括桑德堡修道院、加尔斯滕修道院、圣弗洛里安修道院、克雷姆斯明斯特修道院和梅尔克修道院。他并没有限制自己像希尔德布兰特那样只绘制平面图，而是同时兼任建筑工程的监理工作。普兰道尔是一位务实主义者——传统意义上的石匠大师。

梅尔克修道院的奠基仪式于 1702 年举行。16 年后，这座建筑的穹架修建完成，随即迅速展开内部装饰工程；但普兰道尔却于 1726 年去世，未能活着看到这座建筑竣工。整个现场由约瑟夫·米根纳斯特接管，他完成了普兰道尔生前想做的每一件事。

约翰·卢卡斯·冯·希尔德布兰特
依据1719年的平面图的高特威格牧师会教堂全景图，雕版，由萨洛蒙·克莱纳依据1719年的平面图制作
萨洛蒙·克莱纳绘制的版图（右上图）

安东尼奥·贝杜兹、洛伦佐·马蒂耶利和彼得·维德林
梅尔克牧师会教堂，
1727—1735年
高祭坛（右下图）

1050英尺长的综合建筑群的主轴，始于东面入口，经修道院教堂的高坛和中殿横穿前庭、教士庭院，并从科洛曼庭院穿出，最终到达跌入多瑙河的峭壁上方的西面阳台。

游客从西南面沿多瑙河岸边进入修道院，可自下而上地欣赏到整个修道院及其主要组成部分。半圆形的西面楼廊和中心带半圆拱的阳台两侧均设有翼楼，翼楼由南面的大理石厅和多瑙河侧的图书馆组成。阳台及其立柱和半圆拱，很有可能是源自帕拉迪奥设计的威尼斯别墅建筑。阳台各侧楼廊的堡垒式曲面，沿峭壁的形状和运动而设置，并将岩石的节奏感提携到高耸的建筑物上。鉴于侧翼楼和教堂正面采用的设计风格，可以看出普兰道尔无疑对这种天然岩石与已建楼廊间的交错关系进行了人为的组合。

双子建筑的正面与相邻的科罗曼庭院各侧楼廊通过细长的半露方柱连接在一起，并延伸到教堂的正西面，顶部是两座带洋葱形穹顶的塔楼。这种洋葱形穹顶与塔楼建筑形成鲜明对比。正式布置包括双半露方柱、带筒式框架的窗户和坚固的连拱饰，与角楼、钟楼及洋葱形穹顶的凹凸交替无太大关系。1738年，普兰道尔去世后很久，大火摧毁了教堂的部分建筑。之后，米根纳斯特设计了新的塔楼顶部——尽管在精神上与普兰道尔的原始设计概念不太相符。

穹顶耸立在交叉甬道上方的高鼓形壁上，其顶端设有典雅的灯笼式天窗。修道院堡垒看起来就像是航行中的超大型轮船一样。这种驶向海角的运动，通过宽广的超长正南面生动地显示出来，并在西面的楼廊和阳台处结束。这种设计方案本质上强调了普兰道尔的精美雕塑风格，这种风格反复以大量的奇特组合表现出来。建筑物与景色的缜密交错加强了这种效果。这座综合式的修道院矗立在峭壁顶端，好似一座纪念雕塑。地形条件给雕塑家兼建筑师普兰道尔带来了巨大的挑战。而他的回应则是，让他的建筑设计作品脱胎于岩石，并生动地耸立在天空中。

强烈的外观效果也采用到了修道院教堂的内部装饰中。其显著特征在于建筑部分（如支柱或带凹槽的半露方柱）的伸展，与金银丝镶嵌在装饰华丽的横拱、拱顶和穹顶区中具有异曲同工之妙。阳光透过鼓形壁的宽敞窗户落到交叉甬道上，并洒向与之邻接的区域，点亮了装饰灰泥的浓烈雕塑感。

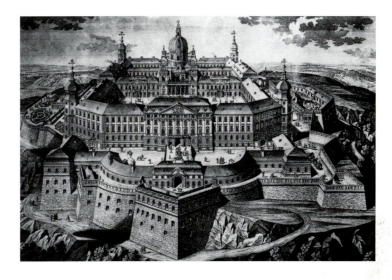

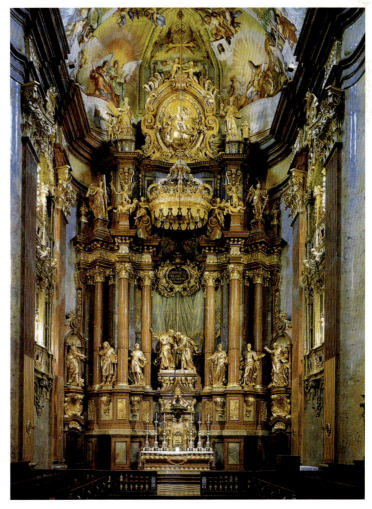

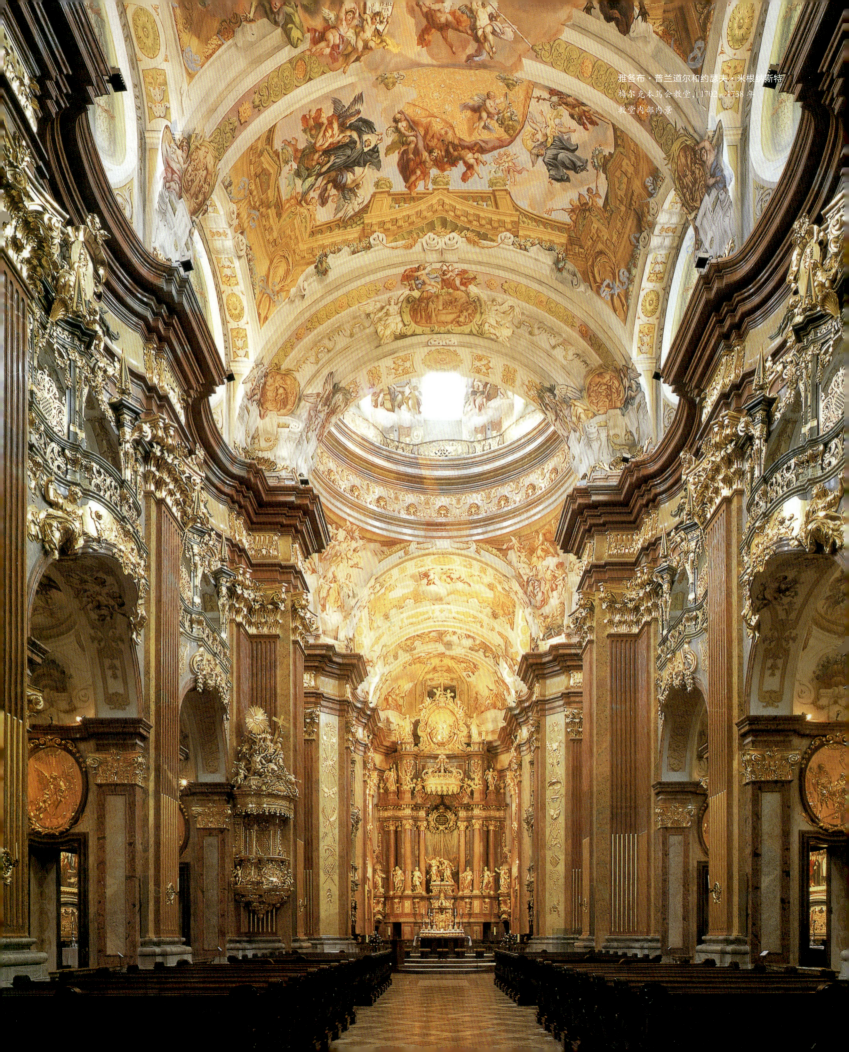

雅各布·普兰道尔和约瑟夫·米根斯奈特
梅尔克本笃会教堂，1702—1738年
教堂内部内景

雅各布·普兰道尔和约瑟夫·米根纳斯特
梅尔克本笃会教堂，1702—1738 年
从多瑙河方向来看的视图拍摄

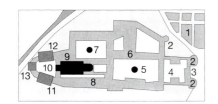

梅尔克本笃会教堂的平面图
1. 花园
2. 堡垒
3. 入口大门
4. 前庭
5. 带喷泉的教士庭院
6. 神学院
7. 本笃会庭院
8. 帝王宫院
9. 牧师会教堂
10. 科洛曼庭院
11. 大理石厅
12. 图书馆
13. 阳台

　　对普兰道尔来说，梅尔克修道院并不仅仅是处理建筑物三维立体感和动态效果方面的一次尝试，他还从中获得了规划综合性修道院方面的经验。这种修道院包括许多不同的结构，但却必须把这些不同的结构融合成一个和谐的整体。由于各种替代方案在其他地方也在某种程度上受限，这种特殊的地形条件可能也为普兰道尔提供了一次乐于迎接的挑战。

　　位于多瑙河上杜恩斯泰因的建造工程，离梅尔克修道院东西面仅几英里远，在许多方面都与梅尔克修道院有着相似之处。1716 年，普兰道尔设计了一座带西面塔楼和正面阶梯的综合建筑，并根据其与多瑙河的生动关系进行布局，就像梅尔克的建筑一样。自 1724 年起，米根纳斯特同样接手了现场监督工作，监管工程的完成。普兰道尔的余生都花在了这项工程上。

259

P. 安塞尔姆·德辛
克雷姆斯明斯特天文台
于 1758 年建成

圣弗洛里安（上奥地利州）的情况与林兹南部的迥然不同（见第 261 页图）。奥古斯丁唱诗班基金会的建筑最初于 1686 年由卡洛·安东尼奥·卡洛内修建。他借鉴了罗马耶稣教堂的结构组织，并按比例建造了教堂。很显然，这种设计方案只适用于带楼廊（位于小礼拜堂上方）的低矮中殿。卡洛内去世后，1706 年至 1724 年间，普兰道尔继续建造这座教堂。他将整个修道院教堂设计成一个大型的长方体。他设计了一座从教堂正西面展开的狭长翼楼，这座翼楼带有华丽的雕花门道和邻接楼梯间；其中，楼梯间于 1714 年就已经完成。楼梯延伸至帝王寝宫，配以华丽的拱廊和带立柱的巨型拱。普兰道尔在南翼楼的中心设计了高雅的大理石厅。大厅贯穿整座翼楼，并超出了庭院侧的建筑物轮廓，这是为了突出教堂象征性的桥梁作用：信仰的胜利与不信仰的溃败通过教堂联系在一起。这就是大理石厅装饰的主题。

厅内马蒂诺·阿尔图蒙特的天花板湿壁画天顶湿壁画描绘的是，代表着皇权的欧根亲王征服了土耳其人。欧根亲王的肖像画放置在查理六世国王肖像画对面的房间内。

普兰道尔去世后很久，直到 1744 年至 1751 年间才开始修建东翼楼中的图书馆。阿尔图蒙特的儿子巴尔托洛梅奥绘制了天花板湿壁画天顶湿壁画——宗教与科学的联姻，显然意在展示与世俗世界和精神力量这一主题有关的进一步寓意。修道院建筑和教堂是根据极具象征意义的柱式系统进行布置的。教堂的门道、图书馆、大理石厅和高坛均设置在与回廊相交的轴线上。图书馆中信仰与科学灵动邂逅的根源可以在教堂中找到，对君主制的崇拜保护可以在大理石厅中找到。

第三个三位一体的顶级奥地利修道院是克雷姆斯明斯特本笃会修道院，这座修道院建于 17 世纪与 18 世纪之间。1709 年至 1713 年间，这座罗马式的哥特风格教堂以巴洛克风格的方式进行修葺。圣弗洛里安修道院的建筑师卡洛内在 1692 年左右就已经修建了帝王厅。几年后，普兰道尔设计了入口庭院。

于 1748 年至 1760 年间修建的天文台，并不属于标准的巴洛克式建筑风格范畴（见左图）。这座天文台的修建最初落入本笃会和耶稣会的激烈竞争中：前者想以某种同等重要的设计来抵制耶稣会的授知热情。因此，本笃会想为年轻的贵族们修建一座天文台，并使之成为修道院的一部分。这座天文台设置在克雷姆斯明斯特的一座山上，给人如画般的感觉。这座威严的建筑，单在高度上就令人惊讶。中心凸起的立面拔地而起，比七层楼还高，俨然是一座摩天大楼。中心立面由两个转角半露方柱和两个中心半露方柱构成，连续延伸至终端墙。邻接大楼的两跨间的屋顶均带有栏杆，与凸出的中心立面的六楼交相辉映。

在奥地利之外，可能再也没有任何一座巴洛克式修道院可以与之媲美：象征神权和帝王权力的球形穹顶交织在一起。梅尔克修道院、圣弗洛里安修道院和克雷姆斯明斯特修道院几乎都可以被指定为帝王宫殿。然而，对于"天地合一"（unio mystica et terrena）——帝国统治与神的融合的清晰表达，没有其他作品能像克洛斯特新堡那样成功。12 世纪，巴本堡王朝的利奥波德三世侯爵在维也纳附近的多瑙河上修建了一座修道院教堂。1730 年左右，这座教堂因查理六世将其重建成一座"哈布斯堡皇室神学院"而闻名。拟建四座庭院，但实际只修建东北面的庭院。建造工作于 1755 年停止。最初的建筑设计方案融合了皇室翼楼、教堂和修道院间的密切关系。

卡洛·安东尼奥·卡洛内和雅各布·普兰道尔
圣弗洛里安牧师会教堂，1686—1724 年
门道及带雕塑的门道，由莱昂哈德·扎特勒设计（左上图）
图书馆（左下图）
楼梯（右上图）
大理石厅（右下图）

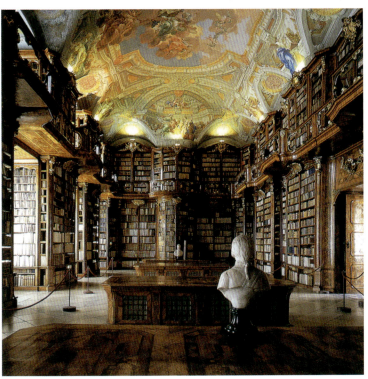
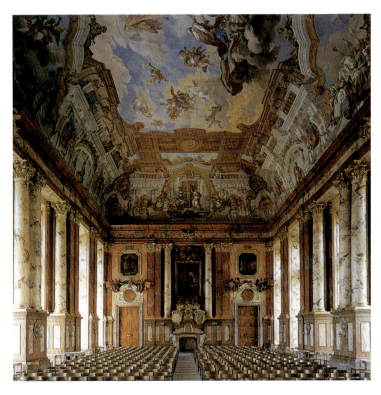

约翰·伯恩哈德·菲舍尔、约瑟夫·伊曼纽尔·菲舍尔·冯·埃拉赫 和尼古拉·帕卡西
维也纳美泉宫大楼廊,始建于 1696 年,并于 1735 年和 1744—1749 年进行修缮
天花板湿壁画,天顶湿壁画,由格雷戈里奥·古列尔米于 1760 年绘制

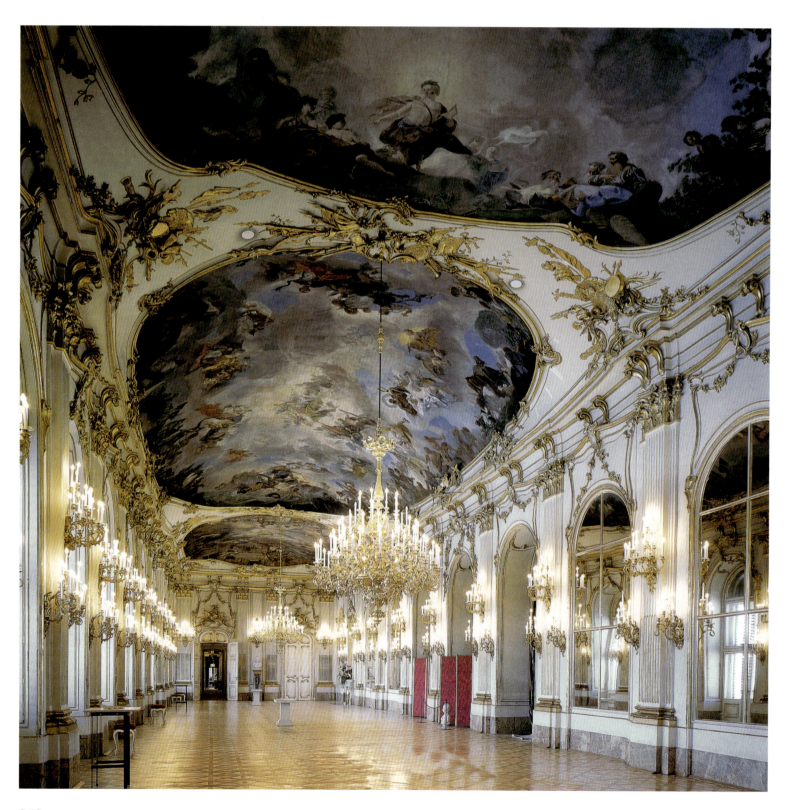

左图:
丹尼尔·格兰
克洛斯特新堡牧师会教堂,
1749 年

右上图:
约翰·伯恩哈德·菲舍尔、约瑟夫·伊曼纽尔·菲舍尔·冯·埃拉赫和尼古拉·帕卡西
维也纳美泉宫,始建于 1696 年
花园正面

右下图:
费迪南·黑岑多夫·冯·霍恩贝格
维也纳美泉宫凉亭,
于 1775 年竣工

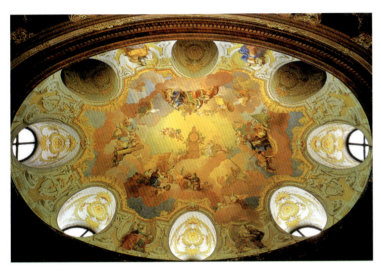

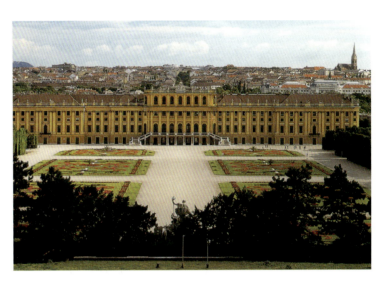

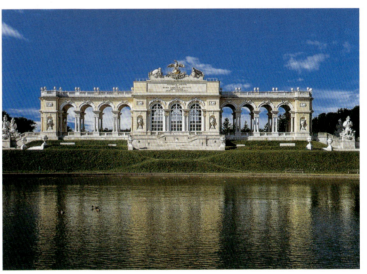

纪念碑似的帝王宝座坐落在高高的中央亭(现在的宅邸翼楼)顶,奥地利大主教的法冠赫然耸立在左侧的亭子上,帝国鹰像则在楼梯间盘旋。而未付诸实施的右侧亭子本来打算设计成支撑西班牙皇冠——哀悼败落的西班牙帝国的标志。西班牙帝国的败落是因为约瑟夫·弗朗茨(即 1711 年继位的神圣罗马帝国皇帝查理六世)在西班牙王位继承战中遇到了劲敌——法国的菲利普五世(Philip V),无法统一领土。在 1713 年《乌得勒支和平条约》中,西班牙承诺向波旁王朝归还大不列颠和荷兰。

宇宙统治者(人间和天堂的统治者)这一构想,在克洛斯特新堡牧师会教堂的帝王厅的中央穹顶湿壁画中显露无遗(见左上图)。艺术家丹尼尔·格兰把查理六世描绘成了神圣罗马帝国皇帝和战争与和平之王者。查理六世坐在美德、艺术和科学簇拥的宝座上,并将他自己美化成了维也纳的"世界中心"。

在神圣罗马帝国占绝对政治优势的欧洲哈布斯堡皇室,被看作法国政权的反对势力。维也纳圣查理教堂的建筑设计就意在体现这种帝国观念。菲舍尔·冯·埃拉赫在美泉宫(见第 250 页,左下图)的梦幻般设计,一定要从相同的视角来看。即使从未按照这种标准进行修建,成为法国以外的其他欧洲地区的焦点并发挥作用,这对凡尔赛宫来说也极具挑战。在当时,巴黎和维也纳都是整个欧洲大陆的政治和文化中心。巴洛克式建筑的主要推动力也起源于维也纳。菲舍尔的规划图和建筑作品,譬如希尔德布兰特宫,都是其他欧洲巴洛克设计方案的模板。

右下图：
希波里图斯·瓜里诺里
沃尔德斯的圣查理·博罗梅奥教堂，
1620—1654 年

左图和右上图：
圣蒂诺·索拉里
萨尔茨堡大教堂，1614—1628 年
正西立面和穹顶

下一页，左下图：
约翰·米歇尔·普鲁纳
兰巴赫附近的斯塔德保拉圣三一教堂
1717—1724 年

索拉里于1614年至1628年间修建了萨尔茨堡大教堂，但80米高的西塔楼是30年后才增加的。

该教堂是阿尔卑斯山北部的第一座巴洛克式建筑。其内部结构和正西立面借鉴了罗马的耶稣会教堂。四座巨大的雕像分别是为与巴洛克建筑特点有关的国家赞助人鲁珀特和维吉尔（室外）、两大门徒彼得和保罗（室内）而塑造的。

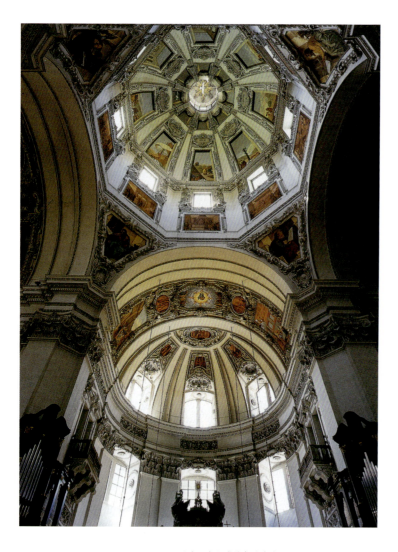

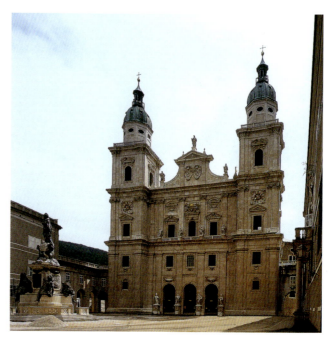

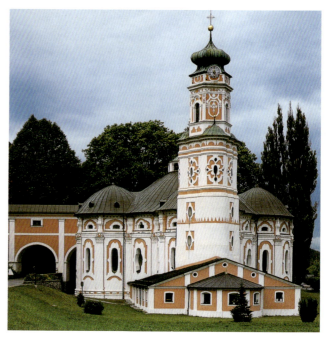

同为医生和博学者的希波里图斯·瓜里诺里，按照他自己的规划图，于1620年至1654年建造了这座教堂。他的本意就是要以建筑物来诠释"圣三一"的设计原则。三座小礼拜堂自圆形的中央区分出，生动地体现了这种"圣三一"设计原则。塔楼在小范围内重复使用了平面基调。装饰形式有时看起来像是随意组合的一样，使得建筑物的整体感觉并不是完全的和谐。

安德烈亚斯·斯滕格
格拉茨的安慰者圣母玛利亚朝圣教堂，始建于1714年

这座朝圣教堂的修建源自一幅神奇的圣像。斯滕格设计了一座带楼廊的错列墙墩式教堂。这座教堂于1724年由其子约翰·格奥尔格建成。

马蒂亚斯·施泰因德尔
茨韦特尔牧师会教堂，1722—1727年
塔楼正面

茨韦特尔西多会教堂于1138年修建。这座教堂成为整体建筑的中心，并因其异常高的塔楼而著称（几乎有一百米）。该塔楼于1722—1727年由约瑟夫·米根纳斯特修建。塑像、瓮和方尖碑作为装饰物巧妙地安装在建筑结构上。巴洛克式穹顶上设有一座镀金的耶稣雕像。

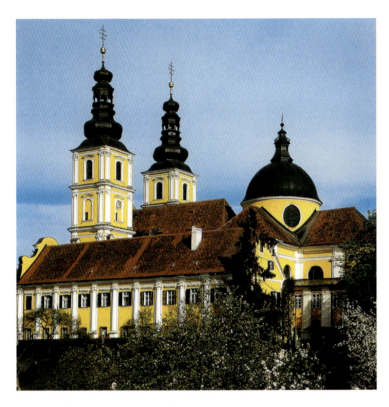

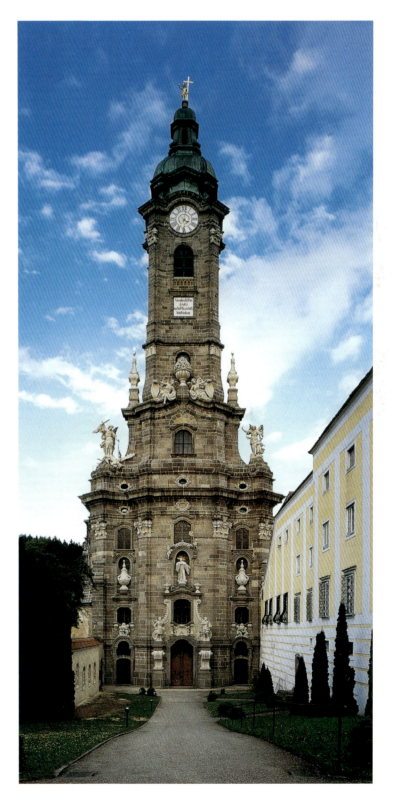

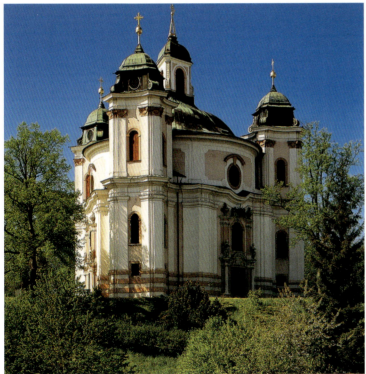

这座教堂的修建要追溯到修道院院长马克西米利安·帕格尔为消灭瘟疫的许愿。带三个转角的弧形平面图由三座转角塔楼划定。飞檐优雅地围绕整座建筑弯曲，由此将两座塔楼的半露方柱并入主结构中。

弗朗切斯科·卡拉蒂
布拉格塞尔南宫（Palais Cernin），1668—1677 年

让·巴普蒂斯特·马太
布拉格大主教宫，1675—1679 年

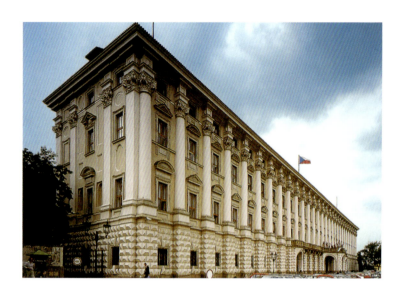

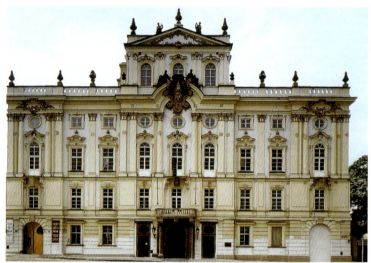

巴洛克城市布拉格及波希米亚和摩拉维亚的巴洛克建筑

在建筑师丁岑霍费尔一家构建塞尔南宫的外观之前，波希米亚和摩拉维亚的贵族们都比较钟爱意大利式的建筑。曾多次访问过罗马的塞尔南伯爵渴望得到一座"罗马风格"的华丽宫殿。他的布拉格宫殿（见左上图）由弗朗切斯科·卡拉蒂于 1668 年至 1677 年间建造，是一座帕拉迪奥式的宫殿。坚实的粗琢一楼一直延伸到栏杆处，支承着顶部设有阁楼的两层楼上层建筑。整个正面由巨大的立柱连接而成。

与之相反，布拉格大主教约翰·弗里德里希·冯·瓦尔德施泰因伯爵却致力于推行一种新颖的布拉格建筑风格。他委托来自法国第戎的让·巴普蒂斯特·马太为他建造宫殿（1675—1679 年，见右上图）。这座宫殿与马太设计其他宫殿和别墅一样，被构想成一个由三部分组成的、带有一个凸出中心立面和若干室外阶梯的整体。

马太在布拉格一直待到 1694 年。他建造了许多其他类型的建筑，其中奥古斯丁唱诗班教堂设有自带穹顶的椭圆形中央区引出的耳堂——这种设计方案成为菲舍尔·冯·埃拉赫设计萨尔茨堡的圣三一教堂和维也纳卡尔教堂的重要灵感来源。同样，位于布拉格小城区的圣约瑟夫教堂对菲舍尔来说，似乎也是一个重要的模板，这在他的素描薄中有所记载。

约翰·丁岑霍费尔（1726 年）与班茨和坡莫斯非登一起被提及。布拉格的法国财富加上意大利式建筑，为来自上巴伐利亚的丁岑霍费尔一家带来了刺激和挑战。约翰的弟弟克里斯多夫（1655—1722 年）首先在布拉格和周边地区开创了一种新颖的设计风格，其子基利安·伊格那茨（1690—1751 年）成功地赋予这座城市时髦的巴洛克式面容。基利安师从希尔德布兰特，并在意大利和巴黎的深造学习中提高其艺术技能。

小城区的圣尼古拉教堂（见第 267 页，下侧图）被誉为欧洲最美丽的教堂之一。当然，它还被评为建筑师克里斯多夫·丁岑霍费尔的杰作之一。克里斯多夫建造了教堂的穹顶（1703—1711 年）和正西面（1709—1717 年）。正西面效仿了博罗米尼设计的生动幽默的罗马圣卡罗教堂。然而，这位意大利建筑师却局限在两层楼的严格细分上，并在二楼重现了一楼正面的立面系统。克里斯多夫把教堂的正面设计成纪念碑的样子。他加宽了楼层，从而为凹凸跨间的交替留有余地。门道的巨大双立柱与扁平的半露方柱交相辉映；遵循结构越高越轻盈的造型原则，高耸的三角楣式三角墙上小规模地重现了这种设计。三角墙内的壁龛上设有一座雕像，壁龛上方设有穿入檐口的甲壳状图案；弯曲的檐口自然地成为波浪形三角墙的流畅建筑轮廓的一部分。室内继续采用充满活力的正面、生动地穿入楣构和三角楣铺层。转角支柱（与双立柱和半露方柱一起确定中殿范围）在设置时需尽量往前移动；这样，当观众沿相邻柱子的跨间及其凹面小礼拜堂神龛和楼廊的路线行走时，就会感觉到椭圆形的平面设计。双立柱和半露方柱的柱头上方是一个高耸的、带有明显凸出的顶板的拱墩区，拱顶从这里开始急剧升高。拱墩区仅被跨间拱隔断。这种波希米亚建筑风格效果并不单是超过了他所模仿的罗马建筑典范，同时还为已形成的时髦的意大利风格提出了全新的、可选的设计方法。

克里斯多夫·丁岑霍费尔
布拉格小城区的圣尼古拉教堂
正西立面，1709—1717年（左下图）
内部内景，1703—1711年（右下图）

克里斯多夫·丁岑霍费尔
布雷诺夫的圣玛格丽特教堂（St. Margaret's），
1708—1721年
外部视图观（右上图）
平面图（左上图）

布雷诺夫本笃会修道院的圣玛格丽特教堂（1708—1721年，见右侧图）是克里斯多夫的另一杰作。由于两段中央跨间像是冠以三角墙的建筑物中心一样凸起，且其两侧均设有附墙立柱，南面外部相当成功地发挥了正面的作用，就如宫殿的正面一样。这就导致了高坛和西入口正面的视觉效果多少有点混乱。从侧面（南面）看去，它们就像是不对称的附加物。这种外部不同部分凹凸交替的姿态，在内部更加生动地加强了。支柱从三角形的基座上升起，其顶端进入中殿。于是，它们在室内呈对角线布置。横拱并没有直接通过最短的路线穿过中殿，而是以略微弓形的方式穿过。拱顶的椭圆部分遮挡了各跨间的椭圆形平面。拱顶和平面的这种对立姿态，使整个空间呈现出一种奇怪的波动感；这种感觉在高坛的拱点末端才有所减弱。

我们还必须提到丁岑霍费尔家族中最长者、克里斯多夫的哥哥、约翰·丁岑霍费尔的父亲——格奥尔格·丁岑霍费尔。格奥尔格于1689年在东巴伐利亚的瓦尔特萨森辞世。

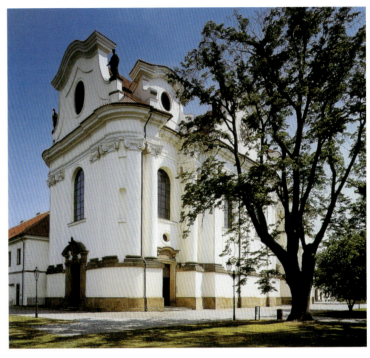

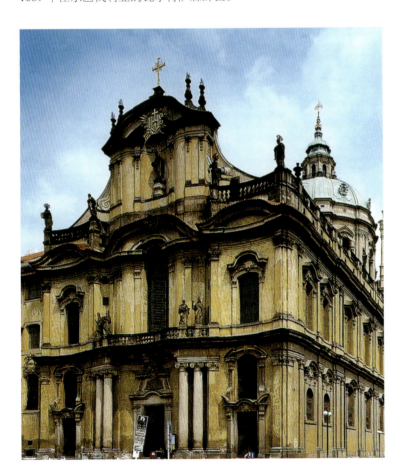

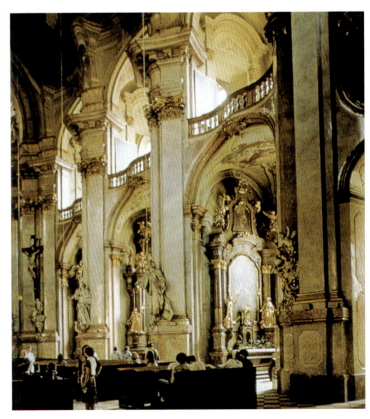

基利安·伊格那茨·丁岑霍费尔
布拉格的德国式亚美利加别墅，1720年

在他生命中的最后四年，格奥尔格设计并修建了卡佩尔朝圣教堂。这座教堂更具波希米亚风格，而非德国文化传统风格（见第269页，左上图）。这座教堂必定是阿尔卑斯山北部最独特的宗教建筑，平面呈现为一个三叶形。在这个三叶形中，三个半圆形的小礼拜堂布置在三角形周围，三角形交叉处则以带洋葱形穹顶的尖塔般的角楼加以界定。整座建筑被楼廊环绕，优雅地随小礼拜堂运动而运动，随塔楼弯曲而弯曲。二十年后，这种设计理念被桑廷艾歇勒采纳，并以兹达尔青山上的圣约翰内波穆克祈祷教堂进行了诠释，相关内容将在后文中介绍。

克里斯多夫·丁岑霍费尔去世后，其子基利安建造了布拉格圣尼古拉教堂（1737—1751年）的高坛和交叉甬道拱顶。高坛设置成由三个椭圆、两个侧礼拜堂和一个祭坛区重叠而成的中心圆。这种平面形式体现了与偏向严肃古典风格的流行趋势形成鲜明对比的洛可可式风流灵动。布拉格的洛雷托圣母玛利亚朝圣圣坛的正面（见第269页，下图），是另一座体现出强烈洛可可式吸引力的建筑。该正面于1721年按照克里斯多夫·丁岑霍费尔的规划图开始修建，但却由其子基利安修建完成。宽阔的正面庄重而婉约，仅在两端跨间的正面才略微弯曲。正面居高临下的钟楼，展现了最重要的装饰特点。基利安于1720年为约翰·文策尔·米希纳公爵修建了德国式亚美利加别墅，绝对是他设计的最精致的宫殿之一（见上图）。这座建筑是基于其导师希尔德布兰特的设计风格的精妙变体。

基利安·丁岑霍费尔研究了许多巴洛克式的设计图，并从中选取以达到其目的。例如，他可能选择一种带八角形的平面形式，但却会将其拉伸并设置笔直的边线。他在设计位于普鲁雷希蒂斯和赫尔曼尼斯的教堂时就是这么做的。之后，他还设计了带凹形墙的外部和带凸形墙的内部。事实上，这种平面形式最早被波希米亚和摩拉维亚名列第三的建筑师约翰·桑廷艾歇勒采用，但却由丁岑霍费尔在其设计的教堂中广泛运用。

受到卡佩尔朝圣教堂的启发后，约翰·桑廷艾歇勒在设计青山上的圣约翰内波穆克祈祷教堂（1719—1721年）时，巧妙地将这种圆形中心平面形式与隔离的或重叠的椭圆结合在一起。五个椭圆与五个三角形壁龛相互交替，有规律地布置成一个圆圈。这就产生了一种线性动感，穹顶的檐口同样采用这种动感设计。对约翰·桑廷艾歇勒来说，这种形状象征着一个神圣的事件：当圣约翰内波穆克淹死在伏尔塔瓦河里时，被认为有五颗星星环绕在他头上。所显现的形状和半椭圆形标志被认为与殉难者带五颗星星的皇冠有关。

这座祈祷教堂的平面形式在形状上可与哥特式五叶形装饰媲美。在波希米亚南部的捷克附近的洛梅克，一座小教堂故意采用了一种带四叶形的平面形式。由于约翰·桑廷艾歇勒于1677年才出生，他未能成为这种设计理念的创始人。这就导致了他因为太年轻而无法参与洛梅克小教堂（1692—1702年）的建造。而与这座教堂一起被提及的是来自罗森贝拉克的石匠大师马蒂亚什·蒂施勒。总之，这座教堂很有可能就是约翰·桑廷艾歇勒设计祈祷教堂的模板。

约翰·桑廷艾歇勒对哥特式风格的偏爱，可能也是源自他在把哥特式教堂转化为巴洛克式教堂方面的工作。这些工作还被看作图画般设计基调的来源。这种基调使得波希米亚的巴洛克建筑尤其艳丽。约翰·桑廷艾歇勒采用灵敏的风格对哥特式教堂进行修复，这从克莱卓别本笃会教堂（1712年）就能看出。的确，他已获准清除大部分的中世纪装饰；但他仍保留了带叶形饰和星形图形的最后一道哥特式拱顶。设在支柱前方的带有八角形半露柱头的半露立柱，与细长的、轮廓雅致的带状图案一起，营造出某种原始哥特式风格的感觉。

别具一格的巴洛克式建筑，有许多仍留存至今，成了波希米亚和摩拉维亚的特色，并代表了具有巴洛克特质的文化景观。时髦的"意大利式"风格和与之媲美的、具有不同特点的法式风格，连同附近巴洛克式大都市维也纳的建筑特点，与极具创意的丁岑霍费尔一家的设计活动组合在一起，创造了别具一格的欧式混合美学原理。

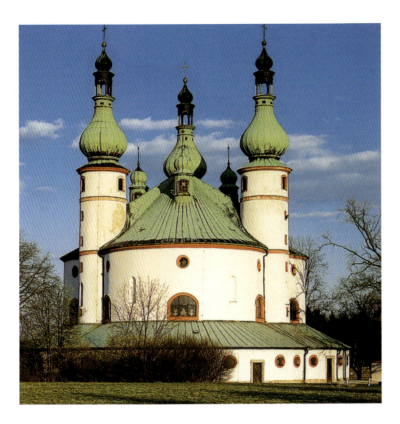

左上图：
格奥尔格·丁岑霍费尔
卡佩尔朝圣教堂，
1685—1689 年
平面图（最右图，第一个图）

右上图：
约翰·桑廷艾歇勒
兹达尔青山上的圣约翰内波穆克祈祷教堂，
1719—1721 年
平面图（最右图，第二个图）

克里斯多夫和基利安·伊格那茨·丁岑霍费尔
布拉格的洛雷托圣母玛利亚朝圣圣坛，
始建于 1721 年
正立面

269

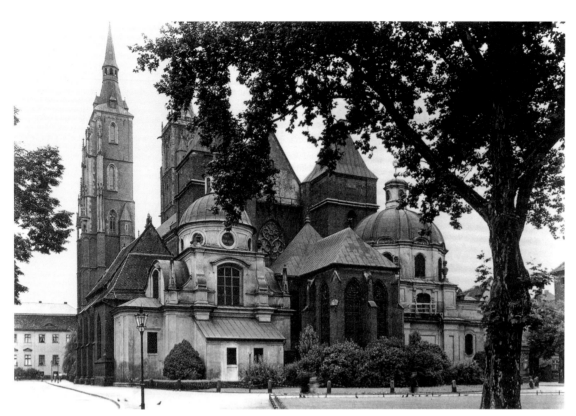

下一页：
阿戈斯蒂诺·洛奇和安德烈亚斯·施吕特
前维拉努夫庄园，1692 年左右

弗罗茨瓦夫的圣约翰巴蒂斯特大教堂
东端，带有夏恩慈（伊丽莎白小礼拜堂，左）和菲舍尔·冯·埃拉赫（选帝侯小礼拜堂，右）设计的巴洛克式新增建筑，1716—1724 年

西里西亚与波兰的巴洛克风格的变异

西里西亚巴洛克式建筑的发展具有两种趋势。天主教会和天主教贵族委托修建的建筑聚集在维也纳和布拉格的城市中心。18 世纪，随着普鲁士王国的崛起，柏林成为另一个重要的枢纽城市。但这座城市仍采用传统的建筑风格，这种建筑风格深受宗教和政治反对势力的喜爱。主要艺术设计模板可在重要的城市中心之外搜寻到。除了基于波西米亚和意大利风格的辉煌华丽的正面，还可以找到本土风格的带洋葱形塔楼的半木结构正面。

诺伊堡巴拉丁领地的选帝侯弗朗茨·路德维希（1683—1732 年），即布雷斯劳（现弗罗茨瓦夫）的主教，是一位著名的活跃且慷慨的建筑资助人。但教会委托建筑也主要是华丽的西多会教堂、耶稣教堂、罗普雷蒙特雷修会教堂和奥古斯丁唱诗班教堂。

西里西亚艺术的主要模板均来自罗马。黑森的伯爵领主、红衣主教腓特烈——罗马艺术鉴赏家——被指派为布雷斯劳主教时，他利用他与永恒之城的紧密联系，对位于布雷斯大教堂中的纪念小礼拜堂进行了布局设计。这座小礼拜堂由贝尔尼尼的工作坊修建。同时，这座小礼拜堂的修建工作还委派给了一位意大利人——贾科莫·夏安齐。选帝侯弗朗茨·路德维希是腓特烈主教的继承者。作为哈布斯堡王朝利奥波德一世皇帝的姐夫，他与维也纳皇室关系密切。1716 年至 1724 年间，他的选帝侯小礼拜堂（圣餐小礼拜堂）——大教堂的另一座附属建筑——由菲舍尔·冯·埃拉赫修建。椭圆形的穹顶高耸在长方形的平面图之上。巍峨的穹隅设在猛然伸出的檐口上方，强化了高度感，以及对权力和地位的直观印象。

扫过这座大教堂（见上图）的东端，两座小礼拜堂成鲜明对比。这两座小教堂紧挨着，仅由末端呈直线形的高坛隔开。典型的菲舍尔式立面带有纹理清晰的组合墙和鼓形壁上高高的窗户，与更讲究的意大利风格相比，看起来更"本土"、更优雅，且在比例上更为平衡。狭长鼓形壁中的平滑圆形浮雕，与高耸的穹顶拱顶协调一致，被冠以细长的灯笼式天窗。菲舍尔的建筑设有相对平滑的穹顶，穹顶顶部由灯笼式天窗构成；与较低部分相比，整个穹顶就像是蹲伏着的。

1705 年，希尔德布兰特还为维也纳商人、帝国贸易专员戈特弗里德·克里斯蒂安·冯·施耐福格尔设计了布雷斯劳府邸。建造工程于 1711 年结束。

17 世纪后半叶，西里西亚的巴洛克式建筑主要由意大利和奥地利建筑师建造。之后，在 18 世纪的头十年中，斯瓦比亚、巴伐利亚和德国北部的建筑师纷纷来到西里西亚，效力于主教。他们的不同设计方法间的反差和矛盾，无疑是对西里西亚的巴洛克式建筑的品质和吸引力负责的表现。17 世纪即将结束的时候，在扬·索别斯基国王的统治下，波兰经历了短暂的文化繁荣时期。几年前，索别斯基曾成功地击败过土耳其人。在他加冕后的 1683 年，他又在把土耳其人自维也纳城门击退的战役中起到了决定性的作用。这时，他已经准备好为文化的繁荣营造良好的环境。荷兰建筑师、工程师蒂尔曼·范加梅尔恩效力于玛利亚·卡西米亚王后。在华沙，他在包括圣灵教堂、圣卡齐米尔教堂和圣博尼法斯教堂的教堂中采用了巴洛克风格。他还完成了由朱塞佩·贝洛蒂于 1682 年始建的库拉辛斯基宫，宫内雕塑作品均出自安德烈亚斯·施吕特之手。

宫廷建筑师阿戈斯蒂诺·洛奇,与蒂尔曼·范加梅尔恩一起,将位于华沙以南八英里处的前维拉努夫庄园(见上图)转变成了华丽的宫殿式综合建筑。这座建筑带有亭子,两侧均设有带两层塔楼的楼廊。洛奇根据施吕特的建议,并按照自己的设计,于1692年完成了中心立面的建造。

在萨克森选帝侯腓特烈·奥古斯都一世(强力王奥古斯都)(即1697年后的奥古斯都二世国王)统治时期,德累斯顿的本土建筑师纷纷来到华沙。他们中最有名的当属约翰·弗里德里希·卡歇尔。卡歇尔被指派为波兰和萨克森的宫廷建筑师,草拟了无数的皇宫扩建规划图。

1728年,杰出的萨克森建筑师波贝曼和隆格卢内来到波兰首都。波贝曼之子弗里德里希·卡尔草拟了大量的规划图和设计方案,并将它们递交给国王批复。很显然,他参与了女伯爵安娜·欧尔斯泽勒斯卡的华沙幽蓝宫的修建。在风格和建筑设计理念上,这座建筑完全可以与其父于1730年左右设计的华沙"萨克森宫"相媲美。虽然卡尔也参与了萨克森宫的修建,但他仅完成了中心立面的修建。

由于波兰战争,尤其是第二次世界大战中大面积的炮轰,华沙巴洛克建筑的壮丽景象一去不返。只有存于华沙国家博物馆中的卡纳莱托所作的美妙风景能见证这座曾经辉煌的巴洛克大都市。

蒂尔曼·范加梅尔恩
波兰华沙库拉辛斯基宫,华沙,1677—1682年
三角墙浮雕,由安德烈亚斯·施吕特设计

下一页：
巴尔托洛梅奥·弗朗切斯科·拉斯特雷利

圣彼得堡斯莫尔尼修道院教堂，圣彼得堡，1748—1754年
正立面

上图：
巴尔托洛梅奥·弗朗切斯科·拉斯特雷利
圣彼得堡涅瓦冬宫，1754—1762年
正立面

下图：
巴尔托洛梅奥·弗朗切斯科·拉斯特雷利
圣彼得堡冬宫，1754—1762年
天使楼梯（"约尔丹楼梯"）

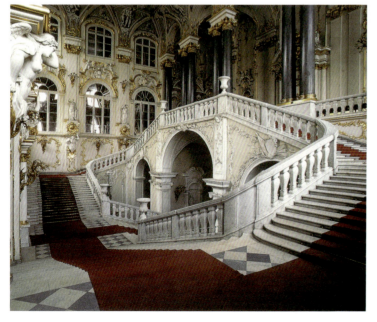

　　18世纪最重要的城市发展规划包括宫殿广场、海军广场和参议院广场。这些规划方案的决定性因素——冬宫，属于综合城市发展规划设计范围。1763年，圣彼得堡和莫斯科委托建筑项目采用了A.E.卡瓦索夫设计的平面图。卡瓦索夫为城市（包括平面图中的既有建筑）设计了宏伟的入口。其中最重要的便是这座于1754年至1762年间由拉斯特雷利伯爵建造的冬宫（见第272—273页图）。在当时，圣彼得堡最著名的建筑师是意大利籍的拉斯特雷利。其间他在巴黎接受培训。1741年他被俄国女沙皇伊丽莎白传召到圣彼得堡，并指定为宫廷建筑师。他的父亲卡洛·巴尔托洛梅奥·拉斯特雷利是一位雕塑家，于1716年雕刻了彼得大帝骑马雕像。

　　冬宫的修建采用了纯粹的法式后巴洛克风格。其正面耸立在涅瓦路基上方，与海军广场一起，成为整座城市的中心。拉斯特雷利在对面规划了斯莫尔尼修道院。这座带着有力的穹顶和四座塔楼的修道院，其实是在衬托冬宫。斯特罗加诺夫宫的美景是这座城市的一大亮点。这座宫殿位于横跨莫伊卡河的涅夫斯基街上显眼的位置。

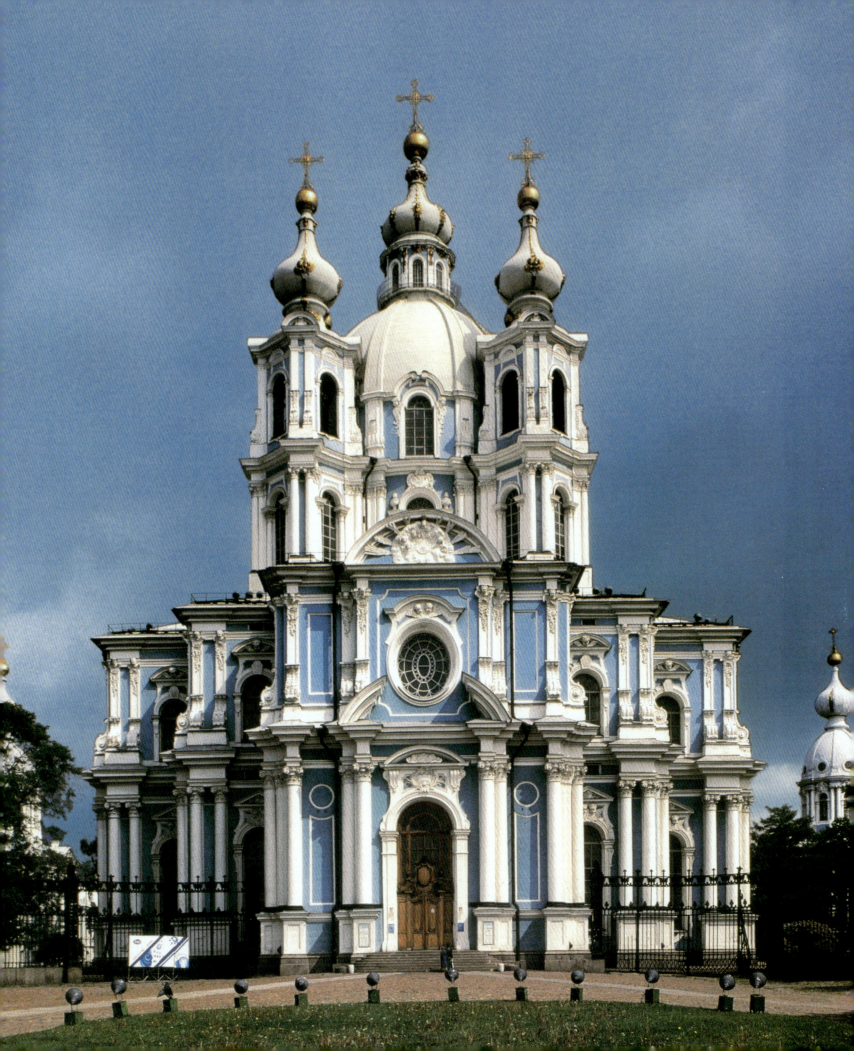

乌韦·格泽

巴洛克时期意大利、法国和中欧的雕塑

文艺复兴时期至巴洛克时期的雕塑

文艺复兴时期，雕塑家已回到古典主义时期寻求灵感，但与此同时，形成了主张其作品现代性的形式概念。譬如，完美人体思想与限定建筑等级的古典标准教规的联系，远不如它与当时盛行的人文主义思想的联系那么密切。文艺复兴时期的雕塑家认为，古典雕塑已以示范性方式捕捉到了大自然的本性本质，所以对此类艺术作品的研究比对大自然本身的观察更重要。例如，米开朗琪罗认为（根据他说过的话），《贝尔韦代雷躯干》（*Belvedere Torso*）就是这样的示范性经典艺术作品，其创作人的智慧胜过大自然。他还指出，该作品残缺不全，仅有"躯干"幸存，实属巨大的不幸。

画家、建筑师、艺术史学家乔吉奥·瓦萨里是这一时期提出审美价值新体系的理论家之一，这一体系的观念基础是个人天赋。伟大的艺术家应有其与众不同的"风格"，即其作品应呈现其独特的、显而易见的个人风格，这一观念有别于文艺复兴时期的古典思想。在16世纪意大利艺术的这一发展阶段，雕塑家们不再满足于对自然形态的准确模仿，而是追求超越自然的纯粹独创性。这一倾向在某种程度上预示了手法主义作品的出现。手法主义在当时被广为嘲讽，直至20世纪艺术史论家马克斯·德沃夏克和赫尔曼·沃斯才为其正名。拉长的肢体和比例、矫揉造作的姿势以及不同素材和表面处理方法混杂是手法主义的基本特征。一些手法主义雕塑作品将对立元素运用于同一作品中，譬如，老与少、美与丑、男性与女性。手法主义雕塑最惹人注目的独创当属"蛇形人像"，人物和整个作品呈现复杂缠绕状，好似摆脱重力般自底座盘旋而上。米开朗琪罗于1519年至1530年间的雕塑作品《胜利》（*Victory*）和《垂死的奴隶》（*Dying Slave*）（见第275页图）确立了这一基调，但面对观者的正面仍保留了中心透视手法。他们将一个人物的位置降低而将对面另一个人物的位置升高，从而将胜利者和落败者这一主题蕴含其中。此后"蛇形人像"为詹博洛尼亚所仿效并将之发展成为一种新形式，其创作的雕塑作品需从各个侧面观看，观者只有环绕雕塑观赏方能领略其结构的复杂性。新的观点不断涌现，但始终着重强调整个作品的向上运动姿势。与米开朗琪罗的《胜利》和《垂死的奴隶》作品进一步比较，手法主义的"蛇形人像"首先反映了瓦萨里关于"风格"的观点，而一些人认为该"风格"最终变成过度炫技。沉迷于艺术完美与优雅的手法主义中期可视为巴洛克艺术风格的萌芽，巴洛克风格在天特会议呼吁进行宗教复兴后

米开朗琪罗
《胜利》，约 1520—1525 年
大理石雕像，高 261 厘米
佛罗伦萨，韦奇奥宫（Palazzo Vecchio）

米开朗琪罗
《垂死的奴隶》（未完工）
约 1513—1516 年
大理石雕像，高 229 厘米
巴黎，卢浮宫

詹博洛尼亚
《抢夺萨平妇女》，1581—1583 年
大理石雕像，高 410 厘米
佛罗伦萨领主广场，
兰齐回廊（Loggia dei Lanzi）
佛罗伦萨

开始兴起。詹博洛尼亚仍然是手法主义时期意大利最有影响力的雕塑家，其作品为 16 世纪晚期到 17 世纪初期的欧洲雕塑奠定了基调。他的作品代表着从米开朗琪罗艺术到贝尔尼尼艺术的过渡。艺术史学家，尤其是在 20 世纪上半叶时期，过分注重于研究极为复杂的巴洛克艺术的本质，并且其调查和讨论主要围绕文体史的内容。例如，自然主义和如画美学中通常提到晚期装饰手法主义的渗透，或者作为对手法主义的回应，说明自然主义的重要性。可以说，这样将分析简化成浅易的历史形式，使得作品更广阔的文化和历史背景被忽视了。

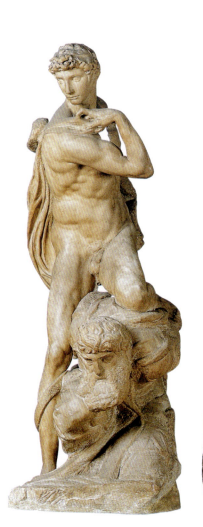

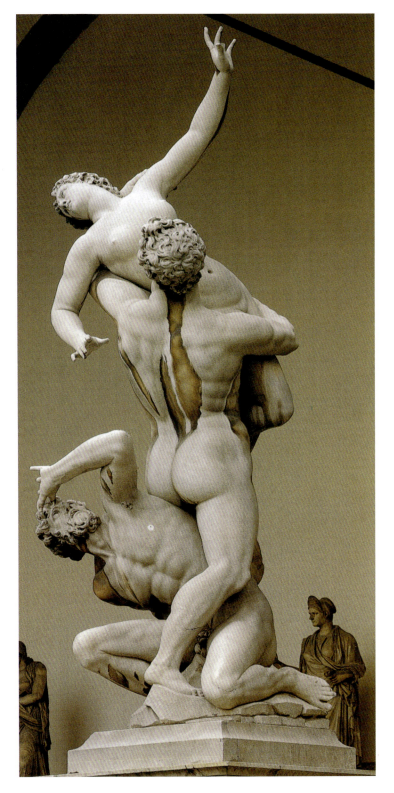

亚历山德罗·维多利亚
《圣塞巴斯蒂安》（St. Sebastian），
1561—1563 年
大理石雕像，高 117 厘米
威尼斯，圣弗朗西斯科教堂

下一页：
亚历山德罗·维多利亚
《圣塞巴斯蒂安》，约 1600 年
大理石雕像，高 170 厘米
威尼斯，圣萨尔瓦托教堂

20 世纪 50 年代初，意大利艺术史学家朱利奥·卡洛·阿尔甘在对巴洛克理解中，提出了修辞概念。他将艺术风格描述为"修辞艺术形式"。该艺术形式主要强调说服力。这样使得观者与艺术作品之间的关系全然不同。"以前，艺术意图唤起人们对代表自然现象的美好或完美的近乎客观的赞赏；因此，观者对于艺术作品的反应，与对艺术作品阐述的真实性的反应相同或者相似。在 17 世纪，艺术家了解到观者与艺术作品之间还有一种新的关系。作品不再是一个客观事实，而是一种表达的手段。"波兰艺术史学家扬·比亚沃斯托茨基这样写道。

亚历山德罗·维多利亚作品中手法主义到巴洛克浮夸风格的转变

从 1563 年至 16 世纪末的这一时期，意大利雕塑家亚历山德罗·维多利亚（1525—1608 年）在威尼斯创作了一些圣塞巴斯蒂安雕塑。维多利亚早期创作的重要威尼斯作品陈列于圣弗朗西斯科教堂的蒙泰费尔特罗家族圣坛。该圣坛于 1561 年 11 月被委托制作，预计在 1562 年 9 月前完成，然而工期被拖延，直到 1563 年末才完成。圣坛右边由立柱构成的壁龛内，可以看见圣塞巴斯蒂安靠在一根树干上的雕像（见左图）。手法主义中蜿蜒反复的风格融入在此雕像中，这一点从与该作品的主要灵感来源———卢浮宫中米开朗琪罗的《垂死的奴隶》（见第 275 页图）的对比之中就可以看出。在米开朗琪罗的雕塑作品中，整个雕像以经典表现形式呈现在观众面前，而维多利亚的圣塞巴斯蒂安雕像则是蜿蜒交织，避开观者的视线。下肢朝向左边，差不多向前跨出一步。头部最大限度地向右转，与下肢的姿势刚好平衡，而头部的旋转程度则由手臂的姿势加强。这种姿势是雕塑中最有力的元素。若左胸上没有生动的箭伤细节，从雕像本身来看，并不能确定它代表的就是圣塞巴斯蒂安。事实上，维多利亚后来还为此雕像制作了一个小型的青铜复制品。他将该复制品命名为"玛息阿"或"塞巴斯蒂安"。

维多利亚后期的重要作品之一是一个陈列于威尼斯圣萨尔瓦托教堂的圣塞巴斯蒂安像圣坛（见第 277 页图）。该雕像位于圣坛右侧，与左侧斯科特里·代·卢加尼盖里的圣洛克雕像是一对，两座雕像均位于外部稍微凹进的立柱前面。这两座雕像一个制作于 1594 年，另一个制作于 1600 年至 1602 年间。圣塞巴斯蒂安雕像的站立高度约为五英尺七英寸，与真人大小差不多；依靠雕像的右腿保持平衡。右腿微倾，仅靠脚掌前端的球形部分支撑。而同时，身体背靠在一颗粗壮的树桩上。

如果说马丁·路德领导的宗教改革将欧洲分裂成为两大思想阵营，那么正是在 16 世纪意大利文艺复兴时期，出现了改革反对势力，甚至产生了信仰与教会的新和谐局面。最终，著名的天特会议于 1545 年至 1563 年间召开。尽管该会议促使天主教会内部的团结，但与此同时，学术氛围发生了转变，与文艺复兴时期从古典文化得到灵感的艺术及人文主义精神明显背道而驰。雕塑家巴尔托洛梅奥·阿曼纳蒂的例子很好地说明了历史事件对一般文化环境以及公众，尤其是艺术家的宗教态度的影响程度。

阿曼纳蒂最初致力于学习文艺复兴时期和古代的雕塑，以文艺复兴晚期的手法主义观点，在佛罗伦萨创造了大量的喷泉式人体塑像。然而，在经历了一次人生危机后，阿曼纳蒂开始对其前期作品的风格和题材感到厌烦。对这些作品的反宗教改革，尤其是展示裸体男像的做法进行了彻底谴责，他把他的这些作品遗赠给了耶稣会。

彼得罗·贝尔尼尼
《圣母升天》（Assumption of the Virgin），1606—1610 年
大理石浮雕
罗马，圣母大教堂

树桩直到大腿高度，只从雕像的双腿间可以看见。位于小腿高度的地方有一节树枝朝向左边，左腿下部弯曲，靠在树枝上。

在该雕刻作品中，维多利亚摒弃了经典均衡布局的姿势，而采用了将各侧肢体截然分开的方式。右手臂绕着右腿支点向上抬高，而左手臂朝靠在树枝上的左腿方向自然垂下。某种意义上说，这个以文艺复兴时期的刻板观念塑造的人物雕像，已转变成突出苦难程度的巴洛克风格，在雕刻作品中实现完美的自然现实主义不再是艺术家的目标。艺术家创作的目标直接聚焦于激起感情，而不是煽动对准确模仿大自然的钦佩。

吉安·洛伦佐·贝尔尼尼

多那太罗在 15 世纪雕塑发展方面的重要贡献以及米开朗琪罗对 16 世纪时期雕塑发展的重大影响，预示了巴洛克时期罗马贝尔尼尼的卓越成就。吉安·洛伦佐·贝尔尼尼是和他的两个前辈一样出名的艺术家，他曾经在 17 世纪罗马艺术界中一枝独秀，有人甚至评价说，贝尔尼尼对那个时代艺术的影响力，远远超过了他之前的任何艺术家。

贝尔尼尼 1598 年 12 月 7 日出生于那不勒斯市，曾在他父亲彼得罗·贝尔尼尼的工作室受过训练。彼得罗·贝尔尼尼是一位画家和雕塑家，1605 年被教皇保罗五世召唤到罗马，为圣母教堂创作了一座大理石浮雕像《圣母升天》（见左图）。小贝尔尼尼不仅受到罗马以及古典时期的艺术遗产的启发，还被圣依纳爵·罗耀拉的灵性深深打动。他在艺术上的第一次尝试是在绘画方面。不过，贝尔尼尼的传记作家菲利波·巴尔迪努奇（其作品 1682 年在佛罗伦萨出版）告诉我们，贝尔尼尼在八岁的时候开始制作雕塑，16 岁之后就能独立完成雕像制作。在早期的作品中，如博尔盖塞公园的《小朱庇特与母山羊阿玛尔忒亚和森林之神萨梯在一起》（见第 279 页图），贝尔尼尼对于大理石的艺术处理，表明他是一个早熟的天才，他把雕塑融入已有空间的方式也可显示这一点。

1618 年至 1625 年间，贝尔尼尼为其资助人红衣主教希皮奥内·卡法雷利·博尔盖塞在博尔盖塞别墅内设计了四尊著名的大理石雕像，标志着他首个持续的创意时期的出现，贝尔尼尼从此成为意大利最有名的雕塑家，被称为"贝尔尼尼时代的米开朗琪罗"。贝尔尼尼还以极大的热情将古典风格运用到作品中，尤其是那些因手法主义扭曲变化而被人认为丢面子的雕塑。《埃涅阿斯和安喀赛斯》（见第 280 页，左图）创作完成于 1619 年。在该作品中，贝尔尼尼将维吉尔关于埃涅阿斯逃离水深火热的特洛伊的故事转变成了大理石雕像。

该作品旨在体现罗马帝国创立的神话。依据神话，正是埃涅阿斯逃离特洛伊后才创建了罗马，埃涅阿斯自身也因此成为罗马教会和教皇的始祖。博尔盖塞雕塑作品中最著名的是《阿波罗和达佛涅》（1622—1624 年）（见第 281 页）。该作品讲述了奥维德《变形记》中的场景。为爱所煎熬的年轻的阿波罗，伸手去抓因担心生命而逃跑的水泽女神达佛涅，阿波罗以为已经抓住了她，结果却是达佛涅在他的手中变成了一株月桂树。雕塑里达佛涅正逐渐变成月桂树形式的一个自然元素，树皮和树枝被揽在阿波罗手中，自此月桂树成为忧伤的阿波罗的圣树。

吉安·洛伦佐·贝尔尼尼
《大卫》（David），1623—1624 年
大理石雕像，高 170 厘米
罗马，博尔盖塞美术馆

吉安·洛伦佐·贝尔尼尼
《小朱庇特与母山羊阿玛尔忒亚和森林之神萨梯在一起》，约 1611—1612 年
大理石雕像，高 45 厘米
罗马，博尔盖塞美术馆

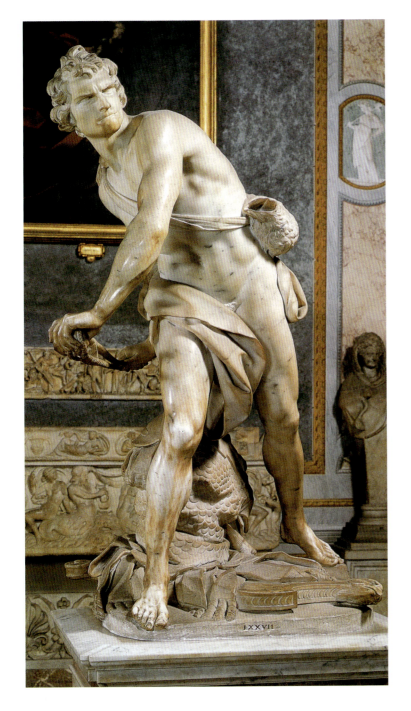

1622 年完成的《抢掠普罗瑟皮纳》（Rape of Proserpine）（见第 280 页，右图）中的文学素材来自奥维德关于冥王哈得斯抢夺春之女神普罗瑟皮纳的描述。与手法主义时期詹博洛尼亚创作的《抢夺萨平妇女》相比，贝尔尼尼将雕塑的视角简化到正面和左半边，大大强化了事件的直观性。在《大卫》（1623 年）（见左图）雕像中，透视角度甚至被进一步分化，以致从正面就捕捉到石头雕像产生的视觉撞击的全部活力，创造了一个高度期待的胜利姿态。大卫的竖琴在其身前的地上静静地躺着，从而表明了大卫的音乐才能。大卫是勇气与力量的结合。从这个角度来讲，大卫的位置与他的敌人，即现代文学中描述成邪恶怪物、荡妇之子、好色之徒的哥利亚，处于特定的敌对角度。当圣彼得大教堂的华盖正在建造时，乌尔班八世委托贝尔尼尼为十字交叉部的四根扶垛制作雕塑，作为华盖建筑的附加部分。迪凯努瓦、莫基以及博尔吉分别完成《圣安德鲁》（St. Andrew，1629—1639 年）、《圣韦罗妮卡》（St. Veronica，1631—1640 年）和《圣海伦娜》（St. Helena，1631—1639 年）雕像时，贝尔尼尼独立从事《圣朗吉努斯》（St. Longinus，1631—1638 年）（见第 284 页图）雕像制作。朗吉努斯是一名罗马士兵，曾拿枪扎入被钉在十字架上的耶稣的肋旁。

吉安·洛伦佐·贝尔尼尼
《埃涅阿斯和安喀赛斯》，1618年
大理石雕像，高220厘米
罗马，博尔盖塞美术馆

吉安·洛伦佐·贝尔尼尼
《抢掠普罗瑟皮纳》，1621年
大理石雕像，高255厘米
罗马，博尔盖塞美术馆

下一页：
吉安·洛伦佐·贝尔尼尼
《阿波罗和达佛涅》，1622—1625年
大理石雕像，高243厘米
罗马，博尔盖塞美术馆

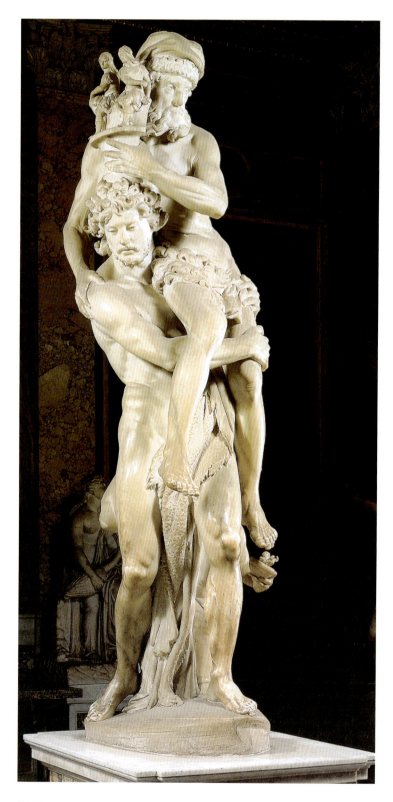

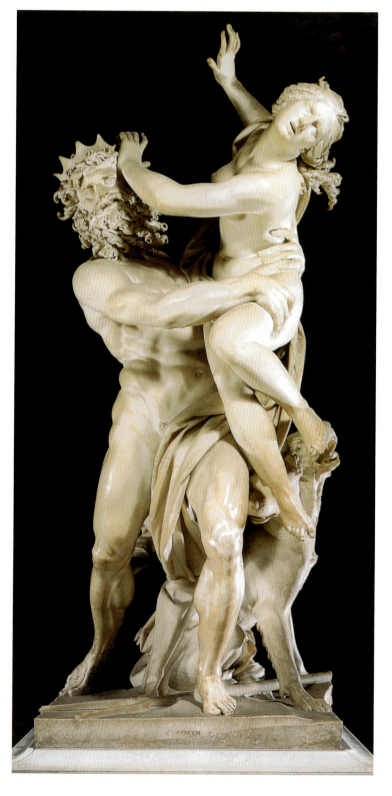

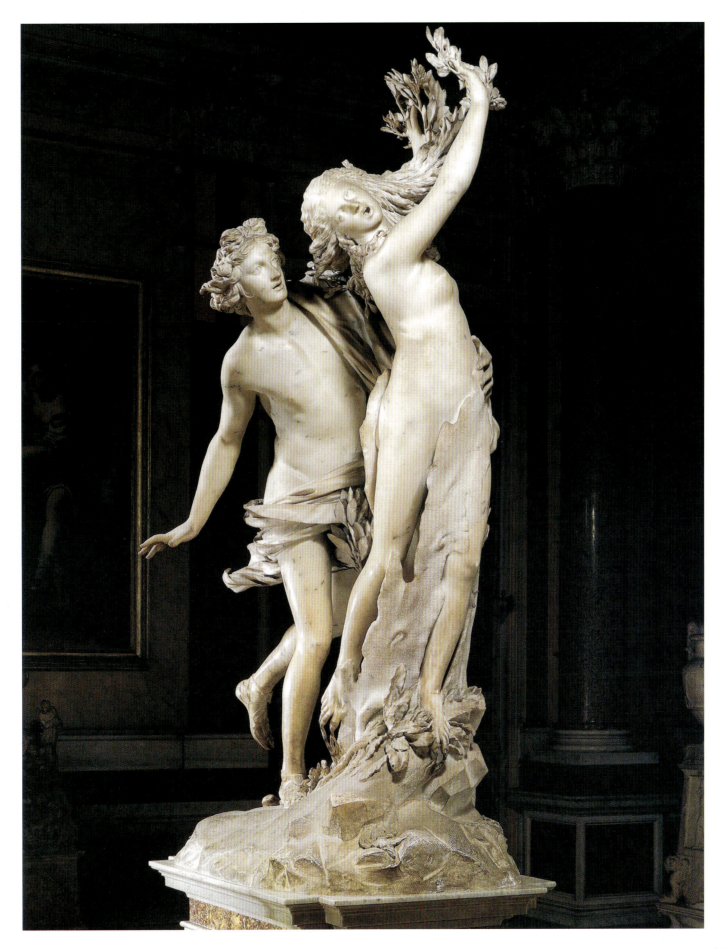

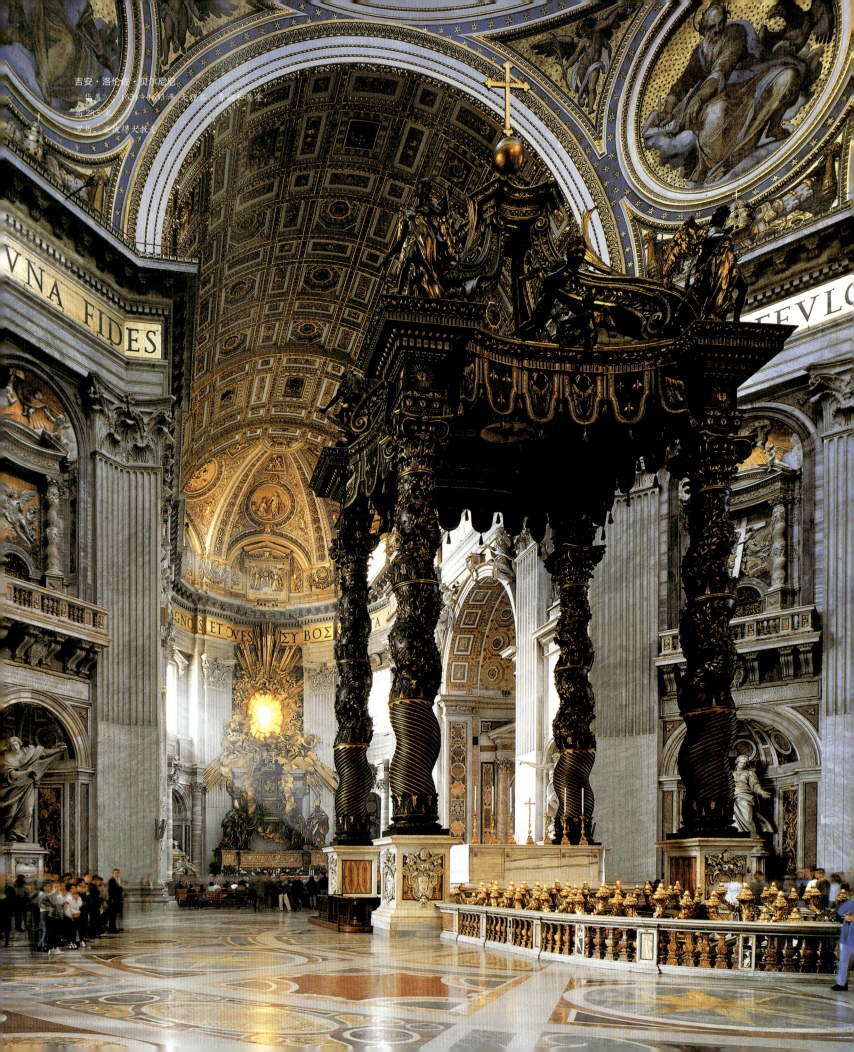

吉安·洛伦佐·贝尔尼尼
《教皇亚历山大七世墓》 1673—1674 年
大理石和镀金金箔
罗马，圣彼得大教堂

1623 年，贝尔尼尼友好而强大的赞助人，红衣主教马费奥·巴尔贝里尼成为新教皇，即乌尔班八世。这一年对于贝尔尼尼来说，是一个创造发挥的新时期的开始。与此同时，贝尔尼尼受委托承担圣彼得大教堂内部设计相关的大量工程。贝尔尼尼受委托在圣彼得墓上造巨型华盖和教皇大祭台之前，被任命为教皇用铸件工作坊的督办。就摆在他面前的巨大任务而言，这个任命看来应该是一个完全必要的前提。

贝尔尼尼面临的问题是，在宏伟、广阔的圣彼得大教堂十字交叉部建造一个比已有建筑更加突出的礼拜式结构。他的解决方案是：独创性地将建筑和雕塑结合在一起。将四根螺旋形青铜所罗门立柱立在大理石柱基上（见第 282 页图）。四根立柱支撑起天盖，盖顶上的华盖由四个涡卷饰构成，每个涡卷饰都有雕像加以装饰。然而令人遗憾的是，贝尔尼尼第一次的设计是将基督升天的青铜雕像放置在华盖顶部，结果由于雕像过重而不能实施。之后用一个宝球和十字架代替，象征了基督信仰在全世界的胜利。

在教皇亚历山大七世墓（见右图）的建造中，贝尔尼尼又一次巧妙地将建筑和雕塑结合在一起，简直是恰到好处。教皇亚历山大七世墓在贝尔尼尼去世前几年完成。他在通往圣彼得大教堂圣器室的侧堂内设计了一个壁龛，其大门设计成雕塑的一部分。大门被诠释为陵墓入口，或甚至是通往死亡之门；大门上方是一个骷髅和滴漏，用于提醒"铭记汝将亡"。

吉安·洛伦佐·贝尔尼尼
《圣朗吉努斯》，1629—1638 年
大理石雕像，高 440 厘米
罗马，圣彼得大教堂

吉安·洛伦佐·贝尔尼尼
《科斯坦扎·博纳雷利》（Costanza Bonarelli），约 1636—1637 年
大理石半身像，高 72 厘米
佛罗伦萨，巴杰罗国家美术馆

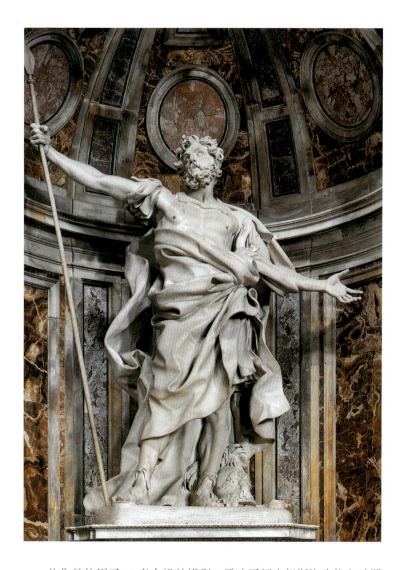

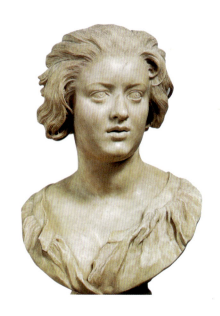

此作品使用了 20 多个设计模型，反映了朗吉努斯悔改信主时期的罗马情况。朗吉努斯手臂呈十字形伸展，仰望着十字架，认出被绑着的是耶稣。与米开朗琪罗关于雕像需从一整块大理石中"解放"出来的规定相比，这个约 15 英尺高的雕像，贝尔尼尼用了不下 4 块大理石。不过，这件异常庞大的作品以及其他雕像是充分考虑其建筑背景后设计的——它的位置处在米开朗琪罗设计的教堂的十字交叉部，那是圣彼得大教堂艺术和精神的中心。

在博尔盖塞时期，贝尔尼尼着手创作了一系列的半身像雕塑。在这些雕塑中，他摒弃了手法主义特有的结构定位，使教皇以及专制统治者的巴洛克风格画像达到了新的艺术水平。尽管半身雕塑通常只反映人一小部分肖像，但是贝尔尼尼的半身像雕塑总是注入了所刻画人物的全部个性，尤其具有表现力和直观性。自此，他的作品转向风俗画的形式概念，这方面他可能是受到了委拉斯开兹、鲁本斯以及哈尔斯肖像绘画的影响。这些独一无二的肖像创作，使得他成为那个时代最受欢迎的肖像画家。

贝尔尼尼为他同事马泰奥·博纳雷利的妻子——科斯坦扎·博纳雷利制作半身像的灵感，很明显源自一次浪漫邂逅。贝尔尼尼爱得猛烈如火，以至于最后教皇被迫亲自出面干涉。科斯坦扎半身像（见右上图）是唯一一件记录贝尔尼尼私人生活的雕塑作品，因此是以个人而不是以庄重的风格进行刻画。雕像头部稍微左转，微张的嘴唇以及密切而关注的目光，不仅表现了科斯坦扎自然的状态，还表现出了亲密态度。

在希皮奥内·博尔盖塞半身像完成之前，贝尔尼尼才发现大理石上有一处裂纹，横穿雕像前额。然而他还是完成了这件作品，但立即订购了一块新的大理石，并尽快制作一件雕像复制品。在那件不完美半身像揭幕时，他将复制品赠予了这位红衣主教。

贝尔尼尼的《路易十四半身像》（见第 285 页，右上图）可以看作巴洛克风格肖像雕塑的最佳代表。尚特卢在法国之行记述中记载了

吉安·洛伦佐·贝尔尼尼
《红衣主教希皮奥内·博尔盖塞》，1632 年
大理石半身像，高 78 厘米
罗马，博尔盖塞美术馆

吉安·洛伦佐·贝尔尼尼
《路易十四半身像》，1632 年
大理石半身像，高 78 厘米
罗马，博尔盖塞美术馆

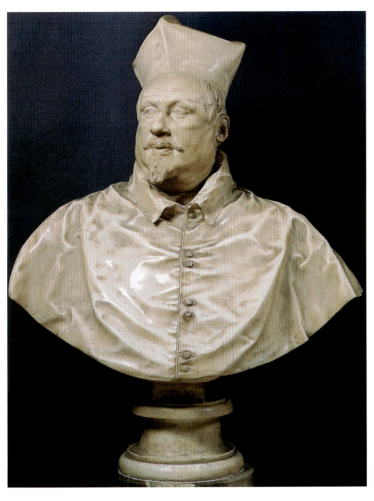

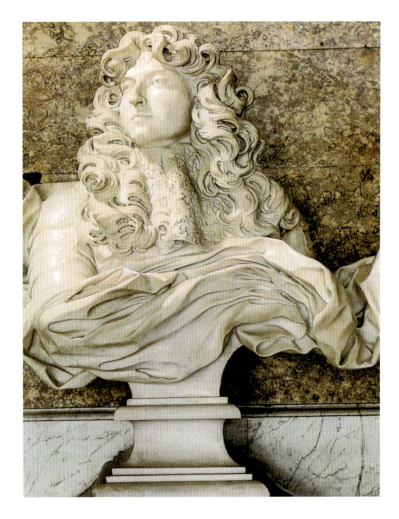

贝尔尼尼这件作品的创作历史，比他其他任何作品的记载更加全面。1665 年 6 月，贝尔尼尼到达巴黎后，便直接开始雕塑工作，并于 10 月，即他离开巴黎之前完成了该作品。他在准备了大量半身像素描设计和泥塑模型之后，才请国王坐下，进行绘画。在该作品中，国王路易的姿势显示了一位傲慢的专制君王，仿佛即将向他的臣民发布命令一样。贝尔尼尼晚期的宗教热情在《加布里埃莱·丰塞卡医生半身像》（Gabriele Fonseca）（见第 287 页，左下图）中表现出来。加布里埃莱·丰塞卡是在基督传教士发现奎宁后，首次将奎宁用作药物的医生。贝尔尼尼受邀在罗马卢西纳圣洛伦佐教堂为丰塞卡设计一座纪念礼拜堂。雕像展示了丰塞卡在极大的宗教热情下，一边注视着祭坛上发生的圣餐变体奇迹，一边用左手按住胸部。

1644 年乌尔班八世去世，贝尔尼尼主导的巴洛克艺术在罗马蓬勃发展的二十年时期也终于告一段落。因潘菲利王朝教皇英诺森十世接替了巴尔贝里尼的职位，贝尔尼尼的影响力减弱。他被撤去圣彼得大教堂总建筑师职位。新教皇非常赏识建筑师博罗米尼和雕塑家阿尔加迪。1647 年，贝尔尼尼开始为维多利亚圣母堂内科尔纳罗家族礼拜堂创作《阿维拉圣特雷莎的沉迷》（Ecstasy of St. Teresa of Avila，见第 286 页左上图）。这是贝尔尼尼最受崇拜但也最饱受争议的一件雕塑作品。礼拜堂仅靠一排矮栏杆与教堂中堂隔开，在一些方面与剧院的设置类似。礼拜堂本身形成一级平台，祭坛则形成二级平台；其后祭坛装饰位于立柱环绕的一个椭圆形壁龛内，从而形成第三级平台。立柱环绕的区域内，正在上演神秘的天使来访剧情。

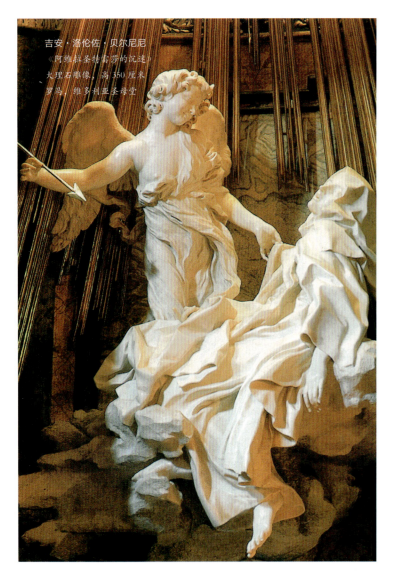

吉安·洛伦佐·贝尔尼尼
《阿维拉圣特雷莎的沉迷》
大理石雕像，高350厘米
罗马，维多利亚圣母堂

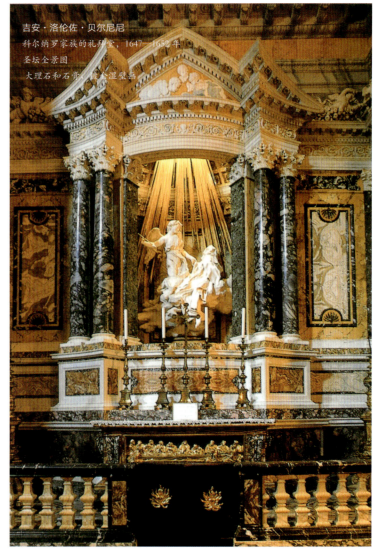

吉安·洛伦佐·贝尔尼尼
科尔纳罗家族的礼拜堂，1647—1652年
圣坛全景图
大理石和石膏，镶金湿壁画

雕塑作品描述了阿维拉的圣特雷莎所叙述的处于宗教沉迷的情形："一天，一个无比可爱的天使出现在我的面前。我看见他手里拿着一根长矛，而矛尖仿佛有一团火。我感觉长矛数次刺入我的心脏，进入内心最深处。疼痛如此真实，而我好几次大声呻吟。然而，这种痛苦却是那么妙不可言，我不想从中清醒过来。生命中的任何快乐都不能带来更大的满足。天使收回他的长矛后，我深深地爱着上帝。"圣徒高高地悬在云层中，除左手和左脚之外，其余身体部位全部包裹在褶皱衣饰下。天使右手拿箭瞄准，而她正等着天使的箭。通过一扇隐形窗户射进的自然光线与黄金光彩发出的神秘光芒结合在一起，让圣徒进入到太虚幻境中一样。在这个非凡环境下，圣特雷莎将宗教信仰的力量传递给了观看者。经过贝尔尼尼精心设计的生动效应和艺术修饰，观看者都被她迷住。

但是，观看者并不是该事件的唯一见证人。通过仔细观察后，会发觉还有其他观众。

赞助人家族成员坐在侧壁包厢内（见第287页图）；因此观众也成为神迹的参与人，早已被其他人看在眼里，想要成为参与人的见证者，只能通过加入这个亲密的家族团体。与此同时，显而易见的是，包厢里面的观众更多地可使漫不经心之客分心，而不是呈现在他们面前的神秘事件的戏剧性情节，因此，观看者会发现他自己更加注重他的宗教信仰。单个元素之间明确、正式的关系以及象征性引用确定了礼拜堂的展示全景，正如马蒂亚斯·克罗斯最终所述。

《阿维拉圣特雷莎的沉迷》在那一时代广受称赞，贝尔尼尼自己也认为这是他最成功的杰作。然而，这件雕塑在接下来的年代中却成了批判主义的抨击对象，一种说法就是，该雕塑用肤浅的性兴奋形式贬低了圣徒的宗教沉迷。

贝尔尼尼制作的具有讽喻意义的喷泉以一种全新的方式将水和石头融合在一起。许多神话中的海神与河神人物不再以任何传统的结构关系结合。

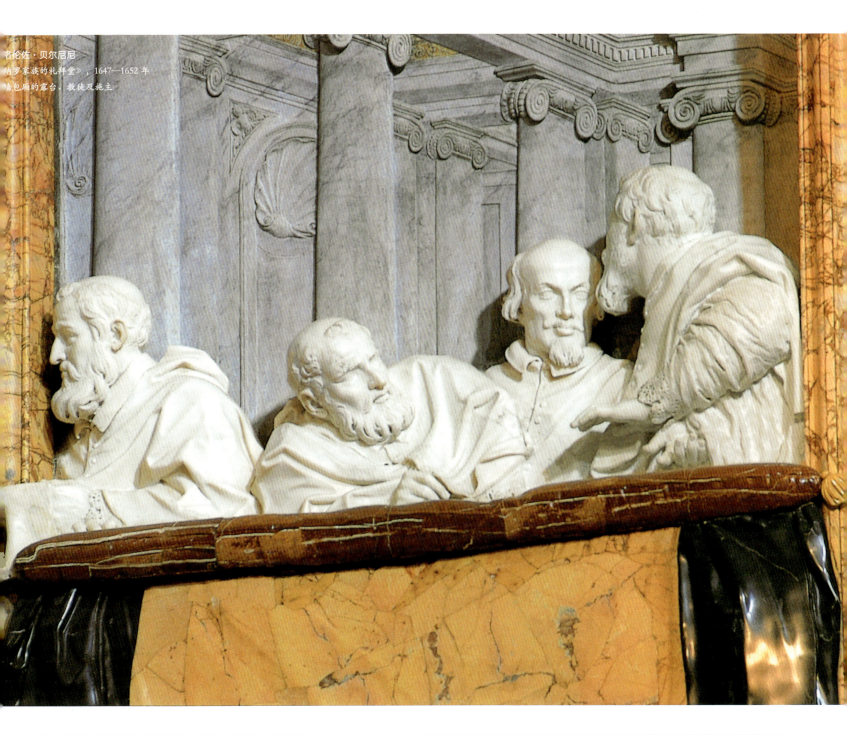

吉安·洛伦佐·贝尔尼尼
《科尔纳罗家族的礼拜堂》，1647—1652年
科尔纳罗包厢的露台，教徒及施主

吉安·洛伦佐·贝尔尼尼
《加布里埃莱·丰塞卡医生》，
约 1668—1675 年
大理石浮雕，超过真人大小
罗马，卢西纳圣洛伦佐教堂

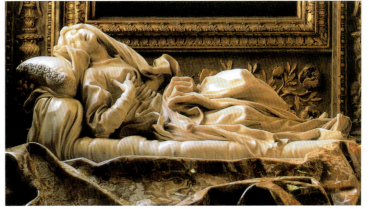

吉安·洛伦佐·贝尔尼尼
《真福卢多维卡·亚伯托尼》
（Blessed Ludovica Albertoni），
1671—1674 年
大理石和碧石，长 188 厘米
罗马，圣方济各教堂

287

吉安·洛伦佐·贝尔尼尼
人鱼喷泉，1624—1643 年
石灰华，超过真人大小
罗马，巴尔贝里尼广场

下一页：
吉安·洛伦佐·贝尔尼尼
四河喷泉，1648—1651 年
全景和局部细节
大理石与石灰华
罗马，纳沃那广场

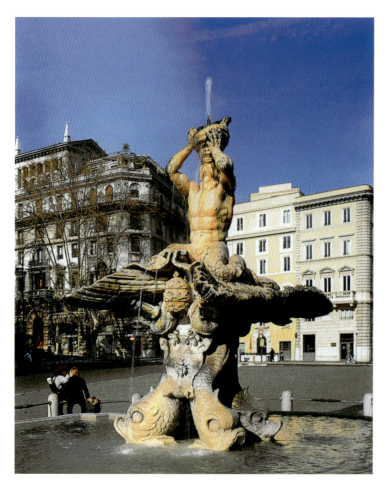

人鱼喷泉（见上图）是乌尔班八世委托制作的一件表现自我优越感的作品，于 1643 年完工，仅一年后乌尔班八世就去世了。喷泉的本质特点是雕塑般的品质，没采用以往常用的建筑元素。喷泉表达的是奥维德《变形记》中关于大洪水后的记叙："海水不再汹涌。三叉戟放在一旁，海神平息了翻腾的波涛，并召唤出屹立于深渊的海蓝色头发的特里同……还命令他吹响螺号，召回一切水源和河流。特里同拿出了像蜗牛螺旋似的螺号。螺号一吹响，声音传遍沿海日出日落的海岸。"场景设定为：四只分别顶着一个空心贝壳的海豚从水中跃出，而贝壳上面坐着海神的儿子，正吹响螺号，从而终止了大洪水。

在正视图与后视图的中心线上，教皇徽章纹章三重冠和钥匙与巴尔贝里尼手臂上的三只蜜蜂组合在一起，作为教徒参考的标志。除了庄严雄壮的外观之外，设计中还含有象征性意义和关系：性情温和的海豚代表社会道德；有水从中流出来的贝壳暗指祝福的力量；巴尔贝里尼的三只蜜蜂指井然有序的情况下的忘我精神，通过特里同吹响螺号表明和蔼可亲的巴尔贝里尼教皇福泽全世界。

四河喷泉（见第 289 页图）是教皇英诺森十世委托贝尔尼尼所作。该雕塑结合了各种各样的风格和元素，从而形成了一个巨型纪念碑喷泉，高耸在纳沃那广场上。为了突出原设计组成部分中的方尖碑，贝尔尼尼不得不加了一座底座，与广场的城市建筑形成鲜明的对比。贝尔尼尼将别墅花园中使用的假山引进了市中心，例如方尖碑和喷泉的结合，代表了一个全新的设计方案。贝尔尼尼的喷泉设计与早期的基督教思想相关，即浇灌地球四大洲的大河起源于同一个山（类似于天堂上的四大河流）；喷泉则代表世界的中心。山脚下四块悬崖边分别躺着一个河神，代表四个大洲：恒河表示亚洲、尼罗河表示非洲，而普拉塔河表示美洲；雕塑中用多瑙河（而不是台伯河）代表欧洲，以向教皇权威表达敬意。这可能是因为台伯河象征着信仰圣地，欧洲大陆上所有的传教活动均起源于此。对于远离多瑙河的北部地区，在反宗教改革运动时期，这即意味着重新征服。罗马帝国的这类标志通常并不包括高耸的古式方尖碑，而是十字架，基督胜利的象征。十字架属于标志。在这种情形下，纪念碑被潘菲利王朝教皇赋予个人象征："洁白"的鸽子衔着一根橄榄枝，停在上面休息，预示着神圣和平。因为这座喷泉的象征意义涵盖各地区和各历史时期，在位教皇的意见以及他的历史信息主导着方案的设计。为了使纳沃那广场的布局设计更加完善，贝尔尼尼受委托制作了摩尔人喷泉（见第 290 页，左图）。

1665 年贝尔尼尼从法国路易十四国王（也称作"太阳王"）宫廷返回后，接受了教皇亚历山大七世委托的最后一件雕像制作。与英诺森十世的四河喷泉一样，他决定为密涅瓦圣母堂广场走廊上最近才开掘出的一座方尖碑设计一座雕纹柱基。备有鞍座小象（见第 290 页，右图）的创意来源于早期设计、但从未制成的一件雕塑作品。

供奉圣母的基督教堂位于罗马密涅瓦神庙，这是埃及伊希斯女神殿旧址，在传统意义上，她是智慧的化身。

尽管贝尔尼尼享有他那个时代雕塑家的最高荣誉，然而在 1680 年他去世之后，他被诟病为"艺术的掠夺者"。来自罗马的德国文学评论家温克尔曼于 1756 年写道："贝尔尼尼是现代雕塑家中最大的傻瓜。"直到 19 世纪晚期，这样的评论才有所改变。

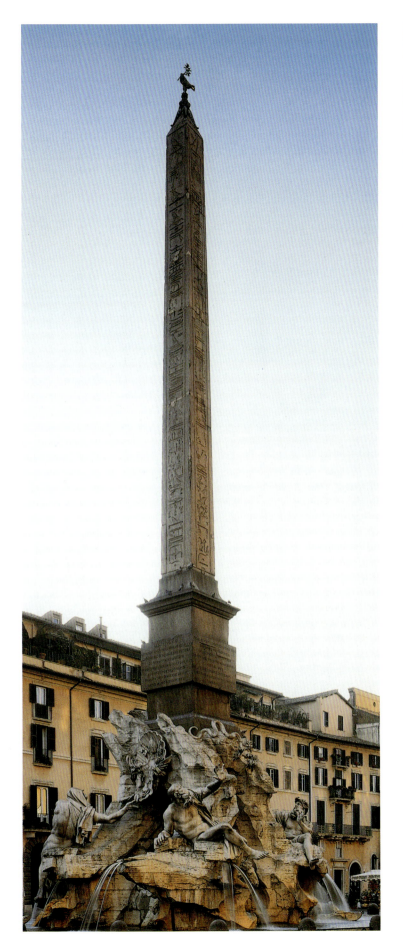

吉安·洛伦佐·贝尔尼尼
摩尔人喷泉，1653—1654 年
大理石
罗马，纳沃那广场

吉安·洛伦佐·贝尔尼尼
小象方尖碑，1665—1667 年
大理石
罗马，密涅瓦圣母堂广场

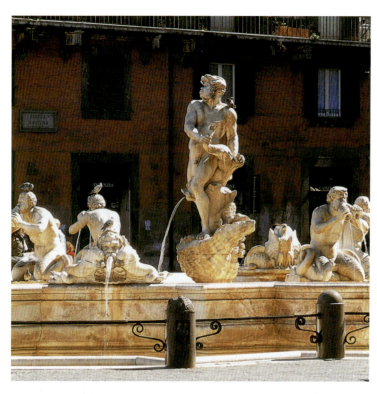

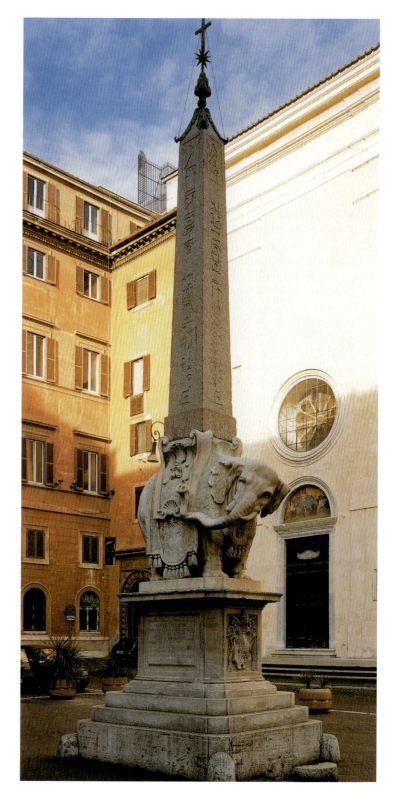

吉安·洛伦佐·贝尔尼尼和学生
两位天使，1667—1669 年
大理石雕像，高约 270 厘米
罗马，天使之桥（Ponte degli Angeli）

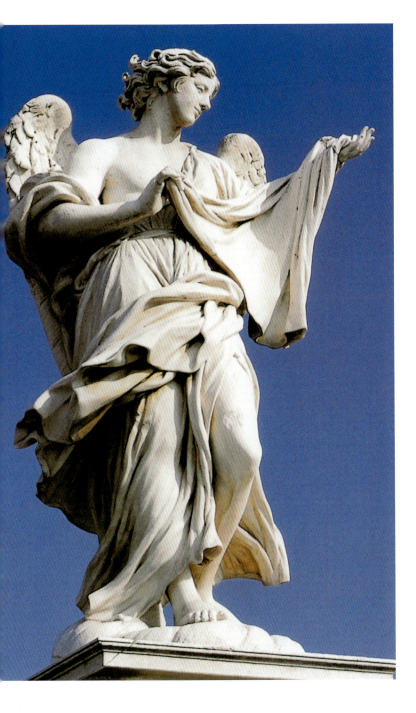
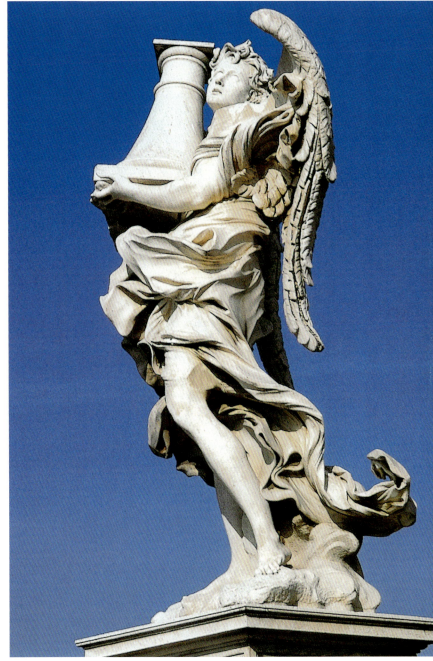

卡米洛·马里亚尼
《亚历山大的圣凯瑟琳》
(St. Catherine of Alexandria), 1600 年
石膏
罗马，圣贝尔纳多教堂

弗朗西斯科·莫基
亚历山德罗·法尔内塞骑马雕像, 1620—1625 年
青铜雕像
皮亚琴察的卡瓦利广场 (Piazza Cavalli), 皮亚琴察

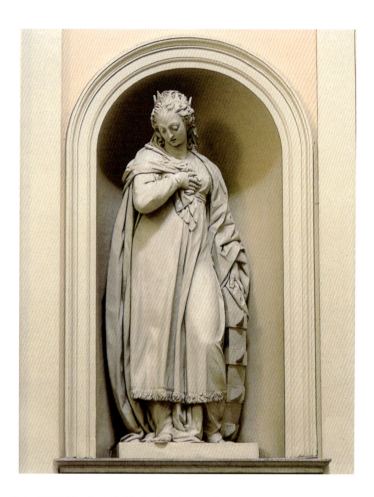

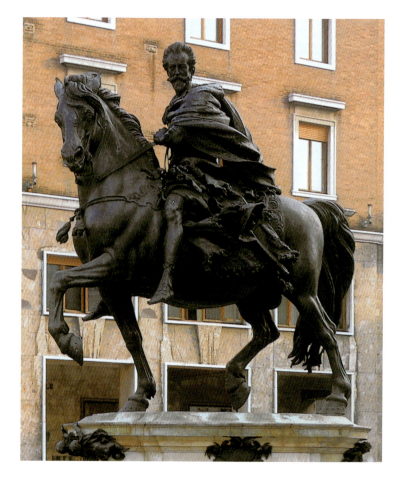

贝尔尼尼前后时代的意大利雕塑家

17 世纪时期，罗马一直保持着艺术之都的卓越地位。众多的欧洲艺术家蜂拥而至，希望从著名的古典作品中培养自己或师于大师级人物，并且能够得到有钱的赞助人制作艺术作品的委托。这一时期的主要雕塑家没有一个是罗马人。在罗马，以雕塑为职业的话，则意味着要么向在雕塑领域处于主导地位的贝尔尼尼的势力挑战，要么实际上就是为贝尔尼尼打工。

来自维琴察的卡米洛·马里亚尼（1556—1611 年），就是最先到达罗马的人之一，并且他很快成为艺术鉴赏学会的会员。尽管他已跻身最有天赋的雕塑家之列，然而，由于难以获得正常作品的制作委托，他常常被迫为画家做一些抹灰泥的打杂工作。他和彼得罗·贝尔尼尼以及其他雕塑家一起，参与了克莱门特八世墓的建造工作。1603 年，他为圣贝尔纳多教堂制作了八座大型壁龛石膏塑像（见左上图），而据推测这项工程是在他的学生莫基的帮助下完成的。

弗朗西斯科·莫基（1580—1654 年）出生于离佛罗伦萨不远的蒙特瓦尔基。他先跟随佛罗伦萨画家圣迪尔托（1536—1603 年）接受训练，之后在罗马在卡米洛·马里亚尼手下做学徒。然而，莫基比较重要的早期作品并不是在罗马发现的，而是在皮亚琴察。1612 年至 1630 年期间，他在皮亚琴察制作了拉努乔和亚历山德罗·法尔内塞骑马雕像（见右上图），从而形成了一种新的巴洛克雕塑风格。圣彼得大教堂十字交叉部陈列的《圣韦罗妮卡》（见第 293 页图）尺寸非常大，使用了数块大理石才制作完成。雕像人物好似要跨出壁龛，衣饰飘飘，好像飘浮在空中一样。尽管莫基在早期巴洛克风格方面应该算得上是贝尔尼尼的前辈，然而在其改变观点之前，即诺贝特·休斯发表了"贝尔尼尼的作品开拓了雕塑历史"的评论，他曾一度支持贝尔尼尼的创作风格，而最终他的作品人物变得"变化无常的古怪"。这一过程揭示出贝尔尼尼风格在决定罗马巴洛克风格方面的影响程度。

斯特凡诺·马代尔诺
圣塞西莉亚（*St. Cecilia*），1600 年
大理石雕像，长 102 厘米
罗马，的特拉斯特维莱圣塞西莉亚教堂

弗朗西斯科·莫基
圣韦罗妮卡（*St. Veronica*），1640 年
大理石雕像，高约 500 厘米
罗马，圣彼得大教堂

斯特凡诺·马代尔诺（1576—1636 年）出生于伦巴底或提契诺。与莫基一样，在两个大相径庭的风格时期，他在艺术方面也起到了积极作用。马代尔诺最初是一位古建筑修补人，同时为古典时期和当代的雕塑作品制作了大量小型复制品，其中大多数是用青铜铸造的。他最早的也是他最重要的一件雕塑作品——《圣塞西莉亚》，躺在罗马特拉斯特维莱圣塞西莉亚教堂中的红色大理石壁龛内，犹如陈列在一口空棺材中（见下图）。在这件作品中，马代尔诺设计了一个给人深刻印象的布局。不仅仅是在浮雕描述的情景中，而是在雕塑中，创造性地抓住了宗教殉道者的一个感人瞬间。从而可以看出这位艺术家已经预料到贝尔尼尼在大理石作品方面强大的表现力。亚历山德罗·阿尔加迪（1598—1654 年）出生于博洛尼亚，他最初在洛多维科·卡拉奇（1555—1619 年）开办的学校学习。然后他分别在米兰（文森佐·贡扎加二世）和威尼斯工作。之后大约在 1625 年，他去了罗马。

亚历山德罗·阿尔加迪
《教皇大利奥和阿提拉》
(Pope Leo the Great and Attila)
1646—1653 年
大理石浮雕
罗马，圣彼得大教堂

亚历山德罗·阿尔加迪
《正被斩首的圣保罗》
(Beheading of St. Paul)，1641—1647 年
大理石雕像，圣保罗高 190 厘米，刽子手高 282 厘米
博洛尼亚的圣保罗教堂，博洛尼亚

这种清晰的观察力，其中偶尔涉及一些单调细节描述，可能诠释了阿尔加迪成为他那个时代最受欢迎的肖像雕塑家之一的原因。

弗朗索瓦·迪凯努瓦（1597—1643 年），在意大利亦称作菲亚明戈二世（佛兰芒人）。他出生于布鲁塞尔，曾在他父亲耶罗默·迪凯努瓦的工作室学习。1618 年，迪凯努瓦抵达罗马后，制作过象牙人物雕塑，以及修补过古典建筑。与古典雕塑作品的亲密接触以及对拉斐尔绘画的鉴赏，是迪凯努瓦独有风格形成的基础。之后通过与尼古拉斯·普桑（1594—1665 年）一起研究卢多维西别墅中提香绘画的《酒神祭》，从而使其风格进一步发展。这很可能就是这位佛兰芒雕塑家创作具有新奇艺术风格天使像的灵感源泉。这种新奇风格出现在他以后的作品中。1626 年，迪凯努瓦一直与他的朋友普桑合住在一起。直至有一天从巴黎传来了召唤，任命迪凯努瓦为国王路易十三的宫廷雕塑师，但是由于迪凯努瓦在赴巴黎的途中身患重病，并于 1643 年 7 月 19 日去世，使得这次任命未能实现。迪凯努瓦大概是贝尔尼尼时代在罗马工作的最杰出的低地国家（指荷兰、比利时、卢森堡三个国家）雕塑家。

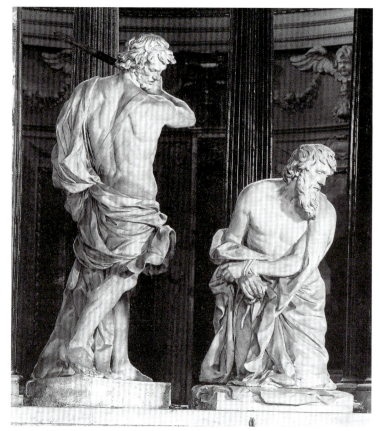

通过同乡多梅尼基诺，他获得粉饰工作以及制作小型雕塑的机会，并且还在相当长一段时间里，进行古典雕像修补工作。1626 年，创作了一座红衣主教劳迪维奥·扎基亚半身像之后，他接到了他一生中的首个大单，即圣彼得教堂内的利奥十一世墓。而在那时，潘菲利王朝教皇英诺森十世擢升教皇。阿尔加迪直接与贝尔尼尼竞争。尽管教皇并没有对艺术表现出特别的兴趣，也没有特别喜爱阿尔加迪的风格，但显然教皇更偏爱阿尔加迪随和的性格。在这一时刻教皇重用阿尔加迪的动机，最大可能就是来自对巴尔贝里尼以及其他竞争对手的敌意。

阿尔加迪著名的作品之一，则是《教皇大利奥和阿提拉》（见上图）。该作品中显示了利奥抵挡阿提拉和匈奴人的情景。教皇利奥曾到波河岸边，劝阻阿提拉不要侵占、摧毁罗马，并抵抗阿提拉和他的军队入侵。彼得和保罗两大门徒手执宝剑，在空中与畏缩的匈奴将军大战，而最终说服入侵者撤退。在这幅浮雕作品中，阿尔加迪的风格似乎比贝尔尼尼的激昂风格更加冷静而且更加注重细节。

弗朗索瓦·迪凯努瓦
《圣苏珊娜》（St. Susanna），1629—1633年
大理石雕像
罗马，洛雷托圣母教堂

弗朗索瓦·迪凯努瓦
《圣安德鲁》（St. Andrew），1629—1633年
大理石雕像，高约450厘米
罗马，圣彼得教堂

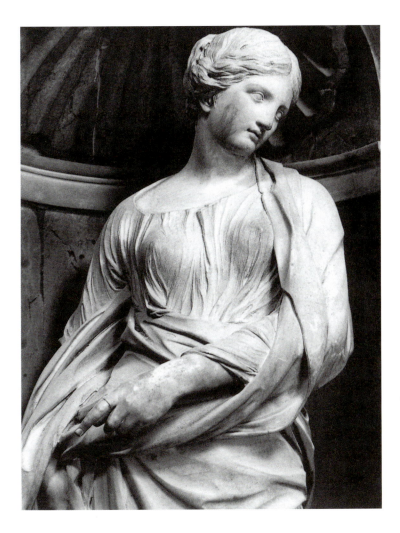

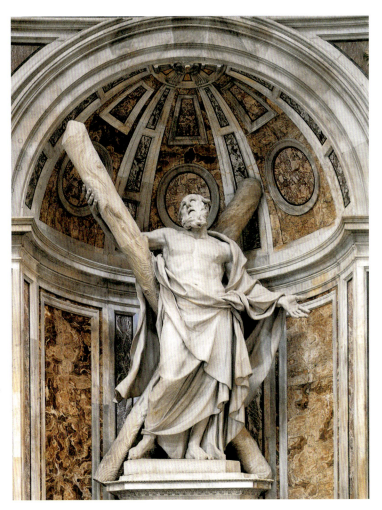

尽管阿尔加迪的作品反映出了贝尔尼尼的影响力，但是迪凯努瓦的《圣苏珊娜》雕像（见上图）还是间接地表明他对于贝尔尼尼风格的放弃，虽然在一定程度上，这件作品的质量能与大师所作的宗教雕刻作品媲美。作品中的圣徒并没有像17世纪时期大多数其他罗马雕塑人物一样，抬头仰望上帝，而是向下，着眼于人性。摆出这个取材于古典审美观的姿势，雕像与贝尔尼尼在自然和人性方面表现的故弄玄虚形成对照。此外，通过使用一种古典风格的衣饰，精心地覆盖住雕像全身，迪凯努瓦表现出了圣徒的本质特征：纯洁无瑕。作为迪凯努瓦所有作品中一件最杰出的佳作，即使在当代的评论家看来，这件作品也代表了巴洛克风格雕塑的一种进步的古典倾向模型。但是迪凯努瓦所创作的另一件大型人物雕塑，即陈列于圣彼得教堂十字架的《圣安德鲁》雕像，则很容易被混淆。

与《圣苏珊娜》完全不同，《圣安德鲁》是完全按照贝尔尼尼的巴洛克式悲悯表现手法而构思的。当前艺术历史关于贝尔尼尼亲自密切参与雕像设计的想法，至少在一定程度上解开了关于一个雕刻家怎么能够在同一时期创作出两件风格迥异的作品的这个谜。

安东尼奥·拉吉（1624—1686年）出生于离科摩市不远的维科莫尔格特。最初他在罗马阿尔加迪工作室工作，之后又为贝尔尼尼工作。那时，他主要是简单地根据贝尔尼尼创作的模型进行制作，但还是独立创作出了一件让他最终在专业方面享有盛誉的作品。纳沃那广场圣阿涅塞教堂的左边偏祭台上，拉吉创作的《圣塞西莉亚之死》雕像（见第296页图）表现出了他对油画般浮雕的偏爱。这种形式的浮雕是一种特有的巴洛克风格雕塑，而拉吉在其许多雕像作品场景中都使用了这种形式。

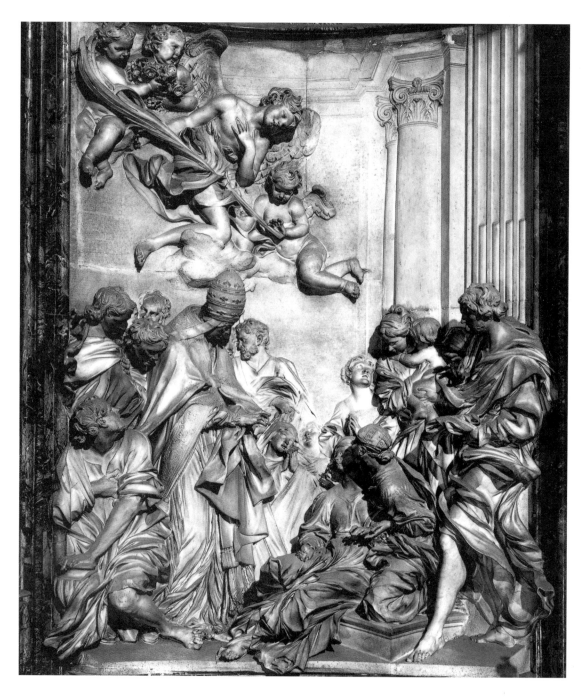

人物表现的相反动作、右边塑像人物的衣饰、通过横切画面形成的图画附加部分以及其余人物肆意的情感表现,让拉吉成为"第二代贝尔尼尼"。

埃尔科莱·费拉塔(1610—1686年)与拉吉一样,出生于科摩市附近的瓦尔迪因特维。这是一个富有艺术传统气息的地区。费拉塔最初在热那亚学习,并于1637年成为了那不勒斯雕刻者协会成员。1646年,在拉奎拉工作一年后,费拉塔最后来到了罗马。在这里,他先后分别跟随贝尔尼尼和阿尔加迪学习。在阿尔加迪逝世后,费拉塔成立了自己的工作室,但仍然继续进行贝尔尼尼委托的雕像制作。与此同时,费拉塔还培养了无数有才华的年轻雕刻师,显示出他是一位具有很高判断力和鉴赏力的好老师。

费拉塔享有的教师声誉,以及被认为是那一时期最优秀的古典作品鉴赏家的事实,与他作品中相当朴实而简单的特征形成对照。

费拉塔的大理石浮雕《被投石处死的圣爱美兰霞》(*Stoning of St. Emerentiana*)(见第297页图)是为圣阿涅塞教堂左边偏祭台设计的,与拉吉所作浮雕相对应的一件作品。费拉塔怀着深切的同情心,成功地记录了殉教发生时刻的情形,尽管该情景在《圣徒故事集》(*Golden Legend*)中仅有两句话有所提及:"然而,埋葬[圣女阿格尼丝]的尸体时,朋友们几乎无法避开异教徒们扔来的石头。但是爱美兰霞(与圣女阿格尼丝是一同被收养长大的姐妹;她非常虔诚,尽管她尚未领洗入教)仍然守候在阿格尼丝的墓前;她一直用尖锐的言辞批评那些异教徒们,到最后遭乱石砸死。"

上一页：
安东尼奥·拉吉
《圣塞西莉亚之死》，1660—1667 年
大理石浮雕
罗马，纳沃那广场圣阿涅塞教堂

埃尔科莱·费拉塔
《被投石处死的圣爱美兰霞》，始于 1660 年
大理石浮雕
罗马，纳沃那广场圣阿涅塞教堂

埃尔科莱·费拉塔
《大火中的圣女阿格尼丝》
(Burning of St. Agnes)，1660 年
大理石雕像
罗马，纳沃那广场圣阿涅塞教堂

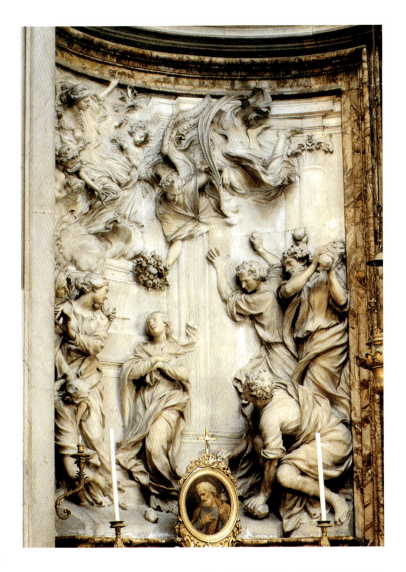
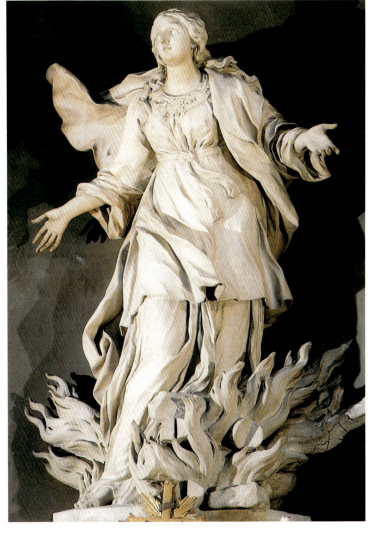

多梅尼科·圭迪（1628—1701 年）最初在那不勒斯他叔叔朱利亚诺·菲内利（1601—1657 年）那儿当学徒，之后于 1649 年进入罗马阿尔加迪工作坊。在那里，他一直待到阿尔加迪去世后方离开。与费拉塔一样，圭迪也成立了自己的工作坊，然而他似乎并没有费拉塔那么大的教学兴趣，而是更有兴趣成立一家在全意大利、德国、西班牙、法国、甚至在马耳他提供赞助商的商业公司。除破例为天使之桥设计过手执长矛的天使外，他就再没有为贝尔尼尼工作过。作为一个自认与对手不相上下而且充满自信的艺术企业家，很显然圭迪在专业能力方面离成为大师的距离还很遥远。在贝尔尼尼、费拉塔还有拉吉分别去世之后，圭迪最终实现了他的抱负，成为罗马最有名的雕塑家。

此外，他代表查理·勒·布兰进行的干预，增强了法国雕塑家在罗马的影响力。然而，他自己的浮雕作品，则被视为缺乏深度并且基本上都很肤浅。

热那亚雕塑家弗朗切斯科·奎伊罗洛（1704—1762 年）经由罗马到那不勒斯。在那不勒斯，他从事于圣塞韦罗礼拜堂，即桑格罗家族墓的装饰工作。在这一时期，已故者的大型雕像很快由寓言雕像或雕像群取而代之，只呈现墓中所葬人物的头像。《摆脱桎梏》（见第 299 页，左下图）暗指安东尼奥·桑格罗伯爵的世俗生活。他在妻子去世后，便成了一名修道士。

雕刻的网状物，以生动的自然主义象征性地表现了人类和世俗错误思想，立体性地描述了一个具有巴洛克式雕塑风格的绘画主题。

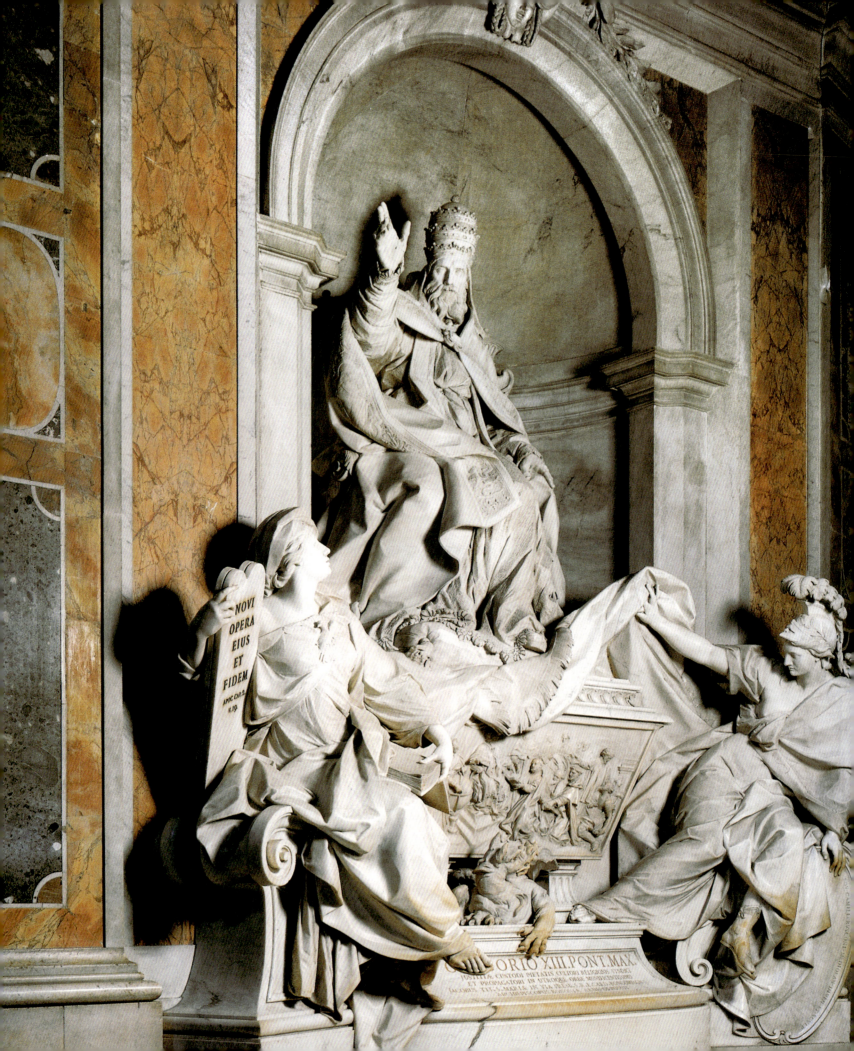

上一页：

卡米洛·鲁斯科尼
《教皇格列高利十三世墓》（Tomb of Pope Gregory XIII），1719—1725 年
大理石雕像
罗马，圣彼得大教堂

弗朗切斯科·奎伊罗洛
《摆脱桎梏》，1757 年
那不勒斯，的皮耶塔圣母教堂，
圣塞韦罗礼拜堂

彼得罗·布拉奇
《教皇本尼狄克十三世墓》（Tomb of Pope Benedict XIII），1734 年
大理石雕像
罗马，密涅瓦圣母堂

米兰雕塑家卡米洛·鲁斯科尼（1654 或 1658—1728 年）于 1680 年左右来到罗马。他是埃尔科莱·费拉塔众多合作者中的一员。他的最初作品还保留着罗马传统的贝尔尼尼式的巴洛克风格，主要以宏伟以及厚重的衣饰而著称。之后，鲁斯科尼减少衣物表面的动态，取消过多褶皱并着重强调了例如拉特拉诺圣乔瓦尼教堂内使徒的庄严外表（见第 300 页，右图），从而使其风格简化。

彼得罗·布拉奇（1700—1773 年）是罗马少数几个重要雕塑家之一。他曾和菲利波·德拉瓦莱一道，跟随鲁斯科尼学习，其作品特点是对光线的柔和处理，目的是增强作品的油画感。密涅瓦圣母堂《教皇本尼狄克十三世墓》（见右图）雕像中就着重强调彩色大理石的使用。在其后期作品中，雕像人物扔掉了厚重的衣饰，从而形成了一种古典式洛可可风格。

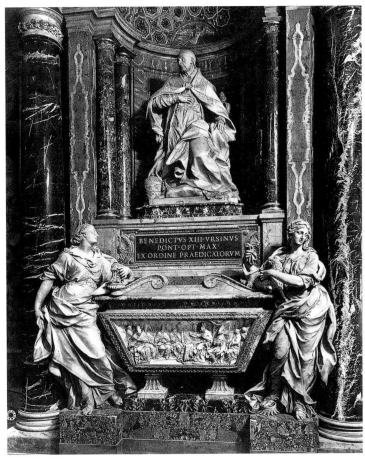

菲利波·德拉瓦莱（1697—1770 年）开始在其叔叔乔瓦尼·巴蒂斯塔·弗戈基尼（1652—1737 年）手下受训。但在弗戈基尼去世之后，他便在罗马卡米洛·鲁斯科尼那儿工作。

在那儿，他形成了他自己的风格。不久之后，他和彼得罗·布拉奇一起获得了圣卢卡学院举办的孔科尔索克莱门蒂诺比赛一等奖，但在 1728 年鲁斯科尼去世后，他回到了佛罗伦萨。

出生于佛罗伦萨的洛伦佐·科尔西尼就任教皇克莱门特十二世，以及与红衣主教内里·科尔西尼的亲戚关系，使菲利波·德拉瓦莱在 1730 年后在罗马获得了大量的制作雕像的机会。他是进行拉特拉诺圣乔瓦尼教堂中卡佩拉·奥尔西尼雕像装饰的十个雕塑家之一。1732 年他创作了《节制》（见第 300 页，左图），寓意节制和适度。在该作品中，他舍弃了巴洛克鼎盛时期以及晚期罗马式傲慢风格，而采用了一种柔和的流动手法。在对女性雕像人物的描绘中，则很明显存在拘谨的古典主义风格。

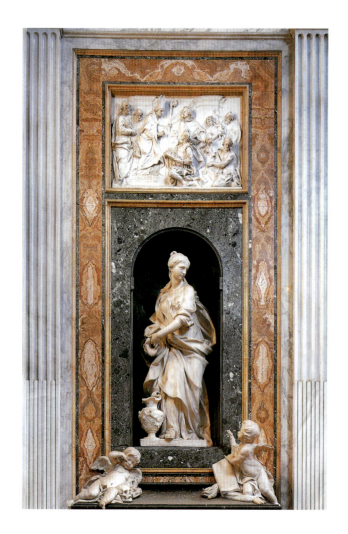
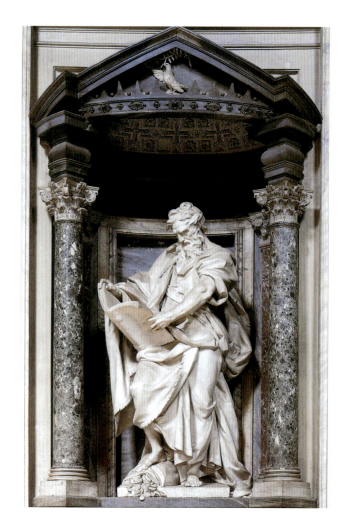

菲利波·德拉瓦莱
《节制》，1732 年
大理石雕像
罗马，拉特拉诺圣乔瓦尼教堂

卡米洛·鲁斯科尼
《圣马太》（St. Matthew, 1708—1718 年）
大理石雕像，超过真人大小
罗马，拉特拉诺圣乔瓦尼教堂

下一页：

尼古拉·萨尔维等人
《许愿泉》，1732—1751 年
大理石雕像
罗马，波利宫

许愿泉（见第301页图）是众多罗马雕塑家合作完成的最后一件大作。其现状的雏形来源于尼古拉·萨尔维（1697—1751年）的设计方案。位于波利宫前面的宏伟装饰外观，采用了罗马凯旋门以及中间留有巨大半圆形壁龛的形式。

左侧长方形壁龛内放有一座雕像，寓意富饶；而右侧壁龛内则是表现拟人化的治愈康复。二者皆由菲利波·德拉瓦莱制作。其上方左侧乔瓦尼·格罗西制作的浮雕（日期不详），展示了阿格里帕检查沟渠设计的情形；右侧安德烈亚·贝尔贡迪制作的浮雕像中（18世纪下半叶），圣母玛利亚向罗马士兵指明清泉方向，即古代传说中所述的处女水道桥（Acqua Vergine）。正中则是海洋及海洋生物的统治者，海洋之神俄亥阿诺斯。他的一只脚向前跨出，踩在一只由海洋生物举起的贝壳上，而海神的随从们则牵着马起到支撑作用。这座雕塑群可能是彼得罗·布拉奇根据鲁斯科尼的第三位主要学生乔瓦尼·巴蒂斯塔·马伊尼（1690—1752年）设计制作的作品。许愿泉可看作是罗马巴洛克风格的结束。

巴洛克时期的法国雕塑

17世纪上半叶，法国的巴洛克式雕塑似乎很少具有完美一致性，而在路易十四成为国王之后，完美一致性才成为巴洛克式雕塑的特征。

而此前，欧洲其他雕塑家或雕塑学派具有的各种风格形式，在很大程度上主导着法国雕塑作品的风格。此时，就能分辨出罗马巴洛克式雕塑和荷兰雕塑的影响力，以及手法主义雕塑家詹博洛尼亚作品的组成要素。而流行倾向则是向法国巴洛克初期过渡时由热尔曼·皮隆（约1525—1590年）等艺术家在作品中提出的宏伟庄严。皮隆一直影响着巴黎雕塑师西蒙·吉兰（1581—1658年）在其父亲尼古拉手下的训练，直到1621年前的某一天，吉兰去了意大利。

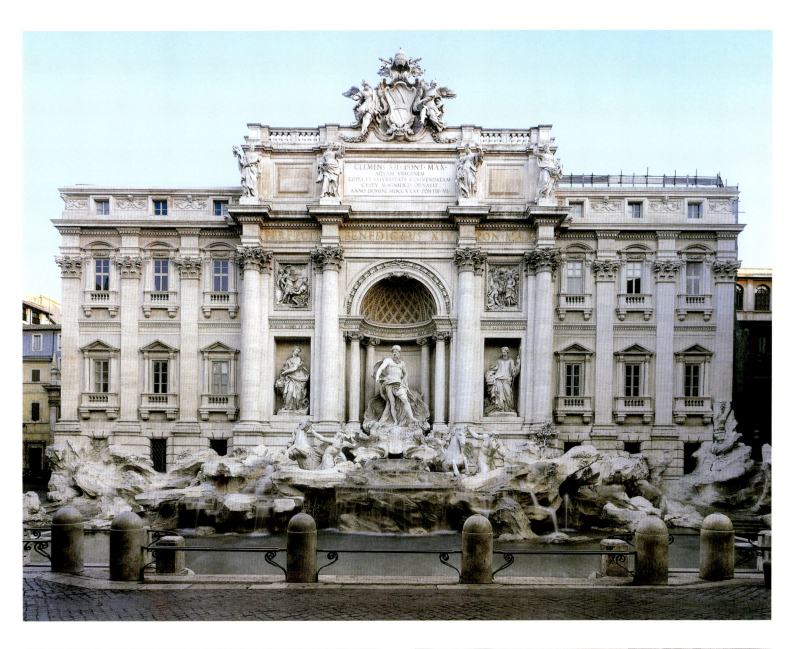
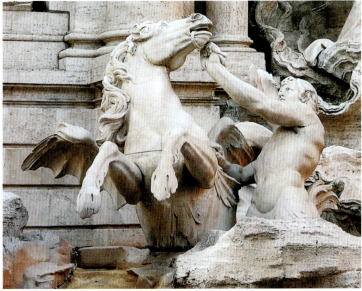
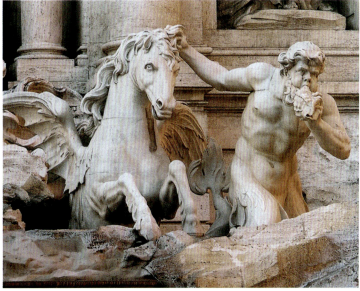

西蒙·吉兰
《路易十三》，1647 年
青铜像，高 200 厘米
卢浮宫 巴黎，

让·瓦兰二世（Jean Warin II）
《红衣主教黎塞留》（*Cardinal Richelieu*），约 1640 年
青铜半身像，高 70 厘米
巴黎，马萨林图书馆

17 世纪 30 年代，吉兰曾在布洛瓦皇家城堡工作过，并于 1648 年成为法国皇家绘画雕塑学院的创办成员。吉兰在担任该学院院长一年后，便去世了。国王路易十三（见左上图）和王后奥地利的安娜以及他们十岁大的儿子路易十四身着加冕礼服的青铜像，是吉兰的得意之作。这件创作于 1647 年，现存于卢浮宫的作品，原本打算放置在兑换桥对面的凯旋门房屋区窄侧。这些雕像所表现出的自然和宏伟庄严，显示了与皮隆学派的风格相关性。

让·瓦兰二世（1604—1672 年）从小在列日一家传统的圣章制作作坊家庭长大。1625 年，他搬去巴黎并成为法国最著名的圣章制作者。在 1665 年他入选法兰西学院任职前的差不多二十年里，他是法国货币的总雕刻师；1648 年担任雕刻管理总监。在铸币厂担任督导过程中，他对法国铸币进行了重新制定。他创作的肖像徽章纹章反映了热尔曼·皮隆的风格传统，而肖像雕塑则在庄重外观下充满着明显的亲和感觉。红衣主教黎塞留（见左下图）竖起的眉毛以及其他面部表情细节均展现出被雕刻人物的个性特征。这件雕塑作品创作于黎塞留生前时期，在黎塞留逝世后又铸造了六次。

同时活跃于雕塑家和画家两个职业的雅克·萨拉赞（1592—1660 年）在 1610 年前往意大利之前一直跟着尼古拉·吉兰学习。之后一直在罗马工作，直到 1628 年，在那里他结识了贝尔尼尼和迪凯努瓦。随后他创作了大量的园林式塑像，以及圣安德鲁大教堂祭坛雕像。萨拉赞是新古典主义的早期实践者。这是一种从古典主义以及米开朗琪罗雕塑作品研究发展起来的艺术风格。而回到法国后，他创作了大量的教堂用和世俗建筑物雕塑，例如，拉斐特城堡（1642—1650 年）和凡尔赛宫公园（1660 年）。1648 年，萨拉赞成为巴黎学院的创办成员之一，并于 1655 年担任该学院院长。他创作的巴黎卢浮宫西翼时钟楼女像柱（见第 303 页图）是以半露方柱来构思的，主要是因为立方形檐部（以及在内部成对情况下的错位的半露方柱）的需要，从而消除了因古典柱式规定产生的排列问题。雕像对应姿势的安排以及衣物的处理，均显示出古典主义模式的直接影响力。

萨拉赞对于巴洛克时期的法国雕塑的古典倾向产生了一定影响，而另一位艺术家皮埃尔·普杰（1620—1694 年）（同样也受到米开朗琪罗，尤其是贝尔尼尼的启发）的作品则充满着巴洛克式哀婉和情感，但没有该风格相关的学术思考。普杰出生于马赛，早期曾在船坞雕刻作坊接受训练。1638 年，他去到意大利。而据推测，他可能是在彼得罗·达·科尔托纳手下当灰泥工兼画匠。

雅克·萨拉赞
钟楼女像柱，1636年
大理石
巴黎，卢浮宫

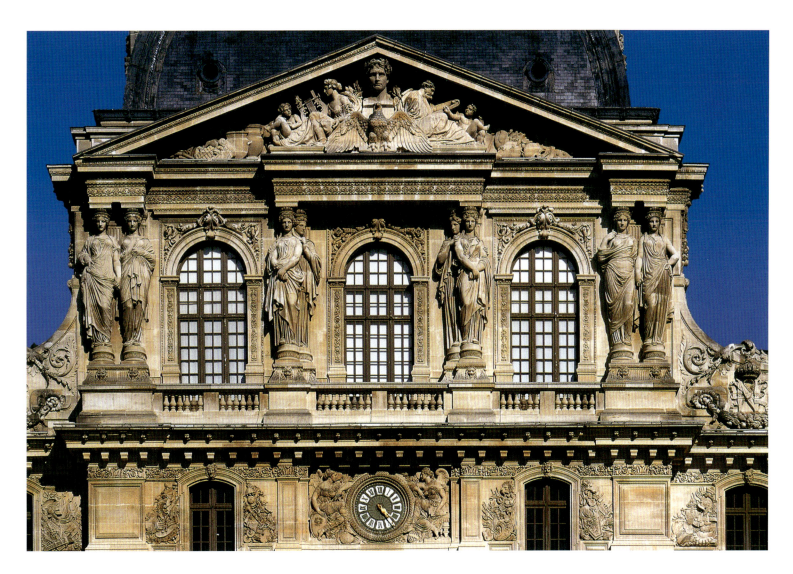

　　1643年，普杰开始在法国最大的造船厂——土伦兵工厂，进行雕塑和绘画。他主要是在木雕车间工作。而从1643年到1679年，他主要进行船舶装饰工作。普杰的绘画作品主要具有卡拉奇和鲁本斯式宗教主题特征。普杰第一次进行的重要建筑雕塑制作是在土伦市政厅（1656年）。而第二次意大利之行，他不仅去了罗马，还去了热那亚。他为卡里尼亚诺圣母教堂（S. Maria Assunta di Carignano，1664—1668年）穹顶扶垛制作了两件宏伟巨大的雕像，《圣塞巴斯蒂安》和《真福亚历山德罗·绍利》（Blessed Alessandro Sauli）。这些作品受绍利家族委托制作，显示了普杰的创作完全沿袭巴洛克鼎盛时期罗马贝尔尼尼的风格。

　　回到土伦后，普杰于1670年左右成为造船厂造船督导，从而被大家所知，并且他还兼任了马赛市建筑师一职。他制定了包括鱼市等建筑物在内的宏伟城市发展规划，为普罗旺斯埃克斯设计了许多大型城镇房屋。

　　凡尔赛宫公园的大理石雕像《克罗托纳的米隆》（Milon of Crotone）（见第304页，右图）标志着普杰晚期时代的开端。作为普杰主要作品之一，这件主要描述米隆被一头狮子袭击时刻情形的给力设计，结合了自然主义表现手法和极端的戏剧张力。米隆与毕达哥拉斯处于同一时代，是来自克罗托纳的一名非常出名的摔跤手。在奥维德《变形记》（卷十五，229行）中，他抱怨岁月不饶人。

皮埃尔·普杰
《亚历山大大帝造访第欧根尼》（*Alexander's Encounter with Diogenes*），1692 年
大理石浮雕，高 332 厘米，宽 296 厘米
巴黎，卢浮宫

皮埃尔·普杰
《克罗托纳的米隆》，1672—1682 年
大理石雕像，高 270 厘米
巴黎，卢浮宫

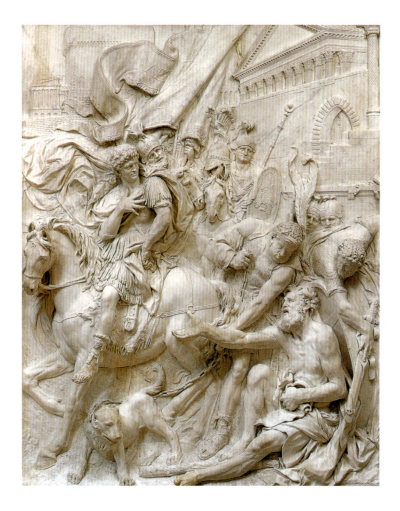

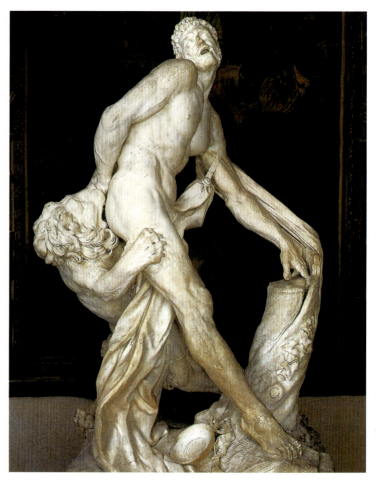

猛兽用爪子抓住这位摔跤手的大腿时，他那因恐惧而扭曲的脸庞，以及猛烈的旋转动作均表现了在审美方面对当时优雅宫廷艺术的蓄意挑战。

虽然《亚历山大大帝造访第欧根尼》（见左上图）和《珀修斯拯救安德洛墨达》（*Liberation of Andromeda by Perseus*）这两幅大理石浮雕作品是受路易十四的委托制作的，但普杰之后就再没有获得过宫廷的任何委托。尽管如此，普杰雕塑人物表现的不安和自然，使得他的作品在巴洛克时期法国雕塑中拥有一席特殊之地。

来自特鲁瓦的费朗索瓦·吉拉尔东（1628—1715 年）是一名虔诚的巴黎学院及其风格思想的拥护者。在家乡接受早期教育后，1648 年至 1650 年间，他去到罗马，并因此结识了贝尔尼尼。然而，他作品的根本特点却是，抵制贝尔尼尼的巴洛克式风格并回归到古典主义的形式风格上。

名作《众宁芙侍奉阿波罗》（*Apollo Tended by the Nymphs*）（见第 307 页图），寓意"太阳王"路易十四。该作品是凡尔赛宫园林和雕塑的主要标志作品。作品中阿波罗的原型来自罗马教廷中古典主义佳作《贝尔维德尔的阿波罗》（又称"观景楼的阿波罗"）。夜晚，阿波罗驾着战车巡视回来后，众宁芙为他洗手濯足，净面熏香；而他火红的骏马（见第 306 页图）则被牵至洞穴左边区域饮水。塑像象征性地表现了太阳神般的"太阳王"，在其臣民孜孜不倦的伺候中，博得尊敬和敬意。这是每个当代观看者都再清楚不过的标志。

创作于 1675 年至 1694 年间的《红衣主教黎塞留墓》（*The tomb of Cardinal Richelieu*）原本位于巴黎索邦教堂的中轴线上，在那里，这位政治人物由宗教与科学（知识）两大寓意女性人物陪同，目光直接看向祭坛。

费朗索瓦·吉拉尔东
《红衣主教黎塞留墓》,1675—1694 年
大理石雕像
巴黎,索邦礼拜堂

费朗索瓦·吉拉尔东
《抢掠普罗瑟皮纳》,1677—1699 年
大理石雕像,群雕高度:270 厘米
凡尔赛宫公园

吉拉尔东的雕塑作品发扬了一种古典主义陵墓艺术风格。死者在临终之前表现出的生动姿势,似乎看穿了生与死的界限。

与詹博洛尼亚《抢夺萨平妇女》的多维性质相比,吉拉尔东在一定程度上模仿詹博洛尼亚的设计,从而创作的《抢掠普罗瑟皮纳》(见右图)只具有单向性,因此更像是一副浮雕,而非雕塑。当然,作品中存在巴洛克式姿势变化元素,但同时作品的内在张力和情绪作用力,均受到明确规定的柱形以及对称形式倾向所限制。

安托万·库瓦泽沃克斯(1640—1720 年)与吉拉尔东不相上下,他同样也参与了大量的凡尔赛宫装饰工作。库瓦泽沃克斯出生于里昂一个雕塑家庭,1657 年到达巴黎,起初受雇于路易·勒朗贝尔。

305

巴尔塔扎尔与加斯帕尔·毛尔希
《阿波罗的火红色骏马》（Apollo's Fiery Steeds），
1668—1675 年
大理石雕像
凡尔赛宫公园

费朗索瓦·吉拉尔东
《众宁芙侍奉阿波罗》，1666—1675 年
大理石雕像，真人大小
凡尔赛宫公园

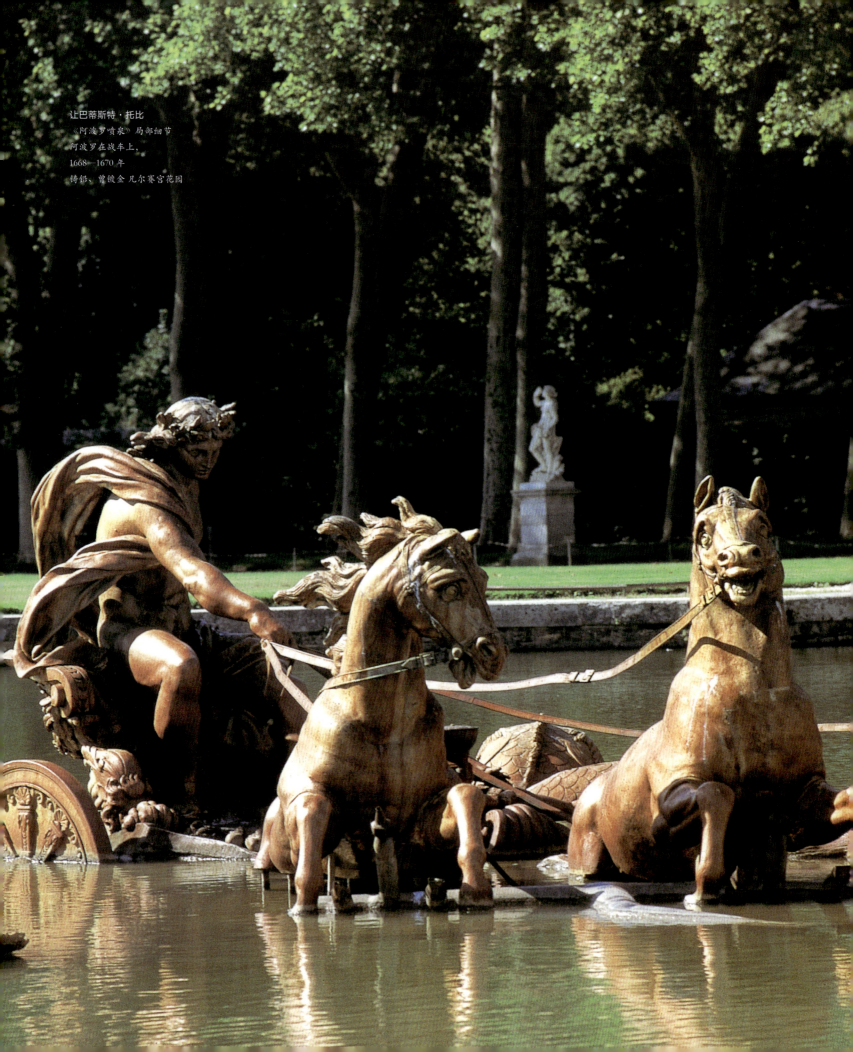

让巴蒂斯特·托比
《阿波罗喷泉》局部细节
阿波罗在战车上，
1668—1670 年
铸铅、曾镀金 凡尔赛宫花园

左上图:
勒尼奥丹
《谷物女神刻瑞斯》(Ceres) 或《朝阳喷泉》(Sun Fountain), 1672—1679 年
铸铅、镀金, 凡尔赛宫花园
左下图:
让巴蒂斯特·托比
《花神福洛拉》(Flora) 或《春之泉》(Spring Fountain), 1672—1679 年
铸铅、镀金, 凡尔赛宫花园

右上图:
加斯帕尔和巴尔塔扎尔·毛尔希
《酒神巴克斯》(Bacchus) 或《秋之泉》(Autumn Fountain), 1672—1675 年
铸铅、镀金, 凡尔赛宫花园
右下图:
费朗索瓦·吉拉尔东
《农神萨杜恩》(Saturn) 或《冬之泉》(Winter Fountain), 1672—1677 年
铸铅、镀金, 凡尔赛宫花园

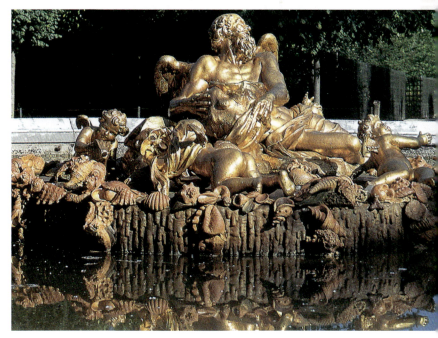

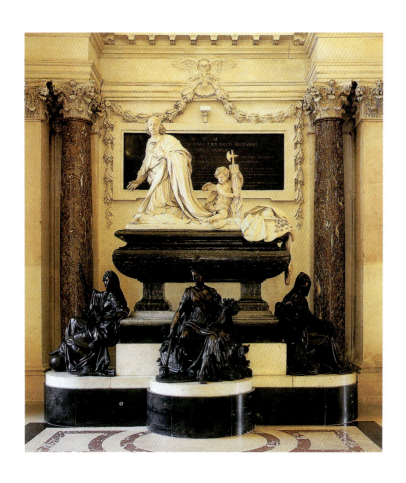

安托万·库瓦泽沃克斯
《红衣主教马萨林墓》（Tomb of Cardinal Mazarin），1689—1693年
大理石、青铜，主教高160厘米
巴黎，法兰西学院

1666年，库瓦泽沃克斯26岁，他获得了"皇家宫廷雕刻师"称号，并于1678年担任巴黎学院的一名教师。1702年，被选为学院主任。库瓦泽沃克斯是路易十四时期最成功的雕塑家：每年津贴为4000里弗尔；他培养出了整整一代雕塑师，包括其侄子尼古拉（1659—1733年）和大纪尧姆·库斯图（Guillaume Coustou the Elder，1677—1746年）。因此，他对18世纪时期法国雕塑发挥了决定性的作用。

大量肖像雕像和半身像显示出库瓦泽沃克斯对大自然的细密观察。他并没有理想化地表现其肖像作品，但通过显眼的衣饰、姿态的哀婉表现或者古典风格元素，还是能够传达陈列品必要的含义。例如，他为勃艮第女公爵——萨伏伊的玛丽·阿德莱德雕塑披上了罗马神话中狄安娜女神的装束。宏伟的石膏浮雕作品《路易十四凯旋》（The Triumph of Louis XIV）（见第136页图），是库瓦泽沃克斯最重要的作品之一，是凡尔赛宫战争厅（Salon de Guerre）墙壁装饰的组成部分。以罗马晚期神化方式骑马奔向战场，此时国王被提升到神圣统治者的地位，即凯撒大帝的继承者。

让巴蒂斯特·托比
《普鲁登斯寓言》
（Allegory of Prudence）
出自《红衣主教马萨林墓》，1693年
青铜像，高140厘米
巴黎，法兰西学院

拉佩德里
《忧愁沉思》（The Melancholie），1680 年
大理石雕像
凡尔赛宫花园

艾蒂安·勒翁格尔
《天空》（Air），1685 年
大理石雕像
凡尔赛宫花园

拉维龙
《盖尼米得》（Ganymede），1682 年
大理石雕像
凡尔赛宫花园

目光注视着象征将来的远方，这位征服者期待着胜利的桂冠，即胜利的象征出现在他面前。

库瓦泽沃克斯为宫廷贵族创作的作品包括一系列的陵墓。其中，大臣柯尔贝尔和红衣主教马萨林墓（见第 310 页图）以参照圣丹尼斯 16 世纪修建的皇家陵墓的艺术特征而著称。往生者红衣主教身着华美衣物，跪在垫高的石棺上，而一个男小天使蹲坐着，手持侍从束棒。大理石塑像以及寓意德行的青铜像中的一件，均来源于库瓦泽沃克斯早期的作品；其他两座青铜像则由艾蒂安·勒翁格尔（1628—1690 年）和让巴蒂斯特·托比（1635—1700 年）两位雕塑家制作。

尽管库瓦泽沃克斯的园林雕塑作品常常被贬作是古典作品的纯粹复制，不过后来他还是能够摆脱无生气而死板的学院风格限制。除了自身的艺术历史意义外，库瓦泽沃克斯的作品（目前已知的作品约 200 件）还提供了关于路易十四崇拜专制统治的信息。

与他的兄弟尼古拉·库斯图（安托万·库瓦泽沃克斯的侄子兼学生）一样，大纪尧姆·库斯图也曾经一度与库瓦泽沃克斯是同事。1697 到 1703 年间，他曾在罗马学习，并于 1704 年回到法国，成为美术学院的一员；最终在 1735 年，他担任该学院院长。他杰出的作品之一是《驯马人》（Horse—Tamer）（见第 313 页图）。这件作品原本是为玛莉城堡制作的，但现在陈列于香榭丽舍大街的入口处。骏马高高跃起，姿势优雅而具有骑乘学派风格；以一种几乎顽皮的方式，被套上笼头。

勒内·米歇尔（米歇尔·安热）·斯洛兹
《朗格墓》（Tomb of Languet de Gergy），
1753 年
大理石雕像
圣约翰巴蒂斯特礼拜堂
巴黎，圣叙尔皮斯教堂

下一页：
埃德姆·布沙东
巴黎，格勒内勒街喷泉
1739—1745 年，巴黎与塞纳河及马恩河的化身
大理石，雕像高约 210 厘米
巴黎，格勒内勒街

按照推测,自然力事实上被描绘成受到人类约束的大自然。马鬃和毛发保留着以洛可可式柔和艺术手法进行的装饰。

埃德姆·布沙东(1698—1762年)是库斯图的学生。他曾将法国晚期洛可可风格与形式古典元素结合在一起,从而形成新古典主义的雏形。他的主要作品——巴黎格勒内勒街上的《格勒内勒喷泉》(见上图),融合了宏伟庄严的喷泉雕像的古典柱状正面外观。喷泉雕塑结构的灵感来源于佛罗伦萨米开朗琪罗创作的美第奇家族陵墓。

勒内·米歇尔·斯洛兹(1705—1764年)的作品,在很大程度上仍然受到罗马巴洛克风格形式框架的影响。他的雕塑作品在风格方面可与布沙东的前古典时期风格媲美。斯洛兹出生于一个具有佛兰德斯血统的法国艺术之家,在进入巴黎学院学习之前,一直跟随他的父亲塞巴斯蒂安·斯洛兹(1655—1726年)学习。1736年至1746年间,他最终成为罗马一位独立的雕刻师。他的主要作品也创作于该时期。作品包括:圣彼得教堂的大理石雕像《圣布鲁诺拒绝担任主教》(1740—1744年),以及圣乔瓦尼·代菲奥伦蒂尼教堂《亚历山德罗·格雷戈里奥·卡波尼侯爵墓》(1745—1746年)。在巴黎,他与兄弟巴斯蒂安·安托万(1695—1754年)和保罗·安布鲁瓦兹(1702—1758年)合作,主要从事宫廷装饰工作。他晚期生涯中唯一一件宏伟的作品,就是巴黎圣叙尔皮斯教堂中让·巴蒂斯特·朗格墓(1757年)(见第314页图)。

巴黎雕塑家让·巴蒂斯特·皮加勒(1714—1785)的作品反映了洛可可风格向新古典主义审美观的转变。他的作品体现了极端自然主义之间的对比,一方面阐释组织结构细节,而另一方面诠释成具有优美、古典主义形式以及清楚线条的路易十四风格。

纪尧姆·库斯图
《驯马人》,1745年
大理石雕像,高约350厘米
巴黎卢浮宫

让·巴蒂斯特·皮加勒
《亨利-克洛德·德阿尔古墓》
(Tomb of Henri—Claude d'Harcourt),1774 年
大理石雕像
巴黎圣母院

皮加勒曾受训于罗贝尔·勒洛兰。1735 年,皮加勒在让·巴蒂斯特·勒莫安二世的工作室工作,但第二年他便离开去了意大利并在那居住了很长一段时间。从意大利回来三年后,即 1744 年,皮加勒成为巴黎学院的一员。1752 年,担任学院教授;1777 年当选为院长。

皮加勒试图在其作品中表现出理想化并具有不可侵犯人性的个体。《狄德罗半身像》(1777 年)以及 1776 年创作的伏尔泰裸体坐像中表现尤其明显。这同样也是往生者亨利·克洛德·德阿尔古在巴黎圣母院的墓中的表现形式。瘦骨嶙峋的尸体试图最后一次从棺材中爬起来,

让·巴蒂斯特·勒莫安二世
《奥韦涅伯爵》（Comte de la Tour d'Auvergne），1765 年
大理石雕像，高 71 厘米
法兰克福利比希豪斯，法兰克福

让·安托万·乌东
《塞瑞丽夫人》（Madame de serilly），1777 年
大理石雕像，高 76.5 厘米
法兰克福利比希豪斯，法兰克福

奈何死神举着流尽的沙漏，而站在死者脚边的守护神手里拿着的火炬也已燃尽。甚至是站在废弃的军事装备旁边的死者的老婆，也不再望着死者，而是在虔诚祈祷、哀悼。尽管在此暗示了巴洛克式死亡象征的特征，但是这种布局在本质上并不是典型的巴洛克式陵墓。雕像站立的位置彼此相隔很远，与有限的观看者人数相映成趣。悲恸人物的姿势与追悼差不多，好像在用魔法召唤死者的魂魄。

尽管让·巴蒂斯特·勒莫安二世（1704—1778 年）于 1725 年获得了大奖赛奖，并且随后担任皇家学院的院长，但他享有的"杰出的法国洛可可风格雕塑家"的声誉仅是由 20 世纪的艺术史学家们确立的。勒莫安创作的半身像深受狄德罗影响并且充满了古典主义激情，但当代艺术评论家认为在其作品仅反映出肖像模仿才能——总之，被认为不如其学生让·安托万·乌东（1741—1828 年）。勒莫安创作的法兰克福《奥韦涅伯爵》半身像（见左上图）以雕像的模糊表现形式著称：一方面眼部表现刚硬，而另一方面衣饰柔和、栩栩如生以及面部表情特征饱满。瞬间抓住主题的表现方式是勒莫安的显著特点。另外，在表达个体存在方面，该雕像与宫廷肖像画法的矫饰传统手法完全不同。不过，以法国洛可可式风格表现的伯爵肖像似乎完全符合 18 世纪法国贵族的受高等教育以及优雅的生活方式。

同样在法兰克福利比希豪斯，还陈列有勒莫安最有名的学生让·安托万·乌东创作的《塞瑞丽夫人》（Madame de serilly）半身像（见右上图）。这件作品的表现形式甚至更加模糊。在某些方面，作品表现非常细致，如露肩领的精致花边；但在其他地方，例如衣饰或面部，则是过于修饰和高度风格化。发型看起来稀奇古怪，足以形成一种新的表现元素，并融汇了作品中表现的不同风格。没有过度的雕琢，但每根头发都变得一目了然。然而，在乌东的早期艺术生涯中，他的许多作品都反映了肖像绘画的自然主义和人性倾向。似乎他同样重视是否符合古典主义的审美标准。他不仅去了意大利和德国，而且 1785 年他还去了北美洲。在那里，他参与完成了一座乔治·华盛顿纪念碑。在新时代的过渡时期，乌东的作品实际上要比历史主义者更具有前瞻性，而且通过他的作品了解古典主义时期的艺术语言，还会更加的可靠。

亨德里克·德凯泽

《威廉一世墓》（Tomb of William I），1614—1622 年

大理石和青铜，高 765 厘米

代尔夫特新教堂

大阿图斯·奎利纳斯

《安东·德格雷夫》（Anton de Graeff），1661 年

大理石和青铜

阿姆斯特丹国家博物馆

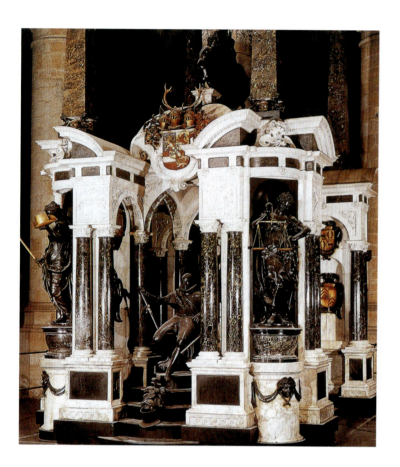

巴洛克时期荷兰和比利时的雕塑

17 世纪，荷兰宗教发生分裂后，仅有一位来自北部新教区的雕刻家兼建筑师亨德里克·德凯泽（1565—1621 年）。他后来成为阿姆斯特丹的市政建筑师。德凯泽的雕塑作品，如同他的建筑一样，吸收了意大利手法主义的灵感来源；但也许有人会说，德凯泽的作品在手法主义风格上很难与阿德里安·德弗里斯等艺术家的杰出雕塑作品相比。直到去世那一年，亨德里克·德凯泽的名作，即 1614 年为代尔夫特新教堂制作的《威廉一世墓》（tomb of William I），方由他的儿子彼得完成（见左上图）。黑白大理石建成的明亮而富丽堂皇的亭子中，这位统治者斜躺着的雕像两侧伫立他的青铜人像，而他的脚则象征声誉和名望。本着清教徒思想精神，边角壁龛中四个象征基本道德的青铜塑像中没有一个被雕刻成全裸或部分裸露。亨德里克·德凯泽并没有开设学校，因此几乎没有一个雕刻师跟随他学习。在他去世后，荷兰南部地区的艺术家前往北部地区，从而填补了艺术空白。

尽管许多荷兰艺术家主要在国外工作，其中有扬·范诺斯特、彼得·丹尼斯·帕鲁密尔（Pieter-Denis Plumier）、埃吉迪·维尔赫斯特、纪尧姆·德格罗夫、加布里埃尔·格伦佩洛和彼得·费斯哈费尔特，但大阿图斯·奎利纳斯（1609—1668 年）——17 世纪荷兰主要雕塑大师，创办的奎利纳斯作坊是本地著名学校的代表。阿图斯出生于安特卫普市，并曾受训于其父亲伊拉斯谟·奎利纳斯（1584—1639 年）。最初他前往罗马，为弗朗索瓦·迪凯努瓦工作；1639 年回到安特卫普市，并加入鲁本斯他们的圈子。1650 年，奎利纳斯前往阿姆斯特丹，并在那待了 15 年的时间，其间为市政厅的装饰创作了一些具有象征性意义的浮雕以及四根女像柱。这一时期，他的标志性大理石半身像——《安东·德格雷夫》（见右上图）展示了身着正式礼服并且摆出正式姿势的这位统治家族成员。奎利纳斯在艺术方面最重要的贡献，就是将画家彼得·保罗·鲁本斯的审美理念融入雕塑。

卢卡斯·范德保（1617—1697 年）出生于梅赫伦，是范德保艺术家族最重要的一位成员。19 岁时，前往安特卫普鲁本斯之家，与其一起工作了三年。

卢卡斯·范德保
《大主教安德烈亚斯·克鲁斯墓》(Tomb of Archbishop Andreas Cruesen)，
1666 年前
局部细节，大理石
梅赫伦大教堂

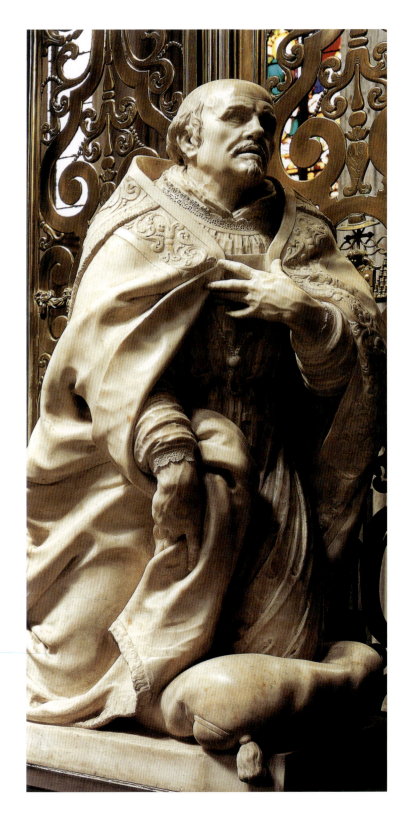

与奎利纳斯一样，范德保在其小型象牙雕刻作品以及其他作品中，同样也遵循鲁本斯的艺术风格模式。他的折中主义风格破坏了设计和排列雕像中操作的连贯性，并且这种风格在其大型雕像中更加明显，从中可以看出贝尔尼尼的影响力。梅赫伦大教堂《大主教安德烈亚斯·克鲁斯墓》（见左图和上图）展示了这位主教身着法衣，跪在《基督升天》雕像面前的情形。他的主教法冠放在身前的地上，而在其身后，克罗诺斯——时间无常的象征——正要转变方向。范德保在建筑方面的主要作品则是梅赫伦汉斯维克圣母教堂。

尤布·费尔哈斯（1624—1698 年）也出生于梅赫伦。1648 年，费尔哈斯与阿图斯·奎利纳斯一起合作完成了阿姆斯特丹市政厅工程。很快，他与奎利纳斯一样，被誉为 17 世纪下半叶最著名的肖像艺术家之一，从而广受欢迎，被邀制作全国的陵墓雕塑。他创作了无数杰出的陵墓作品，其中包括莱顿《约翰·波利安德·范卡浩云墓》（见第 318 页，上图）。该作品被认为是费尔哈斯最好的葬礼作品之一。死者的左手托着头部，犹如只是在休息一般。费尔哈斯对于面貌和手部的敏感处理，以及对衣物和头发的自然处理，使他成为那个时代最敏锐的荷兰雕塑家之一。

尤布·费尔哈斯
《约翰·波利安德·范卡浩云墓》（Tomb of Johan Polyander van Kerchoven），1663年，大理石雕像
莱顿圣彼得教堂

下图及下一页：
亨德里克·弗朗斯·费布吕亨
讲道坛和局部（被驱赶出伊甸园之前的夏娃和死神），1695—1699年
橡木、镀金，高约700厘米，宽约350厘米，进深约200厘米
布鲁塞尔，圣米迦勒及圣古都勒教堂

南部低地国家在雕塑上取得的非凡成就之一就是讲道坛，但通常被艺术史学家所忽略。布鲁塞尔圣古都勒教堂中堂的装饰在规模和设计方面非常出众。

在1695年受到卢维思耶稣会委托进行这样的工程以前，亨德里克·弗朗斯·费布吕亨（1654—1724年）与其父亲彼得·费布吕亨（1615—1686）年一样，曾在安特卫普进行了大量的教堂装饰工作。在圣古都勒教堂的主要作品中，费布吕亨结合了《旧约》与《新约》中的情景，从而表现了超度与救赎。祭台的底座是一根巨大的树干，而树枝则延伸至华盖外面。在祭台前面，可以看见亚当和夏娃正被一个挥舞刀剑的天使赶出伊甸园。在图像表现法方面，与类型模式相背离的是骨瘦如柴的死神伴随着亚当和夏娃。这幅场景与华盖上圣母和幼年基督的场景形成对比，在该场景中圣母玛利亚被描绘成杀死巨蛇的新夏娃和人类的救世主。以自然主义手法表现的动植物指世俗世界，而天使支撑的华盖则漂浮在天国之中。在世俗与天国之间，是一座祭台，像地球一样的形状，不仅暗示我们祖先背负的重任，而且作为圣母的象征，还是与圣母玛利亚沟通的理想纽带。"地球一样的祭台成了……地方。教会让其世俗代表亲眼目睹救赎，并从此宣布其信息。"苏珊娜·格泽在文中写道。1699年建于卢维思耶稣教堂的讲道坛，在1773年耶稣会解散后，便移至现在位置。

老尼古拉·斯通
威廉·居里爵士之墓，1617 年
大理石，真人大小
赫特福德郡哈特菲尔德庄园，赫特福德郡

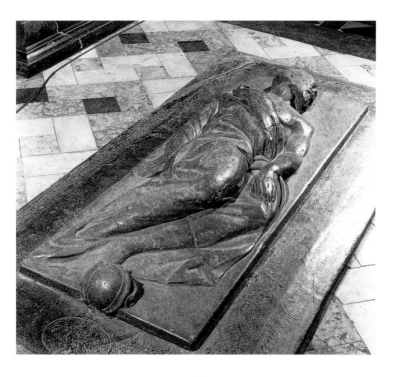

英国的巴洛克式雕塑

17 世纪前半叶，虽然伦敦画家兼建筑师伊尼戈·琼斯（1573—1652 年）的建筑成就主导了英国的艺术潮流，但对这个时期的雕塑艺术产生特别影响的却是欧洲大陆宗教战争中的难民，尤其是荷兰难民。这个时期英国的主要雕塑家之一便是来自荷兰埃克塞特附近伍德伯里的尼古拉·斯通（1586—1647 年）。尼古拉·斯通学徒期的最后两年时间是在艾萨克·詹姆斯的伦敦雕刻创作室学习，在艾萨克·詹姆斯待在英国的最后两年里，可能是 1606 年，艾萨克·詹姆斯将尼古拉·斯通推荐给了亨德里克·德凯泽。之后，斯通与亨德里克结伴返回荷兰，直到 1613 年，斯通娶了他老师的女儿，然后又返回伦敦。

斯通在荷兰人艾萨克·詹姆斯的创作室里才开始接触艺术性雕塑，这个在他本国从未接触过艺术性雕塑的斯通最终却在当代英国雕塑的复兴中发挥了重要作用，尤其是在墓碑这一重要领域上。正是斯通，把祈祷者不举手的侧卧像引入为英国雕塑的标准。伊丽莎白·凯里夫人的墓雕在她生前就创作了。在这雕塑中，死者右手放在胸前，安详地躺在浮雕式墓上（见左下图）。

老尼古拉·斯通
伊丽莎白·凯里夫人之墓，1617 年至 1618 年
大理石，真人大小
北安普敦郡斯托九教堂，北安普敦郡

路易斯·费朗索瓦·鲁比亚克
约翰·贝尔希耶，1749 年
大理石，真人大小
伦敦皇家外科医学院，伦敦

路易斯·费朗索瓦·鲁比亚克
约瑟夫公爵及伊莉莎白·奈廷格尔夫人之墓，1760 年
大理石
伦敦威斯敏斯特教堂修道院，伦敦

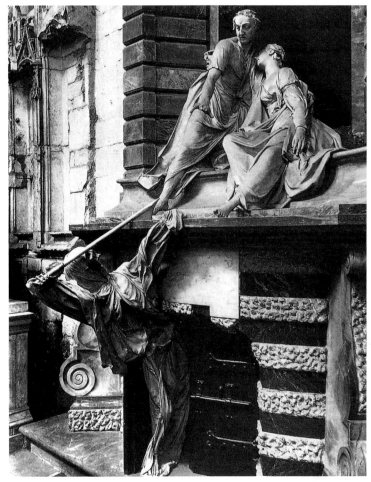

黑色的大理石板与精心雕琢的塑像形成了简单而鲜明的对比。华丽、精心制作的衣服配以女死者面部表情自然主义的刻画，这种手法遵循和反映出了这一时期的大体倾向——以更加细致的死者肖像描绘代替豪华坟墓。在威廉·居里爵士之墓（见 320 页图）中，死者看起来像是在睡觉，四肢放松地放在几乎没有冒出地平面的墓石上。裸露的身体上只覆盖着一层薄布。斯通的诸多创新都对同时代的英国雕塑产生了显著的积极影响。斯通还在伊尼戈·琼斯的多个项目中担任过建筑师和现场监理。斯通的儿子小尼古拉（1618—1647 年）在斯通的创作室里当学徒和助手，他遗留下来的两本笔记本详细记录了斯通家族的生活、工作及作品。

英国洛可可式雕塑的领军人物实际上是一位出生在里昂的法国人。路易斯·费朗索瓦·鲁比亚克（1702—1762 年）很可能先在德累斯顿受到巴尔塔扎·佩莫瑟的指导，后来又在巴黎接受了尼古拉·库斯图的培训。1730 年，当路易斯·费朗索瓦·鲁比亚克还是皇家绘画暨雕刻学院的一名学生时，他便获得了罗马大奖竞赛的第二名。

1730 年左右，他去了英格兰，并于 1735 年娶了一位胡格诺派教徒卡特琳·埃洛为妻。他的处女作是一座乔治·弗里德里希·亨德尔（1738 年）的坐姿塑像，由沃克斯花园的所有人乔纳森·泰尔斯委托制作。这座塑像使他一夜成名。

鲁比亚克这个塑像没有选择传统音乐寓言的主角阿波罗或俄耳甫斯，而选择一位健在的著名作曲家乔治·弗里德里希·亨德尔，塑造了他基座上弹奏七弦琴的肖像。在构图和表现力方面，这个作品可能被看作英国洛可可式风格的主要代表作之一，这个作品也是最早为健在艺术家雕塑的纪念物之一。

约瑟夫及伊莉莎白·奈廷格尔夫人之墓（1758—1761 年）（见上图）是鲁比亚克最出名的作品之一。伊丽莎白夫人于 1731 年被雷击后导致流产，最终逝世。伊丽莎白夫人的儿子在他父亲 1752 年逝世后为他们修建合葬墓。在鲁比亚克的作品中，死神从黑暗的地下室中钻出，把霹雳长矛刺向昏迷之中的年轻伊丽莎白夫人，她惶恐的丈夫极力阻挡，但却无济于事。这座墓与当时的其他许多墓一样，都在讲述故事，虽然这不是基督教救赎中的常规故事，但却代表了死亡的悲惨胜利。

鲁比亚克被称为大师级肖像雕塑家，与理想化的、矫揉造作的描绘相比，他对创造现实的逼真性更加感兴趣（见左图）。他的模特通常穿的是当时很简单朴素的衣服。

321

汉斯·克伦佩尔

阿尔布雷希特公爵五世，巴伐利亚路德维希大帝之墓，1619 年至 1622 年

青铜像，超过真人大小

慕尼黑圣母教堂，慕尼黑

德国及奥地利的巴洛克式雕塑：16 世纪后期至 17 世纪中期

16 世纪后期至 17 世纪时，迎合反宗教改革运动的审美需求，神圣罗马帝国部分地区的新教徒的破坏偶像主义被击退，德国南部开始出现各种艺术中心，从而扩大了对同时期大型雕塑的需求。荷兰艺术家在建筑和雕塑方面均有突出的表现，使 16 世纪后期至 17 世纪的建筑和雕塑之间的关系有了新的发展，这在一定程度上得益于荷兰艺术家们在意大利的大量实践和锻炼。

比如，阿姆斯特丹雕塑家休伯特·格哈德（大约 1550—1622/1623 年）曾一直在詹博洛尼亚的佛罗伦萨创作室里工作，直至银行家汉斯·富格尔将其召回德国南部。回到德国南部后，休伯特·格哈德在阿尔卑斯山北部的基希海姆为汉斯·富格尔的乡村别墅修建了第一座佛罗伦萨风格的纪念性喷泉。富格尔委任格哈德修建一座喷泉，以纪念传说中奥格斯堡的创立者奥古斯都大帝。

1589 年，即奥格斯堡的 1600 年周年纪念日时，喷泉竣工亮相，坐落在喷泉池边的四位河神象征着奥格斯堡的四条河流及其各自的经济作用，而奥古斯都大帝的塑像则举起手臂，侧转身体，面向市政厅。市政厅就是市民的集会场所，市民仅效忠于奥古斯都大帝。格哈德的大天使米迦勒（见第 323 页，左上图）征服龙的青铜像是慕尼黑圣米歇尔大教堂正面的装饰，圣米歇尔大教堂于 1583 年至 1590 年由弗里德里希·索斯崔思为耶稣教堂而修建。当时，反宗教改革运动在与新教的对抗中受到了人们的质疑，而格哈德的这座塑像却体现了反宗教改革运动胜利的寓意。

魏尔海姆的汉斯·克伦佩尔（1570—1634 年）先在老师格哈德和索斯崔思手下当学徒，1590 年培训结束后离开，首先去了意大利，并于两年后娶了索斯崔思的女儿。1594 年，克伦佩尔开始担任威廉五世的宫廷雕塑家。很可能是由于克伦佩尔岳父的社会阶层的关系，克伦佩尔于 1599 年被任命为宫廷建筑师。因为克伦佩尔既是建筑师又是雕塑家，所以在官方钦定宫殿的大规模重建中发挥了重要作用，他把建筑和雕塑结合起来，宫殿正面中央采用含基本道德寓意雕塑和"巴伐利亚守护神"来装饰（见第 323 页，左下图）。圣母玛利亚头戴皇冠，左手持着权杖，看起来像天堂中的女王。她的右脚踩着新月，右臂抱住托着帝国球体的小孩。该塑像于 1611 年由克伦佩尔设计，1614 年开始塑造，1615 年由巴托洛梅乌斯·文格勒铸造。塑像以促进反宗教改革运动为背景，为宫殿（以及那时的马克西米利安一世）添加了虔诚和合法性的元素。巴伐利亚的路德维希（Ludwig）之墓中克伦佩尔制作的公爵塑像（见左图）原本是为威廉五世之墓而设计的。塑像由迪奥尼斯·费赖铸造，后成为慕尼黑青铜铸件的典范。

阿德里安·德弗里斯（约 1545—1626 年）也是从詹博洛尼亚的佛罗伦萨创作室里出来的一位佛兰芒人。在佛罗伦萨创作室里，弗里斯全身心地学习正式手法主义的创作，直到 1588 年他去了萨伏伊公爵领地，并被任命为宫廷雕塑师。1596 年至 1602 年间，弗里斯在奥格斯堡完成了另外两座主要喷泉，进一步表现了帝国排场。这两座喷泉便是水银喷泉和大力神海格立斯喷泉（见第 323 页，右下图）。这两座喷泉上的青铜雕塑是在小沃尔夫冈·奈德哈特的青铜铸造厂中制作的。

阿德里安·德弗里斯给人印象最深刻的作品之一《忧患之子》（Man of Sorrows，见第 324 页，下图）是 1607 年受列支敦士登卡尔王子的委任而创作的。当时弗里斯已经是布拉格宫廷中鲁道夫二世的正式雕塑师。阿尔布雷特·丢勒（1471—1528 年）的作品《受难记》（Large Passion，1511 年）的扉页中有独自坐在苦路上的忧患之子的象征性刻画。

休伯特·格哈德

《大天使米迦勒》，1588年

青铜像，超过真人大小

慕尼黑圣米歇尔大教堂西面，慕尼黑（左上图）

汉斯·克伦佩尔

《巴伐利亚守护神》，1615年

青铜像，高约300厘米

慕尼黑公爵座位正立面，慕尼黑（左下图）

休伯特·格哈德

奥古斯都喷泉，1589年至1594年

青铜像局部细节

奥格斯堡（右上图）

阿德里安·德弗里斯

大力神海格立斯喷泉，1596年至1602年

青铜像

奥格斯堡（右下图）

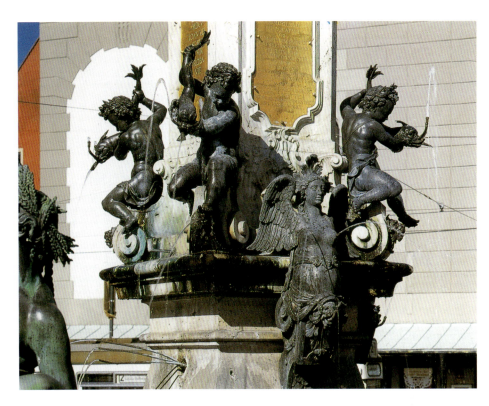

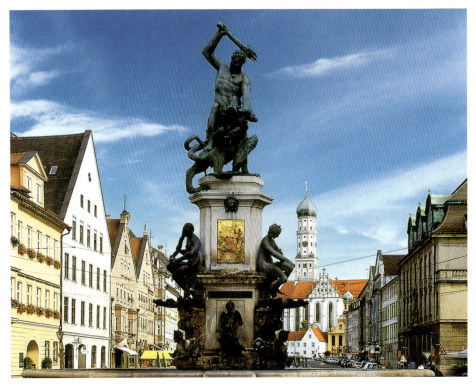

汉斯·赖希勒

《大天使米迦勒》，1603年至1606年
青铜像，超过真人大小
奥格斯堡的阿森纳雕塑正面，奥格斯堡

阿德里安·德弗里斯

《忧患之子》，1607年
青铜像，高149厘米
位于瓦杜兹的列支敦士登皇家珍品馆，瓦杜兹

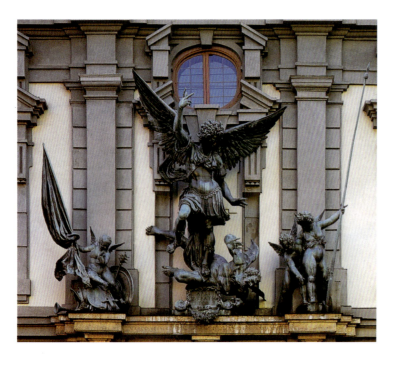

阿尔布雷特·丢勒在《受难记》扉页中介绍了苦路。但这个作品并不代表从木刻画上的图像到三维青铜雕塑的直接改造。虽然丢勒本打算建立受难的概念，并通过戴荆冕和身上有伤口的耶稣概括这一概念，但是阿德里安·德弗里斯主张展示人类在苦路的边缘痛苦挣扎的重要性，以符合反宗教改革运动中对感情移入式虔诚的需求。但雕塑中耶稣脸上痛苦挣扎的表情与贝尔维德勒（Belevedere）躯干铸造出来的健壮身体形成了鲜明的对比，反映出这是从手法主义后期至巴洛克风格过渡时期的一件艺术作品。

阿德里安·德弗里斯之后不久，德国雄高的汉斯·赖希勒（约1570—1624年）去了奥格斯堡。赖希勒的主要作品是一系列杰出的纪念性青铜像。赖希勒也是詹博洛尼亚的学生，从1588开始就在詹博洛尼亚的佛罗伦萨创作室里工作，1602年才来到奥格斯堡。1603年，他开始为阿森纳创作"大天使米迦勒"（见左上图），并于1606年完成。作品中，超过真人大小的大天使米迦勒威武屹立，高举烈火之剑（遗失），神气地指向堕天使路西法的身体，路西法的恐惧用自然主义手法通过其恐怖痛苦表情表现出来。赖希勒的作品很明显受到了佛兰德斯雕塑家休伯特·格哈德同一主题作品的影响，但赖希勒的作品在空间上却更加宽阔。由于此处的雕塑并没有局限于壁龛中，所以整体加宽了，为两侧巴洛克风格的男童像让出了空间，实际上已把整个正面当作这一事件的舞台。

赖希勒对这种方法的掌握在圣乌尔里圣阿夫拉教堂（见第325页图及第327页左上图）十字架祭坛青铜像中表现得更加明显。丰满的塑像，大开大合的姿势，充分利用了十字交叉部处的广阔空间，各塑像的线条非常清晰。这一塑像群中有被钉在十字架上的耶稣，有悲痛欲绝的圣母玛利亚，旁边还站着圣玛利亚·玛达肋纳和圣约翰。这一塑像群可被视为雕塑家赖希勒和小沃尔夫冈·奈德哈特在奥格斯堡经营的青铜铸造厂的共同作品。沃尔夫冈·奈德哈特出生于一个祖辈从事黄铜铸造的家庭，他的技术完全可以与德国纽伦堡铸造厂的技术相媲美。

在圣乌尔里圣阿夫拉教堂明亮的后哥特式教堂内部，最显著的特征是由德国魏尔海姆雕塑家汉斯·德格勒（1564—1634/1635年）完成的多层纪念性雕刻祭坛（见第325页图），其结构仿效奥格斯堡的多米尼加教堂中圣幕神堂（现已遗失）的结构。奥格斯堡的多米尼加教堂修建于1518年，是一座文艺复兴式教堂。在支撑祭坛桌的基座上，有一个独特的圣幕神堂区域。圣幕神堂区域上方有经典主义凯旋门风格的大规模主楼层。楼层的中央拱券由主题雕塑占据，而穿通侧连拱廊中的圣徒们目睹着正在发生的一切。另一壁龛系统贯穿整个阁楼层开口三角楣，再次增强了空间的宽阔性。

有《耶稣受难像》的唱诗堂,汉斯·赖希勒,1605年
祭坛,汉斯·德格勒,1604年至1607年
奥格斯堡的圣乌尔里圣阿夫拉牧师会教堂,奥格斯堡

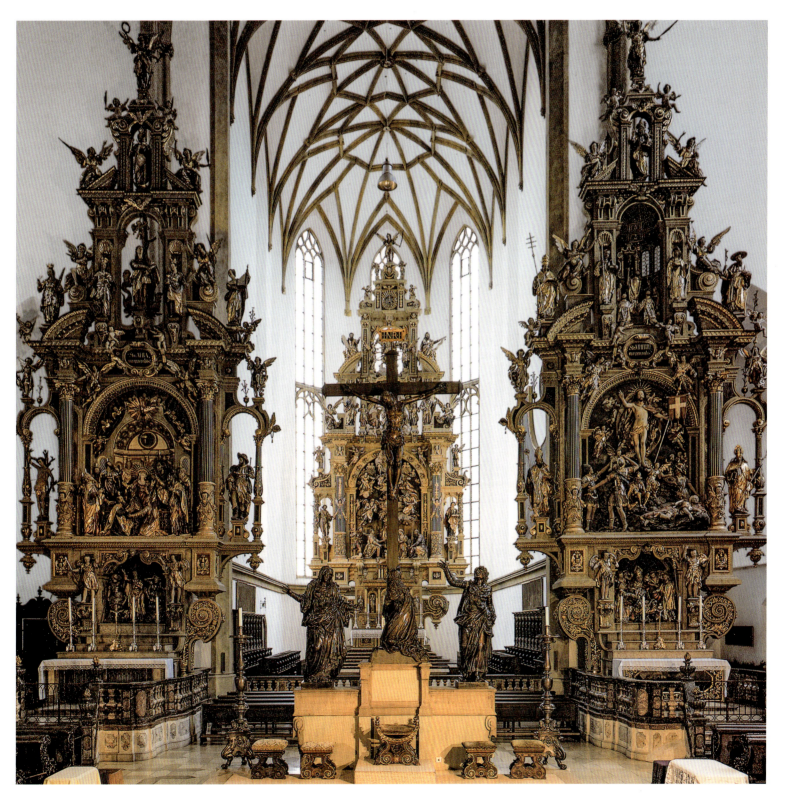

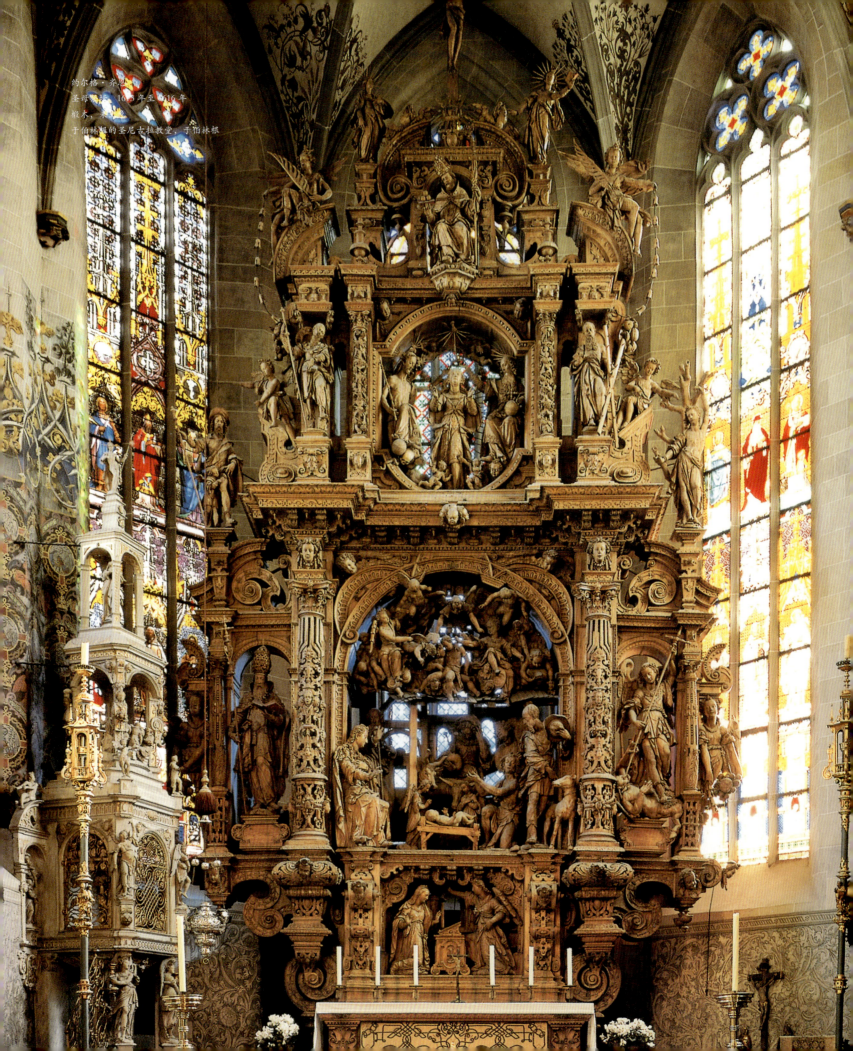

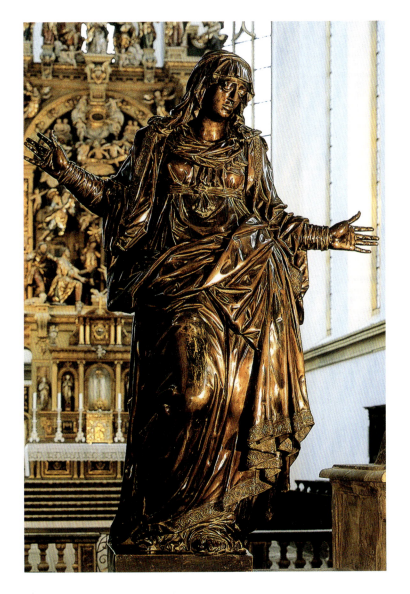
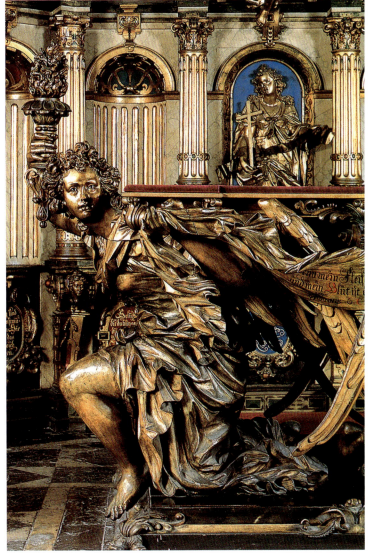
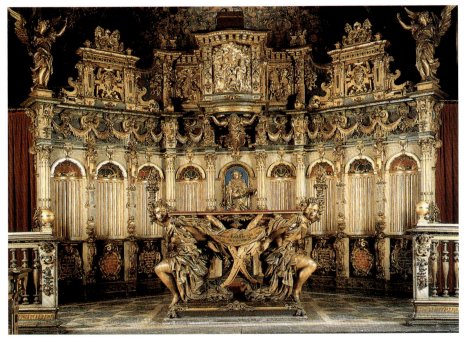

小埃克布特·沃尔夫
祭坛桌（左下图）
手持火炬天使的局部细节，1601—1604 年（右上图）
木雕，镀金
位于比克堡的宫殿祈祷室，比克堡

汉斯·赖希勒
圣母玛利亚（《耶稣受难像》中的人物，左上图），1605 年
青铜，高 190 厘米
奥格斯堡的圣乌尔里圣阿夫拉教堂，奥格斯堡

327

格奥尔格·彼德
《戴荆冕的耶稣像》，约 1630 年至 1631 年
椴木，未上色，高 175 厘米
奥格斯堡大教堂唱诗席，堂奥格斯堡

下一页：
约翰内斯·容克
受难记祭坛，约 1610 年
黑色及红色大理石，条纹大理岩
位于阿沙芬堡的宫殿祈祷室，阿沙芬堡

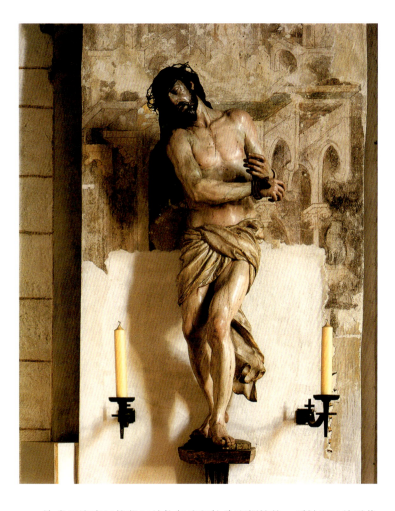

许多巴洛克风格祭坛结构都流行柱头和螺旋饰、爱神和圣徒雕像饰。作为反宗教改革运动的精神戏剧舞台，祭坛的主要主题体现在主楼层的中央拱券上，尤其是在教会年、圣诞节、复活节和圣灵降临节时的丰盛宴席上。

德国的其他地方甚至在三十年战争之前就有了大型祭坛。这些大型祭坛可部分视为对奥格斯堡汉斯·德格勒创作的祭坛的继承。于伯林根的圣尼古拉教堂中宏伟的圣母祭坛（见第 326 页图）由德格勒的学生约尔格·齐恩（约 1583—1635 年）于 1609 年至 1613 年间创作。齐恩是一位来自瓦尔德塞的木雕师。在祭坛台座中天使报喜的上方，中央拱券开启着以示对耶稣基督的崇拜。其上方是对圣母玛利亚加冕典礼的描述，延伸部分可看见守护神。尽管这座雕塑的庞大整体仍然具有后哥特式有翼祭坛的许多特点，但是其却在复杂的空间关系中容纳了新颖的明暗效果以及自然主义式像舞台的三维固定形式。此外，未上色的塑像继承了德国的木雕传统。

这个作品代表了德国祭坛作品从后哥特时期向巴洛克鼎盛时期的转变。受难记祭坛大约于 1610 年由 17 世纪早期杰出的弗兰克尼亚雕塑家约翰内斯·容克（约 1582—1623 年）为阿沙芬堡的宫殿祈祷室而创作。相比之下，这个受难记祭坛明显坚持了后文艺复兴时期的形式主义。其中，用红色和黑色的大理石形成了严格的结构。中间区域的条纹大理岩制的塑像和各种场景表明了与手法主义相似的空虚恐惧。

17 世纪早期，德国修建了无数富丽堂皇的房屋和教堂，即使是在贵族几乎占有了所有的教会财产的新教徒区域，雕塑家们也从新宫殿建造中获得了众多机遇。例如，由于德国威悉河、沿岸文化复兴的缘故，比克堡的宫廷后来成为开展独立艺术活动的中心。沃尔夫家族中的三名成员，即老埃克布特和他的两个儿子小埃克布特（大约于 1608 年逝世）以及约纳斯均参加了位于比克堡的宫殿的装修。在比克堡宫殿的祈祷室中，真人大小的跪姿天使支撑着祭坛桌（见第 327 页图），天使各持一把熊熊燃烧的火炬。这个作品创作于 1601 年至 1604 年之间，很像金色大厅中众神之门上的维纳斯。小埃克布特在这个作品的设计中似乎已经将德国的手法主义转变成了德国早期巴洛克风格的形式。

与其他诸多地方一样，这种风格的发展也受到了三十年战争的阻碍。但德国魏尔海姆的格奥尔格·彼德（1601/1602—1634 年）最初时避免了这种风格的衰退。格奥尔格·彼德可能是 17 世纪早期最杰出、最著名的德国雕塑家，可能受过其监护人——雕塑家巴托洛梅·施泰因勒——的指导。他作为短工从慕尼黑（大约 1620 年）去了荷兰、法国巴黎，最后去了意大利，并在那里待了很长一段时间。在罗马时，彼德与佛兰德斯雕塑家弗朗索瓦·迪凯努瓦和画家安东尼·范戴克保持着密切的联系。他创作了大量木质雕塑和青铜雕塑。这些木质雕塑和青铜雕塑展现了富有表现力的巴洛克修饰艺术所支撑的纪念性意义，但同时从《戴荆冕的耶稣像》（见左上图）也表露出了动作表现的拘束。彼德也用木材和象牙创作过小型作品。在他的小型作品中，彼德采用了在某些方面甚至比大型作品更加引人入胜的创新性设计。1633 年，彼德动身前往低地国家（荷兰、比利时、卢森堡的总称）。他在低地国家制作了一座鲁本斯的半身像。鲁本斯是一位艺术家，他给了彼德父爱般的关怀。1634 年，当奥格斯堡受到帝国军队的围攻时，一万两千多名受害者死于饥饿和瘟疫，33 岁的彼德便是其中之一。

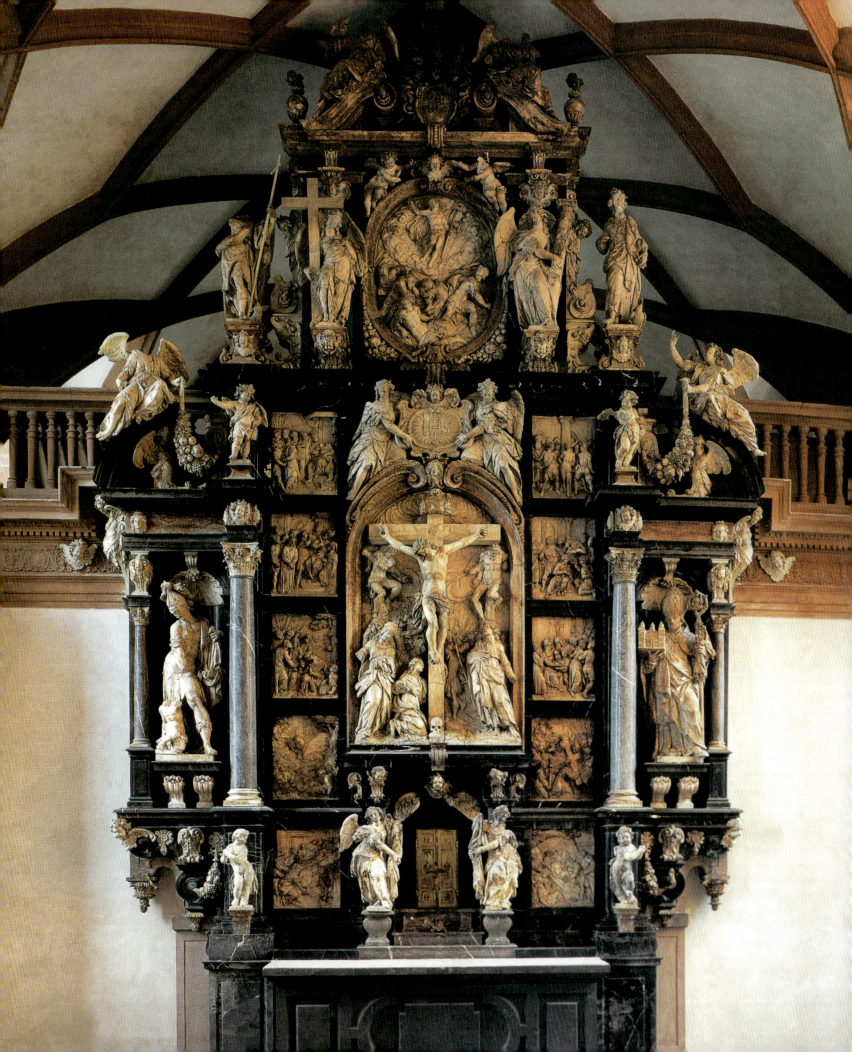

尤斯图斯·格勒斯格尔
《圣母玛利亚》（左图）
《耶稣受难像》（右图），
1648 年至 1649 年
木雕，再镀金，耶稣高 220 厘米
巴姆贝格大教堂

17 世纪后半叶

三十年战争期间，许多地区的大型雕塑创作实际上处于停滞不前的状态。法兰克福雕塑家尤斯图斯·格勒斯格尔（生于 1610 年至 1623 年之间，死于 1678 年）于 1648 年很幸运地受人委托，第一次开始创作重要的大型作品。那年是为改建巴洛克风格的巴姆贝格大教堂而签订和平条约之年，推荐人可能是马蒂亚斯·梅里安。格勒斯格尔是哈梅林本地人，但他的早年生活颇具神秘气息，甚至连他的出生年份都难以准确推测。他先去荷兰后去意大利的信息还是从桑德拉特那里得知的。在当时建筑领域几乎不可能有什么连续的艺术活动的时期突然出现了这位雕塑家，直到最近人们才认识到，他对艺术史学家的鼓舞比其他任何事件都更重大。

梅尔廷·齐恩和米夏埃多·齐恩
《圣弗洛里安骑士》（上图）和《圣塞巴斯蒂安骑士》（下图），1638年至1639年
木雕，圣弗洛里安高286厘米，圣塞巴斯蒂安高289厘米，
雕塑美术馆，柏林国家美术馆雕像陈列室，柏林

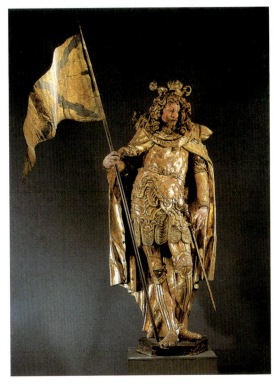

人们对艺术家凋零的明显烦恼似乎还混杂着一个事实：大家相信格勒斯格尔作品必定很多，可保留至今的却为数极少。不过现存的极少的格勒斯格尔作品，其质量之高，均令人惊叹。尽管我们目前对格勒斯格尔作品的了解难免不够全面，巴姆贝格大教堂中的《耶稣受难像》（见第370页图）仍然应当被看作格勒斯格尔的佳作之一。但即使是从艺术历史的角度看，也很难根据常规格风格标准对格勒斯格尔的作品进行分类。17世纪30年代和40年代的手法主义是罗马艺术的主流，而格勒斯格尔对罗马艺术的理解在其《耶稣受难像》中的圣母玛利亚身上体现得最为明显。衣纹下方清晰可见的身体的形状以及圣母玛利亚本身的姿势均体现了层层卷绕式塑像这一主题。伤心欲绝的塑像冻结于集中的内在张力中，这种内在张力表明了古典主义运动的均衡概念的直接起源。在这种对裸体（见圣塞巴斯蒂安的佛罗伦萨象牙塑像，第352页，右下图）的自然主义结构上详细的表现方法中，格勒斯格尔展现了他非凡的艺术才能，同时也展现了他在古老雕刻艺术和意大利文艺复兴方面接受过的所有训练。格勒斯格尔作品中的这些特点也使他成为同时代雕塑的风格发展中的一位孤立的奇人。

相比之下，梅尔廷·齐恩（1585/1590—1665年）为德国因河河畔的瓦瑟堡教区教堂祭坛雕刻的纪念性的《圣骑士》则完全体现了德国哥特式风格的主流传统。这些骑士塑像19世纪时被从教堂移走，在很长一段时间里，人们都认为这些骑士塑像已经遗失。但20世纪50年代中期，这些骑士塑像却在加利福尼亚州的一家宾馆中出现。1958年，柏林的国家美术馆将其从这家宾馆买回来。这些骑士塑像是1634年瘟疫之年塑造的，当时瓦瑟堡市民发誓要从头到脚重修瓦瑟堡教区教堂并安设新祭坛。骑士塑像的塑造任务分派给了斯瓦比亚移民兄弟梅尔廷·齐恩和米夏埃多·齐恩。这两兄弟居住在瓦瑟堡附近的塞昂。

齐恩兄弟俩的《圣骑士》与格勒斯格尔的雕塑形成了鲜明对比。例如，在人体的刻画方面，《圣骑士》并不太理会古典主义雕塑对美的构想。从五官和四肢刻画到木材的转变与解剖真实性几乎无关，也未形成对大自然的模仿。实际上，这是尚存中世纪传统雕塑的典型代表，那时雕塑的主要关注点是立体地阐述圣骑士及其生活的各个方面。在这方面，这些作品是德国南部同时代众多雕塑中的典型代表，也表明当时的雕刻活动与中产阶级控制的艺术禁闭协会体系息息相关。克劳斯·策格·冯·曼陀菲尔曾写道，"齐恩兄弟等人从未接触过更具国际化艺术倾向的组织，他们可能也从未尝试过这样做。这主要归结于社会经济原因。他们是中产阶级圈子中有名的一流协会工匠，也为这个圈子所推荐。这一事实是其经济生活的基础。"

托马斯·施万塔勒
双祭坛，1675—1676 年
木雕、上色、镀金
萨尔茨卡默古特的圣沃尔夫冈
教堂萨尔茨卡默古特

下方左图：
迈因拉德·古根比齐勒
圣塞巴斯蒂安，约 1682 年
木雕、上色，略小于真人大小
蒙德湖博物馆

下方中间图：
迈因拉德·古根比齐勒
圣罗赫，约 1682 年
木雕、上色，略小于真人大小
蒙德湖博物馆

下方右图：
迈因拉德·古根比齐勒
《戴荆冕的耶稣》，约 1682 年
木雕、上色，略小于真人大小
前修道院的教堂，蒙德湖

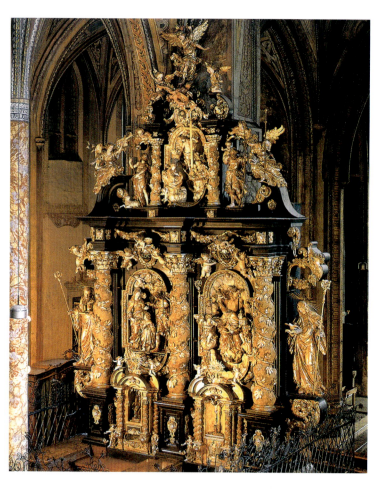

因此，在创作室里的训练几乎不注重学术经典，而是更多地注重传统的手工技巧。所以那些有身份地位的赞助人（贵族阶级或富有的中产阶级）优先考虑来自意大利或荷兰的国外艺术家。此类雕塑家的艺术性极高，从他们明智的表达方式即可证明。他们会用明智的方式把塑像的含义与祭坛的背景密切相连。

1633 年 10 月，在因河区莱德市教区的结婚登记册中提到了一位雕塑家。这位雕塑家最终成为一个雕塑世家的开山鼻祖。这个雕塑世家活跃了五代以上，长达 250 多年。汉斯·施万塔勒（约 1600—1656 年）学习了克伦佩尔和德格勒等慕尼黑宫廷雕塑家的风格。施万塔勒将这些宫廷雕塑家的风格带到了莱德市，并传授给了他的儿子托马斯。尽管托马斯·施万塔勒（1634—1707 年，1679 年他更改了姓名）原本打算当一名祭司，但当他 22 岁时还是不情愿地继承了家业。托马斯·施万塔勒在娶了一位中产阶级的女儿后不久，便获得了用武之地，并在竞争对手面前树立了良好的声望。在泽尔·阿姆·佩特福斯特、阿扎巴奇、尤根纳奇和哈格施展才华后，施万塔勒又去了萨尔茨堡、克雷姆斯明斯特和兰巴赫。后来还去了蒙德湖修道院、圣沃尔夫冈和莱茵河河畔上雷奇斯伯格中的奥古斯丁牧师教堂。他在谢尔丁附近一带的安多夫创作了《慈悲圣母》，作品呈现了经轻柔处理的沉甸甸的帏帐，天使们撑起的波浪似褶层庇护着信徒们。这种意象源自中世纪时期的法律。中世纪时期的法律允许贵族女性用其面纱或斗篷庇护遭到迫害的受害者。这些受害者们则将贵族女性称为保护者。这条法律规定后来屡次与女圣人尤其是圣母玛利亚相联系。

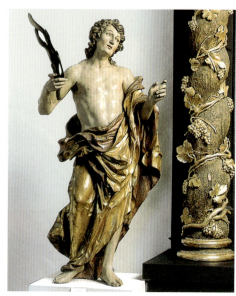 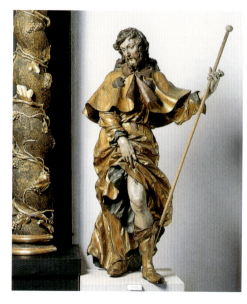

萨尔茨堡·马斯特
圣母加冕礼祭坛，1626 年
木雕，上色、镀金
位于蒙德湖的前原修道院的所属教堂，蒙德湖

约翰·迈因拉德·古根比齐勒（1649—1723 年）继承了施万塔勒的阿尔卑斯式雕刻传统，并于 1675 年开始任职于蒙德湖的修道院。古根比齐勒于 1679 年开设一家创作室，他在这里创作了不计其数的木雕塑像。在这些木雕塑像中，古根比齐勒采用了帏帐和体态的沉甸表现法，老一辈的大师们将这种沉甸表现法作为表达精神自省的一种方式。1690 年左右，古根比齐勒创作的塑像显得心神不定、坐立不安，且姿势极度痛苦，表现方法几乎发挥到了极致。这位雕塑家把受难记中的折磨的移情作用与明显的美感联系了起来（见第 322 页图）。同时，古根比齐勒还采用了别具一格的表现形式。其作品中人物面相丰满，帏帐飘动，这种形式在某种程度上加强了普遍被人接受的偏见——即巴洛克风格式的本质无非是"胖嘟嘟的小天使"。尽管如此，古根比齐勒的作品在整体上仍然是阿尔卑斯式巴洛克风格雕塑的典型代表。

德国康斯坦斯湖上拉多尔夫采尔的马蒂亚斯·劳赫米勒（1645—1686 年）在 1670 年左右去莱茵兰工作之前，曾作为短工去过荷兰和比利时的安特卫普。在安特卫普时，劳赫米勒开始接触鲁本斯和他的人际交往圈。

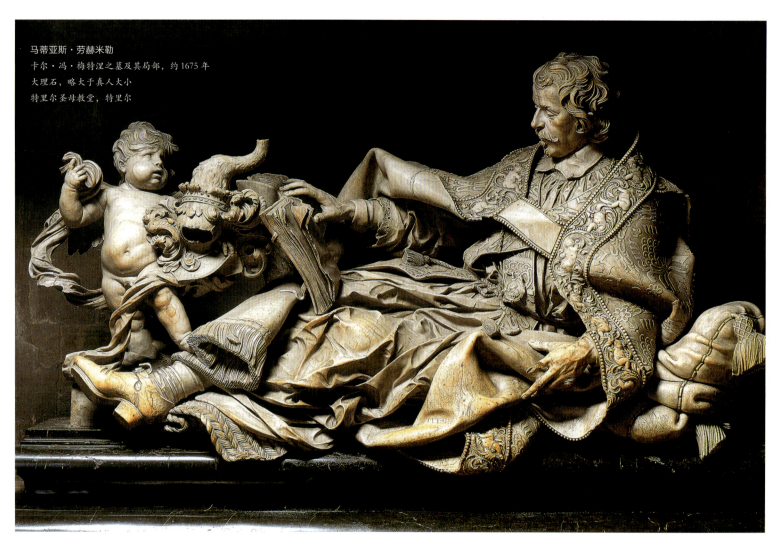

马蒂亚斯·劳赫米勒
卡尔·冯·梅特涅之墓及其局部,约1675年
大理石,略大于真人大小
特里尔圣母教堂,特里尔

劳赫米勒在奥地利定居前不久,于1675年在特里尔设计了卡尔·冯·梅特涅之墓(见上图及右图)。这个极具表现力的作品展示了德国巴洛克风格鼎盛时期全新纪念性雕塑的一种表现方法。死者的塑像斜靠着,虽然看不见他的眼睛,但明显一副刚刚看过书的样子,作品的整体结构增强了场景中的直接感、真实感。前额上因皱眉而出现了皱纹,头发也不经意地垂落在脑袋周边。其手上的血管清晰可见,手中的书像是被风吹翻起来的,甚至连华丽的服装也滑了下来,起了褶皱。此处避免了所有宫廷式的矫饰,有效地创作了一件卡尔·冯·梅特涅的纪念物。一年以后,劳赫米勒在维也纳的时候,创作了著名的《抢夺萨平妇女》。该作品上签有劳赫米勒的名字,用象牙制成,与大啤酒杯等大,现珍藏于瓦杜兹的列支敦士登珍藏馆中。1681年在布拉格时,他做了一个圣约翰·内波穆克塑像的赤陶模型。这标志着查理士桥的结束。这是一尊可作为无数人模仿的极佳雕像。

在劳赫米勒的后期作品中,有一幅维也纳三位一体纪念柱的设计图。像瓦瑟堡的圣骑士一样,三位一体纪念柱(Trinity Column)或瘟疫纪念柱(Plague Column)(见第335页图)是极其重要的纪念碑。纪念柱坐落于维也纳的格拉本。修建纪念柱的原因主要源自利奥波德

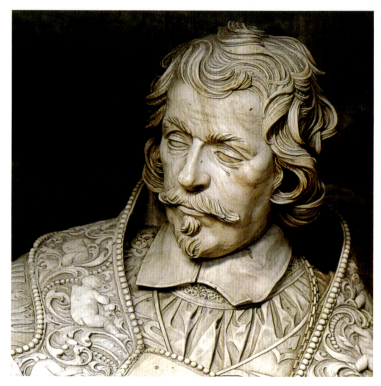

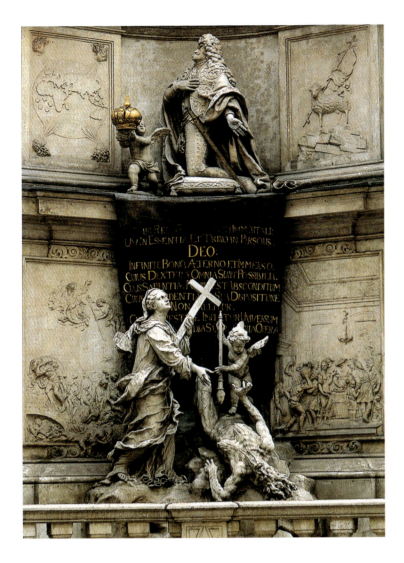

保罗·施特鲁德尔
《利奥波德一世皇帝和信仰寓言》
瘟疫纪念柱局部，1692 年
大理石，真人大小
维也纳格拉本，维也纳

维也纳的三位一体纪念柱或瘟疫纪念柱，维也纳
黑森塔勒雕刻，1696 年

下图：
保罗·施特鲁德尔和彼得·施特鲁德尔
《圣母玛利亚》，地下墓室祭坛，1711 年至 1717 年
维也纳的卡皮桑教堂，维也纳

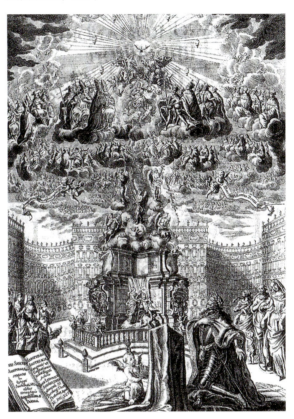

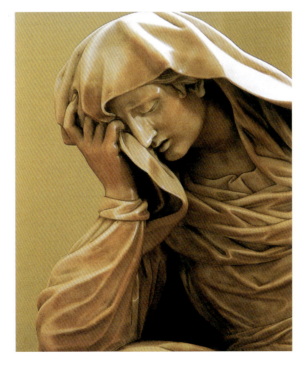

一世皇帝的誓约。利奥波德一世皇帝立誓要建造一座这样的纪念碑，目的是为了纪念三位一体，尽快赶走瘟疫。马蒂亚斯·劳赫米勒首先绘制了设计图，拟用大理石纪念柱取代先前由约翰·弗吕维特（1640—1710 年）设计的木质纪念柱。但从土耳其的围攻和劳赫米勒死于 1686 年的信息看来，该方案并未得到实施。后来修建的纪念柱，设计图已经过约翰·菲舍尔·冯·埃拉赫（1656—1723 年）和卢多维科·布纳齐尼（1636—1707 年）的修改。纪念柱的底座呈三角形，象征着三位一体。底座各面朝向不同的圣神的方向，共三个方向。约翰·伊格纳茨·本德尔根据菲舍尔的指示完成了六个浮雕作品。这六个浮雕作品展现了"历史"，主要反映圣经历史故事。

布纳齐尼将纪念柱塑造为高耸入云霄的方尖碑形状，而保罗·施特鲁德尔（1648—1708 年）在底座上完成了引人注目的雕塑。纪念柱正面为《信仰寓言》（见上图）。《信仰寓言》中，一位女性正在将瘟神推向深处。而在其上方，双膝跪地的皇帝正在祈求神的救助。1692 年时，修建纪念柱消耗的资金达七万弗罗林币（英国以前的二先令银币）之多。1693 年举行了纪念柱的落成典礼。

335

马蒂亚斯·施泰因勒
《圣母无沾成胎》（前视图及后视图），
1688年
木雕，曾经镀金，高93厘米
法兰克福利比希豪斯，法兰克福

埃尔高特·伯恩哈德·本德尔
《传福音的圣约翰》，1697年
木雕，上色，高197厘米
纽伦堡日耳曼国立博物馆，纽伦堡

下一页：
安德烈亚斯·施吕特
勃兰登堡大选帝侯腓特烈·威廉一世骑马塑像，1689—1703年
青铜像，高290厘米，石底座高270厘米

维也纳宫廷雕塑家马蒂亚斯·施泰因勒（1643—1727年）大胆地设计了《圣母无沾成胎》。这种大胆的设计是奥地利巴洛克风格鼎盛时期的一个鲜明例子（见左上图，现在法兰克福）。《圣母无沾成胎》是作为一项研究完成的。圣母塑像右脚踩着一弯新月，整个身体在地球上保持着平衡，身姿极其扭曲，一副貌视地心引力的模样。这一切正如意大利手法主义者规定的一样。她像《启示录》（第12章第1节）中的启示女，头上环绕着十二颗明星。随着透视周围，观看者的目光会被不断转换的螺旋线型衣纹所引导，从实体物质雕像投向完全非物质化的制高点。再看其后视图，塑像的形状看起来仅仅像是飘浮在空中的一朵云彩。在反宗教改革运动肖像研究的框架下，无沾成胎的形象是天主教教堂的中心宗教象征。这种形象在哈布斯堡皇室（Habsburg）的帝王宫殿中形成传统，成为表达与战争相关的对圣母玛利亚的崇拜之情的一种方式。纪念版青铜塑像很可能是以先前的镀金法兰克福塑像为基础，并被设计为整个空间扩充效果的一部分，其宗教保护意义在于庇护正面临土耳其围攻的整个维也纳。而实际上，这座塑像却并未完成。

埃尔高特·伯恩哈德·本德尔（1660—1738年）来自下巴伐利亚的普法尔基兴，最初时受其父亲的训练。做了六年修建公路的计日工后，本德尔便到奥格斯堡定居，并于1687年在奥格斯堡的同业公会中占据了首要地位。他的所有主要雕塑作品均具有令人惊叹的质量。甚至到18世纪时，也可以与格奥尔格·彼德相匹敌。本德尔的作品《传福音的圣约翰》（见左下图）是六座大型塑像之一。这六座大型塑像包括四座传福音者塑像，一座圣保罗塑像和一座救世主塑像。这些塑像于1697年在奥格斯堡的圣格奥尔格的家中完成。塑像中圣约翰的头向上抬起，充满幻想，所描绘的正是接受神灵启示的时刻，并正要把神灵的启示记入福音书中。圣约翰左手拿着一本翻看着的书，书中的开头语为"In principo erat verbum"[太初有道]；右手曾握着一支羽毛笔，这只羽毛笔现已遗失。沉甸的衣饰上卷曲的褶皱增加了作品中人物的痛苦感。而随着18世纪本德尔的风格的改变，这种用褶皱增加人物痛苦感的风格逐步被淡化了。

约翰·毛里茨·格勒宁格尔、
约翰·威廉·格勒宁格尔和格特弗里德·劳伦茨·皮克托里乌斯
普莱滕贝格王子主教弗里德里希·克里斯蒂安之墓，始建于1707年
大理石及雪花石膏
明斯特大教堂

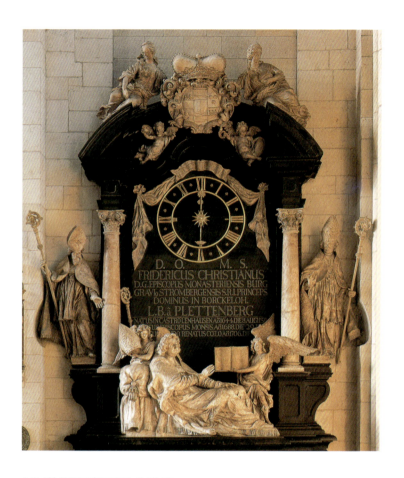

18世纪和洛可可式雕塑

出生于波兰格但斯克的安德烈亚斯·施吕特（约1660—1714年）是18世纪欧洲杰出的雕塑家、建筑家之一。施吕特在雕塑上师从克里斯托夫·萨波维乌斯，而建筑上却是自学成才的。1681年至1694年之间，他参加了波兰华沙的诸多建筑项目。但他1694年去了柏林，担任勃兰登堡选帝侯的官方宫廷雕塑师。施吕特的主要雕塑作品和建筑作品是在柏林创作的。1707年，他被停职，不得担任宫殿建筑师。于是他受沙皇之邀离开柏林，去了圣彼得堡，于1714年在圣彼得堡离世。

施吕特最重要的雕塑作品是位于柏林的大选帝侯腓特烈·威廉一世骑马塑像（见第337页图）。该作品不仅是巴洛克风格中最重要的骑马塑像，也是其同类作品中德国可对外展示的第一个纪念物。

雕塑中，腓特烈·威廉一世凭他的个人力量驾驭着座下的骏马，他的帝王雄姿充分展现了这位建立了勃兰登堡政权和政治影响的统治者的气势。因此，根据引至柏林宫殿的国王之门的透视法原则，

该塑像最初被设立在城中的显著位置——长桥上。底座上的塑像是四个象征喜怒无常的奴隶，采用后文艺复兴传统设计，由其他雕塑家塑造完成。

德国基姆高地区的巴尔塔扎·佩莫瑟（1651—1732年）在意大利生活、工作了14年（从1675年到1689年）。14年之后，他被召集到德累斯顿担任宫廷雕塑师。佩莫瑟的早期职业生涯开始于威尼斯、罗马及佛罗伦萨，其作品受贝尔尼尼的影响最大，但他的许多雕塑同时也展现了受文艺复兴束缚的元素。受选帝侯约翰·乔治三世之召唤在德累斯顿工作时，除质量一流的象牙雕塑外，佩莫瑟还创作了数目众多的花园塑像。作为一个雕塑家，佩莫瑟主要负责德国茨温格宫的装饰。在茨温格宫的装饰中，他将意大利的形式理念引入了德国。佩莫瑟的主要晚期作品是《欧根亲王神化》（见第339页图）。该作品展示的是1697年的欧根亲王，那年他击败了土耳其，结束其对欧洲的围攻。这位军事领袖身穿盔甲，头戴假发，右脚踩着的蜷缩着的塑像代表战败的土耳其人。欧根亲王身披狮皮，手握棍棒，被神化成了大力神海格立斯。一个精灵在欧根亲王眼前，手持象征名望的太阳。而法玛却吹着小号，炫耀其荣誉。在巴洛克风格式神化的庄严宏伟背后，佩莫瑟仍然成功地捕捉到了萨伏伊欧根亲王身上的一些独特的人性特点。例如，在这一场景中，佩莫瑟塑造的巴洛克式姿势明显有别于施吕特作品中那明显的帝王安详的神态。

明斯特（位于威斯特伐利亚）还有一个活跃了数代的雕塑世家。这个家庭中的父亲约翰·毛里茨·格勒宁格尔（1650—1707年）在比利时的安特卫普接受过阿图斯·奎利纳斯的指导，并在慕尼黑担任过宫廷雕塑师，他的儿子叫约翰·威廉·格勒宁格尔。这父子俩的作品中意大利巴洛克式风格的艳丽就大为淡化了，这可能是由于约翰·毛里茨·格勒宁格尔在佛兰德斯接受过培训的缘故（见左图）。

科斯马斯·达米安·阿萨姆（1686—1739年）和埃吉德·奎林·阿萨姆（1692—1750年）两兄弟早期受其画家父亲汉斯·格奥尔格·阿萨姆的训练。之后，他们一同去罗马进一步深造（1712—1714年）。科斯马斯后来成了天花板画家，而埃吉德成为雕塑家和灰泥粉饰家，且俩人均是很活跃的建筑师。他俩在其他技能方面相得益彰，在许多项目中密切合作。作为一位雕塑家，埃吉德深受贝尔尼尼之影响，他的作品将罗马影响和本土元素合二为一，奠定了德国南部洛可可式风格的基础。

巴尔塔扎·佩莫瑟
《欧根亲王神化》，1718年至1721年
大理石，高230厘米
维也纳奥地利美术馆，维也纳

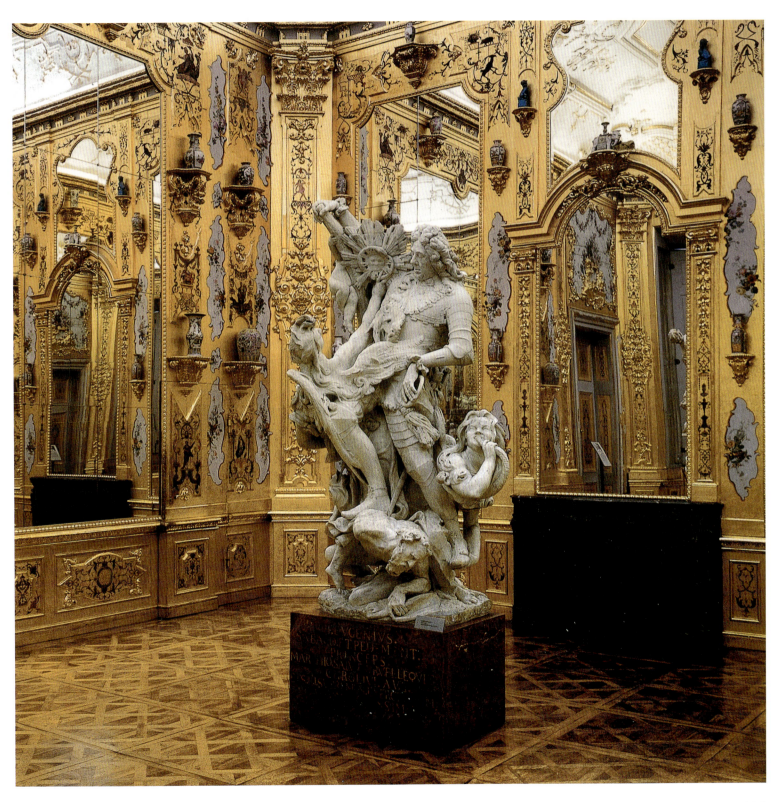

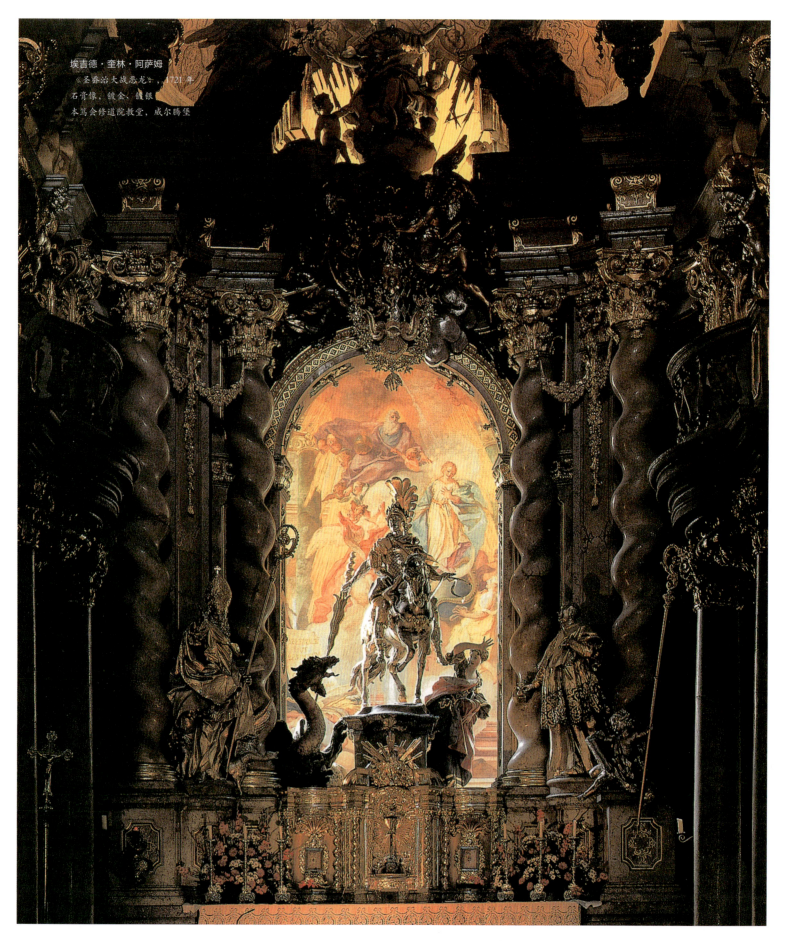

埃吉德·奎林·阿萨姆
《圣乔治大战恶龙》,1721年
石膏像,镀金、镀银
本笃会修道院教堂,威尔腾堡

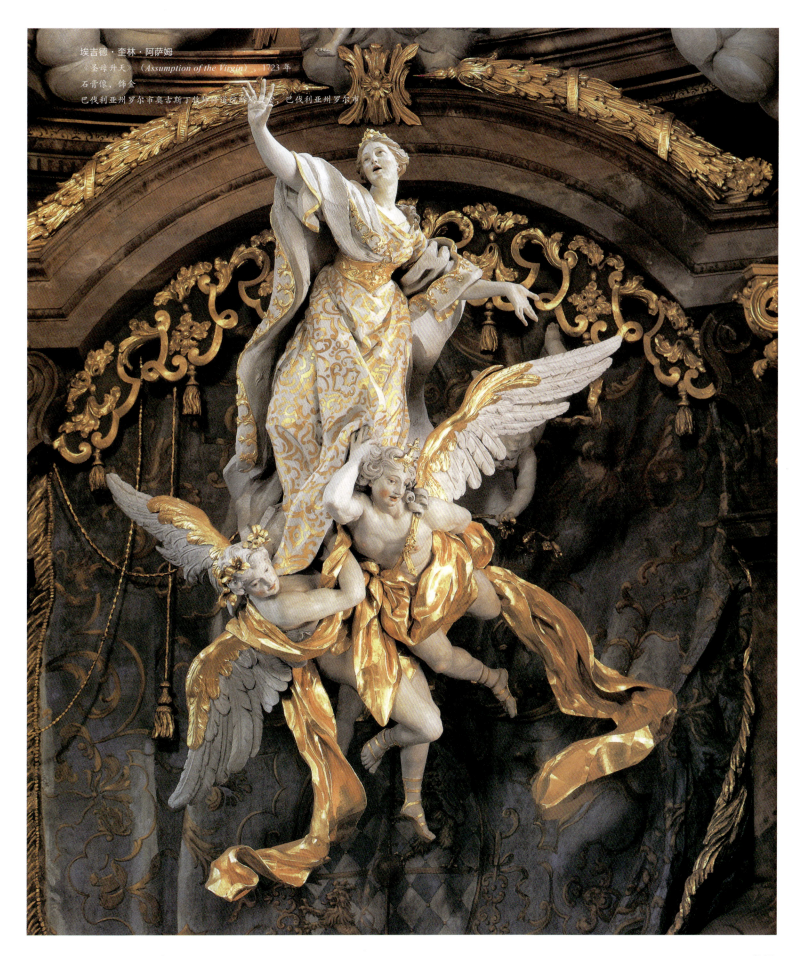

埃吉德·奎林·阿萨姆
《圣母升天》（*Assumption of the Virgin*），1723年
石膏像，饰金
巴伐利亚州罗尔市奥古斯丁修道院修道院教堂，巴伐利亚州罗尔市

约翰·保罗·伊格尔
《罢免》，约 1740 年至 1750 年
椴木，高 45 厘米，宽 28 厘米
法兰克福利比希豪斯，法兰克福

下图：
约翰·弗朗茨·施万塔勒
《圣玛格丽特》，约 1750 年
木雕，未上色、镀金
莱德市维庞汉姆教区教堂，莱德市维庞汉姆

下一页：
格奥尔格·拉斐尔·唐纳
面粉市场喷泉，1737 年至 1739 年
铅塑像，高 337 厘米
维也纳奥地利美术馆，维也纳

《少女化的摩拉瓦河》（下一页，左下图）
《老人化的恩斯河》（下一页，右下图）

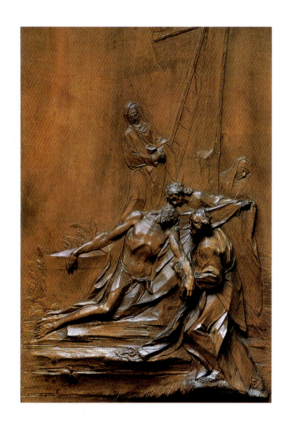

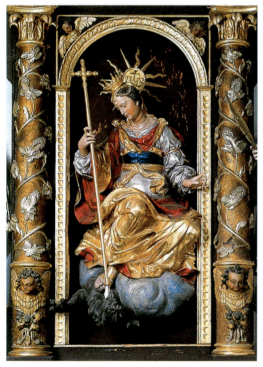

两兄弟接手的第一项任务是装饰威尔腾堡的圣乔治和圣马丁本笃会教堂。其中，埃吉德创作了镀银、镀金的石膏雕塑《圣乔治大战恶龙》（见第 340 页图）。罗尔市修道院教堂祭坛上方的《圣母升天》（见第 341 页图）中，后巴洛克式祭坛的设置完全成为连接建筑物和"浮动"雕塑的剧场立体布景。下方参与到事件之中的信徒使劲地打着手势，他们仅仅形成了幻觉的一部分（见卷首插图）。慕尼黑圣德林格街的约翰内波穆克教堂的结构是世界上独一无二的。这座教堂也叫阿萨姆教堂，是由建筑师自费修建的。这意味着建筑师在建筑风格或内部装饰方面无须考虑业主的意见（见第 234 页图）。

约翰·弗朗茨·施万塔勒（1683—1762 年）是托马斯·施万塔勒（见第 332 页图）的幼子。约翰的作品继承了其父亲的艺术风格。1710 年，他接管其父亲的创作室时，发现自己负债累累，接踵而至的婚姻也并未缓解其债务情况。施万塔勒顶着巨大的经济压力，一步一个脚印地慢慢努力，最终在艺术界享有盛誉，并留下了数不胜数的作品。施万塔勒逐渐吸收了当时的艺术风格，比他父亲创作了更多感情夸张、发人深省的作品（见左下图）。

约翰·保罗·伊格尔曾受过巴尔塔扎·佩莫瑟（1691—1752 年）的指导。1720 年左右，伊格尔返回其故土曼海姆，担任选帝侯宫廷的官方雕塑师。于是，他以宫廷官方雕塑家的身份参加了施韦青根宫殿及园林的修建。小型浮雕《罢免》（见左上图）显露出了伊格尔的特殊技巧。作为雕塑家、抹灰匠人、象牙雕刻家兼图像艺术家，他极具敏感性地将各个方面的技巧融入其艺术作品中。该浮雕是整个系列小型浮雕之一。这些小型浮雕被构思成虔诚的形象，表现出伊格尔作品中形式上的绘画元素与雕塑元素间明显的有机联系。正因为这一特征，克劳斯·兰克海特称之为"椴木画"。这些作品的艺术魅力存在于作品绘画平面与作品中男性头部之间奇妙的张力感之中。平面充当绘画的基础。男性的头部为高凸浮雕甚至是三维雕刻，头部的动态姿势不仅在形式上表现出头部的转动，也是为了更加突出主题。

格奥尔格·拉斐尔·唐纳（1693—1741 年）是奥地利后巴洛克式风格中众多杰出的雕塑家之一。他在雕塑家的发展道路上几经周折，去过德累斯顿和意大利。他青睐的雕塑材料是铅或铅锡合金。唐纳最著名的作品是面粉市场喷泉（见第 343 页图）。该喷泉于 1737 年至 1739 年间由维也纳委托修建。这个喷泉的修建项目使唐纳成为欧洲举足轻重的雕塑家。普罗维登蒂亚的铅塑像坐在底座上，底座四周围绕着男童像。此处表现的是深谋远虑和精明机智等人类优点的寓意，而不是在表现神圣的天意。

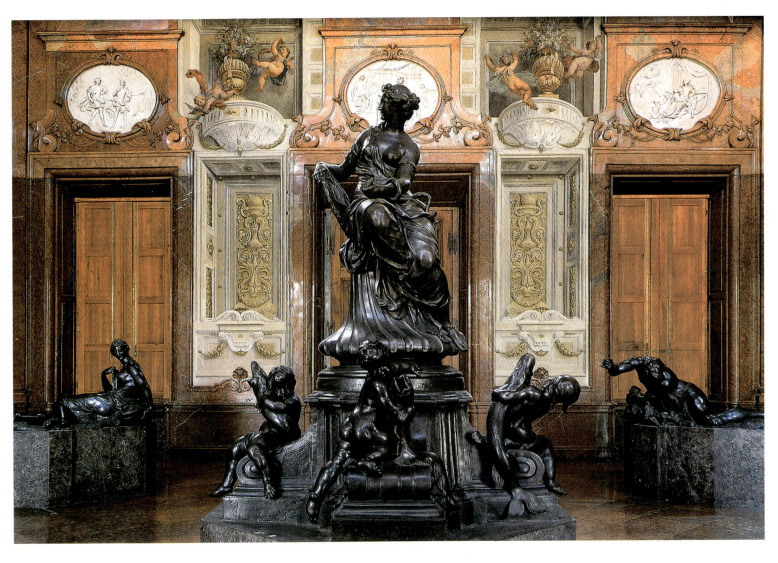
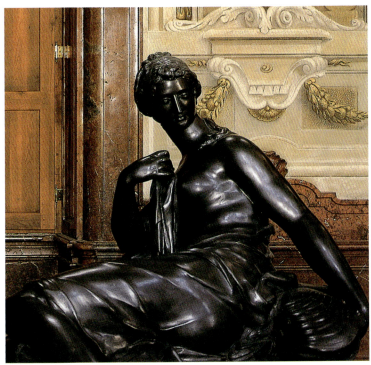
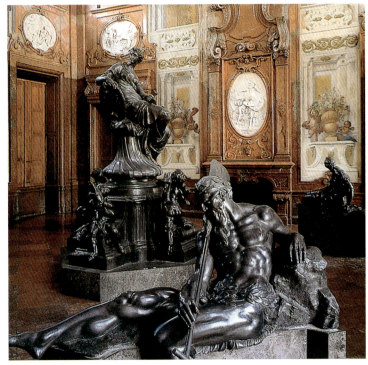

格奥尔格·拉斐尔·唐纳
《圣母怜子像》,1740年至1741年
铅塑像,高220厘米,宽280厘米
古尔克主教堂

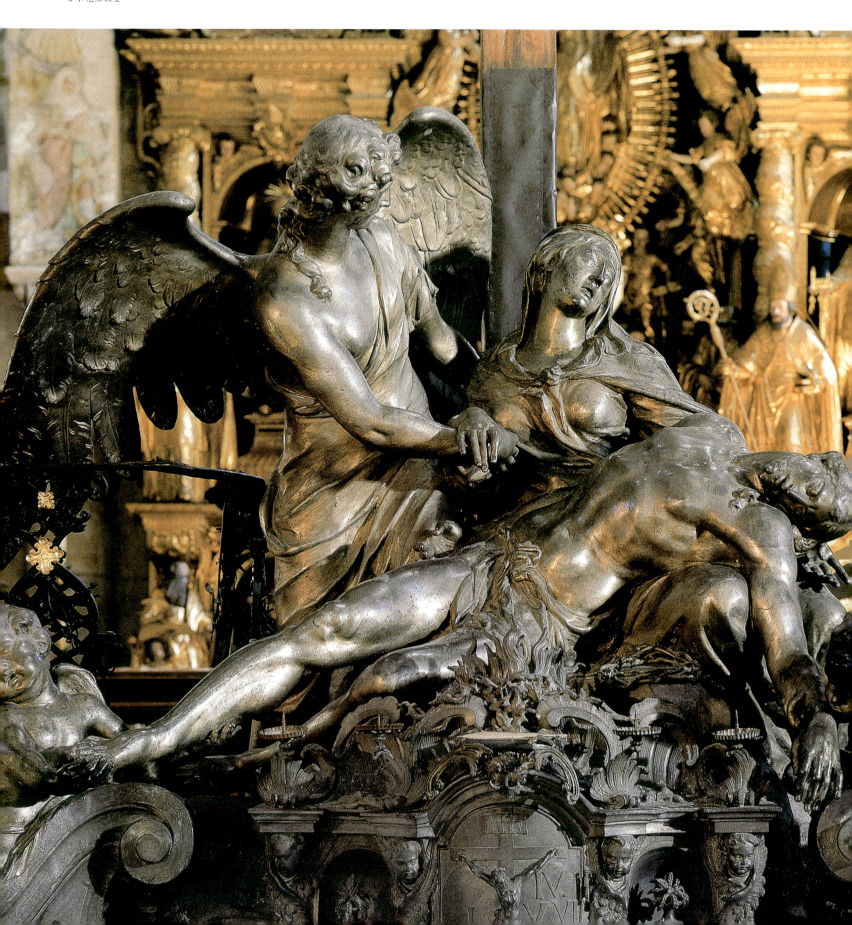

约翰·约瑟夫·克里斯蒂安	约瑟夫·安东·福伊希特迈尔	约翰·巴普蒂斯特·斯特劳布
《先知以西结》，1752 年至 1756 年	《圣约阿希姆》，1749 年	《圣芭芭拉》，约 1762 年
石膏像，真人大小	石膏像，真人大小	木雕，白色，镀金装饰
茨维法尔滕的本笃会修道院教堂，茨维法尔滕	毕尔瑙朝圣教堂，毕尔瑙	艾塔尔修道院教堂，艾塔尔

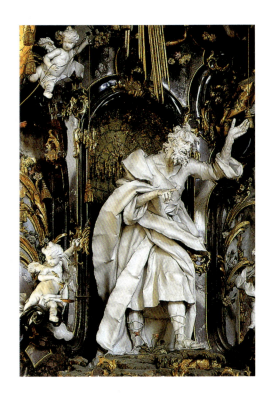
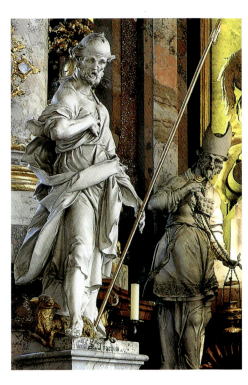

喷泉边缘分别为少年、老年、少女和妇人四个形象的塑像，代表多瑙河四条最重要的支流，即特劳恩河、恩斯河、摩拉瓦河与易柏河。不仅雕塑本身象征多瑙河，喷泉中喷出的水也代表多瑙河。古尔克主教堂中的《圣母怜子像》是唐纳的晚期作品之一。塑像中，圣母极度悲伤地坐在耶稣基督遗体旁，一位天使扶着圣母。该作品表现了圣母内心的悲痛欲绝。唐纳的风格很难用语言描述。他的作品主要体现的是洛可可式风格，但也并未脱离巴洛克式风格中沉重的悲伤。这体现了当时前瞻性的古典元素。

18 世纪中期，有两位定居在上斯瓦比亚的雕塑家擅长用石膏作为其主要雕塑材料。其中一位是韦索布伦的约瑟夫·安东·福伊希特迈尔（1696—1770 年）。福伊希特迈尔出生于一个灰泥工匠家庭，并被认为是德国南部洛可可式风格的主要代表人物之一。他为毕尔瑙朝圣教堂创造的真人大小的塑像因其强烈的激动焦躁表情而出名。塑像暗示了人物内心的精神折磨，与其独特的解剖结构特点相比，其代表的象征意义对福伊希特迈尔明显更具重要意义。另一位是居住在里德林的雕塑家约翰·约瑟夫·克里斯蒂安（1706—1777 年）。克里斯蒂安与约翰·米夏埃多·福伊希特迈尔合作过数次，他在上斯瓦比亚洛可可式艺术家中颇负盛名，主要归功于他在茨维法尔滕修道院教堂（见左上图）和奥托博伊伦的创作。

德国符腾堡维森施泰格的约翰·巴普蒂斯特·斯特劳布（1705—1784 年）对德国南部的洛可可式雕塑产生了深远的影响。

他先在慕尼黑受加布里尔·卢伊多之培训，后来又去维也纳的艺术院学习了将近十年。斯特劳布在维也纳艺术院时，深受格奥尔格·拉斐尔·唐纳的影响。虽然斯特劳布自 1737 年起便是一位宫廷雕塑师，但是他也常常参加基督教会教堂和修道院的建设。他最终与埃吉德·奎林·阿萨姆一道，成了德国南部洛可可式风格中最杰出的雕塑家，其名声仅次于他最出类拔萃的学生，即伊格纳茨·京特。斯特劳布的主要作品为木雕塑像。其最显著的特征是塑像的优美、典雅。这些塑像均极具表现力，充分体现了一种宫廷式的精致，如艾塔尔的圣芭芭拉塑像（见右上图）。

兰茨胡特的老克里斯蒂安·约翰（1727—1804 年）既是克里斯蒂安和斯特劳布的学生，又是他父亲文策斯劳斯的学生。老克里斯蒂安·约翰的作品中有数个系列的传道者半身像。这些半身像的材料是花园石贝，现主要珍藏于下巴伐利亚地区和埃尔丁附近。

艺术家们施展才艺的另一个重要舞台是贵族建筑和修道院中藏书室的内部装饰。约瑟夫·塔德乌斯·施塔梅尔（1695—1765 年）出生于奥地利的格拉茨，其主要作品创作于奥地利的阿德蒙特。施塔梅尔 1718 年至 1725 年旅居意大利，后返回阿德蒙特担任牧师会雕塑师，直至在阿德蒙特与世长辞。

约瑟夫·塔德乌斯·施塔梅尔
《万民四末》中的《地狱》和《死亡》（上图），1760年
镀青铜木雕，高约250厘米
阿德蒙特牧师会藏书室（下图），阿德蒙特

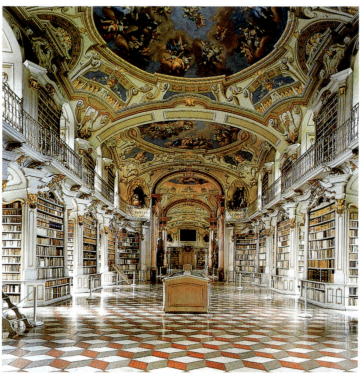

施塔梅尔为格拉茨附近于1738年至1740年间建造的圣马丁教堂设计过高坛装饰雕塑。此外，18世纪40年代末至1760年左右，他还为华丽的联合藏书室（见左下图）创作了许多雕塑作品。他创作的塑像表情格外丰富，既有当地的风格传统，又融合了正式的意大利巴洛克式风格的理念。塑像主要基于生命无常的寓意和万事皆空的主题。寓意丰富、代表"万民四末"的塑像——包括《地狱》和《死亡》（见左上图）——严肃地告诫藏书室访客们铭记尘世中死亡的力量，应博览群书，进而今后获得精神救赎。

德国雕塑家弗朗茨·克萨韦尔·梅塞施密特（1736—1783年）受维也纳宫廷和身居高位的市民之托创作的作品，体现了从奥地利洛可可式风格到新古典主义的转变。梅塞施密特曾在慕尼黑受过其叔父约翰·巴普蒂斯·斯特劳布的训练，又在格拉茨受过菲利普·雅各布·斯特劳布（1706—1774年）的指导。1755年，他进入维也纳艺术院，成为一名学员。1769年，他成为维也纳艺术院的一名教师，并有望成为艺术院的院长。但他最终未能如愿以偿。1774年，他开始反感维也纳艺术院，于是退休去了布拉迪斯拉发，将其余生的精力投入到了人物头像的创作中。他创作的人物头像诡异神秘，这些作品使他在当代赢得了很高的声誉（见第347页图）。赫伯特·贝克经过短期的精心研究后发现，这多达69座雕塑系列作品的成功归功于一种张力。这种张力存在于雕塑物理性质和其对启蒙运动开端的才智性与历史性掌控之间。头像的比例关系间隐含肢体动作，滑稽的面部表情反映出了身体上的一举一动。这可概括这位雕塑家相当简化的想法。虽然身体感觉到了难以抵挡的纵欲的折磨，但仍然以脸部的痛苦表情作为展现肢体不幸命运的方式，力图保护其不受邪念的诱惑。由于这些人物头像个人特点稀奇古怪，没有风格，所以肖像特点重复出现。这可能在某种程度上影响了预期的辟邪效果。梅塞施密特的本意是贴近"理想、没有纵欲邪念的动人肌体"的"真实比例"。但他却未能或者不敢雕刻出这样的"真实比例"。人物的身体好像从鬼脸头像上砍了下来，应该单独从面部表情想象出身体的存在。每个人物肖像下方总有一个无形的身体。只有古典主义雕塑家才能以想象的理想比例创作出这种无形的身体。

梅塞施密特的雕塑中没有宫廷式专制主义精神。虽然其作品中含有某些更广义的理想元素，但梅塞施密特的后期艺术作品体现的却是最个人、最私人的主题。

约翰·克里斯蒂安·文茨克（1710—1797年）1731年去了意大利，1735年至1737年间在巴黎艺术学院任职，之后才在德国布赖斯高地区开始其艺术家生涯。文茨克在某种程度上受到了意大利赤陶作品的影响，他使用无定形的泥土材料更加直接地实现了他的雕刻构思。

弗朗茨·克萨韦尔·梅塞施密特
四个人物头像，1770年至1783年
维也纳奥地利美术馆，维也纳

左上图：《首恶者》
铅塑像，高38.5厘米
左下图：《好色者》大理石，高45厘米

右上图：《绞首者》雪花石膏，高38厘米
右下图：《次鸟嘴人头像》
雪花石膏，高43厘米

卡尔·格奥尔格·梅尔维尔
《堕落天使》，1781年
唱诗班席墙上的灰泥作品
维也纳圣米歇尔大教堂，维也纳

右图上：
约翰·克里斯蒂安·文茨克
《哀悼精神》，1745年
施陶芬教堂，橄榄山
赤陶，上色，高82厘米
法兰克福利比希豪斯，法兰克福

右图下：
约翰·克里斯蒂安·文茨克
《提水壶的流浪汉》，1745年
施陶芬教堂，橄榄山
赤陶，上色，高54.5厘米
法兰克福利比希豪斯，法兰克福

整个园林从图像学上可分为三个区域：绿树成荫的区域象征着大自然的状态，草皮覆盖的绿叶区域象征着文化的状态，湖泊区域则完全沐浴在灿烂的阳光下，代表着更高的渴望。湖中原先镀过金的砂岩雕塑群代表着亲王对艺术的追求像对治国一样强烈有力。围绕湖的周围雕刻的奥林匹斯山众神的塑像代表着不同的季节，象征亲王的艺术和统治均达到了更高的宇宙状态。有双翼的飞马珀加索斯体内还有音乐装置，可随时播放悦耳的音乐，与帕纳塞斯山的水体艺术融为一体。

阿达姆·费迪南德·迪茨
《帕纳塞斯山》，1766 年
砂岩像，曾经镀金
维尔茨堡附近的法伊茨赫布海姆宫殿园林，维尔茨堡附近的法伊茨赫布海姆

阿达姆·费迪南德·迪茨
《墨丘利神》，1758 年
砂岩像，接近真人大小
位于特里尔的前原选帝侯宫殿园林，特里尔

弗朗茨·伊格纳茨·京特
《圣母怜子像》，1758年
上色木雕像
位于瓦瑟堡附近的克尔奇伊瑟芬的圣鲁珀特教区教堂，瓦瑟堡附近的克尔奇伊瑟芬

伊格纳茨·京特和洛可可式风格末期

如果有的历史时期很难界定，人们对这些历史时期的疑问就越多。一个例子就是，出自同一位艺术家之手、关于同一主题的三座雕塑，却跨越了两个历史时期，使人难以在洛可可式风格的衰退和新古典主义的兴起之间划定界线。这令人疑惑的三座雕塑是由弗朗茨·伊格纳茨·京特（1725—1775年）创作的，它们均是《圣母怜子像》，即圣母在十字架旁哀悼其死亡的儿子。京特曾在在慕尼黑和曼海姆分别受教于斯特劳布和伊格尔，被认为是德国南部洛可可式风格中的佼佼者。

根据塑像上的签名可以判断，京特创作的第一座《圣母怜子像》是在1758年完成的（见上图）。已死的耶稣躺在岩石底座上，圣母玛利亚也坐在岩石底座上，将耶稣的身体紧抱在怀里。塑像中耶稣已与世长辞，但其身体仍展现了一种张力，口微微闭着，右手微握。圣母玛利亚则在耶稣正上方伏下身体，增强了一位母亲经历丧子之痛的强烈感。虽然这种表达圣母痛苦和慈爱的手法可追溯至拜占庭式模型，在这一类题材上显得并不新颖，但这雕塑对同时代的观看者肯定产生过很大的感情冲击。

此处将悲伤和痛苦集中于极其狭窄的空间中，信徒会从其内心深处感受到各个塑像的痛苦。

仅几年之后（1764年），京特又创作了位于德国维亚恩（Weyarn）的《圣母怜子像》（见第351页，左图）。这座塑像中，耶稣同样是躺在圣母玛利亚旁的岩石上。耶稣的上半身躺在玛利亚的双膝上，显现出了死亡后的安详。玛利亚托着耶稣的左臂，而耶稣的头和右手却无力地下垂，从玛利亚双膝上滑落下的双腿也是如此。刺在玛利亚胸口的剑与当地的民间传统有关。赤裸的男性身体在结构上的自然主义风格与更加抽象的衣饰处理——例如按几何学原理雕刻的装饰性褶皱、玛利亚左腿下部衣饰和缠腰布的塑造——形成了鲜明的对比。该雕塑不仅在自身内部形成了鲜明的对比，还与之前的《圣母怜子像》在情感上形成对照，此处的悲伤强度有所减弱。圣母玛利亚端坐着，斜着头凝视着已离开人世的儿子。而耶稣的身体并没有朝向玛利亚，而是朝着观看者的方向。该雕塑的目的不是为了使信徒直接感受到玛利亚的悲痛，且实际的尸体塑像中似乎也没有体现出悲痛之情。实际上，该作品创造了一种可察觉的距离效应，尽量少煽动观看者对塑像主题的反应。

京特第三座《圣母怜子像》（见第351页，右图）则更加不动感情。该作品于1774年为嫩宁根的圣母玛利亚墓地小教堂而创作。耶稣再次躺在圣母玛利亚旁的岩石上，上半身依旧躺在玛利亚的双膝上。但此处的耶稣看起来既不像是活着的，又不像是完全死亡的，右膝好像是跪在岩石上，由岩石支撑着。耶稣的头被玛利亚用右手托着，对于一个垂死的人来说，显出奇怪的清醒。耶稣的眼睛半睁半闭，明显是在注视着观看者。其嘴也半开半闭，因疼痛而被拉紧，似乎有话要说。玛利亚的头也没有倾斜，她完全直立地坐着。她悲伤的目光不再投向她的儿子，而是从耶稣上方滑过，落向了远处。

早期的这类塑像将十字架上的死亡与悲痛紧密地融合在一起，肯定会深深地打动观看者，这种效果源自巴洛克式雕塑中的修辞力。嫩宁根的《圣母怜子像》打破了这种融合。此处将悲痛一般化，并最终将观看者从移情作用的反应中解脱出来。外形转变与内容的变化相匹配。悲伤的圣母是人们永远也不会认错的人，她是基督教圣像中的中心人物之一，在这新的转折时期，已被塑造为亲密的、人性化的伤心的塑像。悲痛欲绝的圣母代表了任何一位悲伤的女性，不论是母亲、女儿还是姐妹。这种一般化的过程同时也增强了塑像的内在意义，标志着耶稣牺牲性死亡的具体意义和基督教徒的悲伤的根本性转变。当埃伦·斯皮克内尔认为雅克·路易斯·大卫（1748—1825年）的历史性图画是为了"通过在美学上呈现两性的新资产阶级秩序唤醒自我牺牲精神，并使其在性学观念中根深蒂固"时，很明显这是个已经应用到嫩宁根的《圣母怜子像》中的方法。

弗朗茨·伊格纳茨·京特
《圣母怜子像》，1764 年
上色木雕像，高 113 厘米
位于维亚恩的奥古斯丁牧师前教会原修道院教堂，维亚恩

弗朗茨·伊格纳茨·京特
《圣母怜子像》，1774 年
上漆木雕像，高 163 厘米
嫩宁根墓地小教堂，嫩宁根

　　与圣母玛利亚成了悲伤但很英勇的女性的象征一样，京特作品中的耶稣似乎也象征着人们对男性在其未来角色中的期望。耶稣侧边、雕塑正中大得显眼的裂开的伤口将耶稣塑造成受害者的角色，法国大革命之后还被定义成为新资产阶级社会的理想而努力奋斗的英雄的角色。京特在艺术方面的高超性在于，早在用语言表达之前，他便很明显地意识到了这种变化。在死亡司空见惯、极具个人性和私人性的场所，特别是墓地小教堂里，京特生动、精确地表达了这一概念。这并非偶然。嫩宁根的《圣母怜子像》是京特的最后一个重要作品。他在完成该作品的第二年便与世长辞，享年仅 50 岁。随着京特作品的出现，德国洛可可式风格逐渐退出了历史舞台。

格奥尔格·彼德

《大力神海格立斯和尼米亚猛狮》，约 1625 年至 1630 年

象牙像，高 27.7 厘米，宽 23.2 厘米

慕尼黑巴伐利亚国家博物馆，慕尼黑

右图一：

莱昂哈德·扎特勒

便携式祭坛，约 1725 年

椴木，镀金，高 75 厘米，宽 40 厘米

法兰克福利比希豪斯，法兰克福

右图二：

尤斯图斯·格勒斯格尔

《圣塞巴斯蒂安》，约 1640 年

象牙雕像

人物高度：35.6 厘米

佛罗伦萨碧提宫银器博物馆，碧提宫，佛罗伦萨

小型雕塑和收藏品

小型雕塑因其小巧玲珑而给人以亲切感，平民百姓也被其吸引，将其用于室内装饰。这一点在宗教题材的作品中表现得尤为明显，因为它们可用作私人信仰的供奉品。因此，不计其数的十字架、圣人小雕像和各种小型祭坛应运而生，它们不仅可以很容易地摆放于室内的某些特殊位置，而且还很轻便，外出旅行时也便于携带。例如，莱昂哈德·扎特勒（1744 年）的小型祭坛则完全可以这样使用（见右图一）。该作品毫不吝啬地以 18 世纪的风格精心装饰，而且可以拆卸，这更说明了它原本是为旅行者而设计的。但这个因素却毫不影响它的其他实际用途——易于携带，所以也可以在游行唱圣歌时和私人祈祷时使用。不过这种小型祭坛也可能只是较大祭坛的便携式模型。

用这种方式拼凑小型雕塑的历史必然会像猜谜一样复杂。这主要是因为文艺复兴时期开始兴起的收藏家市场，使艺术家不再只依赖具体的委托任务，同时也可将自己的作品拿到收藏家市场上出售。随着小型古典主义青铜雕塑即"小型孤立青铜像"复制品的出现，15 世纪末期兴起了一种几乎全新的艺术类别。其主要目的在于向文艺复兴时期意大利的王公贵族提供有收藏意义的艺术品。于是，收藏品市场应运而生，并随着新收藏家需求的增加而稳定地扩大。自 16 世纪前叶开始，日益富有的平民百姓也开始涉足私人收藏品，但其规模远不如腰缠万贯的亲王府邸的收藏。17 世纪时，罗马教皇中的裙带之风促进了专门化私人收藏室的成立。

罗马教皇及其家族成员巴尔贝里尼、博尔盖塞和潘菲利是具有任命权的主要人物，他们既有方法，也对此感兴趣。而任命权则是发展罗马巴洛克式艺术的理想基础。收藏家们当然也受到了各种动机的启示。首先，有必要验证收藏家是否有选择艺术品的鉴赏力。在这方面，小型独立青铜像开始失去其作为收藏品的原有价值，因为其品质日益下降，与贝尔尼尼或阿尔加迪等艺术家同期的大型雕塑作品的小型复制品的品质相近。这些小型青铜像在独立风格中的作用开始被其他材质的小型雕塑代替，最盛行的是象牙雕塑。象牙是产自异国的奢侈雕塑材料，可能需要最精湛的艺术技能和概念性技能才能形成作品。

法兰克福雕塑家尤斯图斯·格勒斯格尔制作了一座小雕像。阿尔弗雷德·舍德勒将这座小雕像列入佛罗伦萨碧提宫银器博物馆中最出类拔萃的象牙雕塑之列。这是一座圣塞巴斯蒂安（St. Sebastian）的塑像，用惹人注目的巴洛克式哀婉展现了圣塞巴斯蒂安的痛苦（见右图二）。

仔细观察即可发现，该小雕塑堪称艺术极品，其美学品质无与伦比。看似挂在树枝上的身体的结构格外清晰。多次打断了运动的流畅性，因此形成了独具匠心的韵律。威尼斯圣萨尔瓦托教堂中的维多利亚创作的圣塞巴斯蒂安像（见第 227 页图）肯定充当了格勒斯格尔的象牙小雕像的模板。但雕刻象牙塑像时需要理论和实践两方面的精湛技艺，如格勒斯格尔的《圣塞巴斯蒂安》中所见，人们几乎可在小雕像的轮廓上看出大象尖牙的外形。但格勒斯格尔不仅仅停留于此：雕刻象牙塑像时，通常会沿着尖牙天然形状的方向；此处也是如此，但圣塞巴斯蒂安那弯曲的膝部像是象牙材料流动性中的倒钩。这种大胆高明的做法表明了在象牙雕刻处理方面的高超技艺，同时也是将非凡的艺术理念转变为实物形式的一种能力。令人遗憾的是，对于该作品的起源，人们还一无所知。唯一可以确定的是该作品肯定是 1645 年左右格勒斯格尔在意大利时完成的。

安德烈埃·布卢斯特龙
《雅各布与天使之战》，1700年至1710年
黄杨木，高46.5厘米
法兰克福利比希豪斯，法兰克福

莱昂哈德·克恩
《耶稣圣尸像》，约1614年
雪花石膏，部分镀金
高36.5厘米，宽23.2厘米
法兰克福利比希豪斯，法兰克福

约瑟夫·格奇
《圣伊丽莎白》，1762年至1763年
椴木设计模型，高17.5厘米
利比希豪斯，法兰克福

格奥尔格·彼德可能是17世纪早期当之无愧的最具创新性的德国雕塑家。其小型雕塑品质卓越，"德国的瓦萨里"约阿希姆·冯·桑德拉特曾委托他制作了一件其象牙十字架的铸银复制品。彼德从未摒弃意大利手法主义的风格技巧，其诸多作品都包含了对巴洛克后期的准确无误的模仿。其作品《大力神海格立斯和尼米亚猛狮》(Hercules with the Nemean Lion，见第352页图) 是常被模仿的遗失古典主义场景的类型学基础。该作品仍然体现了彼德个人风格的众多典型特征。塑像中，赤膊上阵的英雄及其试图驾驭的猛狮均很柔和，结构清晰，但却显露着强健的体格特征。

彼德时期的每个收藏馆几乎都收藏有莱昂哈德·克恩的作品。莱昂哈德·克恩是德国巴洛克风格早期小型雕塑的主要设计者之一。其创作室中的作品多种多样，有滑石作品、雪花石膏作品、木质作品和象牙作品。雪花石膏浮雕《耶稣圣尸像》(Imago pietatis，见上中图) 便名列其中。该作品现收藏在法兰克福的利比希豪斯。与众不同的肖像描绘了站立在耶稣两侧的两个天使呈现出耶稣伤口的情景。这显示了新教意象的影响。克恩在其出生地符腾堡的福希滕贝格和新教区施瓦本哈尔两地均深受新教意象之影响。耶稣的上半身微微倾斜，与整体框架平行。塑像的平衡不对称性、耶稣塑像的运动性和实物性以及仅微微倾斜的姿势传达着一种静态感。这种静态感与意大利后文艺复兴时期的雕塑作品相关。该场景中，克恩的雕塑倾向于一种相当保守的风格。

《亚伯拉罕的牺牲》(Sacrifice of Abraham) 和《雅各布与天使之战》(Jacob's Struggle with the Angel，见上左图) 的塑像场景归功于雕塑家安德烈埃·布卢斯特龙 (1662—1732年)。布卢斯特龙来自意大利贝卢诺 (Belluno)，任职于威尼斯。《亚伯拉罕的牺牲》和《雅各布与天使之战》被设想为一对相关联的作品。作品《雅各布与天使之战》描绘了《旧约》中的一个场景，未来的以色列先辈与化身为天使塑像的上帝进行着殊死搏斗。这是雕塑戏剧场景中的杰作，使两个头部的相遇处形成鲜明对比的运动轴线相互交错，戏剧化地强化了与上帝肢体搏斗的构想和对超出常人的力量的描述。

巴洛克风格收藏家密切关注艺术理论的发展，这也使一种全新的收藏品类型应运而生。收藏家开始收藏具有艺术研究价值的收藏品、设计模型、黏土塑像、木雕像、蜡像或其他材质的塑像，并且直接从艺术家之手购买。雕塑的初步设计模型是最早的实物形式的理念或艺术构想的载体。它不仅被视为与委托者谈判的基础，还代表着艺术家富有灵感的天赋的确凿证据。因此雕塑的初步设计模型常常被认为比成品雕塑更加有意义，当成品雕塑由学徒或创作室的伙伴完成时尤为如此。

《圣伊丽莎白》(见上右图) 的小型椴木设计模型是约瑟夫·格奇 (1728—1793年) 为因河畔罗特的前本笃会修道院所做的一件试验性作品。圣伊丽莎白亲切地朝向其右侧的虚拟人物。其内心情感被视为一种艺术构想，已经呈现出雕塑本身风格转变的特征。但在小比例作品中显得简洁以及细节描绘丰富的元素仅代表比例的失调，这种失调在大型作品中得以纠正，其效果实际上是显得酷，且有距离感。

巴洛克风格末期，收藏家们开始青睐一种新雕塑材料。象牙因其生物陌生感和地理陌生感富有异国情调式的魅力，而瓷器却反映出了人类的发明天赋。该时期的发明与炼金术士炼金的虚荣抱负息息相关。瓷器最初受人青睐，主要是因为其作为不可思议的现代材料的地位，而并非因为其作为艺术媒介的可能性。

约斯·伊格纳西奥·埃尔南德斯·雷东多

西班牙的巴洛克式雕塑

两个多世纪以来，艺术史学家们对西班牙巴洛克雕塑表露出了一定程度的偏见，普遍拒绝接受巴洛克雕塑具有任何审美价值的观点。这样的看法直到最近才有所改变。目前，人们广泛认同雕塑是西班牙对欧洲艺术作出的杰出的独创贡献之一。但说来也怪，17世纪西班牙雕塑风格，在某种程度上，还归因于经济衰退，以及这个时期西班牙在政治和思想上与外界的隔绝。

因此，雕刻家们不可避免地受到这些影响。与之前的做法相反，17世纪西班牙的主要雕刻家很少出国游历。而在这个这一时期内，西班牙内外国艺术家的数量和地位亦远远不及16世纪外国艺术家，但有两位著名的艺术家除外——即芬兰的约斯·德阿尔杰和葡萄牙的曼努埃尔·佩雷拉。

人们总是希望将艺术的新纪元与新世纪之初联系起来，这或多或少有些思维定式，但这种观点并不代表与过去完全分割决裂开来。然而，西班牙雕塑艺术的确像是在1600年左右发生了转变，并且它还在继续养精蓄锐。正如我们后来所看到的一样，这场变革包含了从罗马手法主义向巴洛克自然主义的转变，而整个转变过程大约是在1630年完成的。

1700年波旁王朝登上历史舞台，标志着出现了一个新的政治文化环境。尽管这是一个转折点，但从1600年左右至1770年这一时期将在此处理成同一运动的若干不同分期。直到18世纪晚期，新学术理论才深刻地改变了雕刻艺术的主题和材料，从而引发真正意义上标志着一个新时代到来的变革。

17世纪

作为反宗教改革运动的天主教捍卫者，西班牙教堂固执地死守其地位，公开反对新教，并在绘画和布道词两相结合的影响力中找到了确保其教义通俗易懂所必需的基本手段，以便鼓舞大众笃信宗教。西班牙在该时期创造的宗教雕塑的数量远超过世俗雕塑：这是笃信宗教的社会体现。在这样的社会里，请求灵魂的救赎是一个持久关心的问题，甚至世俗节日也成了宗教盛典的附属品。

无数佐证可以支持上述观点。当时，贵族们将其大部分艺术创作力量投入到墓葬碑石和小教堂的建造中。各种遗迹收藏、陈列或保存于各式各样的精美匣子中，比如：以木质或稀有金属材料制作的臂形圣骨匣、半身像和其他形状的圣骨容器。

有时，这些圣物匣被堆放在狭小而拥挤的空间内，比如巴利亚多利德的圣美基教堂（见右上图）就储藏了各种宗教艺术的无价珍宝。大教堂、教区教堂和修道院为雕塑的创作捐赠了大笔资金；此外，城市议会也为大型祭坛作品提供资金。这个时期，雕塑在宗教生活中的作用最明显地表现于圣周游行和仪式数量的激增，而这些仪式一直保留至今。庆祝圣周时，整座城市变成了庞大而神圣的天地，游行队伍抬着象征"苦路"的雕塑群，吸引无数民众围观。

在这种情况下，艺术品需求大大局限于祭坛雕塑和立体的圣咏作品。然而，17世纪时，宗教艺术的其他形式并未消失。不过，我们可看出这个时期的艺术创作明显下滑，特别是与16世纪的水平相比较时。

构造的朴素是这个时期西班牙墓碑内祷告雕像的一大特色，而这种特色早已从文艺复兴类似主题的复杂寓意和繁复装饰中摒弃。17世纪的头三十多年里，这种朴素特质亦可见于唱诗班席位——当时埃斯科里亚尔建筑群效仿的对象；而雕塑装饰的缺乏又使雕刻水平降至完成建筑师设计的小工匠水平。奉行严肃风格的潮流仅持续了很短一段时间；而在这个世纪，精巧的浮雕重新获得优势。马拉加大教堂的唱诗班席位就反映了这一点，其中大部分作品出自佩德罗·德梅纳工作坊的艺人之手（见右下图）。

1932年埃米尔·马勒的《特兰托教会的后宗教艺术》（*L'Art Religieux après le Concile de Trente*）出版后，许多巴洛克学者认可了其中心思想，即反宗教改革式艺术最重要的特点在于新肖像的创造。而若有人研究巴洛克艺术中频频出现的各种主题，则不难发现天主教是根据原有的教义利用的新肖像来抵御宗教改革的攻击。这就是当时在圣母玛利亚的崇拜者数量猛增的原因。正如《耶稣与圣母玛利亚》（*Ecce Homo and the Mater Dolorosa*）所表达的同等性，圣母在人性救赎的作用上堪比基督。当时，教会教条的基本宗旨是努力促使民众认可圣灵感孕说（Immaculate Conception），为此，西班牙整个社会都全身心投入其中；圣灵感孕说中圣母的肖像模型也成为无数教堂、修道院乃至私人小教堂效仿对象。正因为如此，教皇的威信通过宗徒之长圣·彼得的雕塑而得以加强，圣礼的价值由忏悔的圣徒形象得以提升，而善行之美又通过后来的圣洁榜样而得以宣扬。那时，最新被封为圣徒的使徒倍受关注，比如：圣女大德兰、圣依纳爵·罗耀拉和圣方济各鉴于这些形象对于推行教会教义的重要作用，难怪雕刻家们将其作品风格转向当时流行的现实主义。木材可以喷涂

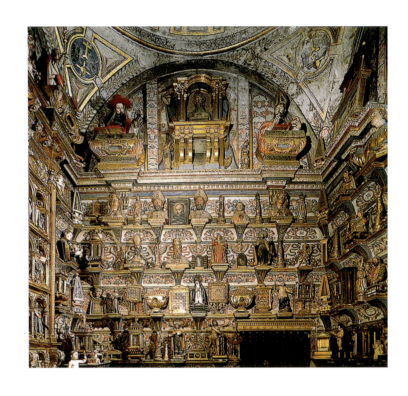

巴利亚多利德，圣美基教堂
圣物匣小教堂，17世纪
主要为多色木

佩德罗·德梅纳
马拉加大教堂
唱诗班席位堂，详图细节，1658—1662年
雪松

各种鲜艳颜色，所以成了加强雕塑逼真性的理想媒介。保留西班牙雕塑艺术传统的同时，各种技术创新层出不穷，使得雕塑作品能够达到所需的逼真程度。各种各样的尝试中，最引人注目的也许是运用仿真品和添加物，而这种做法在16世纪看似是不可能实现的。从1610年左右开始，雕刻家们常采用真头发做成的假发、水晶做的眼珠和泪水、象牙做的牙齿、动物角做的指甲以及表现伤口的软木和皮革来使雕塑更逼真。融合了皮肤和纺织品的现实色彩的这类附属物是西班牙巴洛克式雕塑的特色（尽管某些主教禁止使用这类添加物）。这些雕塑呈现的几分古怪特质可能是它们后来被美术历史学家忽略的原因。然而，这些作品却体现出采用更昂贵的材料，比如宝石或雪花石实现同一处理技巧，这在该时期主要雕刻家的作品中特别明显。

17世纪雕刻界的学术成就主要取决于对特殊流派特性的分析，本文亦采用这种方法。我们承认具备最高水平艺术品质的作品主要产于卡斯蒂里亚和安达卢西亚，但马德里宫廷对同时期艺术家的影响也必须得到重视，因为这是几项艺术潮流的交汇点。然而，上述评论并非有意暗示任何其他西班牙王朝的艺术颓废；与之相反的是，显然，当时艺术创作涉及的范围之广，使得各大小城市均拥有活跃的工作坊。虽然上述流派的杰出性是可以明确肯定的，但加泰罗尼亚等艺术创作区以及西部地区已经跌入到了一个较少被外人所知的低谷，而这主要归咎于内战所造成的骚乱。

对西班牙主要巴洛克式雕塑中心——卡斯蒂里亚和安达卢西亚的调查应避免泛泛而谈的做法。然而，可以客观地说安达卢西亚的雕塑采用了一种风格语言调和了卡斯蒂里亚作品的鲜明个性。这种语言趋向典雅，强调细节性，而又避免恶毒的描绘或至少减轻这样的影响。因此，在安达卢西亚，不仅人物衣饰更加丰富，而且装饰性银制品的使用也更为广泛；同时，其强调如耶稣童年、玛利亚童年等快乐或迷人的主题，而很少采用卡斯蒂里亚雕塑的主题特色之一——科珀斯克里斯蒂（耶稣遗体）的象征。

下面一段将主要介绍这个时期主要西班牙雕刻家的特别贡献。

卡斯蒂里亚

巴利亚多利德常被看作卡斯蒂里亚巴洛克式雕塑最重要的中心，而这个美名早在16世纪就开始流传了。直到这个世纪末，人们仍清

弗朗西斯科·林孔
《升起十字架》，1604年
多色木雕像，真人大小
巴利亚多利德，民族雕塑博物馆

晰地铭记着雕刻家胡安·德胡尼，他的作品已在许多方面提前运用了巴洛克美学。同时，埃斯特万·霍尔丹又融入了一些罗马手法主义元素。1601年到1605年间，位于巴利亚多利德的菲利普二世的皇宫，进一步激发了这座城市的创作力；这主要发源于御用雕刻师蓬裴奥·莱昂尼及其同行。当时，为宫廷工作的机会吸引了一大批雕刻师，其中最杰出的是格雷戈里奥·费尔南德斯。这位大师独特的风格（以显著的自然主义为特征）在其死后被一大群效仿者、门生和追随者发扬光大，使其传遍整个卡斯蒂里亚和西班牙北部地区。

生于1567年左右的雕刻家弗朗西斯科·林孔对新风格的发扬起到了举足轻重的作用。其早期作品已将朴素手法运用于罗马手法主义的背景中。然而，其后期作品却紧跟当时的潮流。虽然人们常常强调格雷戈里奥·费尔南德斯年轻时在林孔工作坊就已十分出色，但这位大师后期的创新与创造力也不容忽视，他的创新和创作扩展到了构图和造像。林孔40岁时就英年早逝，这对于西班牙艺术而言无疑是巨大的损失。

格雷戈里奥·费尔南德斯
《大天使加百列》（Archangel Gabriel），始于1606年
多色木，110厘米
巴利亚多利德，主教管区博物馆

现陈列于民族雕塑博物馆的作品《升起十字架》（Raising of the Cross）（见第356页图），充分展示了他非凡的天赋。据1604年史料记载，这件作品既是最早的一种彩车，又是用多色木创作的真人大小的游行雕塑群。过去，仅耶稣和圣母的人物形象采用上述多组木料完成，而其他场景中，凡人则采用硬纸板制作，而这显然要轻得多。毫无疑问，《升起十字架》这件作品是巴洛克式描绘运动的最佳例子：这位艺术家力图捕捉这个瞬间——当那些士兵拉紧绳子升起十字架时，耶稣的头部突然一歪，重重跌落到一边。

格雷戈里奥·费尔南德斯的作品可看作卡斯蒂里亚巴洛克式雕塑的杰出代表。实际上，人们认为他是卡斯蒂里亚流派的创始人，因为其作品为肖像雕塑建立了模型，而这些模型反映出西班牙腹地的宗教特质并以当地风格为特色。

格雷戈里奥·费尔南德斯于1576年出生于萨里亚，如同其他许多雕刻家一样，他继承了父亲的事业。由于自幼耳濡目染，他对于艺术家的工作坊非常熟悉。17世纪初来到巴利亚多利德时，他已完成了学徒生涯，并作为合格的助手为林孔工作。

宫廷雕刻家们的现场指导以及学习国外作品的机会为格雷戈里奥·费尔南德斯形成自己的早期风格创造了美学环境。值得注意的是，其矫饰典雅风格的典型——现馆藏于巴利亚多利德主教管区博物馆的作品《大天使加百列》（Archangel Gabriel）（见右图），显然是受到了詹博洛尼亚的影响。从17世纪20年代初期他所承接的大笔墓碑用圣坛雕塑任务可看出那时他已经在当地享有盛誉；我们甚至还可以假设他已在工作坊中雇佣了大批助手，因而能够及时地完成当时西班牙最大的雕塑创作量。其他小件而著名的作品创作于1614年左右，比如陈列于巴利亚多利的拉斯乌埃尔加斯修道院的《牧羊人的朝拜》（The Adoration of the Shepherds）（见第358页，左图），菲利普三世授命并捐赠给马德里帕尔多地区卡普欣女修道院的《躺着的基督》（Reclining Christ）。人们往往会认为《两个小偷晚祷告》组画的游行雕塑（1616年，多数陈列于巴利亚多利德的国家雕塑博物馆）开启了西班牙雕塑的自然主义时期，其逐渐开始被理想形式所取代。与此同时，出现了一种描述衣服褶皱时明显采用了不规则棱角的风格，这一风格具有光影强烈对比的特点。另外两件宗教绘画（均为巴利亚多利德的维拉克路兹赎罪修士所有）专为圣周游行而设计，体现了这位大师成熟的风格。

《被鞭挞的耶稣》（Flagellation of Christ）（见第358页，右图）便体现了巴利亚多利德的巴洛克肖像的独特性之一。相比16世纪早期的代表作，这件作品采用了一根矮立柱，使观察者的目光集中于耶稣赤裸的身体所遭受的酷刑上。若我们用长期的影响力来衡量艺术作品之美，那么这件作品显然相当成功：时至今日，这座雕塑在巴利亚多利德的大街小巷仍倍受青睐。

然而，游行艺术最特殊的例子是费尔南德斯的不朽之作——《下十字架》（Descent from the Cross）（1623年）（见第359页图），它是这位艺术家表现手法上的一个特例。这件卓越的作品描绘了两个站在梯子上的人将耶稣的尸体抬起来的形象，而尸体雕塑像是悬空的，这体现了雕刻家采用了改良的办法解决复杂的平衡问题和将雕塑固定到适当位置的办法。

格雷戈里奥·费尔南德斯
《牧羊人的朝拜》，1614—1616 年
多色木雕像 中央部分，187 厘米 × 102 厘米
拉斯乌埃尔加斯修道院（巴利亚多利德）

格雷戈里奥·费尔南德斯
《被鞭挞的耶稣》，1619 年
多色木雕像，177 厘米
维拉克路兹市巴利亚多利德，维拉克路兹

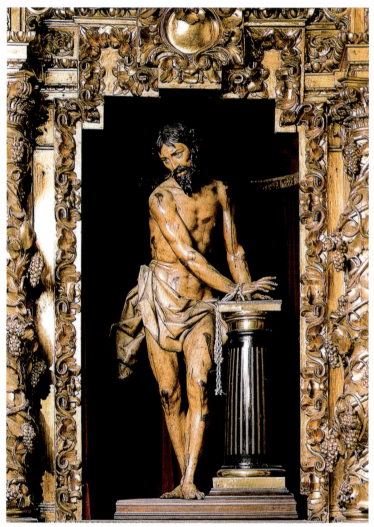

下一页：
格雷戈里奥·费尔南德斯
《下十字架》
1623—1625 年
多色木雕像，超过真人大小
维拉克路兹市巴利亚多利德，维拉克路兹

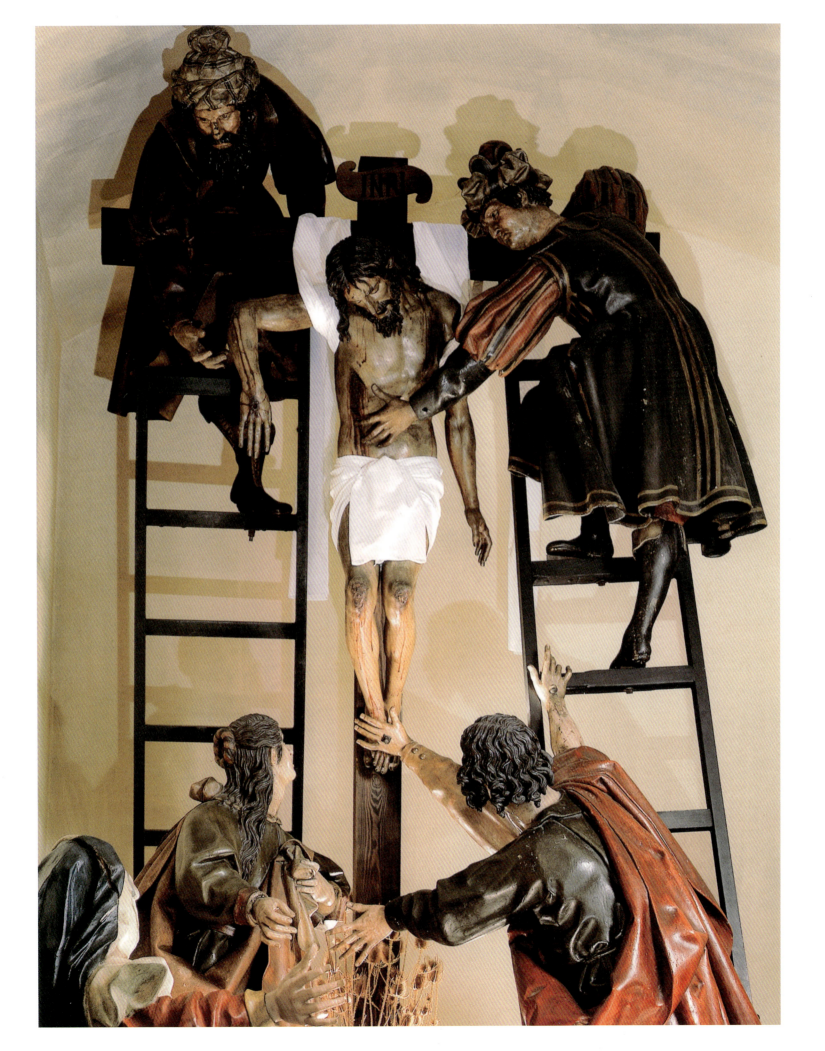

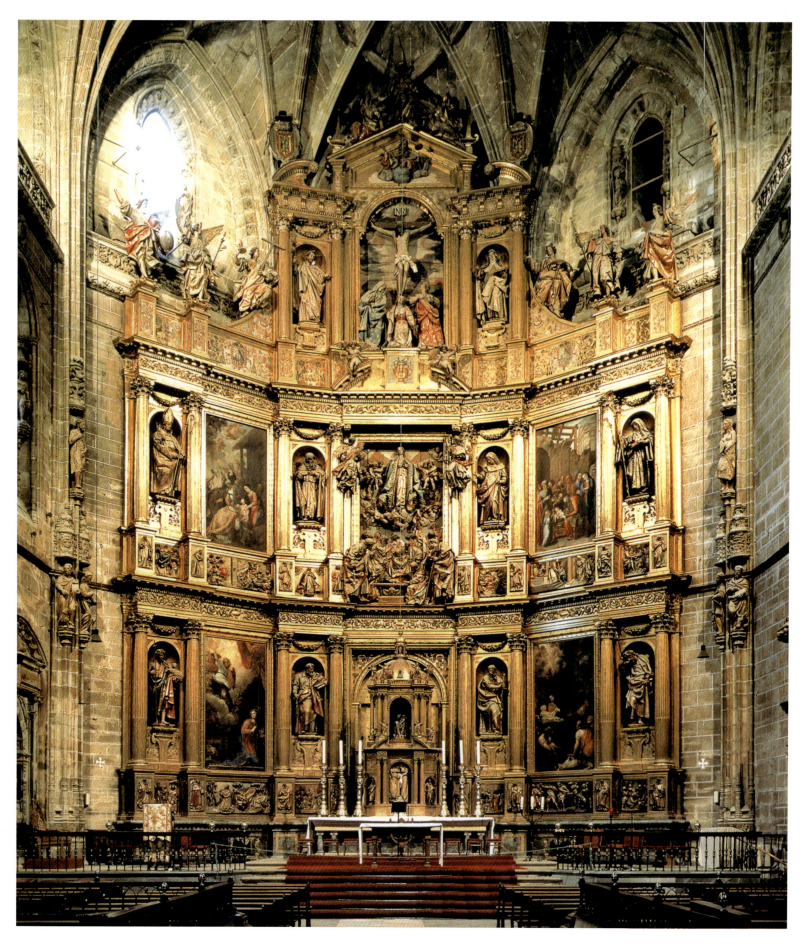

上一页：
格雷戈里奥·费尔南德斯
巴伦西亚大教堂，祭坛作品，1625—1632 年
多色木雕像，宽 1610 厘米

塞瓦斯蒂安·杜斯特和埃斯特瓦内斯·鲁埃达
《圣·安妮》，17 世纪上半叶，详图细节
多色木雕像，高 102 厘米
比利亚维利兹，教区教堂

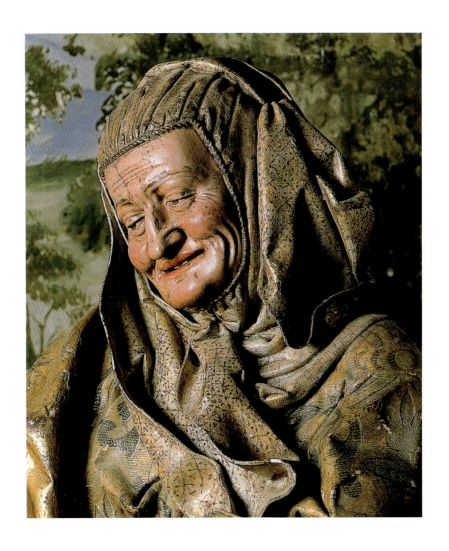

1626 年，雷戈里奥·费尔南德斯进入创作的高峰期，这一个高峰期一直持续到他去世。他的工作坊雇佣了大批助手，以便开展大型祭坛作品的创作。为巴伦西亚大教堂（1625—1632 年）（见第 360 页图）制作的祭坛作品被认为是这位雕刻家的巨作。虽然大师在晚年时代身体状况不佳而且经常过度劳累，但他的雕塑技艺仍十分精湛。正如巴利亚多利德的国家民族雕塑博物馆所收藏的《基督之光》（Christ of the Light）（目前收藏于圣克鲁斯学校的小教堂）所呈现的一样，费尔南德斯的作品在其死后成为无数人顶礼膜拜和模仿的对象，这无疑体现了他在巴利亚多利德雕塑的发展史上的重要地位。

本文中我们简略提一提巴利亚多利德附近比利亚维利兹教堂内陈列的坐像《圣·安妮》（见上图），这是一件来自托罗（萨莫拉）工作坊的作品。这座雕像是与费尔南德斯同时代的塞瓦斯蒂安·杜斯特和埃斯特班·鲁埃达合作完成的作品。它代表西班牙雕塑从胡安·德胡尼风格转向巴洛克风格的转折点。这种转变在西班牙是直接完成的，中间并无宫廷手法主义的过渡。

安达卢西亚

17 世纪西班牙雕塑的第二大流派位于安达卢西亚。在那里，出现了两大重要中心：在西部地区，塞维利亚是核心城市，小中心包括现在的韦尔瓦省、科尔多瓦省和加的斯省；东部地区的核心城市为格拉纳达，小中心包括马拉加省、哈恩省和阿尔梅里亚省。尽管两个地区间的艺术交流非常活跃且历史悠久，但两地的雕塑风格大不相同。塞维利亚的雕塑大多体积较大、充满神秘色彩且造型优美，而格拉纳达的雕塑则通常精致小巧。这些雕塑因为体积较小而便于搬运，因此其原型遍布于整个西班牙。

塞维利亚

塞维利亚在发现美洲后迅速扩张，自 16 世纪后期开始，逐渐吸引了大批艺术家并形成一个特殊的流派。这种风格的形成以及艺术家们的声名日显可归功于著名的塞维利亚雕塑大师马丁内斯·蒙塔涅斯（1568—1649 年）。他在很年轻时就声名鹊起，但我们在这里仅作简单介绍。他的雕塑作品体现出手法主义后期到巴洛克时期的过渡阶段的特点。

胡安·马丁内斯·蒙塔涅斯
《圣杯耶稣》（Christ of the Chalices），1605年后
彩色木雕，高190厘米
塞维利亚教堂，圣器室

胡安·马丁内斯·蒙塔涅斯
《圣罗姆》（St. Jerome），1611年
彩色木雕，高160厘米
桑蒂庞塞，圣伊西多罗坎波修道院

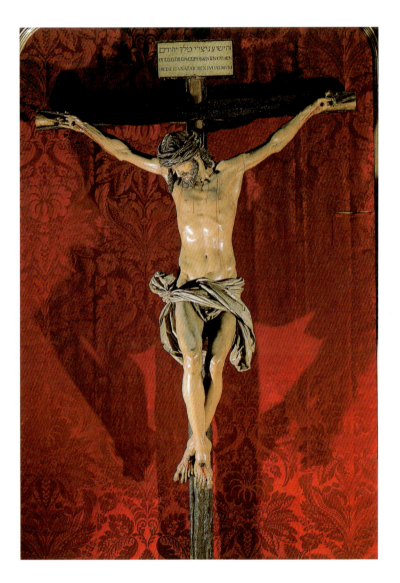
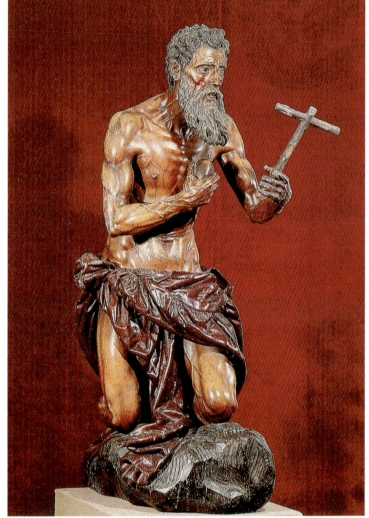

他的作品有一种平衡美，他通过平静却充满力量的手势表达这种平衡美，其存于塞维利亚教堂中的《圣杯耶稣》（Christ of the Chalices）雕像（见左上图）就体现了这一点。在文献中经常引用关于该雕像的契约条件，因为这些契约条件透露了大量有关资助人给蒙塔涅斯提出的这件作品的最初规格。他们声称"他（耶稣）在吐出最后一口气时应仍是活着的。他的头偏向右臂，眼睛盯着站在他脚下祈祷的其他人，仿佛要向那个人抱怨"他是因为这个人才受到如此折磨……"与卡斯蒂里亚充满戏剧性的雕塑不同，人物细致自然的造型与雕刻褶皱很深的缠腰布形成对比。

画家弗朗西斯科·帕切科用多色木板做底色，以求更加逼真形象。

1605年到1620年，是蒙塔涅斯雕塑生涯中最重要的时期。他在这段时期内创作出《圣罗姆》等作品。《圣罗姆》安放于塞维利亚市桑蒂庞塞地区圣伊西多罗坎波女修道院高祭坛的中间壁龛中（见右上图），只有从前面看才能正常观察到此雕像。但是，雕像被精心设计成圆形，便于在唱圣歌时搬走。雕像就像解剖图一样精准，因此具有非比寻常的艺术价值：弯曲的手臂上，肌肉组织栩栩如生，皮肤下的血管也雕刻得非常仔细。

1629年长期患病的蒙塔涅斯康复后，开始形成一种巴洛克鼎盛时期的风格。尽管他年事已高，但仍然为塞维利亚大教堂中的阿拉瓦斯特罗斯小教堂创作了《圣母无沾成胎》（Virgin of the Immaculate

胡安·德梅萨
《万能的耶稣》（Christ the Almighty），1620年
彩色木雕，高181厘米
塞维利亚，格兰波德尔教堂

弗朗西斯科·鲁伊斯·希洪
《垂死的耶稣》（Dying Christ），1682年
彩色木雕，高184厘米
塞维利亚，帕特罗西尼奥教堂

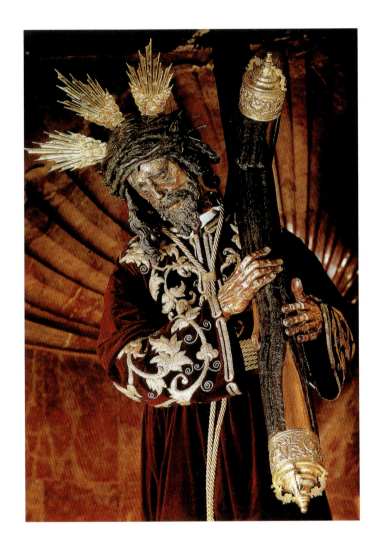

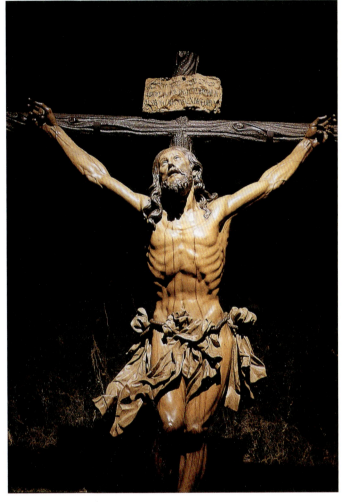

Conception）等杰作。1635—1636年，他奉菲利普四世王室之命为国王塑半身像，可能旨在为意大利雕塑家彼得罗·塔卡创作同一题材的骑士雕像提供原型。

如卡斯蒂里亚雕塑家格雷戈里奥·费尔南德斯一样，蒙塔涅斯在生前和死后均对塞维利亚的雕塑发展产生了重要影响。来自科尔多瓦的胡安·德梅萨一生短暂（1583—1627年），他是蒙塔涅斯的学生和最重要的助手。

在他的作品，特别是行列式雕塑中，解剖般的真实和情感感染力成为塞维利亚流派现实主义的先驱。梅萨最著名的雕像——存于塞维利亚格兰德尔教堂的《万能的耶稣》（1620年），能够体现这一点（见左上图）。这件雕像受蒙塔涅斯的作品《耶稣的受难和死亡》（Jesus of the Passion）启发，观赏者从细节中注意到这种题材的人性，例如荆棘做成的王冠刺入额头，因为痛苦而显得苍老的脸，以及像尸体一般苍白的肤色。

有两名艺术家在17世纪的中后期对塞维利亚的雕塑发展产生了重要影响。其一便是阿隆索·卡诺，因为他，我们不得不回顾格拉纳达的雕塑发展史，另一位则是何塞·德阿尔塞，他是一名来自佛兰德斯的雕塑家，于1636年到达塞维利亚，他带来的动态构图风格将欧洲的巴洛克艺术引入塞维利亚。

他的代表作存于赫雷斯弗龙特拉的圣米格尔教堂，蒙塔涅斯临死之前将这项任务交给了他。

17世纪末，巴洛克风格在塞维利亚达到全盛时期。这一时期的杰

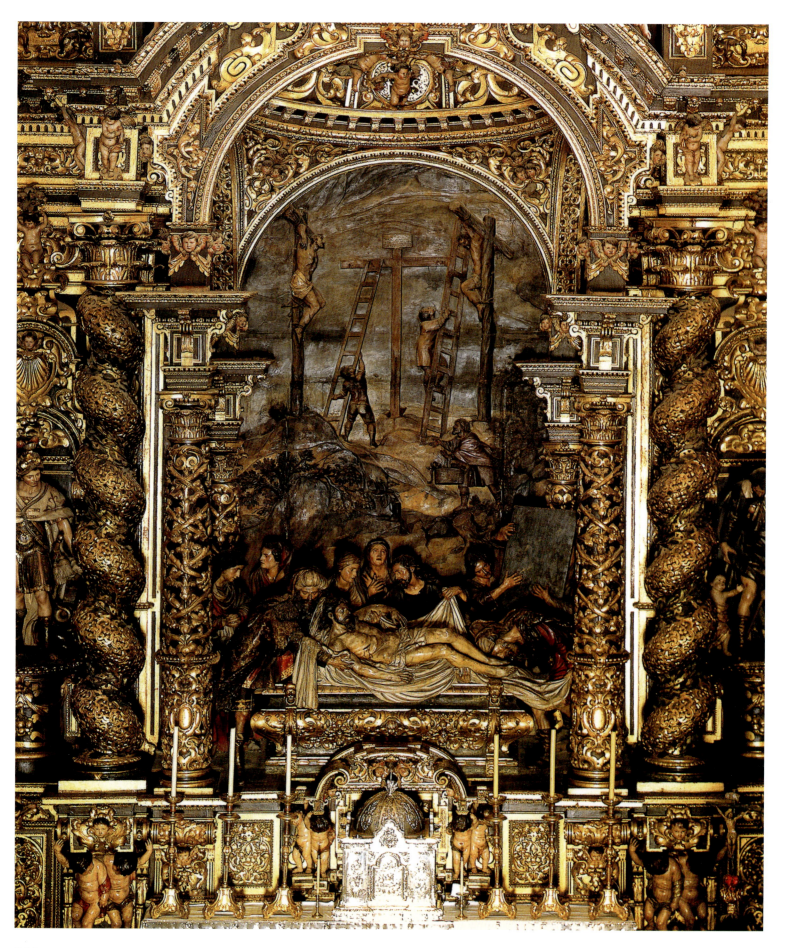

上一页：

佩德罗·罗尔丹

《墓葬》（*Entombment*），1670—1672 年

彩色木雕，超过真人大小

塞维利亚，慈善医院（Hospital de la Caridad）

阿隆索·卡诺

《圣徒约翰》（*St. John the Baptist*），1634 年

彩色木雕，高 119 厘米

巴利亚多利德，国家雕塑博物馆

出人物是佩德罗·罗尔丹（1624—1699 年）。尽管他生于塞维利亚，但他于 1638 年至 1646 年在格拉纳达阿隆索·德梅纳的工作室中学习。1647 年罗尔丹回到故乡后，受到何塞·德阿尔塞的影响并继承了他的构图风格和雕像人物的独特发型。这段时期内疾病的戏剧化效果在描绘耶稣受难和死亡场景的纪念碑群中体现得最为明显，很多祭坛雕像选用耶稣受难与死亡这一题材。其中最著名的一个例子为塞维利亚慈善医院教堂中的祭坛装饰（见第 364 页图），其中有佩德罗·罗尔丹创作的超过真人大小的《墓葬》（*Entombment*，1670—1672 年）。

佩德罗·罗尔丹的女儿——路易莎·罗尔丹（1650—1704 年）是 17 世纪末最著名的女性雕塑家。她的作品质量非常高，而她实际上是 17 世纪整个西班牙唯一一位出名的女雕塑家。她的作品得到皇室认可并被封为宫廷雕塑家。她最特别的作品是小型彩色赤陶人物雕像群。与她同时期的弗朗西斯科·鲁伊斯·希洪是塞维利亚 17 世纪最后一名伟大的雕塑大师，他创作了《垂死的耶稣》（*Dying Christ*），通常称作 "El Cachorro"，见第 363 页右图）。如 17 世纪初蒙塔涅斯的作品《圣杯耶稣》一样，这件雕像中的耶稣仍然活着。但他哀求地盯着上方，他的缠腰布看起来似乎在随风飘动。对比两件作品，我们可以发现塞维利亚雕塑在 17 世纪发生的变化。

格拉纳达

如果有人认为只要某个城市或地区的艺术品中总是拥有同一特点即可称为某艺术流派，那么格拉纳达肯定可以算一个流派。这个城市主要为取悦鉴赏家而设计一些小巧精致的小型木雕像。这些雕像在 17 世纪大受欢迎，因为西班牙其他地区仍保留有很多这种雕像。

通常认为阿隆索·卡诺（1601—1667 年）是格拉纳达流派的实际创始人，但在早期巴勃罗·德罗哈斯、加西亚兄弟和巴洛克早期的关键人物——阿隆索·德梅纳均作出了突出贡献。德梅纳的工作室培养了大批著名的艺术家，其中包括他的亲生儿子佩德罗·德梅纳和佩德罗·罗尔丹。当 1646 年阿隆索·德梅纳去世时，他的儿子还非常年轻，而罗尔丹则已搬到塞维利亚。如果不是多才多艺的阿隆索·卡诺及时回到家乡，这些变故很可能导致格拉纳达的艺术生活趋于枯竭。阿隆索·卡诺回来后，很快活跃于建筑、绘画和雕塑领域。

卡诺年轻时随其父亲——米格尔·卡诺搬到了塞维利亚。他在弗朗西斯科·帕切科的工作室里受到了良好的训练，并与贝拉斯克斯成为朋友。他在塞维利亚一直待到 1693 年，直到菲利普四世的第一大臣——奥利瓦雷斯伯爵召他到马德里。当卡诺待在塞维利亚时，他主要受到蒙塔涅斯的作品的影响，这在他的作品《贞童奥里瓦》（*Virgin de la Oliva*）和《圣徒约翰》（现存于国家雕塑博物馆，见上图）中体现得很明显，很大程度上代表了理想化的自然主义，且理想化的自然主义成为其作品中的基本特点。

佩德罗·德梅纳

马拉加教堂，1658—1662年

唱诗班席位堂，详图细节，杉木

阿隆索·卡诺

《圣母无沾成胎》，1655年

多色装饰，55厘米

格拉纳达教堂

卡诺后来在马德里时主要从事绘画。1652年，他决定回到格拉纳达接收教堂中受俸牧师一职，他不仅被任命为牧师，同时还需要接手教堂中未完成的装饰。他重新开始雕刻，并达到了很高的审美水平，特别是在一些小件作品如著名的多色杉木雕像《圣母无沾成胎》（位于教堂的圣器室内，见右上图）。这件木雕像呈椭圆形，体型均匀、线条流畅，吸引观赏者走近观赏。雕像造型非常完美，与简单的蓝色和绿色基调相得益彰，并通过富丽的外部装饰进行衬托。只有同时从事过绘画和雕塑的艺术家才能够实现两者之间如此完美的融合。

卡诺的作品对其同事佩德罗·德梅纳（1628—1688年）有着决定性的影响，他是塞维利亚派最杰出的代表人物。佩德罗·德梅纳活跃于格拉纳达，但在1658年为创作教堂中的唱诗席位而定居于马拉加（见左上图和第355页下图）。卡尔·胡斯蒂声称这些作品"是西班牙艺术甚至所有现代雕塑中最具原创性最完美的作品，它们可能是西班牙雕塑艺术中最后也是最明确的表达。"

在往返于马德里与托莱多过程中，佩德罗了解了卡斯蒂里亚雕塑，并创作了一系列当时在安达卢西亚不为人所知的肖像模型。但最重要的是，他常常受到情绪的影响，这在他后来的作品中体现得非常明显。西班牙巴洛克雕塑中，鲜有作品比他的《忏悔的玛格德琳》（*Penitent Magdalene*，1664年，见第367页图）更能表现神秘主义。

1933年，普拉多曾将这件作品长期借给巴里亚多利德的国家雕塑博物馆，几年前被送回马德里，现陈列于马德里。希望将来这件雕塑能够被正常地归还给巴利亚多利德，重建其西班牙最重要的雕塑收藏中心的地位。同时《阿尔坎塔拉的圣彼得》（*St. Peter of Alcántara*，见第367页右图）也是佩德罗·德梅纳的代表作之一。圣人的头和手的结构非常真实，似乎触手可及。阿维拉的圣特雷莎（St. Teresa of Avila）观察这幅作品时说就像按照真人雕刻的一样，通过将几块木材拼凑起来表现僧人衣袍上的补丁，进一步强调圣人行为举止中的谦逊。

马德里

对17世纪雕塑研究的最后一部分将关注马德里宫廷，它是雕塑发展的一个重要中心。皇室和贵族从国外定制了大量艺术品，从而使马德里成为两大西班牙流派的交汇点。马德里创作出了一些可被称为17世纪最伟大的雕塑品。17世纪早期，马德里的雕塑受卡斯蒂里亚流派的影响非常明显，在后期，受安达卢西亚风格特别是格拉纳达风格的影响更明显。这是因为阿隆索·卡诺、佩德罗·德梅纳和何塞·德莫拉到访过马德里。

佩德罗·德梅纳
《忏悔的玛格德琳》，1664 年
彩色木雕，165 厘米
巴利亚多利德，国家雕塑博物馆（现存于普拉多）

佩德罗·德梅纳
《阿尔坎塔拉的圣彼得》，1663 年
彩色木雕，78 厘米
巴利亚多利德，国家雕塑博物馆

曼努埃尔·佩雷拉
《圣布鲁诺》（St. Bruno），1652 年
石雕像，169 厘米
马德里，圣费尔南多皇家艺术学院

下一页左图：
纳西索·托梅
《透明祭坛》（El Transparente），1721—1732 年
大理石和青铜雕像
托莱多教堂

下一页右图：
托马斯·德谢拉
祭坛装饰（上图），
详图（下图），1704 年
彩色木雕，1200 厘米宽
里奥塞科城，圣地亚哥教堂

17 世纪活跃于马德里的雕塑家中，来自葡萄牙的曼努埃尔·佩雷拉（1588—1683 年）最为出名。他为马德里保拉卡尔特修道院收容所的大门创作的《圣布鲁诺》（1652 年，现存于马德里圣费尔南多皇家艺术学院）是当时有名的石雕像之一（见上图）。此雕像反映对死亡的沉思，没有上漆，其主题有力地证明了西班牙艺术中更加禁欲的一面。据帕洛米诺说，菲利普四世每次经过时都会停下马车静静地凝视雕像。

18 世纪的其他雕塑家，如多明戈·德拉里奥哈和胡安·桑切斯·巴尔瓦的作品的美学价值与佩雷拉的不相上下。

18 世纪

18 世纪的西班牙雕塑未能引起艺术史学家足够的重视。因为受到上一个世纪的辉煌成就的影响而在新古典主义时期被严重诟病。直到最近这种相当不公正的观点才得以修正。主要有两大原因。

首先，有几名伟大的雕塑家对西班牙巴洛克雕塑发展的贡献不容忽视。其次，在 18 世纪早期，出现了一些巴洛克后期风格的作品，对这种风格的发展有着非常重要的作用，代表着对上个世纪后几十年中的某些艺术倾向的传承与完善。

当时祭坛装饰的结构能够非常有力地证明这种发展。教堂中立柱、檐部、浮雕和雕塑的设计试图产生一种艺术作品的整体感。而如我们所见过的一样，这正是典型的巴洛克思想。里奥塞科城圣地亚哥教堂繁复的祭坛装饰（见第 369 页图）正是这种趋势的体现，它是两名当时最有名的艺术家通力合作的成果，由华金·德·丘里格拉（1674—1724 年）设计，雕塑家托马斯·德谢拉的工作室建造。

另一群重要的艺术家托梅家族，与西班牙雕塑中的杰作之一——托莱多教堂中的《透明祭坛》紧密相关（见第 369 页和第 103 页图）。这是圣坛和高祭坛后面回廊中的圣礼小教堂，旨在从两个方向展示圣礼，因此中间的连接是"透明"的。此处使用的青铜和大理石在西班牙雕塑中并不常见，可能受到其他欧洲国家的影响。纳西索·托梅（1690—1742 年）在其兄弟迭戈和安德列斯的帮助下，历时 12 年才完成此件作品。这件作品在建筑和雕刻技术上都堪称一流，通过穹顶上的窗户照亮巨大的祭坛装饰，并将建筑、雕塑和绘画融合为圣餐活动而服务，很好地表现出天主教的神秘主义。

在 18 世纪中期，马德里成为西班牙雕塑艺术中心。波旁王朝继位后，结束了西班牙艺术和建筑长期分离的局面，很多外国雕塑家（开始时多来自法国，后多来自意大利）均参与新皇宫的装饰。相反，马德里教堂中的装饰很多时候根据需要仍然以传统形式居多，例如由胡安·阿隆索·比利亚夫里莱——罗恩创作的著名雕像——《圣保罗之头》（Head of St Paul，见第 370 页图），现存于巴利亚多利德国家雕塑博物馆。这件作品直接地刻画了受难的残忍。用夸张的现实主义在带雕刻的基座上刻画饱受折磨的圣人的头，他眉头紧锁，眼睛凝视着上方。

生于 18 世纪的第二代雕塑家形成了西班牙巴洛克雕塑最后阶段的独特风格。18 世纪后期产生了一种基于洛可可的风格，它保留传统工艺与某些现实主义倾向且更具艺术"愉悦感"。

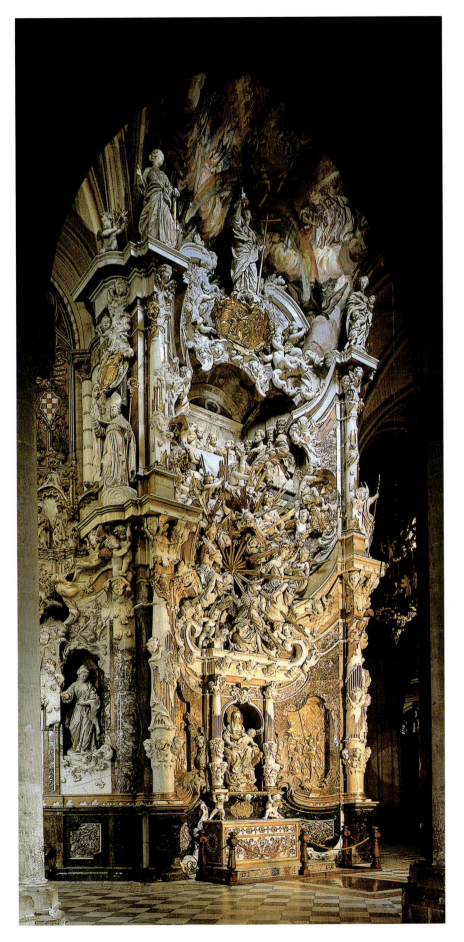
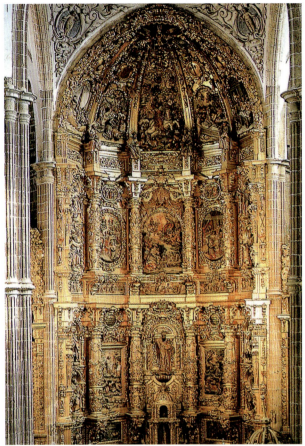
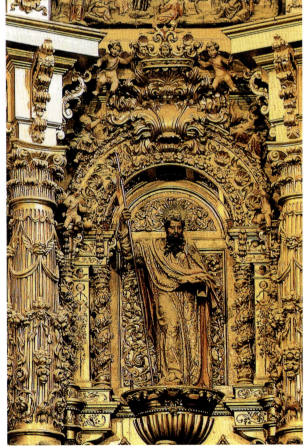

369

胡安·阿隆索·比利亚夫里莱
《圣保罗之头》，1707年
彩色木雕，高55厘米，宽61.5厘米
巴利亚多利德，国家雕塑博物馆

路易斯·萨尔瓦多·卡蒙纳（1708—1767年）是马德里流派的主要代表人物，其影响力逐渐传到其他省。现存于纳瓦—德尔雷伊卡普希女修道院（卡蒙纳的出生之地）的半身像——《牧羊圣女》，塑造了贞女作为共同救世主的新形象。与以前的贞女形象相比，此雕像中的贞女更加温柔、更具有世俗气息，她的面部表情和她佩戴的优雅的银饰——帽子、手杖、耳环和项链都体现出这一点（见第371页图）。

弗朗西斯科·萨尔齐洛（1707—1783年）来自穆尔西亚，其作品体现出洛可可风格对当时西班牙雕塑的影响。这一地区与其他地中

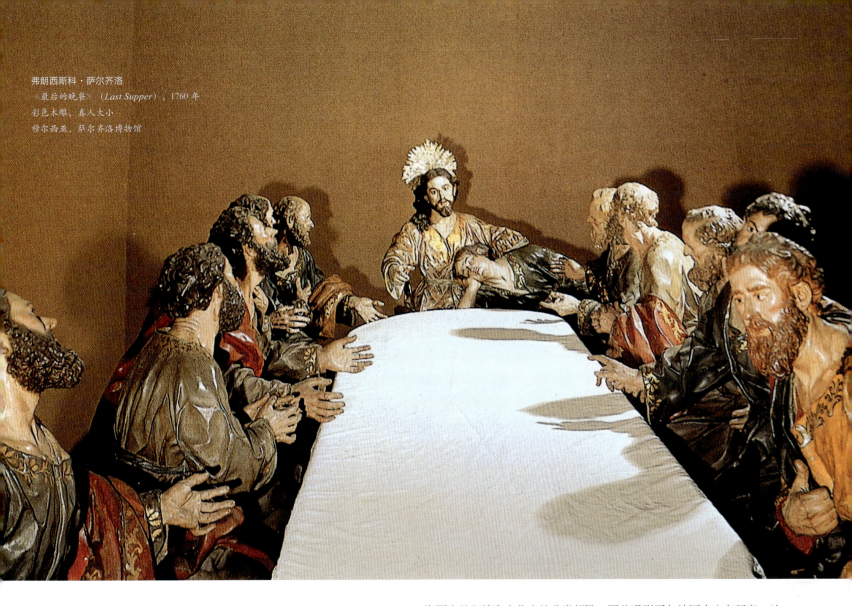

弗朗西斯科·萨尔齐洛
《最后的晚餐》（Last Supper），1760年
彩色木雕，真人大小
穆尔西亚，萨尔齐洛博物馆

路易斯·萨尔瓦多·卡蒙纳
《牧羊圣女》（Holy Shepherdess），18世纪中期
彩色木加银雕像，90厘米
纳瓦—德尔雷伊（巴里亚多利德）的卡普希修道院

海国家的经济和文化交流非常频繁，因此吸引了如法国人安东尼奥·迪帕和那不勒斯人弗朗西斯科的父亲尼古拉斯·萨尔齐洛等艺术家，他们使该地区的雕塑发展更多地受到欧洲其他地方的影响。弗朗西斯科·萨尔齐洛在游行雕塑群如《最后的晚餐》（1762年，见上图）中进一步完善他的风格。这个宏大的雕像精准地刻画了十二门徒带着各自不同的心理活动分坐于餐桌两旁时的情景。值得注意的是，尽管融合了各种截然不同的构图方法，西班牙雕塑从自卡斯蒂里亚兴起到最终在穆尔西亚繁荣，那些杰出的代表作都有着相同的外形——即游行艺术。

在查尔斯三世（1760—1788年）统治时期，新古典主义开始兴起。他在继位后要求艺术更加严肃、更具有功能性，并通过政令来实施这一要求。新规定中禁止在雕塑中使用木材，因为在国内各个城市附近都可以找到大理石或其他合适的石材。为了证明该条例的合理性，进一步解释说明木雕塑容易引起火灾以及生产彩色木材的费用高昂。

但真正的原因却大不相同，这一要求似乎完全出于审美考虑。因为直到现在宗教雕塑中仍然使用木材，其不仅适用而且成本更加低廉；但是为了让大理石更加逼真，常常将雕像漆成白色。这段时期内石膏和陶瓷雕塑也开始流行。正是这些激烈的措施导致巴洛克雕塑走向尽头，西班牙艺术中最具审美价值之一的风格即将出现。

卡琳·赫尔维希

17 世纪意大利、西班牙和法国的绘画艺术

在小说《在祖国的朝圣者》（*El peregrine en su patria*）中，洛佩·德·维加通过一个傻瓜之口道出了 17 世纪意大利、西班牙、法国三个国家不同生活方式中的一个颇有意思的特点。傻瓜说，他更愿意出生在法国、生活在意大利、老死在西班牙；愿意出生在法国是因为法国国王和贵族的率直与诚实，愿意生活在意大利是因为意大利的生活自由和快乐，而愿意老死在西班牙则是因为西班牙天主教的纯真。洛佩通过其塑造的角色所表达出的在意大利生活的意愿，也是同时代许多法国和西班牙艺术家普遍的想法。单说法国的普桑、克劳德·洛兰，西班牙的委拉斯开兹、里贝拉四位大师，尽管他们各自的出身迥异，但都难以抗拒意大利，尤其是罗马的魅力。这一时期的意大利画家经常四处游历，但多数还是待在意大利境内。不过，在 17 世纪中叶，还是有一些西班牙和法国的艺术家表达了对这种现象的担忧。西班牙艺术史学家安东尼奥·帕洛米诺就指出，罗马真正需要的只是成熟的艺术家，青年画家在罗马只会在"惊心动魄的奇迹迷宫"中茫然无措，挥霍青春，甚至可能潦倒而死。帕洛米诺还说，不少艺术家在意识到他们的弱点后，认为与其到罗马的小酒馆混日子，还不如在西班牙勤奋学习。

虽然这些大师在今天被尊为 17 世纪最卓越的艺术家，最近两百年以来对于他们的评价却褒贬不一。在 18 世纪和 19 世纪，对巴洛克艺术的早期评论更多的是针对建筑而非绘画。海因里希·沃尔夫林在《文艺复兴与巴洛克》（*Renaissance and Barock*）（1888 年）一书中对当时巴洛克艺术之风盛行提出了批评，认为这种艺术"过于繁复、庞大、强烈"，与文艺复兴时期的协调理念格格不入。后来，沃尔夫林在其《美术史原理》（*Kunstgeschichtliche Grundbegriffe*）（1915 年）一书中似乎发现了巴洛克艺术和现代形式主义的联系。这两部著作问世期间，还有阿洛伊斯·里格尔所著的《罗马巴洛克艺术探源》(*Die Entstehung der Barockkunst in Rom*)（1908 年），对这一时代的建筑予以了积极的肯定。在有关艺术家的专著付梓出版之后，才开始出现对巴洛克风格绘画进行综合分析。其中比较重要的作品有海尔曼·沃斯的《罗马巴洛克风格绘画》(*Die Malerei des Barock in Rom*)（1925 年）和尼古拉斯·佩夫斯纳的《罗曼语族国家的巴洛克风格绘画》(*Barockmalerei in den romanischen Ländern*)（1928 年）。

在过去两个世纪，意大利巴洛克风格画家的作品得到各种不同的反响。对于卡拉瓦乔的作品的评价，同时代的艺术家分成两大阵营。尽管其对立派诟病其作品明显无视规范和缺乏历史性，但其作品早在上一世纪就被视为现代主义的先驱。普桑被同时代的艺术家誉为"画家哲学家"，并深受大卫和安格尔赞许。而对圭多·雷尼的评价却被看作是显耀的成名故事，并因商业炒作和其作品的平凡化愈发受到诋毁。

而对西班牙画家的作品反应复杂有加：如名家迭戈·委拉斯开兹、弗朗西斯科·苏巴朗，尤其是胡塞佩·里贝拉深受现代鉴赏者喜爱，但对巴托洛米·埃斯特班·牟利罗反响一般。委拉斯开兹在19世纪中叶被法国画家库尔贝和马奈等人发现，并对这位"画家中的画家"推崇备至。自此，艺术史学家才开始认真关注他：许多关于他的专著开始涌现，卡罗·丘思迪早期的《迭戈·委拉斯开兹和他的世纪》（1888年）就是其中之一，现今仍是很有价值的专题述著。18世纪，牟利罗的画已很受欢迎，被查理三世于1779年禁止其作品的出口。然而自19世纪末以来，牟利罗的作品随着越来越多的批判而受到冷落，被视作多愁善感的靡靡之作，直到20世纪最后20年才有人开始对这位画家进行重新评价，以公正地对待其艺术地位。苏巴朗的作品也是在最近几年被重新评价。这些画作主要保存在安达卢西亚和埃斯特雷马修道院里，故长期以来不为公众所熟悉，作品塑造的神灵人物和表达的修道院式禁欲主义使它们很难按照当今巴洛克风格理念来进行归类。过去20年来，随着诸多专业出版物的发行以及艺术大师纪念画展的举办，公众对该时期的画家产生了浓厚兴趣，这些画家包括卡拉瓦乔、圭尔奇诺、简蒂莱斯基、克劳德、牟利罗、普桑、雷尼、里贝拉、巴尔德斯·莱亚尔、委拉斯开兹、乌埃和苏巴朗等。在17世纪，艺术被越来越多地用于政治目的：要么服务于教会的反宗教改革运动，要么被专制朝廷用于为统治者歌功颂德。同时，板面油画作为为贵族、朝臣、国王以及资产阶级的收藏至爱，在这一时期亦渐渐获得解放。当时，艺术生活集中在两大中心地区，即皇室所在地（马德里、巴黎和教皇罗马）和经济地位特别重要的地区，如贸易城市那不勒斯和塞维利亚。艺术生活的集中在这一时期表现得尤为明显，甚至超越了文艺复兴时期。然而，艺术重心也随之发生了转移：佛罗伦萨和威尼斯是文艺复兴时期最重要的艺术中心，但在17世纪至18世纪期间却鲜有作为。在这段时期，各艺术中心发生了巨大的变化。由于受到政治和经济因素的影响，在个别城市，画家们以创作契约为保障的状况发生变化，很多人不得不经常变换居住地点。卡拉瓦乔离开了伦巴第来到了罗马，又从罗马迁到那不勒斯，然后是马耳他，之后又重返那不勒斯。卡拉奇和他的很多学生从博洛尼亚搬到罗马，其中一些人又回到了自己的故乡。阿尔特米西亚·简蒂莱斯基不仅活跃于罗马，而且在佛罗伦萨、那不勒斯和英国也发展得不错。里贝拉离开巴伦西亚后来到了罗马，最后在那不勒斯安顿下来。来自洛林的克劳德·洛兰和来自巴黎的普桑皆在罗马定居，直到生命走到尽头也没有离开。除此之外，这一时期艺术品的出口在数量上也有所增长，几大艺术中心作品得以频繁交流：普桑在罗马为法国和西班牙客户作画，里贝拉在那不勒斯也为西班牙贵族和皇室创作了不少作品。

除了艺术作品，画家个人信息及其作品、艺术理论和实践以及审美价值等信息，以及17世纪尚存的大量信息主要是来自档案材料。也有些文件记录了当代艺术观和艺术家的见解。1550年，画家兼艺术史学家乔吉奥·瓦萨里在他的作品《最优秀的画家，雕刻家和建筑师作品和生活状况》中创造了一个生活原型。该作品的第一版于同年出版，描述了意大利画家，尤其是佛罗伦萨画家的生活状况。下一世纪的很多作家，包括一些艺术家，都模仿书中描绘的生活方式。17世纪优秀的意大利艺术史学家包括：乔瓦尼·巴格林（罗马，1642年）、他的继承者乔瓦尼·巴蒂斯塔·帕塞里（罗马，1642年）、学富五车的图书馆长及古文物收藏家——瑞典人奎恩·克里斯蒂娜、乔瓦尼·彼得罗·贝洛利（罗马，1672年），以及佛罗伦萨传记作家菲利波·巴尔迪努奇（罗马，1672年）。从中我们可以发现很多活跃在罗马的艺术家，既有本土的大师，也有海外的名家。画家兼文学家贝尔纳德·多米尼西（那不勒斯，1742年至1743年）提供了有关那不勒斯艺术生活的详细信息。

西班牙画家的生活和作品由塞维利亚画家和艺术史学家弗朗西斯科·帕切科（1649年）、史学家兼菲利普四世的宫廷乐师拉萨罗·迪亚兹（1656—1659年）和画家兼艺术史学家安东尼奥·帕洛米诺（1724年）进行了详细报道。而安德烈·弗利比安的著作（巴黎，1666—1685年）则讲述了法国画家的生活和作品，更多这方面的资料还可从美术爱好者和鉴赏家罗杰·帕尔斯（巴黎，1699年）处获得。

17世纪艺术家的个人传记至今还很稀有。这里提及的艺术家中，只有一本传记被我们所知晓，就是委拉斯开兹的生平，由其学生胡安·阿尔法罗(1640—1680年)所著，但该传记早已绝版。

罗马

当然，罗马是17世纪意大利最重要的绘画艺术中心。历史学家巴蒂斯塔·帕塞里在1673年以怀旧的语调述说道："乌尔班八世（Urban VIII）任教皇之后，绘画艺术的黄金时代似乎真的已经回来了；因为他是一个性格友善、生性开明的教皇，并有着高尚的意旨。"的确如此，在罗马绘画史上，主要是教皇对艺术赞助的历史。这不仅因为意大利巴洛克绘画几乎是专门为教会服务，还因为许多艺术家被教皇、教皇的侄子们以及其他亲属和家庭成员以支付各类佣金传唤到罗马，并与之保持着友好的个人关系。

反宗教改革取得胜利之后，罗马教廷新的任职者已放弃了其前任教皇的天主教会的世界霸权梦想，现在他们的权力欲望转移到精神统治领域，他们的财富由首都罗马可以见证。他们认为自己是罗马皇帝的继承人，并计划恢复古罗马的辉煌盛世。保罗五世（1605—1621年）当选罗马教皇则标志着罗马文化生活的根本性转变。西克斯图斯七世和克莱门特八世主要以反宗教改革倾向而闻名，而保罗五世，特别是与其侄子斯皮昂·贝佳斯一起在掌权期间对排场和奢侈的追求和酷爱也在教皇计划实施中发挥了重要作用，他在品奇欧的别墅成了文人骚客和该市艺术家们聚会之所。在17世纪，每个新教皇几乎无一例外地要建一座宫殿或别墅，在罗马最重要的教堂之中修建一座家庭礼拜堂，并创建一个艺术收藏馆。

教皇之都故而充满了非凡的吸引力，因为这不但能确保可观的佣金收入，还可以提高艺术家的社会地位。教皇之都那些令人叹为观止的古典及现代艺术瑰宝收藏品尤具吸引力。罗马成为许多雄心勃勃的艺术家们的第二故乡。每一位坐上圣彼得宝座的教皇，一旦掌权就迫不及待地征集艺术品，并尽快显耀自己的财富和权势。教皇去世之后，其家人和朋友们往往失宠。同样，忙碌的艺术家们也经常只能显贵一时，因为一旦新教皇任职，新的教皇家庭会偏爱不同的艺术家，他们也总是尽量选用来自自己家乡的艺术家。

自教皇尤里乌斯二世开始重建圣彼得教堂，并将其改造为世界上最重要的天主教堂之后，在乌尔班八世和亚历山大七世掌权期间，该教堂的竣工和装饰以及一系列大规模城市规划措施的出台成为人们关注的焦点。罗马艺术生活的一个高潮出现在乌尔班八世贝尔贝里尼（1623—1644年）、英诺森十世潘菲利（1644—1655年）和亚历山大七世齐格（1655—1667年）执政期间。乌尔班八世在年仅55岁，正当年富力强时被选为教皇。在位期间，他聘用了贝尔尼尼和彼得罗·达·科尔托纳等艺术家进行创作，反宗教改革的严峻形势被史无前例的豪华、富丽堂皇和奢靡所缓和。罗马成为意大利最重要的文化中心，为画家们提供了广阔的活动空间。教堂、私人小教堂以及艺术收藏爱好者对绘画作品的需求都极大，教堂拱顶和诸多新建宫殿的天花板也亟需大量壁画装饰。1600年前后，安尼巴尔·卡拉齐被委任来装饰法尔内塞宫的画廊。17世纪30年代，彼得罗·达·科尔托纳创作了法尔内塞宫画廊的壁画，50年代为潘菲利宫的画廊完成了壁画创作。除了教皇，尚有许多委托方提供资助，包括与反宗教改革相关的诸多组织，像奥拉托利会、耶稣会以及基廷会等，这些教会都需要新建的豪华场所来做礼拜。许多新的教堂，包括圣玛丽亚教堂、耶稣教堂、圣伊尼亚齐奥教堂、圣安德鲁教堂和圣卡罗教堂，都创作了辉煌的全套壁画。

画家和客户之间的关系是复杂的。在某些情况下，一个艺术家可能会经常受雇于某位特定的客户并住在他的府邸，领取月薪或者按惯例收取费用。据悉，1637年至1640年，安德烈·萨基在红衣主教安东尼奥·巴贝里尼的宫殿居住。然而更常见的是画家有独立的空间和自己的工作室。如果一个艺术家收到一份重要的委任状，通常要签合同，内容包括商定的创作范围、目的地、作品的主题、提交作品的期限以及需要支付的费用等书面记录。在这种情况下，创作主题的制定往往是非常笼统的。比如，乌尔班八世拟雇人为圣塞巴斯蒂亚诺教堂创作一幅祭坛画，需以八个人物来展示圣塞巴斯蒂安的殉难之苦；而这八个人物形象则交给艺术家去选择。油画的创作费用经常按作品中主要人物的数量来确定，这一点许多艺术家都有固定的报价。此外，艺术家的声望也发挥着作用，随着一个艺术家声誉的提升，其价值也会上涨。所以多梅尼基诺在为那不勒斯天主教堂创作的湿壁画中，每个人物的报价是130达克特硬币，而兰弗兰科据说只索要100达克特。圭尔奇诺对齐奢的客户采取商业化的态度，他在与安东尼奥·鲁福的信中写道："因为我的收费标准通常是每个人物125达克特，而阁下您开出的最高价只有80达克特，所以每个人物形象就只能按五折进行处理了。"

除了委任创作的作品，很多画家保存着少量未完成的作品，这些作品可向来访者展示，如若有需要，也能很快收起。然而无论按何种标准来衡量，绝大多数画家都算不上有钱人。玛尔维萨在谈及雷尼时提到，尽管雷尼拥有为主教创作的宫廷画师地位，在他在 1612 年返回博洛尼亚的途中却声称厌倦以作画谋生，认为还不如艺术商人赚钱容易。

罗马学派艺术家

在卡拉奇和卡拉瓦乔的带领下，绘画艺术在罗马崛起，并极大地推动了欧洲绘画艺术的发展。米开朗琪罗·梅里西，即我们所熟知的卡拉瓦乔（1573—1610 年，其化名取自家乡的名称"Caravaggio"），从伦巴第迁到此地并在米兰接受了教育；1590 年前后他到达罗马，并在罗马度过了人生的绝大部分时间，其最重要的作品也是在此地创作而成。卡拉瓦乔的创新在于他敢于变革性地对待作品的主题。他将世俗元素引入作品，借以表达神圣的宗教生活，他公开实施现实主义路线，也不避讳描绘人类的丑恶面。他刻画的主要人物形象并非理想化的人物，经常是年老色衰，甚至是脚面肮脏的形象。他的绘画作品特征之一就是经常嵌入幽暗的背景，人物和物象在刺眼的光束下凸显出来。卡拉瓦乔来到罗马之后，不久也有许多波伦亚画派的画家抵达此地，之后他们在艺术界占据了统治地位。安尼巴尔·卡拉奇（1560—1609 年）出身卡拉奇画坛世家，于 1595 年被红衣主教奥多尔多·法尔内塞传唤到罗马，协助装饰法尔内塞宫殿。他最重要的作品是法尔内塞画廊的天顶湿壁画，由他与其两个兄弟阿戈斯蒂诺和多梅尼基诺合作完成。卡拉奇的目标是复兴拉斐尔艺术，因为在手法主义时期，拉斐尔的作品已被人遗忘。吉安·洛伦佐·贝尔尼尼在 1665 年的观察报告中肯定了卡拉奇在这方面取得的成功，因为他"博众家之长：拉斐尔优雅的线条、米开朗琪罗精准的剖析、卡拉瓦乔出众的形态、提香的色调以及朱里奥·罗马诺和曼特尼亚的想象力在他的作品中都得以体现。"

多米尼克·萨皮里，即我们所熟知的多梅尼基诺（1581—1641 年）也是来自博洛尼亚。他同安尼巴尔·卡拉奇合作，绘制了法尔内塞画廊的油画，不但创造了很多圣人的形象，还创作了圣安德鲁大教堂的湿壁画。多梅尼基诺被视为罗马最早的坚守古典主义路线的代表人物。他的设计简易清晰，故而作品风格清晰明了、平易近人；主要特征是安详文雅、亲切生动。圭多·雷尼（1575—1642 年）是另一位波伦亚画派的代表人物，他在作品中引入了一些略有区别的构思。在师从佛兰德斯画家丹尼斯·卡尔弗特之后，他于 1594 年加入了卡拉奇开设的学校。他毕生大部分时间在博洛尼亚发展，但在 1600—1603 年期间、1607—1611 年期间以及 1612—1614 年期间曾数次离开博洛尼亚在罗马临时驻留。

在罗马，雷尼以固定薪水受雇于伯吉斯王子。他艺术作品中的情感内涵和他作为色彩运用大师所取得的成就，对大型宗教绘画、肖像人物祷告绘画以及历史绘画流派的形成起着决定性的作用。乔瓦尼·弗朗西斯科·巴尔维里，即圭尔奇诺（1591—1666 年），出生于博洛尼亚附近的琴拖并主要在此发展，在雷尼去世后来到博洛尼亚。1621 年，他被格雷戈里十五世传唤至罗马，在其执政的两年内留在罗马。除了祭坛画之外，他最重要的作品是卡西诺·卢多威斯宫的装饰画。圭尔奇诺刻画的人物具有显著的动态美感和短缩透视效果，其作品充满戏剧性特质，流露出彼得罗·达·科尔托纳的巴洛克之风。其作品并非属于古代古典风格；相反，他倾向于生动别致的手法，对色彩情有独钟。

彼得罗·达·科尔托纳（1596—1669 年）于 1613 年来到罗马，以画家和建筑师的身份活跃于此地。除了绘画，他创作了许多湿壁画，作品包括巴贝里尼宫殿仪式大厅宏大拱顶的装饰画（1633—1639 年）和新堂（S. Maria in Vallicella）的湿壁画（1633—1639 年）。彼得罗众多哀婉动人的多人物塑造作品奠定了他作为罗马鼎盛时期巴洛克风格奠基人的称号。而另一个截然不同的称号被安德烈亚·萨奇（Andrea Sacchi)(1599—1661 年）摘走，他是典型的古典主义画家，在罗马学艺，师从弗朗西斯科·阿尔巴尼，于 1616 年来到博洛尼亚，自 1621 年后一直留在罗马，主要为巴贝里尼创作。萨奇创作了几幅祭坛油画和一些湿壁画。他的湿壁画《天佑》（Divine Providence）于 1630 年在巴贝里尼完成，并引起巨大轰动。萨奇反对对画中人物动作和姿态的过度夸张，侧重于以严谨的形式和清晰紧凑的结构来表达仪式中的肃穆泰然。他的作品倾向于古典罗马艺术，颇有拉斐尔之风。

17 世纪，罗马已经成为欧洲各地艺术家的"麦加"之城。因此，众多画家无不想在这座"永恒之城"大赚一笔。其中有来自荷兰和佛兰德斯的"班博西昂塔"（Bamboccianti）画派的画家，该画派创始人是彼得·范·拉尔（1599—1642 年）。他们上演了一场艺术活动，为罗马绘画艺术有效地引入一个新流派，一个以自然主义手法描绘当代街道和客栈场景并避免任何理想主义倾向的新流派。该画派的名称来自范·拉尔，朋友们都称他"Bambocci"（畸形的木偶或傻瓜），因为他的外表比较古怪。

班博西昂塔画派在罗马与法国画家关系甚密，其中以普桑和克劳德最为知名。尼古拉斯·普桑（1594—1664年）从诺曼底的一个小村庄来到巴黎，并在巴黎和菲利普·德·尚帕涅共事。1624年，他来到罗马，并在此地度过人生中大部分光阴。在这里，普桑大师对古典艺术产生了浓厚兴趣，并为个别客户创作了一些以神话为题材的小型油画。

1648年之后，普桑发现了风景画的思路并创作了一系列作品。作品中，他巧妙地运用色调实现了视觉的立体感，作品中所插入的人物只作为辅助性的衬托。克劳德·热莱，即我们所熟知的克劳德·洛兰（1600—1682年），也来到罗马定居。从现代意义上说，他被认为是风景画的创始人之一。他微妙的创作主题足以证明该画家善于直面观察大自然。通常来讲，真实的地方并不展现在他的作品中，其作品经常描绘的是罗马或文艺复兴鼎盛时期的建筑和谐地嵌入在宏伟的古典景观之下，这些景致成为众神与凡人会面的场所。然而，德国艺术史学家桑德拉特发现该画家在渲染上述场景下的人物形象时缺乏某些技巧。克劳德在作画之后准备了一些图示，然后一并收入到《真本》（*Liber Veritatis*）之中，想以此来保护他的版权，防范非法复制。

17世纪下半叶，活跃在罗马最重要的画家有卡罗·马拉塔和修士安德烈亚·波佐。在罗马，卡罗·马拉塔（1625—1713年）是萨奇的学生，在这段时期，他被视为罗马绘画艺术古典主义者的主要代表人物。马拉塔主要创作祭坛画、宗教和历史作品，也以肖像画家而著称。修士安德烈亚·波佐（1624—1709年）来自科摩，活跃于米兰画坛，于1665年成为耶稣会庶务修士。他擅长以透视手法从事建筑绘画；1681年，在马拉塔的帮助下，他被传唤到罗马，为圣依纳爵教堂创作了他最重要的作品。

17世纪的罗马，很难找到固守自己风格的艺术流派，但却能发现很多重要的风格倾向，比如，萨奇和其追随者的学院派，他们的主要目标是重新捕获古典美和文艺复兴的和谐美。另一方面是卡拉瓦乔的现实主义，虽其反对者质疑其作品缺乏"创意、形式美以及雅观"，然而在意大利、法国和荷兰有许多卡拉瓦乔的追随者。17世纪中期，人们既见证了彼得罗·达·科尔托纳鼎盛时期巴洛克艺术的欣喜，也见证了萨奇严肃的古典主义的画风。贝洛利在其1664年出版的 *Idea del pittore, scultore, et archi—tetto* 中，按照官方古典主义信条建立了一个纲领性理论。他的基本原理中有一条是：艺术家有责任从大自然中选择最完美的因素，并依此创作出完美的、能超越自然世界瑕疵的艺术形式。宗教主题在这一世纪占统治地位，因为反宗教改革运动坚持认为艺术的主要责任就是"将信条以令人信服的方式传达给每一位观众"。神话类绘画也同样流行，但值得注意的是，与法国和西班牙不同，这段时期意大利并没有创作国家寓言，甚至领军流派的代表人物也没有创作的念头。

宫殿美术馆的神话题材创作时期仅限于罗马古典时期，应避免将该时期与当前时期的作品进行直接联系。

美术院校

意大利本土建立的第二所美术院校坐落于罗马，与中世纪艺术家所拥有的艺术行会并存。1564年，瓦萨里在佛罗伦萨建立了"图画学院"。1593年，由费代里科·祖卡里发起的圣路卡学院在教皇之都成立。在学院章程里，艺术家的培养被描述为该院校的主要目标，这不仅意味着要进行实际指导和人体素描练习，还意味着要开设讲座和探讨艺术理论。学院选举出的校长要提供指导，他本人也是艺术家的一员，还有顾问加以辅佐。该学院在艺术的政治世界里也产生了巨大的影响，因为所有的公开委任创作都要受其控制。成员不仅有本土艺术家，还有来自国外的成员，比如委拉斯开兹、普桑和克劳德。在17世纪30年代，该学院成为彼得罗·达·科尔托纳和萨奇那场著名辩论的战场，双方就好作品该采用什么方式达到效果而展开争论。科尔托纳强调艺术作品渲染的优势，作品中需具备许多人物，通过画中故事的小插曲来呈现作品的主题，从而实现内容丰富、绚丽宏伟的效果。他把历史画比作史诗，主题都需要用装饰性的副主题来表达。相比之下，萨奇的理想主义绘画更像一部悲剧，主题的冲击力需要用尽可能少的人物来提升。他论述道："大量的人物形象以及辅助性的群体只会起到混淆迷乱的效果，而不是把情感和感受传递给鉴赏者。"萨奇谴责了科尔托纳，说他在追求宏伟壮观的效果时迷失了自我，无法专注于更实质性的问题。从某些方面，这场艺坛上两位巅峰人物之间的对话，代表了鼎盛时期巴洛克风格在罗马绘画艺术中展现的不同理念。

除了圣路卡学院，罗马还建有法国科学院，该学院由考伯特发起并于1666年建成，旨在让其成为巴黎学院的一个分部。该学院成立的目的是授予巴黎学院有天赋的学生四年期的许可，来罗马进修并享受生活，而无须担忧经济上的问题。作为回报，学院希望这些学生能创作出极有价值的艺术作品奉献给法国皇室。

卡拉瓦乔

《圣保罗的皈依》，1601 年

布面油画 230 厘米×175 厘米

罗马圣玛利亚教堂，切拉西礼拜堂

卡拉瓦乔

《圣彼得受钉刑》，1601 年

布面油画 230 厘米×117 厘米

罗马圣玛利亚教堂，切拉西礼拜堂

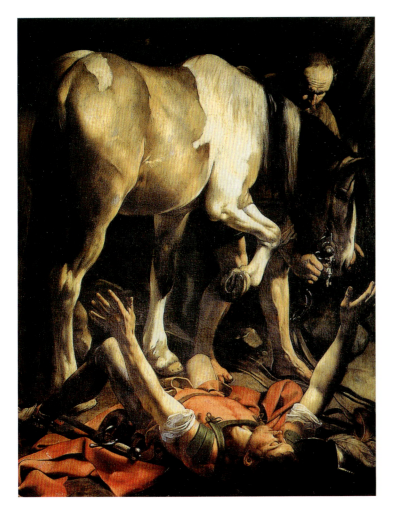

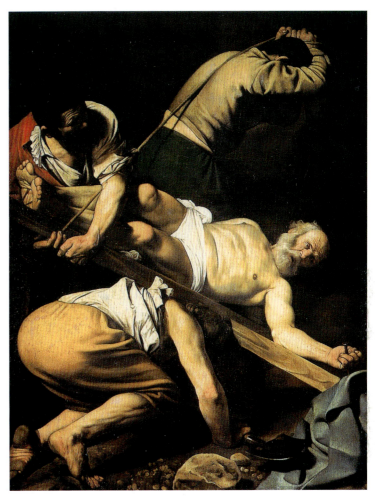

　　卡拉瓦乔在罗马最重要的一次委任创作就是装饰圣玛利亚教堂的切拉西礼拜堂。1600 年他签署了一份合约，为克莱门特七世的司库蒂贝里奥·切拉西的家庭礼拜堂完成两幅油画，主题是圣保罗的皈依和圣彼得受钉刑，这两个主题米开朗琪罗业已在梵蒂冈的保林纳礼拜堂处理过。正如其他情况一样，卡拉瓦乔不得不重新绘制这两幅画，因为客户对首幅作品不满意。画家创作时选择了大马士革的统治者索尔（带头迫害基督教徒）在行途中落马失明，被基督神光击倒在地的场面。画中索尔躺在地上，双臂外展，双目紧闭；他的身体用透视法显示，并投影到作品的背景中，画中洒满了天堂之光。只有索尔的马和仆人是该事件的目击者。在这个幽暗得无法辨认的背景下，一束刺眼的光凸显出索尔的形象、马的身体以及仆人的脸。事件的戏剧性不仅通过马占据整个画面的创意，而且还通过对光线的处理来渲染。卡拉瓦乔并没有暗示任何奇迹现象的发生，也未采用任何其他同类题材油画中常见的神圣显灵的表现手法。圣能由刺眼的圣光来彰显。马和仆人都没有意识到该事件的意义所在；基督的幻影只在选中的门徒内心出现。

　　《圣彼得受钉刑》表现了圣彼得受钉刑的过程，图中彼得被尼禄的三个追随者绑到十字架上。这三个人在将圣徒捆绑上十字架时表现出巨大的蛮力。这三个人只有一个人的特征能看清楚，而圣徒的脸部和身体则一览无余。彼得的形象被刻画成头部高昂，显得精力充沛，十分清醒地准备接受殉教的苦难。正如他在《圣保罗的皈依》中所运用的手法，卡拉瓦乔将这个事件仅限定在四个主要人物的范围，没有添加任何的见证人。图中十字架的形状横跨了整个画面，十分突出，并在四个人物形象的遮掩下反复出现，画中四个人物从周边黑暗的轮廓中，经光束照亮而显现出来。通过这一构思，作品的戏剧性得到提升。观画者没有被带入画面所表达的事件，画中的人物都专注于各自的活动或正遭受折磨，连一个向外的眼神或姿势也没有。在这两幅为切拉西礼拜堂创作的油画中，卡拉瓦乔强调了世俗世界与精神和神秘世界的差异。在《圣保罗的皈依》中他描绘了圣人的昏迷状态，而在《圣彼得受钉刑》中则描绘了圣人受刑的场面。他并未通过常规下所采用的"天堂显灵"方法来强化我们感悟圣人宗教经历的体验。

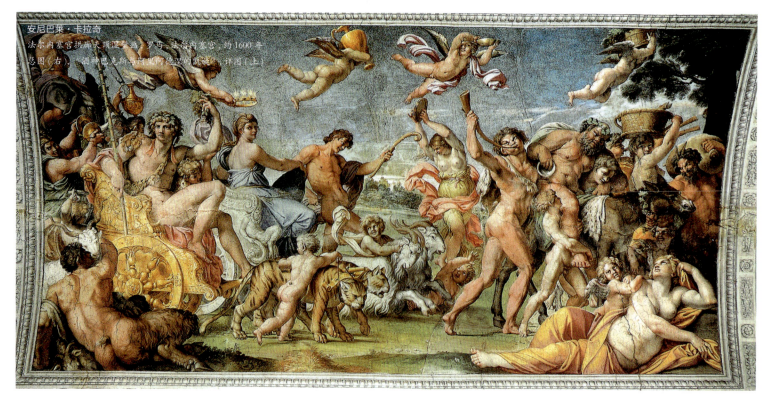

安尼巴莱·卡拉奇

法尔内塞宫拱廊天顶湿壁画，罗马，法尔内塞宫，约1600年
总图（右），《酒神巴克斯与阿里阿德涅的凯旋》详图（上）

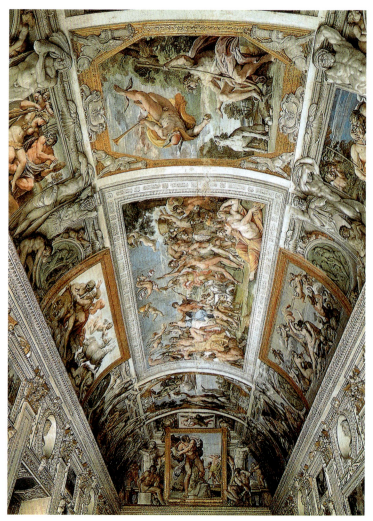

法尔内塞宫拱廊的天顶湿壁画是波伦亚艺术家安尼巴尔·卡拉奇的代表作，是他奉红衣主教奥多尔多·法尔内塞之命，并在阿戈斯蒂诺·卡拉奇和多梅尼基诺的协助下完成的。拱廊长20米，宽6米，拱顶是一个半圆式桶状穹窿，且高度超过起拱线长度的一半，其内部存有法尔内塞宫的雕刻收藏品。设计的基本理念是通过神话协会赞颂法尔内塞宫。红衣主教的父亲——亚历山德罗·法尔内塞是腓力二世的司令官，后成为荷兰摄政官，他为法尔内塞宫赢得了极高的口碑和声誉。

卡拉奇将桶形穹窿纵向分为三个独立区域。侧面是一些较小的神话场景，四个角落里是一些拟人化的天使，前侧的两幅大型绘画展示的是珀尔修斯传奇中的场景。拱顶天花板中央的五幅巨幅画作尤其重要。正中央展示的场景是酒神巴克斯与阿里阿德涅的凯旋队伍，与其相邻部位分别刻画的是潘与戴安娜，还有帕里斯与墨丘利；最后部分是伽倪墨得斯与雅辛托斯。凯旋队伍中酒神与阿里阿德涅坐在战车上，被一些欢快的森林之神与仙女们簇拥着。阿里阿德涅在被忒修斯抛弃在纳克索斯岛之后，又被酒神巴克斯所解救。

该湿壁画深刻揭示了卡拉奇的主要艺术目标，那就是文艺复兴时期艺术中自然主义理想的回归。其中央部分是阿特拉斯（Atlas）与赫尔墨斯（Herms）的灰色石雕像。女像柱和裸体画后面是一些四角壁画，圆形画以及一些非成帧的比喻场景，与此相邻的是一些真实的以及描绘性的建筑和雕塑、花环、漩涡装饰还有圆形浮雕。设计中的大部分区域对于空间的有限性都有迷惑性处理，例如在角落处，整体上是向天空开放的。而且建筑与画之间往往没有明确的分界线。

尽管装饰体系复杂，但由于整体设计是从中心开始沿轴阶梯式对称的，因此天花板上的壁画具有明显的"可解读性"。神话场景不仅展示了诸神之爱，还有诸神与选中凡人之间的爱。画的中心主题是通过神圣之爱提升和转化人类灵魂。

上图：
圭多·雷尼
《圣安德鲁受十字架刑之途》，1609 年
罗马圣雷戈里教堂，
圣安德鲁礼拜堂湿壁画

下图：
多梅尼基诺
《圣安德鲁鞭笞刑》，1609 年
罗马圣格里高利·马扭教堂，
圣安德鲁礼拜堂湿壁画

波伦亚人多梅尼基诺和雷尼都是师从安尼巴尔·卡拉奇的波伦亚画派学生，二人皆到过罗马工作。然而，他们与历史画的联系却截然不同。圣安德鲁教堂的神剧湿壁画证实了他们对于历史题材表征的不同目的。圣安德鲁教堂是圣格里高利·马扭教堂的一部分。1609 年奉红衣主教西佩安·伯吉斯王子之命，多梅尼基诺和雷尼创作了同等大小的对面墙壁壁画，以展示圣安德鲁的生活场景。圣安德鲁是耶稣的十二个门徒之一，据说他在小亚细亚布讲福音并建立了拜占庭教堂。在一次争论中安遇到了佩特雷的统治者埃勾斯，却没能够让他皈依基督教。埃勾斯随后将圣安德鲁鞭打并判决其被钉于 X 形十字架缓死。死前两天，圣安德鲁还向人们布道，随后在天堂之光的笼罩下死去。而那个统治者因为嘲讽了圣安德鲁，陷入癫狂后也死掉了。两位画家描绘了圣徒殉教的不同阶段。多梅尼基诺的壁画展示的是圣安德鲁遭受鞭笞的场景，而雷尼描绘的场景是圣安德鲁即将遭受十字架苦刑，但就在其看到十字架时想到了耶稣，然后下跪。多梅尼基诺的绘画显然是经过缜密的组织设计的。故事情节就发生在罗马神殿前。画的右边是圣安德鲁正在遭受四个施刑者的鞭打，左边则是一群女人惊恐地看着整个过程；后面可以看到越来越多的围观者，在两群人之间可以看到统治者正安坐在他的宝座上。另一方面，圭多·雷尼在一副混乱的景象中设置了很多人物。中间是被三个追随者簇拥的圣安德鲁，从远处山丘上可以看到，他跪倒在地，举起双手，朝十字架祷告。罗马士兵、带小孩的女人、围观人群等都伴随着圣安德鲁，造成了场面混乱，队伍被迫停止。仔细观察面貌和手势可以看出，不同群体的人们是相互混杂在一起的。雷尼将观察者绘入场景借以说明：跟随队伍如此散乱，好像全民都被允许参与此类重大事件。以这种方式看来，雷尼与多梅尼基诺彼此对立，因此这两幅画也引起了激烈的争论。关于两人的差别，贝洛利（Bellori）通过一件老妇人的轶事对此加以阐述。据说，在被问及这两个学生的作品她更欣赏哪一个时，卡拉奇回应道："正由于那位老农妇或老妇人的某些行为和评述，他已经理解了两幅壁画的本质区别。"贝洛利提到的这位老妇人当时正在跟她的侄子参观神剧壁画，并且头一次聚精会神地注视着壁画，或许还带着些许赞赏，然而没有说一句话就走开了。但走到多梅尼基诺的画前时，她却表现出极大的兴趣，并向那个孩子介绍画中事件的所有细节。

由此看来，由于没有"可读性"，雷尼的作品不受人喜爱。另一方面也说明，即使一个像老妇人这样目不识丁的人，还是能够"读懂"多梅尼基诺的作品，因此，欣赏绘画作品是可以取代对书本的阅读的。雷尼的作品似乎在向他的对手证明，艺术家驾驭不了历史画中必不可少的庄重风格。然而撇开那些批判声不说，雷尼的作品很快得到广泛重视，并被当作巴洛克艺术的杰作。总之，接下来几年的艺术已经证明了雷尼的影响程度。对于那两幅画的评论以及老妇人事件，生动阐明了产生于 17 世纪的两种截然不同的艺术风格——一方面是雷尼画中所揭示的"历史、创意以及指导"，另一方是多梅尼基诺的作品设计中的"优雅、细致和欢愉"。

圭多·雷尼
《伯利恒无辜者之血》，1611 年
布面油画，268 厘米 ×170 厘米
博洛尼亚国立美术馆

圭尔奇诺
《奥罗拉》，1621—1623 年
罗马卡赛诺鲁多维西教堂天顶湿壁画

雷尼同时期的人已将《伯利恒无辜者之血》奉为杰作之一，此作绘于雷尼第二次逗留罗马时期，约创作于 1607 年至 1611 年间，也就是回到博洛尼亚前不久。雷尼为波伦亚的贝奥尔家族创作了礼拜堂的画作，这个小礼拜堂位于博洛尼亚的圣多米尼克教堂。画作展示的是马太福音中的故事，记录的是希律王（Herod）从东方三贤那得知伯利恒诞生了犹太君王，但是却没有搜寻到他，于是下令将伯利恒地区的所有两岁及以下的婴儿杀死。

雷尼仅选取了事件的必需元素，以一种近乎轮廓勾勒的风格进行描绘。构图原则是一个倒三角，顶点在画的较低边缘处得以平衡。同时两半侧布局对称严谨，也就是左半边画的每个人物都会在右半边找到对应。上部区域中，每一侧都有两个人物——两个女人以及两个士兵，且成对出现，每一对都是一个朝前另一个朝后，手势是相反的。昏暗的建筑在光的映衬下格外凸显，并淹没了背景。这幅场景的焦点在于痛苦的女性。画中只看到两位士兵继续其残暴的任务，剩余大部

空间用以描绘六位女性的痛苦，她们都带着可怜和绝望的表情，在试图去保护孩子免受死亡威胁时几近昏厥。

圭尔奇诺创作的唯一的天顶湿壁画就是这幅为红衣主教卢多维科·卢多维西所作的作品，名为《奥罗拉》（即"曙光女神"）。它位于品奇欧的赌场，象征着声望、荣耀以及价值。画家阿戈斯蒂诺·塔西运用错觉艺术手法——也就是通过描绘"模拟"建筑的方法将娱乐场的低穹顶抬高。这些"模拟"都带有按透视法缩短的圆柱。圭尔奇诺就是考虑到这个因素，透视缩短了奥罗拉画像。女神奥罗拉坐在她金色战车上，身后追随着携花而行的丘比特和鸟儿，扫过天际，等待破晓。在队伍旁边可以看到两个景象：一边是娱乐场的真实景观，另一边则是银绿色的白杨，上面还有嬉戏喧闹、自由飞翔的丘比特。奥罗拉撒着花儿驱走黑夜，超过了长有胡子、正端坐着的提托诺斯。三位天堂的女守护人——时序女神从云端浮现在奥罗拉的面前。在其戏剧性的场景表现中，艺术家在观赏者面前设置了一个向上开放的天空，并独立于"虚拟"建筑之外。这样的作品似乎也已预见了彼得罗·达·科尔托纳巴洛克风格的到来。

多梅尼基诺
《戴安娜狩猎扈从》，1617年
布面油画，225厘米×320厘米
罗马波各赛美术馆

多梅尼基诺奉红衣主教阿尔多布兰迪尼之命创作了绘画《戴安娜狩猎扈从》。然而，该作品后来被伯吉斯·鲍格才收藏。伯吉斯曾不惜一切代价要将这幅画占为己有。

画中戴安娜的扈从仙女们正在进行一场射击竞赛，目标是一只栖枝的小鸟。画的左边可以看到三个女弓箭手，分别都已完成了射动作。第一个人的箭卡在了杆上，第二个已经松开了弓绳，第三个则在小鸟飞走时将其击中。作为竞赛裁判的戴安娜右手拿着授予获胜弓箭手的金饰环。从左边看去，戴安娜的上半身是裸露的。

多梅尼基诺作画依据的是维吉尔在《埃涅伊德（五）》中的描述。书中维吉尔记述了埃涅阿斯为纪念其父亲安喀塞斯而举办的锦标赛。特洛伊战争后，埃涅阿斯连同被打败的特洛伊人都被流放到西西里岛。画的中心是高大直立的女神戴安娜，其他人则排成椭圆形围绕着她。右边有一隐于灌木丛的旁观者，其将食指放于嘴边做嘘声状，随后却被认出是亚克托安。据奥维德记述，亚克托安这位技术娴熟的狩猎者，因偷窥了女神狩猎时赤裸洗澡的情形，受到惩罚变成了一头雄鹿，被猎犬撕碎后惨死。不止前面裸体的仙女们认出了亚克托安，两只猎犬也认出了他，而且还可以看到其中的一只飞身跃向主人，也就是那个隐藏的旁观者。因此，画作的观众也就变成了和亚克托安一样的偷窥者、偷窥狂，成为不受欢迎的旁观者。

彼得罗·达·科尔托纳
《劫持萨平妇女》，约1629年
布面油画，280厘米×426厘米
罗马卡比托利欧画廊

彼得罗·达·科尔托纳和安德烈亚·萨奇的作品同样展示了可以用不同方式使伟大作品取得成功。彼得罗偏爱有主要及辅助情节的多人物历史画，而萨基则主张，为了取得一种更为强化的效果，应当使用较少的人物。彼得罗的绘画是依据红衣主教萨奇迪的授命而执行的，红衣主教选择主题是想要将其家族描绘为久已确立的家族，尽管实际上他只是不久前才在罗马定居下来。这幅画是作为彼得罗的《波吕克塞娜的献祭》（Sacrifice of Polyxena）的伴画所创作的。《劫持萨平妇女》的主题是基于罗马建国者罗穆卢斯的传说；因为意识到男性市民的大量过剩，于是他就邀请萨平人来参观新城市并且参加一场盛大的宴会。就在这些参观者最意想不到的时候，罗马人突然袭击了萨平人的妻女们，并将她们的男人都给赶跑了。彼得罗将事件安排于一座尼普顿（海神）神殿的前面，他把不同的劫持场景分布在这里。在前景区，三对人物在显著位置上展示出来。对于右边的那一群人的身体姿态，彼得罗将贝尔尼尼的《冥王普路托和冥后普洛塞尔皮娜》作为他的创作原型。以其雕刻般的绘画手法、主要人群的安排以及看着像是舞台设置的单调背景，彼得罗的作品让人回想起16世纪的浮雕作品。其实其艺术风格，以及对于强烈颜色效果的使用，被同时代的观察家批评为是一种艺术衰败的表现，与安德烈亚·萨奇的古典美学标准形成了鲜明的对照。

安德烈亚·萨奇
《圣若慕尔德的幻象》，约 1631 年
布面油画，310 厘米 ×175 厘米
罗马卡比托利欧画廊

彼得·范·拉尔
《自笞者》，约 1635 年
布面油画，53.6 厘米 ×82.2 厘米
慕尼黑拜恩国立绘画收藏馆，古典绘画馆

在不朽的画作《圣若慕尔德的幻象》中，萨基那别出心裁的画法，因罗马圣若慕尔德教堂的高大圣坛（已被毁坏）而变得非常冷清了。圣若慕尔德最初是作为本尼迪克特教团的僧侣生活于拉文纳，后来在法国和意大利作为隐士度过余生，他建立了许多隐士居留地，包括最为重要的卡马尔多利居留地。萨奇的油画展现了圣若慕尔德穿着白色的宗教服装，拿着一个手杖，同他修道会的三位修士坐在一处风景当中。圣徒用左手指向油画的左上部分，在那里对他所看到的景象进行了生动细致的描绘。像他之前的雅各一样，若慕尔德看见一个梯子，他的修道士们穿着白色的服装，通过这个梯子攀升至天堂，在那里可以看见未来的修道院。萨奇通过将阴暗的、几乎是威胁性的景象（用树干和树枝构成油画的两侧，它们把很强的阴影投射到修道士发光的白色衣服上）与非常明亮而精巧的笔调加以描绘的幻象相对照，突出强调了这一超自然的事件。

17 世纪时在罗马创作的不多的风俗画中有班博西昂塔画派的作品。在作品《自笞者》中，彼得·范·拉尔用各种各样的日常生活场景描绘了一座教堂前面一个不大的罗马式广场。在参加礼拜的人、过路人、玩耍的孩子、水果贩子，以及跪着的朝圣者这些人群中，有两个人穿着带白色头罩的披风，赤着脚站立在那里。他们就是自笞者，即用鞭子抽打自己作为对自己罪孽进行忏悔和惩罚的基督徒。自笞行为在中世纪时就已经受到教会的谴责，并且实际上到大约 1400 年时就几乎消失了，在 17 世纪时，在"鞭笞派"的某些团体当中经历了一场复兴。该油画展示了兄弟会和其他宗教协会所宣扬的宗教虔诚的几种形式。祈祷的朝圣者表示虔诚，自笞者表示自我惩罚，而施舍的过路人表示仁慈。在画面背景中，一个房间里正在卖鱼，这可能是基督的一种暗示。这样大量涉及基督教信仰严厉、克己的画法，使人想到应该把这幅画诠释为斋戒时期的象征。

迭戈·委拉斯开兹
《教皇英诺森十世像》，1650 年
布面油画，140 厘米 ×120 厘米
罗马多利亚潘菲利美术馆

迭戈·委拉斯开兹在罗马逗留过两次，而这两段时间对于画家的艺术发展具有不同寻常的意义。在1649年至1651年的第二次逗留期间，他创作出了自己的一幅杰作——《教皇英诺森十世像》。尽管有人将阿尔加迪和贝尔尼尼所画的几幅雕刻般的肖像画保存了下来，该作品亦可算作罗马教皇的少数油画肖像之一。

关于它创作的具体环境我们不得而知。因为委拉斯开兹作为杰出肖像画家的名声早就传到了罗马，所以这幅画很可能是一件授命创作的作品。但也有可能是画家主动提出要为教皇英诺森十世画像，他从作为菲利普四世朝廷的罗马教皇使节时起，就已经认识了教皇。委拉斯开兹对于获得罗马教皇的好感具有非常明确的利益关系：他多年以来一直都在试图通过被接纳为圣地亚哥修道会一员的方式实现进入贵族阶层，并且希望通过绘制一幅成功的肖像画赢得英诺森十世的赏识。艺术史学家帕洛米诺报告说，作为一种头部写生的练习，委拉斯开兹最初创作了一幅陪伴他的助手璜·德·巴雷亚的肖像画。后来他才真正开始从事罗马教皇的肖像工作。委拉斯开兹再次回到了拉斐尔为人物坐姿四分之三肖像画所创立的传统画法，提香在教皇保罗三世肖像画中也采用了这种传统画法。英诺森十世面貌特征非常逼真的表现，却被他同时代的人描述为无趣、枯燥的画法，据说这幅肖像让画作对象英诺森十世不禁吃惊地喊道："实在太像了！"在这幅肖像中，委拉斯开兹省却了诸如房间设置这样的环境，而是全神贯注于心理的"最佳时刻"，特别注意表现对象的面部特征和双手。红色的不同深浅主导着色彩应用。那种自由不羁的笔法，需要从一定距离进行观察，这是委拉斯开兹对威尼斯人，并且首先是对提香表示敬意的做法。这幅肖像获得了很高的认可，并且让委拉斯开兹获准进入圣路卡学院。

彼得罗·达·科尔托纳
《特洛伊人在台伯河口登岸》，1655 年
天顶湿壁画的细节，潘菲利美术馆
罗马潘菲利宫

下图：
潘菲利美术馆
天顶湿壁画

　　大约就在委拉斯开兹绘制肖像画的时候，教皇英诺森十世准备为自己在纳沃那广场上的皇家宫殿定制新的装饰物，并任命彼得罗·达·科尔托纳在该美术馆绘制湿壁画。

　　这些图像的主题是特洛伊英雄埃涅阿斯流浪的最后阶段，特洛伊城毁灭之后，他发现自己在意大利尚有自己的追随者，在那里他打算征服拉丁姆国，并成为尤利氏族的祖先。这里的所有情景，依照重要性和内容具有不同的比例划分，且都同这一历史事件相联系。

　　彼得罗将天花板结构布置为几个邻接的区域，这些区域之间具有稍为模糊的分界线；画面被部分的区分为"悬画"，它们是一个图像之内的多个图像。叙述性的线索把观众从一个情景引向另一个情景，而穹顶中央背景区的巨大方形画面，表现了朱庇特让相互争执的女神朱诺和维纳斯重修旧好的情形，是画面中的主角。朱诺在特洛伊战争中站在希腊人一边，而埃涅阿斯的母亲维纳斯，在这位英雄流浪的过程中陪护着他，最后把他领向拉丁姆。朱庇特让两位女神重归于好，以便让埃涅阿斯在与鲁图利亚国王图尔努斯的战争中最后取胜。在朱庇特之上，有一位手持正义之秤的女性形象代表着命运之神。另一幅画表现埃涅阿斯和欢呼的同伴在台伯河口成功登岸的情形，河神在那里欢迎他们。人间发生的事件展示于穹顶的下部，并且与天上的情景相对照，它们没有被框住。这样就创作出了开放的、轮廓般的构图，实现了一种空间连续性以及突破天花板边界的幻觉。

　　彼得罗的湿壁画是基于一种有区别的肖像画法：埃涅阿斯的旅程被看作一种心向上帝的旅程，一种心灵的旅程或心理发展的过程，它从"肉欲的生命"（燃烧着的特洛伊），经过"行动的生命"（迦太基），引导至"沉思的生命"（罗马）之目标。《埃涅伊德》以一种神秘的精神加以诠释，按克里斯托福罗·兰迪诺的注解，它象征着教会以及视自己为"罗马帝国"合法继承者的教皇世系的胜利。

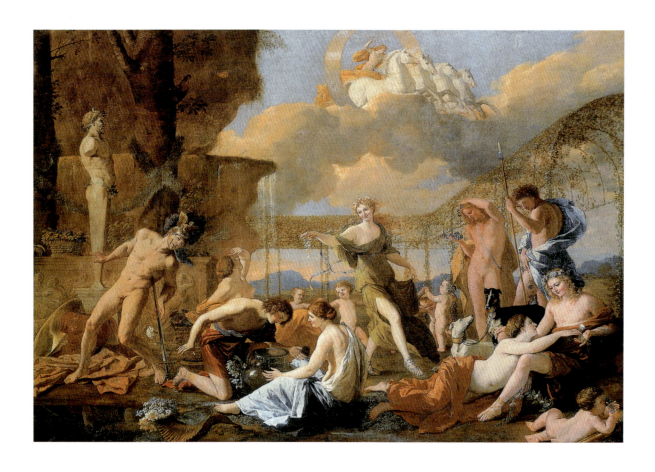

尼古拉斯·普桑
《植物王国》,1631年
布面油画,131厘米×181厘米
德累斯顿国家艺术收藏馆古代大师画廊

绘画艺术另一个流派的两个代表人物是法国艺术家普桑和克劳德·洛兰,普桑的《植物王国》是他的一幅早期作品,受西西里贵族法布里齐奥·瓦尔瓜内拉委托而创作。

花舞女神弗洛拉在一道迷人的景色中心翩翩起舞,周围一些人或卧或站地围着她。这些人是希腊的英雄和半神,他们历经磨难即将死去,随后会变成花朵。自然之神的赫姆方碑前面站着希腊人埃杰克斯,他没有得到阿基利斯之甲,却被奥德修斯拿去了,于是他失望地跌倒在剑上。

在他鲜血流过的地上长出了风信子。他右边跪着那西塞斯,热烈而深情地沉思着,最后变成了水仙。他对面坐着迷人的厄科女神,近旁的那西塞斯轻蔑地看着她,而她则黯然神伤。她背后是阿波罗的情人辛西娅,她易妒忌,后来变成了向日葵。前方右侧,克罗科什和史密尔克斯相互倚靠着,他们是一对恋人,后来变成藏红花,那是一种缠绕型植物,与旋花植物相似。他们的身后是阿多尼斯,维纳斯的情人。他在一头野猪的袭击下死去,其流血的伤口长出了阿多尼斯玫瑰。在他左边,站着阿波罗的情人雅辛托斯,可惜被阿波罗失手用一块铁饼打死了;后来在他的血中长出了风信子。阿多尼斯和雅辛托斯俩都指着自己的伤口。在一个更高的国度里,太阳神阿波罗正驾着战车在天穹下奔跑。

活泼细腻的色彩和均匀的光线把整个画面融为一体,和谐的舞蹈恰似这些人物的动作;在节奏明快、重点突出的样式下,其组合之均衡、表面装饰之生动,这些都足以证明普桑的画属于古代经典。在人物的安排上,画家有意让他们出现在前面的一个狭窄区域,为的是看上去更自然,更好地表现每个人物。远处唯一的运动景象是由辛西娅的目光表现出来的——她看见阿波罗在苍穹下奔跑。

为了选择主题,普桑参考了奥维德的《变形记》(Metamorphoses)和詹巴蒂斯塔·马力诺的诗句。这幅画的主旨是:生命总地来说是永恒的,但其形式被卷入不断变化的过程中。

尼古拉斯·普桑
《暴风雨图及皮拉摩斯和提斯柏》，1651 年
布面油画，192.5 厘米 × 273.5 厘米，法兰克福施特德尔美术馆

皮拉摩斯和提斯柏的图画有着与众不同的含义，这幅画是普桑为他的朋友学者兼古董收藏家卡夏诺·波佐创作的。这幅画的创作正值画家最为青睐风景画的时期。这幅图是画家为数不多的大幅作品中的一幅。普桑把皮拉摩斯和提斯柏这两个人物故事放在一个比较宽广而风雨交加的丘陵画面上来表现，画面的背景延伸得很远，中间有一个湖，右边有一个小镇。

这两个不幸的巴比伦情人的故事源自奥维德的《变形记》。皮拉摩斯约定在一泉边与提斯柏相见，然后一起私奔，因为他们的父亲反对他们来往。皮拉摩斯约会时晚到了；而早已等在泉边的提斯柏从饥渴的狮口下逃走了。在逃离时她丢下了面纱，于是母狮撕扯着面纱，下巴上血淋淋的，因为它刚咬死了一头牛。皮拉摩斯到达现场，发现了狮子的足迹和撕破的面纱，以为他心爱的人已经死了，在内疚和绝望中他死在了自己的剑下。提斯柏发现她的情人死了，也自杀了。普桑通过这样的画面刻画出了两个情人极度绝望的心态：画面中的提斯柏双手疯狂地挥动着，在临死前扑向死去的皮拉摩斯。

在这个戏剧性的事件中，大自然也参与了进来：风暴肆虐、电闪雷鸣，左侧天空被闪电划出了一道狭长的光带。一个几乎是很偶然的事件，在大自然力量的映衬下，使得这个悲剧在画面中展现得一览无余。普桑承认，在这幅画中他主要关心的是暴风雨画面，怎样将其把握好是艺术描写中的一个首要问题，其次才是两个恋人的悲剧命运。这幅画的主旨是：人类在反复无常的命运之神面前是多么的无可奈何。

克劳德·洛兰
《海港与圣·厄休拉登船》，1642年
布面油画，113厘米×149厘米
伦敦国家美术馆

《海港与圣·厄休拉登船》是克劳德在罗马为红衣主教波利创作的。传说基督教中布列塔尼国王的女儿厄休拉，曾许诺嫁给英国国王的儿子雅瑟留斯，条件是他必须在三年内皈依基督教。在此期间，她带着数千圣女专程从英国赶到罗马，以便让她们在那儿受洗礼。在罗马，厄休拉得知她将作为殉教者去科隆。在受到罗马教皇西里亚库新的接待后，这位圣徒带着一万一千名圣女出发去了科隆，在那里她们受到了匈奴王的袭击，其中大多数人死于非命。作为唯一的幸存者，厄休拉不久在拒绝了匈奴王的要求之后终于也被一箭射死。

在这幅画中，克劳德把那位圣徒和她同伴们从罗马港出发时的情景描绘了出来。圣·厄休拉手里拿着一面旗帜，旗帜上画的红十字和红地上的箭，似乎暗示着她即将殉难。

克劳德·洛兰
《港口日出》，1674年
布面油画，72厘米×96厘米
慕尼黑国立巴伐利亚古典绘画收藏馆

克劳德描绘的以慕尼黑为背景的《港口日出》（*Harbor at Sunrise*）是他关于该主题的三幅画中的最后一幅。在港湾中古旧遗址映衬下，令人心醉的旭日开始上升，右边的门廊使人联想起罗马的提图斯拱门。前面，几个工人正把一包包货物从岸上搬运到一艘驳船上，还有一些工人在费力地搬着木板。岸边有一群人在观看着，另一群人则站在凯旋门内。这些现实生活中做着日常琐事的凡人尤如神话中的人物。然而，这繁忙的景象并未减少海港的静谧感。

我们看不出这情景发生在何时何地，但作品永恒的意境却悠然呈现在我们的面前。显然画家主要是想表达出一种自然现象——日出，其光芒正透过清晨海面上的薄雾，洒向港湾。

克劳德·洛兰
《复活节早晨》（*Easter Morning*），1681年
布面油画，84.5厘米×141厘米
法兰克福施特德尔美术馆

《复活节早晨》是克劳德的晚期作品之一。这幅画描写的是圣马利亚·玛德琳与基督的会面，这个会面出自《约翰福音》的记载。当马利亚来到基督墓要为他的遗体涂膏时，她发现坟墓是空的。她转过身，看见基督拿着一把铁锹。她还以为那是一位园丁，便问他是否把基督的遗体搬走了。于是基督对她作了自我介绍，并说："不要碰我。"

这个会面发生在一个宽阔的场景中，并展现出远处的背景。克劳德创作的这个场景中，基督站在园中，旁边跪着马利亚，她捧着一罐油膏。右边山上是一个圣地，克劳德用木桩篱笆将场景的其他部位隔离开。通过山上的三个十字架可辨认出这是基督受难的场所。基督身后早晨柔和的光线似乎在隐隐地暗示——耶稣复活了。远处的耶路撒冷城仍然笼罩在清晨的薄雾之中，后面不远处就是海岸线。

在这幅画中，克劳德把细微的色彩变化与华丽的大气效应相结合，使观察到的自然现象转换成了光和色的无价珍品——这说明其对大自然的研究是何等的深邃。

卡罗·马拉塔
《圣方济各·沙勿略之死》，1674—1678 年
布面油画，年代不详
罗马耶稣教堂，右侧耳堂的圣坛

 卡罗·马拉塔在耶稣教堂右侧耳堂的圣坛上绘制了《圣方济各·沙勿略之死》（*Death of St. Francis Xavier*）。圣方济各·沙勿略是耶稣会的主圣徒之一，早在 1533 年就加入了依纳爵·罗耀拉成立的团队，并在亚洲（特别是印度果阿、日本和中国）积极传教。1619 年，圣方济各·沙勿略被行宣福礼，并在 1662 年被封为圣徒。

 马拉塔的这幅绘画与高里为圣安德鲁教堂绘制的另外一幅作品都属于圣方济各·沙勿略最早的一批绘画肖像。马拉塔的作品体现的是圣方济各·沙勿略之死，据传圣方济各·沙勿略死于中国的上川岛。在这幅图中，他已被人完全抛弃，但得到了天使们的眷顾。

 这幅绘画作品分为两个部分。在下半部分中，马拉塔笔下的圣方济各·沙勿略已倒地而死，周围有几个人。在上半部分，一群天使出现在这位传教士死去的时候，可能正在期待他升天。图中出现了一名印度人以代表圣方济各·沙勿略大致的传教活动，具体说是在印度果阿的传教活动。这名印度人出现在画中用来代表圣方济各·沙勿略的一个信徒，他看到圣方济各·沙勿略死去，举起双手进行祈祷。

 马拉塔是萨奇的学生，他这幅作品的特点是经典的绘画结构，人物不多，手势令人印象深刻，其特别的价值在于图中人物身体的三维效果。

安德烈亚·波佐
《耶稣会传教活动的寓意》，1691—1694 年
罗马圣依纳爵教堂天顶湿壁画

安德烈亚·波佐被召唤到罗马，为圣依纳爵教堂创作天顶湿壁画。圣依纳爵教堂是继耶稣教堂之后罗马最大的耶稣修道院。在教堂的环形殿中有几幅湿壁画，在中殿上方的筒形穹窿中有一幅纪念湿壁画，有 17 米宽，36 米长。环形殿容纳了耶稣会士秩序创始人圣徒依纳爵生平的几幅绘画作品，天花板用于赞颂和神化依纳爵。

天顶湿壁画《耶稣会传教活动的寓意》的内容是关于救世主耶稣的一句讲话（路加福音 Luke 12 章，49 节）。这幅图的中心悬浮的是三位一体的圣父、圣子及圣灵，由此发出的一束光线照射到圣徒依纳爵，依纳爵由天使降生在云层上。光线分为四根光柱，落在当时已知的四个大洲上，这四个大洲在错视画建筑的最高处呈现。代表圣火由救世主耶稣传递到依纳爵手中，由依纳爵传播到全世界。耶稣的其他圣徒按照等级或近或远围绕在依纳爵的周围，众多在做祷告的信徒充斥整个天空。四大洲的化身经过美化变形之后，转向依纳爵，为了实现耶稣提倡教化异教徒的目标，将异教徒从异端邪说和偶像崇拜中解放出来。实际的建筑元素与绘画建筑相融合，而湿壁画将筒形穹顶天花板改造成为光线圆屋顶。

这幅画的作者安德烈亚·波佐模糊了教堂实际空间的界限，用非常独创巧妙的方法绘制天堂，因此现在基本不太可能看出波佐是如何达到这种效果的。如果人们希望站在"幻想式"绘画建筑的正中位置欣赏，波佐在教堂中殿中央采用的一块大理石板刚好就指明了这个位置。

那不勒斯

1516年到1700年，在哈布斯堡国王统治期间，那不勒斯和西西里岛王国是由总督进行治理的。在文艺复兴时期，那不勒斯虽然是艺术中心，却毫无作为，并没有产生达到欧洲绘画标准的作品。然而在17世纪发生转机——那不勒斯不仅成为欧洲几大文化和商业中心之一，还成为地中海主要港口。那不勒斯是17世纪初期除巴黎外欧洲最大的城市，人口达到45万，是罗马的3倍。总督以及众多的贵族和富裕商人过着奢侈的生活。宫廷修建了很多宫殿，街道和广场也随之拓宽。除了富足的生活外，那不勒斯同时还是一座活力四射的城镇。由于人口密集，出现了社会的不平等，同时那不勒斯的特点是人们对宗教普遍虔诚，这种现象一直持续到17世纪末，教堂数量达到500多座。那不勒斯被称为"paura e meraviglia"（即"恐惧和怀疑"）的迷人混合体。

17世纪那不勒斯的特点是灾难性事件频发。从1624年开始，那不勒斯受到饥荒的侵害，1631年又遭遇了维苏威火山喷发。几年之后，总督阿尔克斯公爵下令提高鱼产品税率和面包价格，由此爆发了鱼贩马赞尼洛领导的起义。最开始，起义并没有想要推翻西班牙统治者，但是在马赞尼洛被谋杀后，那不勒斯宣布其为独立的共和国家，但西班牙很快挫败了这次叛乱。1656年，又爆发了瘟疫，致使整个城市的人口减半。

除了教堂和宗教系统之外，画家最重要的客户还包括总督、宫廷的西班牙和当地贵族、商业贵族和大地主——例如科隆纳、马达罗尼。但是，尽管那不勒斯的财富和权力比较集中，像罗马教皇所创立的那种对艺术家的赞助风气却没有在那不勒斯真正形成。总督购买绘画作品不仅出于个人收藏爱好，而且还有西班牙国王要向他买画的需要，因此，总督为腓力四世购买了克劳德·洛兰、普桑、兰弗兰科和里贝拉等创作的众多绘画作品。蒙特瑞伯爵是1631年到1637年任职的总督，拥有大量的艺术收藏品。在返回西班牙时，他随程带回了40只船的绘画和古典雕刻作品。卡皮欧侯爵是1683年至1687年的总督，收藏了几千幅绘画作品。艺术作品的另外一个重要客户是佛兰德斯商人卡斯巴·鲁默，他拥有一家很出色的画廊，收藏了很多里贝拉的作品。然而，主要是教堂、修道院和会士是画家们最重要的收入来源。卡拉瓦乔最大的一笔交易是圣坛装饰画《七件善事》（*The Seven Works of Mercy*），其顾主慈善组织皮奥蒙特画廊是由贵族创立的旨在帮助贫困人群的机构。

教堂和修道院的装饰是画家们另外一个重要的收入渠道。雷尼和多梅尼基诺从罗马被召集到那不勒斯，在大教堂的礼拜堂天花板上绘画。1630年中叶，兰弗兰科也从罗马抵达那不勒斯，对圣马丁修道院的湿壁画进行装饰。那不勒斯当地的画家卢卡·焦尔达诺和安德烈亚·瓦卡罗共同合作对圣玛利亚德尔皮亚诺教堂进行装饰。

那不勒斯与其他欧洲国家以及亚洲国家之间的贸易联系说明那不勒斯对于各种艺术门类都具有特别的开放和包容的态度。几乎没有一名所谓的"那不勒斯派"的画家真正来自那不勒斯。那不勒斯对艺术家非常有吸引力。新艺术趋势例如"卡拉瓦乔式"迅速兴起，各个领域艺术均得到发展。一些画家由于在教皇大主教教区未能达成其成功的目标或者对交易合同条件不满转而来到那不勒斯。但是同时，那不勒斯的画家却到罗马、佛罗伦萨甚至西班牙工作。有些画家尽管只是那不勒斯的匆匆过客，但却留下了巨大的影响。

例如，卡拉瓦乔（1573—1610年）由于杀人罪受到通缉而从罗马逃亡，1607年居住在那不勒斯，在此期间西班牙总督贝内文托公爵成为他的追捧者。后来他在马耳他待过几个月的时间，然后又回到那不勒斯，居住了一年多，直到1610年去世。虽然卡拉瓦乔居住的时间很短，但是他对那不勒斯的艺术形势产生了巨大的影响。这里是"卡拉瓦乔学派"的起源地。阿尔特米西亚·简蒂莱斯基（1597—1651年）来自罗马，并师从于她的父亲奥拉其奥·简蒂莱斯基，1630年从佛罗伦萨来到那不勒斯后一直住到1637年，后在英格兰居住了一段时间，在1640年左右返回那不勒斯，在那里她为教堂创作了一些圣坛装饰画，还为西班牙宫廷和艺术收藏家创造了很多绘画作品。胡塞佩·里贝拉（1591—1652年）在巴伦西亚师从弗朗西斯科·里瓦尔塔，之后离开了自己的祖国，1609年先到帕尔马，后辗转到了罗马。然而，胡塞佩·里贝拉在帕尔马和罗马的事业并不顺利，因此他最终于1616年定居那不勒斯。他有一个绰号"Lo Spagnoletto"（即"小个子西班牙人"），并开设了一家很大的工作室，他培养的不少学生逐渐成为主导市场的艺术家。里贝拉最初较多地采用卡拉瓦乔的风格，但是之后他就脱离了这种"tenebroso"（即"阴沉"）的风格，并迅速以其明亮的颜色风格而闻名遐迩。萨尔瓦托·罗萨（1615—1673年）出生并在起初活跃于那不勒斯，之后前往罗马并最终到达佛罗伦萨。罗萨不仅是有名的画家，同时还是著名的诗人和音乐家。他成名于战争场景、风景画以及虚无派绘画作品。罗萨的作品带有诗情画意和惆怅，因此他的浪漫主义色彩的风景画得到很高的赞誉。

卡拉瓦乔
《玫瑰经圣母》，1607年
布面油画，364厘米×249厘米
维也纳艺术史博物馆

对于很多大画家来说，那不勒斯是他们事业的重要转折点，但是仅仅只有很少一部分画家毕生生活在这座城市中。

要说对艺术生命产生最持久影响力的画家，卡拉瓦乔就是其中的一位。他的《玫瑰经圣母》（Madonna of the Rosary）在1607年首次公开出售。该作品当时可能是为多米尼加教堂所创作。据传说圣母玛利亚出现在圣多明我面前，赐予他《玫瑰经》。圣母玛利亚教授圣多明我如何使用《玫瑰经》做祷告，并告诫他要在人群当中广泛传播使用《玫瑰经》。在1571年勒班陀反宗教改革中，使用《玫瑰经》就开始风靡起来，在《玫瑰经》祈祷的影响下，基督教会西区推迟了对土耳其的战略推进。总之，《玫瑰经》是多米尼加教堂传教的新形式之一，要求自律和个人主动性，另一方面，又在日常生活中贯穿推行宗教仪式，使信徒与教堂的关系更加紧密。

在油画的中心，纵轴稍微偏左，圣母玛利亚完全面对着观众，怀抱着婴儿期的耶稣，受到众人的膜拜。圣多明我站在圣母玛利亚的右侧，露出欣喜的神情，在其他修道士辅助下，向众人传播《玫瑰经》。在画图的左侧边缘，将目光转而盯向观众的那个人可能是施主。

另外一个望向画外的人物是圣多明我的同僚殉教士圣彼得。衣着破旧的人群均用夸张的姿势朝向圣多明我。

卡拉瓦乔很严格地将画面分为天堂和人间区域，这是他描绘类似场景所常用的手法——事情发生在室内，人物都是紧凑组合，但是卡拉瓦乔还是很注意保留了严格的等级划分。卡拉瓦乔不仅将圣母玛利亚安排在较高的位置，同时还是画中唯一一个全身可见的人物。通过明暗配合法，采用强大的光线运用和人物造型，在人物突出弧线的某些部位采用强光。卡拉瓦乔采用典型的巴洛克早期色彩合成，利用鲜艳的颜料，每种颜色只出现一次，并将整个画面分为三个部分：上、下部分为严格封闭的色彩区，而中间部分以黑色和白色为主导颜色。

《玫瑰经圣母》是卡拉瓦乔经典的代表作之一，并产生了重大的影响，因为在这幅作品中，画家卡拉瓦乔开创了巴洛克时期圣坛镶板的建筑样例。该绘画作品隐喻了大教堂在反宗教改革中所推广的严格的等级制度，在这种制度下，人们无权直接接近圣母玛利亚，而必须通过圣徒的传达。

1620年至1630年间，那不勒斯产生了第一批静物画。画家朱塞佩·雷科（1634—1695年）、乔瓦尼·巴蒂斯塔·罗波洛和保罗·波尔波拉都是因创作花卉、水果、鱼和厨房场景的大型静物画而闻名。在17世纪的后50年，里贝拉的学生卢卡·焦尔达诺（1632—1705年）成为最成功的画家之一。他一生创造了至少5000幅绘画作品，并因这种超乎常人的创造力而赢得"Luca fa presto"（即"多产卢卡"）的美誉。卢卡的风格多样，又因可以模仿多位大师的绘画风格而被称为"proteo della pittura"，即"百变海神"，这原本是希腊海神普罗透斯的美称。

像意大利很多其他艺术中心（例如威尼斯、热那亚、博洛尼亚——但罗马和佛罗伦萨除外）一样，那不勒斯的艺术生活与中世纪的传统密切地联系在一起。1665年，画家行会在耶稣会会士（如圣徒安娜·伊丽莎白·卢策会士）的赞助下进行了重组。除了教授绘画之外，行会的主要任务是扶持困苦画家，以及对耶稣教堂小教堂进行保养。直到1755年才成立了佛罗伦萨美术学院。画家之间重大绘画项目的竞争非常激烈。德·多米尼奇是那不勒斯艺术家名录的编纂人，他透露，当罗马的知名画家雷尼、多梅尼基诺和兰弗兰科被召集到那不勒斯装饰教堂的圣真纳罗礼拜堂时，曾遭遇到里贝拉、科伦齐奥和卡拉乔洛的强烈阻挠。

17世纪的那不勒斯有很多艺术人物，不能简单地全部归为"那不勒斯派"。这一时期那不勒斯的绘画特点是卡拉瓦乔画派的追随者普遍开始采用自然主义的风格，相反，卡拉奇画派代表的古典主义较晚之后才逐渐盛行。与卡拉奇或雷尼画派的平衡法相比，卡拉瓦乔或里贝拉画派反映的普通人的现实主义以及趋于阴郁的戏剧效果更适合于那不勒斯的宗教情况以及强烈的社会差异。

阿尔特米西亚·简蒂莱斯基
《朱迪思和霍洛芬斯》，约 1630 年
布面油画，168 厘米 ×128 厘米
那不勒斯卡波迪蒙特国家美术馆

阿尔特米西亚·简蒂莱斯基以圣经和历史为主题，创作出了全系列的大幅绘画作品，其中都是以妇女为中心人物。在她的众多作品如《苏珊娜和老人》（Susanna and the Elders）和《朱迪思和霍洛芬斯》（Judith and Holofernes）中，反映的都是男人对女人施加的性威胁。阿尔特米西亚·简蒂莱斯基有几幅作品题材选取的是朱迪思的传说故事，加入霍洛芬斯这个人物。这幅作品创作于 1630 年，有可能是她定居那不勒斯之后，也有可能是她到那不勒斯前不久。

朱迪思是一位美丽动人的寡妇，居住在以色列小镇伯图里亚。亚述国王霍洛芬斯下令围攻伯图里亚。在经历了几天断水之后，长老会同意全城向敌军投降。朱迪思是非常虔诚的教徒，制定了一个拯救全城的计划。她来到国王霍洛芬斯的面前，假意助他一臂之力。

朱迪思与霍洛芬斯单独在帐篷中，霍洛芬斯被朱迪思的美貌所吸引，贪婪地想要占有她。朱迪思在国王酒醉之后趁机砍下他的头颅并带回城去，把他的头颅挂到城墙的城垛上，由此帮助以色列人击败了亚述人，亚述人落荒而逃。

简蒂莱斯基在她的作品里面体现的是故事的高潮部分：朱迪思正在砍下国王的头颅。她年轻的侍女正在帮助她死死地按住国王，而国王也在拼命挣扎。霍洛芬斯的五官扭曲，充满了恐惧。朱迪思和她侍女的面部表情则不然——与简蒂莱斯基的其他同类主题的作品一样，朱迪思和她的侍女露出骄傲或胜利的表情，同时又表现出在执行任务中的坚定而紧张的神色。画面中心突出的是霍洛芬斯的头和两位妇女压制国王的有力双手，某些提示表明还发生了一场激烈的搏斗。在画像中，简蒂莱斯基将绘画重点限制于一些关键点上，即割下国王的头颅，并以剪影的形式来反映这一事件，所以画中没有一个人全身完全画出来，简蒂莱斯基甚至把周围环境的刻画也免除了。

简蒂莱斯基很明确地表示她使用的强烈的明暗对比都是受到卡拉瓦乔的影响，她还采用了鲜艳的色系以及侧重中心内容构成的轮廓元素。主要采用基色：黑色的背景与朱迪思蓝衣、侍女红衣的发光色调和溅在白床单上的鲜血形成强烈对比。通过直接的光线将霍洛芬斯身体上半部分、女人们的双手以及朱迪思的头部表现出来，由此加深了这一血腥场面的戏剧效果。

虽然很多画家都创作过霍洛芬斯被杀害的场景，但是简蒂莱斯基却以不同的味道诠释了这个故事。她笔下的朱迪思并不是危险挑衅、深不可测的女性符号，因此也没有将被斩首的霍洛芬斯塑造成为女性割礼狂躁症的受害人。阿尔特米西亚·简蒂莱斯基作品的主题就是要削弱男性的权力、惩戒男性，但是实际上更多的是强调在女性团结协作之后的强大。

胡塞佩·里贝拉
《妇女的战争》，1636年
布面油画，235厘米×212厘米
马德里普拉多

胡塞佩·里贝拉的《妇女的战争》（Battle of the Women）的主题也是妇女和权力。该绘画原先是腓力四世的收藏作品；早在1666年，该作品就一直收藏在马德里阿尔卡萨宫。图中展示的是两名妇女在竞技场内斗剑。里贝拉选择的是最富戏剧性的场景：一个女人已经倒在地上，另一个女人正用剑刺向她。背景是一群观众，饶有兴趣地在观看。人们推测里贝拉记录的是1552年那不勒斯发生的事件。当时，总督瓦斯托侯爵在场的情况下，两名那不勒斯贵族妇女伊莎贝拉·德卡拉齐和迪安布拉·德佩蒂尼尔法为了争夺一位名为法维奥·德泽雷索拉的年轻人而进行决斗。

人物的表现方式与罗马后期的亚马逊以女战士为主题的浮雕类似：在雕塑的中心是两位真人大小用三维手法表现的妇女，激烈争夺的目击者同样放在背景中，作为次要人物，只是简单地勾勒而已。

里贝拉的渐变组合、色彩的组合，以及最重要的是主导的金色色调表明里贝拉是在威尼斯巨匠提香和韦罗内塞的传统画派中一位非常善于运用色彩的画家。

这幅画除了对那不勒斯社会传说历史事件的描绘外，这两个女人之间的争斗也被解释为美德与邪恶之间的较量。

胡塞佩·里贝拉
《阿波罗剥皮玛息阿》，1637年
布面油画，182厘米×232厘米
那不勒斯圣马丁诺国立博物馆

在今天为人所知的胡塞佩·里贝拉最主要的绘画作品中，他用残酷和野蛮的手法描绘了圣徒和神话人物们殉难的情景。关于"阿波罗剥皮玛息阿"这个主题，胡塞佩·里贝拉创作了多个版本供私人收藏。

佛里吉亚的山林之神玛息阿精通吹笛子，他向阿波罗挑战吹奏乐器，并规定胜者可以用任何方式惩罚输者。两人开始难分胜负，然而后来演奏里拉琴的阿波罗，竟然为难玛息阿，让他将笛子倒过来吹。要知道笛子是不可能倒着吹出声音来的，因此，阿波罗就成为胜者，他将玛息阿吊在松树上并剥光他的皮作为惩罚。在基督教的世界中，这一神话与圣徒巴塞洛缪的殉难相对应。里贝拉的绘画选择的是惩罚这一场景：玛息阿浑身赤裸，戴着镣铐躺在地上，正在受到阿波罗的摧残。仅在画图的左下角有一把里拉琴暗示着这里刚刚结束了一场比赛。背景是惊恐不已的人，见证着这一残暴的场景。

利用有效的对角线构图方法，里贝拉成功地烘托出了这种戏剧性的瞬间：他将玛息阿的身体进行伸展突出处理，感觉像是要伸出画图之外一样。

另外，生动地刻画这一场景的另外一种方法是加强了玛息阿因痛苦而扭曲的面部、泛红色的衣服、暗流涌动的天空与阿波罗平静的神色，有些拘谨地实施残暴行为之间的对比。

萨尔瓦托·罗萨
《阿波罗和库迈女先知》，约1661年
布面油画，171厘米×258厘米
伦敦华莱士收藏馆

萨尔瓦托·罗萨的后期作品包括神话人物组成的大气风景画，例如《阿波罗和库迈女先知》（River Landscape with Apollo and the Cumean Sibyl）。正如奥维德在《变形记》（Metamorphoses）中提到的，阿波罗答应实现库迈女先知许下的每一个愿望。库迈女先知拾起一把尘土，希望只要尘土存在多久她就能活多久。

阿波罗实现了她的愿望，但由于库迈女先知拒绝了阿波罗的求爱，于是阿波罗开始报复。因为库迈女先知忘记了请求永远年轻，于是从许愿开始起，库迈女先知就开始苍老。她在痛苦中存活了700多年，唯一的心愿就是死。

罗萨表现的是库迈女先知和她的两位同伴与阿波罗见面的场景，阿波罗坐在树桩上，带着他金色的里拉琴。油面的中央是野外陡峭的岩石景观，右侧是库迈女先知居住的山洞。背景中的山顶是库迈女先知的卫城，这里曾经是阿波罗神殿所在的地方。罗萨用事实证明他是光线运用的大家。右侧的山坡隐藏在阴影中，左侧的山坡迎着金褐色的晚霞而被照亮。由于采用了强烈的色彩，因此人物场景在暗沉的背景下显得尤为突出：阿波罗的衣服是橙红或粉红色的，而库迈女先知则穿着柠檬黄和品蓝色的衣服。

很明显，罗萨在题材选择上受到克劳德的影响，但是在他的作品中却反映了不同性质的观点。与法国画家的绘画作品不同的是，他的风景画的特点不是冷静、透明和显而易见的和谐，而是激昂的律动和扰动的光线，因此他的作品呈现出阴险、阴郁和孤独的韵味。

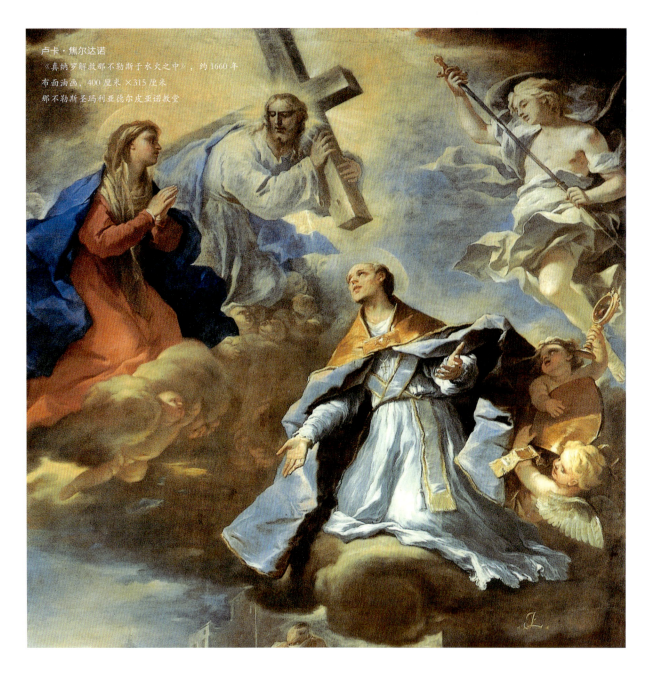

卢卡·焦尔达诺
《真纳罗解救那不勒斯于水火之中》，约1660年
布面油画，400厘米×315厘米
那不勒斯圣玛利亚德尔皮亚诺教堂

焦尔达诺将他的绘画作品设计为两个部分，这幅画是用来装点高处的圣坛的。在表现天堂的这一部分中，圣徒真纳罗跪在云彩上，周围被天使所环绕，天使聚精会神地仰望着基督耶稣和圣母玛利亚。真纳罗正在祈求拯救这个受灾的城市，他的右手指着地上因瘟疫而死的具具尸体。焦尔达诺用非常敏锐的手法成功地表达出了瘟疫的严峻性：在画图的左侧，一个哭泣的小孩想要唤醒他已经死去的母亲。

在卢卡·焦尔达诺创作的这幅画中，那不勒斯的圣徒真纳罗位于中心位置。这幅画是1660年为圣玛利亚德尔皮亚诺教堂而创作的。《真纳罗解救那不勒斯于水火之中》(St. Gennaro Liberating Naples from the Plague) 是总督佩尼亚兰达伯爵委托创造的，同时为教堂创作的还有吊顶绘画作品《那不勒斯圣徒拜十字架》(The Patron Saints of Naples Worshiping the Cross)。圣玛利亚德尔皮亚诺教堂是1656年波吉波利尼发生严重的瘟疫病情之后在巴茨洞 (grotte degli sportiglioni) 上方修建的。在这场疫情中，很多人丧生。同时，在焦尔达诺的委托下，安德烈亚·瓦卡罗创作了《圣母玛利亚为炼狱中的灵魂祈祷》(Virgin Mary Praying for the Souls in Purgatory)。德·多米尼奇透露，起初为了高圣坛究竟采用谁的作品，焦尔达诺和瓦卡罗之间还发生了激烈的竞争。

公元305年，贝内文托的圣徒真纳罗（贾纽埃里厄斯，Januarius）由于拒绝向神像献供而成为遭斩首的殉教士。真纳罗是那不勒斯的守护神，他保护着全城不受地震的破坏。至今他的鲜血依然保存在圣真纳罗教堂的两只玻璃瓶中。据传，每年真纳罗的命名日9月19日，他的鲜血都要溶解，代表着他依旧关心着那不勒斯的人民。

朱塞佩·雷科
《水果和花卉静物画》，约1670年
布面油画，255厘米×301厘米
那不勒斯卡波迪蒙特国家美术馆

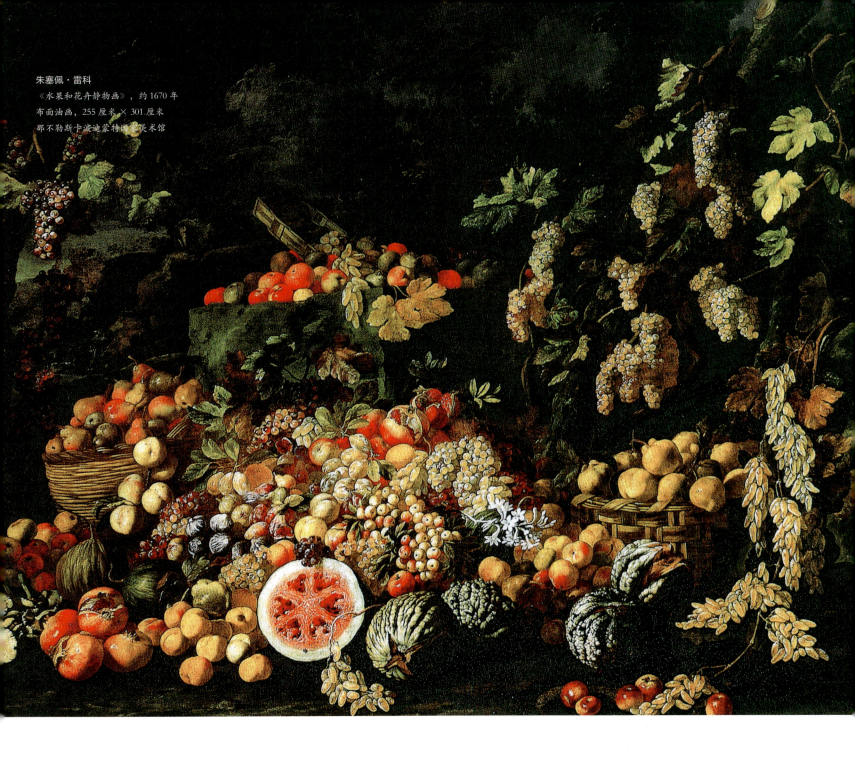

 朱塞佩·雷科的巨作《水果和花卉静物画》（*Still Life with Fruit and Flowers*）是他晚期的几幅作品之一。这幅画作展现的是各种水果和花卉的华丽布局，有些水果和花卉摊在地上，有些放在篮子里。整个画面由盛开的鲜花和树丛组成，自然场景单一的深色与水果和花卉的艳丽色彩形成了鲜明的对比，看起来水果和花卉都在闪光。

 初看起来雷科的作品与荷兰花卉静物画相似，但是近看会发现很多不同点。

 色彩的运用是受到卡拉乔的启发。该作品中的结构是不对称的，花卉和水果的放置都没有过多的装饰。这位那不勒斯画家由于善于采用巨幅尺寸，其绘画风格与荷兰绘画作品相比独树一帜。

 朱塞佩·雷科将水果和花卉设置在风景画中，把两者特征置于同等重要的位置。这一时期很多的水果静态画会折射出物品逐渐富足的景象。同时，这些画还代表了人们对自然的科学观产生越来越浓厚的兴趣，由此开启了人们研究探索的航程。

 另外，植物、蔬菜和水果的药用价值也在不断地探索中。因此，每天的科学发现和精神同化可以视为是这些静态画的主要推动力，而非高度的象征意义。这种特定的艺术流派在那不勒斯这座具有富饶地中海植被的商业城里尤为盛行。

马德里

17世纪，马德里是当时最年轻的欧洲文化中心。1561年，腓力二世（1556—1598年）才将马德里指定为国家的首都。腓力二世之所以选择马德里，正是看中了它在国家中的优势地位以及宜人的气候。宫廷入住之后，马德里逐渐丧失了它的政治地位，但在经济和文化交流方面却占据着重要的地位。在腓力二世统治下，马德里成为一座著名的皇家所在地：摩尔城堡得以扩建，新建了众多教堂，街道和广场拓宽了，首都周边地区新建了很多避暑宫殿，如田园之家公园、阿兰胡埃斯、埃尔帕多皇宫以及埃斯科里亚尔皇宫。拿装饰埃斯科里亚尔皇宫来说，国王召集了很多意大利的画家，其中包括费代里科·祖卡里、巴托洛梅·卡杜丘和帕特里西奥·卡热，有些画家自此再也没有回国。阿隆索·桑切斯、科埃略、胡安·潘托哈·德拉克鲁斯以及安东尼斯·莫尔都是从荷兰移民的著名的肖像画家。

在腓力三世（1598—1621年）执政期间，马德里的地位有所下降，因为腓力三世在其宠臣莱尔马伯爵的纵容下迁都到巴利亚多利德，由于受到贵族的强烈抗议，五年之后才又把首都改回马德里。尽管如此，在17世纪，马德里既不是工业中心，又不是商业中心。阿方索·努涅斯·德卡斯特罗在1658年所作赞美诗中的一句话"Sólo Madrid es carte"（即"首都非马德里莫属"），被套用篡改为"Madrid es sólo corte"，意即马德里除了供宫廷使用外一无是处，准确地概括了当时的现状。后来由于采取了城镇规划例如扩建马德里马约尔广场（Plaza Mayor）等措施，马德里才比较受人关注。据历史记载，腓力三世是一位"rey piadoso"（意即"虔诚的国王"），但却不是一位出色的艺术保护神或者收藏家。

只有在腓力四世（1621—1665年）统治期间才实施了几项比较重大的艺术项目，包括布恩·丽池宫的装饰以及阿尔卡萨城堡大厅的重建和重新装饰——如明镜厅、黄金交谊厅和奥查巴多厅。在17世纪30年代，狩猎行宫帕拉达由鲁本斯及其工作室员工一起创作神话绘画进行重新装饰，并由委拉斯开兹创作身着狩猎装的皇家成员的肖像画进行装饰。在最后一名哈布斯堡皇室查理二世（1665—1700年）统治期间，主要的艺术项目包括埃斯科里亚尔皇宫楼梯的绘画、莱蒂罗公园大宅和马德里多个教堂的装饰，例如阿托恰圣母大教堂以及圣安东尼奥教堂都用巨大的湿壁画重新装饰。

马德里画家最重要的主顾是皇宫和教堂，因为在西班牙，自信的资产阶级都不喜欢艺术。国王被视为主要的保护圣徒和鉴赏家。1700年，皇家收藏的绘画就有5,500多幅，其中超过一半都是腓力四世购买的。

在贵族阶级中也有很多收藏家：莱加内斯侯爵拥有超过1,100幅收藏作品，卡皮欧侯爵拥有3,000多幅收藏作品。这些收藏品反映了一个相似点：意大利画家中，威尼斯画家是马德里收藏家的绝对挚爱，原因在于他们更喜欢威尼斯画家对色彩的处理。因此，提香、丁托列托和韦罗内塞创作的很多作品用来装饰皇家阿尔卡萨宫、埃尔帕多皇宫和布恩·丽池宫的墙壁。比较类似的是，还收藏了很多早期的佛兰德斯大师的作品，例如杨·范艾克、罗希尔·范德魏登和希罗尼慕斯·博施。在当代的画家中，在罗马的法国籍画家普桑和克洛德·洛兰、佛兰德斯画家鲁本斯以及居住在那不勒斯的西班牙画家胡塞佩·里贝拉都具有非常高的知名度。外籍画家（例如意大利和荷兰籍画家）创作的绘画作品占据收藏作品的大部分，因为收藏家对本地画家的作品兴趣不大。对于西班牙画家的轻视，我们可以从画家兼作家胡塞佩·马丁内斯了解到，据说这就是里贝拉留在那不勒斯的原因——里贝拉说：虽然胡塞佩·马丁内斯的作品在西班牙家喻户晓，而且如果他回到西班牙之后，他可能在第一年将会非常受欢迎，但他会很快就被人遗忘。他说西班牙是外来人的慈母，却是国民的继母。

在17世纪之交，一些装修过埃斯科里亚尔的画家的继承人被腓力二世从意大利召回国内，他们由此在建筑界确定了某种重要地位，值得一提的是几个腓力四世的皇家画家，他们很大程度上仍然受到意大利手法主义风格画家的影响，例如佛罗伦萨的巴托洛梅的兄弟文森特·卡杜卓（1576—1638年）、阿雷佐的帕特里西奥的儿子欧亨尼奥·卡热（1574—1634年）以及安吉洛·纳迪（1584—1665年）。佛兰德斯静态画家胡安·范·德·阿曼辛伊·莱昂（1596—1631年）以及意大利后裔胡安·巴蒂斯塔·迈诺（1581—1649年）以及腓力四世的绘画大师也受到推崇。

很多来自塞维利亚的画家到马德里之后都在宫廷中赢得了较高的声誉，其中迭戈·委拉斯开兹（1599—1660年）在腓力四世的宫廷肖像画家罗德里戈德·比利安德朗多去世之后，取代了他的位置。贝拉斯克斯的早期艺术生涯仍旧很大程度上受到卡拉瓦乔的影响。在马德里，贝拉斯克斯一方面接触到了皇家收藏中提香创作的众多作品，在他见到里贝拉的作品之后，又受到了他的启发，并在1628—1629年

文森特·卡杜卓
《自画像》，约 1633 年
布面油画，101 厘米 × 86 厘米
苏格兰格拉斯哥的波勒克之屋
斯特林·马克斯韦尔收藏

画家和雕塑家的肖像画在意大利和荷兰非常常见，而在西班牙鲜见。在西班牙，由于画家社会地位很低，他们不能成为绘画的主题。1633 年文森特·卡杜卓的自画像是这一流派的成功代表。这位画家兼艺术历史学家创作了一张自己坐在桌旁的肖像画，微微转向右侧，将他的目光集中在观众身上。画中的文森特·卡杜卓穿着一件宫廷服装，手握一支笔，面前摆放着绘画作品的笔记，表现自己是《对话》（Diálogos）的作者。同时，划线板和丁字尺的特征表明该画家还是一位科学家。另一方面，画架、铅笔、调色板和画笔又表明他是一名画家。很明显，卡杜卓将重点放在将自己塑造成为 "pictor doctus"（即博学）画家。1633 年，马德里画家与宫廷税务部门之间的税务纠纷最终解决之后，卡杜卓创作了这幅肖像画，最终在 8 年之后，画家们终于争取到了自己的权益。

天顶湿壁画而赢得赞誉。

除了宗教绘画之外，肖像画和静态画是最受追捧的作品。然而，神话主题的绘画作品被视为是有伤风化的，出于对宗教法庭的敬畏，这样的绘画是不该购买的，因为教堂方面根本不信任这些绘画作品：牧师认为这些作品是表现裸体艺术的借口。在西班牙，画家一般不会固定绘画某一主题，他们都活跃在各个流派；而在荷兰，这种情况则比较普遍。然而，除了委拉斯开兹外，多数的画家都成功地在某个特定流派建立了较高的声誉。例如，安东尼奥·佩雷达创作了许多虚无派主题的杰出绘画作品，但是在历史主题的绘画结构方面，他也表现出了较高的天分。

除个别的情况外，这些画家的教育水平都不是很高，有些甚至还是文盲，据说安东尼奥·佩雷达就是其中一位。我们可以从一些画家的财产清单上了解到他们有多少本书、有哪些书。画家兼艺术历史学家文森特·卡杜卓拥有 306 本书，委拉斯开兹仅有 156 本。大多数画家的生活都非常贫困。他们为了生计把圣徒绘画作品放到市场上出售，以获取每天的粮食。然而，一些画家是非常活跃的艺术品商人，并拥有自己的商店。一些画家收入的主要部分是多彩雕塑的绘画作品，在当时占据教堂装饰的主导地位。宫廷画家如委拉斯开兹，具有固定的收入，还由于承担各种官方职位和特殊的委托项目挣得很多额外收入，当然他们的生活水平也较高。委拉斯开兹雇佣了一名仆人，拥有丝绸衣物和马车，过上了贵族般的生活。然而，无论是成功的委拉斯开兹还是牟利罗都未能给他们的后人留下财富，二人去世时都债台高筑。

间第二次留在了马德里。弗朗西斯科·苏巴朗（1598—1664 年）主要活跃在塞维利亚，在 17 世纪 30 年代承接了许多宫廷的项目。阿隆索·卡诺（1601—1667 年）来自格拉纳达并定居塞维利亚，不仅学习绘画，而且还学习了雕刻家和建筑师的课程。他达到马德里之后，同时为宫廷和教堂工作。虽然他是个很有天分的雕刻家，但是他的画家和临时建筑设计师的身份似乎更让他有市场需求。安东尼奥·佩雷达（1611—1678 年）尤其是成功的 "虚无" 风格作品的画家。

查理二世的统治期间，一些本地大师例如来自塞维利亚的小弗朗西斯科·埃雷拉（1627—1685 年）、何塞·安托利内斯（1635—1675 年）、弗朗西斯科·里兹（1614—1685 年）、克劳迪奥·科埃略（1642—1693 年）、胡安·卡雷诺·德米兰达（1614—1685 年），不仅由于他们的绘画作品取得了较高的声誉，同时还因为他们创作出了众多的

胡安·范·德·阿曼辛伊·莱昂
《糖果、花瓶、钟和狗之静物画》（*Still Life with Sweets, Vase of Flowers, Clock, and Dog*），1625—1630 年
布面油画，228 厘米×95 厘米
马德里普拉多博物馆

胡安·范·德·阿曼辛伊·莱昂
《糖果、花瓶和小狗之静物画》（*Still Life with Sweets, Vase of Flowers, and Puppy*），1625—1630 年
布面油画，228 厘米×85 厘米
马德里普拉多博物馆（相邻绘画作品之垂饰）

在为数不多的西班牙非宗教题材画作中，肖像和静物为主题的绘画作品占据了一席之地。几位静物画家曾在宫廷内进行过创造。迄今为止，仍有多幅作品在当代皇家收藏名录中被提及。

胡安·范·德·阿曼辛伊·莱昂（1596—1631 年）是当时马德里重要的静物画家之一，其父母是佛兰德斯人，在马德里定居。他是洛佩·德·维加知识分子圈层中的成员。在他的绘画作品中，以其活跃时期的宫廷日常生活为场景，对其中的静物进行描绘：上等的宫廷糕点、精美绝伦的餐具、威尼斯产玻璃器皿、镀金的高脚酒杯、银器皿，还有来自中国的陶瓷，所有的一切都显得格外精致。

这两幅纵向作品的创作时间大概在 1625 年，摆放在马德里阿尔卡拉大道索罗尔伯爵琼·德·克罗伊廷臣房间门侧。由于延续了实际地板的风格花纹，根据设计，这两幅作品的错视功能得以发挥。伯爵死后，这两幅作品被皇家收藏，作为装饰悬挂在菲利普四世用餐的房间。

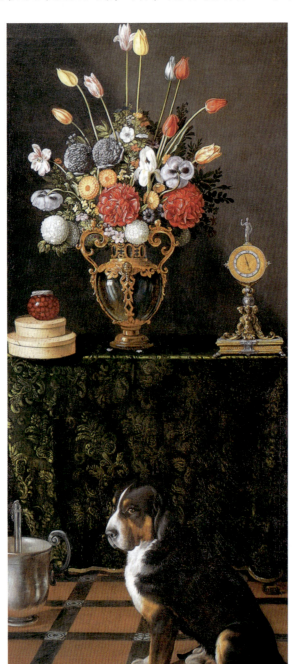

402

迭戈·委拉斯开兹
《酒神巴克斯》（*Triumph of Bacchus*），1629 年
布面油画，165 厘米×227 厘米
马德里普拉多博物馆

根据先前的讲述，神化虚幻题材的绘画作品在西班牙的接受度甚低。委拉斯开兹被任命为菲利普四世的皇家御用肖像画师后，他创作了多幅皇室成员肖像作品和神化虚幻场景的作品。

在暂住于罗马（1629—1631 年）前不久，委拉斯开兹创作了《酒神巴克斯》。这幅作品是为皇室收藏创作的，被安置在国王的夏日寝宫内。在本幅作品的自然景色中，可以看到八位正在喝酒的农民坐在巴克斯的周围，他正在为一位同伴戴花环。委拉斯开兹笔下的巴克斯是基于卡拉瓦乔对相同形象的描绘，但在他的作品中不难发现其在处理人物身体上的不确定性：譬如，人物手指未定性且颜色苍白。这也是他在意大利停留期间（1629—1631 年）唯一需要解决的技术问题。

显而易见，委拉斯开兹绘画作品是以 16 世纪的佛兰德风格为基础的。根据本幅作品上的题词，画面中的农民祈求巴克斯帮助他们忘掉烦恼。酒神答应了他们的要求，允许凡人感受他的欢愉和乐趣，忘掉人世间的疾苦。随着时间的推移，这幅作品有了更新的诠释，被指影射菲利普四世王朝：就像巴克斯用酒消除人类的忧虑，国王也应该减少臣民们的痛苦。

403

丽池宫殿国王厅的重建
乔纳森·布朗
(Jonathan Brown),
委拉斯开兹
《画家和廷臣》
(Painter and Courtier)
纽黑文／伦敦，1986年

　　如果将埃斯科里亚尔建筑群视作菲利普二世当政期的主要工程，那么我们可以将丽池宫殿中的建筑和装饰比作菲利普四世当政期最伟大的艺术使命之一。位于马德里南部的该建筑，建于1632年至1634年，最初由菲利普四世的心腹和第一大臣奥利瓦雷斯伯爵提出。作为艺术作品的收藏之所，丽池宫殿成为皇室成员的娱乐场所。此宫殿因为其花园和剧院而闻名于世。作为展现国王厅传统优点的典范，国王厅的装饰在1633年至1635年完成。

　　复杂的肖像画法是为了突出对西班牙哈布斯堡皇室的赞颂。在屋顶处装饰了花式图案和其他怪异图案的壁画，而在窗户之间的穹隅处则蕴藏了真正的意图：法国君主制度下的24个王国。在厅堂的矮墙上悬挂了五幅由委拉斯开兹和其助手所绘的皇室骑手的肖像，包括最近的皇家前辈，以及当政的皇室，菲利普三世和玛格丽特皇后，以及他们的后代，巴尔塔萨·卡洛斯王子。

　　大厅落地窗之间的长墙上展示了十二幅具有纪念意义的战事场景画作，表达了对西班牙军队取得多处战场胜利的庆祝之意。这些作品旨在赞颂菲利普四世的军事功勋，同时，也证明了在国王和奥利瓦雷斯伯爵倡导的扩张政策下不可避免的结果，即连续作战造成的高成本。在这样的情况下，对战事场景的绘画任务就委托给了宫廷中最重要的画师们，包括迭戈·委拉斯开兹、文森特·卡杜卓、菲利克斯·卡斯特洛、弗朗西斯科·苏巴朗、欧亨尼奥·卡热和胡塞佩·莱昂纳多。大多数画作都沿袭着一贯的平庸风格，即画面前方描绘自信的胜利者，背景则为战事场景。委拉斯开兹和迈诺则选择着重描绘战争的残忍性，在他们的作品中很难听到战事双方交锋的厮杀声。

迭戈·委拉斯开兹
《布列达的投降》(Las Lanzas), 1635 年
布面油画, 307 厘米 × 370 厘米, 马德里
普拉多博物馆

国王厅最著名的油画作品就是委拉斯开兹的《布列达的投降》（Las Lanzas）。本幅作品再现了西班牙军队俘获布列达之后，荷兰指挥官胡斯廷·欧福·纳绍将城门钥匙交给西班牙将军安布罗焦·斯皮诺拉的场景。整幅作品笼罩在一种宁静的氛围中，也充分表现了胜利者对敌人的尊重。委拉斯开兹将此场景通过类似会议的形式进行表达，胜利的一方以近乎友好的姿态接近敌军的指挥官。在宽宏大量行为举止的背后，他将胜利归结于运气，只是此时此刻站在他这边。我们没有看到谦虚的失败者，也没有看到趾高气昂的胜利者，而只是看到了对双方指挥官来说都很公平的一次会谈而已。

然而，双方的不同之处在本幅作品中还是被巧妙地体现出来：胜利方笔直的长矛表明其有条不紊，给本幅作品增添了西班牙色彩；反观失败方，则显得垂头丧气，队伍凌乱。委拉斯开兹摒弃了通常情况下在胜利战事场景下赞颂胜利者所应用的寓意。由于受到西班牙君主制度的影响，在本幅及其他类似作品中，胜利和人性被截然分离，同时，向人们展示了一个新的绘画尺度，表现胜利者人性和慷慨的精神。

在处理背景时，委拉斯开兹使用了佛兰德斯手法；在处理作品构图时，他模仿了 1553 年在里昂出版的《历史上的圣经四行诗》(Quadrins historiques de la Bible)，来表现亚伯拉罕和麦基洗德之间的会面。斯皮诺拉纵身下马，转身向对手纳绍所表现出来的仁慈姿态，也展示了其文学上的相似性。卡尔德隆·德·拉·巴尔卡在同名戏剧中以近乎一致的手法对其进行了再现，斯皮诺拉向统治者说道："胡斯廷，我接受你给我的钥匙，也同样承认你们的勇敢，是你们的勇气表现了我们的威望。"

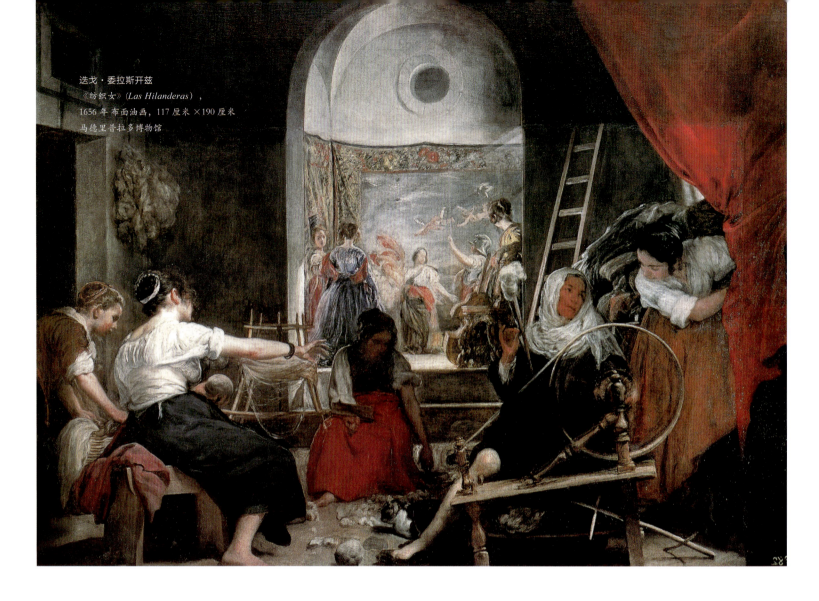

迭戈·委拉斯开兹
《纺织女》(Las Hilanderas)，
1656 年布面油画，117 厘米×190 厘米
马德里普拉多博物馆

和《宫廷侍女图》一样，《纺织女》也属于委拉斯开兹晚期的作品，均创作于 1656 年。两幅作品的主题都稍显复杂，观众最初很难明白和理解。每幅画作都展现了艺术和其艺术家在西班牙社会中的地位和身份。在《宫廷侍女图》(Las Meninas)中，委拉斯开兹描绘了他自己陪同皇室的场景，而在《纺织女》中，与皇室联系的表达显得更加委婉和模糊。

与《基督在马利亚和马大家》(Christ in the House of Mary and Martha)（参见第 413 页）中所采取的方式相近，画中人物的动作也可分为多个不同的境界：通过对画面前半部分几位女纺织工绕圈纺织动作的描写，来展现哥白林挂毯的制作。所以，这幅作品给人的第一感觉像是在一个纺织车间内——圣伊萨贝尔的皇家挂毯车间。而第二个境界则是，另外的三位妇女透过缺口监视着挂毯的制作。画作中所描述的挂毯场景来自奥维德《变形记》(Metamorphoses)（第六册）中有关阿拉克尼的神话传说，同时也是理解本画作深层次意义的关键。普通人阿拉克尼自作主张地向纺织和纺线之神——女神雅典娜提出制作纺织工艺品的挑战。

当裁判宣布阿拉克尼和雅典娜制作的挂毯得分相同时，相当于宣布了阿拉克尼的胜利，她所织的毯子具有良好的质感。与此同时，阿拉克尼借机羞辱了女神：她向女神描述了朱庇特强行接近欧罗巴，并侮辱她的事实。显而易见，阿拉克尼羞辱了女神。女神立即将阿拉克尼变成了一只蜘蛛。画作中的挂毯表示被惹怒的女神，在她的右手边是炫耀自己挂毯作品的阿拉克尼。本幅作品通过描绘台上的乐器来表达对她的惩罚，因为音乐是蜘蛛毒液的解药。

如同《基督在马利亚和马大家》(Christ in the House of Mary and Martha)（参见第 413 页）中所描述的场景，本幅作品中前半部分所描绘的场景正好与后半部分的场景交相辉映。事实上，正如奥维德在有关阿拉克尼的传说所描绘的那样，女神为了找出阿拉克尼，将自己变身为一位老年纺织女工。

在阿拉克尼挂毯的主题下，委拉斯开兹让我们回想起皇室收藏目录中提香的《欧罗巴的梦魇》(Rape of Europa)。阿拉克尼的挂毯在此被比喻为提香的艺术发明——有关设计和构思的复兴概念以及可在所有艺术工作中看到的富有创造性的艺术天才。由于阿拉克尼在纺织方面的天赋，我们将天才的提香与之相比。在本幅作品的后半部分，渲染出一种模糊、明亮和色彩斑斓的场景，在此，我们可以将绘画看成神的艺术。相反地，在画作前半部分昏暗的场景中，人物地位更加卑微。

委拉斯开兹的这幅晚期作品旨在展示作者的精湛画技，比如对绕圈所有轮轴的生动描绘。在这幅神化虚幻的画作中，委拉斯开兹再次向我们展示了其创作此类风格画作时的自如和娴熟。

阿隆索·卡诺
《神秘之井》（*Miracle of the Well*），1646—1648 年
布面油画，216 厘米 ×149 厘米
马德里普拉多博物馆

安东尼奥·佩雷达
《骑士之梦》（*The Cavalier's Dream*），约 1650 年
布面油画，152 厘米 ×217 厘米
马德里圣费尔南多皇家美术学院博物馆

童正在戏弄一只狗。

本幅作品中充满了艺术家赋予的现代气息，由于其绝妙的色彩应用，被视作"真实的奇迹"——橙色和红色对暖棕和绿色调起着很好的补充作用。在此，鉴于光线和阴影对人物形象造成的松弛，卡诺放弃了对粗糙轮廓的描绘，转而对反射和表面的强调。

在本幅作品中，传说中的两个场景在此交融：孩子的营救和各位妇女对圣依西多禄圣洁的认识。在构图方面，圣人被隔离开来，由于其是本图中唯一展示从头到脚的人物，他笔直的站姿衬托出他伟大的身躯。但是，由于其作品均呈现暗色轮廓表征，以及像《穆里洛》中对人物的真实描绘手法，即将现实的人物直接放在超自然的场景中，卡诺的作品很难对祭坛的画作风格形成影响。

除了有关圣人生活的画作以外，通过象征和语言展现世间事物短暂本质的劝世静物画在西班牙绘画艺术中占有重要地位。在安东尼奥·佩雷达的这幅《骑士之梦》的作品里，一位贵族模样的人正在睡梦中。很多不同的事物如山堆积在他面前的桌上：珠宝和金钱、书籍、一副面具、一根烧尽的蜡烛———猝死可能性的警告，还有很多的花朵、一个骷髅头盖骨、武器和盔甲，都是权力，财富，以及生命的短暂的象征。在画面的后半部分，一位朝向昏睡贵族的天使，手中横幅的警句代表了不可预期的死亡。佩雷达是想通过本幅作品提醒观众，要想顺利达到拯救的道路，必须通过祈祷、苦行和淳朴，绕过世间的各种诱惑。

作为阿隆索·卡诺重要的作品之一，《神秘之井》是为马德里圣玛利亚阿尔穆德纳大教堂的祭坛创作的。作为马德里的庇护人，本幅作品对塞维利亚的圣依西多禄的某个生活场景进行了描述。在圣依西多禄的孩子掉入井中后，圣人不停祈祷，最终他的儿子毫发无损地升至井口。在井周围聚集着多组不同的人物：在左手的角落里是圣人的全身像，手中拿着念珠串；在他的旁边，是被遮挡住一部分身体的母亲，她怀抱孩子，正惊奇地看着圣人；而在画面的后半部分，两位妇女面面相觑，都对这个奇迹感到不可思议。在溢水井口周围，两个儿

胡安·巴蒂斯塔·迈诺
《巴伊亚的光复》（Recapture of Bahia），1635年
布面油画，309厘米×381厘米
马德里普拉多博物馆

弗朗西斯科·苏巴朗
《赫尔克里士之死》（Death of Hercules），约1635年
布面油画，136厘米×167厘米
马德里普拉多博物馆

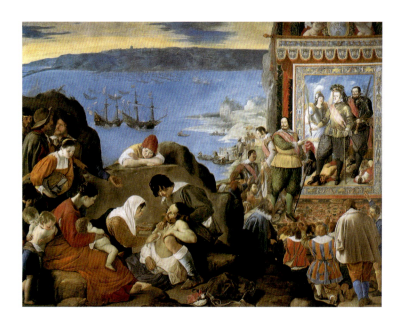

胡安·巴蒂斯塔·迈诺还为国王厅创作了一幅作品。在巴伊亚港口被荷兰军队占领之后，西班牙人在1625年5月1日重新夺回了此地，这一天也是与圣菲利普同名的圣徒纪念日。在马伊诺的这幅展现胜利方和失败方壁挂作品中还描绘了胜利方和奥利瓦雷斯首相给菲利普四世（此处场景中未出现）佩戴象征胜利的桂冠花环。国王脚下的三个人将战争、邪教和愤怒拟人化。在画面的前部，妇女们正在照顾受伤的人，孩子们则在旁边游戏。

在迈诺的画作中，我们可以清楚地看到对受伤人的怜悯，以及对孩子们的关怀。鉴于此，画作的主题不再局限于胜利方，同时也包括失败方的痛苦。就像委拉斯开兹的作品，《巴伊亚的光复》反映了对战争的盲目赞颂和其带来的灾难和痛苦。

在国王厅的落地窗之上，悬挂着十幅苏巴朗创作的赫尔克里士画作。选择赫尔克里士作为绘画主题不是随意的，因为他是美德的化身，兼具美德和力量的公正统治者，是对有才能摄政者的暗喻；他也被认为是哈布斯堡皇室的先驱，追溯自己的祖先到传说中的英雄。将虚幻的英雄作为主题，旨在揭示西班牙王国时常陷入困难境地的情景，包括外来的威胁，特别是非正统信仰和异端邪说。前九幅画作描述了赫尔克里士的辛劳，第十幅《赫尔克里士之死》则描绘了他的最后一次战役和死亡。

在本幅作品中，赫尔克里士弯曲膝盖，将自己的右手臂伸出，面部表情显得异常痛苦。他的衣服浸在狠心妻子得伊阿尼拉送给他的内萨斯的血迹中，他的血肉之躯正在崩塌。在苏巴朗的画作中，赫尔克里士服从德尔斐神谕，将自己放在大堆柴堆上燃烧，从火焰中升起，继而变成天神。黑暗和光明的强烈对比将英雄的身体衬托出有力的三维感。通过提香模板的田园诗用色手法，对因赫尔克里士致命弓箭而受伤的内萨斯进行了粗略的描绘，也与只由火焰照亮的画面前部的黑暗形成对比。由于赫尔克里士一直以来都被认为是西班牙人祖先和王国的创始人，另外其强壮的身体和精神美德，更使得他对西班牙各王朝产生深远影响；另外，也旨在强调菲利普四世的超人能力和庄严。

迭戈·委拉斯开兹
《菲利普四世在弗拉加》（*Philip IV at Fraga*），1644 年
布面油画，135 厘米 ×98 厘米
纽约弗里克美术收藏馆（Frick Collection）

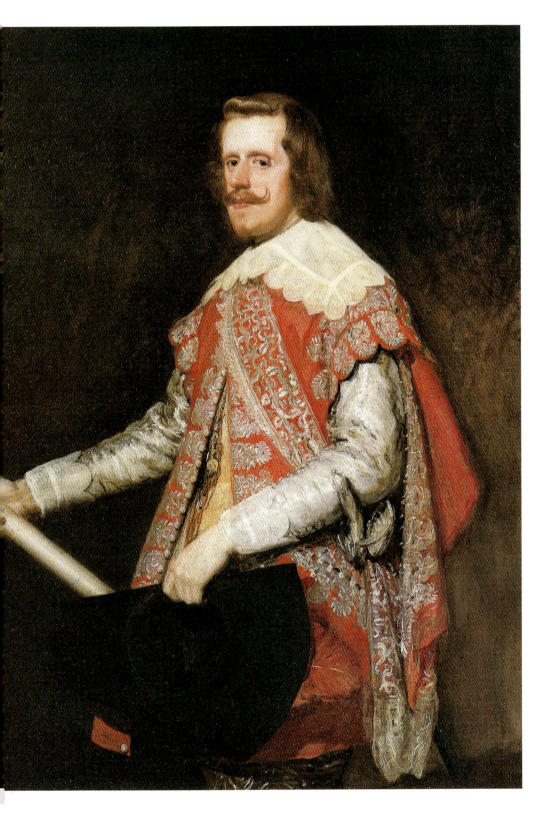

作为宫廷画师，委拉斯开兹的主要任务就是为皇室成员创作肖像画。在所有为菲利普四世所作的画像中，在特定场合创作的被称为"弗拉加肖像"。在1640年卡达隆叛乱之后，法国军队占领了卡达隆尼亚和阿拉贡的部分地区。1644年，西班牙军队收复了上述地区，同年，在委拉斯开兹的陪同下，国王也来到了卡达隆尼亚战区。

本幅肖像画正是在弗拉加停留期间所作，弗拉加先前被法国军队占领，之后被西班牙军队解放。根据帕洛米诺的报告，委拉斯开兹为将本幅作品寄给在马德里的皇后，花了三天时间完成。在本幅四分之三全身像中，国王身着成功收复利达战役中的高级将领衫。他的右手抵住大腿，拿着武器装备，左手拿着自己的帽子。和身后的灰棕色中立背景相比，国王身着装饰有丰富白色绣花的红色短上衣，宽蕾丝衣领和衣袖，传递出富有和高贵的气息。在委拉斯开兹的早期作品中，菲利普四世身着黑色服装，站在暗色的背景之前，表达的是一种简朴和节制，而在弗拉加的这幅作品中，我们可以看到非常明显的变化：国王的表情更加自然和放松。委拉斯开兹通过色彩的自由使用，来渲染服装和鲜艳的颜料。这也充分展示了西班牙画作的风格，即在对摄政者赞颂的前提下，减少权力和寓言的象征属性。

在马德里庆祝收复卡达隆的时候，本幅作品被安置在圣马丁教堂的华盖之下。正如迈诺的《巴伊亚的光复》那幅作品，画作只能完成国王恍惚的表现，而肖像画则可以帮助国王展示自己的王国。

弗朗西斯科·赫雷拉·扬格
《圣赫曼格尔德的胜利》（*Triumph of St. Hermengild*），1655 年
布面油画，328 厘米 × 229 厘米
马德里普拉多博物馆

何塞·安托利内斯
《画坊场景》（*Workshop Scene*），约 1670 年
布面油画，201 厘米 × 125 厘米
慕尼黑美术馆古典分馆（Alte Pinakothek）

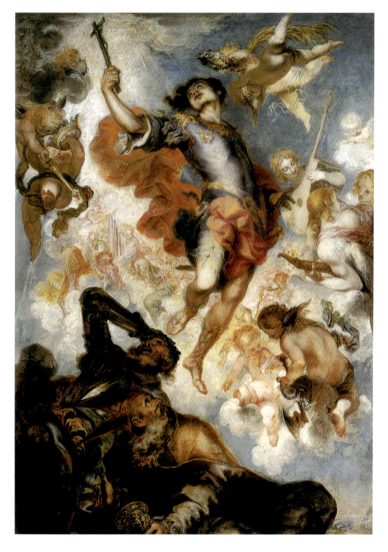

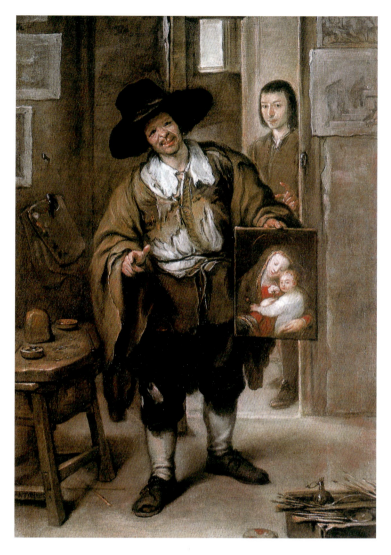

塞维利亚艺术家弗朗西斯科·赫雷拉·扬格在马德里成为查理二世的宫廷御用画家。作为马德里赤足加尔默罗修会修道院主祭坛十四幅画作中的一幅，《圣赫曼格尔德的胜利》创作于 1655 年，帕洛米诺形容赫雷拉是一个很骄傲甚至有些自负的人：他当然很清楚自己画作的水平，于是他要求将他的作品悬挂在鼓和小号的声音之上。

本幅画作展示了对信奉阿里乌斯教的西哥特人国王——雷奥韦吉尔德之子塞维利亚的圣赫曼格尔德的美化；在拒绝信仰阿里乌斯教之后，他被自己的异教徒父亲亲自送入监狱。在本幅作品中，圣人一手拿着十字架，在天使的带领下，愉悦地升上天堂。这其中有个充满戏剧色彩的特色：在画作的上半部分，圣人向上漂移，而他的身体被强光和颜色所突出，似乎被拉成了明显的弯曲状。在画面的下半部分，圣赫曼格尔德的脚下所指的左下角，颜色显得格外的凝重，是他的父亲雷奥韦吉尔德和阿里乌斯教的主教，主教手中还拿着圣人拒绝的圣餐杯。

何塞·安托利内斯的《画舫场景》对首都艺术家每天的日常生活做了很好的描绘。在本幅作品中，通过描绘房间内使用的工具和画作，将该画舫定义为艺术家的画舫。本幅作品中身着破烂衣衫的长者很可能是艺术精品经销商，正在给想象中的买家或者观众展示一幅玛利亚的画作。而在作品的后半部分有一位穿着良好的年轻人，他左手指着前面的老者朝向观众的方向。这位年轻人很可能就是安托利内斯本人，他正在自己的画舫内接待艺术品经销商。桌上的硬币证实了双方之间的金钱交易关系。

本幅作品中展示的贫穷处境，是对西班牙画家较低社会地位的抨击，在西班牙，绘画作品须同普通商品缴纳相同税率的课税，使得许多画家只能勉强糊口。

弗朗西斯科·里兹
《1680年宗教法庭之宣判及执行》，
1683年
布面油画，277厘米×438厘米
马德里普拉多博物馆

克劳迪奥·科埃略
《神圣方式的顶礼膜拜》，1685—1690年
布面油画，500厘米×300厘米，埃斯科
里亚尔修道院圣器安置所

弗朗西斯科·里兹的《1680年宗教法庭之宣判及执行》（*Auto da Fé of 1680*）在描写当时活动方面具有特殊的历史价值和文献价值。宗教法庭的宣判及执行是由宗教裁判所组织的一种仪式，通常伴随着国王登基或皇室继承人出世等隆重且严肃的仪式。此类偶尔举办的仪式的目的在于庆祝真理的胜利，在敌人心中建立威信。在接近宗教裁判所成员同行者的陪伴下，因异教被捕的人都参加到这个庄重的列队里，队伍里面还有修道士，非宗教的和宗教的显要人物，都径直朝向主教的方向。列队仪式穿过主要街道，到达城市节日庆典广场。在广场中央搭建的祭台两边，分别坐着教堂的代表和他们对面的被审判的囚犯。无论是判处死刑，还是被判入狱，或者判处在战舰上服役，整个审判过程都跟随着许多看客。

弗朗西斯科·里兹描述的宗教法庭之宣判及执行发生在1680年的马德里，查理二世当政期间的马约尔广场。观众看到的是整个队列的鸟瞰图。在面包房之家的阳台上，国王，他的配偶——奥尔良的玛丽·路易斯和他配偶的母亲——来自奥地利的玛丽安娜观看了整个审判过程。而对于本幅作品的作者来说，他更在意对整个活动的精准描绘。

克劳迪奥·科埃略的《神圣方式的顶礼膜拜》（*La Sagrada Forma*）也同样描绘了查理二世当政期间的活动场景。同弗朗西斯科·里兹和卡雷诺一样，科埃略被认为是17世纪后半叶马德里最重要的画家之一。1685年，他受托为埃斯科里亚尔修道院（El Escorial）的圣器安置所进行纪念性祭坛画作的创作。作为科埃略的主要作品，这幅作品描绘的是查理二世将高克姆的圣体从埃斯科里亚尔修道院圣器安置所转移至邻近专门修建的一座小教堂。高克姆的圣体是鲁道夫二世大帝赠送给菲利普二世的。《神圣方式的顶礼膜拜》描绘的血液流出的圣体匣，于1572年被加尔文主义信徒所毁坏。

本幅作品描绘了小教堂里的场景，在胜利天使面前，国王将主持权移交给主教。包括查理二世在内，本画作描绘了很多肖像，也给这幅作品赋予了群体肖像的特征。占主导地位的黄色和金色调等暖色调加强了仪式庆祝胜利的特征。画作中对空间的表现似乎可以看作是圣器安置所建筑的延续。在此幅作品中，科埃略展现了其幻觉现实主义画作的大师水平，尤其是对壁画和天花板的刻画。

411

塞维利亚

在17世纪，安达卢西亚的首都塞维利亚是继马德里之后的西班牙王国最重要的艺术中心。17世纪初，在对美洲实行殖民统治后，塞维利亚也是最重要的经济中心，当时这里与西班牙的海外殖民地印第安人的贸易往来发展迅速。在瓜达尔基维尔河沿岸，停泊着很多商船，它们带来了新世界的财富，这其中当然包括金和银。之后，塞维利亚演变成为海运贸易的主要运输中心。然而，在17世纪的前十年中，整个西班牙遭受了政治和经济重创的危机，塞维利亚也随之萧条。与此同时，塞维利亚还面临着人口方面的危机：1649年的瘟疫流行病和随后的饥荒造成其一半的人口损失。

然而，之后艺术也受到此轮衰退的影响。继西班牙牵头的天特会议（1545—1563年）之后，反宗教改革成果逐渐显现，在17世纪的前半叶，塞维利亚的修道院建设进入繁盛时期：已存在的37座修道院和女修道院有15处改扩建，同时还修建了一批医院。由于已建修道院、教堂、圣器安置所、餐厅和走廊，以及配有组塑和大型画作系列的医院都有装饰的需求，塞维利亚画家和雕塑家的工作机会比比皆是。另外一个重要的市场和美洲殖民地相关，堆积如山的和圣经主题或者画面相关的绘画作品通过船只运到殖民地市场。而肖像绘画意味着画家另外的收入来源。城市里的达官显贵，教堂的显要以及荷兰贸易殖民地的贸易代表都有自己的肖像画作。

在文艺复兴时期，作为整个西班牙的经济和文化中心，塞维利亚赢得了特别的尊重。作为新罗马，塞维利亚同时也吸引了很多的重要人士。1600年左右，委拉斯开兹的老师，画家和艺术历史学家弗朗西斯科·帕谢科聚集了一群人文主义者、作家和神学家。他们对塞维利亚整座城市的艺术氛围起着不可磨灭的作用。这个被誉为"帕谢科研究学会"的学者圈，创造了多个文学著作和艺术文本。帕谢科本人出版了17世纪西班牙最伟大的三本艺术专题著作之一的《绘画的艺术》（*El arte de la pintura*），书中对绘画的理论和实际问题进行了详细的解读，同时，还对基督画像和宗教艺术的适时表现等问题都作了解答。他的某些观念表达了宗教裁判所的顾虑，即特别提名的审查员——帕谢科是其中一位——确定没有异教的理念影响艺术，从根本上来说，全国也免遭"路德会教友之异教"之侵蚀。

1600年左右，帕谢科和胡安·德·拉·罗埃拉斯以及弗朗西斯科·赫雷拉一同被认为是塞维利亚画派的最重要代表。然而，通常情况下，这些大师的画作都很严重地受到荷兰和意大利作品的影响，甚至照抄意大利的某些作品，所以从风格上来说，不算创新。年轻的迭戈·委拉斯开兹、弗朗西斯科·苏巴朗、阿隆索·卡诺、弗朗西斯科·赫雷拉·扬格、巴托洛米·埃斯特班·牟利罗和胡安·德·巴尔德斯·莱亚尔的作品很快就将塞维利亚变成了西班牙黄金世纪继首都之后的重要艺术中心。

这些画家在以手工艺品为导向的作坊内接受了他们的教育。在帕谢科学院学习七年之后，迭戈·委拉斯开兹（1599—1660年）在塞维利亚画家同业协会取得了自己的硕士学位，之后，他开设了属于自己的作坊。然而，如前所述，在1622—1623年期间，他离开了自己的家乡，去了马德里，成为菲利普四世的御用宫廷画师，从此开始了自己辉煌的艺术家生涯。在师从一位塞维利亚小名气教堂画家佩德罗·迪亚斯·德·比利亚努埃瓦三年之后，弗朗西斯科·苏巴朗（1598—1664年）结束了自己的游历生活，之后活跃于他的家乡列雷纳及周边地区，1626年他定居塞维利亚。在那里，他接受了很多委托，17世纪30年代，他也积极参与马德里宫廷画作的重要项目中，1649年瘟疫流行病期间，他仍然坚守在塞维利亚，1658年他最终来到了首都地区。与之相比，更晚出生于塞维利亚的巴托洛米·埃斯特班·牟利罗（1617—1682年）在胡安·德·卡斯蒂略的作坊中学习了手工艺品的相关知识，他一生都待在自己的家乡，并取得了巨大的成功，1656年他被称为"最佳画家"。他经营着一家大型的作坊，雇佣和培训了多名助理和徒弟。根据记录，牟利罗只去过首都一次，是在1658年。胡安·德·巴尔德斯·莱亚尔（1622—1690年），可能从师于科多巴的安东尼奥·德·卡斯蒂略，1656年移居塞维利亚，除了中途于1664年短暂访问马德里之外，他的后半生都在塞维利亚度过。

但是，这些画家不仅仅是油画作品的创造者。通常情况下，彩饰雕塑同镶板画作相比，在教堂和修道院祭坛的装饰中起到更加突出的作用。在准备这些流光溢彩的雕塑主题时，画家们积极地参与镀金和雕塑绘画的工作，这是他们收入的重要来源。塞维利亚画家同业协会规定了进行相关培训和制作的严格法令。

在牟利罗和赫雷拉等主要画家的鼓动和支持下，塞维利亚于1660年成立了一家学院；然而，由于经济问题，该学院最终不得不于1674年关闭。艺术家设立学院的最初理念是增加其绘画方面不充足的培训机会。在画舫中教授绘画更多的是集中在实际操作上，而绘画等理论方面通常都被忽视了。每天晚上，塞维利亚的画家们在学院的庇护下聚集在古代商人交易所，进行人体素描的绘画练习。

塞维利亚艺术家们的艺术和物质成功千差万别。在17世纪初，塞维

迭戈·委拉斯开兹

《基督在马利亚和马大家》（Christ in the House of Mary and Martha），1618年，布面油画，60厘米×103.5厘米，伦敦国家美术馆

产生于塞维利亚和托莱多的静物作品是西班牙少数非宗教作品形式之一，此类画作将静物和某种风格场景融为一体。普通民众在画作中是通过其日常工作和活动来描绘的，比如汲水和烹饪，以及吃喝的动作。

在对单独人物、物体和食物的表现和描绘中，画家们尤其注重其有形价值的体现，特别是非常痛苦地对其表面结构的刻画。在委拉斯开兹的早期作品中，静物作品占据了很重要的地位。

在此类作品中，最出名的当属在塞维利亚期间所著的《基督在马利亚和马大家》。在画面的前半部分，描绘了两位妇女；年纪稍长的那位朝向观众一侧，手指着旁边正在准备食物的年轻妇女。在桌子上面的容器里，放满了有关的配料，比如鱼、鸡蛋和大蒜。在画面的后半部分的右侧，悬挂着一幅基督探望马利亚和马大的画像，而这也留下了一个问题：这到底是一幅画，还是另外的一个房间。

早在16世纪下半叶，从荷兰大画师皮特·阿特森的作品中就已经可以看到此类两种层次的作品，即在同一幅画作中表现两种完全不同背景下的空间（参见第469页）。

迄今为止，还没有人对此幅画作的内在含义作出令人满意的诠释。其中一个相对合理的解释是，年长妇女教诲画面前方的年轻妇女不同的生活方式，即画面后部画作中马利亚和马大代表的积极生活和沉思生活。

这种解释引起了有关坚定信念和虚伪严肃、辛苦工作和勤奋孰是孰非的激烈辩论。同时，这幅作品还印证了圣女大德兰的话：基督隐藏在厨房的锅碗瓢盆里。

利亚限制着艺术家们活动范围，而在17世纪中叶，马德里逐渐取代塞维利亚成为新的艺术中心。很多画家，包括委拉斯开兹、苏巴朗和赫雷拉·扬格都尝试着使用自己的方法在首都取得自己的一席之地。委拉斯开兹顺利被提升为菲利普四世的御用宫廷画师，赫雷拉·扬格则成了查理二世的御用宫廷画师，而苏巴朗除了在首都接受多项委托外，将自己的主要创作时期都留给自己的家乡。其他的画家，比如牟利罗和莱亚尔，在塞维利亚度过了自己整个艺术生涯，但始终没有得到马德里皇家的青睐。

在17世纪早期，年轻的委拉斯开兹和苏巴朗，以及牟列罗等一批画家都受到卡拉瓦乔及其追随者的深刻影响。在他们的画作中，人物的身体和物体的轮廓显得格外的精准，类似通过光线和阴影所取得的雕塑般的质感，形成严格的区分和强烈对比。总体来说，在构图方面是二维效果，黑色主色调时显示出沉稳的基调；牟利罗的画作风格被定义为冷酷风格。在17世纪的后半叶，提香、鲁本斯和范戴克等威尼斯画家所代表的佛兰德斯派在塞维利亚占据了上风。这时期的画作，以宽松轮廓和苍白身体模型为基本特征，在光线和阴影的转化中展现柔和的照明和模糊的界限，背景多为白天和雾天，用色温暖，构图充满空间感。

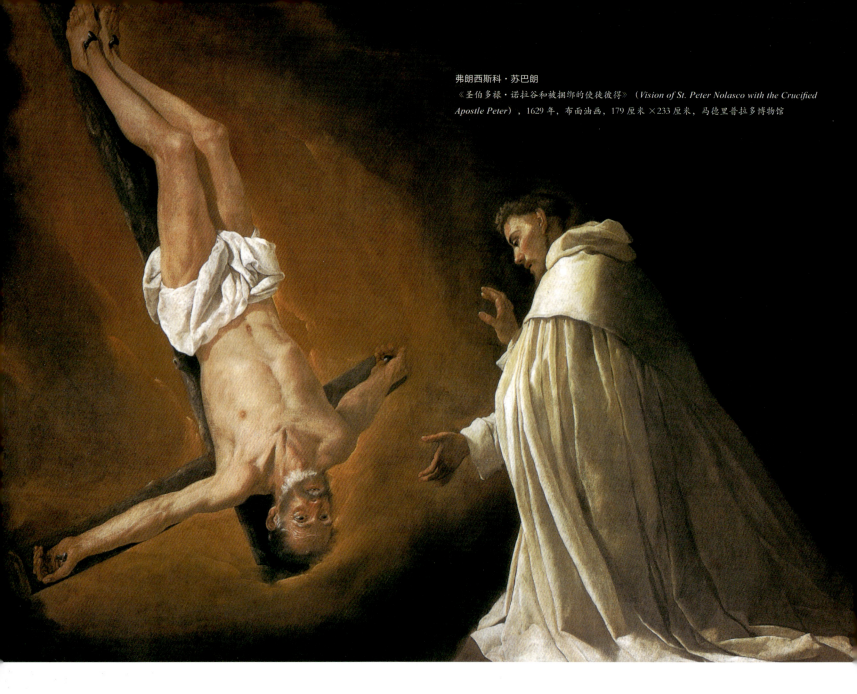

弗朗西斯科·苏巴朗
《圣伯多禄·诺拉谷和被捆绑的使徒彼得》（Vision of St. Peter Nolasco with the Crucified Apostle Peter），1629 年，布面油画，179 厘米 ×233 厘米，马德里普拉多博物馆

描绘圣人生活场景的整套作品含有丰富的意象，一直以来都是艺术家画作的重要来源。17 世纪 20 年代，弗朗西斯科·苏巴朗创作了三幅大型系列画作：两幅描绘多明尼派的圣道明和圣文德；另外一幅则是关于 1628 年成为圣徒的圣伯多禄·诺拉谷的故事，这是梅塞德会的命令，此命令的初衷是将基督教囚徒从摩尔人政权中救赎或解放出来。伯多禄·诺拉谷 1249 年死于巴塞罗那，是梅塞德会的创始人。苏巴朗一直致力于 22 幅大型画作的创作，但事实上并非所有作品都完成了。

这幅作品表现的就是圣伯多禄·诺拉谷和被捆的使徒彼得在一起的场景。圣人坚持了数天的祈祷，以得到朝圣使徒彼得墓地的允许，但是彼得突然出现在圣人面前，并且告诉圣人，作为一名基督教徒，还有很多其他的紧急事情，特别是将半岛从摩尔人手中解放出来。

苏巴朗将画作背景置于一个不明确的空间内，伯多禄·诺拉谷右腿下跪，谦逊地伸出手臂，前倾身体、半闭眼睛接受来自使徒的信息。而几乎与圣伯多禄·诺拉谷直接进行眼神交流的使徒，被强光所包围着，被钉在倒置的十字架上。苏巴朗赋予这幅画作一定的现实特质，以避免区分天堂和世间的范围。

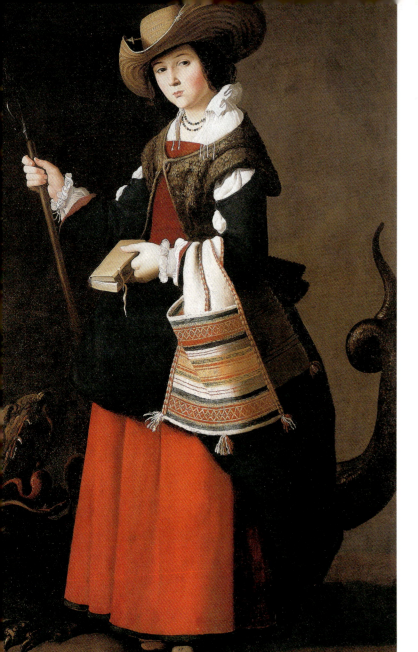

弗朗西斯科·苏巴朗
《圣玛格丽特》（St. Margaret），
约1635年
布面油画，
194厘米×112厘米
伦敦国家美术馆

巴托洛米·埃斯特班·牟利罗
《圣家庭与小鸟》（The holy Family with the little Bird），约1650年
布面油画，188厘米×144厘米
西班牙马德里普拉多美术馆

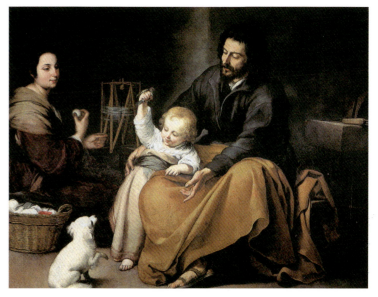

这段时期有关圣人的所有作品中，肖像风格的画作占据特殊地位。在画像里，圣人通常都是由高贵的妇女代表。苏巴朗创造了一种名为"神圣肖像"（retrato a lo divino）的风格画作。苏巴朗为利马女修道院创作了24幅《玛利亚站立图》（Standing Virgins），但是现在已不知去处，但是画作的风格接近此幅创作于1635—1640年的《圣玛格丽特》。

在苏巴朗的这幅全身像作品中，圣人面带恳求的表情，身着牧羊女般的衣着，手中还拿着圣经。但是暗示其圣徒地位的光环在本作品中没有体现。来自安提俄克的圣玛格丽特作为基督教徒拒绝嫁给奥利柏里屋斯长官，因而与身为异教徒的父亲断绝了关系。在戴克里先对基督教徒的迫害中，她遭受了非常残酷的殉道，最终被斩首处决。她身着的牧羊女外套说明其在乡下度过的童年时光，脚旁那只龙虽然最终吞没了她，但她胸前的十字架还是让她毫发未损。

由于采取了卡拉瓦乔风格所推崇的简单线条和光影的强烈对比，本幅画作取得了很好的雕塑感效果。

在牟利罗的许多宗教画作中，他都合理地将天堂和世间范围的距离加以区分。他所描绘的圣人都心地善良、充满同情心，都是人类的朋友。在本幅《圣家庭与小鸟》中（右上图），很好地体现了其早期创作宗教主题画作的方法。在画面中，圣人家的环境显得异常黑暗和简陋。圣母玛利亚坐在纺线轴的旁边，慈爱地望着自己的孩子，孩子正用右手里的小鸟和一只小狗嬉戏。这幅作品很好地体现了其早期的作品风格，即明暗对照法的应用，对人物进行加亮处理。对展示人物神圣的暗示是多元化的。显而易见的是，牟利罗对描绘人物的表情非常感兴趣，比如父母之爱、对孩子的亲切和骄傲。另外需要注意的一点是，在本幅作品中，约瑟夫的位置要比玛利亚更靠近中心，这也暗示了天特会议后对其进行了新评价。

415

巴托洛米·埃斯特班·牟利罗
《维拉纽瓦的圣托马斯分发施舍》
(St. Thomas of Villanueva Distributing Alms),约 1670 年
布面油画,220.8 厘米 ×148.7 厘米
慕尼黑巴伐利亚老绘画陈列馆

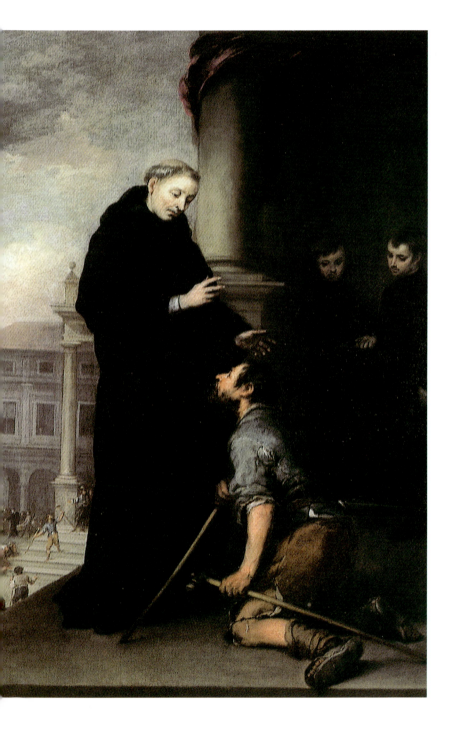

牟利罗创作了几幅作品,描绘了圣托马斯(1488—1555 年)的生平。在反宗教改革中,圣托马斯和圣女大德兰、圣依纳爵·罗耀拉被认为是西班牙最重要的领导人。大约在 1670 年,牟利罗为塞维利亚奥古斯丁修道院教堂的圣托马斯附属礼拜堂祭坛创作了本幅作品及其姊妹篇——《维拉纽瓦的圣托马斯把他的衣服分给乞丐》(St. Thomas of Villanueva dividing his clothes among beggar boys)。由于其熟练的工艺构图,本幅作品堪称牟利罗的经典作品之一。

本幅作品表现了博爱的场景,即圣人对其追随者的慈爱,一种区别于孩童时期的神学美德。托马斯是查理五世的宫廷御用传道人,在 1544 年,他被任命为塞维利亚的基督教会大主教。

根据《新约·使徒行传》中的记载,圣托马斯每天都在巴伦西亚大主教宫殿前的庭院内向穷人发送食物。某天,他看见一位拄着拐杖的瘸腿男人,于是他叫来此人,嘘寒问暖。瘸腿男人说,他是一名裁缝,但是由于残疾,一直以来都没有能够练习自己的手艺,他最大的愿望就是从事自己的事业。于是,圣人在瘸腿男人身上画了十字架动作,然后就让他去工作了。瘸腿男人迅速扔掉自己的拐杖,然后匆忙跑向宫殿的楼梯,又重新开始工作了。

为了更好地表现该场景,牟利罗应用了中叶时期被广泛传播的绘画技巧:在本幅作品中摒弃了 17 世纪通常采用的对时间和空间同化处理的手法,转而描绘了两处不同的场景。画面的前半部分描绘了对瘸腿男人的拯救。旁边站着自己的两位学生,圣托马斯对跪在自己面前的瘸腿男人做出了十字架的比划动作。而在画作的后半部分,圣人正在大主教殿堂前的庭院给穷人们分发食物,之前瘸腿的裁缝已经丢掉自己的拐杖,跑下了殿堂的梯台。

牟利罗对颜色出色的掌控能力在本幅作品中得到了很好的体现:纪念碑的邪恶场景,和前半部分对高大身材、身披黑色长袍、具有超自然能力圣人的描绘,都使用昏暗的颜色,而后半部分愉悦的场景,则使用了明亮热情之色,形成了较强的对比效果。

胡安·德·巴尔德斯·莱亚尔
《眨眼之间》（In ictu oculi）（左图）和《尘世荣誉的终止》（Fints gloriae mundi）（右图），1670—1672 年
布面油画，220 厘米 ×216 厘米
塞维利亚慈善医院

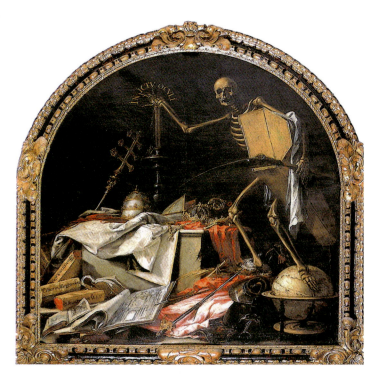
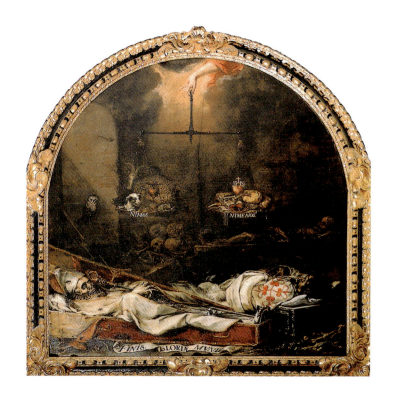

年利罗和巴尔德斯·莱亚尔共同合作，为塞维利亚慈善医院教堂创作了多幅绘画作品。此处的两幅是巴尔德斯·莱亚尔的作品——《眨眼之间》（In ictu oculi）[面对死亡]和《尘世荣誉的终止》（Finis gloriae mundi）。这两幅画作的寓言是基于虚荣心的理念，即所有尘世间物体虚幻和转瞬即逝的本质。

这座医院由塞维利亚当地的富商——米格尔·马纳拉斥资兴建，1662 年妻子去世后，他加入了卡里达的同胞兄弟会，之后他一直致力于代表穷人和身体有疾病的人进行慈善事业。

一直以来，巴尔德斯·莱亚尔作品的主题都围绕着做善事才是摆脱被永久诅咒的唯一机会。在第一幅画作中，死亡就是人生全部积累事物的破坏者和歼灭者，包括知识、事业、名誉和其他所拥有的一切。为了与生命之光相区别，莱亚尔通过描绘的骷髅来表现将时间带向停止的死亡。在死亡面前，任何权力和权术都显得微不足道。

第二幅作品描绘的是摆满不同腐败程度尸体的地下室内部；在画面的前半部分，主教和卡拉特拉瓦骑士尤其惹人注意。画面的上半部分，基督手里拿着一套标尺。在其中的一个盆里，放着七宗致命罪，另外一个盆里则是基督信仰的标志：慈爱、祈祷和苦行。这两个盆带来的隐喻就是提醒我们，在死亡面前人人平等，没有歧视，善有善报，恶有恶报。

417

巴黎

1600年左右，统一的法兰西共和国成立了，逐渐形成势力的专制君主统治制度制止了封建制度的瓦解、国家内部的动荡不安和之前的宗教冲突。所有的这些变化都对17世纪的法国绘画艺术产生了决定性的影响。随着1593年亨利四世（1589—1610年）转变成天主教信徒和1598年颁布的南特法令，法国国内的宗教战争得以平复，宗教信仰自由也由此放开。另外，对艺术产生必然影响的政治和经济危机也随之结束。

在16世纪末期，巴黎已经成为整个法国最重要的艺术活动中心。得益于亨利四世对城市的系统规划，巴黎成为一座现代大都会。随后，对首都进行的改组和美化反映了国家崇尚进步的态度。路易十三（1610—1643年）和他的第一大臣——红衣主教黎塞留，已经成立国家的公共部门，到路易十四（1661—1715年）时期，对艺术自觉探索的鼓吹达到了前所未有的高度。"永恒之王"的第一大臣——让·巴蒂斯特·柯尔贝尔不仅负责财政方面的事务，还是艺术领域的最终裁决者。他召集了全法国多名非常出名的艺术家参与一个持续了数十年之久的浩大工程：凡尔赛宫的建设和装潢。作为法国建筑、艺术和制成品总负责人和组织人的柯尔贝尔，组织了这次艺术活动，并把它应用到政治目的中。他领导了多名艺术家，包括查理·佩罗、作为皇室第一建筑师的路易·勒沃、作为皇室第一画家的勒·布兰和作为皇室第一花匠的安德烈·勒·诺特尔。1648年，皇家绘画雕塑艺术学会在巴黎成立，柯尔贝尔是政治事务指导者，勒·布兰负责艺术专业方面的事务；很快，它就变成了对皇家艺术宣传的有力工具。

除了皇家宫廷，教堂对艺术作品也表现出很大的需求。作为反宗教改革的重要中心，巴黎的部分天主教堂也加入将城市转变成"新罗马"的队伍中。根据伟大的计划，在1600年到1640年期间，巴黎兴建了60座新修道院和20座新教堂。

直到1600年左右出生的这代画家，包括勒南、乌埃和拉·图尔，他们分别代表了某一法国画派。西蒙·乌埃（1590—1649年）在罗马的20年光阴中，名声显赫，1624年他被推举为圣路卡艺术学院的院长。1627年回到巴黎后，他加入路易十三的公共部门，但同时，他也为教堂和私人客户提供服务。乌埃有自己的大型画舫和多名学徒。他摆脱了卡拉瓦乔、圭尔奇诺和雷尼的影响，将罗马巴洛克风格的相关元素介绍到巴黎。乔治·德·拉·图尔（1593—1652年）大部分时间都在外省生活和工作。然而，他还是与路易十三保持着往来。在1639年，他被授予皇室普通画家的称号。事实上，他的主要客户来自吕纳维尔和南锡的资产阶级圈。由于受到卡拉瓦乔的影响，拉·图尔尤以对夜色场景的描绘见长。在他的画作里，可以经常见到人工光线的痕迹，这对取得人物形象的雕塑感和轮廓尖锐感很有帮助。拉·图尔的作品以虚幻和哲学内容居多，根据其构图的庞大、少数人物和对气氛的强调，可以分为转变、离开和预言。勒南兄弟——马修（1607—1677年）、路易斯（1593—1648年）和安多尼（1588—1648年）也是从外省的拉昂而来，随后他们去了巴黎，并成为学院的奠基成员。大多数时候，他们共同创作，并且在画作上只留下家族姓，所以他们之间的作品很难辨别。他们的作品大多数表现普通人，以风俗画和肖像画的风格为主。在荷兰，通常情况下，普通农民每天的日常生活都以嘲讽或粗糙的方式进行描绘，而在勒南兄弟的创作中，可以很清晰地感受到这些人的尊严和严肃。

菲利普·尚帕涅（1620—1674年）来自布鲁塞尔。在师从风景画家雅克·富夸尔之后，他于1621年来到巴黎，并且他很快取得了巨大成功。作为在位君主的母亲——玛丽·德·美第奇的首席画师，他一直监督卢森堡宫的装饰工作。菲利普·尚帕涅一直倾向于詹森主义，即中产阶级同所谓耶稣散漫在教义上的严谨态度。尼古拉斯·普桑（1594—1665年）在1624年左右离开法国去了罗马，但是之后他也没有断绝和祖国的联系。他为法国高官、在巴黎的朋友和赞助商都创作了很多绘画作品，他以这种创作的多产来证明其与法国之间的密切联系。在路易十三的说服下，普桑于（1640—1642年）返回巴黎两年，参与了卢浮宫的装饰。

作为乌埃的学生，夏尔·勒·布兰（1619—1690年）也被吸引前往罗马，并在那里待了很长的一段时间。1664年，他被任命为皇家第一画家，他主持进行了多家巴黎酒店的装修，并为国王创作了大量套装画作。在凡尔赛宫主持镜厅、和平与战争馆及大使楼梯装修期间，他创作了许多重要的作品。勒·布兰的对于法国艺术的重要性不仅表现在其创作的艺术作品上，还表现为其对路易十四期间所开展艺术项目的影响。作为路易十四重要和极端活跃的艺术分子，他得到了柯尔贝尔的大力帮助，并成为皇家绘画雕塑艺术学会的负责人。随着1683年柯尔贝尔的去世，他的艺术生命也走到尽头，而柯尔贝尔的继承

人——卢瓦更倾向于他的对手米尼亚尔。

皮埃尔·米尼亚尔（1612—1695 年）先在布尔日师从让·布歇，后在巴黎追随乌埃。1636 年，他前往罗马，并在那里待了 20 年。他以肖像画见长，在 1690 年勒·布兰去世之后，他成为研究院的负责人；他非常支持鲁本斯的追随者，承认色彩在画作中的重要性。乌埃的另外一名学生叫厄斯塔什·拉·叙厄尔（1616—1655 年），他为教堂、宫殿和宾馆创作了大量的系列绘画作品，也包括部分肖像画作品。他最主要的工作是为巴黎天主教加尔都西会教士创作有关圣布鲁诺生活和工作的 22 幅绘画作品。普桑对于优雅新古典主义和画作中色彩自由搭配的贡献是显而易见的。亚森特·里戈（1659—1743 年）来自佩皮尼昂，20 岁时来到巴黎，1682 年在巴黎皇家绘画雕塑艺术学会学习期间，取得了历史画作的二等奖。在勒·布兰的建议下，里戈将精力集中在肖像画上。他创作了多幅伟大人物和朋友的肖像，性格也相对内向。

由于 17 世纪法国较大程度地将绘画纳入公共机构，单独的艺术运动很少出现。在那段时期，有两个截然不同的审美学流派：一个相对较大——追求严肃古典主义的一群艺术家，而其他的则倾向于巴洛克风格。对宫廷御用画师的依赖是那段时期的突出特点，在欧洲的其他艺术中心都没有出现此类现象。通过带有寓言意义和虚幻的画作赞美专制统治制度，相比而言，宗教题材绘画作品的重要性逐渐降低。同时，通过使用多种标志和暗喻手法来赞美统治者美德的肖像新风格画法逐渐发展成熟。

在 17 世纪初的巴黎，艺术家也同样以同业公会和公司的形式存在。由于同业公会形式抑制了其对巴黎改进的计划安排，所以亨利四世极力反对，1622 年，同业公会的权力被重新定义：根据新规，只有同业公会的成员才被允许进行商业贸易活动。由于要求降低御用宫廷画师的数量，同业公会的负责人之后引起了两个派别更进一步的冲突。在 1648 年巴黎研究院的就职会议上，罗马和佛罗伦萨的学会决定了法规的形成。重点放在了每天保证两个小时的时间进行理论教育和人体素描。

然而，考虑到和同业公会之间的冲突，国家并没有对研究院进行任何的财力支持。在乌埃的领导下，作为竞争对手的画家同业公会开设自己的研究院——圣路卡艺术学院。在两家研究院激烈的辩论之后，终于在 1651 年合二为一，成为皇家绘画雕塑艺术学会，并于 1655 年出台了新的法令。新的研究院搬进位于卢浮宫的房间内，国王特设资金对此进行支持，并赋予其皇家学院的称号。柯尔贝尔分别在 1661 年和 1672 年担任副院长和保护人；总体来说，专制主义政体具备了掌控一切文化层面的控制力，特别是对绘画和他们作品的控制。为加强法语语言，保持其纯正性以及发掘其对哲学和文学的影响，柯尔贝尔在 1635 年成立了法兰西学院。

皇家绘画雕塑艺术学会并没有接管所有的艺术家专业培训，只接管了其中的理论部分，包括人体素描和讲座。讲座最重要的就是给学生相关的指导，在罗马，以讲坛形式邀请艺术家向学生阐述自己的艺术理念和观点，而有关实际绘画能力的培训大都在画舫中进行。同时，还向特别有天赋的学生定期提供奖励，另外，研究院成员的画作也会被定期展览。通过讲座的形式尝试着建立可以对艺术作品准确评估的系统。于是，根据意大利作家对艺术的分类定义——创意、比例、色彩、表达和构图等方面，弗雷亚尔·德·尚布瑞和勒·布兰对艺术作品进行了鉴赏。同时，一种画作风格的严格等级制度诞生了，根据此类标准，和历史没有关系的一切都毫无价值。建立这种优先权的过程，基于来自哲学和艺术实践的标准规范和种类所带来的自信。在亚里士多德和新柏拉图主义两种形式和物质的现实分类下，所有画作的内容都将根据各自的价值进行评估。通过描绘上帝和人体形式的画作被认为具有最高价值，其次是作为物质的自然、最初生命体、被赋予生命的物体以及最低地位的无生命物体。除此，艺术家需要完成的各种艺术条件也被格外重视。有关历史主体的画作要求熟练掌握绘画和构图，同时，还必须提供创作依据和相关的理论知识。另一方面，肖像画艺术家通常情况下只要求其在用色方面的经验和技巧。根据此种等级制度，静物画被认为是最低档次的作品，排在风景画、动物画和肖像画之下，排在最高位置的当然是历史题材的绘画作品。

在 17 世纪的最后 30 年，皇家绘画雕塑艺术学会内进行了激烈的辩论。现代绘画中发展了两种不同的派别，每一派都有杰出的画家作为代表。所谓的普桑派毫无疑问重视设计和轮廓超过颜色。相反，鲁本斯派则将色彩看作绘画的重头戏。在"古今之辩"（Querelle des anciens et des modernes）中，两派的争论一直未见停止。从 1671—1672 年开始，这种争论一直持续到 1699 年。查理·佩罗 1688 年的专题著作《古典和现代之比》（Parallèle des anciens et des modernes）对这场辩论的基本要素进行了分析。基于古典主义和现代主义的关系，

西蒙·乌埃
《基督在神殿里布道》（*Presentation of Jesus in the Temple*），1641年
布面油画，383厘米×250厘米
巴黎卢浮宫博物馆

以及在对比了普桑和鲁本斯之后，人们对两种绘画的基本方法进行了讨论。普桑派和他们的发言人勒·布兰将古典古物视为不可超越的艺术模型，古典古物的规则依然需要遵循。他们将普桑视为当时最伟大的画家。普桑派绝对遵照绘画原则——形式，继而推崇古典主义。对普桑派和学会的其他许多艺术家来说，标准仍然是古典古物。如果没有满足希腊或罗马的美学理念，即便是自然的事物也需要纠正。

而处于相反立场的由米尼亚尔领导、罗杰·德·帕尔斯作为发言人的鲁本斯派，则非常强调鲁本斯提出的色彩质感，认为色彩永远比绘画本身重要。根据其色彩方面的意见，威尼斯在拉斐尔之上，而提香又在鲁本斯之上。鲁本斯派嘲笑普桑派对权力的信赖，他们相信在伟大的路易斯世纪，艺术已经达到了完美的顶峰。

在这场对立的辩论中，普桑和鲁本斯是主角的替身：陈旧和崭新，形式和颜色，古典主义和巴洛克。然而，这场争论不仅仅是两大艺术流派之间的斗争，事实上，这场学术辩论也夹杂了政治因素。作为柯尔贝继承者的卢瓦，非常支持鲁本斯模仿派和米尼亚尔，因此米尼亚尔被任命为研究院的负责人。从审美的角度来看，这也表明了色彩和设计两者之间保持的平衡。然而，18世纪展示艺术新方向的步伐已经迈开：艺术品的鉴赏已不仅仅只根据死板的规则，作品中所包含的情感因素也是需要考虑的。一种多元化的风格精神逐渐形成，威尼斯和佛兰德斯画师的作品也可以与罗马和法国画师的作品相提并论。

在西蒙·乌埃的众多宗教作品中，《基督在神殿里布道》1641年受托于黎塞留，作为圣路易耶稣会会士教堂祭坛的装饰画。本幅作品再现了圣路加所描绘的场景，圣母玛利亚在祭坛上将孩子交给主教西蒙。

乌埃将本幅作品的发生地设定在一个金碧辉煌的神殿里，以悬浮的感觉对此进行描绘。玛利亚单膝跪在台阶上，将安详熟睡的孩子交给西蒙。在她旁边的约瑟夫，深情地看着孩子。其他站在西蒙背后的人都被这一场景深深打动了。多位站在两侧的前景人物将此仪式同现实空间分割开来。所有人物的轮廓都异常清晰，具有很强的雕塑感。

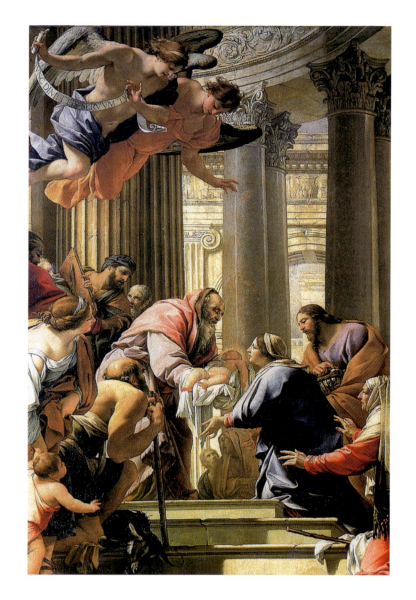

画家并没有对此场景中的超自然现象和情绪进行过多的强调。

乌埃似乎已经超越了早期作品体现的卡拉瓦乔风格：从构图方面来看，没有包含任何的巴洛克元素，而更应该被看作对新古典主义的直接期待。

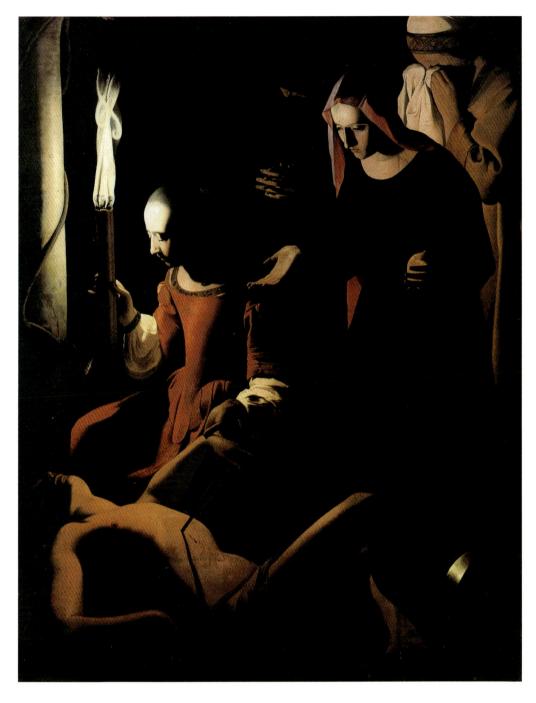

乔治·德·拉·图尔
《圣艾琳和受伤的圣塞巴斯蒂安》（*St. Irene with the Wounded St. Sebastian*），约 1640 年
布面油画，166 厘米 ×129 厘米
德国柏林德累斯顿艺术博物馆

《圣艾琳和受伤的圣塞巴斯蒂安》是拉·图尔重要的作品之一。和其他大多数画家不同，拉·图尔没有选择传说中圣塞巴斯蒂安的殉道作为代表场景，而是选择艾琳及其同伴哀悼他的死亡的故事进行描绘。塞巴斯蒂安是戴克里先皇帝侍卫队的指挥官，他背叛现教，皈依基督教，因叛教受到惩罚，被拴在树上，让弓箭手射杀。在弥留之际，他被殉道者加斯多罗的遗孀艾琳找到，并在她的护理下得以痊愈。在处决中幸免于难的圣塞巴斯蒂安之后与非常吃惊的戴克里先当面对质，责备他对基督教徒无情的迫害。但随后，圣塞巴斯蒂安仍被棒击致死。

拉·图尔选择了一个夜晚场景，一位少女手中的火炬是整个画面唯一的光亮。在少女的左侧站着正在哀悼的艾琳，艾琳身后站着另外两位妇女，一位正在祈祷，而另外一位正在用手巾擦拭眼泪。这几位妇女形象生动，表达出庄严、克制的悲悯之情。圣徒身上只插了一支箭，他完美的身躯已暗示了新古典主义元素。殉道者的一丝不挂是对殉难英雄的缅怀，因此，塞巴斯蒂安代表了他所信仰的英雄。少女手中所持火炬发出的光线将妇女们温和、安静的悲痛衬托得更加迷幻，同时，也更突出了该场景超自然的神圣状态。画面中虚幻的冷静，暗示没有丝毫的运动存在。拉·图尔的绘画作品形式和结构简单明了，擅长各种色彩的组合。显而易见，卡拉瓦乔作品中常用来描绘圣徒受伤躯体的丑陋视觉冲击以及戏剧效果，在这幅作品中没有任何体现。

尼古拉斯·普桑
《自画像》，1650年
布面油画，98厘米×74厘米
巴黎卢浮宫博物馆

在罗马，尼古拉斯·普桑也接到一些朋友们委托的业务。这幅自画像就是受他的一位巴黎老主顾伏尔特·德·尚特鲁的委托而创作的。之前有一位罗马艺术家为普桑绘过一幅肖像，没有达到普桑的预期，所以普桑画了这幅自画像。

画家在画面中所展示的自己是一个半身像，前方是一个画夹，身着深绿色外套，戴披肩，表情严肃直视着想象中的观众。人物背后的三个画框作为背景，营造出画室的氛围。

基于对多处细节的推敲，以及多处对画作受者表达尊重信号的发现，人们把普桑的自画像解释为"油画艺术的理论"。我们知道，这位艺术家正在深入思考绘画理论的问题，而且也正准备撰写一本绘画的专著。在画面前方的画布，虽然没有任何绘画内容，但是其上的题词却对作品时间和题材进行了阐释，因而可视为对设计内在的注解。设计内在包括构思（idea）和设计（con-cetto），二者是创作任何绘画作品的先决条件。

艺术家们极富创造力的活动特别强调设计在绘画艺术中的重要性，这与实际情况（设计外在）相悖。早在15世纪的意大利，一种积极的设计理论就已经开始发展，也正是在此基础之上，提出了绘画艺术的知识性主张。

在画面中，第二张画布只露出很小部分，画布中的妇女被两只手拥抱着，头戴王冠，露出一只眼睛，被解释为对绘画艺术的最好比喻，因为绘画是三门艺术（建筑、雕塑和绘画）中最高贵的，配以王冠可谓实至名归。画面中的拥抱可能象征着普桑与自画像接受者之间的友谊。

另外一个可以证明普桑和尚特鲁之间友情的是主角人物手上的戒指，上面镶嵌的宝石被切割成四边金字塔形状。金字塔是康斯坦莎，即坚定不移的象征。鉴于此，戒指可能代表了艺术家对友谊情感的持久性，但也有可能暗指其在艺术上对严谨古典主义教条的执着。

菲利普·尚帕涅
《红衣主教黎塞留画像》，1635—1640 年
布面油画，222 厘米 ×165 厘米
巴黎卢浮宫博物馆

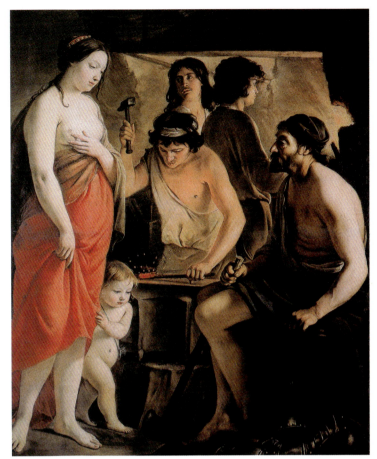

马修和路易斯·勒南
《伏尔坎铁匠铺里的维纳斯》
(Venus in Vulcan's Forge)，1641 年
布面油画，150 厘米 ×115 厘米
兰斯圣德尼博物馆

有关红衣教主黎塞留的画像，菲利普·尚帕涅创造了多个版本。作为路易十三世的首相，黎塞留来自官场中较低等级的贵族阶层，在 21 岁那年，他已经成为吕松市的主教，很快，他又被玛丽·德·美第奇（Marie de' Medici）任命为政府对外事务大臣。在本幅全身像作品中，不难发现很多旨在传达一种富丽高贵感觉的细节，如给人留下深刻印象的站姿、主教的红色长袍及其外衣上礼仪式褶皱，以及华丽无比的背景挂毯。

本幅作品所表达的纪念性和严肃性尤其引人注意。黎塞留给人的印象完全是一个极具尊严、野心勃勃的政治家，而不是一个超凡脱俗、敬畏上帝的神父。通过那布满岁月痕迹的苍白脸庞和比划做作动作的手臂，黎塞留被塑造成现代理性主义的代表，固守着苦行僧式的职业道德。

在 16 世纪至 17 世纪，艺术家们喜欢选择的题材之一便是有关爱情女神维纳斯到处留情的故事。维纳斯曾多次欺骗她的丈夫锻冶和工艺之神伏尔坎而与战神马尔斯私通。这其中最常见的场景便是伏尔坎突袭这对通奸不贞的男女，向他们扔去一张看不见的大网，将他们带至众神面前，使其成为笑柄。

在勒南的这幅作品中，维纳斯由丘比特陪伴出现在锻冶和工艺之神伏尔坎的铁匠铺里。伏尔坎冷漠地端坐在椅子上，他的学徒库克罗普斯则忙于为众神制造盔甲。在本幅作品中，维纳斯和丘比特一直看着锻冶和工艺之神双脚右侧的盔甲，该盔甲是维纳斯向伏尔坎定制的，用来帮助埃涅阿斯英雄在同拉丁人的战斗中取胜，但为什么维纳斯会来到铁匠铺看望自己的丈夫仍然不清楚。熔炉中的火焰将两位位于背景中的库克罗普斯头部照亮。通过对弯曲背部和腿部极不自然的交叉位置的描绘，伏尔坎天生的腿部残疾显而易见。

可以看到，本幅作品中的人物之间没有任何交流。他们几乎静止不动，姿态奇特而僵硬；只有画面背景中的一位库克罗普斯注视着维纳斯。两位神之间的关系，只有身体姿势的描绘，而无任何眼神的交流，疏远之情一目了然。

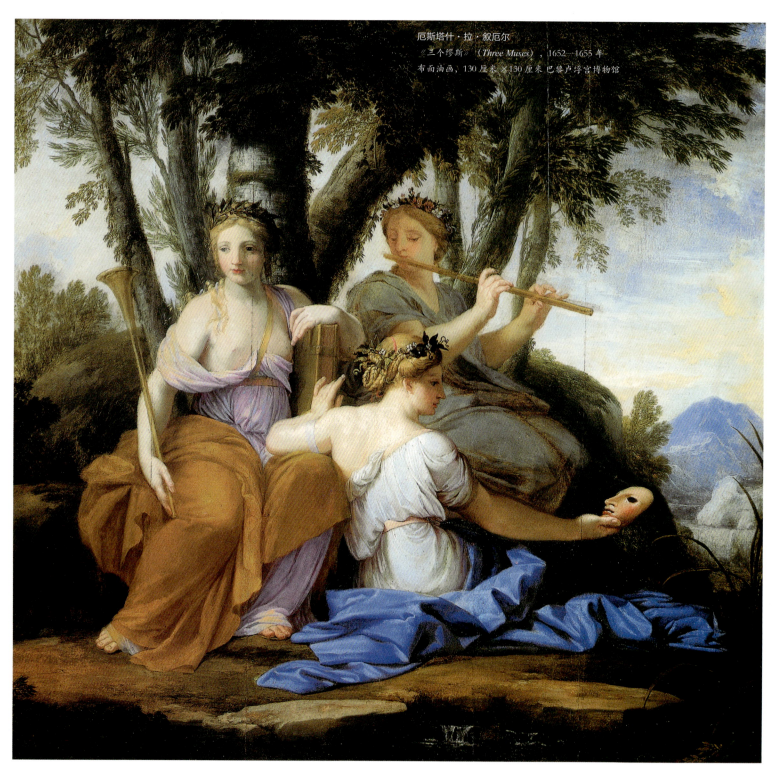

厄斯塔什·拉·叙厄尔
《三个缪斯》（Three Muses），1652—1655 年
布面油画，130 厘米×130 厘米 巴黎卢浮宫博物馆

　　1646 年至 1647 年期间，厄斯塔什·拉·叙厄尔为巴黎朗伯酒店的爱心陈列柜绘制了一系列有关神话内容的作品，其中有两幅作品和缪斯有关。作为宙斯和提坦女神摩涅莫辛涅的女儿，缪斯们与她们的领袖阿波罗交往甚密。古典主义作家通常认为他们具有启发灵感的特点。

　　在本幅作品中，叙厄尔描绘了头戴花环的三位缪斯，身着柔和色彩的外装，休闲地坐在田园牧歌一般的景色中。历史缪斯克莱奥位于左侧略靠中心的位置，占据了整幅作品的大部分。她袒胸露怀，右手拿着一个象征名誉的小号，倚靠在皮质包裹的座椅上。

　　其左侧身旁是正吹奏笛子的抒情诗缪斯优忒毗，而画面正前方靠着克莱奥的是喜剧缪斯塔利亚，她正凝视着手持的面具。叙厄尔通过不同颜色来区别各位缪斯不同的"职责"。正像此处三个缪斯代表了诗歌所有门派一样，她们的服装也融合了由三种基本色调（即黄、红和蓝）组成的全色光谱。

夏尔·勒·布兰
《亚历山大进入巴比伦》
(Alexander's Entry into Babylon),约1664年,布面油画,
450厘米×707厘米
巴黎卢浮宫博物馆

夏尔·勒·布兰
《圣约翰在波塔拉蒂纳的殉难》
(Martyrdom of St. John at Porta Latina),
1641—1642年
布面油画,282厘米×224厘米
巴黎圣尼古拉斯夏尔多内教堂

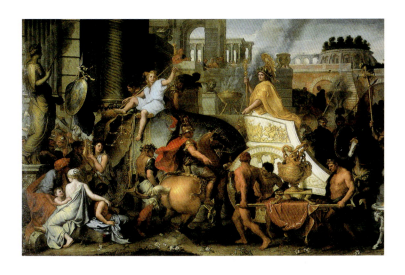

《亚历山大进入巴比伦》是勒·布兰在1662年至1668年间为路易十四世所创作的整套作品之一。为支持大流士家族,1661年他受国王的委托,创作有关亚历山大大帝生平的画作。由于本幅作品取得了意外的成功,勒·布兰受到激励,接连创作了其他三幅具有深远意义的作品。这四幅描绘马其顿国王胜利场景的作品包括:《格拉尼库斯》(Granicus),《埃尔比勒之战》(Battle of Arbela),《亚历山大进入巴比伦》以及《亚历山大与普洛斯》(Poros before Alexander)。

进入巴比伦发生在亚历山大于埃尔比勒附近的高加米拉战役(公元前331年)中战胜波斯人之后。在画面中可以看到一路高歌猛进的队伍和被俘虏的敌军,自封为亚洲之王的亚历山大端坐在大象拉动的镀金战车中,正式进入了被征服的巴比伦。战役的胜利者亚历山大占据了画面中部的大部分。画作的前半部分呈现了许多生动的场景:带着孩子的母亲和一个弹里拉琴的人,惊奇地看着行进的队伍,还有数名奴隶正抬着一个啤酒架。艺术家通过人物的各种表情和反应来表达他对人物刻画的特殊兴趣:抬啤酒架奴隶的淡漠凝视、里拉琴演奏者的崇拜眼神,以及背靠巴比伦缔造者塞米勒米斯雕像的巴比伦居民的忧郁神情。

勒·布兰以轻松的手法来处理本幅作品。画面后半部分的巴比伦空中花园,铺垫的宏伟古典建筑背景和对细节的考古式刻画正好与画面前半部分所发生的现实轶事形成对比效果。此系列画作被看作是表达对国王路易十四的崇敬——他认为自己是古罗马时期最伟大的统帅、亚洲之王亚历山大的继承者。有关亚历山大的作品集创作于佛兰德斯画派被终止(1667年)之时,那也是路易十四世所开创的伟大军事胜利时代的开始之时。勒·布兰的作品形式不仅有画作,同时,他的作品也被设计并制作成为哥白林双面挂毯。勒·布兰本人对此系列作品推崇备至。

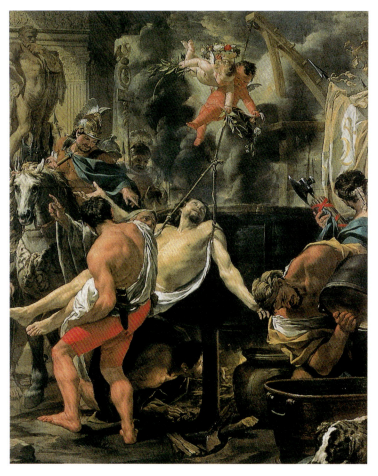

《圣约翰在波塔拉蒂纳的殉难》是勒·布兰23岁时的早期作品,至今仍然悬挂在最初为其创作的教堂内。本幅作品描绘了福音传道者圣约翰在图拉真统治下的罗马遭受酷刑的画面。虽然他在酷刑中幸免一死,但不久后即寿终正寝。

在本幅作品中,勒·布兰选择了即将把福音传道者举起抛进滚烫油锅的瞬间。画面中还有手持鲜花和树枝的天使,都象征着他的"殉难"。在作品构造方面,勒·布兰显然受到乌埃的影响,突出空间和酷刑中的暴力画面。显而易见的是,他非常关注对画面中所有人物面部表情的刻画,同时用考古似的精确度刻画了罗马军人的装束标准和刀斧手的捆绑方法。

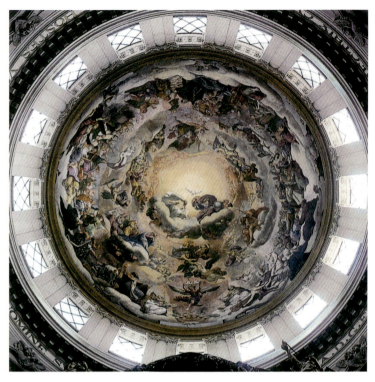

皮埃尔·米格纳尔德
《天堂》（Paradise），1663 年
巴黎圣恩谷教堂穹顶湿壁画

圣恩谷教堂是巴黎区域内最具巴洛克特色的建筑之一。该教堂由路易十三世的妻子奥地利人安娜出资修建。在婚后相当长的一段时间内，他们都未能生育，于是安娜发誓，如果她能生小孩，她将为圣恩谷教堂的本笃会修院建造神舍。教堂由弗朗索瓦·芒萨尔设计，包括一个教堂正厅和一个中心建筑，后者的设计规模超过中央正厅。

针对宏伟的圆屋顶，米格纳尔德在参照圣彼得教堂模型的情况下，创造了屋顶绘画。在绚丽的天空中，神被众多圣徒、殉道者和教堂的显要人物所簇拥。这幅圆形的作品中共有两百多个人物。下方，由圣路易指引的教堂建造者正展示该教堂的建筑模型。该画作在当时受到人们的极大推崇，并获得莫里哀的高度评价。

皮埃尔·米格纳尔德
《珀尔修斯和安德洛墨达》
（Perseus and Andromeda），1679 年
布面油画，150 厘米 ×198 厘米
巴黎卢浮宫博物馆

《珀尔修斯和安德洛墨达》是米格纳尔德为大孔代（即路易二世，被称为波旁亲王）而绘，同其他画作一同保存在尚蒂利，是其众多神话题材类作品之一。

本幅作品所描绘的场景取自奥维德《变形记》（Metamorphoses）中有关珀尔修斯的神话故事。宙斯和达娜厄的儿子珀尔修斯将美杜莎斩首后，骑着飞马珀伽索斯来到腓尼基海岸，遇见安德洛墨达，后者因其母卡茜欧琵雅自夸女儿比涅瑞伊得斯美丽而被缚在山岩上受罚，将被海怪吞吃。安德洛墨达的父亲克普斯向珀尔修斯承诺，如果他制服海怪，解救其女儿，就将女儿嫁给他，并以自己的王国作为嫁妆。珀尔修斯用剑刺杀了怪物（另一种说法是珀尔修斯高举美杜莎的头颅，怪物立即变成了石头），娶安德洛墨达为妻。米格纳尔德在本幅作品中所描绘的场景是：安德洛墨达刚被解救，国王和王后正向珀尔修斯道谢，后面有一群人则惊奇地看着这一幕。整幅作品场面壮观，充满动感。画面正中，英雄珀尔修斯昂然而立，身后是从美杜莎鲜血中跃出的飞马珀伽索斯，他手指安德洛墨达，脚侧是美杜莎的头颅，身前躺着被杀死的海怪。米格纳尔德对自然景物和人物服装色彩的大肆渲染，充分展现了其在色彩运用方面的天赋。

亚森特·里戈
《路易十四世画像》（Portrait of Louis XIV），1701年
布面油画，279厘米×190厘米
巴黎卢浮宫博物馆

本幅作品是国王路易十四世63岁时订制的，本打算作为礼物送给其侄子西班牙腓力五世，但国王本人对作品爱不释手，因此，他保留了原作，命人另外制作了一件复制品作为礼物。

画中，路易十四世稍呈对立式躯体平衡站姿，右手拄着权杖，左手叉在腰间，全副盛装，王气彰显。他身披华丽大氅，上绣蓝色衬底的波旁王朝百合花图案，里衬为白色貂皮。其身后是设在高台上的宝座，覆有华盖；左侧有一座垫，上置皇冠，座垫后是象征尊严、权力和坚韧的圆柱。国王暴露的腿部是古典主义时期统治者的典型造型。

里戈原想把路易十四世描绘为王权的光辉典范，但笔下最终表现为法国君主的化身。画家以写实手法勾勒了年迈国王的面貌特征。对比另外一幅作品《红衣教主黎塞留画像》（Portrait of Richelieu）（参见第422页），尚帕涅注重于表现红衣教主这个人物，而里戈的主要目的则是展示人物的地位。

埃伦弗里德·克卢克特

Emblems 纹章

纹章，选自迭戈·德·萨韦德拉著作《理想中的政治原则和克里斯蒂亚诺》，1640 年

"纵情恣欲应有度"

雅各布·卡茨对五种感官进行描绘的作品《时代的镜子》（*Mirror of the Times*），1632 年

在巴洛克时代，纹章对文化施加无处不在的特有影响。随后，衍生出对写作、修辞、绘画和节日仪式的各种标识。从本质上说，纹章是以隐喻、寓言和符号为基础、可在不同层面上进行阐释的图像。纹章奇妙的符号语言可追溯到文艺复兴时期流行的象形文字。也正是在这段时期，推测的埃及象形文字被再次发现。佛罗伦萨人文主义者相信，在古代物件上发现的神秘符号语言背后，隐藏着人类的原创智慧，它以密码形式存在，以免受外在亵渎。

从公元 5 世纪起，作为亚历山大诗行知识纲要的沃尔珀罗《象形文集》（*Hieroglyphica*）已被用作原始资料；1500 年左右，其希腊版本被带到意大利并迅速广为人知。弗朗切斯科·科隆纳 1499 年在威尼斯出版的《寻爱绮梦》（*Hypnerotomachia Poliphili*）包含了古埃及的象形文字、毕达哥拉斯符号和犹太教神秘哲学的数字命理学，对后来的纹章书籍和其他方面，特别是绘画和写作题材，甚至园艺装饰花坛的规划，都产生了深远影响。最著名的纹章著作是安吉拉·阿尔西提的《图诗书》（*Emblematum Liber*），它于 1531 年在奥格斯堡（Augsburg）被翻译成德语，随后被翻译成其他欧洲语言，并迅速风靡全欧洲。其他重要的纹章著作包括 1618 年米珈勒·迈尔编著的《关于自然纹章的一个新秘密》（*Emblemata nova de secretis naturae chymica*），又称《亚特兰大逃亡》（*Atlanta fugiens*），以及 1758 年由切萨雷·里帕创作的《图像手册》。

纹章包括图像、箴言和附注。图像，也称意象或象征，包括任何可以想象到的、源于日常生活或动植物的题材。箴言位于图像上方，它表达纹章的主题。附注则对所描绘的主题进行阐述和解释，通常还要加上一条谚语或道德教诲。德国巴洛克画家耶奥里·菲利普·哈斯德弗尔在其《诗学漏斗》中说到："诗是有声图，画是无言诗。"纹章就是把说出的话用图形表达出来，因为"无声语"（图画）可阐释"有声图"（话语）所不能传达的意义。

对于哈斯德弗尔来说，这些所谓的"画诗"是诗歌和戏剧的重要元素。达尼埃尔·卡斯珀·冯·罗斯坦 1665 年的悲剧《史诗哈里斯》描写了罗马尼禄帝的垮台，以及随后盖约·皮索的就职。然而："罗马期望从皮索那里得到什么呢？所有罪恶难道不是由它而来吗？这个毒瘤尚未消除 / 蝎子到底用什么伤害了我们；但是当他做出伤害之事时 / 他会被转移至众星环绕的高悬宝座 / 他那有毒火炬将整片土地污染。"上述神秘格言的灵感源于一枚用谜语解答的纹章。格言来自迭戈·德·萨韦德拉 1640 年的纹章著作《理想中的政治原则和克里斯蒂亚诺》（见左图）。箴言写道"比在人间更具危害性"，指的是在天堂中看见的蝎子。箴言下面是人间景色。箴言的含义由附注阐述：蝎子虽然远在天堂，但只要它存在，就会对世俗人类造成更可怕的影响。道德败坏、行为不端的一国之君，一旦登上王位，俯瞰众生，将使生灵涂炭、国家衰亡。在巴洛克时代，视觉隐喻的传播远比现在更为广泛。纹章书籍得以广泛流通，由此衍生而来的暗喻等相关知识也广为人们熟悉。

解读 17 世纪荷兰风格的绘画作品极富吸引力，因为几乎所有的隐喻或符号都可在同时期的纹章书籍或民间文学中找到相关佐证。在扬·斯腾 1660 年作品《离开小酒馆》（*Leaving the Tavern*）（见第 429 页图）中，有一艘小船和一群纵酒狂欢者，3 位男士和 4 位女士正准备离去，而一位兴致勃勃的酒徒正从桶中倒出最后几滴送别酒。画面正中的年轻男子反复出现在扬·斯腾的多幅作品中。本幅作品中，扬·斯腾将同时发生的多个事件联系在一起：画面左侧是几位精神饱满、准备离开的人，右侧是聚在酒馆外的一群酒鬼，而前景中的数人已烂醉如泥。右角落还有一小撮人蹲在树后打纸牌。年轻男子的示意性动作揭示了作品更深层次的含义，即表现集体饮宴作乐场面：发泄、家饮和享受。此类题材在当时甚为流行，但并不仅仅用于描绘酒宴表面上的欢闹景象。最后，还有一则被忽视的隐藏信息，即以恶意讽刺形式进行说教。作品清楚表达了荷兰绘画作品中经常采用的五感主题——饮酒（味觉）、抽烟（嗅觉）、拥抱（触觉）、唱歌（听觉），以及船上人员的眼神和脸部表情（视觉），但只是通过纹章文学中的相应原型来表达的。在"维达猫"（"Vader Cats"）的主流纹章收藏品，即雅各布·卡茨 1632 年作品《时代的镜子》（*Mirror of the Times*）（见上右图）中，五感通过一艘寓意为生命之舟上的乘客来表现。船尾和船头分别站着一个骷髅（死亡）和一个神灵（生命），他们指引着前进方向。手抱酒桶的人可能象征"无止境的青春欲望"。在标有"Defervere necesse est"[纵情恣欲应有度]的纹章（见上左图）中，可以看到地窖里有

扬·斯腾
《离开小酒馆》
(Leaving the Tavern)
布面油画，
84厘米×109厘米
斯图加特国家美术馆

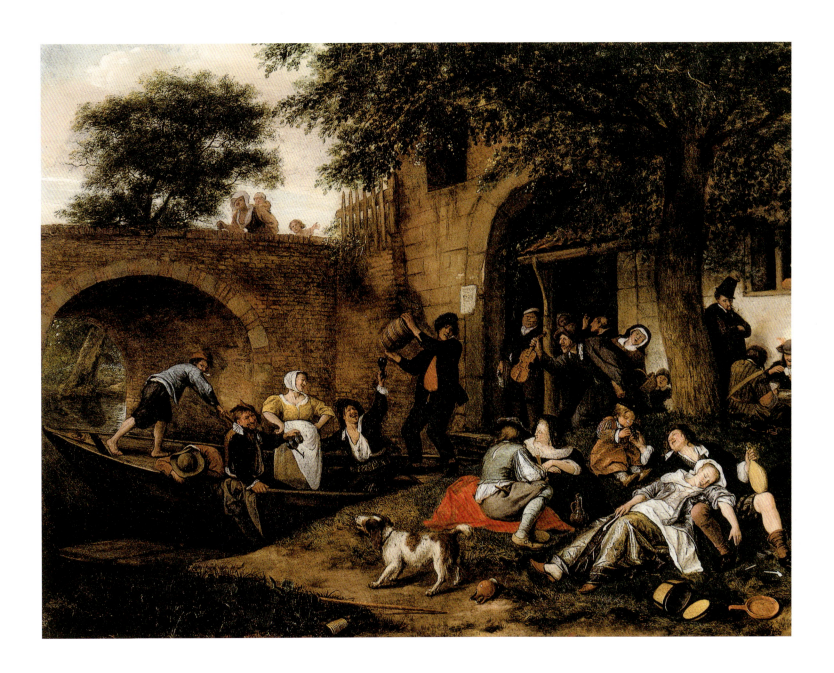

一个正在滴酒的酒桶。附注对此作了解释：新酿葡萄酒的发酵过程代表了青春时代觉醒的欲望。本作品可能也涉及我们所熟悉的安东尼·华托的典型塞西拉主题，该主题被解读为执迷于名利的一种风尚：一小群人高高兴兴地坐在小船上，驶向他们心中的天堂。

此纹章有助于诠释巴洛克图像文化。由于画面可以根据箴言和附注毫不费力地破译，所以解读显得很简单。因此，在宫廷的节日文化中，纹章被用于直接传达某些信息，如婚礼或显要人物来访时的烟花表演。工匠和艺人制作庆典画面，纹章发明人则负责背景和图像的设计。通常情况下，他要设计家喻户晓的纹章，并制作框架、装饰和灯饰。萨克森地区的竞选人约翰·乔治二世因在德累斯顿举办豪华庆典而闻名。1637年，他以十种纹章图案作为庆祝活动的主题，包括"战争""权力的胜利""畏神"和"公正"等。

在巴洛克时代的文化活动中，使用纹章书籍可以通过多种媒介加以佐证。

基拉·范利尔

17世纪荷兰、德国和英国的绘画艺术

简介

一直以来，17世纪被称为荷兰的黄金时代。这种观点可追溯至荷兰作家阿诺尔德·豪布拉肯的作品：1721年，他出版了《赫罗特·斯布布尔格》，该作品收集了17世纪许多荷兰艺术家的生平事迹。这一时期产生的诸多艺术家，他们的作品至今仍被视为巨作，是其他国家或时代无法匹敌的。"人间天堂"这一概念尤其指尼德兰北部地区——荷兰，即尼德兰北部七省的主要地区。北部作为农业、渔业之乡，17世纪初叶的文化并未出现显著的发展，但南部各省却大不一样，尤其是佛兰德斯，这里的重要商业城市布鲁日和根特于15世纪呈现了繁荣的文化生活；扬·范艾克、汉斯·梅姆灵和罗希尔·范德魏登等画家的作品完全可以与意大利大师的作品相媲美。16世纪，安特卫普和布鲁塞尔在工业方面取得了长足发展，这些城市的文化生活也开始繁荣起来，彼得·勃鲁盖尔的绘画作品代表当时的文化巅峰。

荷兰的所有省曾一度先后归勃艮第人和哈布斯堡王朝统治，直至西班牙国王腓力二世继承了其父查理五世大帝的王位。1566年破坏偶像主义产生后，腓力二世镇压了新教徒叛乱，并在宗教裁判所的协助下建立了残暴的政权。1568年埃格蒙特被谋杀后，独立战争爆发，战争持续了80年。然而，唯独北部各省在加尔文主义的强烈影响下，最终实现了它们的目标；而天主教占主导地位的南部仍归属西班牙。1579年，北部各省加入了乌得勒支联盟，1609年达成了停战协定。这实际上标志着独立的尼德兰联省共和国（由北尼德兰的七个省组成）的诞生。

阿姆斯特丹崛起成为一个新的商业中心，始于1585年西班牙人占领安特卫普并封锁斯海尔德河，此举使整个城市彻底孤立，仅用于商业用途。荷兰人迅速地建立了一支强大的舰队，至1588年彻底击败了西班牙舰队。1602年东印度公司成立，荷兰成了一个强大的商业强国，并在16世纪中叶向英国发起了争夺海上霸权的战争。于是，一个新国家开始发展自己的文化。

艺术的最初发展与佛兰德斯的传统紧密相连，佛兰德斯的传统被诸多移民传播到荷兰的各个城市。但不久，基于新的世界观，市民对其所取得的独立自主和前所未有的繁荣兴旺而产生民族自豪感，一种独具个性特征的艺术出现了。加尔文教巩固了这种自豪感。加尔文对宿命论大加宣扬，把经济上的成功解说为本民族承蒙上帝厚爱的标志。这意味着市民转向物质现实，荷兰历史学家约翰·赫伊津哈认为"热爱实物"是该时期荷兰人精神方面的显著特征。艺术家用卓越品质的现实主义作品来响应这种思潮，这样的现实主义即使卡拉瓦乔也没有

弗兰斯·弗兰肯
《罗可斯市长的家宴》（*Banquet at the House of Mayor Rockox*），1630—1635 年
木板油画，62.3 厘米 ×96.5 厘米
慕尼黑拜恩国立绘画收藏馆
古典绘画馆

始终如一地坚持过。在荷兰，特别重视对实体巧妙且栩栩如生的渲染。然而，图画绝非简单的现实复制品，而总是提升为一种特别的绘画语言。19 世纪中叶，法国现实主义者和印象派艺术家重新发掘荷兰现实主义后，这种提升经常被人忽视。与 18 世纪的古典韵味相比，19 世纪的评论家和评论员与这些艺术家有共同的兴趣爱好，即珍视荷兰人对显然无任何理想化夸张成分的现实主义的热衷。直到本世纪，人们才认识到该时期的荷兰画家拒绝将任何更深层含义引入其作品中实属大胆之举。

然而，这一观念在 17 世纪是难以想象的。勒默尔，荷兰著名的寓意画册作家之一，写道："大地万物皆有灵。"他在这类画作中以格言和诗句的形式揭示和表达了客体的潜在含义（见第 428—429 页）。在信奉加尔文教的荷兰，几乎回避不了世事无常的说教。在只有上帝才永恒的价值观念面前，所有世俗事物均被视为毫无价值的"虚幻"。实际上，虚无这一理念可视为巴洛克时期的主题。但在荷兰，这一理念似乎得到了尤为喋喋不休的灌输，市民得不断评估自己的世俗志向，并告诫自己要以道德和善良的方式行事。

这些观念也是荷兰南部艺术的重要主题。尽管荷兰人开创了赋予日常事情潜在含义的新寓言形式，但鲁本斯和范戴克等艺术家却更愿意以古典神话故事人物为主题；尽管通常也对这些人物进行感官渲染，但这些主题仍远离现实生活。佛兰德斯艺术是在截然不同的条件下出现的。与其他国家一样，这里对大幅祭坛画也有一定需求，但尽管粗俗的感官元素给鲁本斯和约尔丹斯的艺术作品赋予了个性特征，艺术家遵循的依然是意大利传统。

盖拉德·豪克耶斯特
《在代尔夫特新教堂的威廉一世墓》
(Tomb of William 1 in the Nieuwe Kerk, Delft)，1650年
木板油画，125.7厘米×89厘米
汉堡市立美术馆

小威廉·范·德·维尔德
《万炮齐鸣》(The Cannon Shot)，年代不详
布面油画，78.5厘米×67厘米
阿姆斯特丹国家博物

同时加尔文教派仍严格禁止绘制肖像。荷兰教堂是集会之地，而非朝拜之所，将狗带入教堂是理所当然的事情，允许在教堂中给孩子们喂饭和让他们玩耍，甚至在布道时也允许讲话。荷兰教堂是一个社交场所，而非威风凛凛的地方。教堂的美化空间除了盾徽、牌位和墓碑外，不允许任何装饰，全靠明亮的光线创造若干装饰效果。除了图像的复杂透视结构外，这种光影效果也是教堂内部独具魅力之处，发展为一种荷兰独有的风格。

荷兰的贵族和教堂一样，并不是荷兰艺术的突出赞助人。封建宫廷文化在其他欧洲国家已发展达到顶峰地步，但在荷兰北部几乎没有得到发展。在布鲁塞尔，腓力二世的总督管理着一个鼓励艺术的宫廷。在海牙，同样存在由总督领导的宫廷，总督是授予民族英雄奥兰治—拿骚威廉的后裔的职位。虽然奥兰治王室属于城市贵族，但依旧保持了朴实无华的生活作风；两院制国会被明确地授予至高无上的权力。在总督执政期间，臣民们也经常更换总督。豪克耶斯特教堂内部壁画（见左图）想必是为宫廷支持者或宫廷本身而绘制，因为其侧重于奥兰治威廉的墓碑，使人们回想起奥兰治王室对人民自由所作出的贡献。该壁画绘于1650年，即总督被罢免之日。

城市的统治阶层和资产阶级对艺术特色起决定作用，画家的作品投市民之所好。这样的环境确立了崭新的绘画流派：风景画和静物画。以前一直屈尊充当历史画的附随装饰，被解放而成为独立的主题。另外，一向被视为风俗画作品的日常生活场景描绘首次成为大幅绘画主体而出现了勃勃生机。

自古典时期以来，艺术理论家就将画家描绘文学作品中故事的能力视为一种特别的难题，尽管画家描绘的仅是故事发生的某个瞬间。主题置于前景中，而描绘方式处于次要地位。另一方面，在新体裁类型——风景画、静物画和风俗画中，充分展示主题显得至关重要。对于荷兰画家，风景画展现了土地的硕果累累，而静物画和室内装饰画

中的贵重物品则反映出异国物品的丰富多样性。荷兰航海家使贸易成为可能，从而使海景画也占据了重要地位（见第432页，右图）。

大多数艺术家擅长这些体裁类型之一，甚至有时专注于某种特定体裁：荷兰的专题画现象较其他国家更为突出。比如，亨德里克·阿维坎普主要描绘冬季冰上运动；波勒斯·波特主要描绘奶牛；阿特·凡·德尔尼尔专门描述月光下的风景；静物画家如威廉·卡尔夫和彼特·克莱茨终其一生绘画生涯靠的仅是几种道具。杰勒德·特·伯茨在缎纹织物绘画方面展现了特殊技能，而其他画家则以其金属物品渲染而著称；一些画家仅描绘花卉，而另一些则描绘生死相搏的比赛。鲁本斯聘请特殊的专家：扬·勃鲁盖尔通常描绘花卉；弗朗斯·斯尼德斯通常描绘动物；扬·威尔登斯和弗朗斯·武藤斯通常描绘风景背景。许多风景画家甚至不能描绘小型的固定模式人物，且需专家同行的帮助。

主题、实物、组合方式和绘制方式均受到艺术家生活所在城市偏好的强烈影响。这种情况在很大程度上可归因于行会制度，行会在荷兰的影响力大于其他国家。艺术家的作品只可以在其所属行会所在地出售，而行会严格监督创造条件。画家主要来自手工艺品之家：伦勃朗的父亲是磨坊主；扬·范·格因的父亲是鞋匠；雷斯达尔的父亲是框架工。尽管自文艺复兴时期以来，意大利艺术家认为绘画属于自由艺术，从而认为画家是智力劳动者而非工匠，但在荷兰，绘画仍被看作是一种工艺，即使一些艺术家报酬丰厚、备受敬重、名望很高。

专制主义国家中，成败与否取决于是否有势力者的青睐。采用官员选举制以来，与封建制度统治者相比，掌权者更容易更换。伦勃朗随权势变更跌宕起伏的人生便是最好的例证（见第441—443页），相比之下，老练的德·特·伯茨和杰拉德·杜显得更善于应付不断变动的权力。

然而，大多数画家不能仅靠绘画维持生计。佛梅尔是一名业余艺术商人；范·格因投机不动产和山慈菇生意；简·斯泰恩是一名经授权的酒馆老板；菲利普·科宁克经营一艘行驶于阿姆斯特丹和鹿特丹之间的渡轮。也有一些知名的女性画家。朱迪丝·莱斯特，以绘画大师弗朗斯·哈尔斯的风格描绘肖像画和风俗画；生平鲜为人知的克拉拉·皮特斯，影响了早期静物画；在本世纪末期，雷切尔·瑞斯奇和玛丽亚·奥斯特维克因其花卉静物画而知名于国际。

绘画的价格随艺术家知名度的提高而急剧上升，有一些作品的价格曾轰动一时。鉴于此，艺术作品也被视为投机性投资。绘画创作不再以获取固定报酬为主要动机，现代艺术品市场的雏形开始出现。画廊老板从参展的艺术家收取报酬，书店、印刷所和年度展览会也用作艺术商业中心。甚至在平常的每周集市上，绘画作品也穿梭于水果和蔬菜之间叫卖。黄金时代显著扩大了绘画范围。

弗朗斯·哈尔斯
《欢笑的骑士》，1624年
布面油画，83厘米×67厘米
伦敦华莱士收藏馆

肖像画

肖像画是市民自我表达的载体。任何人感觉到有什么意义或价值时都可以请人画肖像。如同贵族式肖像画，荷兰艺术家意识到凸显主题的身份和尊严的重要性。但与以往任何时期不同的是，该时期的新价值观在于对生活的真诚和忠诚。如风景画、风俗画和静物画一样，肖像画家也在努力探寻，以实现打破既定规则的现实主义。以下艺术家的作品于17世纪开端在富裕的沿海城市哈勒姆开了先河：伊沙亚斯·凡·德·费尔德的风景画、威廉·白特维克的风俗画和弗朗斯·哈尔斯的肖像画。当然，伦勃朗超越同时代的诸多其他肖像画家。

弗朗斯·哈尔斯一生都居住在哈勒姆。他主要画肖像画，其中一些肖像画也可归入风俗画。其肖像画展现了普通市民、江湖郎中、卖鱼的女人、欢声笑语的孩子，或《马勒巴贝》（Malle Babbe）中通过酒壶展现的酒鬼。这些人物活力四射和精神饱满的个性也在该艺术家享有最高盛誉的肖像画中得以体现。

弗朗斯·哈尔斯
《斯特凡努斯·海拉特》(Stephanus Geraerdts)，1650—1652年
布面油画，115 厘米 ×87 厘米
安特卫普皇家艺术博物馆

弗朗斯·哈尔斯
《伊莎贝拉·科伊曼斯》
(Isabella Coymans)，1650—1652 年
布面油画，116 厘米 ×86 厘米
私人收藏品

弗朗斯·哈尔斯
《戴宽边软帽的人》(Man with Slouch Hat)，1660—1666 年
布面油画，79.5 厘米 ×66.5 厘米
位于德国卡塞尔的德累斯顿国家艺术博物馆威廉高地宫历代大师画廊

　　按照传统观点，《欢笑的骑士》（见第 433 页图）是一个人物的半身像；该画中人物为古典派姿势，按远近比例稍微缩小，双手搁在臀部，清晰地展现了其自信特征。然而，哈尔斯成功地将画中人物从通常伴随这样的坐姿将会产生僵硬感中解放出来。这可很简单地归因于绘画中的鲜明对比：深黑色颜料与明亮的白色区域形成对比，并通过华丽绣花马褂的闪亮色彩增强这种对比。该肖像画中还引入了细腻的组合技巧：重要线条均不与画作边缘规定的直角对应。阴影的处理使骑士身体前倾，使其从图画表面呼之欲出，尤其是其右臂如置身画外。骑士魁梧健硕的体格无疑给人留下了深刻的印象。但归根结底是其面部表情令我们感到人物的栩栩如生。在传统肖像画中，画中人物通常凝望远方，洞察观画者的心思或若有所思地注视过客。然而，《欢笑的骑士》中人物好似与观画者对视，近似要搭讪的地步。他的微笑好像会随时变成放声大笑，其优雅的姿势显得也将前俯后仰。这种临场感实质上构成了哈尔斯作品特有的感染力。

　　肖像画通常用于特殊场合，比如婚礼的纪念品，这可能是双人肖像，如鲁本斯创作的双人肖像画（见第 438 页图），但通常需要两个单独的画板。女人画像始终位于右侧，因为通常女人坐在男人的左边。遗憾的是，两块画板有时会分开。哈尔斯的姐妹篇作品《斯特凡努斯·海拉特》和《伊莎贝拉·科伊曼斯》（如左下图和中图）就存在这种情况，令人十分惋惜。该作品中伴侣之间的这种与生俱来的吸引力，在肖像画史上没有作品能够企及。伊莎贝拉转向丈夫时，活泼的身姿里洋溢着青春的快乐，而端坐的丈夫则与之不同，展现出高贵和尊严。这对夫妇目光相遇，妻子将丈夫意欲索要的玫瑰递给他。两块画板分开后，这对夫妇的眼神和手势均无法理解。哈尔斯在该画作中捕捉了事件经过的一瞬间，技艺甚至比《欢笑的骑士》更精湛，令人浮想联翩，再一次打破了肖像画的静态特征。为了在其作品中实现瞬间捕捉，早在 17 世纪 20 年代，哈尔斯创作了一种新肖像画类型，确立了一种风格，这在其后期的一幅肖像画《戴宽边软帽的人》(Man with Slouch Hat)（见右下图）中也有所体现。画中人物转向观画者，好似后者与他交谈过。他的手臂倚靠在座椅臂上，呈现一种临时随便的、显得并不舒服的坐姿，给人的感觉是，他即将再次转过身去，以便可背靠座椅。这种可领会的动作，在角度极大的大沿帽中得以体现，但主要通过极为动态的画法表现。这是这位艺术家后期风格的典型特征，也是爱德华·马奈在 19 世纪想极力效仿的。从哈尔斯艺术生涯初期的作品肖像画《欢笑的骑士》的画法中已可看出画家对自身技法的高度自信。但当时，人物面部存在重叠的色斑，没再仔细刻画；手仅寥寥几笔带过，因此尚不清楚画作是否完整。

　　但这粗犷的几笔使表情变得生动。对于主要由黑色区域构成的类似画像而言，这是一个特别的挑战。衣领和袖口的几处白色调或面部和手的高亮区域弥补了在几处本身表现力的不足。但在黑色区域，不同材料之间生动的相互作用，具有某种感染力。

　　伦勃朗的作品经历了类似的风格演变过程。17 世纪五六十年代，伦勃朗摒弃了流畅的绘画风格和细致的塑造，这是（比如）他 1640 年的自画像及其妻子莎斯姬亚的画像（见第 441 页图）的典型特征。

在绘于伦勃朗生命终结前十年的《玛格丽塔·海尔的肖像画》(*Portrait of Margaretha de Geer*)（见第436页，上图）中，这位画家运用调色刀或直接用手指绘制，将其某些部位进行塑造，给人以释放感。在其他部位，上色很薄、透明度高，大幅度上水笔法的痕迹仍清晰可见。因此，画作表面就形成了一种紧张感，引人注意，但伦勃朗几乎将颜色对比彻底抛诸脑后，而集中于褐色色调的细微差别。在人物塑造中几经修饰后，他便可突出某些要素：手和脸用浓密的颜料修饰，而画面背景和外套进行宽幅面的浅涂。不过，可辨认披肩为毛皮质地，也细致地暗示了深黑色外套的精细织法。穿戴时，将磨石状皱领折叠成极其僵硬的形状，而与大幅画形成对比，这是伦勃朗运用精巧细致的画法加以渲染的。但手帕却运用致密的白色颜料一描而过，粗犷而近乎粗俗。在该画作的这两处浅色区域，玛格丽塔·海尔个性的两个对立方面变得不言自明。她机灵活跃，但贤淑有礼、举止高雅，显然过着富裕和奢侈的生活，但与此同时，我们可以观察到她的双手饱经沧桑，勤于积极的劳动生活。这位78岁妇人，生于一个国家中最有影响力的家族，伦勃朗在其肖像画中透露了她的多重性格，这也是共和国建国先贤们的个性特征。

以斯特凡努斯·海拉特和伊莎贝拉·科伊曼斯为代表的现代年轻人的行为举止却截然不同。体面的黑人未为其创造任何财富，但这些

弗朗斯·哈尔斯
《养老院的女执事》
(*The Lady Regents of the Old Men's Home*)，
哈勒姆，1664年
布面油画，
170.5厘米×249.5厘米
位于哈勒姆的弗朗斯·哈尔斯博物馆

这幅肖像画描绘了一家养老院的女执事，表现了她们对崇高的社会事业的至公忘我和慷慨承诺的精神，并赋予她们光荣的社会地位，如城市权威人士仅授予上层阶级成员的那种地位。在这尝试性的朴实作品中，哈尔斯表达出女执事的镇定自若、训练有素，她们端庄的面容在画作暗色背景下分外突出。运用色彩，便可使这些女执事充满生命活力；几笔亮色点缀，勾勒出其外形，如此流畅，好似已融入画中。哈尔斯80岁高龄时，他靠市议会发放的抚恤金过活，当时创作的这幅画作不拘一格，达到了其艺术生涯的高峰。

年轻人着装却最为时尚。脱去端庄的皱领后，伊莎贝拉的领口低，但表现得落落大方。与斯特凡努斯的长发一样，这种暴露也是一个政治问题。1652年，哈勒姆的教堂理事对"头发蓬乱"的男性处以枷刑，由此引发了关于这种时尚得体与否的激烈争论，并持续数年。最后，教会会议决定，圣餐礼会将有此类世俗浮华倾向的人拒之门外。

伦勃朗
《玛格丽塔·海尔的肖像画》，约 1661 年
布面油画，130.5 厘米 ×97.5 厘米
伦敦国家美术馆

伦勃朗
《蒂尔普医生的解剖课》（The Anatomy Lesson of Dr. Tulp），1632 年
布面油画，169.5 厘米 ×216.5 厘米
海牙莫瑞泰斯皇家美术馆

17 世纪中叶后，这些年轻一代大权在握时，伦勃朗和哈尔斯的散漫运动风格便不再时兴，销声匿迹。可自由继承遗产的年轻贵族培养了新古典主义艺术品位，这符合典雅宏伟的需求。肖像画的新风格是安东尼·范戴克的贵族式风格和色彩的细致应用。这种品位的变化，意味着两大肖像画家哈尔斯和伦勃朗已难以在其暮年时收获报酬。这两位画家曾是新一代画家的奠基人。

对于正派虔诚的加尔文教徒而言，体面端庄是其生活的核心。傲慢的行为不合法，要求体面人与着装规整的雇佣步兵和白特维克画作中所描绘的社会底层（见第 460 页图）保持距离。看起来极普通的黑色织物，实际上比最华丽的服装还昂贵；皱领由最上等的细亚麻布织成精巧的结构。即便画中人物具有普通的外表和得体的举止，也无可否认的是，肖像画主要在于体现人物特征。因此，易于使自己坦然接受虚荣心的谴责，而沉湎于感官上的愉悦，追求着身外之物。相应地，北部各省并未创造出类似于安特卫普艺术家弗兰斯·弗兰肯的画作，这幅画中描绘的是一个家缠万贯的市长形象（见第 431 页图）。

肖像画人物自我否定的一种可能方式，是将人物描绘为社会或政治背景下的执政人。因而，很少将人物刻画为对群体大公无私的其他重要官员类型。中世纪传统中有诸多行会，即学术职业学会或国民警卫队（所谓的"行会射手"Schuttersgilden）。在这些学会之一中谋得一官半职，是社会地位高的体现。这就是荷兰团体肖像画至关重要的原因。

对于画家，团体肖像画的挑战在于使诸多人物的结构安排得松散而逼真，而非将其呆板地排成一列。这点在伦勃朗的《蒂尔普医生的解剖课》（见左下图）中得到了最好的诠释。这幅画看起来几乎全然不像团体肖像画，而更像是一幅描绘解剖课的历史画。这实际上反映的是一个持续 3 天的重要事件，因为市议会仅允许每年提供一具尸体供解剖；尸体通常为死囚的躯体。解剖课由外科医生行会的讲师尼古拉斯·蒂尔普主持，围在他周围的是行会成员。这种情形非常逼真，好像是伦勃朗在解剖课上真实的描绘一般。所展现的人物对解剖课的反应各异，甚至是观画者也恰如身临其境，好像周围的空位是为其所留。不难想象，伦勃朗为了学习的目的也参加了这堂解剖课。他的肖像画结构缜密：画中人物前后排列，使得他们实际上无多余的站立空间。这正是伦勃朗在画中展现如此众多大幅人物肖像的方式。每个人物在艺术作品中都给予了一定的笔墨，使他们个个跃然纸上。这幅肖像画与其他画作一同挂在行会的礼拜堂中。

伦勃朗最著名的作品《夜巡》（见第 437 页图）或许也体现了相同的意图。这是一幅阿姆斯特丹民兵警卫行会一个连队中一些成员的团体肖像画。对于此类团体肖像画，最流行的构图方式似乎是不正式的宴会，只是其中的横幅和其他所需道具通常看起来非常做作。

伦勃朗
《夜巡》（*The Night Watch*），1642 年
布面油画，349 厘米×438 厘米
阿姆斯特丹国立博物馆

相反，伦勃朗展现出可能实际已发生的一瞬间。上尉和中尉走出人群，站在前方，其他人逐渐形成有序队列，一些人还在擦枪或装弹药，鼓手正在发出连队出发号令。促使观画者想到，画面正在展现这样一个重要的时刻——一支著名连队在独立战争或一些类似事件中胜利归来之前的情形。

然而，在休战期间，国民警卫队的职权形同虚设，甚至在休战结束后，北方领土上仍无战事；而雇佣军却在南方的真正战场上奋力战斗。因此，身为民兵警卫队行会的一员是一件关乎荣誉的事。在画中，伦勃朗仅通过赋予资产阶级顾主以高贵的一面对这一历史性时刻进行了展示，其实顾主们完全可理解。出乎意料的是，他们对这幅画并不满意。但此艺术上的欺骗是基于这位画家描述生动场景的需要。

另外，这幅画原本不是夜晚场景；其名字由来的这种错误认识，或许是因为人们后来涂上的一层厚厚的暗色清漆的缘故。伦勃朗使整个场景处于阴影中，以便使画中人物可从黑暗中欢快地凸现出来。画中女子的金色大衣闪闪发光，她或许只是兵营的供应者，却是最亮丽的人物，这强化了其在场景中扮演关键角色的作用。在某种意义上，她腰间挂着连队的标识：母鸡的脚爪和武装民兵（"三峡爱尔兰" Kloveniers）有相同的出处。正是基于此原因，将其先从该群体中凸显出来。

彼得·保罗·鲁本斯
《金银花凉亭》（Honeysuckle Bower），
1609—1610 年
布面油画，木制画框，178 厘米 ×136.5 厘米
慕尼黑拜恩国立绘画收藏馆古典绘画馆

彼得·保罗·鲁本斯
《伊莎贝拉·布兰特的肖像》（Portrait of Isabella Brant, 伊莎贝拉·布兰特是画家的第一任妻子），1622 年
浅棕色纸笔墨画，38 厘米 ×29 厘米
伦敦大英博物馆

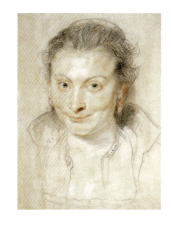

予他一如既往的特别支持，鲁本斯通过伊莎贝拉与欧洲的王朝统治者建立了更密切的联系。

成就

回到宫廷一年后，鲁本斯很快就因其成就而倍受恩宠，他与受尊敬的贵族和国务卿之爱女伊莎贝拉·布兰特的结合使他的新社会地位得以迅速巩固。在他的婚姻肖像画《金银花凉亭》（Honeysuckle Bower）（见左图）中，鲁本斯把他的爱慕之意与自豪之情展现得淋漓尽致。他对妻子终生不渝的爱溢于言表，而这种亲密无间的情感在这幅画中无疑得到了最清晰的体现。

此类情感依恋的表现在用于展览的正式肖像画中并未以常规的方式进行展示，因为这对夫妇感情的建立并不是以婚姻为纽带。由于鲁本斯和伊莎贝拉彼此达到了几乎心领神会的程度，从而使画面的和谐氛围进一步加强，而簇拥在这对新婚夫妇周围的金银花也好似在不经意间象征性地流露出它们对这种融洽关系的感知。

尽管表现了凉亭融洽的自然环境，但这毫无疑问是一幅展示肖像的画作。雍容华贵的服饰和信心满怀的全身肖像同时彰显出画家的阶级意识。男性的至高地位被稳固确立；伊莎贝拉端坐在其脚旁，神情姿态自然流露，即便是其高顶帽也难以掩饰。对鲁本斯而言，握在男子左手中作为贵族阶级标志的短剑和与其右手相握的女人几乎同等重要。鲁本斯拥有数项官方荣誉：1624 年西班牙国王授予其贵族头衔；剑桥大学授予其文学硕士学位；并且白厅也授予其爵位。

理性和自律

鲁本斯的绘画生涯带有某种偶然性。他的父亲扬·鲁本斯，作为新教律师和公爵夫人的顾问不得不在破坏偶像主义期间逃往安特卫普，因此彼得·保罗·鲁本斯出生在西德锡根。鲁本斯在父亲去世后跟随信奉天主教的母亲回到斯凯尔特。由于鲁本斯是小儿子，家里没

鲁本斯在安特卫普的住宅

鲁本斯和伦勃朗

在 17 世纪诸多重要的荷兰画家中，鲁本斯和伦勃朗脱颖而出，两人的地位可与贝拉斯克斯或普桑相媲美。两人均主要致力于历史画和肖像画的传统体裁，并创作了重要的风景画作品。尽管两人之间有若干相似之处，但也存在显著差异，这种差异基本上确定了两位从未有过私交的画家在艺术上的关系。出生背景、艺术素养、周围环境和职业生涯，尤其是他们鲜明的对立个性使他们的艺术成就迥然不同。伦勃朗出道比鲁本斯晚三十年。当伦勃朗还是学徒时，鲁本斯就已经是 17 世纪 30 年代名声显赫的艺术家；而当伦勃朗苦寻顾主时，鲁本斯却在为推辞聘任而犯难。

彼得·保罗·鲁本斯

鲁本斯一生游遍各地。他在完成学习后，便动身前往意大利；因为在西班牙统治下的安特卫普难以获得聘任。在意大利，鲁本斯受到了曼图亚公爵的青睐，并很快被任命为宫廷画家。在此期间，他也去过其他城市，在钻研了文艺复兴时期的大师画作的同时，开始形成自己的风格。在贡扎加期间，鲁本斯在其早期绘画生涯中结识了其他各省的亲王：比如他曾以官方大使的身份被派往西班牙宫廷，为布拉格的鲁道夫二世作画。1609 年，布鲁塞尔的西班牙国王的总督任命鲁本斯为宫廷画家；但他仍居住在安特卫普。热爱艺术的郡主伊莎贝拉给

彼得·保罗·鲁本斯
《醉酒的森林之神》，1618—1626 年
木板油画，205 厘米 ×211 厘米
慕尼黑拜恩国立绘画收藏馆古典绘画馆

彼得·保罗·鲁本斯
《玛丽·德·美第奇抵达马赛》
(Arrival of Marie de' Medici at Marseilles)，
1625 年 木板油画，394 厘米 ×295 厘米
巴黎卢浮宫

有足够的资金支付其在拉丁文学校短期学习的学费，后来他做了一位伯爵遗孀的书童，从这以后才开始了他的艺术学习。

但是，鲁本斯通过兄长菲利普接触到人文主义思想，并结交了几位有影响力的人物，得以继续他的学业。在安特卫普，菲利普跟随著名人文主义者尤斯图斯·利普修斯学习，而利普修斯受到这一时期频发战争的影响，强烈主张复兴罗马斯多葛学派。斯多葛学派对彼得·保罗·鲁本斯人生观的形成有强烈影响，并且也是他艺术创造力的根源。他的信件表达了这样一种信念：即人类生活的价值源于对至高权力的敬畏，所有事物均受其控制；情感必须受内在控制力和自律的支配。

在画作《醉酒的森林之神》（Drunken Silenus）（见下图）中，鲁本斯生动地描绘了由酗酒所释放的人的动物特征。

老人作为酒神巴克斯的配角之一，画中对其无助的状态进行了细致的刻画。正如森林之神的故事告诉我们："醉酒使身心不听使唤。"鲁本斯另一幅对森林之神进行描绘的画作警告世人："酒浪费钱财，使维纳斯和战神陷入盲目的爱恋，并会导致夭亡。"但在两幅作品中，画家均带着消遣式的怜悯刻画人性的弱点，承认肉欲会使人产生性冲动，无人能摆脱这种弱点。

理性和自律是艺术家在其生活中恪守的条律，恪守这种条律使他获得了对艺术家而言不可想象的巨额财富。凭着对商业的敏锐洞察力，他将自己的工作室筹建得犹如一家作坊。鲁本斯的宫廷画家身份使他招收的学徒数量可超过行会的规定。鲁本斯拜见西班牙国王，恳求授予爵位，因为他清楚地意识到，作为贵族就可享受不受行会约束和不用纳税的权利。很快，鲁本斯在家乡获得了大范围的房地产权，并且早在 17 世纪 20 年代就迁入了宏伟的乡下宅邸（见第 438 页，右下图），宅邸中有他的画室、售画处以及重要的艺术收藏。鲁本斯对宅邸进行了装修，以便接待来访的重要客人。

外交

然而，这位画家成功的另一个因素是其外交才能。这种才能早在 17 世纪 20 年代就得到了证明，当时鲁本斯接受了法国国王遗孀玛丽·德·美第奇的委托，创作 20 幅关于其生平的连环画。虽然从表面上看，这个项目具有很可观的经济回报，但不久便反映出这是一项相当棘手的工作。丈夫被谋杀后，玛丽代替儿子——即不久便接任的路易十三摄政。这项棘手的任务靠艺术家天生的洞察力是难以完成的，因为红衣主教黎塞留对路易十三的影响力与日俱增，他谋划废除玛丽的权力。当玛丽要求绘制连环画时，她已经被迫让出权位。她在宫廷几乎无容身之地，后来被驱逐。在挣扎复位期间，她要求鲁本斯的画作呈现的正是对其摄政行为的辩护。

在绚丽夺目的服饰和神话人物的烘托下，鲁本斯巧妙地将玛丽的统治刻画成对法国的祝福。在其中一幅画中，美第奇的宏伟船舶停泊在马赛港，亨利未来的妻子初次踏上法兰西国土（见上图）。她谦恭有礼，而脚步却不失轻盈，受到两位分别象征法兰西和城市马赛的姑娘的欢迎。她从意大利开始的旅程由海神亲自保驾护航，女神特里同和爱神耐得斯一路随行。在每幅组画中，可看到玛丽身旁总有神的守护。比如，年轻的玛丽由智慧女神雅典娜亲自授课。

彼得·保罗·鲁本斯
《披着毛皮外衣的维纳斯》（Venus in Fur Coat），1635—1640年
木板油画，176厘米×83厘米
维也纳艺术史博物馆

彼得·保罗·鲁本斯
《自画像》（Self—Portrait），1638—1640年
布面油画，109.5厘米×85厘米
维也纳艺术史博物馆

这是自文艺复兴以来对想成为神的统治者进行美化的传统方式，此类肖像画法在专制主义盛行的17世纪达到了顶峰。显然，鲁本斯实际上并未将玛丽和神相提并论。而是完全由众神来监督、引导和指引。

鲁本斯用这种方式提及较高的权位，并将摄政者的统治权置于一种相对环境下——这是一种避免盲目美化的明智方法。玛丽对画作非常满意，并立即支付鲁本斯另外一笔报酬，以创作有关其遇刺丈夫亨利四世生平的连环画。

在荷兰北部各省与西班牙于1621年结束了长达12年的停战期以及英国和法兰西参战后，鲁本斯进一步证明了其外交才能，而这一次是效忠于西班牙国王而进行的和平谈判。在这几年间，第二次职业生涯对他提出了更多的要求。1627年，鲁本斯前往鹿特丹、代尔夫特、阿姆斯特丹和乌得勒支，名义上是会见北部各省的画家，而实际上是会见英方的谈判代表，以便与英国国王直接交涉，最后他终于与英国国王达成了和平协议。

退隐

当时他的第一任妻子已去世，在1630年，也就是妻子过世后的第四年，鲁本斯与海伦娜·芙尔曼结婚。这位逐渐步入老年的画家倍受痛风的折磨，因此他一直渴望远离国际舞台和贵族圈子的私人生活。16岁的海伦娜使53岁的画家对生活有了新的激情："虽然世人都试图说服我在宫廷圈子内组建家庭，但我还是从一个家境良好的资产阶级家庭中迎娶了年轻的妻子。但我对贵族中这一众所周知的缺点，即尤其对异性的傲慢无理心存疑虑，因此我宁愿娶这样一位妻子，她不会在我握笔为她作画时而羞得满面通红。坦白而言，对我来说似乎难以用宝贵的自由财富来换取老妇人的爱怜。"海伦娜是他若干肖像画中的模特，甚至在这些年的神话和圣经场景中也反复出现她的容颜。鲁本斯当时独自完成了大多数作品，包括对爱的大胆歌颂，比如《维纳斯节》（Festival of Venus）（现存于维也纳）和《爱的花园》（Garden of Love）（现存于马德里）。

1635年，总督最终同意了他不再参与外交事务的恳求，鲁本斯便可安度晚年，正如他曾写道："彻底断了他施展抱负的心结。"他在"尘世里别无所求，只愿平静地生活"。鲁本斯退隐乡下宅邸国王之石（见第459页图）后实现了这个夙愿，在那里，他能够回想起他的家乡佛兰德斯，以及与年轻妻子共同度过的时光。

通过研究鲁本斯晚年的三幅画作，我们便可理解其积极的一生结束时的复杂性格。在他过世（1640年）前两年，他为海伦娜创作了一幅堪称最为裸露的肖像画，即《披着毛皮外衣的维纳斯》，这幅画以独特的方式证明了他对充满活力与欢乐的生活的向往。但创作于1636年的《自画像》表现了他的官员身份：德高望重、富贵荣华，享有可授予画家的所有荣誉。大半身肖像画或所谓的及膝肖像画是鲁本斯另外保留的具有官员身份的肖像画之一。

伦勃朗
《睁大眼睛的自画像》
(Self—portrait with Eyes Wide Open),1630 年
蚀刻画,5.1 厘米×4.6 厘米
阿姆斯特丹国家博物馆

伦勃朗
《服饰华贵的莎斯姬亚》(Saskia in Rich Costume),约 1642 年
木板油画,99.5 厘米×78.8 厘米
位于德国卡塞尔的德累斯顿国家艺术博物馆威廉高地宫历代大师画廊

该肖像画中有诸多主题暗示画中人物的高贵:画中的柱状物是贵族肖像画的标准组成部分,正如不经意间带在手上的手套,而短剑却引起了这位画中人物骑士的注意;宽大的帽子和华丽的长袍给人以深刻的印象。这种高贵不仅在于外表,还在于从炯炯有神而不失平静的凝视中透露了其智慧和经历。一只眼睛闪耀着好奇的光芒,看着世人,而另一只眼睛却深邃而严肃,看着自己。鲁本斯乐此不疲地追求和平,最终却换来失望——他在有生之年未看到欧洲结束战争。1638 年,他的恐怖性画作《战争的后果》(The Consequences of War)(见第 449 页图)表达了他的觉醒。似乎对他来说,人类永远也不会领悟其含义。

伦勃朗·凡·莱因

除杰出的艺术天赋外,伦勃朗与鲁本斯的共同点在于远大的抱负。鲁本斯在 32 岁时就对其婚礼肖像画表现出贵族般的自信,而伦勃朗在 34 岁时也展现了自己的成就:他以天鹅绒与丝绸、毛皮与宝石,将自己描述为一位高贵自信的人。行家们也容易看出,伦勃朗不仅通过 16 世纪早期的服饰展现自己,还摆出特定的姿势,由此他还提到了众所周知的描绘亚理奥斯多和卡斯蒂利奥奈肖像画的提香和拉斐尔。

因此,伦勃朗的作品笼罩在这两位文艺复兴时期人物描绘的独特文化和精湛方式的光环下。伦勃朗和绘画王子提香一样,从 1633 年起,仅使用教名签名其作品,自觉地将自己置身于伟大的传统中。

成就

直至约 1640 年,伦勃朗才真正达到了职业生涯的巅峰。9 年前,他离开了完成其艺术钻研和开办了他生平第一家工作室的家乡——莱顿,搬至报酬更丰厚的阿姆斯特丹。搬到阿姆斯特丹的前四年,他画了大约 50 幅肖像画,每幅画的酬劳高达 500 盾,当时每个工人一年的报酬也不过 100 盾。伦勃朗甚至因《耶稣受难记》的系列画而获得总督给予的报酬。他出生于社会底层,但他的父亲是莱顿的一名磨坊主。但与鲁本斯不同的是,伦勃朗不断努力改善他的教育背景。他就读于莱顿大学,并学习拉丁语,这对他未来成为一名历史画家不可或缺。在阿姆斯特丹,他结识了犹太知识分子,且他的住宅位于犹太区。但伦勃朗不常旅行,因为他深信阿姆斯特丹可给予充分的艺术灵感。与鲁本斯一样,伦勃朗开办了极其风格的工作室:数十年来,他招收了 150 名学徒和助理。他们创造其作品的复本,然后由他签名;其学徒的原创作品也以他的名义出售。行会的法规允许这一做法,但伦勃朗将其发挥到了极致。有好些年,这个工作室的做法一直是广泛争议话题的主题。这位大师在其人生中创造的众多作品,使他声

名显赫,现在他也以公正评价其学徒的作品的方式对其作品正确评价。

与鲁本斯一样,伦勃朗声名鹊起还因为具有一段适合的婚姻。1634 年,他迎娶了来自弗里斯兰贵族家族并备有一大笔嫁妆的莎斯姬亚·凡·优伦堡。不久,伦勃朗便可将自己视为有前途的贵族;终究他成了当代人所喜爱的画家,这为艺术制定了新标准。与鲁本斯一样,他搬到了一家较大的城内住宅居住。他年轻的妻子常常充当他的模特。在他们结婚那年,伦勃朗开始为其妻子画了众多最为值得骄傲的肖像画中的其中一幅,这幅画体现了华贵和富足(见右上图)。然而,与鲁本斯的婚礼肖像画不同的是,伦勃朗炫耀的并非自己的财富,因为莎斯姬亚在该肖像画中扮演了一个历史性角色,这幅肖像画是同时代极为受欢迎的服装肖像画之一。画中人物穿着文艺复兴时期的装束,可与 17 世纪极其罕见的侧面肖像相媲美。伦勃朗直到他的妻子于 1642 年早逝后才完成这幅肖像画:她帽子上的羽毛暗指人生短暂。

衰落

莎斯姬亚的去世标志着伦勃朗的事业已经历了成就的高峰,而转向衰落,由此他的生活直到 17 世纪 50 年代早期之前变得每况愈下。伦勃朗恋上了在他家中做保姆的格蕾切·迪克丝。但不久便厌倦了与这位将近 40 岁的女人之间的暧昧关系,而雇用了年轻的亨德里凯伊·斯托弗尔斯到家中做女仆。1649 年,格蕾切以伦勃朗口头婚姻承诺的名义对其提起了控告,从而他被迫定期向格蕾切支付生活费用。另外,亨德里凯伊因与伦勃朗不合法的同居关系,于 1656 年被归正教会的议事拒于圣餐礼的门外;这位艺术家自己未被控告,因为他好似不信奉基督教。当时,伦勃朗画了一幅亨德里凯伊在河中戏水的图画,画中的亨德里凯伊小心翼翼地撩起朴素的外衣(见第 442 页图)。

伦勃朗
《溪中沐浴的女人》(Woman Bathing in a Stream)(亨德里凯伊),1655 年
木板油画,61.6 厘米×47 厘米
伦敦国家美术馆

采用新动态素描技巧的这一大幅画作,是这位大师晚期风格的代表作品。画中的亨德里凯伊有些许犹豫,但露出嬉戏时的快乐,看起来朝气蓬勃。不难想象,48 岁的伦勃朗看重这样的性格特征,即鲁本斯对比自己小 20 岁的女人海伦娜所描绘的那样。但伦勃朗未与亨德里凯伊结合,因为当时他必须将莎斯姬亚的财产归还给其家族。伦勃朗对此也无能为力。1656 年,他不得不正式宣布破产,所有财产也被扣押。

与鲁本斯大不相同的是,伦勃朗不擅于理财;他轻率地投机,收集了非他财力所及的大量艺术藏品,并对赚得的钱财大手大脚。1660 年,亨德里凯伊和伦勃朗 18 岁的儿子泰特斯成立了一家承担这位艺术家财务责任的公司,以便防止债权人扣押其作品。亨德里凯伊或许因瘟疫于 1663 年去世,泰特斯于 1668 年(其父亲去世前 1 年)去世。伦勃朗不体面的风流韵事使他在市民之中的声望受损。

伦勃朗在应对潜在顾主时,并不像鲁本斯处事那样的逢迎和圆滑。刚来阿姆斯特丹时,莎斯姬亚的叔父赫里特·凡·优伦堡为伦勃朗谋取了聘任。但伦勃朗在与其顾主的私下交往中,愈加喜怒无常、粗暴无礼。他未能与海牙宫廷维持良好的关系,因而不再获得报酬。他还表现出对阿姆斯特丹上层阶级之间反复无常的权力平衡知之甚少,而无法与权势之人打成一片。阿姆斯特丹市管辖的最高官方任务,即装饰位于丹姆广场的新市政厅,由伦勃朗前学徒霍法尔特·弗林克完成,该学生享有盛誉。直到霍法尔特·弗林克的早逝时,才将该任务分配给多位艺术家完成;1661 年,伦勃朗捐献出《克劳丢斯平民的共谋》(The Conspiracy of Claudius Civilis)这一巨幅画作。然而,市议员最终并未接受这一作品,从而使他因巨作无法受到买主青睐而陷入窘境。

伦勃朗
《自画像》(*Self—Portrait*),1640 年
布面油画,102 厘米 ×80 厘米
伦敦国家美术馆

伦勃朗
《自画像》(*Self—Portrait*),1658 年
布面油画,133.7 厘米 ×103.8 厘米
纽约弗里克美术收藏馆

自画像

在伦勃朗生命历程的最后 20 年,他不得不奋力克服许多艰难险阻,并再次绘制了诸多自画像。他的自画像总计 80 多幅。这暗示着一定的自信和自尊,但仅是某种程度上的自恋。最重要的是,伦勃朗将自身形象塑造成始终可贴切地形容自己的典型及其创作来源的经验心理学的研究对象。很难确定伦勃朗在其肖像画中展现其性格特征和心理素质的真实程度及做作成分,从而不能研究不同的潜在表情。

伦勃朗在其自画像中身穿各式各样的服装,装扮为社会各个阶层的人,比如士兵、乞丐、东方人和其他典型人物——拥有诸多不同的面部表情。在伦勃朗的职业生涯初期,此类自画像无疑充当其艺术天赋的宣传样本,但不久便因其自身价值而成为收藏家的理想藏品。这些自画像也向我们展示了这位艺术家喜怒无常的性格,与鲁本斯不同的是,前者虽然在一成不变的生活中未找到生命支柱,但却在世事变迁的社会中发现了自由。在伦勃朗经济困境的最低谷,此时他距荣华富贵甚远,却在一幅有影响力的自画像中将自己塑造成好似国王(见上图):他似乎端坐在王座上,身穿好似黄金织成的服饰。他俯视观画者,露出慈悲和睿智的神情。这可与鲁本斯的后期自画像相媲美。但鲁本斯佩戴骑士般的短剑,表现得信心满满,而伦勃朗却扮演国王的角色,手握一支腕杖作为王杖。

伦勃朗很少将自己塑造为一名画家。在一幅后期自画像中,他端坐在绘制老妇人肖像画的油画布前,手握一支腕杖。但在这幅画中,他也扮演一个角色——古典主义画家宙克西斯(Zeuxis)。据说,宙克西斯在画来源于生活中的一位满脸皱纹的滑稽老妇人时,因乐不可支而窒息身亡。或许,这是伦勃朗在临终前采用无与伦比的现实主义对取自于现实生活中的诸多肖像画的讽刺性批判。

历史画

1678 年，伦勃朗的学生塞缪尔·范·霍赫斯特拉滕在其《绘画艺术简介》（*Inleyding tot de hooge schoole der schilderkonst*）一书中所写的"理性思考的人最为高尚的行为和付出"以历史画的形式展现给世人。因此，历史画在所有画作类型中占有最重要的地位也是理所当然的。不过，荷兰的艺术家和收藏家似乎并未特别青睐历史画，但喜欢风景画、风俗画和静物画却不容置疑。后者的画作远多于传统上占主导地位的历史画。然而，更大的主题，比如历史事件、神话故事和圣经故事，仍然是知识分子圈子中讨论的话题。

荷兰历史画的先驱之一是阿姆斯特丹的艺术家彼得·拉斯特曼。1603—1607 年，彼得·拉斯特曼居住在意大利，在那里他受到卡拉瓦乔和亚当·埃尔舍默——一名居住在罗马德国画家的影响。拉斯特曼生动的叙述风格源于其超强的洞察力和想象力。与手法主义艺术家不同的是，拉斯特曼不再认为创作巧妙设计的构图和复杂的人物姿势头等重要；一幅画的主题不应仅作为展现艺术上精湛技巧的托词。拉斯特曼采用了他想郑重加以叙述的故事，而再次全神贯注于表达其内容，表现方式清晰而难忘。他首先注重人类情感，这一兴趣曾传给伦勃朗，当时伦勃朗是一位年轻的画家，专门从莱顿来到阿姆斯特丹向拉斯特曼拜师学艺，长达数月。在《奥德修斯和瑙西卡》（*Odysseus and Nausicaa*）（见上图）中，拉斯特曼采用了古典神话中的主题。被浪冲上岸的奥德修斯，使远足中国王的女儿及其随从惊讶不已，并请求国王的女儿帮助。一看到"野人"——赤裸的奥德修斯时，尽管其他女人的狂乱手势中体现出惊惶失措并试图逃走，但是国王之女却泰然自若地直视这名陌生男人。

上一页：
彼得·拉斯特曼
《奥德修斯和瑙西卡》，1619年
木板油画，91.5厘米×117.2厘米
慕尼黑的拜恩国立绘画收藏馆古典绘画馆

赫里特·范·洪特霍斯特
《大祭司前的耶稣》，日期不详
布面油画，106厘米×72厘米
伦敦国家美术馆

拉斯特曼描绘的瑙西卡，独自一人立身于天空之下，其身影从跪着的奥德修斯的角度看来已极大地缩短，而当时瑙西卡却看到了奥德修斯健硕的外形。该场景呈对角线布置，给人以深度感，这是一种将动态元素引入图画中的新型方式，从而可有效地与巴洛克叙述性结构融为一体。奥德修斯和瑙西卡之间形成的轴线体现了当时的不确定性，即徘徊于希望与恐惧、惊慌与好奇、排斥与吸引之间的紧张感。但我们却不能预知瑙西卡是否会将奥德修斯引见给其父，而她的父亲可为奥德修斯提供一艘船。漂泊十年后，奥德修斯终于可以重返故土。

神话主题通常迎合贵族的口味，因此荷兰的创作数量不太多。但自从加尔文教堂拥护肖像禁止的规定后，《新约》中的场景也很罕见，甚至个人信仰的画作在家族中也极其罕见。然而，中世纪时期北部各省的唯一主教管区——乌得勒支，当时仍然信奉天主教，并培养了专攻宗教主题的画家。天主教徒们在荷兰绘画艺术中还形成了自己的风格流派，即所谓的"乌得勒支卡拉瓦乔主义者"。16世纪初期，原型和灵感的探索驱使荷兰画家们来到意大利。一个世纪后，定居在罗马的乌得勒支艺术家，如亨德里克·德·布吕根、赫里特·范·洪特霍斯特和迪尔克·范·巴布伦面对卡拉瓦乔的完全创新的艺术后，采用了其画法并将其引入荷兰：现实主义、来源于普通人的非理想化人物和运用明暗对照法（即通过明暗对比产生戏剧性强度）。如果没有乌得勒支卡拉瓦乔主义者的作品，伦勃朗运用亮色调绘制的试验品对实际上从未出访过意大利的他而言简直不可思议。

在赫里特·范·洪特霍斯特的画作《大祭司前的耶稣》中，他运用一支蜡烛来照亮暗室中耶稣被询问的场景，格外引人注目。光线反射在基督的白色长袍上，好似他自身会发光一般。这种效果必然使人回忆起耶稣的福音："我是世界的光。跟从我的，就不在黑暗里走，必要得着生命的光。"因此，耶稣是理想化人物，他站姿中透露的心平气和与大祭司的怒火中烧形成对比，大祭司强烈要求耶稣在面对证人的种种指控下供认不讳。耶稣却拟要证明自己是天主圣子。"于是，他们向他吐唾沫，蒙住他的脸，用拳头打他"。但洪特霍斯特在其画作中并未选择这一充满前景戏剧性事件的特殊场景。而是点亮了事件前的瞬间：这些福音尚未说出之前，空气中已弥漫着对话中内心的紧张气息。描绘这种夜晚场景是洪特霍斯特的特长——在意大利，他的绰号为盖拉尔多·德莱·诺迪（即夜景画神杰拉德）。洪特霍斯特在他从1610—1620年生活的罗马已享有盛誉。在洪特霍斯特回到乌得勒支时，他一举成为荷兰著名的画家之一，时常为海牙总督和丹麦克里斯蒂安四世绘画。他最终被查理一世命令去英国。

在佛兰德斯，祭坛和祷告物品的需求量仍然相当稳定，甚至因反宗教改革运动的宣传极大地增加。教会、个人和协会通常在中世纪传统中委托绘制宗教画，此时由家庭或行会来管理这些教堂中的小教堂。

例如，在安特卫普，弓箭手行会委托鲁本斯为大教堂绘制一幅《下十字架》，来代替其成员的大幅团体肖像画。鲁本斯于1612—1614年绘制的不朽之作——《下十字架》是巴洛克时期的一个里程碑。白色裹尸布产生了一道尸体从右上方至左下方的对角线，从而使组合中的所有人物融为一体。一个动作接连另一个动作，一只手抓住另一只手；整个高难度任务安全地进行，没有躁动不安，画中人物均沉浸在虔诚的默哀中。尽管突出耶稣为中心人物，但该画作的主题却是将他抬下十字架的人物的合作场景。这种非同寻常的强调通过作为弓箭手行会的圣坛装饰画的这一画作的作用加以诠释。鲁本斯展示了国民自卫队成员，他们各尽其职，致力于其承诺事业的当务之急，即公共利

彼得·保罗·鲁本斯
《下十字架》（*Descent from the Cross*），
三联画的中央画板，1612—1614 年
木板油画，462 厘米 ×341 厘米
安特卫普大教堂（Antwerp Cathedral）

伦勃朗
《下十字架》（*Descent from the Cross*），
1633 年
木板油画，89.4 厘米 ×65.2 厘米
慕尼黑的拜恩国立绘画收藏馆古典绘画馆

益。在鲁本斯全神贯注于人文主义思想时，他已认识到只有个人兴趣仅次于团体精神时，人类才会获得尊严。

鲁本斯因《下十字架》而成为当时杰出的佛兰德斯艺术家。他是所有其他画家不敢与之匹敌的新实力派人物。伦勃朗通过其创作的著名画作——《下十字架》（见右上图）迎接了鲁本斯的挑战。该画作可能不是受委托所作，而是迫切地想采用自己的风格来迎接大师的挑战。后来，伦勃朗的《下十字架》归总督弗雷德里克·亨德里克所有，当时他命令伦勃朗为《耶稣受难记》的连环画描绘更多场景。鲁本斯祭坛画的尺寸是伦勃朗祭坛画的二十倍，后者被称为个人信仰的画作。伦勃朗实际上从未亲眼看到鲁本斯的这一画作；他曾干过印刷工作，结果画作中的组合印反了。在伦勃朗的版本中，画作空间中的场景展开得更远离视野，好似通过锁眼观看到的场景，而鲁本斯却直接拉近观画者。伦勃朗的这幅画作以泥泞的特点而引人注目，这一特点使左上侧救助人物的淡蓝色彩成为画中的最强色调；而鲁本斯却运用阴沉天空前的亮色调生动地展开事件，同时好似一束束阴冷的闪光照亮了画中人物。在伦勃朗的肖像画中，好似耶稣本身会发光一般。钉死在十字架上的耶稣无疑是该画作的主要人物，而其他人物似乎是他周围的画面。蓝色着装的人物是伦勃朗的自画像。他将自己卷入圣经事件，对耶稣之死以罪人的身份直面罪行——（比如）当代赞美诗中不断援引的理念。

伦勃朗主要致力于历史画（除了肖像画）。他在该领域的创作顶峰是其巨作《雅各为约瑟之子祈祷》（*Jacob Blesses the Sons of Joseph*）（见第 447 页图）。《旧约》中的这一场景展现了年迈的雅各因感觉到死神的降临而再次端坐，以便为他的孙子们祈祷。自中世纪以来，人们经常描述这个故事，因为它是基督教的关键篇章。以法莲和玛拿西在族长的祈福下也视为其子，即以色列 12 个种族的祖先。然而，雅各伸出右手为二孙子而不是大孙子玛拿西祈祷，并将其双手按在二孙子头上，以便为他祈祷。于是，基督教的创始人——以法莲便会拥有比玛拿西和所有犹太人更美好的未来。"他的兄弟"，雅各说，"应当比他更优秀，他兄弟的后裔要建立多个民族。"

但伦勃朗似乎并未注重这一命运攸关的重大决定。他的画作内容明显偏离了圣经故事及其传统主题，尤其是雅各并未双手合十，而仅

伦勃朗
《雅各为约瑟之子祈祷》，1656年
布面油画，175厘米×210厘米
位于德国卡塞尔的德累斯顿国家艺术博物馆威廉高地宫历代大师画廊

为一个孙子祈祷。这必然归因于某位名字不详的顾主对此有特别的兴趣，而迄今仅靠推测就可判断出原因。加尔文教徒和其他新教徒对该场景的解读对雅各偏爱一个孙子胜过另一个孙子并不起主导作用；犹太人评论家，如伦勃朗的朋友拉比·梅纳斯齐·本·以色列无疑会以犹太人的角度加以诠释。也存在另一种可能，即该画是伦勃朗在无任何委任下自行创作的。圣经画作使伦勃朗有机会将这幅画看成是一个主题。这是一个极其重视触觉的故事。在伦勃朗的诸多作品中，均突出了双手，且与弗朗斯·哈尔斯作品中粗略处理的肢体不同的是，前者通常用浓密的颜料小心翼翼地塑造。伦勃朗以感知方向的手势展示了雅各饱含祝福的手。这位老人不能用双眼感知——双眼失明，脸部笼罩在阴影中，但却可通过触摸来识别。斯维特拉娜·阿尔佩斯在明显矛盾的手势的描述中表明："伦勃朗将触觉展现为视觉的象征。"人们可能得出这样的结论，即仅通过触摸便可获得视觉（视力的"感知"）。触觉在伦勃朗对世界的感知中起重要作用，因为可通过触摸来感知画作。但如果不考虑深入的诠释，《雅各为约瑟之子祈祷》中尤为深刻的部分是场景中营造的高度紧张感、权威至上和年迈雅各的信念。雅各身穿白色长袍，吸引了所有光线。所有眼睛均专注于祈福的手势，毫无分心，而几乎冷落了整个房间。这幅画是伦勃朗后期风格的巅峰之作。伦勃朗日益省去了戏剧性前景事件，而全神贯注于分外寂静的场景中需展开的内部情景。

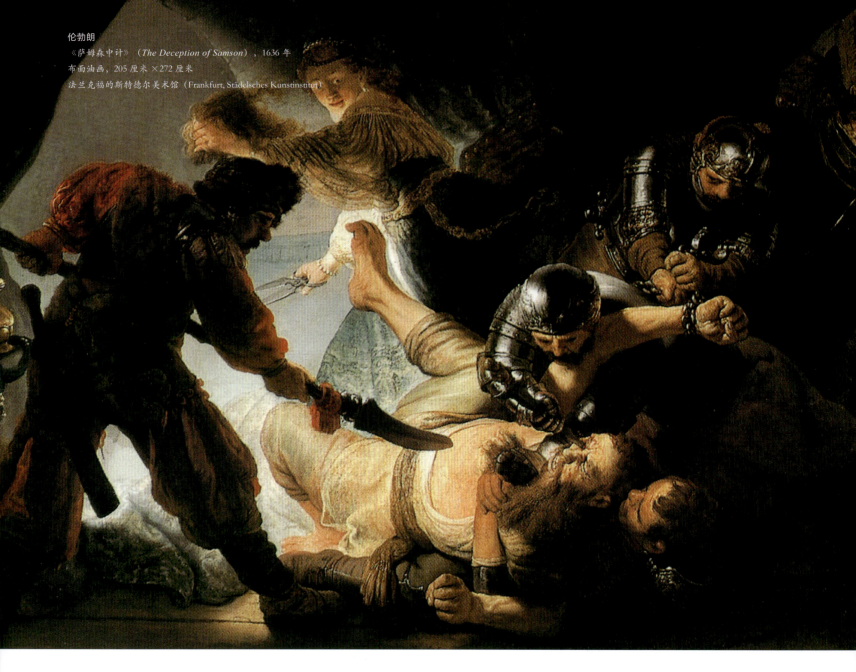

伦勃朗
《萨姆森中计》（The Deception of Samson），1636 年
布面油画，205 厘米 × 272 厘米
法兰克福的斯特德尔美术馆（Frankfurt, Städelsches Kunstinstitut）

伦勃朗有三十部作品专门描绘《旧约》中的场景，创作了荷兰人尤其感兴趣的人物肖像。加尔文教传道士劝告人们要仔细研究圣经故事，且大型犹太人社区中的圣经故事与《旧约》存在必然的联系。主要从葡萄牙移民到荷兰的犹太人不限于阿姆斯特丹的犹太人聚居区，而或多或少与其同胞们保持着紧密的联系，且在很大程度上拥有与信奉基督教的邻居同等的权利。自 17 世纪 30 年代末以来，伦勃朗居住在犹太区，并与一些有教养的犹太人成为密友。

可设想，委托绘制《旧约》场景的所有顾主均要求这些场景具有一定的时代气息，以便可将这些场景描绘为当前实际上存在的范例。如同寓言故事，这些故事可展现道德模范：苏珊娜称自己忠贞不二，而丹尼尔却是正直的化身，因为他曾将苏珊娜从行刑中解救出来。所罗门这一名字成为智慧的代名词，而信奉上帝并准备将其子以撒作为祭品献给上帝的亚伯拉罕是绝对服从的代表；他的信念和希望均被视为典范。另一方面，对叙述性故事的资助也使表达对性格软弱或心思邪恶的警醒成为可能。比如，通过黛利拉诠释了道德薄弱——她因自私贪婪而使自己陷入对共同利益伤风败俗的背叛。

伦勃朗在其富有表现力的早期作品《萨姆森中计》（见上图）中以插图形式表达了这种行为导致的不祥后果。身为犹太人的萨姆森已被上帝赋予不可征服的力量。为了暗中破坏这种威胁，腓力斯人贿赂萨姆森的妻子黛利拉，以查明萨姆森神奇力量的秘密，以便可战胜他。黛利拉利用萨姆森对自己的信任，在有利时机剪掉了他的头发，从而使他丧失了能量。伦勃朗展现了以下场景之前的一瞬间，即腓力斯人的伏兵蜂拥而上，威慑住毫无防备的萨姆森，而黛利拉见状却仓皇而逃，手中还握着头发和剪刀。从打开的窗帘中透过的光线无情地揭露

上图:
彼得·保罗·鲁本斯
《战争与和平》,1629年
布面油画,203.5厘米×298厘米
伦敦国家美术馆

下图:
彼得·保罗·鲁本斯
《战争的后果》,1637—1638年
布面油画,206厘米×345厘米
佛罗伦萨碧提宫

了这一残酷的骗局,其情感富有戏剧性,使观画者深陷其中不能自拔。与伦勃朗的后期作品相比,他在这幅画中选择了一种极具戏剧性的情绪,从而选择了故事中可进行最具戏剧性处理的瞬间。但在这幅画中,因事件油然而生的这些情感显然是画家关注的重点:痛苦与攻击、紧张与警觉均在腓力斯人的脸上体现出来,而黛利拉的表情在惶恐与胜利之间徘徊不定。

这一主题也可视为对北部各省的政治局势,尤其是向西班牙发起的独立战争的局势的影响。以色列人为自由而战的场景可简单地诠释为荷兰自身的局势。萨姆森的头发再生后,他最终打败了腓力斯人。绘于1636年,即签订《威斯特伐利亚和约》十多年前的这幅画作,同样可理解为对最终实现独立的愿望的表达。除了萨姆森的故事外,荷兰人还特别喜欢大卫与歌利亚英勇斗争的故事,并将大卫比作奥兰治威廉。另一个时常描绘的主题是以斯帖,这位犹太女人嫁给了波斯国王亚哈随鲁。她冒着生命危险,说服国王解除对犹太人颁布的法令。荷兰人看到犹太人在波斯王国被迫害的情景,就联想到自己所处的类似局势,即信奉天主教的西班牙人不能容忍他们的种种信念。

尽管荷兰人参考《旧约》故事的情节以战争为主题,但鲁本斯等画家却借助神话人物和寓言人物进行刻画。鲁本斯的寓意画《战争与和平》(*War and Peace*)(见右上图)暗示了他外交活动和艺术活动的独特结合。1627年,鲁本斯被派遣去英国,以与英国国王进行和平协议的谈判,他成功地完成了这项使命。为使这种外交上的成就刻骨铭心,尽管当时仍身在英国,鲁本斯却为查理一世描绘了这幅画,以便可通过回忆来证实国王的决定。

在这幅画中,鲁本斯描绘了反映新和约签订后的成效的黄金时代。他选择了这样一幅寓言肖像画:爱神维纳斯坐在中央,正在用涓涓奶流给一个男孩喂奶;萨堤尔正在从哺乳宙斯的羊角中拿出水果,一个女人端着贵重的盔甲和宝石;似乎人类大体上正在享受着丰衣足食的生活。另一个女人随着手鼓翩翩起舞,这表明她正尽情地享受着酒神巴克斯世界里的感官愉悦。在这种田园式生活中,甚至野兽也变得温顺。但在这种背景下,却强有力地避开了仇恨和战争,智慧女神密涅瓦用武力强制性地将战神玛尔斯和愤怒的阿勒克图挡在一旁。这一内容可通过以下组合布置来证明:维纳斯周围的一群人呈锥状结构布置;但呈极其混乱的对角线布置的好战人物实际上正在被驱逐出画面。鲁本斯实际上在这幅布景宏大的画作中展现了外交纷争的场景。他呼吁英国国王要利用智慧的外交策略来结束战争、换取和平。

不过八年后,鲁本斯为托斯卡尼公爵绘制了一幅战争寓意画,这幅画体现了鲁本斯大失所望和幻想破灭的心情。当时,他退离外交事务,不得不承认他耗费的所有努力和获得的部分成就实际上并未迎来和平。整个欧洲均处于三十年战争的水深火热中。正如鲁本斯的新寓意画所展现的,战神玛尔斯不再受到任何束缚。但更为重要的是,爱神维纳斯展现了她全部的魅力:"用爱抚和宽容试图使战神退缩。"鲁本斯写道。但她必须认识到,此时愤怒胜过爱抚。引起瘟疫和饥荒的恶魔加速了前进的步伐,战神用血迹斑斑的武力之剑扼杀了欧洲各方面的文明:艺术和科学、家庭生活和人丁兴旺。这种血腥的扼杀通过在战场上奋力厮杀的人物得到了形象的体现。雅各布·布克哈特将这幅画作评为"三十年战争刻骨铭心的卷首插画"。

伊沙亚斯·凡·德·费尔德
《牲畜渡船》(*The Cattle Ferry*)，1622年
木板油画；75.5厘米×113厘米
阿姆斯特丹国家博物馆

风景画

　　一艘载满农民、奶牛和马车的普通渡船是伊沙亚斯·凡·德·费尔德的作品《牲畜渡船》（见上图）的中心特征。在河岸上可看到一家小型造船厂，漫步者和酒徒们坐在一家小酒馆弯弯曲曲的门廊下，背景中的教堂钟楼和风车高出树梢、耸入云霄。此类日常布景在同一时期的意大利或法国画作中并不常见；人们认为仅历史主题才值得描述，风景画只有当展现的理想化场景融入了感人的英雄主题或运用牧羊人与羊群的田园诗般主题，即世外桃源时才被视为恰如其分。对于观画者而言，风景画中观察到的场景必然胜过散步时在熟悉的普通环境中所看到的景象。艺术本应描述使观画者超越日常生活的理想境地。

　　相比之下，在荷兰，描绘风景的途径却略有差异。这个年轻的共和国从这些国家经久不衰的文化传统中的独立及其民族自豪感在（比如）一座封闭式富景花园——荷兰庭园（hollandse tuin）的爱国标志中体现出来；此类思想鼓励艺术家展现其非理想化的原生态自然风景。

　　并非描绘惊人的风景，他们更注重可视为典型的场景。佛兰德斯于16世纪已展现了类似的主题，但仅限于绘画和印刷中。在17世纪20年代，伊沙亚斯·凡·德·费尔德首次将风景的新理念运用到画作中：荷兰乡村中看似微不足道的风景，如在散步时随时可能看到的场景。

　　因此，荷兰人使自己远离更广阔的欧洲风景画传统，这以德国文艺复兴时期的画家如阿尔布雷特·阿尔多弗为代表，而风景画早在16世纪已被佛兰德斯采用。空间透视以某种方式使观画者可放眼整个风景，而采用另一种方式却不可想象。风景的所有元素均融入一张画面中：高山与山丘、森林与田地、河流与海洋、城市与乡村。而在所有这些元素中的某处，却描绘着以《诱惑基督》（*Temptation of Christ*）、《圣乔治》（*St. George*）或《逃往埃及》（*Flight into Egypt*）为代表的一些尺寸非常小的人物形象。

　　扬·勃鲁盖尔在17世纪初期仍属于这一传统画派。伟大的"农民画家"的大儿子扬·勃鲁盖尔最初以花卉画家著称，但他也运用生动的日常生活场景创作了许多风景画，主要为小幅面风景画。他的《风车风景画》（见第451页，上图）已注入新的精神意境，从而在对无特定主题的单调平原的偶尔一瞥间，就对画面展现的内容心满意足。然而，在许多方面，仍深陷于传统的佛兰德斯模式。观画者的视野不是始于地平面，而是立足于更高点，这使视野分外开阔。此外，勃鲁盖尔将地平线抬高，以便可以找到正确的透视角度。当他使地平线与天空自然地交融，这得到了巧妙的掩饰。为了体现深度，这幅画在水平面上被分为三个区域；前景由棕色调勾勒，中景由黄色调和绿色调衬托，背景由蓝色调勾画。除了置于阴影中的前景外，明亮的中景也引人注目，而背景中的蓝色仿佛逐渐褪色，从而加强了深度感。这仍然符合佛兰德斯画家，比如琼阿希姆·帕提尼尔在16世纪形成的模式，但勃鲁盖尔巧妙的技巧足以进行巧妙的转换。

　　如前所述，17世纪20年代荷兰画家首先摆脱了这种模式的束缚。彼得·莫桑恩在布伦瑞克（见第451页，下图）创作的小型画作《树木和货车的沙丘风景画》被视为这种发展过程中的一个重要里程碑。远景均未偏离这个朴实的主题。莫桑恩运用绿色调、黄色调和棕色调

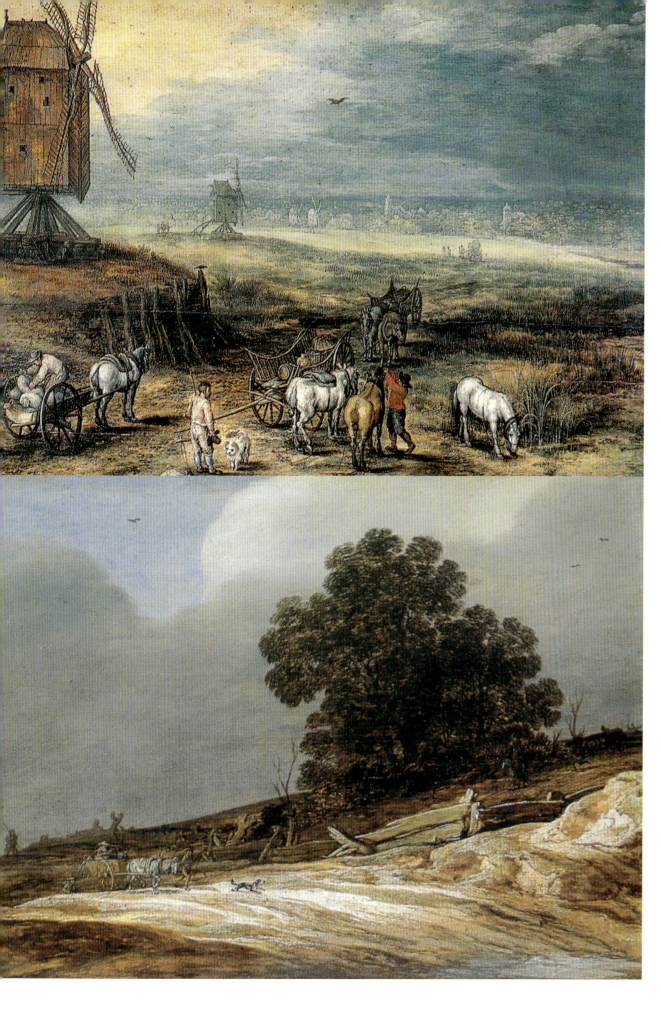

扬·勃鲁盖尔
《风车风景画》
(*Landscape with Windmills*),
约 1607 年
木板油画,35 厘米×50 厘米
马德里普拉多博物馆

彼得·莫桑恩
《树木和货车的沙丘风景画》
(*Dune Landscape with Trees and Wagon*),1626 年
木板油画,26 厘米×36 厘米
位于布伦瑞克的安东·乌尔里希公爵博物馆

扬·范·格因
《莱顿高地教堂的河川景色》
(River Landscape with the Hooglandse Kerk at Leyden)，1643 年
木板油画，39.8 厘米 ×59.9 厘米
慕尼黑的拜恩国立绘画收藏馆古典绘画馆

下一页上图：
尼可拉斯·贝甄
《古老废墟的岩石风景》，
约 1657 年布面油画，83.3 厘米 ×104.3 厘米
慕尼黑的拜恩国立绘画收藏馆古典绘画馆

下一页下图：
埃尔伯特·奎伯
《河川景色》，约 1646 年
木板油画，48.3 厘米 ×74.6 厘米
卡尔斯鲁厄国立美术馆

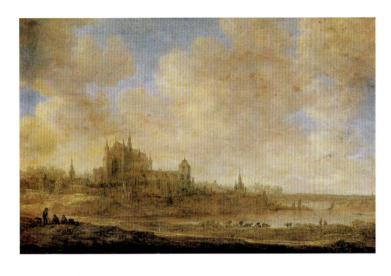

的淡色调色板形成了均匀的色调，而画作中结合这三种色调来营造一种明亮通风的效果。

通过与伊沙亚斯·凡·德·费尔德的画作相比较，展现了本作品的另一独到之处。为了在风景画中营造深度感，伊沙亚斯借助传统模式，在这种模式中图画的元素仿佛以 Z 字形后退至远景中。相比之下，莫桑恩的组合却依赖于单个对角线，而对角线却由明亮的砂质小道的路线来确定。对后期风景画不可或缺的这一元素或许可追溯至亚当·埃尔舍默，在 1600 年左右活跃于罗马画坛的德国画家（见第 476 页），而他的作品因印刷而闻名于荷兰。莫桑恩通过对角线的运用实现了强有力的动态效果：小道看上去仅朦胧地贯穿画面，而沿小道咔嚓咔嚓行进的马车将从视野中消失。观画者感受到能够随小道从风景画中出入。伊沙亚斯的画作展现出自身封闭的静态场景：河流好似湖泊，岸边的树木环绕其周围。在每侧，耸立的树木形成惯用的视觉引导效果，将视野终止于画面边缘。前景中的阴影区域也用于将画面引导至前侧。相反，莫桑恩的沙丘风景画并未封闭视野，而是展现了似乎从较大整体中随意选出的部分，该部分可延伸到画面边缘外。这是荷兰风景画家乃至菲利普·科宁克的许多作品的特点。组合本身必须精心设计，以营造能够控制观画者注意力的画面，这不可避免地在某种程度上削弱了几乎随意选取的场景感。

莫桑恩在组合与色彩方面的创新得到了其哈勒姆的艺术家同行所罗门·凡·雷斯达尔和扬·范·格因的进一步发展。范·格因以其故乡莱顿（见上图）为主题的风景画也基于对角线组合，但描绘得不像莫桑恩作品中那样明显。范·格因的泥色调（近乎单色调）无人能及。由于是薄漆上色，木板上的米色底漆充满整个画面，从而有助于产生

环境效果：河边教堂的轮廓似乎要融于潮湿的雾气和朦胧的阳光中，而微弱的光线则通过生动粗略的笔法来表现。由于自然和人的动作在弥漫的湿气中依稀模糊，逐渐融为一体，使得对主题的朴素诠释和诗意美化产生了紧密的联系。

虽然他们有爱国之心，但数名荷兰艺术家被吸引前往意大利，在那里，他们将南部的阳光和罗马平原的迷人风景带回北海岸。大约在 1620 年，一群荷兰艺术家在罗马确立了以风景画家科内利斯·范普伦伯和巴托洛梅乌斯·布林伯格为代表的艺术圈；他们以画家团体协会"希尔德本特"而著称。这是一个喧闹、酗酒的俱乐部，通过模仿古老仪式将每位新成员接受为团体的一员——"本特武海尔"，并为其取绰号。正如英国伦理学家约瑟夫·豪尔写道：罗马的名声很快便以"所多玛之心"而广为人知。塞缪尔·范·霍赫斯特拉滕一想到其在罗马度过的时光就毛骨悚然，并警告说那里首先应避免三个方面：同胞、酒和女人。但通过与同胞的密切交往，荷兰艺术家们也可在罗马学院的苛刻条令下保持一定的独立性。在 17 世纪 30 年代至 50 年代之间，继他们之后产生了第二代风景画家，包括尼可拉斯·贝甄、扬·博斯和扬·阿瑟莱恩等。他们将其典型画作视为生活在罗马的法国艺术家——克劳德·洛兰所谓的"英雄式风景画"，但更愿意通过添加牧羊人或吉普赛人等小人物使画作奠定一种田园诗般的基调。在给彼得·范·拉尔取上绰号后，乡土风情画一词便与这些生动的风景场景联系起来。

这些风俗画场景中通常融入了道德元素。如尼可拉斯·贝甄的风景画（见第 453 页，上图），一位女子骑在马背上，握住反面向上的碗，而这位男士则向其帽子中装水。饮酒被视为无节制的恶习，而这幅画中通过马撒尿这一动物行为加以评述，而相比之下，这名女子却因恪守道德展现了适度的节制。

这些画作昂贵的价格可表明，意大利风景画的最大吸引力甚至迷住了那些从未亲自去南方而不能享受那里温暖阳光的艺术家，他们有时甚至会将这种魅力投射到本地主题上。多德雷赫特的画家埃尔伯特·奎伯将其画作《河川景色》（River Landscape）（见第 453 页，下图）沐浴在金色的夕阳中。埃尔伯特的这幅画，现藏于卡尔斯鲁厄国立美术馆，画中主要突出站在水边的几头奶牛，好似进行了美化，几乎因金色阳光而熠熠生辉。视野逐渐消失在远处，这种效果通过图片前方的倾斜地面加以强化，并使这些动物个个跃然纸上。在荷兰，奶牛并不视为一个平凡的主题。奶牛不仅代表大地、春天、生产力和富裕，而且如荷兰庭园一样成为荷兰的象征：富足繁荣、人丁兴旺与和平安宁。

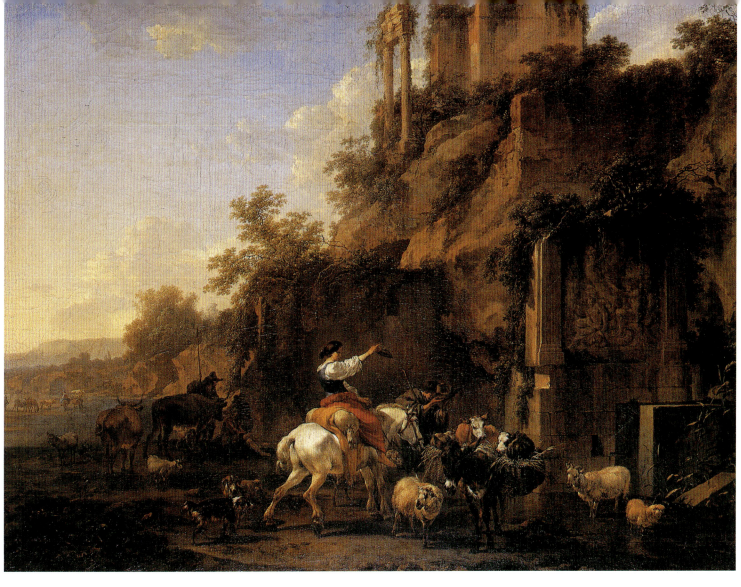

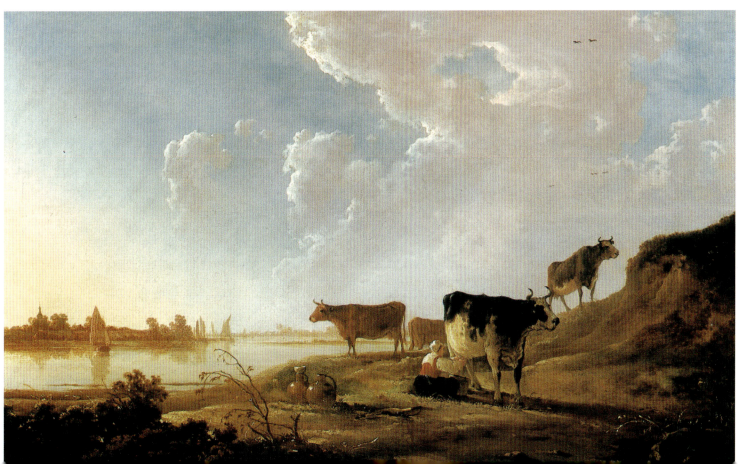

上一页：
雅格布·凡·雷斯达尔
《哈勒姆附近的漂白地》（Bleaching Fields near Haarlem），
1670—1675 年
布面油画，62.2 厘米 ×55.2 厘米
苏黎世国立美术馆

雅格布·凡·雷斯达尔
《冬日风景画》（Winter Landscape），1670 年
布面油画，42 厘米 ×49.7 厘米
阿姆斯特丹国家博物馆

雅格布·凡·雷斯达尔
《城堡山瀑布》，约 1665 年
布面油画，100 厘米 ×86 厘米
位于布伦瑞克的安东·乌尔里希公爵博物馆

埃尔伯特·奎伯属于第二代荷兰风景画家，并在 17 世纪中叶左右达到了艺术上的成熟。这些艺术家远离创始人的一致现实主义，后者想捕捉北方风景的实质特征，但相反，前者将英勇和崇高的主题引入至他们的风景画中。如果不包括整个世纪，这一代最重要的风景画家是雅格布·凡·雷斯达尔，他开发了若干新主题并探索了多重含义。与其前辈们相比，他更为突出地将现实生活融于出众的时间历程中。其风景画的戏剧性布局与宁静致远的场景迥然不同，这有别于范·格因或雷斯达尔的叔父——所罗门·凡·雷斯达尔的作品。雷斯达尔为了在其画作结构中营造一种紧张感，他通常专注于场景的中心元素，这在风景画中似乎有点令人出乎意料。但如同历史画中的树木、风车、甚至沙丘间的麦田或小道均会成为事件的主题。现藏于布伦瑞克的这幅戏剧性作品《城堡山瀑布》（Waterfall with Mountain Castle）（见右上图）当然也是如此。

这样的风景不可再看成是风景画的直接展现，因为这幅画由若干设定的场景构成，而每个场景分别受雷斯达尔生活中的不同事件激发。岩石上城堡这一主题可追溯至雷斯达尔与尼可拉斯·贝甄于 17 世纪 50 年代初期的德国旅行。这是他初次离开荷兰。在这里，雷斯达尔发现了本特海姆城堡，其耸立在凌驾于平原之上的小岩石上，且从德国北部的底平原区一直绵延至高山地区，随后他通过戏剧性的想象力将城堡以高度美化和夸大的外形出现他的一些画作中。十多年后，这一场景一直根植于布伦瑞克画中。但其他艺术家的作品也是主题的源泉。在某种程度上，这一戏剧性场景表达了雷斯达尔对世界的悲观态度。要将承载周围的一切的瀑布视为生命转瞬即逝的象征，不必追溯至当代纹章文学。然而，耸立在岩石之上闪闪发亮的城堡似乎在与天堂谈心；此出处可能是圣经中对锡安山永恒之城的理解。

人固有一死的认识贯穿在雷斯达尔诸多风景画中。在他的冬天风景画中，乌云表达了忧郁的心情。在亨德里克·阿维坎普作品中看到的在结冰的湖泊和河流上进行的这类精力充沛的运动在雷斯达尔阴郁的冬日场景中却难以想象。在现藏于阿姆斯特丹国家博物馆的《冬日风景画》中，所有生命仿佛陷入一片沉寂，完全结冰，正如背景中岸边的小船和船舶的桅杆。但采用暖色调刻画的袅袅炊烟正从房顶上升起，而放晴的天空中的亮蓝色仿佛预示着屋内的生命正在期盼春天来临。

雷斯达尔作品中的象征意义不易察觉，但其表达的明确性却比（比如）范·格因的画作略胜一筹。在其《莱顿景观》（View of Leyden）中，天与地、地球与天穹仿佛融为一体、不可分割。这暗示了从雷斯达尔的暗喻角度对世界的不同看法。在雷斯达尔的《哈勒姆附近的漂白地》（见第454页图）中，强化了天地之隔的效果。唯独这个城镇的教堂，尤其是圣巴夫大教堂的格罗特柯克大教堂可冲出地平线、耸入天际。异乎寻常地选择纵向版式使雷斯达尔可描述给人以自由感的一望无际的天空，而人类的活动区域相对来说却微不足道。除教堂之外，天与地仅通过白云倒影在前景中漂白地上的延伸板块的光亮区域所发出的回波相连。在现代文学和纹章书籍中，干净的白色亚麻布相当于圣人圣洁的灵魂。唯有那些过着平凡高洁生活的人才可进入天堂——基督徒的生活准则，这可从纯朴的小镇视野中领悟。

伦勃朗的风景画中展现的道德元素甚至比雷斯达尔的暗指更有深度，实际上前者的风景画可视为基督教历史画。伦勃朗也将大自然作为某些主题的媒介。他在后期才对自然本身产生审美兴趣，尤其是画作中。但这十幅风景画均创作于其职业生涯的早期（1636—1640年）。伦勃朗的《风暴来袭前的风景》（Landscape with Approaching Storm）（见第458页图）大约与其最富戏剧性的画作之一《萨姆森中计》创作于同一时期。

雅格布·凡·雷斯达尔
《迪尔斯泰德附近的韦克磨房》（Mill at Wijk near Duursteede），约1670年
布面油画，83厘米×101厘米
阿姆斯特丹国家博物馆

雷斯达尔将荷兰风景画中各不相同的元素结合起来。风车矗立在地、水与天相交为一色的地方；人类的劳作似乎得以淋漓尽致地展现，未受到自然的眷顾。这种感觉因以低于该风景画其他部位的视角来观察磨坊而致；因此，好似从透视角度来看被大幅缩短一般，并略向前倾斜。正如磨坊需融入自然，人类也要服从上帝的力量。在所描绘的时刻，风势回落，帆船在平静的水面上一动不动，但天空却汹涌澎湃，团团乌云冉冉升起，最后一道光线落在磨坊上方——雷雨即将来临。注视的特定瞬间——此时此刻便是荷兰风景画的特征，而雷斯达尔使这一基调达到了高潮。

迈因德特·霍贝玛
《米德尔哈尼斯的小道》（*Avenue of Middelharnis*），1689 年
布面油画，103.5 厘米×141 厘米
伦敦国家美术馆

　　如果雷斯达尔的《迪尔斯泰德附近的韦克磨房》已成为磨坊的代表画作，那么他的弟子迈因德特·霍贝玛的著名作品《米德尔哈尼斯的小道》便是典型的荷兰林小道。被风吹扫的白杨在广阔的平原上艰难地展示自我，表现出人们试图以合理的制度拥有这块土地的方式。在此处，霍贝玛显然放弃了主宰荷兰风景画数年的对角线模式，而是借助于以往的中心透视。小道以醒目的一致性将画面分成两部分，沿着笔直的线条朝小镇延伸。从而使观画者直接身临其境，感觉是在前往小镇的路上，可能还在马车车厢内颠簸；很快他们将见到带着猎犬的猎人。这幅画不仅是因其大胆的组合脱颖而出，最重要的是其光线明亮清晰。

伦勃朗
《风暴来袭前的风景》
(*Landscape with Approaching Storm*),
约1638年 木板油画, 52厘米×72厘米
位于布伦瑞克的安东乌尔里希公爵博物馆

菲利普·科宁克
《从沙丘到平原的荷兰风景》(*Dutch Landscape with View from the Dunes to the Plain*),
1664年, 布面油画, 122厘米×165厘米
德累斯顿国家艺术博物馆, 历代大师画廊, 威廉高地宫

　　这幅风景画对自然力量做的展现是如此生动, 使得观画者可透过画面感受到对神权的展示。运用当代文学中的比喻手法必然完全可将此风景画转化为宗教图画: 去往高处小镇途中的马车正驶近一座小桥, 在那里, 瀑布自山间奔泻而下。马车可比作寻求救赎的彷徨灵魂, 它发出耀眼的光芒, 使山顶的小镇也熠熠生辉。在途中, 灵魂离开瀑布所代表的浮世, 以便在"天国的耶路撒冷"寻求由桥象征的基督的救赎。

　　然而, 风景画也为诸如菲利普·科宁克和鲁本斯的历史画家提供了省去说教内容的机会。菲利普·科宁克发展出一种非传统的全景风景画形式(见右图)。由于天空中的云团笼罩在田地上方, 因此每一元素似乎都在天空下退缩。相比佛兰德斯风景画的传统模式, 画中天空占据了画面的一半高度以上。无论是在画面中心还是在边缘, 科宁克大胆省去了任何可能使画面静止的色调。仅倒映在贯穿场景的小河中的云团提供了任意焦点。尽管前景中有沿一定角度延伸的道路, 视

彼得·保罗·鲁本斯
《国王之石的秋季晨光风景》
(Autumn Landscape with View of Het Steen in Morning Light),
约1636年
木板油画,131厘米×229厘米
伦敦国家美术馆

野也不再被对角线组合所封闭,而是从平行于画面的水平面升起,在后景中逐渐成为多个区域。科宁克间接关系到佛兰德斯模式,但是与色彩透视并无联系。通过光线与阴影区域的巧妙平衡,科宁克描绘出四周开放的广阔平原,但同时也营造出充盈的画面。

创作出一系列风景画的鲁本斯也受益于佛兰德斯风景画模式。在他的作品《国王之石的秋季晨光风景》(见上图)中,高耸的点使视线延伸到远方,梅赫伦小镇出现在地平线上。与科宁克不同,鲁本斯通过采用棕色、绿色和蓝色颜料来实现空间透视,通过仔细考究光线的处理将这些颜料融为细致的色调。旨在以传统方式框住风景视野的前景右侧的高耸树木显然由艺术家覆盖了颜色。

鲁本斯在画中颂扬了在阳光明媚的秋晨,佛兰德斯那令人心旷神怡的风景中一派生机盎然的景象,场景通过大量的叙述性细节刻画而变得生动。艺术家实际上刚买了乡下住宅,并与其年轻的妻子在那里生儿育女,度过了最后的五年。在此环境下,他再次回想起佛兰德斯的传统,乐意在乡下过着深居简出的生活,画家无疑将这种生活理想化了,这在其典型的田园风格作品中有所表露。画中将佛兰德斯乡村的生活展现为迷失的阿卡迪亚——人间天堂。后期的风景画由鲁本斯独自创作,这幅画很有可能挂在国王之石那里。画家在画中表达了个人感受及其对这块土地的挚爱,这在他的风景画与科宁克全景画所体现的对荷兰的适度描绘之间是最主要的区分。

英国风景画家约翰·康斯太布尔在观看《国王之石的秋季晨光风景》后清楚地领会到了这一点,这幅画在19世纪初归英国所有。

他惊讶于鲁本斯风景画的特点——"其所赋予的清新而明亮的光线、愉悦而生动的人物,给水平面上单调的佛兰德斯风景赋予了繁华尽显、富饶丰足、令人印象深刻"——并说"鲁本斯在风景画上的成就在所有艺术流派中最为卓越"。

威廉·白特维克
《欢乐聚会》（Merry Company），1620—1622 年
布面油画，72.2 厘米 × 65.4 厘米
布达佩斯美术博物馆

阿德里安·范奥斯塔德
《男女农民内饰画》（Peasant Interior with Men and Women），约 1635 年
木板油画，29.1 厘米 × 36.3 厘米
慕尼黑的拜恩国立绘画收藏馆古典绘画馆

风俗画

英国画家乔舒亚·雷诺兹爵士对荷兰风俗画家扬·斯腾将其才华浪费在毫无价值的题材上表示痛惜。如果他不是选择"粗俗的人物"，而是其他一些"高尚伟大"的题材，他也许能够成为杰出的绘画大师。通常认为与历史、圣经和神话故事无关的日常生活场景是毫无价值的题材。但是在荷兰的绘画中世俗场景非常常见，且深受广大市民喜爱。在雷诺兹的时代里，即 18 世纪，这些作品中包含的更为深层次的含义还未被重视，在过去几十年内其含义才被重新解读。正如风景画一样，风俗画有时很直白，有时又只是主题无意识的点化。

哈勒姆的画家最先开始尝试在作品中体现当时日常生活中的情景。存世作品仅余十幅的威廉·白特维克在其名为《欢乐聚会》的油画中率先采用了某些风俗画的元素。他的追随者包括画家彼得·科德、威廉·杜伊斯特和伟大肖像画家弗朗斯·哈尔斯的兄弟迪尔克·哈尔斯。早在 16 世纪，宴饮活动已经在佛兰德斯地区的画作中有所体现，但常常作为如马太的召唤或浪子回头一类圣经故事的插图。这类插图中人物通常须穿着古装，因此当时的画坛不太用这类题材。

白特维克的《欢乐聚会》（见左图）看起来像画家刚刚遇见了这群人一样自然——这四个年轻人还因为有人走进房间而被打扰。

实际上白特维克经过精心构思才将画中的所有元素融合起来，这个看起来微不足道的场景实际上包含着更多深层次的含义。他通过日常物品指代五官感觉：红酒代表味觉、燃烧着的蜡烛代表视觉、雪茄代表嗅觉、乐器代表听觉、男子将手放在女子手臂上和碗里装有灼热的灰烬则代表触觉。白特维克进一步阐述如果人在失去理性控制的情况下放纵五觉快感时会出现怎样的情况：四个年轻人正在无拘无束地享受世俗的欢乐。但这层意思也是通过隐含方式表现的。猴子代表罪恶和肉欲，乐器和刀鞘内的匕首代表潜在的性欲符号，穿绿衣服的男子的手势在今天也很容易理解。穿着引人注目的蕾丝领衣服的女子，其穿着打扮符合"贵族夫人"的传统，她是所有世俗欲望的象征。她的传统性——尘世，在此处通过地图代替。来自"贵族夫人世界"的邀请却敌不过感官的现世欢乐，三个年轻人都完全沉迷于现世欢乐之中。带恰当评论的同时期文学、寓意画册和绘画印刷品中的日常事物通常带有这些含义。除迷惑性地真实反映现实外，荷兰人还热衷于揭示绘画中的隐藏含义——荷兰民间作家雅各布·卡茨将这个过程描述为"就像在一堆叶子下寻找一大串葡萄"。这些风俗画场景中的象征含义不少于文艺复兴时期极富教养的人文主义者从神话故事中获得的象征含义。

但是在荷兰的风俗画中，只要有敏锐的心智，无须接受特殊训练也能够将画中形象与日常智慧相联系；"欣赏绘画"是一种普通人也能享受的娱乐而并非受过良好教育的精英阶层的自娱自乐。

阿德里安·布劳沃
《一杯苦酒》(*The Bitter Drink*),1636—1637 年
木板油画,47.5 厘米 × 35.5 厘米
法兰克福的斯特德尔美术馆

阿德里安·布劳沃
《吸烟者》(*The Smokers*),约 1637 年
木板油画,46 厘米 × 36.5 厘米
纽约大都会艺术博物馆

除富有的上层阶级田园牧歌式的形象外,小旅馆里淳朴的农民形象也出现在这些作品中。这一特点可追溯到佛兰德斯画家老彼得·勃鲁盖尔,早在 16 世纪中期他就描绘了农民举行宴会的场景。阿德里安·布劳沃在 17 世纪初成功恢复了这一传统。他影响了佛兰德斯和荷兰的农民风俗画和画家们,如哈勒姆的阿德里安·范奥斯塔德和安特卫普的大卫·特尼斯。他来自佛兰德斯北部,仅有的十五年创作生涯中有五年待在荷兰,后来他活跃于安特卫普。人们高度评价他的艺术才能,鲁本斯和伦勃朗均收藏有他的若干作品。对他作品的感受常常会使人对荷兰风俗画产生一种误解,似乎布劳沃本人曾到其画作中描绘的场所中去作画;也许他甚至将自己描绘成小酒馆的常客——大都会博物馆中的一幅人物肖像图被认作是他的自画像。但是他的绘画只是一种诠释,背景选择首先取决于艺术家的偏好。其实布劳沃是在画室里而非酒馆里作画。也许他曾在此类场所做过深入的研究,但他同样能够回归到当时流行的如彼得·勃鲁盖尔选用的绘画题材中。他的画作质量一流,布景的讲究和色彩的精心运用很好地反驳了那些认为布劳沃除了关注痛饮狂欢外一无是处的观点。

农民风俗画常常以道学传统的方式貌视那些行为像动物的傻瓜。毕竟买这些画的人不是农民而是举止得当的市民,他们可以通过与这些完全不同的人物进行对比体现出自己多么文明。同时这些形象也在警告人们不要沉迷于世俗享乐。吸烟或者"抽烟"被认为是与喝酒、赌博和纵情声色相同的罪恶。抽烟过度会削弱男子的力量。阿德里安·范奥斯塔德告诉人们,如果无节制地抽烟喝酒会使其行为多么不堪(见上页右图)。

相反阿德里安·布劳沃使用这些纵欲题材主要旨在表达人的感情。他的《吸烟者》(见右上图)确实可能被看成对味觉的讽喻,但布劳沃似乎主要关注的是如何描绘出人们在未习惯享受这些乐趣时的各种反应。他直接描绘出这些人物的感受。而且他们就像在范奥斯塔德的作品中一样,作为单独的个体而非一种类型出现。每个人均有着各自的故事和个性,因此画家描绘了他们的不同感受。布劳沃画作的主题是人类感情,而且他拥有杰出的能力来表现这些感情。他的全部兴趣都在于描绘悲伤、愤怒、享受或厌恶等面部表情。在其存于法兰克福的画作——《一杯苦酒》(见左上图)中,他只表达了一种感情:面对苦酒时,人们面部表情的巨变。除了这种感情,此处没有其他隐含意义,没有背景,也没有暗示着其他故事。

下层阶级的单纯使布劳沃能够以一种自然的方式描绘人类行为。上层阶级因为受到教养的约束而不能自主表达他们的感情。来自迪温特某偏僻小镇的杰勒德·特·伯茨常常描绘上层阶级社会的世界。在 17 世纪中叶,他将风俗画推向一个新的阶段,他的画作中常常出现衣着高雅、身边围着一群仆役的妇女。杰勒德·特·伯茨在其最好的作品中也没有明确表达出自己的任何观点,画中人物的感受和思想含混不清。布劳沃清晰地描绘出了各种感情,而杰勒德在其画作《饮酒的女人》(*Woman Drinking Wine*)中所表达的思想却并不明显。

杰勒德·特·伯茨
《饮酒的女人》，1656—1657年
布面油画，37.5厘米×28厘米
法兰克福的斯特德尔美术馆（Städelsches Kunstinstitut）

很明显画中女子收到了一封信，现在她正拿出纸笔准备回信。写信和收信是荷兰风俗画中最常用的主题之一，通常暗示着恋爱关系。很多画作中用红桃（即心形）扑克表示爱情，此画背景中用帐子围着的床也明显表达了这一含义。富裕的市民阶层效仿贵族们写情书，甚至专门向人咨询如何在情书中使用暗示及如何回复。

风俗画中常常出现的主题——喝酒，对一个有教养的女人来说相当不合适。如果女人喜欢喝酒，她就很容易被引诱。低低的领口是另一个明确无误的信号。但此画中的女子穿着非常得体。观画者被她激烈的内心冲突所感动。杰拉德用同情的笔触描绘她，并且深刻意识到每个人都可能经历相似的感性诱惑与理性道德之间的冲突。但画作中却没有表现年轻女子的最终选择。

在荷兰，对女人的角色有着明确的规定。在小康家庭中，妇女应对整个家庭负责并管理家务事。大多数女人都将此任务看作是一项挑战，同时也是应尽的道德职责。毕竟一个秩序井然的家能体现出其女主人的优秀品质。很多画作都显示如果女主人未能恪尽职守，家里的一切都会乱套。另外，女主人还得负责教导孩子。彼得·德霍赫描绘了一个刚刚喂完孩子的年轻母亲，正在束紧她的紧身胸衣（见第463页，左图）。但不寻常的是一个富裕家庭的女人居然会亲自照顾小孩。民间作家雅各布·卡茨，他在其广受欢迎的书中提出建议如何合理应对中产阶级家庭中可能遇到的所有情况，他提出："一个只是生孩子的女人不是一个真正的母亲，只有会照顾孩子的女人才是一个真正的母亲。"据说母亲的道德品质和智力会通过乳汁传给小孩。

彼得·德霍赫在画作中常常把人们的视线从后室引到前室，这样画中人看起来像是在整个室内移动而不是局限于房间中的某个角落，从而使其画作有一种深度感。光线不是来自某个未知的地方，而是透过窗户直接照进来，像明媚的阳光一样照耀着整个屋子，我们可以由此看出他对光线的精准处理。

扬·佛梅尔继续发扬这种传统，他将荷兰的风俗画推向了最高水平。这位生活在代尔夫特的画家留下的画作不到三十幅，却在整个17世纪产生的大量画作中如珍珠一般脱颖而出。因为他的生活状况一直不错，因此他可以很慢、很仔细地作画。而像范·格因之类的画家却因为报酬低廉而不得不画大量画作，因此作画速度很快，否则便无法卖出更多的画作，无法维持生计。佛梅尔娶了一名富家女子并继承了他父母的小酒馆。但最重要的还是他得到了一位代尔夫特收藏家的定期资助，17世纪60年代他的画作达到了很高的价格。开始时他是一名历史画家，但很快转向风俗画。比佛梅尔年长三岁的彼得·德霍赫鼓励他描绘空间广阔的室内，人物周围有很多空间并且画中人可自由走动，而其中的求爱主题则主要受他认识的画家——杰勒德·特·伯茨的影响。

在其收藏于布伦瑞克的画作《拿酒杯的少女》（*Girl with Wineglass*，见第463页，右上图）中，佛梅尔提倡节制，以抵制过多的人类欲望。背景中的男子沉迷于烟草的麻木感，前面的绅士全神贯注地盯着漂亮的年轻女子——沉迷于美酒等同沉迷于爱。站在彩色玻璃窗前的女子是对节欲的描绘，她摆脱了欲望的束缚，是对节制的一种隐喻。

墙上挂的古代肖像画举止端庄，是对两个男子的行为的指责。这幅画常常被理解成该女子被引诱。但是，她的低领口、招摇的红色衣裙和她对钦慕者的不屑一顾以及她对观画者意味深长的一瞥明显

彼得·德霍赫
《室内》（Domestic Interior），1659—1660 年
布面油画，92 厘米×100 厘米
柏林国家美术馆，普鲁士文化遗产基金会艺廊
（Stiftung Preussischer Kulturbesitz Art Gallery）

约翰内斯·佛梅尔
《拿酒杯的少女》，约 1662 年
布面油画，78 厘米×67 厘米
位于布伦瑞克的安东乌尔里希公爵博物馆（Herzog Anton Ulrich Museum）

显示出这个女子控制着整个形势。她不是被引诱而是她在勾引这个男子。

自 17 世纪 50 年代末起，佛梅尔在其创作的室内场景画中几乎毫无例外地在右手边绘有窗户，阳光透过这个窗户洒满整个房间。很明显他选择这种模式是因为这样能够最好地研究和描绘光线效果，让观画者更好地欣赏画中的空间感和物品。为了更准确地检验光对物体的影响，他偶尔会使用暗箱，即在画作中把关键部分涂上光泽。法国印象派画家因为对光线有着相似的兴趣而重新发现了佛梅尔的价值。

这位代尔夫特画家因为受到杰拉德·杜的影响，作画非常仔细。杰拉德·杜是"细腻绘画"的莱登画派的倡导者，除他的学生弗兰斯·范米里斯外，画家加百利·梅曲、戈特弗里德·斯哈尔肯均属这一画派。杜因其出色的用色技巧而出名，正如一名当代画家评论的一样，他的用色经常能够达到珐琅画中的细致效果。我们知道他曾在作画时使用放大镜，并在画架前挂一块布作遮挡，避免灰尘掉到画上。杜在 1628 年至 1631 年间师从伦勃朗，是他的第一批学徒。

尽管他的老师很快放弃了这种细致的绘画技巧，杜却进一步发展

这种技巧并形成了自己的风格——"细腻绘画"风格。

杰拉德·杜成为荷兰最成功且画作价格最高的画家之一。他的名声远远超过了伦勃朗，其艺术才能得到古典主义画家的肯定。17 世纪 60 年代，荷兰议会与斯图亚特王室恢复友好关系后，为了赢得国王查尔斯二世的好感，曾送他珍贵的艺术品和几幅油画。其中包括杜的《年轻的母亲》（Young Mother，见第 466 页图），再一次证明杜在这段时期内享有很高的声誉。画中表现了一位年轻母亲与她的小孩之间的亲密关系，背景很简单，被认为是体现"细腻绘画"的华美效果的典范。通过很多能够产生珐琅画效果的细节描绘凸显了年轻女人的美好品格。

莱登大学城中的学院风格特别强调隐含含义或者复杂的结构。这种隐含含义在莱登派画家扬·斯腾的作品中也有体现，他创作的朴实农民形象有效掩饰了画作道德训诫的本质含义（见第 428—429 页图）。

约翰内斯·佛梅尔
《倒牛奶的女仆》（*The Milk Maid*），
1660—1661年
布面油画，45.5厘米×41厘米
阿姆斯特丹国家博物馆

佛梅尔的《倒牛奶的女仆》描绘了一个简单的厨房女仆的形象，没有任何故事内容，也没有任何象征含义。通过女仆的真实存在和她对自己行为的全神贯注吸引观画者的注意。画中表达的与其说是一个故事，倒不如说是一种心情。画中的女仆线条流畅，且占据了画面中的大部分空间，显示出这个人物的重要性。佛梅尔用饱满、干爽的画笔创造出如浮雕般的画面，从而使画中人物具有雕塑感。同时该画还充满着一种永恒感，似乎牛奶会永远不停地从罐中流出。

如果说佛梅尔给了这个质朴的女仆一种健壮感，他让《手拿天平的女人》（Woman with Scales，见第465页图）中的女人则看起来像圣母一样高贵优雅（据说这个女人是佛梅尔的妻子，她为佛梅尔生了十四个孩子）。她的社会地位明显较高，正好与画作中的美丽色彩相衬。两个女人都全神贯注于自己手中的事情，产生一种不可动摇的和谐感——无论是厨房女仆的浑然不觉还是优雅女人的专心致志。她如此小心翼翼地拿着天平，似乎在权衡一件非常重要的事情。

这一世俗活动与《最后的审判》相关，作为背景的绘画中描绘的正是这一主题。

因为画中包含大量的象征元素，因此通常把这幅画看成寓意画，并且出现了各种不一致的解读：例如珍珠可能象征着世俗诱惑，也可能象征着处女的纯洁。但是画中女人并不是像人们以为的那样称量着珍珠或者黄金，天平中空空如也。她本身的行为也是一种象征意义上的称量，与左边墙上代表着自我认识的镜子的重要性形成对应。

但同时它又指代着自我陶醉的虚荣——就像桌上的珍贵物品一样。正如《最后的审判》中所暗示的一样，人类必须在其短暂的存在过程戒除虚荣。

女人的行为还与依纳爵·罗耀拉有关。佛梅尔婚后受其妻子的宗教信仰的影响皈依了天主教，并常常与耶稣会保持联系。依纳爵曾劝告人们要像审判日在法官面前一样坦承自己的罪孽："我要像平衡的天平一样，时刻准备着走向光明大道，寻找上帝、我们伟大的主的荣耀与赞美并救赎我的灵魂。"实际上可将平衡视为该画的主题：天平的排列仅仅是平衡的象征，整体构图和年轻女人的感情状态直接表现出这种理想的状态。

这两幅画在光线的处理上不同，但都非常出色。第一幅画中黄色与蓝色两种颜色的对比吸引了我们的视线，这是佛梅尔非常喜欢的两种颜色；第二幅画中没有特别突出强调的色彩，而是依靠光线和黑暗之间的反差来实现其效果。

年轻女人的脸和手从散漫的暗影中出现，就像沐浴在阳光中一样，呈纯白色。这使得人物的轮廓并不鲜明，似乎笼罩在一圈光环之中。《厨房女仆》中也可以看到相似的光影效果，特别是在她的手和手臂上。

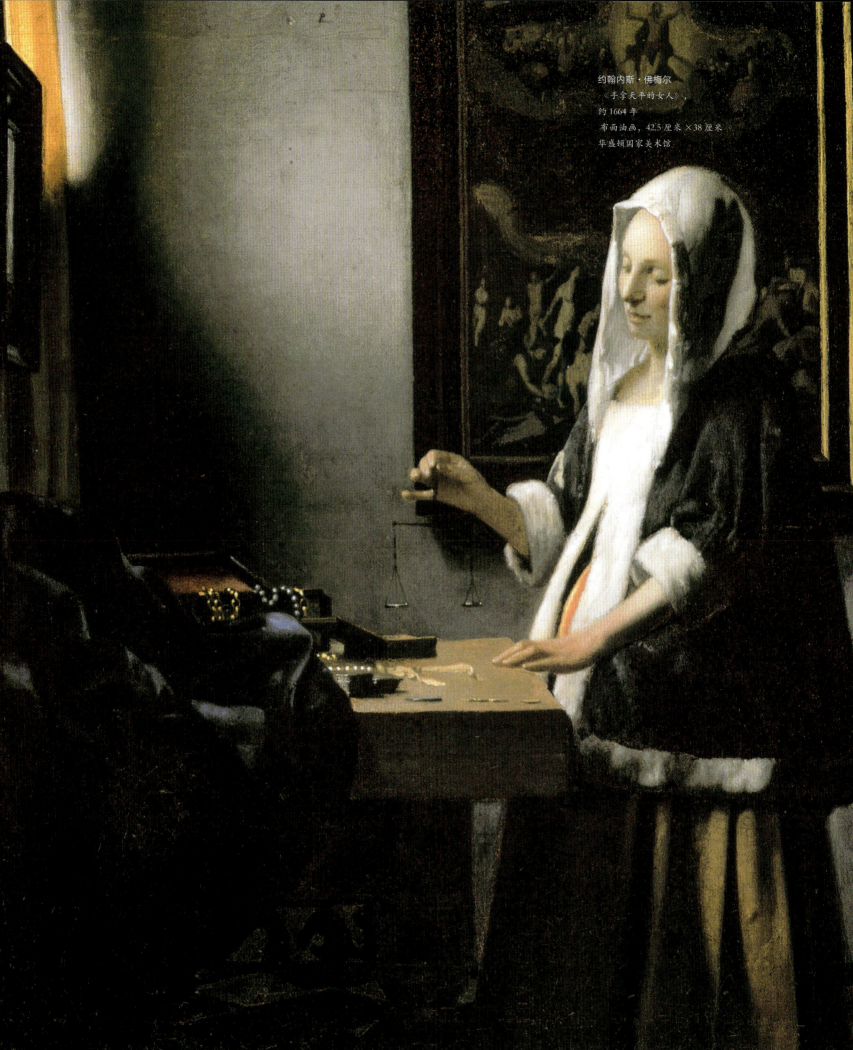

约翰内斯·佛梅尔
《手拿天平的女人》,
约1664年
布面油画,42.5厘米×38厘米
华盛顿国家美术馆

杰拉德·杜
《年轻的母亲》，1658 年
木板油画，73.5 厘米 ×55.5 厘米
海牙莫瑞泰斯皇家美术馆

扬·斯腾
《人类生活》，1665 年
布面油画，68.2 厘米 ×82 厘米

风俗画家用非常具有同情心的笔触描绘人类的弱点。尽管这些市民们在教堂中总是被训诫要克制、理性与自律，但他们热爱生活并且享受着快乐。加尔文教人文主义者和民间作家雅各布·卡茨说的"笑容代表真理"可以作为很多风俗画的箴言。风俗画在一定程度上能起到社会教化的作用。这些画作用最美丽的颜色表达道德训诫，其本身也是一种感官享受上的诱惑。画作在感官上越具有诱惑性，其价格在荷兰就越高。这种精心安排的歧义性构成了风俗画的魅力。

但是斯腾常常在其画作中加入书面描述以吸引大家关注其中的隐含信息。因此有人指责他实际上是一个作家，这是对他的画作的一种诋毁。与杰拉德·杜不同，斯腾不得不靠卖画为生。为了补贴家用，他在代尔夫特经营了一家啤酒厂，并于 1762 年取得了执照，在其莱登的家里经营了一家小酒馆。就像对布劳沃一样，虽然毫无根据，但人们常常从其画作中得出他性格粗鲁的结论。但是这种负面的评论与他担任多种重要职位以及在专业修辞学家协会中的行为不大相符。斯腾主要在莱登作画，但同时在哈勒姆、代尔夫特和海牙生活过很长一段时间，并且在海牙遇到了他未来的妻子——风景画家扬·范·格因的女儿。17 世纪 60 年代，他创作了一幅巨大且复杂的画作，其中融合了他对人性的看法。在其画作《人类生活》（The Life of Mankind，见右上图）中，他解开幕布让观画者一窥舞台上各人的生活。画中的人沉迷于他们的欲望之中：一些人盯着酒杯，一些人沉迷于游戏，还有人在调情。很多牡蛎被端上来，

吃了后又被到处乱扔，明显体现出画作的内在主题。牡蛎被认为是催情药，因此它在此处象征毫无节制的性欲。在不被众人注意的客栈房间里，一个男孩透过天花板观察着人们的一举一动，同时他还在吹肥皂泡，而肥皂泡通常是人生短暂的象征。后墙上可以清楚地看见一个时钟。斯腾没有表现教师说教性的手指，而是带有怜悯性地总结出人类因为人生短暂，无一例外地要被及时行乐的欲望所戕害。

对人性中世俗和无奈性的一面的同情也是佛兰德斯画家雅各布·约尔丹斯的画作中的一大特点，扬·斯腾受到了他的影响。1649—1650 年，约尔丹斯在海牙附近豪斯登堡的省长夏季别墅中装饰了大量的画作。因为他是新教徒，所以在威斯特伐利亚和平谈判后这是可行的。他在别墅中的豪华装饰让他在贵族圈中大出风头。虽然这是事实，但他选用历史画作装饰和他对绘画技巧的鉴赏力常常与所描绘的主题形成鲜明对比。

雅各布·约尔丹斯
《国王宴饮》，1650年之前
画布油画，242厘米×300厘米
维也纳，艺术史博物馆
海牙，莫瑞泰斯皇家美术馆

 在他的画作《国王宴饮》（*The King Drinks*，见上图）中，珠宝上的金色光泽、节日用的餐具和天鹅绒的衣袍描绘出贵族聚会的场景。仔细观察会发现他实际上想表现的是一群野蛮的人在以一种喧闹而无节制的方式举行庆祝活动。这幅画中表现的是比恩国王于主显节在佛兰德斯举办的宴会。约尔丹斯描绘的这个宴会大受欢迎，以至于围绕着这个主题，他的画室推出了一系列类似的画作。国王就是那个发现豆子被烤成一块面包的客人。然后他主宰着整个餐桌并引导着娱乐活动的开展。画中描绘了国王举起酒杯，众人大喊着"国王先饮"的场景。国王的任务是分配宴会上其他客人的任务。王后、司酒者、乐师、医生和那个吃纸片的傻瓜都有着新的任务，并且还得到了正式任命——前景中的地板上还躺着两张"任命状"。约尔丹斯描绘的国王形象，有着引人注目的脑袋，其原型是他的老师亚当·范诺尔特，画家一直与他保持着良好的关系。尽管他偏向于重视细腻的画法和对光线的处理而非直接展示人物个性，但约尔丹斯作为一个有教养的人，本质上关注的还是节制。旋涡装饰的上方写有一句箴言——"醉汉即是疯子"。箴言的上方画了一个酒鬼大笑时的面孔，框边点缀着一串葡萄，表示酒神巴克斯控制着整个场景。鲁本斯在其画作《醉酒的森林之神》（*Drunken Silenus*）中也表达了同样的主题（见第439页图）。但鲁本斯描绘的是神话人物，而约尔丹斯则描绘自己所在的贵族圈内的酗酒行为，这样他的同伴们更能找到共鸣。

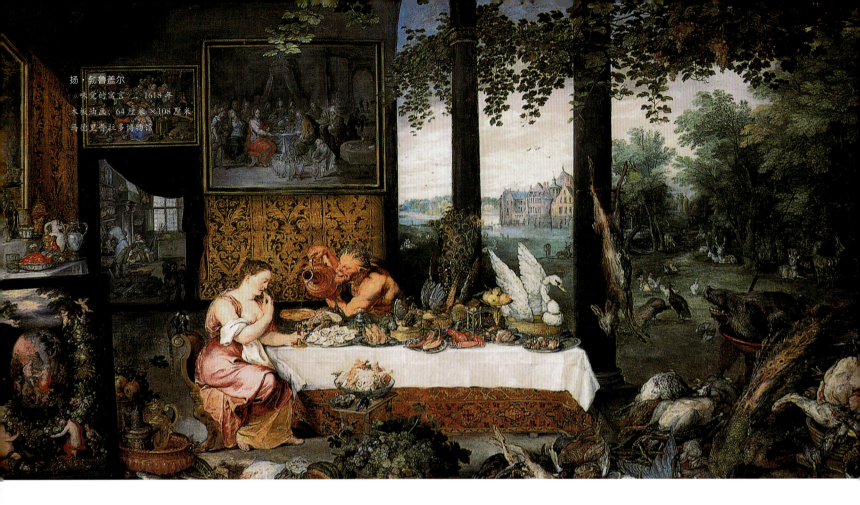

扬·勃鲁盖尔
《味觉的寓言》，1618年
木板油画，64厘米×108厘米
马德里普拉多博物馆

静物画

欲望诱惑与道德说教之间模棱两可的状态，不仅存在于风俗画作品中，也存在于起源于荷兰的许多静物画作品当中。当时农业和经济状况良好，贸易往来频繁，生产繁荣昌盛，物品种类繁多，各种各样的器皿器具应运而生，改变了当时人们的日常生活，同时也催生出专门描绘这些日常生活用品的静物绘画艺术。这种绘画艺术早在佛兰德斯就曾经出现，但纯粹的静物绘画大约在1600年才开始出现。

对于现世事物的描绘，比如风景画和风俗画，最初是以历史画的形式出现的。弗兰芒画家彼得·阿尔岑名为《静物》的作品（见第469页，右下图）讲述了耶稣在马大和马利亚家中所发生的故事。故事只是以背景的形式出现在画幅后面，而在画幅前面的主要位置则采用了静物描写的方式，描绘出一大块腰腿肉、面包卷、鲜花以及其他一大堆的物件。作品所讲述故事的名字不仅要掩饰它表现厨房事物的初衷，也要表达马大对于俗世名利的追逐与马利亚对宗教信仰的虔诚之间的强烈反差，从而显示浮躁的人生与思考的人生之间的强烈对比。但是道德的启示暗藏于位于画面显著位置的世俗事物当中。

描绘厨房器皿、市场景象和堆满食物的桌子等静物画手法，在历史绘画作品中越来越多被采用，同时也促进了它自身的发展。

扬·勃鲁盖尔在他一幅名为《味觉的寓言》（Allegory of the Sense of Taste，见上图）的华丽画卷中，就结合了这种早期静物描写的手法。该作品是描绘感官寓言的五部系列作品之一。在这幅作品中，勃鲁盖尔把所有能引起味觉感受的元素聚集在一起，但也没打算放弃拟人化的经典表达方式来表现寓言：用女性形象来体现味觉。在纯粹的静物画作品中——正如风俗画一样——画中的物品各自代表了不同感官：比如乐器代表听觉，花朵代表嗅觉，而食物代表味觉。在16世纪和17世纪之交，来自安特卫普的艺术家奥萨斯·比尔特和克拉拉·皮特斯开创了所谓"摆好的饭菜"的早期静物画形式。这是静物描写形式的分支，在接下来的几十年内，这种静物画描写形式得到了进一步的发展，更具有多样性。

展示性静物绘画也属于这种形式。在一些节假日，人们会在家中的桌上摆放一些比如高脚杯、瓷器、金银制成的容器等贵重物品，再在旁边放上一些美味。但是，画家在绘画的时候，并不完全是依葫芦画瓢，而是结合了画作本身的风格特征来进行创作构思。就如克拉拉·皮特斯的作品来说（见第469页，左上图），画中高脚杯盖上面的凸饰小人，实际上是艺术家根据自己的想象，用她手中的画笔和调色板随手创作而成。这幅画跟芬兰风景画作一样，采用从高处俯瞰的视觉角度，将水平面提高，与略微向前倾斜的桌面持平。桌上器物的摆放之间都有一定间隔，这样的处理方式使它们都能清

克拉拉·皮特斯
《花和黄金高脚杯的静物画》，1612 年
木板油画，59.5 厘米 ×49 厘米
卡尔斯鲁厄国立美术馆

彼得·阿尔岑
《静物》，1552 年
木板油画，60 厘米 ×101.5 厘米
维也纳，艺术史博物馆

晰可见。

　　克拉拉·皮特斯于 17 世纪 20 年代活跃在海牙和阿姆斯特丹，对当地的静物绘画艺术产生了很长时间的影响。哈莱姆的艺术家们，比如弗洛里斯·范·休顿、弗洛里斯·范戴克和尼古拉斯·希利斯，他们创作的描绘早餐的作品手法与克拉拉·皮特斯几乎如出一辙。然而，早在 17 世纪 20 年代，画面的结构形式开始发生改变，为其他画家提供了一种效仿的方式。威廉·克拉斯·海达和彼得·克拉斯摒弃了之前提高画面视觉角度的手法，取而代之采用从左到右斜向依次增高的画面布局，使得整个画面显得生机盎然。这种斜向增高的手法始于哈莱姆的风景绘画，后来被静物画家们所采用。威廉·克拉斯·海达在描绘德累斯顿的静物画作品中，大胆采用在画幅上大片留白的手法，同时仍然达到作品一气呵成的艺术效果。与克拉拉·皮特斯的作品相比较，海达作品中的各种物件似乎更像是随意摆放的，给人的感觉像是有人匆匆忙忙吃完饭后把酒杯给打翻了。但实际上，作品所描绘的每一件物品都是经过精心挑选后刻意摆放的。

　　17 世纪 20 年代到 17 世纪 40 年代之间，哈莱姆静物绘画艺术最突出特点就是结合棕色、绿色和灰色细腻运用的单色调着色手法，这种手法与扬·范·格因蒙胧风景画的手法类似。但是，这种"单色的盛宴"的表现手法，在描绘诸如馅饼、合金盘子、银碗和酒杯等各种食物器皿的时候，对画家就是一个特别的挑战。在他几十年的创作生涯里，海达在作品中采用了对相同题材进行变化的手法，当然，这种变化是经过精心挑选的，这种变化的手法可以给创作提供大量的素材，海达也从这过程中获得无穷的乐趣。

　　但是，画幅中物件的选择具有更深层次的含义，意在表达一种道德的启示，这种启示多多少少有些显而易见，就像风俗画和风景画作品一样。这类被称为"劝世静物画"中的道德启示，确定无疑地警醒世人，所有世俗的存在最终都会灰飞烟灭。例如，彼得·克拉斯在他的作品中就放入了四个"劝世"的元素——怀表、骷髅、打翻的玻璃杯和燃尽了灯芯的烛台（见第 471 页，上图）。

　　书、纸张和鹅毛笔代表了人们对知识的渴求，但是跟一旁上帝无穷的智慧相比，所有人类的努力都显得天真苍白。在莱顿的大学城内，一幅特别表现书籍的静物画展示了各种丰富多样的读物（见第 471 页，下图）。巴纳比·里刻曾悲叹道："书籍是我们时代最大的疾患，世界到处都充斥着各类书籍，它们既肤浅又毫无意义，讲的都是些日常琐事，人们根本也消化不了那么多。"能在公元 1600 年发出这样的

巴尔塔扎·范·德·阿斯特
《果篮子》，约1632年
柏林，国家博物馆 德国普鲁士文化资产基金会
德累斯顿

威廉·克拉斯·海达
《黑莓馅饼早餐的静物画》，1645年
木板油画，54厘米×82厘米
德累斯顿国家艺术博物馆
古典绘画馆

下一页上图：
彼得·克拉斯
《劝世静物画》，1630年
布面油画，39.5厘米×56厘米
海牙莫瑞泰斯皇家美术馆

下一页下图：
莱登·马斯特
《书本的静物画》，约1628年
木板油画，61.3厘米×97.4厘米
慕尼黑的拜恩国立绘画收藏馆古典绘画馆

悲叹，着实让人感到惊奇。一般来说，静物绘画所描绘的书都有些残破，看起来纸张似乎都要腐烂了，这就表达了跟永恒相比，短暂的人生和世界上的知识显得多么苍白无力。于是，艺术家们在创作时就时刻牢记自己智慧的局限性，也时刻警醒自己不要想入非非。自中世纪起，宗教静物画作就开始对世俗事物进行了基督化的阐释，这样的手法一直影响到当时的静物绘画艺术。几乎每一件描绘圣母玛利亚、十月天使和爱慕天使的作品都会出现花朵或水果、动物或虫类，但这并不表示画作主题事件中有这些东西。巴尔塔扎·范·德·阿斯特的作品《果

篮子》（*Fruit Basket*，见第470页，左上图）可以理解为正义与邪恶、死亡与复活之间的较量。画作中，水果即将腐烂的疤痕清晰可见，周围苍蝇、蝴蝶和蜻蜓四处横飞，因为人们通常把虫类与邪恶联系在一起，认为它们是邪恶的源头。与此相反，人们认为以下事物是复活的象征：蜥蜴因为一生要脱好几层皮，所以被认为有几条命；苹果的寓意是耶稣把人类的原罪全部扛在自己的身上；葡萄被比作耶稣的门徒，因为耶稣把自己比作葡萄藤。

一些静物画作品实际上就是宗教作品：西蒙·吕替奇的一幅画作就描绘了摆放在壁龛中的几件物品，壁龛被认为是神圣的地方，通常都会摆放一些圣人们的画像或者是宗教的图像。画作中的酒和面包暗指最后的晚餐，酒杯底部一条活灵活现的巨蛇，暗指被救世主耶稣击败的原罪。

各种不同形式的静物绘画逐渐发展起来，比如书籍、鱼类、鸟类、猎物、厨房用具和花朵等，不同地区的画家有着不同的喜好。其中，由乌得勒支的安布罗休斯·博斯查尔特以及安特卫普和布鲁塞尔的扬·勃鲁盖尔首创的花朵静物绘画尤为广泛。勃鲁盖尔画笔下的花束（见第474页，上图），就跟之前"摆好的饭菜"一样，不会让人觉得是刻意插好的，但实际上，花束的高度使得花朵的花茎根本无法接触到下面的花瓶。他似乎更应该以平面的布局来展现繁花似锦的图画，但他却采用圆形花束成功地表现了这种意境。花束的形状也非常漂亮，大大小小的花朵，仿佛世界上所有美丽的花儿都汇集到一起。但其实，这些花儿根本不可能被同时插在一起，因为它们各自开放的时间大不相同：牡丹和蝴蝶兰、郁金香和玫瑰、康乃馨和银莲花、百合和水仙。勃鲁盖尔在绘画时并没有先画线条，而直接就开始作画。因为只有当每种鲜花当季时他才能作画，整幅画作花费了他大量的时间。"这个太麻烦了，"他抱怨道，"每朵花都是真实自然的花朵，我宁愿画两幅风景画而不是画这个。"

画幅中描绘的许多花朵都是从外地引入荷兰的，在1600年还是非常珍稀的品种，只有贵族才有能力种植。

但是，在荷兰，易于种植的郁金香很快就成了人们投机取巧的对象，有很多人通过郁金香交易牟取暴利。在17世纪20年代，种植郁金香成为一种时尚，稀有品种的价格高得离谱。"永远的奥古斯都"，这种有着红白相间花瓣的郁金香品种价格尤其高，一株的价格可以

威廉·卡尔夫
《舡鱼形杯子的静物画》，1660年
布面油画，79厘米×67厘米
马德里西班牙提森-波涅米萨博物馆

在17世纪中叶早期，内容简化、色彩简单的静物绘画形式开始流行，大众日益增加的财富和他们对自我的信心，增强了他们自我表达的愿望。社会的新一代毫无顾忌地展现富贵奢华，模仿贵族式的生活方式。所谓展示性静物绘画艺术在此时应运而生，此类作品一般规模宏大，通常效仿描绘荷兰南部地区贵族生活的作品。扬·达维茨·德·海姆先是在荷兰的乌得勒支和莱顿作画，后来在1636年到了比利时的安特卫普，在那里他为自己的画作找到了合适的买家。他在那里仍然跟荷兰国内保持联系。在荷兰，亚伯拉罕·范·贝耶伦等画家在循着德·海姆的足迹进行创作。德·海姆在莱顿形成的铺张的色彩运用和精湛的绘画技巧，在静物绘画领域内无人能及。

跟德·海姆的风格完全相反，威廉·卡尔夫的绘画作品中描绘的物件数量极少，但每一件都品质上乘。这些物件常以不同形式出现在他的静物绘画作品中，它们当然极其昂贵，同样地，卡尔夫画作也价值不菲。他的作品通过对绘画对象表面质感的细腻表现，展现出画幅不同的层次感：人们在欣赏作品的时候，几乎能够感觉到柠檬外壳的凹凸不平和中国陶瓷碗的冰凉细嫩。舡鱼形杯子的珠母杯沿晶莹剔透，透明玻璃杯薄如蝉翼，让人感觉一碰就会碎掉。这里，审美的考虑显然并不是绘画对象选择和摆设的决定因素。

比如在很多静物画作品中出现过的美酒和柠檬，就代表了甜蜜与酸涩之间的强烈对比。有时候，威廉·卡尔夫甚至将柠檬直接放入盛有美酒的杯子，来表达这种强烈对比的意味。这样的对比可以视为对生活状态的解析，从而给人们带来生活的启示。

卡尔夫的作品通常以黑暗为背景，描绘的对象在黑暗的衬托下，散发出珍珠般的熠熠光辉，这种表现手法被当时的画家大量模仿。一簇明亮的光线似乎通过窗帘的缝隙射进屋子，照在画中的物件上，让人感觉似乎光的照耀转瞬即逝，不留下丝毫痕迹。

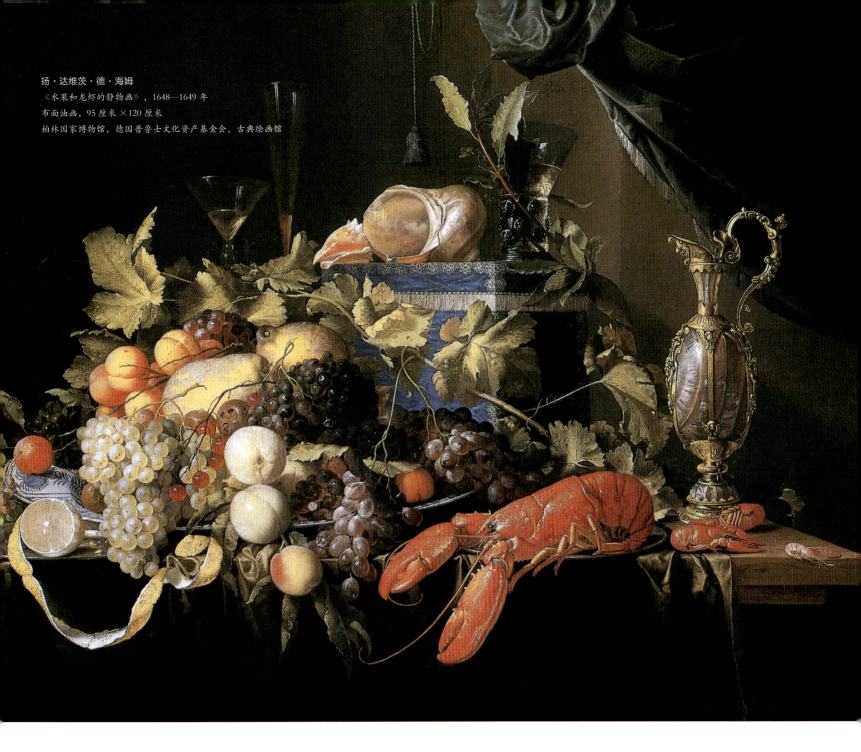

扬·达维茨·德·海姆
《水果和龙虾的静物画》,1648—1649年
布面油画,95厘米×120厘米
柏林国家博物馆,德国普鲁士文化资产基金会,古典绘画馆

达到一千基尔德,在"郁金香狂热"时期,甚至可以卖到四千荷兰盾外加配有两匹菊花青马的马车,这样的马车在当时价值两千基尔德。从1636年到1637年,这样的疯狂投机所形成的通胀泡沫终于破裂,许多投机者因此倾家荡产,其中就有风景画作家扬·范·格因。后来,荷兰内阁院宣布所有在1636年之后的交易无效,才最终结束了这场狂热。

类似画幅中的花卉品种并非人人都买得起。弗朗斯·斯尼德斯的一幅猎物静物画(见第475页图)描绘了贵族们把所捕获的猎物分给庄园内其他人的场景,在当时,捕猎是贵族们才能从事的奢侈活动。所以,这样华丽的猎物静物画作品满足了宫廷或贵族们的需求,它们被挂在餐厅的墙上,宫中的画廊里,或被挂在狩猎小屋内。但总的来说,大多数荷兰静物画作描绘的对象都有些奢侈,其中又以美味居多,比如柠檬、馅饼、白面包、肉类、牡蛎、龙虾和美酒等。

即使锡罐和锡盘也是奢侈品,因为当时大多数人还在使用木罐和木盘。如此说来,与警醒人们世俗的短暂截然相反,当时的静物画还是以表现人们生活的奢华和尘世的诱惑为主,而两者的统一体现在描绘花朵的静物画作品中。花朵是美丽的象征,然而它们的美丽稍纵即逝,反映尘世一切享乐的短暂性。勃鲁盖尔的另一幅静物画作品里的铜盘上刻有以下文字:"为什么要驻足凝视在你面前盛

扬·勃鲁盖尔
《花束》，1606年
铜版画，65厘米×45厘米
米兰，安布罗西亚那绘画馆

塞缪尔·范·霍赫斯特拉滕
《钉板》（幻象静物画），1666—1667年
布面油画，63厘米×79厘米
卡尔斯鲁厄国立美术馆

美丽的花朵，能否与金子和宝石媲美。"扬·勃鲁盖尔以他精湛的绘画技巧，描绘出逼真写实的花朵形象。这些花朵是那么真实自然，足以以假乱真，让人忍不住想要摸一摸、闻一闻。这种模拟描绘对象的自然形式，以达到具有欺骗性的幻象绘画风格，是荷兰各种类型绘画作品采用的典型手法，但是这种手法也导致了幻象静物画对专业表现效果的过分追求，在荷兰被称为小骗术。

荷兰的画家们竞相模仿古希腊两位画家宙克西斯和帕拉修斯。据古罗马作家普林尼所记载，这两位画家总是试图在幻象绘画技巧上超越对方。宙克西斯画的葡萄是如此逼真，以致引来飞鸟啄食，但他也不得不承认，帕拉修斯也是技艺惊人，他有一次甚至想要去拉开帕拉修斯所画的窗帘。类似这样半开的窗帘常见于荷兰的静物绘画作品中：敞开的门、窗、碗橱，旁边的墙上还画有凸出的钉子，上面还挂着东西。

塞缪尔·范·霍赫斯特拉滕是伦勃朗（Rembrandt）的学生，他也从幻象绘画中找到了乐趣，并成为运用这种技巧的大师。然而，他认为这种风格的作品只是好玩，艺术家真正的使命应该是创作历史绘画作品，而这类作品需要的是创作才能，并不是模仿技巧。但不得不承认，小骗术也能获得很高的认同，霍赫斯特拉滕就凭借自己一幅作品中出色的幻觉欺骗技巧，获得了哈布斯堡国王为他颁发的

开的鲜花？它们朵朵娇艳美丽，日出日落难道没有让它们迅速凋零？倾听神的话语吧，他的话经久长存，永不枯萎。世俗的世界与我何干？毫不相关！"

描绘花朵的美艳娇贵实际上对画家的要求更高。勃鲁盖尔在给他的客户红衣主教米拉内塞·博罗梅奥的信中如此写道："我相信，此前还从来没有人，能像我这样认真地画这么多罕见珍稀而且品种繁多的花朵。我每画一朵小花，就像在用手工制作一件珠宝；画中的朵朵小花，就像那海里的珍珠一样珍贵稀少。我期盼阁下您来评判，这些

弗朗斯·斯尼德斯
《家禽与猎物的静物画》，1614年
布面油画，156厘米×218厘米
位于科隆的瓦尔拉特博物馆

荣誉奖章。他创作的现今收藏于卡尔斯鲁厄国立美术馆的作品《钉板》（Pinboard，见第474页，右下图）暗指了他的人生和他所创作的作品，表明了他作为画家和作家所受过的广泛训练——眼镜象征着画家的观察能力，书写用具和他的两部作品代表了他作为作家的成就，而发梳则表示对于思维的整理。画面上还有国王钦赐的金链和一首诗歌，他用这两样东西向世人公开吹嘘自己的才华和天赋，在诗歌中他写道："怀疑宙克西斯精湛技艺的人们呀，怀疑他画出的葡萄能引来鸟儿啄食的人们呀，别以为一场贵族的辩论即可剥夺他的技艺，他会通过更加细腻的画笔和白色的画袍，让你们见识霍赫斯特拉滕吧，就连国王都被他所作的画欺骗！"

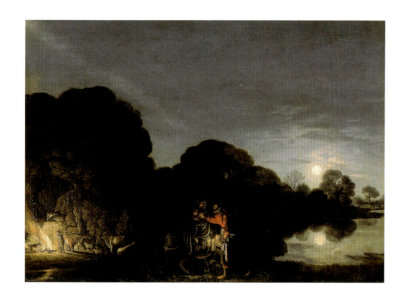

亚当·埃尔舍默
《逃到埃及》，1609 年
铜版画，31 厘米 × 41 厘米
慕尼黑的拜恩国立绘画收藏馆
古典绘画馆

位于荷兰和意大利之间的国家：17 世纪的德国

"现在，我们是完完全全的、甚至彻彻底底的，完蛋了！""肆无忌惮的乱民、充满愤怒的号角、鲜血淋漓的刀剑和震耳欲聋的皇家大炮，消耗了我们人民辛勤的劳动和汗水才换来的所有资源。""塔楼遭焚、教堂被毁，市政大厅也让人毛骨悚然，王族的权力土崩瓦解，少女们遭到污辱奸淫。无论走到哪里，所见皆是火光冲天、灾害连连、横尸遍野的景象，让人悲从中来，痛心不已！"17 世纪的德国主要经历了"三十年战争"。安德列亚斯·格吕菲乌斯 1636 年的诗歌《祖国之泪》描绘了当时德国的毁坏情况。在 1648 年的《威斯特伐利亚和约》签订以后，德国用了整整半个世纪的时间，才从战争的破坏中逐渐复苏。德国的文化艺术至此才得以慢慢发展，直到后来的巴洛克和洛可可时期，才逐渐走向繁荣。特别是在德国南部地区和奥地利，出现了一批画家，如约翰·米歇尔·若特迈尔、科斯马斯·达米安·阿萨姆和弗伦茨·安东·毛伯特斯等，他们从源于罗马设计风格的房屋天花板画中寻找到了自己的艺术表现手法。但在 17 世纪，也有一批活跃的艺术家来自德国。画家约阿希姆·冯·桑德拉特在他 1675 年出版的《德国建筑、雕塑和绘画艺术学派》（Teutshe Academie der edlen Bau-,Bild-,und Mahlerey-Kunste）一书中介绍了这些艺术家的生平。在德国本土，他们肯定没有什么发展机会，因为战争使得收藏家和教师的需求数量减少，年轻的艺术家们不得不出国寻求出路。他们经常被认为属于荷兰或者意大利的某个流派。来自德国北部的于尔根·奥文斯和克里斯托弗·保德勒，师从伦勃朗；来自汉堡的风俗画作家马蒂亚斯·沙伊茨在哈莱姆师从菲利普斯·沃弗曼，他们后来都得以回到德国。霍法尔特·弗林克的德国渊源在很大程度上被人们所遗忘，他被认为是荷兰历史上最伟大的历史和肖像画家，当时的人们甚至认为他的艺术成就比他的老师伦勃朗还要高。然而，弗林克实际上出生于莱茵河下游的基辅。来自海德尔堡的卡斯帕·内切尔是杰勒德·特·伯茨的学生，他在荷兰的风俗画作家当中是数一数二的人物。卢多尔夫·巴黑森出生于菲士亚以东的埃姆登，他被人们认为是阿姆斯特丹的海上作家。活跃于罗马的班博西昂塔画派（见第 375 页），其中就包括了约翰内斯·林格尔巴克和约翰·海因里希·罗斯，前者来自法兰克福，后者来自普法尔兹。他们两人在荷兰接受绘画教育，林格尔巴克并且在雅格布·凡·雷斯达尔手下工作了一段时间。扬·博斯是著名的荷兰籍意大利画家之一，他在罗马招收一些德国学生，比如弗朗茨·埃门和威廉·范·贝梅尔等。贝梅尔后来在纽伦堡团结了一批风景画画家，像个家族一样一直延续了几代人。许多荷兰的杰出艺术家们很少出国游历，他们以跟城市传统相对立的方式来发展他们个人的绘画风格。然而，德国艺术家们更多地借鉴了各种不同艺术风格，甚至是不同国家的艺术风格。相应的，他们的作品很难进行分门别类，在这样的条件下，巴洛克风格的绘画作品在德国也无法形成和发展。但有一些个别的艺术家，他们开创了自己独特的艺术形式，对其他的一些艺术家产生了巨大的影响。其中，亚当·埃尔舍默是最重要的艺术家。这位来自法兰克福的艺术家，经由威尼斯到达罗马，在罗马进行了十多年的艺术创作，于 1610 年逝世，年仅三十二岁。在罗马，他跟许多来自荷兰的艺术家，特别是风景画家保罗·布里尔和鲁本斯紧密接触。他的作品以雕刻的形式广泛流传于欧洲，为巴洛克艺术构成中的某些基本要素奠定了基础。然而，埃尔舍默遗留下来的作品并不多，仅有三十件。其原因有可能是在铜盘上的细致雕刻本来就费时费力，但也有可能是因为艺术家的性格所致，鲁本斯就曾毫不客气地批评他懒惰。他的作品中对风景的描绘似乎扮演了重要角色，但风景的氛围通常取决于画幅所要表达的情感内容。在他的作品《逃到埃及》（Flight into Egypt，见左图）中，他采用了三种不同的光源，把光线运用得恰到好处，刚好能辨认画中的圣人一家：月亮和它在水中的倒影，约瑟夫手中的火把，还有牧羊人点亮的火堆。埃尔舍默在罗马的时候看到过卡拉瓦乔的作品，卡拉瓦乔是第一个在画作中呈现光源的画家——之前的画作把未知光源放在画面以外。在这幅夜晚的绘画作品中，埃尔舍默一方面表现了圣人一家在夜晚的星空下的彷徨，他们似乎迷路了，但一方面又表现他们十足的信心，他们看起来非常坚定，继续前行，就能到达牧羊人所在的地方，而不用风餐露宿。除了埃尔舍默，比他小 20 岁的约翰·利斯被认为是德国 17 世纪的另一位重要艺术家，同样地，他主要也是活跃在意大利。在他 15 年的创作生涯里，他把多年游历所看到的艺术形式融会贯通，其中就包括哈勒姆的白特莱克的风俗画风格、安特卫普画家约尔丹斯和扬·勃鲁盖尔的风格、巴黎瓦朗坦·德·布戈涅的色彩运用、罗马卡拉瓦乔的半身像风格、菲蒂和斯特罗齐的深浅生动结合的风格，同时还有埃尔舍默微观画作中精致细腻的风格。他的作品不仅风格多样，让人眼花缭乱，描绘的对象也是千差万别：风俗场面、宗教和神话的场景、微缩景观、大型半身像和祭坛画等。桑德拉特曾于 1629 年在威尼斯跟利斯在一起，但他也无法说清到底约翰·利斯最擅长的是哪方面。利斯在威尼斯度过了他生命中的最后几年，他在那里创作了一些具有超前性的作品，这些作品对于后来 18 世纪的洛可可画风产生了巨大影响。利斯为威尼斯的托伦蒂诺圣尼科洛教堂（church of S. Nicolo dei Tolentini）所作的作品《圣罗姆的灵感》（Inspiration

约翰·海因里希·舍恩菲尔德
《大卫的胜利》，1640—1642 年
布面油画，115 厘米 ×207 厘米
卡尔斯鲁厄国立美术馆

约翰·利斯
《圣罗姆的灵感》
（*Inspiration of St. Jerome*），1627 年
布面油画，225 厘米 ×175 厘米
威尼斯的托伦蒂诺圣尼科洛教堂

of St. Jerome，见右上图）所作的画作尤为如此，这幅画作现在依旧挂在它原本所在的地方。

17、18 世纪的《威尼斯旅行指南》中的绘画备受人们的赞美，这本书被重印了很多次，弗拉戈纳尔还据此制作了蚀刻画。书中绘画主要用彩色蜡笔调和，这在洛可可时代才开始流行，在 17 世纪早期非常罕见。但最具创意的还是绘画完全根据整体的颜色层而非人物进行构图。因此色调一致，造成一种尘世与天堂相互交错的感觉。利斯通过这种方法反映出所描绘时刻的重要性，圣罗姆在此刻感觉到神的力量。光影之间显示出各种精妙的色彩，画家生动的画法让这幅画更是栩栩如生。利斯凭此成为 16 世纪末伟大的威尼斯画家之一，这种技巧后来被皮亚泽塔、里奇和蒂耶波洛等所继承，由此开创了威尼斯美术史上第二个繁盛阶段。

第三位在整个欧洲地区享有盛名的德国画家是约翰·海因里希·舍恩菲尔德。他在意大利主要是那不勒斯待了十八年。舍恩菲尔德在作品中将截然不同的元素，如优雅与刺激、妩媚与夸张，巧妙地结合起来。

他在其风格形成期待在罗马，主要是受尼古拉斯·普桑的细腻古典主义而不是强有力的罗马巴洛克风格的影响，但他的绘画显得更加轻盈自由。舍恩菲尔德笔下的人物个子苗条，看起来脚步轻盈，姿态优美。他的用色也相应的很精细，常常是通过淡雅的色彩烘托出朦胧的背景。四处弥漫着灰蓝色调，沉沉的黑夜突然被明亮的光束和对角光线照亮，这些都属于那不勒斯绘画风格。舍恩菲尔德的作品《大卫的胜利》（*Triumph of David*，见左下图）中体现的盛大的游行场面在巴洛克时代非常流行，一有机会就会被搬上舞台。舍恩菲尔德在那不勒斯西班牙总督府上亲身经历了这些情景。

舍恩菲尔德离开意大利后到达了商业城市奥格斯堡并在此待了 30 年。附

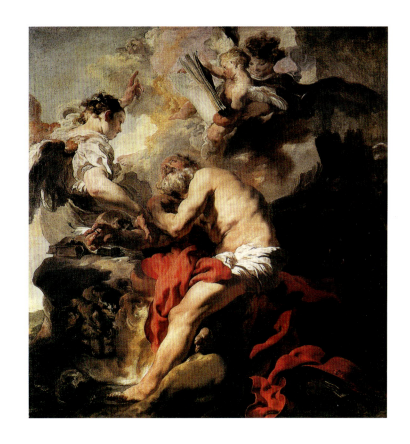

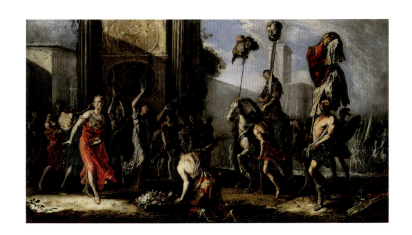

近的法兰克福作为欧洲最重要的贸易中心之一，也是重要的艺术中心。因为富裕的市民通常是潜在的艺术品购买者，因此法兰克福常常举行大型的拍卖会。来自波希米亚的格奥尔格·弗莱格尔也在此找到了客户。他被视为德国最重要的静物画家，在描绘各种事物的不同表面质感方面拥有杰出的才华，如《碗柜画》（*Cupboard Picture*，见第 478 页，左上图），画中描绘了主人用来招待客人时用的器皿和花束等。他从菲洛斯特拉托斯的作品《幻想》（*Imagines*）中受到人文主义的影响，所以可能熟知这一经典画作时代的传统。

弗莱格尔的绘画风格与佛兰芒的传统风格截然相反，后者的作品广泛存在于佛兰德斯新教徒难民的聚居之地——法兰克福和哈瑙。1579 年，哈瑙还为难民专门修建了一座新的小城，以供这些难民居住。安特卫普的画家丹尼尔·索罗参与了该座城市的建设，并在那里创办了静物绘画的专业工作室。工作室的成员除了他的儿子伊萨克和彼得之外，还包括彼得·伯努瓦和塞巴斯蒂安·斯多斯柯夫。塞巴斯蒂安·斯多斯柯夫来自斯特拉斯堡，他在丹尼尔·索罗逝世以后接手工作室的管理工作。

斯多斯柯夫的独特风格表现在他作品清晰的层次和严格的构图，他通常

格奥尔格·弗莱格尔
《碗柜画》，约 1610 年
布面油画，92 厘米 × 62 厘米；布拉格国家美术馆

格奥尔格·欣茨
《架子的艺术》（左下图），1666 年
布面油画，114.5 厘米 × 93.3 厘米
汉堡市立美术馆

塞巴斯蒂安·斯多斯柯夫
《装草莓的碗》（右上图），1620—1621 年
木板油画，21 厘米 × 36 厘米
斯特拉斯堡市立美术馆

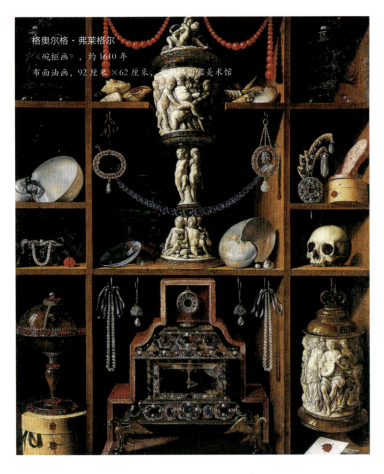

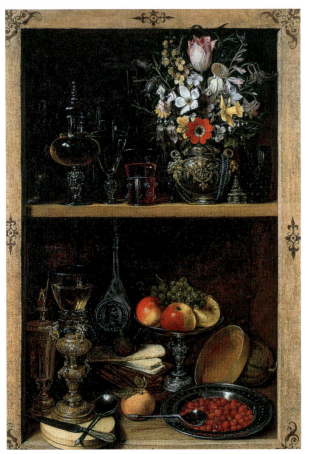

只画极少的对象，比如盛有草莓的碗（见右上图），但作者对草莓颜色的描绘却令人拍案叫绝。斯多斯柯夫在法国巴黎住了好几年，他在静物画作品中着重单独描绘极少数几样物件的手法，影响了法国的一些静物画作家，比如来自巴黎的雅克·利纳尔和路易斯·莫艾伦。

汉堡的经济情况跟法兰克福类似，艺术家们在这里同样可以找到他们画作的买家。静物画作家格奥尔格·欣茨开创了一种叫做《架子的艺术》（Kunstkammer Shelves）（见左下图）的独特画风，这种画风在整个欧洲都绝无仅有，画中模仿的组合衣架有点类似于幻想静物画的风格。画中的各式藏品摆放整齐，就像巴洛克时代的王宫贵族们在他们家的壁橱里收藏的各类珍奇玩物一样。在格奥尔格·欣茨的作品中，稀世之物与珍贵之宝并肩而立，手工制品与自然杰作相互映衬，它们各自又都具有某种象征意义，代表了人们对于万千世界的不懈探索。同时，画家对于它们的选择和摆布也不是随意而为，一切都服务于表达当时时代的中心主题：世俗的繁华稍纵即逝，死后的复活才是永生。

英国的安东尼·范戴克

德国有许多传统艺术大师可以回顾，从丢勒到霍尔拜因等；但在大不列颠群岛，只有到了 17 世纪后绘画才首次发展为重要的艺术介质。1680 年左右，人们逐渐对绘画产生了浓厚的兴趣。这为后来的霍格思时期至特纳时期的英国绘画鼎盛时期奠定了基础。但到 18 世纪时，外国画家在英国占了主导地位，且绘画大都局限于肖像画。16 世纪 30 年代英国宫廷中的活跃人物小汉斯·霍尔拜因的决定性影响持续了几代人。其模仿者包括伊丽莎白一世时期的尼古拉斯·希利亚德。其明显带有二维肖像特征的绘画风格最终被保罗·索梅尔、

安东尼·范戴克
《恩底弥昂·波特拉公爵和范戴克》，约 1635 年
布面油画，119 厘米 × 144 厘米
马德里普拉多博物馆

安东尼·范戴克
《马背上的查理一世》，1635 年至 1640 年
布面油画，367 厘米 × 292.1 厘米
伦敦国家美术馆

科内利斯·约翰逊和丹尼尔·米登斯等荷兰画家的风格所代替。他们的作品将更具现实主义色彩的荷兰肖像画带入了英国宫廷。1632 年，即霍尔拜因之后整整一百年时，鲁本斯的学生安东尼·范戴克来到了伦敦。他的绘画风格主宰了直至托马斯·劳伦斯公爵逝世之年——1830 年时的英国肖像画。范戴克受雇于英王查理一世。查理一世堪称英国统治者中首个重要的艺术赞助人。在某种程度上，他对艺术的兴趣是鲁本斯在伦敦的九个月时间里激发起来的。虽然鲁本斯担任的是外交职务，而查理一世却更喜欢与其谈论艺术，而并非政治。鲁本斯的这次拜访使查理一世希望鲁本斯的学生安东尼·范戴克担任其宫廷画家的愿望更加强烈。安东尼·范戴克 1620 年在英国待了一小段时间后，詹姆斯一世便向这位年轻的画家许诺了年薪。这意味着他实际上已经开始为皇家宫廷服务了。然而他不久后便去了意大利深造，并试图在安特卫普拥有一席之地。但只要鲁本斯继续着他巨大的影响，范戴克就不可能形成独立的艺术个性。因此，查理一世最后成功地将范戴克召入宫廷，向其提供了丰厚的条件，范戴克也被宫廷生活所吸引。鲁本斯刻意避免娶贵族妇人为第二任夫人。而范戴克则不一样，他娶了王后最亲近的人之——玛丽·鲁思文。范戴克喜欢在自画像中将自己描绘为贵族。他对世俗的世故和贵族的精致都能细腻地表达。他与恩底弥昂·波特拉的友谊肖像画（见左上图）是唯一一幅他将自己与别人画在一起的肖像画。波特拉作为英王的艺术顾问，在将范戴克留在英国这一事件中起了决定性作用。这幅画像着重强调了波特拉平易近人、和蔼可亲的绅士风度。这位国王近臣与范戴克亲密无间的关系，通过他们各自放在石头上的手展露无遗。他们彼此的手靠得很近，石头又具有象征意义，象征着他们的友谊坚如磐石。在范戴克英年早逝之前的十年间，他单单为查理一世所作的肖像画就多达 40 幅，他又为他的至交亨利埃塔·玛丽亚创作了 30 幅肖像画，还受邀为很多的贵族画过像。范戴克在宫廷中的地位，可以与贝拉斯克斯在西班牙宫廷中的地位相提并论，他们都拿着宫中丰厚的俸禄，都在各自国家享有盛誉，而且后来都被封为贵族。但是奇怪的是，查

理一世唯独对范戴克情有独钟，他认为范戴克是提香真正的后继者。查理一世对提香的欣赏，源于他为查理五世所作的一幅伟大的肖像画，而且查理一世向来视查理五世为楷模。范戴克为查理一世所作的肖像画，也没有让查理一世失望：比如，他创作的一幅查理一世骑在骏马上驰骋的肖像画，就明显模仿了提香描绘同样骑着骏马的查理五世时所采用的风格。查理一世在画中化身为整个大不列颠的统领卡罗勒斯·雷克斯·大不列颠，画面的树上贴着的通知说明了这一点。国王身上的战袍和他脚底下驰骋的战马，以及他紧盯着前方的坚定眼神，让他看起来英姿飒爽，浑身充满了君王的崇高与尊贵。查理一世非常清楚真正的国王应该是怎样的，虽然他本身可能并不具备伟大的君主所应该具有的气质，但通过范戴克画笔的精心描绘，完完全全地让他具备了这样的风度。范戴克所创作的肖像也是英国贵族社会的缩影，他用他多彩的颜色和松散的笔法，让在他面前端坐的人物在他的画笔下活灵活现而

安东尼·范戴克
《菲利普·沃顿勋爵》，1632 年
布面油画，133 厘米 ×106 厘米
华盛顿美国国家美术馆

彼得·莱利
《路易斯·德·凯鲁阿尔》，约 1671 年
布面油画，121.9 厘米 ×101.6 厘米
位于马力布的保罗盖蒂博物馆

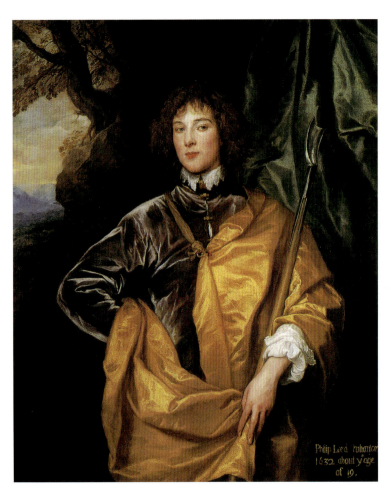

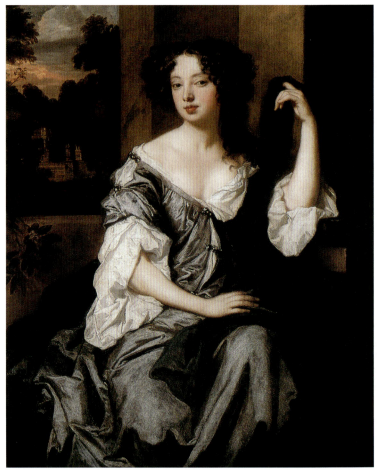

且富有生气。所以，他笔下的贵族们既显得高尚端庄，又不乏自信优雅，同时还带有点沧桑和忧郁。他们在被画像的时候，可以自由选择自己的姿势动作，但同时，范戴克并不表现夸张的动作和表情，而是通过捕捉人物的眼神和姿态来展示人物整体的气息。

19 岁的菲利普·沃顿勋爵是范戴克所画的第一批英国贵族成员之一（见左上图）。画幅中的风景描绘笔触细腻，赋予贵族人物一种惟妙惟肖的细致效果。而且明显看出，画面描绘的阿卡狄亚的风光，是在暗示田园式爱情的美好愿望，同时也是在暗指当时画中人物正要结婚的绘画背景。

范戴克作为宫廷画家，到了后来时间根本就不够用，所以他不得不想办法加快他的绘画速度。据法国作家罗歇·德·皮来斯的记载，范戴克为每位顾客安排了特定的会面时间，每位顾客只有一个小时，一个小时画完以后，直接清洗画笔，更换调色板，马上又开始画另一位顾客。这样一来，他就可以同时画几个人的肖像。他画幅中田园式的安宁祥和，实际上是有欺骗性的，因为当时英国国内战争已经爆发——1649 年，查理一世被送上了断头台。然而，范戴克对热那亚、安特卫普和阿姆斯特丹的绘画艺术产生了巨大的影响，尤其是在英国，所有的画家都在模仿他的绘画风格。

范戴克的跟随者中，最有名气的要数彼得·莱利爵士，他也是英国在重新建立政权以后的首位宫廷画家。他并非英国本土出生，而是出生在威斯特伐利亚的苏斯特，他曾在哈莱姆学习绘画，在 17 世纪 40 年代早期到了英国。长期以来，范戴克的作品一直是他创作的灵感，他创作的查理二世的妃子路易斯·德·凯鲁阿尔的肖像画，就充分展示了作者精湛的绘画技艺。然而，他跟范戴克的不同之处在于，为了增加自己的创作数量，他在某种程度上使作品更加标准化。范戴克则不同，尽管他作品的需求量甚大，他仍然描绘出每个人物不同的神情姿态，表现出他们不同的个性特征。

附录

术语表

雕栏柱

叶形装饰（acanthus）：取材于一种地中海植物的扇形厚叶片的一类装饰；用于古典建筑中，用以装饰科林斯式立柱的柱头。

神龛式门窗（aedicule）：门、窗或壁龛的框架，带有支撑柱上楣构、三角楣饰等建筑结构的两根立柱或半露柱。

侧廊（aisle）：位于教堂中，与主跨方向平行，支柱或立柱的拱廊将其与主跨分开。

城堡（alcázar，阿拉伯语/西班牙语）：用于描述加固型宫殿的术语，通常为由四个厢房组成的封闭式结构。

寓意（allegory）：在艺术作品中用人物或自然环境象征更高层次的道德意义或宗教意义。

交替支撑（alternate support）：立柱和支柱的交替。

露天剧场（amphitheater）：圆形或椭圆竞技场，座位呈阶梯状。

神秘解释的（anagogic，希腊语）：字面意思为"通往上方"，对文本进行解释，发现其中蕴含更高层次的神灵感或神秘感。

拟人化的（anthropomorphic）：赋予非人事物以人类外形或人类特征。

套房（apartment）：深宅大院或住宅大楼中的成套房间。

神化（apotheosis）：奉为神明，人的变形。

作避邪用的（apotropaic）：用作避免邪恶。

双套房（appartement double，法语）：成双套房。

后堂（apse）：半圆形或多边形的延伸区，通常延伸至圣坛或小教堂。

拱廊（arcade）：支柱及立柱上的一系列拱券。

拱券（arch）：墙壁开口上方弯曲的覆盖部分，形状多种多样。

拱券形状（arch forms）：常用于巴洛克风格中：圆拱、篮拱、尖顶拱、弧拱、飞拱。

额枋（architrave）：柱上楣构中支撑雕带和飞檐的水平石梁。

拱边饰（archivolt）：拱券表面的连续式额枋装饰板条。

自由七艺（artes liberates，拉丁语）：七项自由技艺：文法、逻辑、修辞（三学科）、算术、几何、天文及音乐（四学科）。

方琢石（ashlar）：各侧均加工过的天然石。

男像柱（Atlas）：支撑柱上楣构的全身或半身男像结构。

前庭（atrium）：罗马时期的露天内院；基督教早期建筑及中世纪建筑中长方形教堂带柱廊的前院。

阁楼（attic）：建筑物主楣构上方与其紧密相连的楼层，房屋斜面屋顶内的空间。

耳状（auricular）：兴起于16世纪后期、17世纪早期，平滑的波状表面与人耳相似。

宗教宣判（auto da fé）："信仰行动"；宣布、执行宗教法庭批准的判决。

上光花砖（azulejo，西班牙语/葡萄牙语）：彩色釉墙砖及地砖。

华盖（baldacchino，意大利语）：御座、祭坛、坟墓、门道等上方类似天篷或屋顶的结构。

栏杆（baluster）：带仿形柱身的厚支撑柱，见左图。

班博西昂塔画派（Bambocciantii）：17世纪的一次艺术运动，旨在以自然主义的非理想化方式展现罗马的日常生活；源自其创始人——荷兰画家彼得·范·拉尔（Pieter van Laer）的昵称"班博西昂（Bamboccio）"[畸形木偶或小丑]。

旋涡饰（Bandelwerk，德语）：漩涡形装饰。

进餐油画（Banketje，荷兰语）：展现进餐的油画。

洗礼堂（baptistery）：举行洗礼仪式的独立建筑物（一般为中央规划式建筑），常与主教堂分开。

洛可可艺术演变（barocchetto，意大利语）：指18世纪中期洛可可艺术在意大利的演变。

筒形穹顶（barrel vault）：见拱顶形式。

柱基（base）：柱身和底座之间支柱或立柱的基脚。

长方形会堂（basilica）：最初指罗马市场大厅或会议厅；基督教建筑中含一个中殿两个或多个侧廊且带高窗的教堂。

浅浮雕（bas—relief）：浅的浮雕。

跨间（bay）：房间的拱形部分。

幻觉（bedrijghertje，荷兰语）：错觉（见错视画《沃齐尔》）。

联结拱顶（binding—vault）：对角穿过拱顶纵向柱身的支撑拱券。

静物画（bodegón，西班牙语）：静物画。

细木护壁板（boiserie，法语）：木质镶板或护墙板；常常指17世纪和18世纪用于装饰浅浮雕雕刻品的镶板。

树丛（bosquet）：园林非正式部分中赏心悦目的小树林、成簇灌木林及矮树。

浮饰（boss）：遮盖拱顶中拱肋交叉点的装饰性圆头或凸出物；通常雕刻着树叶图案。

小型草图/雏形（bozzetto，意大利语）：油画的初步素描草图/雕塑的石膏模型或蜡模型。

锦绣式花坛（broderie，法语）：字面意思为刺绣品；装饰样式的惯用术语；指花园中的黄杨木篱笆。

加尔文主义（Calvinism）：法国—瑞士改革运动者让·加尔文（Jean Calvin，1509—1564）及其追随者的神学体系，其显著特征是高度重视神的主权、人类的罪恶和宿命论。

密室（Camarín，西班牙语）：西班牙教堂高祭坛后方或上方类似于小教堂的房间。

封圣（canonization）：列入圣徒名单或名册。

主小教堂（capela—mor，葡萄牙语）：主小教堂，通常指葡萄牙教堂中的唱诗班席小教堂。

柱头（capital）：立柱的端部或最高点；见第484页的示意图。

空想艺术作品（capriccio，意大利语）：以自由处理为显著特点的艺术作品，排斥流派和形式的等级制度，尤其重视空想的至高无上。

漩涡装饰（cartouche，法语）：涡卷形装饰或花纹形装饰；文艺复兴使其盛行的装饰理念。

城堡（castle）：最初起防御作用，后来（作为宫殿）被用作统治者或贵族的官邸，庄严宏伟、巴洛克风格的建筑。见第483页，右下示意图。

城堡式陵墓（castrum doloris，拉丁语）：丧葬用的构筑物，常被装饰得富丽堂皇，用于埋葬身居高位的人员。

灵柩台（catafalque）：临时性丧葬用雕塑，起装饰作用。

大教堂（cathedral）：主教教堂（德国称为"大教堂（Dom）"或"明斯特教堂（Münster）"，意大利称为中央教堂（duomo））。

集中式建筑（centralized structure）：圆形、多边形或正十字形建筑。

祈祷室（chapel）：进行宗教仪式的小房间，独立于或从属于较大教堂。

宗教活动会议厅（chapter house）：修道院院长或副院长及修道院成员集会商议的场所；通常位于修道院回廊东侧。

修道院（chartreuse，法语）：天主教加尔都西会隐修修士修道院，修道士的小房间为独立式小型房间，仅由

回廊相连。

教堂形状（Church forms）

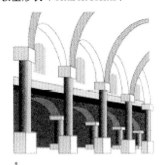

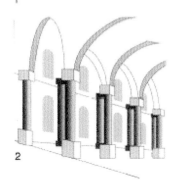

1 楼廊式长方形教堂（Gallery basilica）
2 厅堂式教堂（Hall church）
3 单通道教堂（Single—aisled church）
4 中央规划式教堂（Central—plan church）

小天使（cherub）：基督教肖像研究中居最高位、代表神的智慧的天使。

明暗配合（chiaroscuro，意大利语）：字面意思为"明—暗"；在绘画中指通过难以察觉的明暗变化进行塑造的技巧。

唱诗班席（choir）：教堂中做礼拜的场所，通常属于高坛的一部分。

修道士唱诗班席（choir, monks'）：修道院教堂中为修道士预留的独立空间，设有唱诗班席位。

教堂形状（church forms）：见左图。

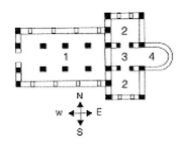

1 中堂和侧廊（Nave and side aisles）
2 耳堂（Transept）
3 交叉甬道（Crossing）
4 唱诗班席（Choir）

丘里格拉（Churriguerismo，西班牙语）：华丽的后巴洛克式建筑，以西班牙艺术家之家丘里格拉命名。

意大利艺术（Cinquecento，意大利语）：盛行于16世纪。

古典主义（classicism）：以希腊和罗马古迹为基础的艺术风格的统称。

修道院回廊（cloister）：修道院中的长方形露天庭院，周围有带屋顶或拱顶的通道，连接教堂和修道院的内部区域。

平顶镶板装饰（coffering）：拱顶式天花板或平顶式天花板的装饰形式，由内凹形正方形或多边形装饰镶板构成。

拼贴画（collage）：由多种材料拼贴而成的艺术作品。

学院（college）：高等教育机构；用作教育目的或宗教目的的建筑；有广大基础的神职人员团体。

柱廊（colonnade）：带楣构或拱券的一排立柱。

巨柱式（colossal order）：穿越数个楼层的立柱或半露柱的柱式（也称为高柱式）。

立柱（column）：圆形支撑建筑，由柱基、柱身、柱头等古典主义建筑组成。

外屋（communs，法语）：法国贵族官邸的外围附属建筑，供佣人食宿之用或供行政管理之用。

混合柱式（composite order）：后罗马时期将爱奥尼亚柱式与科林斯柱式相混合的柱式；见建筑柱式。

半圆形屋顶（conch）：半圆穹顶遮盖的半圆形壁龛。

支柱工程（corbelling）：支撑横梁或其他水平部分的石柱的连续设计过程。

飞檐（cornice）：建筑物、墙壁、拱券等顶部的装饰；在古典主义建筑中指柱上楣构的顶部凸出部分。

主楼（corps de logis，法语）：深宅大院中与厢房或亭子相对的主建筑大楼或住宅楼。

十字架苦路（cross, stations of the）：代表耶稣受难历程、最终被钉死于十字架上的雕塑或建筑。

圆墙上的圆顶

走廊上有窗户的圆墙

1 灯笼式天窗 2 遮盖内部结构/外部结构的穹顶 3 吊顶 4 圆墙

宫殿类型

意大利式宫殿

法国式宫殿

奥地利式宫殿

交叉甬道（crossing）：教堂建筑中中堂、高坛及十字形翼部交叉处的空间。

交叉拱顶（cross—vault）：相同形状的两个筒形拱顶直角处交叉点上形成的拱顶。

地下室（crypt）：教堂中主楼层下方的房间或地下室，但未必位于地面以下，通常包括陵墓和遗迹。

颜色（couleur，法语）：颜色，颜色的应用。

贵宾庭院（cour d'honneur，法语）：字面意思为"贵宾庭院"；指巴洛克式宫殿中的主要部分，周围有建筑厢房。

圆屋顶（cupola）：屋顶或角楼顶部圆形或多边形基座上的小穹顶。

装饰（decorum, decoro，意大利语）：字面意思为装饰；在艺术理论中指设计的合理性构想。

金刚石刻磨（diamond cut）：刻磨石材表面，形成金刚石形状；文艺复兴时期和巴洛克式建筑中用于表面装饰。

精致透明（diaphanous）：纹理精致，几乎透明。

业余爱好者（dilettante，法语）：艺术的仰慕者、业余爱好者。

开口三角墙（Broken gable）

开口三角楣（Broken pediment）

涡形或螺旋线三角墙（Scroll or volute gable）

素描（disegno，意大利语）：形容制图术的术语，但同时也代表文艺复兴时期艺术创造力的传统艺术理想。

圆顶形状（dome forms）：巴洛克风格中使用的圆顶形式，包括圆墙和斗拱；见侧页示意图。

三角穹

城堡主塔（donjon, keep）：围攻时或永久作为住宅的城堡的中央防御塔。

多立克柱式（Doric order）：见建筑柱式。

屋顶采光窗（dormer）：屋顶上的竖拉窗。

宿舍（dormitory）：修道院中的就寝区。

折中学派（eclecticism）：各种历史风格的混合。

卵锚饰（egg—and—dart）：古典装饰样式，以卵形状和箭头形状交替的方式进行装饰的一种样式。

纹章（emblem）：由以下三部分组成的象征：1.圣像（有寓意的图像）；2.标题（题字）；3.下标（解释）；见第428页至429页。

画廊（Empore，德语）：教堂内部类似画廊的结构；其作用是做礼拜时将某些人群（廷臣、妇女）分开。

对面（en face，法语）：对面。

纵向排列套房（enfilade，法语）：纵向排列的套房。

柱上楣构（entablature）：柱式的上部分，包括额枋、雕带和飞檐。

庭院和花园之间（entre cour et jardin，法语）：庭院和花园之间。

庄严进驻（entrée solonelle，法语）：庄严进驻。

显现（希腊）：尤其指神或神灵的出现或显现。

朴素风格（estilo desornamentado，西班牙语）：用于形容在胡安•德•埃雷拉影响下修建的"未装饰的"西班牙建筑的术语。

叶柄（estipite，西班牙语）：西班牙式建筑中向下逐渐变细的支撑结构。

开敞谈话间（exedra）：古典主义时期有阶梯式座位的半圆形或长方形凹室；也指朝向更宽的空间的后堂。

正面（facade）：建筑的前端面。

假面（false facade）：出于设计目的而附属于建筑正面但不属于正面的一面。

扇形拱顶（fan vault）：拱顶的一种形式，包括数条拱肋，拱肋以支柱或中心点为中心，呈辐射状。

蛇形人像（figura serpentinata，意大利语）：形容扭扭曲曲的人像，常见于手法主义艺术中。

填充料（filler）：未加工石材中的物质及砂浆，用于填充墙壁间的空隙。

自笞者（flagellant）：宗教同业会成员，旨在自己鞭打自己。

柱身凹槽（fluting）：支柱或立柱柱身上的竖向凹槽。

飞扶壁（flying buttress）：墙壁上部和支柱外部之间的水平拱券。

雕带（frieze）：柱上楣构中飞檐下方、额枋上方的中间部分；也指起装饰作用的狭长水平嵌板或嵌条；见寺庙。

1 装饰性巴洛克式柱头
2 洛可可式柱头
3 多立克式柱头
4 爱奥尼亚式柱头
5 科林斯式柱头
6 托斯卡纳式柱头

三角墙（gable）：通常指装饰性终端或鞍状屋顶、窗户或壁龛；呈三角形、阶梯形或拱形；门楣中心或三角墙包围的区域常常用于支撑雕塑装饰；见左边示意图。

楼廊（gallery）：最初指一侧开放的有屋顶通道；在宫殿建筑中指举行仪式的大厅；自19世纪起，指非露天商场。

类型（genre，法语）：字面意思为类型，种类；在艺术上指日常生活的代表。

高柱式（giant order）：见巨柱式。

哥特式复兴（Gothic revival）：18世纪及19世纪盛行于英国的新哥特式运动。

希腊十字（Greek cross）：等臂十字。

厅堂式教堂（Hallenkirche，德语）：有多个等高中堂的教堂。

砖木混合（half—timbering）：用互联木桩、横梁和支柱进行墙壁施工的方法；用木板条、石膏、编条及涂料填充其间的空隙。

四坡攒角屋顶（helm roof）：四个斜面在顶部汇合，形成屋顶，各斜面基脚处有三角墙。

赫尔墨头像（herm）：柱基上的半身像。

僻静住处（hermitage）：模仿隐士隐居处的小型园林建筑。

四坡屋顶（hipped roof）：见屋顶形状。

故事（德语为historie，法语为histoire，西班牙语为historia，意大利语为storia）：字面意思为故事；在艺术史上用于形容艺术作品叙述性内容的术语。

历史画（history painting）：表达历史主题/神话般的主题的画。

至圣所（holy of holies）：基督教会建筑中供祭坛或圣礼之用的独立空间。

空虚恐怖（horror vacui，拉丁语）：因身体空虚或精神空虚而引起的恐怖。

旅馆（hôtel，法语）：法语中的城内住宅或大楼。

肖像研究（iconography）：研究与某一主题相关的肖像或符号。

构想（idea，意大利语）：艺术作品内容的设计。

模仿（imitatio，拉丁语）：模仿。

圣灵感孕说（immaculata conceptio，拉丁语）：圣灵感孕说。

拱墩（impost）：柱子或支柱顶部与拱券之间的塑造物，通常与柱头相连。

题铭（impresa）：以隐晦的形式代表某种概念的图像；通常与题词相关联；见第428页至429页。

宗教裁判（Inquisition）：罗马天主教教堂对异教和宗教信仰情况的裁判。

柱子间距（intercolumniation）：按直径测量的立柱之间的距离。

创意（inventio，拉丁语；invenzione，意大利语）：字面意思为发明，指绘画内容的构想。

爱奥尼亚柱式（Ionic order）：见建筑柱式。

伊莎贝拉风格（Isabelline）：后哥特式建筑风格及装饰风格，以西班牙伊莎贝拉一世女王（1451—1504）命名。

詹森主义（Jansenism）：荷兰神学家科尔内留斯•詹森（Cornelius Jansen，1583—1636）之后主要发生在荷兰的宗教及道德改革运动。

城堡主垒（keep）：作为官邸的城堡中的中央防御塔。

拱顶石（keystone）：拱券或肋架拱顶顶点处的石材，有时雕刻有图案。

装饰用垂帷（lambrequin）：垂吊着流苏或蕾丝的纺织品。

尖顶拱（lancet arch）：见拱券形状。

园林（英式园林）[landscape garden (English garden)]：与巴洛克式园林的几何正式性相比，18世纪早期非正式设计的英式园林。

灯笼式天窗（lantern）：穹顶顶部用于采光的窗户。

拉丁十字（Latin cross）：不等臂十字。

过梁（lintel）：支撑窗户或门上方墙壁的横梁，有时为装饰性结构，通常呈三角墙状。

包厢（loge）：室内空间中的房间；像剧场中的小隔间。

凉廊（loggia）：一楼或二楼中的拱廊或开放式拱形走廊。

屋顶窗（lucarne）：阁楼或屋顶上装饰华丽的窗户。

弦月窗（lunette）：门窗上方的半圆形窗户。

快乐之家（maison de plaisance，法语）：宫廷的乡村官邸，临时的避暑乐园。

手法主义（mannerism）：16世纪后期欧洲的一种艺术风格，主要特征为"矫饰"，空间不协调性，有时还故意将人像拉长。

芒萨尔式屋顶（mansard roof）：以法国建筑师芒萨尔（Mansart）命名的屋顶形状，下层屋顶比上层屋顶更长、更陡峭；见屋顶类型。

宅邸（mansion）：也称城内宅邸，见第483页的宫殿示意图。

曼努埃尔式风格（Manueline）：后哥特时期至16世纪早期文艺复兴早期盛行于葡萄牙的装饰风格；以曼努埃尔一世（Manuel I，1469—1521）命名。

忠烈祠（martyrium）：陵墓旁与烈士相关的教堂或其他建筑。

砖石砌体（masonry bond）：根据多种传统样式用天然石、人造石或砖块砌成的砌体。

陵墓（mausoleum）：源自哈利卡尔纳苏斯摩索拉斯王陵墓（tomb of King Mausolus of Halicarnassos，建成于公元前353年）的一个术语，指纪念性陵墓结构。

铭记汝将亡（memento mori，拉丁语）："铭记汝将亡"是阿勒曼尼（Alemannic）诗人的名言，提醒人们人生短暂，常被诠释为巴洛克时期的印象。

变形（metamorphosis，希腊语）：

转变。

修道院（monastery）：适于基督教早期的修道士群体的住宅；修道院整体包括教堂、露天庭院（回廊）、会议大厅（例会大厅）、餐厅（食堂）、就寝区（宿舍）及其他功能性建筑。

独石制品（monolith）：由单块巨石制成的立柱、柱子或其他建筑结构。

长蛇阵（monopterus）：各侧均有单排立柱的建筑。

教堂前厅（narthex）：通往拜占庭式教堂的前厅；也指中堂和侧廊之前的横向前厅。

中堂（nave）：教堂西侧的中心、中间部分，两侧有侧廊。

新古典主义（neo—classicism）：指代古典主义的最新时期的术语，尤其指1760年至1830年这一时期。

夜景画（nocturne）：夜景作品；以黑夜或月光为主题的绘画；也强调黑暗和人工照明间的对比。

水神殿（nymphaeum）：女神神殿；通常指有壁龛和水盆的多层柱式建筑。

方尖碑（obelisk）：方体基座上的大独石碑，顶部逐渐变细，呈金字塔状；古埃及建筑中的纪念性碑，盛行至19世纪。

八边形（octagon）：八边形结构或设计。

圆窗（oculus）：圆形窗口。

静物画（ontbijtje，荷兰语）：描绘早晨场景的静物画。

橘园（orangery）：种植橘树的园林建筑，南侧有大型窗户，通常带有拱券。

小礼拜堂（oratory）：宗教建筑的唱诗班席中的小礼拜堂；也指私人小礼拜堂。

建筑柱式（orders of architecture）：指巴洛克风格、古典主义中的柱式；见下方示意图。

装饰（ornament）：几何学装饰、象征性装饰或抽象装饰；见上方示意图。

宫殿小礼拜堂（palace chapel）：宫殿内为统治者及其家庭成员设置的宗教活动室。

帕拉迪奥建筑特色（Palladian motif）：也称为威尼斯式窗或塞尔维亚式窗；较高、较宽的中央拱道或窗户，两侧有两个较窄的开口，四周有拱券。

帕拉迪奥主义（Palladianism）：源自安德烈亚·帕拉迪奥（Andrea Palladio）的出版刊物及建筑的一种风格；17世纪时，伊尼戈·琼斯（Inigo Jones）将这种风格引入英国，但直

漩涡形装饰

交织凸起带状饰

图廓花边饰

到18世纪初叶，在坎贝尔（Campbell）伯爵和伯灵顿（Burlington）伯爵的影响下，英国才出现帕拉迪奥建筑复兴。

隔板（panneau，法语）：带图案、雕塑或装饰的隔板。

散步（paseo，西班牙语）：漫步、散步。

建筑柱式：

多立克式 爱奥尼亚式 科林斯式 托斯卡纳式 所罗门式

宗教游行（paso，西班牙语）：宗教游行；也指宗教游行时携带的便携式祈祷画。

亭子（pavilion）：较大建筑中的突出部分；也指用作娱乐场所的装饰性建筑。

基座（pedestal）：底座，塑像的基座。

穹隅（pendentive）：两墙壁的角落至圆形穹顶处的凹形拱腹；支撑方形或多边形小隔间上方的圆形穹顶的方法。

三角穹圆顶（pendentive dome）：三角穹窿上方的圆顶。

藤架走廊（pergola）：阶梯式结构；也指开放式林荫路。

围柱式寺庙（peripteros，希腊语）：有一圈立柱的寺庙。

列柱走廊（peristyle）：建筑或庭院周围有立柱的走廊。

宫殿（Pfalz，德语）：中世纪时期供无固定宅邸亲王用的宫殿。

主要楼层（piano nobile，意大利语）

地板（belle étage，法语）：房屋中有客厅的楼层。

支柱（pier）：实心圬工支柱，无古典主义支柱的弯曲，但可能也有柱基和柱头。

半露柱（pilaster）：仅从墙壁中微微露出的支柱；古典主义建筑中与柱式相似。

斜屋顶（pitched roof）：见屋顶形状。

皇家广场（place royale，法语）：字面意思为皇家广场，指某种风格的纪念性广场，通常有统治者的塑像；其在17世纪法国城镇规划中发挥了重要作用。

有装饰的天花板（plafond）：平顶式天花板。

仿银器装饰风格（Plateresque）：源自西班牙语platero（银器匠），用于指代16世纪盛行于西班牙的建筑装饰风格。

马约尔广场（plaza mayor，西班牙语）：一座四方形城市广场，四周有柱廊；皇家广场。

多色彩的（polychrome）：多色彩的。

多边形的（polygonal）：多边形的。

门廊（portico）：全开式或半开式有屋顶的空间，形成寺庙、房屋或教堂正面的入口，通常带有立柱或三角墙；见第486页示意图。

教堂的司祭席（presbytery）：教堂唱诗班席东侧放置高坛的区域；中世纪通常指牧师的浮雕式礼仪室。

通廊（propylaea，希腊语）：寺庙入口；该术语起源于古典主义时期。

舞台前部（proscenium）：舞台前方凸起的部分。

幻觉装饰画（quadratura）：天花板、墙壁上的幻觉建筑绘画。

转绘式天顶画（quadro riportato，意大利语）：墙壁或天花板画框架中的独立式绘画。

古今之辩（querelle de anciens et des modernes，法语）：17世纪后期巴黎皇家科学院中关于古与今以及轮廓和色彩的争辩；与尼古拉斯·普桑（Nicolas Poussin）的画和彼得·保罗·鲁本斯（Peter Paul Rubens）的画之间的对比有关。

狂热画作（raptus）：描绘抢劫或劫持场景的绘画。

舞厅（redoute，法语）：舞厅。

并居区（reduction，西班牙语）：在西班牙的美国殖民地中，经基督教会或皇家批准后成立的印第安人社区，旨在促进印第安人到基督教徒的转变，并保护他们、向他们传授更好的耕作方法和简单的手工技巧；最出名的并居区为巴拉圭和阿根廷的耶稣会并居区。

食堂（refectorium，拉丁语）：修道院的餐厅、食堂。

画中（产生深、远效果的）色彩浓重部分（repoussoir，法语）：画中突出位置处将观看者引入图画并显示其空间深度的物体或人物。

壁联（respond）：支撑拱支座的墩式壁柱。

圆凸线脚（ressaut，法语）：建筑物中墙壁外沿重点突出的部分，通常位于建筑物的中央位置。

祭坛装饰（retable）：祭坛后方的上部结构，通常为纪念性结构，并上色会进行雕刻。

神的肖像（retrato a lo divino，西班牙语）：有神肖像特征的图像。

门窗侧（reveal）：门框内侧；也指拱腹、内弧面。

拱肋（rib）：哥特式拱顶中的一部分；设置非承重镶板的框架结构，拱肋于后哥特时期成为精致的装饰性结构。

花园石贝装饰物（rocaille，法语）：字面意思为贝壳工艺品；源自洞室装饰物中的石贝；洛可可式风格中最重要的装饰物之一。

洛可可风格（rococo）：起源于法国并于18世纪早期盛行于整个欧洲的一种纷繁琐细的装饰风格；主要特点是非对称性或C形、S形和涡旋状曲线，有假山、贝壳工艺品和精致细腻的漩涡形装饰，有时还富有异国情调。

罗马主义（Romanism）：16世纪时期荷兰艺术在罗马绘画影响下出现的倾向。

屋顶形状（roof forms）：见示意图。

玫瑰花窗（rose window）：玫瑰花形状的圆形窗户，被窗饰再分为多个部分。

圆形建筑（rotunda）：根据圆形平

面图修建的建筑，通常带有圆顶。

粗面光边石工（rustication）：巨型石块砌体，光滑或粗糙，接缝较深；一般旨在营造建筑物下部的坚实感，并使其具有清晰的纹理。

门廊

圣器收藏室（sacristy）：教堂中牧师用于存放法衣和礼拜用容器的旁屋。

所罗门式支柱（Salomonic）：巴洛克式风格建筑中的螺旋形支柱；因其被用于耶路撒冷的所罗门寺庙而得名；见建筑柱式。

鞍状屋顶（saddle roof）：见屋顶形状。

圣堂（sanctuary）：教堂中最神圣的场所，一般指有祭坛的唱诗班席。

画者之家（Schilderbent）：科内利斯·范普伦堡（Cornelis van Poelenburgh）和巴托洛梅乌斯·布林伯格（Bartholomeus Breenbergh）1620年在罗马建立的荷兰画家社区。

弧形（segment）：圆的一部分。

弓形三角墙（segment gable）：见三角墙形式。

17世纪意大利文艺风格（Seicento，意大利语）：盛行于17世纪。

黑暗的（tenebroso，意大利语）：字面意思为黑暗的；明暗对比强烈的绘画，有明显的加亮区。

公共浴室（thermae）：罗马时期的公共浴室，有温度不尽相同的浴室、蒸汽浴室和娱乐室。

圆形建筑物（tholos）：由石材和有屋顶的支柱结构建成的蜂窝状房间。

三翼式风格（three-winged style）：巴洛克风格宫殿的基本形式，主楼和侧翼包围着贵宾庭院。

圆形的画或浮雕（tondo）：圆形的画或浮雕。

塔立面（tower facade）：有一座或多座塔的立面；自中世纪时期起便是宗教建筑中受人青睐的式样和宏伟壮观的形式。

耳堂（transept）：十字形教堂的横向翼部。

圣餐变体（transubstantiation）：源自罗马天主教教条，即神圣化之后圣餐面包和葡萄酒转变为耶稣的血肉。

三叶形（trefoil）：三叶形设计；教堂建筑的一种风格，三个半圆形或多边形后堂，呈三叶草叶子状。

特伦托宗教会议的（Tridentine）：关于特伦托宗教会议（1543—1563）的，反宗教改革运动的重点对象。

凯旋（trionfo，意大利语）：统治者的凯旋或启程；也指在艺术上或文艺上呈现这一事件。

凯旋门（triumphal arch）：古典主义时期的纪念性拱门，旨在表示对帝王或胜利归来的将军的尊敬；在基督教教堂中，指唱诗班席中堂和交叉甬道之间的拱门；有时也指世俗的装饰式样。

错视画法（trompe l'oeil，法语）：字面意思为视觉错觉；指暗示观看者正在观看实物的表现手法；在巴洛克风格中，艺术家常用该方法展示其精湛的技艺。

托斯卡纳柱式（Tuscan order）：见建筑柱式。

门楣中心（tympanum）：门楣和门楣上方拱顶之间的区域；也指三角墙装饰板条包围着的三角形空间。

未加工的石制品（undressed stonework）：未加工的不规则分层石材砌成的墙壁。

都市主义（urbanism）：城镇规划研究。

倒槽式拱　镜子式拱

筒形拱，弦月窗上方有曲线型底面，也有屋顶采光窗。

屋顶形状

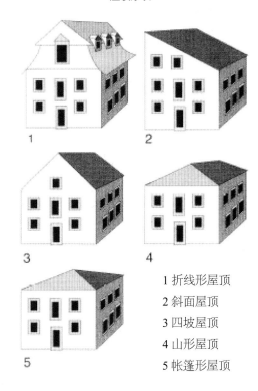

1 折线形屋顶
2 斜面屋顶
3 四坡屋顶
4 山形屋顶
5 帐篷形屋顶

18世纪意大利文艺风格（Settecento，意大利语）：盛行于18世纪。

骨架或框架式结构（skeleton, or frame construction）：由框架和非承重外盖组成的结构。

尖顶（spires）：见示意图。

静物（still life）：无生命或静止的物体；也称为nature morte（法语）和natura morta（意大利语）。

斯多葛哲学（Stoicism）：斯多葛学派（约公元前300年）哲学，其认为智者应当不以物喜、不以己悲，并应当遵从自然规律。

避暑行宫（summer palace）：文艺复兴时期风景宜人的乡村地区或园林中的宫殿，休息娱乐的场所。

门头花饰（soprapporta，意大利语）：房间中门上方的画；一般与门框协调一致。

神龛（tabernacle）：带天棚的壁龛，用于存放圣像或圣体；独立式天棚。

圆墙（tambour）：支撑穹顶或圆屋顶的圆形墙壁。

小神殿（tempietto，意大利语）：四面意思为小神殿；通常指景观园林中的圆形小神殿。

寺庙（temple）：用于祈祷的非基督教建筑，常见于古典主义古迹中；古典主义寺庙对巴洛克式建筑正面的设计影响甚深。

寓意性静物画（vanitas）：旨在提醒观看者人生稍纵即逝的艺术作品。

拱顶（vault）：以石或砖为材料的拱形屋顶或天花板，有时也以木材或石膏为材料。

拱顶形状（vault forms）：倒槽式拱、镜子式拱、筒形拱；见示意图。

景观画（veduta，意大利语）：地势平坦的都市的景观画或风景画。

门厅（vestibule）：前厅。

别墅（villa）：最初指乡村宅邸；自文艺复兴时起，被设计为宫殿。

郊区别墅（villa suburbana，拉丁语）：位于城镇边缘的别墅。

涡旋形装饰（volute）：爱奥尼亚式柱头上的螺旋形装饰。

还愿的绘画或结构（votive painting or structure）：主题为还愿的绘画或结构。

天花板成型（voute，法语）：天花板成型。

墙墩式教堂（wall-pier church）：单中堂教堂，有嵌入式扶壁，扶壁之间有小礼拜堂。

窗户类型（window types）：显著特征为矩形窗、圆形拱；法国建筑中的窗户偶尔呈门形。

回廊（Zwinger，德语）：城堡中前墙与主墙之间的区域；在德国德累斯顿被诠释为一种巴洛克式建筑形式。

参考文献

该参考文献以对本册图书的主要贡献为序进行排列。包含各作者所用资料的参考,为进一步阅读提供建议。这种排列方式不可避免地会导致某些标题重复出现。当然,这种情况很有限。

芭芭拉·博恩格赛尔/罗尔夫·托曼
绪论

Alewyn, Richard: Das große Welttheater. Die Epoche der hofischen Feste, Munich 1989
Alpers, Svetlana: Kunst als Beschreibung. Hollandische Malerei des 17. Jahrhunderts, Cologne 1985
Bauer, Hermann: Barock. Kunst einer Epoche, Berlin 1992
Burckhardt, Jacob: Der Cicerone (reprint of original edition), Stuttgart 1986
Burke, Peter: Ludwig XIV. Die Inszenierung des Sonnenkonigs, Frankfurt 1995
Busch, Harald (ed. Lohse Bernd): Baukunst des Barock in Europa (4th edn), Frankfurt am Main 1966
Croce, Benedetto: Der Begriff des Barock. Die Gegenreformation, Two essays, Zurich 1925
Dinzelbacher, Peter (ed.): Europaische Mentalitatsgeschichte, Stuttgart 1993
Elias, Norbert: Die hofische Gesellschaft, Neuwied, Berlin 1969 Haskell, Francis: Maler und Auftraggeber. Kunst und Gesellschaft im italienischen Barock, Cologne 1996
Hubala, Erich: Die Kunst des 17. Jahrhunderts (Propylaen—Kunstgeschichte, vol. 9), Berlin 1972
Huizinga, Johan: Hollandische Kultur im 17. Jahrhundert, Frankfurt am Main 1977
Kaufmann, E.: Architecture of the Age of Reason, Harvard 1955
Keller, Harald: Die Kunst des 18. Jahrhunderts (Propylaen—Kunstgeschichte, vol. 10), Berlin 1971
Kultermann, Udo: Die Geschichte der Kunstgeschichte, Frankfurt 1966
Lavin, Irving: Bernini and the Unity of Visual Arts (2 vols), New York, London 1980
Moseneder, Karl: Zeremoniell und monumentale Poesie. Die "entree solen—nelle" Ludwigs XIV in Paris, Berlin 1983
Norberg—Schulz, Christian: Barock (Weltgeschichte der Architektur), Stuttgart 1986
Norberg—Schulz, Christian: Spatbarock und Rokoko (Weltgeschichte der Architektur), Stuttgart 1985
Pevsner, Nikolaus: Europaische Architektur (7th edn), Stuttgart 1985
Riegl, Alois: Die Entstehung der Barockkunst in Rom, Vienna 1908
Tintelnot, Heinrich: Zur Gewinnung unserer Barockbegriffe, in: R. Stamm (ed.), Die Kunstformen des Barockzeitalters, Munich 1956. 13—91
Tintelnot, Heinrich: Barocktheater und barocke Kunst, Berlin 1939
Weisbach, Werner: Der Barock als Kunst der Gegenreformation, Berlin 1921 Wolfflin, Heinrich: Renaissance und Barock. Eine Untersuchung liber Wesen und Entstehung des Barockstils in Italien, Basle 1888
Wolfflin, Heinrich: Kunstgeschichtliche Grundbegriffe. Das Problem der Stilentwicklung in der neueren Kunst, Munich 1915
Zapperi, Roberto: Der Neid und die Macht. Die Farnese und Aldobrandini im barocken Rom, Munich 1994

沃尔夫冈·容
巴洛克早期至新古典主义早期的意大利建筑和城市

An architectural progress in the Renaissance and Baroque. Sojourns in and out of Italy. Essays in architectural history, presented to Hellmut Hager on his sixty—sixth birthday; University Park, Philadelphia, 1992
Architettura e arte dei gesuiti, eds. R. Wittkower and LB. Jaffe, Milan 1992
Argan, G.C.: Studi e note dal Bramante a Canova, Rome 1970
Argan, G.C.: Borrommi, Milan 1978
Argan, G.C.: Immagine e persuasione. Saggi sul Barocco, Milan 1986
Il Barocco romano e l'Europa, eds. di M. Fagiolo and M.L. Madonna, Rome 1992
Bassi, E.: Architettura del Sei e Settecento a Venezia, Naples 1962
Von Bernini bis Piranesi. Romische Zeichnungen des Barock, revised by Elisabeth Kieven, Stuttgart 1993
Blunt, A.: Some Uses and Misuses of the Terms Baroque and Rococo as applied to Architecture, Lectures on Aspects of Art, Henriette Hertz trust of the British Academy, London 1975
Blunt, A.: Neapolitan Baroque and Rococo Architecture, London 1975
Blunt, A.: Roman Baroque Architecture: The Other Side of the Medal, in: Art History 3, 1980, 61—80
Borromini, F: Opus architectonicum, ed. M. de Bendictis, Rome 1993
Brandi, C: La prima architettura barocca. Pietro da Cortona, Borromini, Bernini, Ban 1970
Bruschi, A.: Borromini: manierismo spaziale oltre il Barocco, Bari 1978
Burckhardt, J.: Der Cicerone. Eine Anleitung zum Genuss der Kunstwerke Italiens (reprint of original edition), Stuttgart 1986, particularly Der Barockstil, 346—385
Connors, J., S. Ivo della Sapienza. The First Three Minutes, in: Journal of the Society of Architectural Historians, 55:1, March 1996, 38—57
Connors, J.: Borromini's S. Ivo della Sapienza: the Spiral, in: Burlington Magazine, vol. 138, Oct. 1996, 668—82
Essays in the History of Art, presented to Rudolf Wittkower, ed. by Douglas Fraser, Howard Hibbard, and Milton J.Levine, London 1967
Contardi, B.: La Retorica e l'Architettura del Barocco, Rome 1978
Gallacini, T.: Trattato di Teofilo Gallacini sopra gli Errori degli Architetti, Venice 1767
Guarino Guarini e l'internazionalita del barocco. Atti del convegno internazio—nale, 2 vols. Turin 1970.
Hager, H. and Munshower, S. (eds): Architectural Fantasy and Reality, Drawings from the Accademia Nazionale di San Luca in Rome, Concorsi Clementini 1700—1750, University Park, Philadelphia, 1982
Hager, H. and Munshower, S. (eds): Projects and Monuments in the Period of the Roman Baroque, "Papers in Art History from the Pennsylvania State University" I, 1984
Hager, H. and Munshower, S.: Light on the Eternal City. Observations and discoveries in the art and architecture of Rome, "Papers in Art History from the Pennsylvania State University" II, 1987
Krautheimer, R.: The Rome of Alexander VII 1655—1667, Princeton 1985

Kruft, H.—W: Geschichte der Architekturtheorie, Munich 1991, particularly Zwischen Gegenreformation, Akademismus, Barock und Klassizismus, 103—121

Lavin, L: Bernini and the Crossing of St. Peter's, New York 1968

Lavin, I.: Bernini & L'Unita delle Arti Visive, Rome 1980

Lotz, W.: Die Spanische Treppe, in: Romisches Jahrbuch fur Kunstgeschichte 12,1969,39—94

Macmillan Encyclopedia of Architects

Marder, T.: The Porto di Ripetta in Rome, in: Journal of the Society of Architectural Historians 39, 1980, 28—56

Marder, T.: Alexander VII, Bernini, and the urban setting of the Pantheon in the seventeenth century, in: Journal of the Society of Architectural Historians 50, 1991

Milizia, E: Le vite dei piu celebri architetti d'ogni nazione e d'ogni tempo, Rome 1768

Millon, H.A.: Filippo Juvarra and Architectural Education in Rome in the Early Eighteenth Century, in: Bulletin of the American Academy of Arts and Sciences, 7, 1982

Millon, H.A.: Filippo Juvarra Drawings from the Roman Period 1704—1714, Rome 1984

Millon, H.A. and Nochlin, L., eds.: Art and architecture in the service of politics, Cambridge (Mass.) 1978

Noehles, K.: La chiesa di SS. Luca e Martina nell'opera di Pietro da Cortona, Rome 1970

Oechslin, W: Bildungsgut und Antikenrezeption des fruhen Settecento in Rom. Studien zum romischen Aufenthalt Bernardo Antonio Vittones, Zurich 1972

Ost, H.: Studien zu Pietro da Cortonas Umbau von S. Maria della Pace, in: Romisches Jahrbuch fur Kunstgeschichte 13, 1971,231—285

Pastor, L. von: Geschichte der Papste, Freiburg im Breisgau 1901

Pevsner, N.: Academies of Art, Past and Present, Cambridge 1940

Pinto, J.: Filippo Juvarra's Drawings Depicting the Capitoline Hill, in: Art Bulletin, 62, 1980

Pinto, J.: The Trevi Fountain, London—Newhaven, 1986

Portoghesi, P.: Roma Barocca, revised and newly edited, Rome—Bari 1995

Steinberg, L.: Borromini's San Carlo alle Quattro Fontane: A Study in Multiple Form and Architectural Symbolism, New York and London 1977

Thelen, H.: Zur Entstehungsgeschichte der Hochaltar—Architektur von St. Peter in Rom, Berlin 1967

In Urbe Architectus: Modelli Misure. La Professione dell'Architetto. Rome 1680—1750, catalogo della mostra, a cura di B. Contardi e G. Curcio, Rome 1991

Vagnetti, L.: L'architetto della storia di occidente, Florence 1974

Bernardo Vittone e la disputa fra classi—cismo e barocco nel Settecento. Atti del Convegno internazionale promosso dall'Accademia delle scienze di Torino nella ricorrenza del secondo centenario della morte di B. Vittone, 21—24 settem—bre 1970, Turin 1970

Wilton—Ely, J.: Piranesi as Architect, in: Piranesi Architetto; American Academy m Rome, Rome 1992, 15—45

Wittkower, R. and Brauer, H.: Die Zeichnungen des Gianlorenzo Bernini, 2 vols, Berlin 1931

Wittkower, R., Art and Architecture in Italy 1600—1750, Harmondsworth 1990

Wittkower, R., Studies in the Italian Baroque, London 1975, particularly Piranesi's Architectural Creed, 235—58

Wolfflin, H.: Kunstgeschichtliche Grundbegriffe, Munich 1915

芭芭拉·博恩格赛尔

西班牙和葡萄牙的巴洛克式建筑

Bottineau, Yves: Baroque Iberique. Espagne—Portugal—Amerique Latine, Fribourg 1969

Franca, Jose—Augusto et al.: Arte portugues (Summa artis, 30), Madrid 1986

Franca, Jose—Augusto: Lisboa Pombalina e o Iluminismo, Viseu 1987

Haupt, Albrecht: Geschichte der Renaissance in Spanien und Portugal, Stuttgart 1927

Kubler, George and Soria, M.: Art and Architecture in Spain and Portugal and their American Dominions 1500—1800, Harmondsworth 1959

Kubler, George: Portuguese Plain Style between spices and diamonds, 1521—1706, Middletown 1972

Levenson, Jay A. (ed.): The Age of the Baroque in Portugal, Washington 1993

Pereira, Jose Fernandes: Arquitectura barroca em Portugal, Lisbon 1986

Pereira, Jose Fernandes (ed.): Dicionario da arte barroca em Portugal, Lisbon 1989

Triomphe du Baroque, exhibition catalogue, Brussels 1991

伊比利亚美洲的巴洛克式建筑

Bernales Ballesteros, Jorge: Historia del arte Hispano—Americano, vol. 2, siglos XVI a XVIII, Madrid 1987

Bonet Correa, Antonio and Villegas, Victor Manuel: El barroco en Espaila y en Mexico, Mexico 1967

Bury, John: Arquitetura e Arte no Brasil Colonial (with English summary), Sao Paulo 1991

Bonet Correa, Antonio: El Urbanismo en Espana y en Hispanoamerica, Madrid 1991

Bottineau, Yves: Baroque Iberique, Espagne—Portugal—Amerique Latine, Fribourg 1969

Gasparini, Graziano: America, barroco y arquitectura, Caracas 1972

Gutierrez, Ramon: Arquitectura y urbanismo en Iberoamerica, Madrid 1992

Hubala, Erich: Die Kunst des 17. Jahrhunderts (Propylaen—Kunstgeschichte vol. 9), Berlin 1972

Kubler, George and Soria, M.: Art and Architecture in Spain and Portugal and Their American Dominions 1500—1800, Harmondsworth 1959

Sebastian Lopez, Santiago et al.: Arte iberoamericana desde la colonizacion a la Independencia (Summa artis 28, 29), Madrid 1985

Zanini, Walter: Historia Geral da Arte no Brasil, 2 vols. San Paulo, 1963

法国的巴洛克式建筑

Blunt, Anthony: Art and Architecture in France 1500 to 1700 (Pelican History of Art), Harmondsworth 1953

Blunt. Anthony: Francois Mansart and the origins of French classical architecture. London 1941

Chastel, Andre: L'Art francais. Ancien Regime. Paris 1995

Eriksen, S.: Early Neoclassicism in France, 1974

Evans, J.: Monastic Architecture in France from the Renaissance to Revolution, Cambridge 1964

Feray, J.: Architecture mterieure et decoration en France. Des origines a 1875, 1988

Hautecoeur, Louis: Histoire de l'architecture classique en France, vol. I, 3—IV, Pans 1948—1967

Hubala, Erich: Die Kunst des 17. Jahrhunderts (Propylaen—Kunstgeschichte vol. 9), Berlin 1972

Kauffmann, E.: Architecture in the Age of Reasons. Baroque and post—Baroque in England, Italy and France, Cambridge, Mass. 1955

Keller, Harald: Die Kunst des 18. Jahrhunderts (Propylaen—Kunstgeschichte vol. 10), Berlin 1971

Kimball, R: Le style Louis XV, Paris 1949

Lavedan, Pierre: French Architecture, Harmondsworth 1956

Middleton, Robin and Watkin, David: Klassizismus und Historismus, 2 vols (Weltgeschichte der Architektur), Stuttgart 1986

Norberg—Schultz, Christian: Barock (Weltgeschichte der Architektur), Stuttgart 1986

Norberg—Schultz, Christian: Spatbarock und Rokoko (Weltgeschichte der Architektur), Stuttgart 1985

Perouse de Montclos, Jean—Marie: Histoire de l'architecture franchise de la Renaissance a la Revolution, Paris 1995

Pillement, G.: Les hotels de Paris, 2 vols, Pans 1941—1945

Szambien, Werner: Symetrie, gout, caractere. Theorie et terminologie de l'architecture a Page classique, 1986

Tapie, Victor—Louis: Baroque et classicisme, 1957

英国的巴洛克式建筑

Colvin, M.: A biographical dictionary of English architects, 1660—1840, London 1954

Crook, J.M.: The Greek Revival. Neoclassical Attitudes in British Architecture 1760—1870, London 1972

Downes, K.: Hawksmoor, London 1959

Fleming, J.: Robert Adam and His Circle, London 1962.

Fiirst, V.: Wren, London 1956

Hubala, Erich: Die Kunst des 17. Jahrhunderts (Propylaen—Kunstgeschichte vol. 9), Berlin 1972

Kauffmann, E.: Architecture in the Age of Reason. Baroque and Post—

Baroque in England, Italy and France, Cambridge, Mass. 1955
Keller, Harald: Die Kunst des 18. Jahrhunderts (Propylaen—Kunstgeschichte vol. 10), Berlin 1971
Kidson, P. et al.: A History of English architecture, Harmondsworth 1965
Middleton, Robin and Watkin, David: Klassizismus und Historismus, 2 vols (Weltgeschichte der Architektur), Stuttgart 1986
Norberg—Schultz, Christian: Barock (Weltgeschichte der Architektur), Stuttgart 1986
Norberg—Schultz, Christian: Spatbarock und Rokoko (Weltgeschichte der Architektur), Stuttgart 1985
Pevsner, Nikolaus: The Buildings of England, 47 vols, Harmondsworth 1951—1974
Pevsner, Nikolaus: Christopher Wren 1632—1723, Milan 1959
Saxl, Fritz and Wittkower, Rudolf: British art and the Mediterranean, Oxford 1969
Stutchbury, H.E.: The Architecture of Colen Campbell, Manchester 1967
Summerson, John: Architecture in Britain, 1530—1830, Yale 1993
Summerson, John: Inigo Jones, Harmondsworth 1966
Waterhouse, E.K.: Three decades of British art. 1740—1770, Philadelphia, Pa. 1965
Whistler, L.: The Imagination of Sir John Vanbrugh, London 1953
Whistler, L.: Sir John Vanbrugh, Architect and dramatist, London 1938

Baroque Architecture in the Netherlands
Braun, Joseph: Die belgischen Jesuitenkirchen, Freiburg i.Br. 1907
Gelder, H.E. van et al.: Kunstgeschiedenis der Nederlanden, 12 vols. Antwerp 1963—1965
Gerson, H. and Ter Kuile, E.H.: Art and architecture in Belgium 1600 to 1800 (Pelican History of Art), Harmondsworth 1960
Hubala, Erich: Die Kunst des 17. Jahrhunderts (Propylaen—Kunstgeschichte vol. 9), Berlin 1972
Kauffmann, E.: Architecture in the Age of Reason, Baroque and post-Baroque in England, Italy and France, Cambridge, Mass. 1955
Keller, Harald: Die Kunst des 18. Jahrhunderts (Propylaen—Kunstgeschichte vol. 10), Berlin 1971
Kleijn, Koen et al.: Nederlands bouwkunst. Een geschiedenis van tien eeuwen architectuur, Alphen aan den Rijn 1995
Kuyper, W: Dutch Classicist Architecture, Delft 1980
Leurs, C: De geschiedenis der bouwkunst in Vlaanderen, Antwerp 1946
Mazieres, Th. de: L'architecture religieuse a l'epoque de Rubens, Brussels 1943
Middleton, Robin and Watkin, David: Klassizismus und Historismus, 2 vols (Weltgeschichte der Architektur), Stuttgart 1986
Norberg—Schultz, Christian: Barock (Weltgeschichte der Architektur), Stuttgart 1986
Norberg—Schultz, Christian: Spatbarock und Rokoko (Weltgeschichte der Architektur), Stuttgart 1985
Ozinga, M.D.: De protestantsche kerken—bouw in Nederland, Amsterdam 1929
Parent, P.: L'architecture des Pays—Bas meridionaux aux XVI—XVIII siecles, Paris, Brussels 1926
Rosenberg, J. et al: Dutch Art and Architecture 1600 to 1800 (Pelican History of Art), Harmondsworth 1966
Taverne, E. and Visser, I. (eds.): Stedebouw. De geschiedenis van de stad in de Nederlanden van 1500 tot heden, Nijmegen 1993
Vermeulen, F.A.J.: Handboek tot de geschiedenis der Nederlandsche Bouwkunst, The Hague 1928—1941
Vermeulen, F.A.J.: Bouwmeesters der klassicistische Barok in Nederland, The Hague 1938
Vriend, J.J.: De bouwkunst van ons land, 3 vols. Amsterdam 1942—1950

斯堪的纳维亚的巴洛克式建筑

Cornell, H. Den svenska konstens historia, vol. 2, Stockholm 1966
Fett, H.: Norges kirker i 16 og 17 aarhundrede, Kristiania 1911
Hubala, Erich: Die Kunst des 17. Jahrhunderts (Propylaen—Kunstgeschichte vol. 9), Berlin 1972
Josephson, R.: Tessin, 2 vols, Stockholm 1930—1931
Keller, Harald: Die Kunst des 18. Jahrhunderts (Propylaen—Kunstgeschichte vol. 10), Berlin 1971
Lund, H. and Millech, K.: Danmarks Bygningskunst, Copenhagen 1963
Middleton, Robin and Watkin, David: Klassizismus und Historismus, 2 vols(Weltgeschichte der Architektur), Stuttgart 1986
Norberg—Schultz, Christian: Barock (Weltgeschichte der Architektur), Stuttgart 1986
Norberg—Schultz, Christian: Spatbarock und Rokoko (Weltgeschichte der Architektur), Stuttgart 1985
Paulsson, Th.: Scandinavian architecture, London 1958

埃伦弗里德·克卢克特
德国、瑞士、奥地利和东欧的巴洛克式建筑

Alewyn, R. and Salzle, K.: Das grosse Welttheater. Die Epoche der hofischen Feste, Munich 1989
Alpers, S. and Baxandall, M.: Tiepolo und die Intelligenz der Malerei, Berlin 1996
Aurenhammer, H.: J.B. Fischer von Erlach, London 1973
Bauer, H.: Barock. Kunst einer Epoche, Berlin 1992.
Bottienau, Y.: Die Kunst des Barock, Freiburg 1986
Brucher, G.: Barockarchitektur in Osterreich, Cologne 1983
Brucher, G.: Die Kunst des Barock in Osterreich, Salzburg und Wien, 1994
Bufenann, Matzner, Schulze (eds.): Johan Conrad Schlaun. Architektur des Spatbarock in Europa. Westfalisches Landesmuseum fiir Kunst und Kulturgeschichte, Miinster 1995.
Elias, N.: Die hofische Gesellschaft, Frankfurt am Main 1983
Forderkreis Alte Kirchen (eds.): Fachwerkkirchen in Hessen, Konigstein/Taunus 1987
Freeden, M.H. von: Balthasar Neumann, Leben und Werk, Munich 1981
Giersberg, H.—J.: Friedrich als Bauherr. Studien zur Architektur des 18. Jh. in Berlin und Potsdam, Berlin 1986
Grimschitz, B.: Johann Lucas von Hildebrandt, Vienna 1959
Haas, D.: Der Turm. Hamburgs Michel. Gestalt und Geschichte, Hamburg 1986
Haring, F. and Klein, H.—J.: Hessen. Vom Edersee zur Bergstrasse, Cologne 1987
Hansmann, W.: Balthasar Neumann, Leben und Werk, Cologne 1986
Hansmann, W.: Der Terrassengarten von der Zisterzienserabtei Kamp im 18. Jh. In: Der Terrassengarten von Kloster Kamp, publ. by Landschaftsverband Rheinland, Arbeitsheft 34, Cologne 1993
Hansmann, W.: Im Glanz des Barock. Ein Begleiter zu Bauwerken Augusts des Starken und Friedrichs des Grossen, Cologne 1992
Hansmann, W.: Senio β Augustusburg und Schloss Falkenlust in Bruhl. In: Das Weltkulturerbe. Deutschsprachiger Raum. Publ. by Hoffmann, Keller and Thomas, Cologne 1994, pp. 291—301
Hantsch, H.: Jakob Prandtauer, Vienna 1926
Hempel, E.: Baroque Art and Architecture in Central Europe, Bungay 1965
Himmelein and Merten et al.: Barock in Baden—Wiirttemberg, Stuttgart 1981
Kalinowski, K.: Barock in Schlesien. Geschichte, Eigenart und heutige Erscheinung, Munich 1990
Kamphausen, A.: Schleswig—Holstein als Kunstlandschaft, Neumiinster 1973
Kluckert, E.: Vom Heihgen Hain zur Postmoderne. Eine Kunstgeschichte Baden—Wiirttembergs, Stuttgart 1996
Kolb, Chr. Graf von: Potsdam als Darstellung Preussens. In: Das Weltkulturerbe. Deutschsprachiger Raum. Publ. by Hoffmann, Keller and Thomas, Cologne 1994, pp. 302—306
Ladendorf, H.:: Der Bildhauer und Baumeister Andreas Schliiter, Berlin 1935
Lieb, N.: Barockkirchen zwischen Donau und Alpen, Hirmer (6th edn), Munich 1992
Lieb, N.: Die Vorarlberger Barock—baumeister, Munich/Zurich 1976
Loffler, E: Der Zwinger in Dresden, Leipzig 1976
Lohmeyer, K.: Die Briefe Balthasar Neumanns von seiner Pariser Studienreise 1723, Diisseldorf 1911
Lorenz, H.: Johann Bernhard Fischer von Erlach, Zurich 1992
Schlosser, J. von: Die Kunst— und Wunderkammern der Spatrenaissance, Braunschweig 1978
Sedlmayr, H.: Die Schauseite der Karlskirche in Wien, in: Kunstgeschichtliche Studien fiir Hans

Kauffmann, Berlin 1956, pp. 262—271
Sedlmayr, H.: Johann Bernhard Fischer von Erlach, Munich 1956
Sedlmayr, H.: Osterreichische Barockarchitektur, Vienna 1930
Sobotka, B.J. (ed.): Burgen, Schlosser, Gutshauser in Mecklenburg—Vorpommern, Stuttgart 1993
Streidt and Frahm: Potsdam. Die Schlosser und Garten der Hohenzollern, Cologne 1996
Theiselmann, Chr.: Potsdam und Umgebung. Von Preussens Arkadien zur brandenburgischen Landeshauptstadt, Cologne 1993
Wiesinger, L.: Das Berliner Schloss. Von der kurfiirstlichen Residenz zum Konigsschloβ, Darmstadt 1989
Wurlitzer, B.: Mecklenburg—Vorpommern, Cologne 1992
Urban Planning in the Baroque (pp. 76—77)
Garden Planning in the Baroque (pp. 152—161)
Emblems (pp. 428—429)
Braunfels, W. Abendlandische Stadtbaukunst, Cologne 1977
Clifford, C: Gartenkunst, Munich 1981
Criegern, A. von: Abfahrt von einem Wirtshaus. Ikonographische Studien zu einem Thema von Jan Steen. In: Oud—Holland, LXXXVI, 1971, pp. 9—32
Hansmann, W.: Gartenkunst der Renaissance und des Barock, Cologne 1983
Henkel and Schone (eds.): Handbuch zur Sinnbildkunst des XVI und XVII Jahrhunderts, Stuttgart 1967]
Kruft, H.—W.: Stadte in Utopia. Die Idealstadt vom 15. bis zum 18. Jahrhundert
Lablaude, P.—A.: Die Garten von Versailles, Worms 1995
Mosser, Teyssot: The History of Garden Design, London 1991
Mumford, L.: Die Stadt. Geschichte und Ausblick, Munich 1979
Penkert, S.: Emblem und Emblematikrezeption, Darmstadt 1978
Schone, A.: Emblematik und Drama im Zeitalter des Barock, Munich 1968

乌韦·格泽
巴洛克时期意大利和中欧的雕塑
概述：

Beck, Herbert, and Schulze, Sabine (eds.): Antikenrezeption im Hochbarock, Frankfurt am Main 1989 [Schriften des Liebieghauses, Museum alter Plastik, Frankfurt am Main]
Beck, Herbert, Bol, Peter C. and Maek—Gerard, Eva (eds.): Ideal und Wirklichkeit der bildenden Kunst im spaten 18. Jahrhundert. [Frankfurter Forschungen zur Kunst, vol. 11]
Bialostocki, Jan: "Barock": Stil, Epoche, Haltung: in: id., Stil und Ikonographie, Cologne 1981
A.E. Brinckmann: Barockskulptur. Entwicklungsgeschichte der Skulptur in den romanischen und germanischen Landern seit Michelangelo bis zum 18. Jahrhundert. 2 parts. Berlin—Neubabelsberg, undated (1919/1920)
Busch, Harald and Lohse, Bernd (eds.): Barock—Plastik in Europa. Introduction by Werner Hager. Commentaries to illustrations by Eva—Maria Wagner, Frankfurt am Main 1964 [Monumente des Abendlandes — 9]
Exhib. cat. Frankfurt am Main 1986-1987: Die Bronzen der Furstlichen Sammlung Liechtenstein. Ed. by Herbert Beck and Peter C. Bol, Frankfurt am Main, 1986
Geese, Uwe: Liebieghaus — Museum alter Plastik, Frankfurt am Main. Scientific catalogues. Nachantike groEe plastische Bildwerke vol. IV Italien, Niederlande, Deutschland, Osterreich, Schweiz, Frankreich 1540/1550—1780. Melsungen, 1984 (with extensive literature)
Hager, Werner: Barock. Skulptur und Malerei. Kunst der Welt. Ihre geschichtlichen, soziologischen und religiosen Grundlagen, Baden—Baden, 1969, 2ndedn, 1980
Hubala, Erich: Die Kunst des 17. Jahrhunderts. Propylaen—Kunstgeschichte vol. 9, Frankfurt am Main, Berlin 1990
Kauffmann, Georg: Die Kunst des 16. Jahrhunderts. Propylaen Kunstgeschichte vol. 8, Frankfurt am Main, Berlin 1990
Keller, Harald: Die Kunst des 18. Jahrhunderts (Propylaen—Kunstgeschichte vol. 10), Frankfurt am Mam, Berlin 1990
Merk, Anton: Altarkunst des Barock. Ed. by Herbert Beck and Peter C. Bol, Liebighaus, Museum alter Plastik, Frankfurt am Main, undated.

意大利

Die Legenda aurea des Jacobus de Voragine, tr. from the Latin by Richard Benz. Heidelberg, 8th edition 1975
Exhib. cat. Berlin 1995: "von alien Seiten schon". Bronzen der Renaissance und des Barock. Ed. by Volker Krhan, Berlin 1995
Huse, Norbert: Zur "S. Susanna" des Duquesnoy; in: Argo. Festschrift Kurt Badt, Cologne 1970
Kauffmann, Hans: Giovanni Lorenzo Bernini. Die figiirlichen Kompositionen, Berlin 1970
Kroβ, Mathias: G.L. Bernini: Die Verziickung der Hi. Theresa, in: Tumult. Zeitschrift fiir Verkehrswissenschaft. Ed. by Frank Bockelmann, Dietmar Kamper and Walter Seitter. No. 6: Engel, Wetzlar 1983
Ranke, Winfried: Bernini's "Heilige Theresa". Discussion report, in Martin Wahnke (ed.): Das Kunstwerk zwischen Wissenschaft und Weltanschauung. Gutersloh 1970
Pope—Hennessy, John: Italian High Renaissance and Baroque Sculpture, New York 1985
Schlegel, Ursula: Die italienischen Bildwerke des 17. und 18. Jahrhunderts in Stein, Holz, Ton, Wachs und Bronze mit Ausnahme der Plaketten und Medaillen. Berlin 1978 [Staatliche Museen Preussischer Kulturbesitz. Works in the Sculpture Gallery, Berlin, vol. la]
Scribner, Charles: Gianlorenzo Bernini, New York 1991
Valentiner, W.R.: Alessandro Vittoria and Michelangelo; in: id., Studies of Renaissance Sculpture, Oxford, New York 1950
Winckelmann, Johann Joachim: Ausgewahlte Schriften und Briefe. Ed. by Walter Rehm, Wiesbaden 1948

法国

Blunt, Anthony: Art and Architecture in France 1500—1700, Harmondsworth 1953
Chastel, Andre: LArt Francois, Ancien Regime 1620—1775, Pans 1995

德国

Beck, Herbert: Das Opfer der Sinnlichkeit. Ein Riickblick auf den "Kunstverderber" Bernini; in Beck, Herbert and Sabine Schulze (eds.), Antikenrezeption im Hochbarock. Frankfurt am Main 1989 [Schriften des Liebieghauses, Museum alter Plastik, Frankfurt am Main]
Brucher, Gunter (ed.): Die Kunst des Barock in Osterreich, Salzburg—Vienna 1994
Exhib. cat. Augsburg 1980: Welt im Umbruch. Augsburg zwischen Renaissance und Barock. Vol. I: Zeughaus; Vol. II: Rathaus. Augsburg 1980
Exhib. cat. Frankfurt am Main 1981: Diirers Verwandlungen in der Skulptur zwischen Renaissance und Barock. Herbert Beck and Bernhard Decker, Frankfurt am Main 1981
Exhib. cat. Schwabisch—Hall 1988: Leonard Kern (1588—1662). Meisterwerke der Bildhauerei fur die Kunstkammern Europas, ed. by Harald Siebenmorgen, Schwabisch—Hall 1988
Exhib. cat. Vienna 1993: Georg Raphael Donner 1693—1741, pub. by Osterreichische Galerie, Belvedere, Vienna, 1993
Feuchtmayr, Karl (collected essays), Alfred Schadler (critical catalogue), Georg Petel 1601/1602—1634. With contributions by Norbert Lieb and Theodor Miiller, Berlin 1973
Geese, Uwe: Justus Glesker. Em Frankfurter Bildhauer des 17. Jahrhunderts. Typscript, Marburg 1992 [Liebighaus, Museum alter Plastik, Frankfurt am Main]
Germanisches Nationalmuseum Niirnberg: Führer durch die Sammlungen, Munich 1977. 2nd edn 1980.
Gotz—Mohr, Brita von: Liebighaus, Museum alter Plastik, Frankfurt am Main. Wissenschaftliche Kataloge. Nachantike kleinplastische Bildwerke Vol. III. Die deutschsprachigen Lander 1500—1800, Melsungen 1989
Goldner and Johannes, Bahnmiiller, Wilfried, Die Familie Schwanthaler. Freilassing 1984
Hansmann, Wilfried, Gartenkunst der Renaissance und des Barock. Cologne 1983
id.: Die Familie Ziirn. Freilassing 1979 id.: Die grossen Ritterheiligen von Martin Ziirn. Studienhefte der Skulpturenabteilung 2, Staatliche

Museen Preussischer Kulturbesitz, Berlin, undated.
Lankheit, Klaus: Egell—Studien; in: Munchner Jahrbuch fur Bildende Kunst, issue 3, vol. VI, 1955
Lindemann, Bernd Wolfgang: Ferdinand Tietz 1708—1777. Studien zu Werk, Stil und Ikonographie, Weissenhorn 1989
Müller, Theodor: Deutsche Plastik der Renaissance bis zum Drei β igjahrigen Krieg. Konigstein i. Ts. 1963
Philippovich, Eugen von: Elfenbein. Ein Handbuch fur Sammler und Liebhaber, Munich, 2nd edn 1982
Pühringer—Zwanowetz, Leonore: Triumphdenkmal und Immaculata. Zwei Projekte Matthias Steinls fur Kaiser Leopold I; in: Stadel Jahrbuch NF 6, 1977
Schadler, Alfred: Georg Petel (1601/1602—1634), Barockbildhauer zu Augsburg. Munich, Zurich 1985
Schonberger, Arno: Deutsche Plastik des Barock. Konigstein i. Ts. 1963
Spickernagel, Ellen: "La β Witwen und Braute die Toten klagen... Rollenteilung und Tod in der Kunst um 1800; in: Das Opfer des Lebens. Bildliche Erinnerungen an Martyrer. Loccumer Protokolle 12/95. Dokumentation einer Tagung der Evangelischen Akademie Loccum vom 17. bis 19. Marz 1995, ed. by Detlef Hoffmann, Loccum 1996
Steinitz, Wolfgang: Ignaz Gunther. Freilassing 1970, 4th edn 1979
Volk, Peter: Rokokoplastik in Altbayern, Bayerisch—Schwaben und im Allgau. Munich 1981
Woeckel, Gerhard P.: Ignaz Gunther. Die Handzeichnungen des kurfiirstlich bayerischen Hofbildhauers Franz Ignaz Gunther (1725—1775). Weissenhorn 1975
Zoege von Manteuffel, Glaus: Die Bildhauerfamilie Ziirn 1606 bis 1666. 2 vols, Weissenhorn 1969

荷兰

Geese, Susanne: Kirchenmobel und Naturdarstellung — Kanzeln in Flandern und Brabant. Dissertation. Hamburg 1993. Ammersbek 1997
Rosenberg, Jakob, Slive, Seymour, and Ter Kuile, E.H.: Dutch Art and Architecture 1600 to 1800. Pelican History of Art, Harmondsworth, London, 1966, Yale University Press, 1993

英国

Whinney, Margaret: Sculpture in Britain 1530 to 1830. Pelican History of Art. Harmondsworth, London 1964. 2nd edn 1988

约斯·伊格纳西奥·埃尔南德斯·雷东多
西班牙的巴洛克式雕塑

Alonso Cano en Sevilla, Coleccion Arte Hispalense, Diputacion Provincial de Sevilla. 1982
Bernales Ballesteros, J. and Garcia de la Concha Delgado, F.: Imagmeros Andaluces de los Siglos de Oro. Biblioteca de la Cultura Andaluza, Sevilla, 1986
Bernales Ballesteros, J.: Pedro Roldan (1624—1699). Coleccion Arte Hispalense, Diputacion Provincial de Seville, 1973
El arte del Barroco. Escultura, Pintura y Artes Decorativas. Historia del Arte en Andalucia, vol. VII, Ediciones Gever, Sevilla, 1991
Gomez Pinol, E.: El imaginero Francisco Salzillo. Exhibition catalogue. Murcia, 1973
Gomez—Moreno, M. E.: Escultura del siglo XV. Ars Hispaniae series vol. XVI. Plus Ultra, Madrid, 1958.
Hernandez Diaz, J., Martin Gonzalez, J. J., and Pita Andrade, J. M.: La Escultura y la Arquitectura Espaholas del siglo XVII. Summa artis series, vol. XXVI, Espasa Calpe, Madrid, 1982
Hernandez Redondo, J. I.: Spanische Skulptur des 17. Jahrhunderts. Ein Uberblick. In: Spanische Kunst—geschichte, vol. 2, Reimer Berlin, 1992
Martin Gonzalez, J. J.: El Escultor Gregorio Fernandez. Ministerio de Cultura, Madrid, 1980
Martin Gonzalez, J. J.: Escultura Barroca Castellana. Fundacion Lazaro Galdiano, vol. 1, Madrid, 1958 and vol. ll, Valladolid, 1971
Martin Gonzalez, J. J.: Escultura barroca en Espaha. Manuales de Arte Catedra, Madrid, 1983
Martin Gonzalez, J. J.: Luis Salvador Carmona. Escultor y Academico. Editorial Alpuerto, Madrid 1990
Sanchez—Mesa, D.: Tecnica de la Scultura Policromada Granadina. Universidad de Granada, 1971
Tovar, V. and Martin Gonzalez, J. J.: El arte del Barroco I, Arquitectura y Escultura. Coleccion Conceptos Fundamentales en la Historia del Arte Espanol. Editorial Taurus, Madrid 1990
Urrea, J.: Anotaciones a Gregorio Fernandez y su entorno artistico. In Boletin del Seminario de Arte y Arqueologia. Universidad de Valladolid, 1980, p. 375
Urrea, J.: El Escultor Francisco Rincon. In Boletin del Seminario de Arte y Arqueologia. Universidad de Valladolid, 1973, p. 245
Urrea, J.: Introduccion a la Escultura Barroca Madrilena. Manuel Pereira. In Boletin del Seminario de Arte y Arqueologia. Universidad de Valladolid, 1977, p. 253.
Valdivieso, E., Otero, R. and Urrea, J.: El Barroco y el Rococo. Historia del Arte Hispanico, vol. IV, Editorial Alhambra, Madrid 1980
Various authors: La Escultura en Andalucia, siglos XV a XVIII. Exhibition catalogue, Museo Nacional de Escultura, Valladolid 1984
Various authors: Pedro de Mena. III Centenario de su muerte. Conserjeria de Cultura. Junta de Andalucia, Malaga 1985
Wethey, H.E.: Alonso Cano. Painter, Sculptor, Architect. Princeton 1955

卡琳·赫尔维希
17世纪意大利、西班牙和法国的绘画艺术
概述：

Hager, Werner: Barock. Skulptur und Malerei, Baden—Baden 1969 (Kunst der Welt 22)
Held, Jutta and Schneider, Norbert: Sozialgeschichte der Malerei vom Spatmittelalter bis ins 20. Jahrhundert, Cologne 1993
Hubala, Erich: Die Kunst des 17. Jahrhunderts, Berlin and others, 1972 (Propylaen Kunstgeschichte 9)
Pevsner, Nikolaus: Die Geschichte der Kunstakademien, Munich 1986
Pevsner, Nikolaus and Grauthoff, Otto: Barockmalerei in den romanischen Landern, Wildpark—Potsdam 1928 (Handbuch der Kunstwissenschaft)
Schlosser, Julius von: Die Kunstliteratur, Vienna 1924
Schneider, Norbert: Portratmalerei. Hauptwerke europaischer Bildniskunst 1420—1670, Cologne 1994
Walther, Ingo F. (ed.): Malerei der Welt, 2 vols, Cologne 1995
Warnke, Martin: Hofkiinstler. Zur Vorgeschichte des modernen Kiinstlers, Cologne 1985

罗马和那不勒斯：

Barolsky, Paul: Domenichino's Diana and the Art of Seeing, in: Source Notes in the History of Art, 14, 1994, pp. 18—20
Batschmann, Oskar: Nicolas Poussins Landschaft mit Pyramus und Thisbe. Das Liebesungliick und die Grenzen der Malerei, Frankfurt am Main 1987
Chastel, Andre: Die Kunst Italiens, vol. 2, Munich 1961
Claude Lorrain 1600—1682. Exhibition catalogue. Washington 1982
Guido Reni und Europa: Ruhm und Nachruhm, exhibition catalogue. Frankfurt am Main 1988/1989
Haskell, Francis: Patrons and Painters, New Haven and London, 1980
Held, Jutta: Caravaggio. Politik und Martyrium der Korper, Berlin 1996
Il Bamboccianti. Niederlandische Maler—rebellen im Rom des Barock. Exhibition catalogue. Cologne 1991
Il Guercino 1591—1666. Exhibition catalogue. Frankfurt am Main 1991/1992
Locher, Hubert: Das Staunen des Betrachters. Pietro da Cortonas Deckenfresko im Palazzo Barberini, in: Werners Kunstgeschichte 1990, pp. 1—46
Nicolas Poussin 1594—1665. Exhibition catalogue. London 1995
Nicolas Poussin. Claude Lorrain. Zu den Bildern im Stadel. Exhibition catalogue. Frankfurt am Main 1988
Painting in Naples. From Caravaggio to Giordano. Exhibition catalogue. London 1982
Preimesberger, Rudolf: Pontifex Romanus per Aeneam praesignatus. Die Galleria Pamphilj und ihre Fresken, in: Romisches Jahrbuch fur Kunstgeschichte 16, 1976, pp. 223—287
Ribera 1591—1652. Exhibition catalogue. Naples/Madrid 1992
Stolzenwald, Susanna: Artemisia Gentileschi, Stuttgart/Zurich 1991
The Age of Caravaggio. Exhibition

catalogue. New York 1985

Winner, Matthias: Poussins Selbstbildnis im Louvre als kunsttheore—tische Allegorie, in: Romisches Jahrbuch fur Kunstgeschichte 20, 1983, pp. 419—49

Wittkower, Rudolf and Margot: Kunstler — Aussenseiter der Gesellschaft, Stuttgart 1989

Wittkower, Rudolf: Art and Architecture in Italy 1600—1750, Harmondsworth 1980 (The Pelican History of Art)

马德里和塞维利亚

Brown, Jonathan: Velazquez. Painter and Courtier, New Haven, London 1986

Brown, Jonathan, and Elliott, John: A Palace for the King. The Buen Retiro and the Court of Philip IV, New Haven, London 1980

Brown, Jonathan: The Golden Age of Painting in Spain, New Haven, London 1991

Carreno, Rizi: Herrera y la pintura madrilena de su tiempo [1650—1700]. Exhibition catalogue. Madrid 1986

Defourneaux, Marcelin: Spanien im Goldenen Zeitalter, Stuttgart 1986

Harris, Enriqueta: Velazquez, Ithaca 1982

Held, Jutta: Malerei des 17. Jahrhunderts II, in: S. Hansel, H. Karge (eds.), Spanische Kunstgeschichte. Eine Einführung, vol. 2, Von der Renaissance bis Heute, Berlin 1992, pp. 47—62

Hellwig, Karin: Die spanische Kunstliteratur im 17. Jahrhundert, Frankfurt am Main 1996 (Ars Iberica 3)

Justi, Carl: Diego Velazquez und sein Jahrhundert, 2 vols, Bonn 1888

Karge, Henrik (ed.): Vision oder Wirklichkeit. Die spanische Malerei der Neuzeit, Munich 1991

Kubler, George and Soria, Martin: Art and Architecture in Spain and Portugal and their American Dominions 1500 to 1800, Harmondsworth 1959 (The Pelican History of Art)

Murillo. Exhibition catalogue, London, Madrid 1982/1983

Perez Sanchez, Alonso Emilio: Spanish Still Life from Velazquez to Goya. Exhibition catalogue. London 1995

Scholz—Hansel, Michael: Malerei des 17. Jahrhunderts I., in: S. Hansel, H. Karge (eds.), Spanische Kunstgeschichte. Eine Einführung, vol. 2, Von der Renaissance bis Heute, Berlin 1992, pp. 31—45

Velazquez. Exhibition catalogue. Madrid 1990

Waldmann, Susann: Das spanische Kiinstlerportrat im 17. Jahrhundert, Frankfurt am Main 1995 (Ars Iberica 1)

Zurbaran: Exhibition catalogue. Pans/New York 1987/1988

基拉·范利尔
17世纪荷兰、德国和英国的绘画艺术

来源：

Gaehtgens, Thomas W. and Fleckner, Uwe (eds.): Historienmalerei, vol. 1, Berlin

Konig, Eberhard and Schon, Christiane (eds.): Stilleben (vol. 5), Berlin 1996

Hofstede de Groot, Cornells: Beschreibendes und kritisches Verzeichnis der Werke der hervorragendsten hollandischen Maler des XVII. Jahrhunderts. Nach dem Muster von John Smith's Catalogue Raisonne zusammengestellt, 10 vols, Esslingen am Neckar, 1907—1928

Hoogstraeten, Samuel van: Inleyding tot de Hooge Schoole des Schilderkonst: anders de Zichtbaere Werelt ..., Rotterdam, Utrecht 1969 (Rotterdam 1678)

Sandrart, Joachim von: L'Academia Tedesca della Architectura, Scultura e Pictura: Oder Teutsche Academie der Edlen Bau— Bild und Malerey—Kiinste ..., Nuremberg 1675—1679

Wurzbach, Alfred (ed.): Arnold Houbraken's Grosse Schouburgh der Niederlandischen Maler und Malermnen, vol. 1 (1718—1721), Quellenschriften fur Kunstgeschichte und Kunsttechnik des Mittelalters und der Renaissance, Vienna 1880

纵览
概述：

Fuchs, Rudi: Dutch Painting, London 1984(19781)

Huizinga, Johan: Hollandische Kultur des siebzehnten Jahrhunderts — Ihre sozialen Grundlagen und nationale Eigenart, Jena 1933

Haak, Bob: Das Goldene Zeitalter der hollandischen Malerei, Cologne 1996 (New York 19841)

Olbrich, Harald and Mobius, Helga: Hollandische Malerei des 17. Jahrhunderts, Leipzig 1990

Zumthor, Das Alltagsleben in Holland zur Zeit Rembrandts, Leipzig 1992 (Pans 19591)

肖像画

Schneider, Norbert: Portratmalerei. Hauptwerke europaischer Bildniskunst 1420—1670, Cologne 1992

Tümpel, Christian (ed.): Im Lichte Rembrandts. Das Alte Testament im Goldenen Zeitalter der niederlandischen Kunst, exhibition catalogue, Westfalisches Landesmuseum Munster 1994

风景画

Bol, L.J.: Die hollandische Marine—malerei des 17. Jahrhunderts, Braunschweig 1973

Leppien, Helmut R. and Müller, Levine, David A. and Mai, Ekkehard: I Bamboccianti — Niederlandische Malerrebellen im Rom des Barock, exhibition catalogue Wallraf—Richartz Museum, Cologne, and Centraal Museum, Utrecht, Milan 1991

Karsten: Hollandische Kirchenbilder, Hamburger Kunsthalle 1996

Stechow, Wolfgang: Dutch Landscape Painting of the Seventeenth Century, National Gallery of Art: Kress Foundation, Studies in the History of European Art, Oxford 1981 (19661)

Sutton, Peter C: Masters of Seventeenth Century Dutch Landscape Painting, exhibition catalogue, Rijksmuseum, Amsterdam, Museum of Fine Arts, Boston, Philadelphia Museum of Art, 1987/1988

Vignau—Wilber, Thea: Das Land am Meer, Hollandische Landschaft im 17. Jahrhundert, exhibition catalogue, Staatliche Graphische Sammlung, Munich, Munich 1993

风俗画

Renger, Konrad: Lockere Gesellschaft. Zur Ikonographie des Verlorenen Sohnes und von Wirtshausszenen in der niederlandischen Malerei, Berlin 1970

Schulze, Sabine (ed.): Leselust — Nieder—landische Malerei von Rembrandt bis Vermeer, exhibition catalogue Schirn Kunsthalle Frankfurt, Stuttgart 1993

Sutton, Peter C: Von Frans Hals bis Vermeer, Meisterwerke hollandischer Genremalerei, exhibition catalogue Staatliche Museum Preußischer Kulturbesitz Berlin, Berlin 1984

静物画

Alpers, Svetlana: Kunst als Beschreibung. Hollandische Malerei des 17. Jahrhunderts, Cologne 1985 (London 19831)

Gemar—Koeltsch, Erika: Hollandische Stilleben—Maler im 17. Jahrhundert, Lingen 1995

Grimm, Claus: Stilleben. Die niederlandischen und deutschen Meister, Stuttgart and Zurich 1988

Schneider, Norbert: Stilleben — Realitat und Symbolik der Dinge, Die Stilleben—malerei der fruhen Neuzeit, Cologne 1989

Segal, Sam: A Prosperous Past. The Sumptuous Still Life in the Netherlands 1600—1700, The Hague 1988

艺术家

Adriani, Gotz: Deutsche Malerei im 17. Jahrhundert, Cologne 1977

Alpers, Svetlana: Rembrandt als Unternehmer: sein Atelier und sein Markt, Cologne 1989 (Chicago 18881)

Andrews, Keith: Adam Elsheimer — Werkverzeichnis der Gemalde, Munich 1985

Blankert, Albert and Montias, John Michael: Vermeer, New York 1988 (Pans 19861)

Brown, Christopher and Kelch, Jan: Rembrandt — der Meister und seine Werkstatt, exhibition catalogue, Gemaldegalerie SMPK, Altes Museum, Berlin, Munich/Paris/London 1991

Brown, Christopher: Anthony van Dyck, Oxford 1982

Bushart, Bruno: Johann Liss, exhibition catalogue, Augsburg 1975

Büttner, Nils and Unverfehrt, Gert: Jacob van Ruisdael in Bentheim — Ein niederlandischer Maler und die Burg Bentheim im 17. Jahrhundert, publ. by Landeskreis Grafschaft Bentheim and Museumsverein fur die Grafschaft Bentheim, Bielefeld 1993

Buytewech, Willem: exhibition catalogue Museum Boymans—van Beuningen, Rotterdam 1974, and Institut Neerlandais, Paris 1975

Grisebach, Lucius: Willem Kalf, Berlin 1974

Hahn—Woernle, Birgit: Sebastian Stoskopff, with a Critical Catalogue of the paintings, Stuttgart 1996

Heinrich, Christoph: Georg Hinz — Das Kunstkammerregal, Hamburger

Kunsthalle 1996

Imdahl, Max: Jacob van Ruisdael: Die Mühle von Wijk bei Duurstede, Stuttgart 1968 (Reclams Werkmonographien 131)

Jan Davidsz. de Heem und sein Kreis, Centraal Museum in Utrecht and Herzog Anton Ulrich Museum, Braunschweig 1991

Jan Steen: Painter and Storyteller, exhibition catalogue, National Gallery of Art, Washington, D.C., and Rijksmuseum, Amsterdam 1996

Judith Leyster — A Dutch Master and her World, exhibition catalogue, Frans Hals Museum, Haarlem 1993

Millar, Oliver: Sir Peter Lely, 1618—1680, exhibition catalogue, National Gallery, London, London 1978

Reiss, S.: Aelbert Cuyp, London/Boston 1975

Renger, Konrad: Adriaen Brouwer und das niederlandische Bauerngenre, exhibition catalogue Bayerische Staatsgemaldesammlungen Munich, Alte Pinakothek, Munich 1986

Schwartz, Gary: Rembrandt, Erlangen 1991

Sello, Gottfried: Adam Elsheimer, Munich 1988

Slive, Seymour: Frans Hals, exhibition catalogue, Frans Hals Museum, Haarlem 1990

Slive, Seymour: Jacob Ruisdael, exhibition catalogue, Mauritshuis, The Hague 1982

Sutton, Peter C: Pieter de Hooch, New York/Oxford 1979/1980

Ter Borch, Gerard: exhibition catalogue, Landesmuseum Munster 1974

Vermeer, Johannes: exhibition catalogue, National Gallery of Art, Washington, D.C., and Mauritshuis, The Hague 1995

Warncke, Martin: Pieter Paul Rubens. Leben und Werk, Cologne 1977

Wettengel, Kurt (ed.): Georg Flegel — Stilleben, exhibition catalogue, Historisches Museum Frankfurt in cooperation with Schirn Kunsthalle Frankfurt, Stuttgart 1993

Wheelock, Arthur K. Jr. (ed.): Van Dyck — Paintings, exhibition catalogue, National Gallery of Art, Washington D.C.1990

Wiegand, Wolfgang: Ruisdael—Studien. Ein Versuch zur Ikonologie der Landschaftsmalerei, Hamburg 1971

英国：

Dynasties: Painting in Tudor and Jacobean England 1530—1630, exhibition catalogue, Tate Gallery, London 1995

Gaunt, William: A concise history of English painting, London 1962

Millar, Oliver: The Age of Charles I, Painting in England 1620—1649, Tate Gallery, London 1972

Pears, Iain: The Discovery of Painting —The Growth of Interest in the Arts in England, 1680—1768, New Haven/London 1988